미술로 이해하는 미술교육

감각이 깨우는 지성

미술로 이해하는 미술교육

감각이 깨우는 지성

2022년 8월 22일 초판 1쇄 찍음 | 2022년 8월 30일 초판 1쇄 펴냄
지은이 박정애 | 펴낸이 고하영·권현준 | 편집 최세정·이소영·엄귀영·김혜림 | 표지·본문 디자인 김진운
본문 조판 토비트 | 마케팅 최민규

펴낸곳 ㈜사회평론아카데미 | 등록번호 2013-000247(2013년 8월 23일) | 전화 02-326-1545
팩스 02-326-1626 | 주소 03993 서울특별시 마포구 월드컵북로6길 56 | 이메일 academy@sapyoung.com
홈페이지 www.sapyoung.com

미술로 이해하는 미술교육

감각이 깨우는 지성

박정애 지음

사회평론아카데미

머리말

　학교에서 미술을 가르치는 목적, 내용, 그리고 방법 등을 논하는 미술교육학은 전적으로 서양에서 기원한 학문이다. 미술교육의 내용과 방법은 미술을 어떻게 정의하는가에 따라 달라진다. 저자는 주로 20세기 말에 부상한 포스트모더니즘의 시각에서 미술교육의 이론과 실제를 강의해 왔다. 미술을 가르칠 때 결국 시대마다 변화하는 사고체계를 따라야 학문적 논리가 성립하기 때문이다. 포스트모던 사고가 초래한 미술교육의 이론을 가르치기 위해서는 그 배경이 된 모더니즘에 대해 이해해야 한다. 그래서 모더니즘과 포스트모더니즘으로 탄생한 각각의 미술교육을 비교하면서 가르쳤다. 그러나 이러한 저자의 강의는 별로 좋은 반응을 얻지 못하였다. 골치 아프고 어려운 수업이라는 평을 듣곤 하였다. 어느 날 저자의 제자이기도 한 현장 교사가 이렇게 말하였다. "학생 때에는 임용시험을 보려고 미술교육과정의 내용을 무조건 외웠어요. 그런데 막상 현장에서는 다 잊어버렸어요. 현장에서는 그 내용이 그대로 적용되지 않거든요!" 그래서 저자는 설명하였다. "우리나라의 미술교육과정은 이론

적으로 설명하기 어려운 점이 많아. 왜 그렇게 가르쳐야 하는지를 학문적으로 설명하기 어려우니 현장에 적용하는 게 가능하겠어?" 그러면서 저자의 이론은 앞뒤가 논리적으로 맞고 일관되게 설명할 수 있는 것이라고 주장하였다. 그러니 저자의 저서들을 다시 제대로 읽고 내면화하면 현장에서 좋은 수업을 진행할 수 있다고 부연하였다. 논리에 맞고 학문적이어야 하며 이론으로 설명할 수 있어야 한다는 것이 저자가 추구하는 가치였다. 따라서 저자에게 미술교육 이론이란 반드시 이성적으로 이해해야 하는 것이었다. 그런데 학생들은 골치가 지끈거린다고 불평하였다.

아둔한 저자가 학생들에게 골치가 아프도록 머리로 이해해야 하는 미술교육을 각인시키면서 제대로 가르치지 못하였던 근본적인 이유를 깨닫게 된 것은 더 많은 시간이 지난 후였다. 저자는 어느 날 학생들이 무심코 던진 말을 마음속에 담게 되었다. "저희들은 미술이라곤 〈모나리자〉밖에 아는 게 없어요!" 저자의 학생들은 〈모나리자〉밖에 모르는, 즉 미술에 대한 지식이 없는 문외한이었다. 그런데 저자는 난해한 포스트모던 미술 이론을 응용한 미술교육을 가르쳐 온 것이다.

저자는 2010년대 초반에 뉴욕에 거주하는 한인 미술가들에 대한 현장 연구를 수행하면서 만났던 한국계 미국인 미술가인 마이클 주Michael Joo와의 인터뷰 중 다음의 내용을 가끔 떠올리곤 한다. 어떻게 미술가가 되었는지에 관한 인터뷰 질문에 마이클 주의 답변은 다음과 같았다. 미술가가 되기 전에 그는 워싱턴 대학에서 생물학을 전공한 후 오스트리아의 빈에 있는 식물의 종자種子를 연구하는 회사에 취직해서 살던 평범한 회사원이었다. 그런데 빈에서의 삶은 그로 하여금 자신의 어린 시절을 되돌아보게 하였다. 그의 직장 동료들은 근무 시간이 아닌 점심시간이나 티타임에는 으레 미술가와 미술작품, 또는 자신들이 본 전시회에 대해 담소하였다. 그들에게 식물 종자 연구는 삶의 수

미술로 이해하는 미술교육

단인 반면 미술은 삶을 즐길 수 있는 방법이었다. 이를 계기로 그는 과거 초등학교 시절에 그림을 그리면서 매우 행복하였던 기억을 떠올리게 되었다. 결국 그는 직장을 그만두었고 다시 미국으로 돌아와 미술 대학에 재입학하여 미술가의 길을 걷게 되었다. 그의 이야기를 통해 저자는 다음과 같은 과제를 안게 되었다. "마이클 주의 동료들처럼 내가 가르치는 학생들도 여가시간에 미술을 화제로 삼는 삶이 가능할까? 그렇게 이끌기 위해서는 어떻게 가르쳐야 할까?"

많은 사람들이, 특히 나이가 들수록 미술을 좋아하고 즐긴다. 일반인이 미술을 즐기는 근본적인 이유는 그것이 시각을 통해 감각을 자극하기 때문이다. 문자 언어로 이성을 통해 지각하는 것이 아니라 감각이 자극받기 때문에 그만큼 강력하고 근원적이다. 감각은 궁극적으로 생각을 이끈다. 이 점을 간파한 18세기의 사상가 장 자크 루소(Rousseau, 2003)는 감각을 통해 이성을 계발할 목적으로 시각교육의 중요성을 주장하였다. 이것이 이후 학교에서 미술을 가르치는 최초의 이론적 근거가 되었다! 왜 학교에서 어린 학생들에게 미술을 가르쳐야 하는가? 아이들의 이성을 계발하기 위해서는 먼저 그들의 감각을 자극해야 한다. 아이들은 감각밖에 없다. 미술은 그 감각을 건드리는 유용한 시각자료이다. 이것이 바로 루소의 생각이었다. 감각에 호소하는 미술작품의 이미지는 우리들의 마음속에 오래도록 생생하게 남아 있다. 특히 초등학교 시절에 인상 깊게 본 시각 이미지는 성인이 되어서도 우발적으로 떠오르면서 현재 상황에 끼어든다. "이건 어렸을 때 본 것과 비슷하네!"

저자의 삶을 결정지은 것도 초등학교 5학년 때 친구 집에서 그 친구의 아버지가 일본 출장을 가서 사 왔다는 서양 미술가의 화집畵集에서 보았던 시각 이미지들이었다. 그 화집에서 처음 접한, 친구가 세계에서 가장 유명한 그림이라고 설명한 레오나르도 다 빈치의 〈모나리자〉는 당시 충격으로 다가왔다. 눈썹이 없는 여자의 신비스러운 미소는 무언가 메시지를 던지는 것 같았다. 묘

한 분위기의 〈모나리자〉를 포함하여 그 화집에서 난생처음 보았던 이국적인 작품의 이미지들이 계속해서 눈에 밟혀 아른거렸다. 마침내 광화문과 종로 일대의 서점들을 일일이 뒤졌으나 "화집"이라는 것을 구할 수가 없었다. 1970년대에 한국에서는 화집이 출판되지 않았다. 그런데 우연한 기회에 명동의 중앙우체국 옆에 즐비하였던 일본 책을 파는 한 서점에서 친구 집에서 본 것과 비슷한 화집을 발견하였다. 시리즈로 된 서양 미술가의 화집은 일본에서 출판되자마자 한 권씩 차례로 한국에 들어왔다. "이번 달에는 로트렉 화집이 나온다!" 손꼽아 기다리면서 막 출판된 화집을 구입하여 한 달 동안 보고 또 보았다. 클로드 모네의 은은하고 세련된 파스텔 색조는 1970년대 당시 한국의 환경에서는 느낄 수 없었던 새로운 감각의 세계에 몰입하게 하였다. 특히 폴 세잔의 시원한 감각적 필치는 어딘지 영혼을 자유롭게 하면서 빨려 들게 하는 마력이 있었다. 서양 미술가의 화집에 실린 작품의 "독특성"이 어린 저자의 감각의 심연을 파고 들었던 것이다. 중학교 시절에는 그 미술가들의 작품을 따라 그리면서 시간을 보내곤 하였다. 이러한 저자의 색다른 그림들은 미술 선생님을 놀라게 하였다. 물론 서양 미술가의 작품을 모방하였다는 사실은 저자만의 비밀이었다. "이상하게 잘 그리네!" 미술 선생님의 그러한 평가는 저자로 하여금 미술에 재능이 있다고 착각하게 하였고 그 애매모호한 상황에서 장차 미술가가 되고자 결심까지 하였다. 그렇게 이상하게 잘 그리는 능력이 저자의 "타고난" 숨겨진 재능이고 그러한 저자는 아마도 미술에 엄청난 재능을 지닌 천재일지도 모른다는 생각마저 들었다.

미술가들의 작품을 모방하면서 기대 이상의 효과와 성취에 기쁨으로 충만하던 경험은 고등학교에 진학하여 규정적이고 체계적인 입시 미술을 준비하는 생활로 접어들면서 이내 잊혔다. 따라서 중학교 시절에 미술가들의 작품을 모방하던 행위에 내재된 의미와 가치도 찾지 못하였다. 대학 입시를 준비

미술로 이해하는 미술교육

하기 위한 혹독한 훈련은 미술의 "기초"를 닦는 필연적인 과정으로 이해되었다. 틀 안에서 재현의 기술을 가르치는 석고 데생은 미술의 기초였다. 기초가 탄탄해야 한다! 그러나 힘겨운 기초 다지기 과정을 마치고 "모방하지 않고" 독창적 표현을 해야 했던 미술 대학 시절은 불행하게도 저자 자신이 미술에 전혀 재능이 없음을 지속적으로 확인하던 기간이었다.

지극히 변칙적이며 정규적인 학습에 의한 것도 아니기 때문에, 또한 미술가의 작품을 흉내 내던 행동이 도덕적으로 바람직하지 않다고 생각하였기 때문에 소중한 추억으로 간직되지도 않았던 저자의 어린 시절의 경험이었다. 그런데 이러한 기억을 다시 떠올리면서 그것이 교육적으로 가장 중요한 경험이었음을 깨닫게 된 것은 최근에 이르러서였다. 몰입함으로써 느끼는 행복은 러시아의 작가 레프 톨스토이에게는 내적 성장의 순간이었다. 나도 너도 아닌 무아지경에 빠져 미술가를 모방하던 저자의 어린 시절 몰입의 순간은 프랑스의 철학자 질 들뢰즈와 정신분석학자 페릭스 과타리(Deleuze & Guattari, 1987)에게는 "정동情動의 몸"에 의한 것이며, 탈식민주의 학자 호미 바바(Bhabha, 1984)에게는 "제3의 공간"이다. 저자가 미술가들을 모방하면서 경험하였듯이 몰입 상태에서 타자의 요소를 "번역"하는 동안 기대 이상의 혼종적인 창의성이 생겨난다. "이상하게 잘 그린다"는 미술 선생님의 평은 바로 세잔도 저자도 아닌 상태, 즉 제3의 공간에서 "번역"이 만들어 낸 혼종적인 작품이었기 때문이다.

어린 시절의 경험을 현대의 이론으로 해석하면서 저자는 루소가 말한 "감각이 이끄는 이성"에 재차 공명하게 되었다. 감각이 자연스럽게 이성을 깨우기 때문에 그것은 주입식으로 얻은 지식과 다르다. 이렇듯 감각의 "위대함"을 알게 되자 이성으로 설명할 수 없는 세계의 존재 또한 알게 되었다. 이성보다 심원한 감각의 세계이다. 저자는 늦게나마 가슴이 머리보다 앞선다는 진리 또

한 터득하게 되었다. 따라서 가슴에 호소하기 위해 감각을 건드리는 교육이 진정한 미술교육임을 깨닫게 되었다.

이 책에서 저자는 어린 시절에 경험하였던 타자 요소의 모방 또는 번역 행위를 교육적으로 한 차원 더 발전시키고자 한다. 타자 요소의 번역 행위가 궁극적으로 학생들의 내적 성장을 도모하기 위해서는 "의미 만들기"로 이어져야 한다. 이를 위해서는 우선 그들의 감각을 건드려야 한다. 그동안의 저자의 강의, 즉 학생들에게 골치가 아프다는 평을 들었던 수업은 그 내용과 상관없이 일단 실패한 것이다. 따라서 이 책은 미술작품을 이용하여 먼저 학생들의 감각을 자극하여 자연스럽게 사유로 이끄는 방법을 지향한다. 일단 학생들에게 미술작품을 많이 보여 주고 미술과 친해지게 한다. 그러면서 그들이 좋아하게 된 미술작품을 통해 제반 지식을 얻도록 하면서 자신들의 삶과 작품을 비교하게 한다. "옛날과 지금은 어떤 식으로 다른가요?" 이러한 질문은 학생들에게 의미를 만들게 한다. 미술 감상은 그것이 가능하다. 왜냐하면 그 작품이 만들어진 배경이 된 시대, 그리고 미술가가 그러한 작품을 제작하기 위해 알았던 다양한 지식 등을 포함하여 미술작품 안에는 모든 것들이 녹아들어 있다. 미술은 바로 인간의 다양한 삶의 표현이기 때문이다. 이러한 이유에서 미술가들이 작품에 그려 낸 삶은 감상자의 삶과 유사성과 차이점을 동시에 갖는다. 비슷하면서도 다르다. 다르면서도 비슷하다. 이렇듯 "미술로 이해하는 미술교육"은 학생들의 감각에 직접 호소하기 때문에 결코 지루하지 않을 것이다. 그래서 학생들은 미술과 자연스럽게 친해질 수 있다. 이렇게 될 경우에 마이클 주의 동료들처럼 저자가 가르치는 학생들 또한 카페에 앉아 미술을 주제로 친구들과 격조 높은 대화를 나눌 수 있다. 즉, 미술이 있는 삶도 기대할 수 있다.

이 책의 집필 목적과 의도를 설명하기 위해 저자는 강의 경험뿐 아니라

학창 시절의 기억을 상기하면서 이성이 아닌 "감각," "몰입," "번역," 그리고 "의미" 등의 단어를 반복하였고, "정동의 몸"과 "제3의 공간"이라는 다소 생소한 철학 용어를 서술하였다. 감각을 자극하여 몰입에 이르게 하면서 내적 성장을 이끄는 정동의 몸과 제3의 공간은 학생들이 의미 만들기를 통해 행복을 느끼는 교육과 미술교육을 가능하게 한다.

이 책은 주로 들뢰즈의 철학을 응용하여 서술하였다. 처음 이 책을 구상하였을 때에는 20세기 후반부터 21세기 현재 진행되고 있는 동시대의 미술과 미술교육으로 시기를 한정하였다. 그러던 중 장 자크 루소의 『에밀』을 읽고 첫 장을 근대에서 시작하게 되었다. 루소의 사고는 여러 시각에서 들뢰즈의 이론과 비교할 만하였다. 더 정확하게 말하자면, 저자가 들뢰즈를 알지 못하였더라면 루소도 놓치고 말았을 것이다. 들뢰즈를 알았기 때문에 루소를 존경하게 되었다. 그리고 루소를 알게 되자 들뢰즈의 사상을 좀 더 쉽게 파악할 수 있었다. 루소를 알아야 근대 교육이 왜 변화를 거듭하면서 들뢰즈의 시각에서 현재의 교육과 미술교육으로 정립되고 있는지를 이해할 수 있다. 따라서 이 책은 궁극적으로 들뢰즈 이론으로 쓴 루소에 대한 오마주이다. 300년 전의 인물이기 때문에 루소 또한 그 시대의 사고에 갇힌 측면이 없지 않으나, 그럼에도 불구하고 또 어떤 사유는 지금 이 시점에도 강한 울림이 있다. 이것은 분명 교훈으로 남아 있다. 진정성이 있는 통찰력은 지금도 갈고 닦아 사용할 수 있다. 이 책의 부제인 "감각이 깨우는 지성"은 루소와 들뢰즈의 인식론에 기초한 것이다.

오늘날의 미술교육을 이해하기 위해서는 먼저 학교 미술이 어떠한 이유로 형성되어 무엇을 어떻게 가르쳤는지를 이해하는 것이 중요하다. 그리고 최초의 학교 교육이 어떠한 이유에서 어떻게 변모하였는지, 또 그것이 현재의 교육과 어떤 점에서 유사하고 다른지를 아는 것도 매우 중요하다. 이러한 지

식은 통찰력을 제공하여 미래의 미술교육을 기획할 수 있게 한다. 과거는 결코 흘러간 것에 불과하지 않다. 역사는 반복되면서 차이를 만든다. 따라서 비슷하지만 같지는 않다. 그렇기 때문에 현재의 미술교육을 이해하기 위해서는 최초로 미술을 가르치게 되었던 시대적 특성으로서의 모더니티를 알아야 한다. 한 알의 씨앗에 우주가 담겨 있듯이 미술교육을 탄생시킨 모더니티 이념 안에 모든 것이 담겨 있다. 모더니티를 배경으로 탄생하여 생성된 미술교육의 여정은 이전의 것에 대한 반작용으로 생겨났다가 다시 그 이전의 것으로 회귀하는 반복의 역사였다. 그렇게 18세기에서 21세기로 지나오는 동안 반복이 차이를 만들었다. 그 차이가 바로 이 책의 제8장 "관계 형성을 도모하는 미술교육"에서 서술되었다. 과거를 버려야 한다면서 창조적 파괴를 주장하였던, 20세기의 문화 현상인 모더니즘의 이념과 달리, 21세기의 포스트모더니즘은 과거의 미술과 미술교육의 내용과 방법을 현재의 시각에서 재사용한다. 과거의 역사는 현재를 살게 하는 거울이 될 수 있다. 그러자면 새로운 "해석"이 필요하다. 따라서 이 책은 18세기 중엽에 싹트고 19세기에 실천되어 오늘에 이른 미술교육의 변천 과정과 그런 변화를 초래한 원인에 대한 해석이기도 하다.

미술을 어떻게 가르칠 것인가? 미술교육은 어떠한 이유로 변화를 겪게 되었는가? 이러한 질문은 근본적으로 인간에 대한 이해와 관련된다. 그런데 인간에 대한 이해는 시대마다 달랐다. 그래도 뛰어난 통찰력으로 관찰한 인간의 모습은 시대에 얽매이지 않고 21세기인 오늘날에도 진실이다. 저자는 이 점에 대한 독자들의 이해를 돕기 위해 혜안으로 관찰하여 지금도 영롱한 빛을 발하고 있는 뛰어난 인물들의 사유를 "통찰력 있는 사고" 또는 "진정성의 사고"로 서술하고자 한다. 그리고 이와 대비시키기 위해 이데올로기에서 비롯된 "이념적 사고" 또는 "시대적 패러다임에 입각한 사고"의 표현도 함께 사용한다. 이데올로기는 쉽게 말해 한낱 "주장"이며, 루이 알튀세르가 설명한 바에 의하면

미술로 이해하는 미술교육

단지 "허위의식"이다. 임마누엘 칸트에 의하면, 우리는 결코 세상을 알 수 없으며 오직 틀을 통해 그 세상을 본다. 그 틀이 "이념"이다. 오직 통찰력을 가진 자만이 이념의 틀에서 벗어나 우주와 인간의 비밀을 부분적으로 밝힌다.

이 책의 내용

이 저술에서는 학교에서 미술이 교육과정에 포함된 배경에서부터 시작한다. 미술교육이 어떠한 배경과 이유로 어떻게 형성되었는지를 파악하기 위해서이다. 이에 대한 지식은 21세기 미술교육의 이론과 실제를 준비하는 데 많은 도움을 받을 수 있다.

학교 미술은 모더니티의 이념을 통해 발아하였다. 모더니티는 계몽주의와 유기적인 관련이 있다. 서양의 계몽주의 사상은 17세기에 싹이 터서 18세기에 사회 진반에 길친 개혁을 성공적으로 이끌면서 결실을 맺었다. 이러한 분위기에서 19세기에는 평등사상에 입각하여 공공 학교가 설립되었다. 따라서 이 책은 모더니티에서 출발한 미술과 미술교육, 그리고 그 변화의 과정을 다룬다. 이를 위해 이 책은 8장으로 구성되었다.

제1장에서는 19세기의 모더니티가 제공한 삶을 미술을 통해 이해한다. 이성을 강조하던 시대에 오히려 감각을 그리고자 하였던 근대 미술가들의 실천에 대해 설명하면서 이성과 감각이 이분법적으로 나뉘지 않고 본질적으로 교차하고 있음을 파악한다. 19세기는 산업화, 도시화, 자본주의가 부상하면서 계몽주의 사상이 주입한 문명의 개념이 지배하던 시기였다. 그리고 문명은 이성 중심 사고를 심화시켰다. 따라서 제1장의 초점은 미술가들이 이성에 반응하면서 어떻게 과거의 미술과 구별되는 "근대 미술"을 탄생시켰는지에 대한 서술

이다. 흥미롭게도 근대 미술은 이성적 사고가 구체화한 산업화, 도시화, 자본주의의 성장을 배경으로 한 삶의 조건에 반응하기 위해 미술가들이 감각을 그리면서 점차 "개인" 양식을 성취하는 가운데 구체화되었다. 이 장에서는 이를 배경으로 등장한 순수미술과 문화 개념의 전개에 대해 서술한다.

제2장에서는 모더니티를 배경으로 이성의 계발을 목표로 시작된 학교 미술의 특징을 파악한다. 특히 모더니티인 근대성이 형성한 문명의 개념이 어떻게 교육과 미술교육에 구현되었는지를 루소와 그의 전통을 이은 요한 하인리히 페스탈로치의 교육학을 토대로 알아본다. 그리고 이들의 교육 사상에 반대하면서 새로운 미술교육의 이론과 실제를 구체화하였던 존 러스킨의 미술교육의 이론과 실제를 파악한다. 이를 통해 결국 이성의 계발을 목표로 하여 시작된 학교 미술이 감각의 계발로 바뀐 이유를 본질적으로 이해할 수 있다.

제3장에서는 우리나라 학교 미술교육의 시작과 그 과정에 대해 살펴본다. 19세기는 각각 독특한 두 개의 세계로 존재하던 동양과 서양이 여러모로 관계하면서 비슷한 교육 형태를 만들었던 시기이다. 앞 장에서 살펴본 루소, 페스탈로치, 러스킨의 미술교육은 일본에서 학교 미술이 시작되는 데 영향을 미침과 동시에 한국 미술교육의 근대화에도 이바지하였다. 이 장에서는 서양에서 기원한 학교 미술교육의 특징과 그것이 일본과 한국에 유입된 과정과 그 영향에 대해서도 어느 정도 알아본다.

제4장에서는 20세기 중반까지 개인적 자유의 실현을 추구한 현대 미술의 특징을 파악한다. 20세기는 산업화와 자본주의가 지속적으로 성장하고 전개되면서 이를 바탕으로 개인주의 이념이 극성하던 시기였다. 따라서 이 시기에는 과학과 자유의 이념이 최고의 가치였다. 이러한 맥락에서 이 시기의 미술가들의 작품은 개개인의 예술적 표현이었음에도 불구하고 과학의 보편성에 입각하여 거대 담화로 엮이게 되었다. 그렇기 때문에 20세기 미술은 수많

은 "~주의" 미술이라는 특징을 갖는다. 이 장에서는 자유, 개인, 개성의 이념이 탄생시킨 모더니즘 미술과 함께 미술가들이 이해하였던 인간의 조건을 재조명한다.

제5장에서는 20세기 모더니즘 미술과 밀접한 관계를 맺고 전개되었던 20세기 미술교육을 개관한다. 20세기의 미술교육 또한 이 시대의 삶을 배경으로 한다. 20세기에는 자본주의와 산업화가 심화되면서 그 여파가 학교 교육에까지 미쳤다. 이러한 맥락에서 사회적 유용성의 시각에서 디자인 교육이 강조되었다. 20세기 모더니즘의 이념적 사고는 자유, 개성, 개인의 관점을 중요시하였다. 이 장에서는 미술교육의 두 경향, 즉 삶 중심의 미술교육과 자유, 개성, 개인 등이 고조시킨 인간 중심의 미술교육을 파악한다.

제6장에서는 과학적 사고가 제공한 자율성이라는 모더니즘의 이념적 사고가 미술을 학문 영역으로 만든 과정을 파악한다. 그러면서 미술이라는 구조화된 체계가 만든 지식을 살펴본다. 따라서 이 장에서는 20세기 말의 미술교육을 통해 실제로 가르쳐야 하는 미술의 내용과 실천에 대해 이해한다.

제7장에서는 20세기 말부터 인간의 삶의 양상이 또 다른 특이점을 통과하면서 변화한 사고 체계에 대해 검토한다. 이어서 21세기의 변화된 삶의 조건과 사고 체계에 대한 이해를 토대로 이와 상호작용하고 있는 동시대 미술의 제반 특징을 살펴본다. 이를 통해 20세기 전반기와는 다른 시각에서 인간의 조건에 대해 이해할 수 있다. 후기 자본주의의 생산체제가 분업과 협업으로 이루어지면서 21세기의 미술 생산 또한 그것과 비슷한 체계로 생산되고 있다. 이 점은 모더니즘이 제시하였던 자율적인 인간이 아니라 오히려 상호작용하는 관계적 존재로서의 인간을 확인시킨다. 이 장에서는 현재 생산되는 미술의 특징을 파악하면서 "인간의 사고방식 또는 사는 방법"으로서의 "리좀 문화"를 이해한다.

제8장에서는 "관계적 존재로서의 인간" 또는 "상호작용으로서의 문화"라는 명제를 토대로 21세기 미술교육의 이론과 실제를 파악한다. 이것이 바로 "관계 형성을 도모하는 미술교육"이다. 이 장에서는 미술을 하는 인간의 본능과 함께 창의성이 이루어지는 내적 단계를 필수 지식으로 서술하였다. 타자와의 상호작용을 통해 창의성을 향상시키기 위한 미술교육은 결국 학생들의 내적 성장을 도모한다. 이것은 동시에 학생들의 의미 만들기를 돕고 자신만의 독특성을 실현하게 하면서 진정한 개인을 완성시킨다.

삶이 변화함에 따라 변화하는 미술과 그 교육에 대한 간략하고 단편적인 내용이지만, 저자는 이 책이 인간의 삶의 변화와 그것의 원동력에 대한 통찰력을 제공할 수 있기를 희망한다. 삶은 외부 요인에 의해 변화하고, 미술과 미술교육은 그렇게 변화한 삶에 반응하기 위해 항상 기존의 것에 반대하면서 새롭게 변화한다. 그리고 그다음에는 그 새로운 것에 또다시 반대하면서 원래의 안을 다시 참조한다. 이를 들뢰즈의 개념으로 파악하자면, 반복을 통한 차이 훔치기이다.

미술을 가르치는 목적은 무엇인가? 그것은 시대마다 변화하는 시대정신과 맞물려 다르게 서술되어 왔다. 포스트모던 시대인 21세기에는 미술이 인간의 삶, 즉 문화의 표현으로 정의되기 때문에 미술교육은 곧 문화를 가르치는 것이다. 이러한 시각에서 문화와 유기적인 관계로 변화하는 미술과 미술교육에 대해 서술하고자 하였다. 이를 이해함으로써 학생들은 인간의 삶과 그 변화에 대한 지식을 얻을 수 있다. 그러나 저자는 미술교육의 근본적인 목적이 미술을 통해 인간의 삶을 가르치는 것을 넘어선다고 주장한다. 미술을 포함하여 모든 학문을 가르치는 진정한 목적은 학생들의 내면을 성장시키기 위함에 있다. 일찍이 톨스토이는 그것이 몰입을 통해 가능하며, 내적 성장이야말로 인간의 진정한 행복이라고 주장하였다. 내면의 성장이 들뢰즈에게는 자기 존재

의 실현으로 새롭게 살아나는 "생성becoming"이다. 인간의 삶에 대한 이해를 통해 마음이 날로 성숙해지는 것, 그래서 행복해지는 것! 이것이 미술교육의 궁극적 목표이다. 그러나 몰입 자체가 저절로 내적 성장을 가져오면서 행복을 느끼게 하는 것은 아니다. 내적 성장을 통한 행복의 지속은 궁극적으로 새로운 지식이 내면화되면서 자신만의 "의미"를 만들 때 비로소 가능해진다. 따라서 행복은 의미로 충만한 삶을 통해 가능하다. 이 책이 궁극적으로 그리고자 하는 미술교육의 방법이다.

차례

제3장 한국 학교 미술의 시작

제4장 개인적 자유의 실현을 추구한 현대 미술

제1장

감각의 표현이 성취한 근대 미술

19세기 초반부터 후반까지

　　　　　　서양사에서 봉건제도나 전체주의적 성격에서 벗어나기 시작하였던 15세기의 르네상스Renaissance에서 1945년 또는 1980년까지의 인문학과 사회과학의 주제, 역사적 시기, 사회·문화적 규범, 태도 및 관행의 집합체를 "모더니티modernity"라고 한다. 그리고 1980년대 이후부터 "현재"까지는 "포스트모더니티postmodernity"로 구분한다.[1] 이와 같이 서양 역사에서 시대를 구분할 때는 "근대"라는 용어를 사용하지 않는다. 즉 "근대"와 "현대"를 구분해서 쓰지 않는다. 그러나 영어 단어 "modern"을 우리말로 옮길 때 "근대"와 "현대"로 구분해서 쓰듯이, 한국에서는 "근대"와 "현대"를 구분한다. 각기 다른 의견이 있지만 한국에서는 1876년 개항 이후 1919년 삼일운동까지의 시기를, 일본에서는 19세기의 메이지유신明治維新 시기를 근대로 보고 있다. 따라서 이 책에서는 한국의 역사 시기 구분에 따라 서양의 역사와 미술도 근대와 현대를 구분하여 보고자 한다.

　　서양 미술사에서 모더니티가 보다 활발하게 실천된 시기는 19세기 초반

으로 거슬러 올라간다. 이 장에서는 모더니티의 개념을 19세기 초반부터 후반까지의 미술작품을 통해 해석하고자 한다. 이를 위해 이 시기에 제작된 미술에 모더니티가 어떻게 구현되었는지를 살펴본다. 19세기 초반부터 후반까지는 앞서 언급한 대로 한국과 일본의 역사에서 "근대"로 구분한다. 그렇기 때문에 이 시기의 "모더니티"는 "근대성"으로, 이 시기의 미술은 "근대 미술"로 서술한다. 19세기의 미술이 "근대 미술"로 특징지어지는 이유를 알기 위해서는 그 안에 구현된 시대적 특징으로서의 근대성에 대해 이해해야 한다.

미술의 근대성

모더니티는 15세기의 르네상스를 계기로 하여 16세기의 종교개혁을 통해 종교와 이성이 분리되는 과정에서 태동하였다. 그리고 17세기 이성의 시대, 이성을 실천하는 18세기 계몽주의 시대를 거쳐 20세기까지 지속되었다. 다시 말해 모더니티는 15세기에서 20세기까지 유구한 역사를 통해 발아하고 약진하여 꽃을 피운 후 쇠퇴하였다. 모더니티가 전개된 기간 동안 기폭제로 작용한 사상을 꼽자면, 르네상스기에 싹튼 인간 중심의 휴머니즘 사상, 종교개혁에서 드러난 이성, 이성의 계발을 주장한 계몽주의 등이다. 휴머니즘, 이성, 계몽주의는 사회·문화적 규범, 삶의 방식, 사고 체계에 큰 변화를 이끌면서 미술가들의 작품 제작에도 영향을 미쳤다. 따라서 19세기 미술에서의 "근대성"을 정의한다면 인간 중심 사고, 이성적 사고, 계몽주의 이념을 미술작품에 반영한 것이라는 논리가 성립된다. 그렇다면 근대 미술의 근원은 또다시 르네상스 미술로 거슬러 올라가야 한다. 그런데 역설적이게도 19세기 미술은 정작 르네상스 미술의 바탕이 된 그리스·로마 미술과 결별하면서 탄생하였다. 바로 이러

한 이유에서 미술사학자들에게 근대 미술의 정의가 매우 복잡해졌다. 참고로 미술사에서 근대성이라는 용어는 19세기 프랑스의 시인 샤를 보들레르Charles Baudelaire가 1863년에 쓴 에세이 『근대 생활의 화가Le Peintre de la Vie Moderne』에서 기원하였다. 보들레르는 근대화 이전의 삶과 확연히 구분되는 새로운 공간인 도시를 배경으로 "근대의 삶을 사는 화가"를 설명하였다. 보들레르는 미술가를 새로운 도시 생활의 일상적 주제에 자신의 비전을 집중하면서 그것의 덧없음과 함께 영원성을 파악해 내는 사람으로 막연하게 정의한 바 있다. 보들레르(Baudelaire, 1981)에 따르면, 성공적인 미술가는 "우리 시대의 미와 덧없고 허망한 형태들에서 생명의 와인이라는 쓰고 무거운 향을 증류해 내면서"(p. 435) 보편성과 영원성을 발견할 수 있는 사람이다. 보들레르는 도시 삶의 덧없고 순간적인 찰나의 경험을 언급하면서 미술의 책무는 그 경험을 포착해 내는 것이라고 하였다. 이 말은 이성이 만들어 낸 과학과 기술로 이루어진 환경에 대한 인간의 역설적인 반응으로 해석된다. 이러한 의미에서 근대 미술가는 이성의 추구가 초래한 결과에 대해 막연하게 정서적으로 또는 감각적으로 반응한 것이다. 그래서 보들레르의 선언에서 근대 미술이란 어딘지 고조된 민감성을 표현하고 새로움을 찾아가는 역동성이 연상된다.

보들레르는 "새로움"의 예술적 표현을 근대 미술의 특징으로 설명하였다. 19세기 미술의 근대성을 새로움의 추구로 이해하기 위해서는 서양의 전통적 사고와 그리스·로마 시대부터 19세기까지 면면히 이어진 전통 미술의 특징을 이해해야 한다. 서양의 고전 철학은 변화하는 세상에서 변화하지 않는 것이 무엇인가에 대한 탐구로 요약할 수 있다. 변화하는 세상, 즉 감각하는 세상은 변화하지 않는 세상인 본질적 세계 또는 이상적 세계와 구별되었다. 플라톤에게 이데아Idea는 오로지 하나인 것, 변화하지 않는 것인 데 반해 현상 세계는 지속적으로 변화하는 것이다. 따라서 눈에 보이고 느껴지는 것은 단지 헛것

에 불과하다. 본질 세계로서 수학적 질서인 이데아는 감각이 아닌 인간의 능력, 즉 이성과 수학적인 지적 사고에 의해서만 파악할 수 있다. 이러한 사고 체계를 배경으로 한 전통적인 서양 미술은 변화하지 않는 본질의 "재현representa-tion"에 집중하였다. 그러한 재현의 미술을 플라톤의 시각으로 말하자면 원형原型을 찾아가는 것이다. 얼마나 원형에 가까운지, 얼마만큼 원형을 따랐는지가 평가의 기준이었다. 이러한 시각에서 그리스·로마 미술은 전통과 규범에 따라야 하였고 새로움은 기대조차 할 수 없는 "기술"과 같은 것이었다. 그런데 근대성을 특징짓는 주제어 중의 하나가 바로 "이성"이다. 따라서 우리는 근대성의 특징인 이성과 보들레르가 말한 새로움을 찾는 민감한 미술가들의 근대 미술이 서로 앞뒤가 맞지 않는다는 사실을 알게 된다. 이성과 민감성, 그리고 새로운 것을 창안하는 민감성을 가진 미술가! 이렇듯 근대성과 근대 미술의 일반적 정의에는 괴리가 있다.

이성을 중시하던 근대에 미술은 분명 과거의 봉건적 전통에서 벗어나고자 하였던 계몽주의와 맥을 같이하는 문화적·지적 흐름에서 새로운 경향을 추구하였다. 역설적이게도 이성이 가져다준 근대성의 자유에 의해 미술가들은 바로 "감각"이 현전現前하는 표현을 통해 새로움을 찾았던 것이다! 아마도 미술가들의 민감성은 본능적으로 이성의 바닥에 존재하는 감각을 감각하면서 나타났던 것 같다. 그래서 미술가들에게 감각과 이성은 분리되지 않고 교류하였다. 현현하는 감각은 더 이상 규범에 입각한 재현에 의해서는 표현되지 않는다. 결과적으로 19세기 미술가들은 과거의 전통 미술이 형상의 완벽성을 추구한 것과 달리 감각을 표현하는 "새로운" 미술 세계를 개척하게 되었다. 미술가들의 이러한 시도는 2천 년 넘게 지속되어 온 재현의 전통에서 벗어나 미술의 근대성의 문을 열게 되었다. 따라서 19세기 서양 미술의 특징은 미술가들의 이성과 감각이 서로 교차하여 작용한 데 있다. 이와 같은 이성과 감각의 교

호交互 작용이 바로 미술의 근대성이다.

세상은 분명 바뀌었고 그 세상 안에 자신이 존재한다는 사실을 감각하면서 이를 표현하고자 하였던 미술가들은 과거와는 다른 미술의 길을 개척하게 되었다. 재현의 미술은 무언가를 박제하거나 틀에 박힌 일종의 유물을 만드는 것 같았다. 다른 길이 분명 있을 것이다. 하지만 새로운 세상을 캔버스에 담아낼 길을 새롭게 찾고자 하였던 미술가들의 여정은 목적지가 정해져 있어 망설임 없이 뚜벅뚜벅 걸어가는 행로가 아니었다. 미술가들 자신조차 어디로 향해야 할지 알 수 없는 미로를 걸어야 하였다. 곧바로 가는 길이 아니라 멀리 우회하는 경로였다. 감각에 포착된 삶과 세계를 그린 미술가들의 여정은 그리 길지 않았다. 반작용이 나타난 것이다. 미술가들은 다시 이성의 렌즈를 통해 현실적 삶을 재현하고자 가던 길을 멈추고 재현의 길로 회귀하였다. 그러나 그 여정 또한 그리 길지 않았다. 산업화와 도시화가 가져온 여러모로 변화한 삶을 단지 재현적 방식으로 그리는 길로 회귀한 것은 전진을 향한 일보 후퇴였다. 일보 후퇴는 미술가들로 하여금 감각 인상을 찾기 위해 감각을 도출하는 방향으로 돌진하게 하였다. 그렇게 사행蛇行의 길을 걷다가 마침내 전통적인 재현의 미술과 확실하게 구분되는 감각의 표현에 의한 개인적 양식이라는 "근대 미술"의 이정표를 세우게 되었다. 이와 같은 19세기 미술가들의 활약상을 이성과 감정이 교차하는 반복적 행위, 그리고 그것이 가져온 차이로서 성취된 미술의 특징을 통해 파악하기로 한다.

감각의 현현한 표현

우리는 마침내 그리스 시민들처럼 자유를 쟁취하였다! 1789년 혁명이 발

발한 이후 의기가 충천해진 프랑스 혁명가들은 자신들을 고대 그리스와 로마의 자유 민주주의 시민으로 자처하였다(Gombrich, 1995). 이는 18세기 프랑스인의 정신적 뿌리가 바로 고대 그리스와 로마라는 사실을 상기시킨다. 실제로 고대 그리스·로마 문화는 유럽 문화의 뿌리에 해당한다. 암흑기로 규정된 중세 1천 년간의 겨울잠에서의 부활을 뜻하는 "르네상스"는 바로 고대 그리스·로마 문화로의 복귀를 의미한다. 혁명이 일어났던 당시 프랑스의 미술계에서는 17세기의 바로크Baroque 미술이 막을 내린 후 화려한 궁정문화를 대표하는 로코코Rococo 미술이 성행하였다. 한 세기 동안 어둠 속의 빛, 역동적인 운동감을 주요 양식으로 그린 바로크 미술에 대해 미술계는 어느 정도 식상해 있었다. 그래서 이에 대한 반작용으로 무겁지 않고 경쾌한 미술이 등장하였다. 마치 공중을 떠다니는 듯 가볍고 부유浮游하는 느낌으로 왕이나 귀족들의 모습을 소재로 그린 프랑스의 18세기 미술을 "로코코 양식"이라고 부른다. 로코코 미술은 우아하고 세련된 복장의 귀족들이 일상, 궁정 연애, 향연, 피크닉 등을 즐기는 모습을 소재로 그렸다.[2] 하지만 그러한 우아함과 경쾌함에는 긴장감이 없어 맥이 빠진 듯하고 다소 불안정하여 오히려 우울감마저 감돌았다. 지극히 당연스럽게도 프랑스인은 자신들의 혁명 정신을 그러한 미술 양식으로 표현할 수가 없었다. 새로운 시대정신은 새로운 그릇에 담아야 한다. 따라서 프랑스인은 존엄한 혁명 정신을 묘사하기 위해서는 보다 지적이고 엄중하면서도 견고한 양식이 필요하다고 생각하게 되었다.

고대 그리스와 로마의 자유 시민을 동경한 프랑스인은 과거 15세기의 르네상스 미술이 고대 그리스와 로마의 미술을 재해석하였듯이, 다시 고대 그리스와 로마의 고전으로 시선을 돌렸다. 18세기 말부터 19세기 초에 걸쳐 유행하였던 프랑스의 "신고전주의Neoclassicism"는 이러한 배경에서 탄생하였다. 자크 루이 다비드는 로마에 유학하여 고대 그리스와 로마의 미술에 나타난 인체

조각의 견고한 균형미를 탐구하면서 신고전주의 미술을 대표하는 미술가가 되었다. 19세기의 신고전주의는 그리스 신화에 나오는 고전적·역사적 내용을 토대로 공익을 위해 희생하는 영웅의 엄숙한 모습을 통해 애국심을 고취시키면서 로코코 미술과 확실히 차별화되었다.

　　19세기 삶의 제반 조건은 이후 미술가들이 그러한 과거의 전통에 그리 오래 머무르게 하지 않았다. 19세기는 서구 열강이 치열한 영토 전쟁을 벌이던 제국주의 시대로 기록된다. 대영제국, 러시아제국, 신성로마제국, 프랑스 식민제국이 영토 전쟁을 벌였고, 동아시아에서는 메이지유신에 성공한 일본제국이 뒤늦게 식민지 쟁탈전에 도전장을 내밀면서 치열한 각축전을 벌였다. 유럽의 미술가들은 매일같이 자신들이 알지 못하였던 새로운 세상에 대한 소식을 접하게 되었다. 단순한 구도 속에 고대 그리스의 전통인 본질적 구조와 완벽한 균형미를 추구하던 신고전주의 양식을 구사하여 작품을 만든 미술가인 장 오귀스트 도미니크 앵그르 또한 그런 세상과 조우하였다. 앵그르는 자크 루이 다비드와 함께 신고전주의를 대표하는 19세기 프랑스의 미술가이다. 그는 18년간 로마에서 고전 미술을 연구하였으며 특히 라파엘로의 미술에 매료되었다. 신고전주의 양식을 보여 주는 그의 대표작 〈샘〉은 고대 그리스·로마 미술, 그리고 그것으로 회귀한 르네상스 미술에 대한 경의의 표현이다. 그러나 단지 고대 그리스·로마 문화에만 매몰될 수 없게 세상은 연일 새로운 것들이 소개되면서 그를 자극하고 있었다. 앵그르는 자신이 살던 땅과 그 뿌리를 수직적으로만 바라보다가 그동안 알지 못하였던 이질적이고 경이로운 세상이 펼쳐지자 시선을 수평적으로 돌리게 되었다. 그 결과 그는 오리엔탈리즘[3]을 연상케 하는 주제의 오달리스크[4] 몇 점을 그리게 되었다. 그가 그린 오달리스크 중에는 〈그랑 오달리스크〉와 누드 오달리스크, 음악가, 그리고 남성 금지구역인 하렘[5]에 상주하는 한 명의 내시 등을 소재로 한 〈오달리스크와 노예〉[그림 1]가 유명하

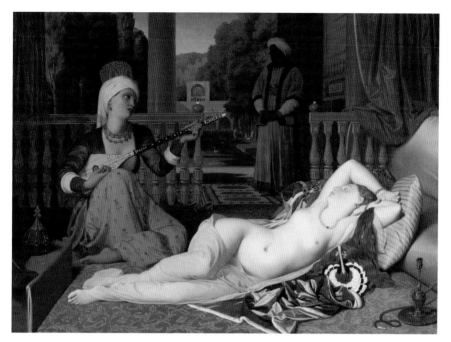

그림 1 장 오귀스트 도미니크 앵그르, 〈오달리스크와 노예〉, 1839-1840년, 캔버스에 유채, 72.1×100.3cm, 하버드 대학교 미술관.

다. 이러한 이국 취향이 바로 낭만주의 미술가들의 주요 주제 중의 하나이다. 앵그르의 견고하고도 섬세한 붓질에 의한 균형 잡힌 인체 묘사는 일견 그를 신고전주의의 범주에서 바라보게 한다. 하지만 이와 같은 동양의 이국적 정취 묘사는 그가 단지 고전주의에만 머무를 수 없었던, 보들레르가 말한 "민감한" 감각을 가진 존재임을 실감하게 한다.

　　앵그르가 그리스와 로마의 세계에서 새로운 문화로 시선을 돌리게 된 계기는 미지의 세계를 지속적으로 발견해 나간 제국주의가 시대적 배경으로 작용하였기 때문이다. 과거의 그리스·로마 문화를 이상으로 본 미술가들에게 이국적이고 독특한 세계가 제공하는 강한 자극은 그들을 새로운 인식으로 이끌었다. 18세기에 이미 독일의 문예비평가인 요한 고트프리트 폰 헤르더Johann

Gottfried von Herder는 「인류의 역사철학에 대한 이념Ideen zur Philosophie der Geschichte der Menschheit」에서 18세기 말의 유럽 문화를 공격한 바 있다. 그는 이 저서에서 문화culture를 뜻하는 독일어 단어 "cultur"가 근대 국가와 근대 시대에 적용되는 것보다 더 기만적인 것은 없다면서 문명과 문화에 대한 보편적 역사의 가설을 공격하였다. 신성로마제국의 영토 확장 전쟁을 통해 새로운 세상을 목격한 헤르더에게 하나의 문화를 모든 나라와 시대에 보편적으로 적용한다는 것은 일종의 기만행위였다. 헤르더는 "민속 문화"라는 새로운 개념을 포함하여 국가적 또는 전통적 문화들을 확인하였다. 전통적인 민요와 구약의 시에 매료된 헤르더는 그러한 구술 문학을 인간의 선천적 창의성의 자발적 산물과 같은 것으로 간주하면서 교육받은 엘리트들의 인공적인 문화적 산물과 뚜렷하게 대비하였다(Griswold, 2013). 어떤 것들이 더 훌륭하고 우리를 감동시키는가? 결과적으로 헤르더는 국가와 시대마다 특별하고 다양한 많은 "문화들cultures"이 존재한다고 선언하였다. 낭만주의 미술의 배경은 분명 "문화들"에 대한 호기심을 나타내는 이국 취향이었다. 앵그르 또한 그러한 이국 취향에 탐닉하던 미술가였다. 그러나 낭만주의의 직접적 전개는 바로 근대 문명이 가져온 역기능에 보다 "이성적으로" 반응하면서 시작되었다.

19세기에 이르러 유럽 사회에서는 근대화와 산업화가 사회 곳곳에서 실천으로 이어졌다. 근대화와 산업화로 인해 새로운 주거 환경인 도시가 우후죽순처럼 생겨났다. 그러한 도시에는 과학과 기술이 제공한 새로운 발명품인 기계가 삶의 성격을 급속도로 바꾸었다. 공장의 기계가 만든 상품으로 부富의 단위 또한 변화하였다. 이러한 근대화 과정은 긍정적인 측면과 함께 부정적인 반작용도 동시에 초래하였다. 인간성은 날로 황폐해지는 것 같았는데, 문명에 의해 점차 물질적으로 변해 가는 환경에서 그 원인을 찾는 시민들이 늘어났다. 미술가들 또한 예외가 아니었다. 보들레르가 보기에 당시의 미술가들은 일

미술로 이해하는 미술교육

종의 "반항자들"이었다. 보들레르는 예술가들이 미를 추구하면서 세상의 불의不義에 과민 반응하는 경향이 있으며 자신들의 천재성 때문에 스스로 괴로워하는 "민감한 천재들"이라고 하였다(Holt, 1995). "천재"는 낭만주의가 만들어 낸 주제어 중의 하나이다. 미술가들이 보기에 현실은 굶주림, 고통, 갈등, 사회계층 간의 불화로 초래된 혼란 그 자체였다. 이러한 시각에서 인간 본래의 감정, 상상력, 환상 등을 그리워하고 탐닉하는 한편 순수한 자연에서 영감을 받아 황폐해진 인간성을 회복하고자 하는 운동이 미술을 포함한 문화 전반에서 일어났다. 이를 "낭만주의Romanticism"라고 부른다. 낭만주의는 이성을 추구한 근대성이 결과적으로 만들어 낸 황폐해진 인간성을 회복하고자 하는 움직임이다. 세상을 이성적으로 보려 한 결과 미술가들은 이성이 아니라 오히려 인간 고유의 감정, 상상력, 환상 등 감각적 특성을 끄집어내어 캔버스에 현현하고자 한 것이다.

낭만주의는 18세기 말에서 19세기 중반에 걸쳐 근대화 이전의 자연에 대한 경외감과 함께 노스탤지어적인 이상화가 문화 전반에 나타난 예술 사조이다. 낭만주의 자체는 유럽에서 18세기에 처음 태동하였다. 이 용어는 중세에 라틴어로 쓰인 사랑 이야기와 무용담, 전설을 뜻하는 "로망스romance"에서 비롯되었는데, 처음에는 어딘가 환상적이고 이상한 것을 뜻하였다. 그러나 18세기 말에 "로맨틱"하다는 말은 일반적으로 고전주의 원칙에 반대하는 새로운 경향을 총칭하는 단어로 통용되었다(Osborne, 1968). 이러한 경향을 극명하게 보여 주는 예가 영국의 시인이자 미술가인 윌리엄 블레이크William Blake의 작품들이다. 블레이크에게 "충일함은 아름다움이다."[6] 그가 지은 시 〈순수의 전조Auguries of Innocence〉는 이렇게 시작한다. "한 알의 모래에서 세계를 보고, 한 송이 들꽃에서 천국을 본다. 그대의 손바닥에 무한을 쥐고, 찰나의 순간에 영원을 담아라." 우주와 세계를 파악하는 데는 들꽃 하나면 족하다. 이는 마치 불교의 화엄사상에서 말하는 "하나가 곧 일체요, 일체가 곧 하나이다"라는 "일즉

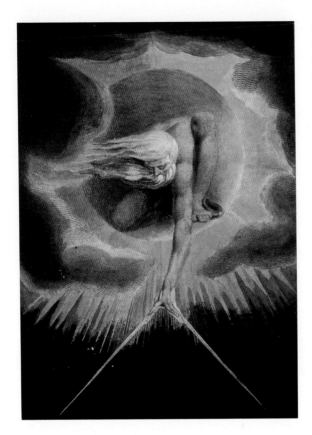

그림 2 윌리엄 블레이크, 〈태고의 날들〉, 1794년, 수채화를 사용한 릴리프 에칭, 23.3x16.8cm, 런던 대영박물관.

일체 다즉일一卽一切 多卽一" 사고와 유사하다. 그러나 블레이크의 세계는 〈태고의 날들〉그림 2이 존재하는 기독교 세계로 한정되었다. 이 그림은 신앙심이 깊은 블레이크가 창조자의 모습을 상상해서 그린 작품이다. 창조자는 쭉 뻗은 손에 컴퍼스를 쥐고 반듯하게 세상을 기획하고 있다. 플라톤이 수학하는 능력만이 이데아를 파악할 수 있다고 하였듯이 블레이크에게 세상은 수학에 의해 만들어진 것이었다. 그럼에도 불구하고 블레이크는 이성으로 이루어진 세계에서 감각을 그림으로 그리면서 모호성을 드러냈다. 그는 어린 시절부터 신비로운 환영을 보고 그것을 작품에 반영하였다고 전해진다. 또한 그는 르네상스 이래

미술로 이해하는 미술교육

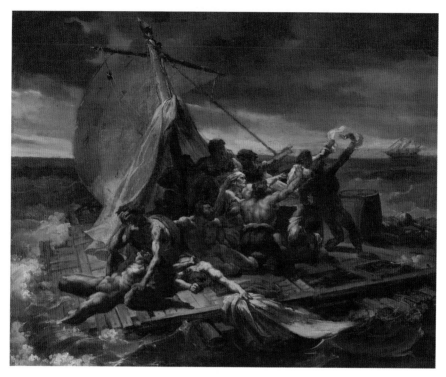

그림 3 테오도르 제리코, 〈메두사호의 뗏목〉, 1818-1819년, 캔버스에 유채, 491×716cm, 파리 루브르 박물관.

관학적인 미술의 규범을 경멸하면서 의식적으로 포기한 화가였다(Gombrich, 1995). 그렇기 때문에 그가 만들어낸 화풍畵風의 특징은 감각이 작동되어 환상적이면서 몽환적인 느낌이다.

낭만주의 미술가들은 인간의 상상력이 발휘된 신비와 환상을 존중하면서 감각을 일으키기 위해 매우 강한 인상을 만들어 내는 대상을 찾고자 하였다. 신고전주의 미술가들이 그리스와 로마의 신화나 역사적 인물을 다루었던데 반해 그들은 당시 제국주의자들이 탐험한 이국 문화뿐만 아니라 잘 알려지지 않은 문학 작품에서도 주제와 소재를 찾았다. 테오도르 제리코는 프랑스의 낭만주의 미술을 선도한 미술가이다. 〈메두사호의 뗏목〉**그림 3**은 1816년 메

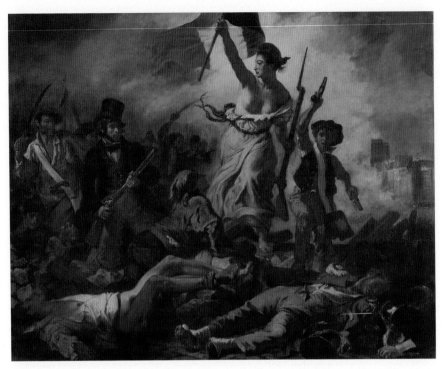

그림 4 외젠 들라크루아, 〈민중을 이끄는 자유의 여신〉, 1830년, 캔버스에 유채, 260×297cm, 파리 루브르 박물관.

두사호가 파선을 당해 침몰하자 배에 탔던 사람들이 뗏목으로 옮겨 타고 바다를 표류하는 절체절명의 위기의 순간을 다룬 작품이다. 제리코는 불안하고 역동적인 사건의 순간을 피라미드 구도를 이용하여 극적으로 표현함으로써 감상자들을 격한 감정 상태에 몰아넣고 상상력을 자극하였다. 이와 같이 넘쳐흐르는 과잉되고 충만한 자유 정신과 상상력을 무한으로 발휘하면서 사건의 순간을 잘 연출한 제리코의 작품들은 외젠 들라크루아에게 깊은 영향을 주었다. 제리코의 〈메두사호의 뗏목〉처럼 들라크루아의 〈민중을 이끄는 자유의 여신〉 **그림 4** 또한 실제 사건의 한순간을 포착하여 프랑스 혁명 정신의 영원성을 그리고자 하였다. 들라크루아는 주로 종교, 신화, 문학, 역사 등에서 주제를 선택

하여 중세적이며 이국적인 분위기의 작품을 제작하였다. 오스만 제국에 대항한 그리스의 독립전쟁의 비참한 상황을 생생하고 신랄하게 묘사한 〈키오스섬의 학살〉은 바로 들라크루아 화풍의 진면목을 엿볼 수 있는 또 다른 대표적 역작이다. 보들레르는 들라크루아의 이와 같은 화풍을 격찬하면서 그를 "회화의 시인"이라고 불렀다. 이렇듯 제리코와 들라크루아 같은 프랑스의 미술가들은 주로 당대의 사건을 파헤쳐 사람들에게 격렬한 감정을 불러일으키고자 하였다. 그런 식으로 상상력을 자극하고 감각이 과해진 상태로 이끌어 인간의 정신성을 되살리고자 하였다. 17세기 이성의 시대를 거쳐 이성을 실천하기 위한 18세기 계몽주의 시대가 지난 뒤, 19세기의 미술가들에게 나타난 새로운 경향은 다소 역설적이게도 바로 감각에 의존하는 것이었다. 그 결과 감각을 현현하기 위한 다양한 화풍상의 방법을 찾아 나갔다.

영국의 낭만주의 미술가들은 인간이 만든 인위적인 문명과 대립되는 신성하고 순수함 자체로서의 "자연"을 선택하였다. 낭만주의가 보다 폭넓게 전개되었던 영국에서는 자연이 주는 경외감이 미술뿐만 아니라 시를 포함한 문학에서도 주요한 주제이자 소재로 다루어졌다. 존 컨스터블은 거대한 자연이 아닌 매일매일 접하는 일상의 자연을 새삼 실감하도록 자연 친화적인 인간과 자연의 관계를 화폭에 재현하고자 하였다. 영국의 미술가들이 자연을 소재로 찾게 된 배경은 도시 공간이었다. 산업화와 기계화가 가속화되자 삶의 공간이 된 도시는 전적으로 근대성이 낳은 새로운 환경이었다. 그 당시 도시는 새로운 방식으로 시간과 공간을 제공하면서 자아와 "개인"으로서의 삶을 점차 현실화하였다. 보들레르가 "산보자"를 뜻하는 "플라뇌르flaneur"[7]의 개념을 고안하게 된 배경 또한 19세기가 만들어 낸 삶의 공간인 도시였다. 보들레르는 도시 생활의 일상적 주제에 자신의 비전을 집중하면서 그것의 덧없는 특성을 이해하고 그것이 담은 영원성의 암시를 파악해 내는 사람으로서 미술가를 정의

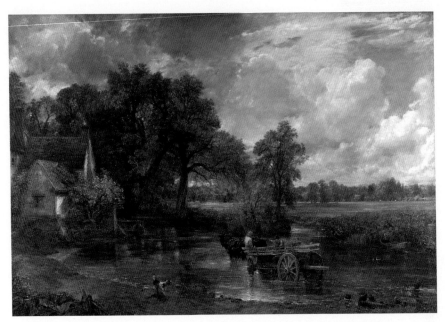

그림 5 존 컨스터블, 〈건초마차〉, 1821년, 캔버스에 유채, 130.2×185.4cm, 런던 내셔널갤러리.

한 바 있다. 순간의 일시성과 그것 안의 영원성의 개념은 니체의 "영원회귀"에서 기원하였다. 순간만이 영원하다! 이러한 배경에서 영국의 미술가들은 산업화의 공간인 도시의 대안으로 자연으로 회귀하여 자연에서의 삶의 순간을 화폭에 옮겼다. 〈건초마차〉그림 5는 당시 런던에 살고 있던 컨스터블이 시골에서 살았던 자신의 어린 시절을 추억하면서 만든 작품이다. 이 작품을 통해 그는 자연과 동화된 마음이 평화와 평정을 얻을 수 있는 유일한 방법이라고 역설하고 있다. 이 작품 속의 풍경은 고요함과 안정감을 자아낸다. 존 바렐Barrell, 1980에 의하면, "영국 농업의 안정성이 눈부신 목초지의 이미지에서 자연의 영원성에 참여하고 있는 듯하다"(pp. 148-149).

컨스터블이 산업화된 사회에서 영혼을 망가뜨리지 않고 마음의 평정과 고요를 지키기 위해 자연과 그곳에서 일하는 인물들의 점경點景을 재생하였던 반

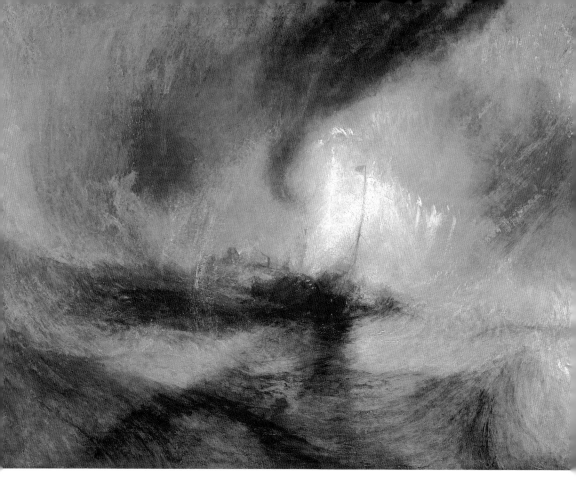

그림 6 윌리엄 터너, 〈눈보라 속의 증기선〉, 1842년, 캔버스에 유채, 91.4×121.9cm, 런던 테이트갤러리.

면, 윌리엄 터너에게 자연은 "숭고sublimity, 崇高"의 대상이었다. 〈눈보라 속의 증기선〉그림 6은 눈보라가 몰아치면서 항로를 잃은 증기선을 그림으로써 자연na-ture 앞에 압도당한 인간이 만들어 낸 문화culture를 대비하고 있다. 터너는 이를 통해 고단한 삶의 격랑을 표현한 것인지도 모른다. 이렇듯 터너에게 자연은 숭고의 대상이다. 숭고란 한 개인의 인식 능력을 넘어설 때 생기는 감정이다. 다시 말해, 그것은 존재 자체가 자연에 압도되어 휩쓸리는 상태이다. 그러한 "숭고"는 모호성, 공허, 불확실성의 감정을 동반하면서 마음의 동요를 일으킨다. 터너는 대상 없는 힘의 폭풍으로서 태풍의 눈으로 현전하는 숭고 앞에서 더 이

상 자연을 흉내 낼 수 없는 무력감에 사로잡혔다. 그는 감상자에게 자신이 받은 감동을 전달하기 위해 자연 또는 풍경을 사실적으로 재현하는 대신 다소 생략적이면서도 거친 필법을 구사하였다. 왜냐하면 그가 받은 숭고는 모호함, 애매함, 불확실성으로 특징되어서 감상자들에게도 그와 같은 불안정하고 혼란스러운 감정을 전달해야 했기 때문이다. 사실적 재현을 통해서는 생생하게 전달하기가 사실상 불가능하였다. 그리고 그러한 불가능에 도전하면서 터너에게 다가온 유일한 방법이 "추상"이었다. 숭고에 압도당한 자신의 진정성의 표현으로서의 추상이다. 컨스터블에게 자연은 평화와 안정감을 부여하는 근원이었다. 반면, 터너에게 자연은 무질서 그 자체이기 때문에 그는 결국 그 무질서가 초래한 황량함과 광활함의 사실성 없는 대상을 감각하였다. 남다른 감각의 소유자였던 터너는 이성이 선물한 19세기의 기계화와 도시화 현상 너머에 혼돈 자체로 존재하는 우주를 감각한 것이다. 그러한 혼돈의 우주는 기존의 재현 방법으로 드러낼 수 없었다. 따라서 재현 방법으로 실패를 거듭하게 되자 점차 추상 방법을 사용하게 되었다. 형태를 정확하게 재현하지 않고 두리뭉실하게 추상화하는 방법이 오히려 자신이 감각한 우주의 모습에 더 가까웠다. 실제로 추상만이 자신이 느낀 자연의 숭고를 감상자에게 전달할 수 있었다.

독일의 미술가 카스파르 다비트 프리드리히 또한 캔버스에 자연에 대한 "숭고"의 개념을 담으면서 낭만적 정취에 흠뻑 빠지게 되었다. 〈안개 바다 위의 방랑자〉그림 7는 가까이 있는 사물을 진하게 그리고 멀리 있는 사물은 흐리게 그리는 공기 원근법을 이용하여 한 남성을 근경에, 아득하게 먼 이상향의 산을 원경에 나타내고 있다. 검정색 슈트를 말쑥하게 차려입은 19세기 문명인인 이 남성은 자신이 결코 다가갈 수 없는 이상향을 바라보고 있다. 이렇듯 인간이 만든 유한한 문화와 무한한 힘의 원천인 거대한 자연의 관계가 낭만주의자들이 즐겨 다루었던 주제 중의 하나이다. 그리고 그러한 자연의 느낌을 감

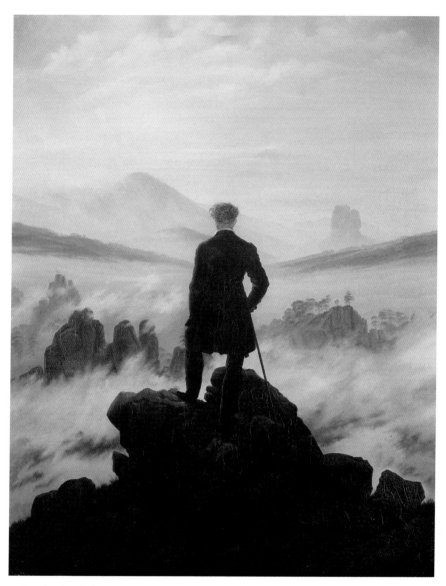

그림 7 카스파르 다비트 프리드리히, 〈안개 바다 위의 방랑자〉, 1817년경, 캔버스에 유채, 94.8×74.8cm, 함부르크 미술관.

상자에게 전달하기 위해 미술가들은 감정이 충만한 주관성을 표현하고자 하였다. 따라서 그와 같은 객관적인 자연을 주관적으로 독특하게 표현하는 특별한 능력을 지닌 미술가들은 "천재"로 간주되었다. 앞서 언급하였듯이, 낭만주의 미술에서 특히 자주 언급되는 단어가 "천재"이다. 이렇듯 근대 미술은 이성으로 특징되는 근대성에 반작용하면서 오히려 감각을 현존하게 하는 낭만주의를 통해 동이 트기 시작하였다. 이러한 조짐은 이미 18세기 미술가들의 작품에서 나타나고 있었다. 그래서 18세기 독일의 철학자이자 독일 미학의 창시자인 알렉산데르 고트리프 바움가르텐Alexander Gottlieb Baumgarten은 예술의 중요성이 "감각"을 통한 이해라고 말하였던 것이다. 그런데 카스파르 다비트 프리드리히가 살았던 시대의 시인 프리드리히 실러는 또한 이렇게 노래하였다. "자연은 위압하지 않는 존재이다. 실재 그 자체이며, 불변하는 법칙에 의해 존재하는 것이다"(Barrell, 1980, p. 149). 이와 같이 19세기에는 이성과 감각이 빈번히 충돌하고 있었다. 미술가들은 자연을 숭고로 느끼면서 감각을 그린 반면, 당시의 시대정신이었던 과학적이고 이성적인 사고는 인간이 자연 불변의 법칙을 파악할 수 있다고 여겼다. 실러는 아마도 아이작 뉴턴의 절대 법칙을 기억하면서 이 시를 읊었던 것 같다. 19세기의 세계에서는 실제로 다른 견해들이 불협화음을 내고 있었다. 미술계 또한 마찬가지였다. 미술가들은 이성적으로 생각하기 위해 감각을 끄집어내는 동시에 그러한 감각을 통해 다시 반짝이는 이성을 불러들이면서 매번 충돌하였다.

이성으로 파악한 삶의 재현

낭만주의로 인해 감정의 출렁거림이 가져오는 파동에 만끽하는 동안 한

편에서는 이에 대한 반작용이 나타났다. 미술가들은 다시 이성의 렌즈를 찾아 현실을 냉정하게 직시하고자 하였다. 감각이 그린 미술은 모호성 그 자체로 보였다. 미술은 어쨌든 사실을 다루어야 한다. 사실주의realism는 1830년대에 프랑스에서, 1850년대에 영국에서 사용되었던 용어이다(Williams, 1976). 영국의 문화이론가 레이먼드 윌리엄스(Williams, 1976)에 의하면, 이 용어는 다음 네 가지의 포괄적 의미를 발전시켰다. 첫째, 명목론자의 학설과 반대되는 사실주의자의 "~주의"를 설명한다. 둘째, 마음이나 정신에서 독립되었으며 그러한 의미에서 자연주의naturalism 또는 물질주의materialism에 상응하는 물질계를 묘사한다. 셋째, 상상 또는 추측이 아닌 실제로 본 사물을 묘사한다. 넷째, 처음에는 재현할 때 예외적인 정확성을 보여 주는 데, 이후에는 실제의 이벤트를 묘사하고 현실적으로 존재하는 사물을 보여 주는 데 전념하는 미술과 문학의 방법과 태도를 설명한다. 구스타브 쿠르베와 오노레 도미에는 이러한 사실주의 시각에 입각해서 작품을 제작한 미술가들이다.

쿠르베는 상상이 가미되고 이상화된 낭만주의적 경향의 화풍을 경멸하였다. 따라서 그가 그린 작품들은 매우 객관적인 주제를 다루고 있다. 〈돌 깨는 사람들〉**그림 8** 소재는 노인과 소년이다. 그런데 곡괭이로 돌을 쪼고 있는 노인은 노동의 고통이 가져온 삶의 무게에 짓눌려 얼굴이 가려진 모습이다. 깬 돌을 담은 채반을 들고 있는 소년의 뒷모습은 어린 나이임에도 불구하고 삶의 중압감에 무척이나 힘에 겨워 보인다. 같은 시기 장 프랑수아 밀레의 〈이삭 줍는 사람들〉의 세 여인처럼 결코 고요하고 평화스러운 삶의 점경이 아니다. 또한 밀레와 함께 작업하면서 바르비종파École de Barbizon로 불린 장 바티스트-카미유 코로의 그림처럼 절대 빈곤에 시달리는 가난한 농민의 삶이 아름답게 승화된 모습도 아니다. 쿠르베의 작품은 실내에 걸어 두기조차 부담스러울 만큼 고단하고 고통스러운 서민의 삶을 고발하기 위한 성격을 띤다. 쿠르베에게 미

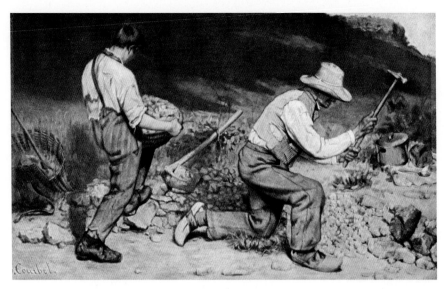

그림 8 구스타브 쿠르베, 〈돌 깨는 사람들〉, 1849년, 캔버스에 유채, 165×257cm, 쿠르베 미술관.

술은 현실의 이상화가 아닌 그것의 정확한 실상을 폭로하기 위한 수단이었다. 그는 유구한 서양 미술의 역사에서 미술가들이 지속적으로 그려 온 천사를 그려 달라는 주문을 거절하였다. 그는 자신의 눈으로 천사를 직접 본 적이 없기 때문에 그릴 수 없다고 하였다. 쿠르베 자신이 시골길에서 하인과 동행한 그의 후원자에게 인사하는 모습을 그린 〈안녕하세요? 쿠르베 씨〉는 현대에는 사진의 기능으로 대체되었을 것 같은 당시 현실의 일상적 삶이 소재이자 주제이다. 미화하지 않고 실제로 눈에 보이는 것을 객관적으로 그린 쿠르베의 화풍은 당시에는 매우 혁신적이었다. 도미에의 〈삼등 열차〉**그림 9** 또한 낭만적 감성이라고는 찾아볼 수 없는 삶에 찌든 무표정한 서민들의 열차 안 모습을 적나라하게 묘사하였다. 빈센트 반 고흐는 아마도 퀴퀴한 냄새마저 풍기는 것 같은 열차 안의 모습을 그냥 지나칠 수 없었을 것이다. 도미에의 이 그림을 보고 있으면 고흐의 초기 작품 〈감자 먹는 사람들〉**그림 10**을 연상하게 된다. 〈감자 먹

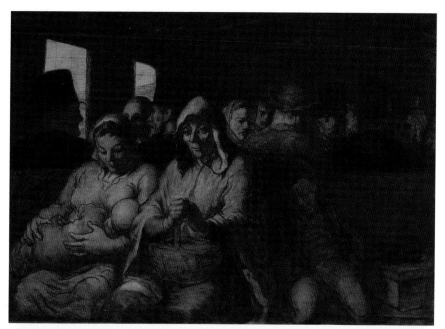

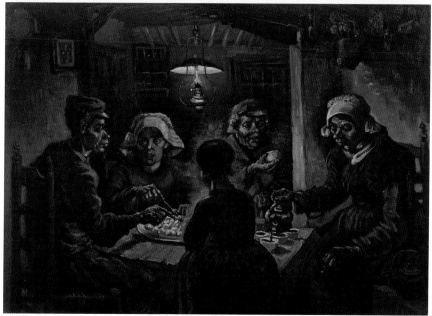

그림 9 오노레 도미에, 〈삼등 열차〉, 1863-1865년, 캔버스에 유채. 65.4×90.2cm, 뉴욕 메트로폴리탄 미술관.

그림 10 빈센트 반 고흐, 〈감자 먹는 사람들〉, 1882년, 캔버스에 유채, 82×114cm, 암스테르담 반 고흐 미술관.

는 사람들)은 고흐가 경험한 빈부 격차 또는 노동자의 절대 빈곤에 대한 사실주의적 자세의 사회 고발이다. 쿠르베, 도미에, 고흐가 살았던 19세기는 앞서 서술한 바와 같이 산업혁명이 한참 열기를 띠던 때였다. 산업혁명은 자본주의의 발달과 맥을 같이한다. 그러나 초기 자본주의의 모순은 사회적 갈등 양상을 곳곳에 드러내고 부익부와 빈익빈을 심화하였다. 이러한 시대적 배경에서 근대성의 이성적 사고는 미술가들로 하여금 계몽주의적 자세에 입각해서 사회를 고발하고 사회개혁적 의지를 드러내게 하였다. 그런가 하면 19세기는 "예술 그 자체를 위한" 형식주의formalism가 파리 미술계를 중심으로 태동하던 때였다. 그런데 또 한쪽에서 미술가들은 예술 그 자체를 위한 예술지상주의와는 정반대의 입장에서 미술이 사회 참여의 성격을 가진다는 사실을 강변하였다. 이렇듯 근대성이 과거의 봉건주의나 전체주의의 틀에서 벗어나 생성되었던 만큼 19세기의 미술계는 다른 목소리들이 함께 목소리를 내는 다소 시끄럽고 북적거리는 시공간이었다. 그리고 그렇듯 일사분란하게 통일되지 않고 늘 잡음이 나는 공간에서 "감각-인상"이라는 강한 에너지가 새로운 미술 양식의 출현을 알리고 있었다.

감각-인상의 집합

19세기 중엽에 빛과 함께 시시각각으로 변화하는 자연과 사물이 드러내는 현상을 색채와 거친 붓질을 이용하여 파악하려는 일련의 미술가들이 등장하였다. 이미 2세기 앞선 17세기에 뉴턴은 고유의 색이란 존재하지 않으며 빛에 의해 결정되는 순간적인 것임을 실험한 바 있다. 인상주의impressionism 미술가들 또한 색이란 빛에 의해 변화하는 감각의 인상을 드러내는 것이라고 생

각하였다. 이 미술가들에게 자연과 사물에 내재된 의미를 지각하는 것은 바로 그 "인상"을 감각하는 것이다. 그들은 한 세기 앞선 18세기에 영국의 경험주의 철학자 데이비드 흄이 설명한 "인상"의 개념을 캔버스를 통해 실천하고자 한 것이다. 감각하는 것은 바로 "인상"이다. "인상"은 흄(Hume, 1994)이 "관념idea"과 구별하여 사용한 용어이다. 흄은 외부 세계로부터 받아들이는 첫 번째 객관적 데이터로서 인상을 정의하였다. 따라서 듣고 보고 느끼면서 얻는 생생한 지각으로서의 인상은 덜 생생한 의식으로서의 관념과 구별된다. 그렇게 해서 "감각sense"8이라고 느끼는 "인상"은 상호 교환할 수 있게 사용되었다. 흄(Hume, 1994)은 인상 이외의 어떤 것도 감각기관에 의해 "현존presence"할 수 없다고 주장하였다. 흄에게 자아는 어떤 실체가 아니라 단지 관념의 다발일 뿐이다. 인상들은 필연적으로 존재하는 대로 현상하며 현상하는 대로 존재한다. 이러한 인상은 기존의 전통적 방식인 "재현"을 통해 나타내기가 불가능하다. 따라서 감각이 현존하는 방식을 찾아야 하였다.

에두아르 마네는 19세기의 근대적 삶을 그린 화가로 프랑스 미술이 사실주의에서 인상주의로 변화하는 데 중추적 역할을 했다. 〈피리 부는 소년〉그림 11은 프랑스 근위대의 고적대 소년병을 소재로 한 그림인데, 배경을 생략한 매우 단순한 화풍이 특징이다. 소년이 입은 검정색 상의는 명도 표현이 배제되어 입체적이지 않고 판판하면서 단순한 느낌을 자아낸다. 이와 같이 편편한 화면과 단순한 구도 등은 당시 마네가 좋아하였던 "우키요에浮世繪"9라고 불리는 일본의 목판화 양식과 관련성이 엿보인다. 또한 소년의 그림자는 순간의 인상을 포착하여 최소한의 간략한 붓질로 그려졌다. 이러한 일련의 화풍상의 특징은 마네가 서양 미술의 전통인 견고한 형태를 오히려 무시하고자 한 의도적인 시도로 보인다. 따라서 이 작품은 당시로서는 매우 혁신적인 화풍을 구사한 것으로 평가되었다. 마네의 또 다른 작품 〈풀밭 위의 점심 식사〉에서

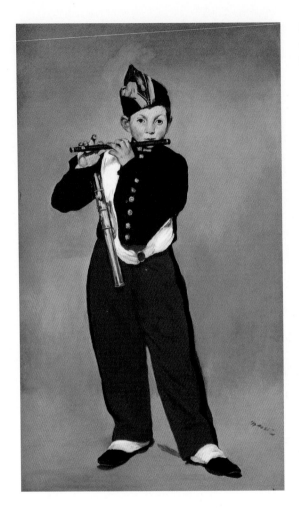

그림 11 에두아르 마네, 〈피리 부는 소년〉, 1866년, 캔버스에 유채, 160.5×97cm, 파리 오르세 미술관.

는 전원을 배경으로 정장 차림을 한 두 남성과 누드의 여인을 전경에 배치하고 연못에서 목욕하려고 옷을 벗고 있는 또 다른 여인을 원근법에 따라 중경에 작게 그려 넣었다. 옷을 입은 남자들과 옷을 벗은 여인이라는 소재가 퇴폐적인 상상을 하게 만들기 때문에 이 작품은 논란을 불러일으키기에 충분하였다. 같은 맥락에서 〈올랭피아〉**그림 12**도 당시 세간으로부터 부정적인 평을 받았던 작품이다. 침대에 누워 있는 나체의 여인과 꽃을 든 하녀의 표정은 감상자

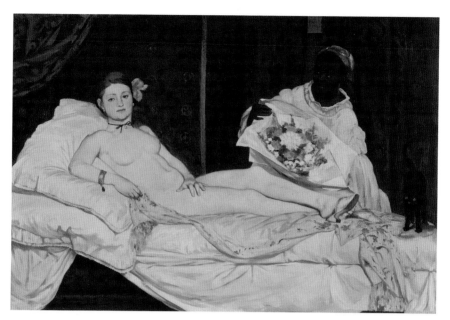

그림 12 에두아르 마네, 〈올랭피아〉, 1863년, 캔버스에 유채, 130.5×191cm, 파리 오르세 미술관.

들로 하여금 온갖 상상을 하게 한다. 하녀가 누구로부터 무슨 이유로 누드의 여인에게 꽃을 가져온 것일까? 또한 오른쪽 하단의 불운 또는 악의 상징인 검은 고양이는 결코 예사롭지 않은 상황임을 알리고 있다. 1860년대의 파리에서 "올랭피아"는 창녀와 연관된 이름이었다고 한다(Clark, 1999). 따라서 이 그림은 당시 보수적인 색채가 짙은 미술계로부터 비난을 받기에 충분하였다. 어쨌든 그림은 아름다워야 한다는 시각에서 볼 때 이 그림은 전혀 유쾌하지 않은 쪽으로 인간의 감각을 자극한 것이다. 또한 이 그림은 청각과 후각까지 자극하는 것 같다. 이는 분명 이상화된 현실이 아닌 현실의 한 양상을 그리고자 하였던 근대적 사고에서 기인한 것이다.

클로드 모네의 〈인상, 해돋이〉^{그림 13}는 모네가 자신의 고향에 있는 르아브르 항구의 아침 풍광을 그린 작품으로 1874년 4월 파리의 전시회에 선보였다.

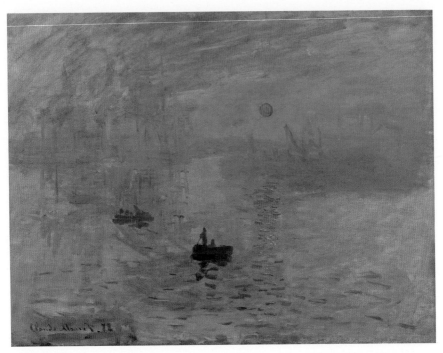

그림 13 클로드 모네, 〈인상, 해돋이〉, 1872년, 캔버스에 유채, 48×63cm, 마르모탕 모네 미술관.

미술사가 폴 스미스(Smith, 1995)에 의하면, 모네가 이 작품의 제목을 "인상"이라고 정한 것은 미완성적이면서 세부 묘사가 부족한 데에서 오는 비난을 막기 위한 변명 차원이었다. 하지만 모네가 아침 안개가 자욱한 항구의 해 뜨는 장면을 그리기 위해 관습적으로 생각해 온 하늘과 바다의 색을 구분하지 않고 세부 묘사를 생략한 것은 데이비드 흄이 정의하였던 인상의 개념과 맞아떨어진다. 이는 모네가 흄의 철학적 지식을 알고 있었는지의 여부와 별개로 "인상"의 개념이 19세기 말의 미술계에서 통용되고 있었다는 사실을 알게 해 준다. 모네는 단지 해 뜨는 순간에 대한 자신의 주관적인 인상만을 추구한 것이다. 인상의 감각을 그린 이 작품은 기존의 전통적인 재현 방법으로는 포착하기가 불가능하였다. 감각과 감각하였던 기억만이 존재하기 때문에 세부 묘사는 자

미술로 이해하는 미술교육

연히 생략되어야 하였다. 흘러가는 세상의 한순간을 포획하고자 하는 "인상주의"는 바로 이 작품을 통해 이름을 얻었다. 미술가들은 사물에 대한 고정된 색의 선입견에서 벗어나 빛에 의해 변화하는 색을 포착하면서 순간 자체에서 영원성을 찾고자 하였다. 이렇듯 인상주의 미술가들은 자신들의 마음을 사로잡은 순간적인 정신적 인상을 색채와 거친 붓질로 표현하였다. 다시 말해 감각에 들어온 빛을 그림으로써 전통적 구상의 한계를 한껏 벗어나게 되었다.

이러한 목적하에 자유로운 스케치풍의 붓 터치를 구사한 마네와 모네를 핵심으로 하는 인상주의 미술가에는 피에르 오귀스트 르누아르, 에드가 드가, 카미유 피사로, 구스타브 카유보트 등이 포함되었다. 비록 당시의 비평가들에 의해 "인상주의자들"이라는 일률적인 범주에 포함되었음에도 불구하고, 이들은 또한 각기 다른 개별적인 화풍을 구사하였다. 인상주의 미술가에게 감각한다는 것은 각기 다른 사람들이 느끼는 인상과 관련된 것이었다. 따라서 감각을 그리는 "인상"은 결국 개인적이고 자유로운 표현이어야 한다. 그런데 이 미술가들은 이러한 예술적 자유를 얻기 위해서 그만큼 대가를 치러야 하였다. 인상주의 미술가들이 활동하던 당시 유럽에서는 프랑스의 왕립 미술 아카데미Académie Royale des Beaux-Arts가 연례행사로 개최하던 파리의 살롱 전시에서 명성을 얻어야 예술적 성공이 보장되었다. 그러나 이 전시는 매우 보수적인 세력에 의해 운영되었기 때문에 혁신적인 새로운 경향에 대해서는 소극적이었다. 마네의 〈풀밭 위의 점심 식사〉는 피크닉을 주제로 하면서 나체의 여성을 묘사하였다는 이유로 살롱전에서 낙선한 작품이었다. 따라서 당시 마네의 혁신적 경향에 동조한 젊은 미술가들은 별도로 낙선 미술가 전람회를 열게 되었다. 이는 기득권 세력에게 받아들여지지 않았어도 예술적 자유를 갈구하면서 이를 실천하고자 하였던 미술가들이 이미 역사를 바꾸기 시작하였다는 사실의 방증이다. 인상주의 미술가들은 마네의 혁신적 경향에 찬사를 보낸 모네를

비롯한 주변의 미술가들, 다시 말해 아웃사이더 미술가들로 구성되었다. 어쨌든 이 미술가들은 보들레르가 언표한 대로 빠르게 변화하는 삶의 덧없음을 표현하기 위해 인간이 정신에 남긴 것을 포착하고자 하였다. 무상함에서 영원성을 정제해 내기 위해서였다. 그리고 그것은 감각적 표현으로 가능하였다. 그러면서 이 미술가들은 기존의 관학적이며 전통적인 미술에 반대하면서 새로운 양식을 추구하게 되었다.

오귀스트 르누아르는 19세기의 사교계 여성들을, 말년에는 여성의 누드를 소재로 하여 여성의 아름다움을 선명하고 화려한 색채로 표현하였다. 〈두 자매〉**그림 14**에서 볼 수 있듯이, 그가 구사한 빨간색은 비슷한 계열의 색으로 묘사된 화면에서 감상자의 시선을 끌어 강조하기 위해, 또는 화면의 밋밋함에서 벗어나 생동감과 변화를 주기 위해 사용되었다. 이렇듯 빨간색을 통해 캔버스에 화려함과 충만함을 마음껏 표현할 수 있었던 것을 보면 르누아르의 색채 감각은 그만큼 뛰어났다고 볼 수 있다. 에드가 드가는 발레 무용수, 오페라 가수, 경주마 등을 소재로 작품**그림 15**을 만들었다. 인상파에 속하였지만 드가가 구사한 색채는 인상파와는 관련성이 적었고 오히려 사실주의적인 경향을 보이는 작품이 많았다. 그런데 그가 그린 발레리나들의 춤추는 모습이나 리허설 장면의 가장자리가 잘려 있다. 드가는 무용수들을 직접 눈으로 관찰하면서 그리는 대신 당시에 사용하기 시작하였던 카메라를 이용하여 무용수들의 춤추는 모습을 촬영한 다음 아틀리에에서 작품을 제작하였던 것이다. 이렇듯 드가의 작품에는 당시 발명되어 사용되었던 과학 문명의 이기利器가 편리하기는 하지만 오히려 괴물과 같은 흔적을 남긴다는 사실이 역설적으로 남아 있다. 그러한 표현은 19세기 중·후반에 과학의 시대로 돌입한 당시 환경을 보여 준다.

카미유 피사로는 주로 풍경화를 전형적인 인상주의적 화법으로 구사한 "인상주의 풍경화가"이다. 그는 원근법을 이용하여 19세기의 파리와 교외 풍

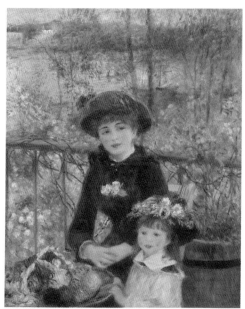

그림 14 오귀스트 르누아르, 〈두 자매〉, 1881년, 캔버스에 유채, 100.4×80.9cm, 시카고 미술관.

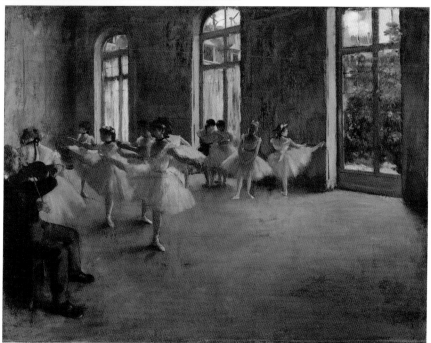

그림 15 에드가 드가, 〈리허설〉, 1873-1878년, 캔버스에 유채, 472.×61.5cm, 하버드 대학교 미술관.

경을 밝은 색채로 제작하였다. 그는 보다 정확한 인상주의 방법으로 그리기
위해 형태를 정의하지 않고 작고 현란한 얼룩점들의 감각을 유희적으로 그려
넣었다. 구스타브 카유보트는 인상파로 분류되고 인상주의 미술가들과 깊이
교류하였지만 정작 그가 제작한 작품들에는 인상파 양식과 관련이 적은 것도
다수 포함된다. 〈비 오는 파리의 거리〉**그림 16**는 오른쪽 근경에 19세기의 프랑
스 의상을 차려입은 남녀가 우산을 쓴 채 왼쪽으로 시선을 돌려 무언가를 응
시하는 과감한 비대칭 화면으로 되어 있다. 왼쪽 원경에는 원근법에 의해 크
기를 작게 한 건물과 인물들이 배치되어 효율적인 공간이 만들어졌다. 빗물이
흐르는 거리의 색채는 전통적인 사실적 화법에 보다 충실하고 있다. 이는 마

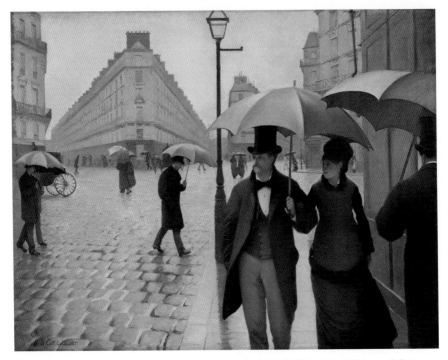

그림 16 구스타브 카유보트, 〈비 오는 파리의 거리〉, 1877년, 캔버스에 유채, 212.2×276.2cm, 시카고
미술관.

네와 모네가 햇빛에 아른거리는 강물을 여러 색채를 통해 구사한 인상파 양식과는 관련성이 적다. 이렇듯 인상주의 안에서 개인으로서의 미술가들은 각기다른 독자적 양식을 구축하였다. 이러한 인상주의에는 분명 개인적 양식으로서의 미술이라는 뜻이 내재되어 있다. 그럼에도 불구하고 인상주의 미술가들의 작품은 과거의 미술에 비해 색채가 보다 밝아진 것이 일반적인 특징이다. 정교하지 않은 붓질이 오히려 다소 흐트러지면서 "회화적인painterly" 화풍을만들었다는 점도 인상주의 미술의 또 다른 특징이다.

감각이 찾은 개인 양식

조르주 피에르 쇠라는 자연의 현상을 색채로 포착하면서 색채가 주는 감각적 인상에 만끽하는 인상주의 화풍에 다소 회의적이었다. 쇠라에게 미술은좀 더 "과학적인" 접근이 필요한 것이 되었다. 〈그랑자트섬의 일요일 오후〉그림 17는 파리 근교에 있는 그랑자트섬에서 휴일을 보내고 있는 파리 시민들의모습을 그리고 있다. 이 작품은 산업화가 전개되면서 생산체제가 분화되고 공장의 블루칼라와 사무실의 화이트칼라가 생겨나면서 나타난 "주말" 또는 "휴일의 레저 타임"이라는 새로운 삶의 양식을 반영하였다. 쇠라는 마치 픽셀로이미지를 만들듯 캔버스에 색깔의 점을 하나씩 도입하여 보다 정교하게 표현하고자 하였다. 그것은 인상주의 미술가들이 자유로운 붓질로 형태를 무너뜨린 것을 복원하려는 의도였다. 폴 시냐크는 쇠라의 과학적이며 체계적인 방법에 영향을 받아 신인상주의Neo-impressionism 양식을 고수하는 미술가가 되었다.〈생트로페의 해 질 녘의 항구〉그림 18에서처럼 그는 주로 보트가 있는 해변을소재로 하여 신인상주의의 점묘법이 어떠한 것인지를 확실하게 보여 주는 작

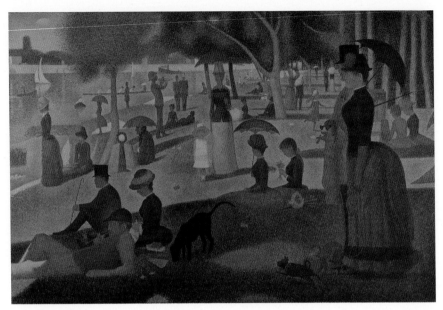

그림 17 조르주 피에르 쇠라, 〈그랑자트섬의 일요일 오후〉, 1884-1886년, 캔버스에 유채, 207.5×308.1cm, 시카고 미술관.

품을 그렸다.

쇠라가 미술에 과학적 접근을 시도한 것과 마찬가지로 세잔 또한 같은 맥락에서 작업하였다. 쇠라가 보다 정확하고 과학적인 시각에서 색채를 다루었다면, 세잔은 사물의 본질에 내재한 진리를 찾고자 하였다. 세잔은 〈벨뷰에서 본 생빅투아르산〉^{그림 19}에서처럼 사실적으로 그리는 대신 자신이 관찰한 자연의 형태를 뭉뚱그리면서 기하학적 모양으로 단순화하였다. 그러나 그러한 사물의 단순화 작업이 세잔에게 내재해 있는 독특성을 발현시킬 수 있는 충분조건이 되지는 못하였다. 그래서 그는 사물이 주는 감각적 인상에 따라 화면을 편편하게 그리면서 그 안에서 사물을 간단하게 환원하는 방법을 동시에 찾았다. 사물을 단순화하면서 본질을 그리려고 한 이러한 태도는 근대 과학의 원리와 원칙을 찾으려는 사고와 맥을 같이한다. 사물의 본질을 환원주의적 시각

미술로 이해하는 미술교육

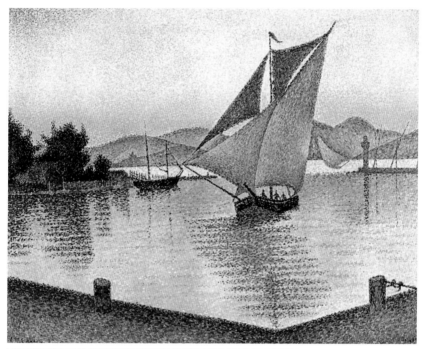

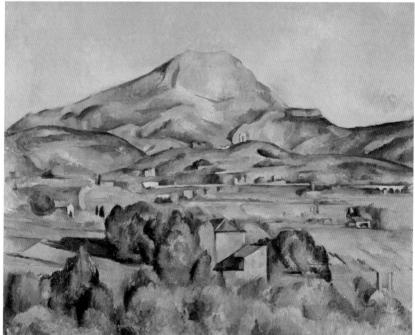

그림 18 폴 시냐크, 〈생트로페의 해 질 녘의 항구〉, 1892년, 캔버스에 유채, 65×81.3cm, 개인 소장.
그림 19 폴 세잔, 〈벨뷰에서 본 생빅투아르산〉, 1885-1895년, 캔버스에 유채, 73×92cm, 메리온, 펜실베이니아 반스재단.

에서 그리고자 한 세잔은 분명 과학적 패러다임의 사고를 하였던 것이다. 환원주의는 본질을 파악하기 위해 불필요한 요소들을 제거한다. 그러면서도 그가 사물의 형태를 뭉뚱그리면서 붓질한 것은 그만의 감각에 충실하였기 때문인 것으로 보인다. 또한 〈사과 바구니가 있는 정물〉**그림 20**에서 볼 수 있듯이, 그가 그린 정물화들을 보면 하나의 시각에서 그린 것이 아니라 사물을 가장 자연스럽게 느낄 수 있도록 여러 방향에서 본 시각을 함께 섞어 그렸다. 사물을 기하학적 형상으로 환원하거나 다시각多視覺을 사용한 세잔의 방법은 이후 입체파의 탄생에 영향을 주었다.

고흐 또한 자신이 살던 19세기 말의 현실적인 삶을 표현하였다. 앞서 잠깐 언급하였듯이 고흐의 예술적 경력은 자신 앞에 놓인 삶의 현실을 사실적으로 묘사하는 것에서 시작하였다. 〈감자 먹는 사람들〉, 〈석탄 나르는 여인들〉, 〈복권 판매소〉 등의 작품들은 사실주의적 시각의 사회 고발적인 성격이 짙다. 이후 고흐의 그림은 화풍상의 변화를 맞게 되는데, 그는 작품의 소재를 자신의 삶의 주변에서 찾기 시작하였다. 테라스가 있는 카페의 풍경, 자신이 살던 방, 해바라기, 아몬드 나무, 올리브 나무, 우체부를 포함하여 평소 친하게 지내던 인물들이 작품의 주요 소재가 되었다. 그리고 그러한 평범한 소재들에 자신의 타오르는 강렬한 내면을 표현하였다. 〈사이프러스 나무가 있는 밀밭〉**그림 21**에 드러난 고흐의 감각은 경련마저 일으킬 것 같다. 그런 만큼 고흐의 작품에는 자신의 "개인적인" 감정이 분출하였다. 다시 말해 고흐의 캔버스는 고흐 자신의 억제할 수 없는 무한한 감정을 쏟아 내는 도구였다. 양식적으로 설명하자면, 고흐의 화면은 입체적인 3차원의 양감 묘사보다는 판판한 화면을 추구하고 있다. 이 점은 마네처럼 고흐가 열광하였던 일본의 목판화 우키요에의 영향을 받은 것으로 볼 수 있다.

폴 고갱은 파리에서 태어나 성장하고 활동하였으나 생의 마지막 10년 동

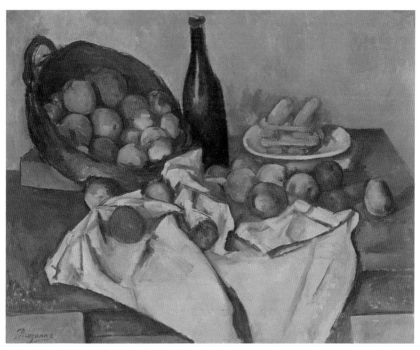

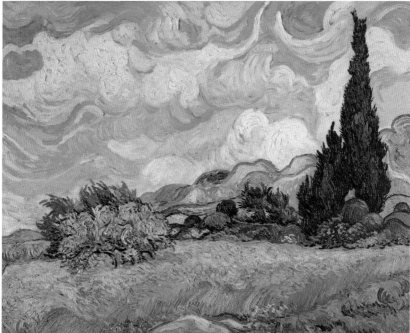

그림 20 폴 세잔, 〈사과 바구니가 있는 정물〉, 1893년, 캔버스에 유채, 65×80cm, 시카고 미술관.
그림 21 빈센트 반 고흐, 〈사이프러스 나무가 있는 밀밭〉, 1889년, 캔버스에 유채, 72.1×90.9cm, 런던 내셔널갤러리.

안은 태평양의 타히티섬에 기거하면서 문명과 동떨어져 살고 있는 원주민을 소재로 작품을 그렸다. 그가 유명세를 얻은 작품 또한 말년에 타히티섬에서 그린 것들이다. 고갱이 구사한 양식은 단순화한 사물의 형태와 편평한 화면에 가한 강렬한 원색의 색채이다. 이 양식은 자연과 함께하는 원주민의 순수성을 표현하는 데에 매우 효과적이었다. 고갱이 사용한 원색의 보색 대비는 실제 자연과는 다른 상징적인 색채이다. 그렇기 때문에 그의 작품은 또한 상징주의와도 맥이 닿는다. 19세기 초에 독일의 요한 볼프강 폰 괴테는『색채론』에서 색이 뉴턴이 주장한 바와 같이 빛 하나에 의해 기능하는 것이 아니라고 하였다. 괴테에게 색은 밝음과 어둠의 양극적 대립 현상임에도 불구하고 심리적 또는 주관적 반응에 의한 감각 현상이었다. 다시 말해 뉴턴의 색과 달리 괴테의 색은 인간의 감각 인상과 유기적인 관련성을 지닌다. 인간의 주관성은 하나의 색을 보면서 무의식적으로 다른 색을 불러들인다. 아마도 고갱은 그러한 심미적 작용에 의한 보색 대비를 사용하면서 인간 내면의 양면성의 작용을 그리고자 하였던 것 같다. 고갱의 기념비적인 대표작 〈우리는 어디서 왔는가? 우리는 누구인가? 우리는 어디로 가는가?〉**그림 22**는 기독교 역사관에 기초한 서양 미술과는 전혀 다른 입장을 취하고 있다. 그것은 무에서 유가 창조되었기 때문에 세상과 인간이 시작되는『창세기』에서『요한계시록』으로 끝이 나는 기독교 우주관에 도전한다. 오히려 우주는 시작도 끝도 없이 끊임없이 변화가 진행 중인 과정이다. 고갱은 이와 같은 새로운 우주관을 시작과 끝이 보이지 않는 길의 한복판에 서 있는 한 여인을 통해 드러내고자 하였다. 달리는 우주 열차의 중간 지점에서 올라탄 그 여인은 묻는다. "나는 어디서 왔나요? 나는 누구인가요? 나는 어디로 가고 있나요?" 이렇듯 고갱은 자신의 문화권에서 수직적으로 전해져 온 기독교 우주관에서 벗어나 다른 세계가 전하는 세상을 탐색하였다. 고갱은 19세기 말에 자신이 세상에 있음을 알리고자 한 것이다. 그

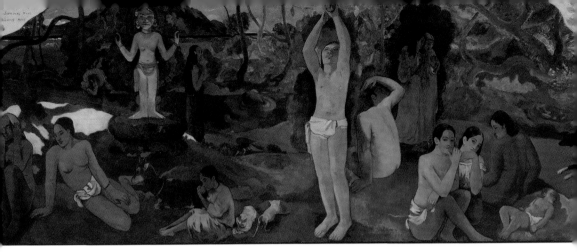

그림 22 폴 고갱, 〈우리는 어디서 왔는가? 우리는 누구인가? 우리는 어디로 가는가?〉, 1897-1898년, 캔버스에 유채, 139.1×374.6cm, 보스턴 미술관.

방법은 자신의 감각을 통해 지각하고 그것을 캔버스에 옮기는 것이었다. 고갱의 작품들은 미술가 자신의 내면적 감정과 감각의 표출이라는 점에서 고흐의 작품들과 일맥 통한다.

지금까지 살펴본 바와 같이 19세기 말에 접어들면서 미술가들은 감각한 것이 현존하는 개별적 양식을 발전시켰다. 그 결과 미술은 한 "개인" 미술가의 "독특성"의 표현이라는 정의가 내려지게 되었다. 개인이란 자신만의 독자적 견해를 가진 존재이다. 미술은 점차 "개인적인" 것이 되었다. 왜냐하면 미술가들은 감각을 감각하기 때문이다. 인간의 모든 감각은 차이가 있기 때문에 독특하다. 한 개인의 독특성은 더 이상 규범과 전통에 의해 표현될 수 없었다. 인상주의 미술가들은 뉴턴의 과학이 밝혀낸 색채 이론을 도입하여 색채의 객관성을 추구하였지만, 그럼에도 불구하고 인상은 어디까지나 한 개인 특유의 것임을 실감하였다. 결국 객관적인 과학 정신이 주관적인 개성의 추구를 이끌어 낸 것이다. 미술가들은 무한히 변화하는 우주에서 개인적이며 주관적인 심상의 표현을 이끌어 내는 것이 객관적 진리를 포착하는 것이라고 생각하였다. 개성은 또한 객관성을 담보한다. 쇠라와 세잔은 과학적 사고를 통해 사물의 본질을 추구하고자 하였다. 19세기의 미술계에 과학의 이념적 사고가 미친

영향은 심원하였다. 그런데 그것은 결국 감각적 표현으로 귀결되었다. 또한 개인적 성취는 새로운 표현 유형을 등장시키는 요인으로 작용하였다. 소위 후기 인상주의post-impressionism 또는 탈인상주의 미술가라고도 불리는 세잔, 고흐, 고갱은 자신들의 시각 언어에서 새로운 감각적 코드, 그것의 의미화, 은유적 암시를 생산하는 데에 골몰하였다. 이렇듯 19세기 말의 미술가들은 과거 아카데미즘의 고답적인 규칙에서 완전히 탈피하여 개인적인 실험을 통해 보다 큰 예술적 자유를 추구하는 데에 전념하였다. 이는 낭만주의 미술가들이 이성의 추구로 특징되는 근대성에 반응하여 감각을 끄집어내면서 시작된 여정이었다.

순수미술과 문화

18세기 말에서 19세기 말까지 전개된 미술은 근대성이 초래한 변화된 삶과 사고방식에 반응한 것이다. 산업과 시장이 확대되고 계몽주의에서 합리성이 강조되자 신고전주의 미술은 과거 그리스·로마 미술의 규범을 따르면서 절제와 격식을 중시하였다. 반면 낭만주의는 감정과 감성, 상상력의 감각적 특성을 이용해 정신이 자유롭게 해방되기를 의도하였던 미술 사조였다. 이에 비해 이성의 눈으로 현실을 직시하고자 하였던 사실주의는 초기 자본주의가 초래한 부익부 빈익빈 현상을 포함한 사회의 제반 갈등 양상을 묘사한 사회 비평적 성격을 보여 주었다. 인상주의는 인간의 감각과 감각한 인상을 빛에 의해 변화하는 색채와 순간적인 붓질로 표현하였다. 또한 신인상주의는 점의 집합을 통해 보다 더 과학적이고 실증적으로 그리고자 하였다. 결국 감각이 변화하는 것을 감각하여 그린 것이다. 이렇듯 미술가들의 작품에서 이성의 눈과 감각의 붓질은 서로 순환 교차하고 있다. 마찬가지로 과학의 이념적 사고에 입

각하여 세잔은 사물의 본질을 선형적인 기하학으로 단순화하는 이성적 태도를 감각적 붓질로 표현하였다. 그래서 사물의 재현이 무너진 세잔의 캔버스는 영혼을 자유롭게 하는 시원한 감각 자체로 순환되었다. 고흐와 고갱 또한 내면의 감각을 표현하기 위해 각각 꿈틀거리는 붓질과 보색 대비를 사용하였다.

19세기의 근대성은 미술가들로 하여금 전통적인 아카데미즘의 틀에서 벗어나 새로운 개인 양식을 추구하도록 하였다. 아카데미즘이란 기존에 확립된 전통, 즉 형상의 완벽성을 추구하기 위한 재현에 기초한 방식을 말한다. 낭만주의, 사실주의, 인상주의와 이후의 양식들은 모두 기존의 관학적인 아카데미즘에서 벗어나기 위해 만들어진 새로운 미술 사조였다. 이렇게 기존의 규범을 타파하고자 대립하였던 19세기 이후의 서양 미술은 자유의 이념이 급진적으로 파급되는 분위기에 편승하면서 가속도가 붙었다. 그 결과 자유의 이념은 다양한 개인적 양식을 만들고 "근대 미술"이 탄생하였다. 따라서 근대 미술은 자유의 이념이 이끈 개인 양식의 출현으로 특징된다. 이는 미술가들이 자신이 세계에 있음을 감각하고 자신만의 감각적인 존재의 장을 구축하면서 가능하였다. 미술가들은 재현이 아닌 감각이 현존하는 "표현"으로서의 미술을 개념화하기 시작하였다.

순수미술

재현이 아닌 감각이 현존하는 미술을 지향하던 19세기에 "미술"의 의미도 자연스럽게 변화하였다. 영어 단어 "art"는 처음에는 인간의 "기술skill"을 뜻하였다. 여기에서 파생된 용어가 "artisan장인"이다. 기술이 뛰어난 장인은 표상의 재현으로서의 미술을 만들었다. 그런데 "art"에 점차 "상상적 진리imaginative truth(특별한 종류의 진실)"를, "artist미술가"에 특별한 재능을 가진 사람이라는 함의가 더해지면서 1840년대에 이르러서는 예술과 관련되거나 예술적이라는 의

미의 "artistic," "artistical" 등의 용어가 빈번히 사용되었다(Williams, 1976). 이후 문학, 음악, 회화, 조각, 연극 등을 통틀어 "arts예술"라는 용어가 인간의 다른 능력과 구별되어 사용되었다(Williams, 1976). 잘 알려진 바대로 일찍이 칸트(Kant, 1964)는 미적 판단이 실질적인 이유나 도덕적 판단과 이해, 즉 과학적 시각과는 다른 것으로 설명되어야 한다고 선언한 바 있다. 바움가르텐은 인식 중에서 오성적 인식을 상급 인식으로, 감성적 인식을 하급 인식으로 양분하였다. 그 결과 전자인 오성적 인식의 학문을 논리학, 후자인 감성적 인식의 학문을 미학이라고 불렀다. "미학aesthetics"이라는 용어는 바로 바움가르텐이 처음 사용한 라틴어 "에스테티카aesthetica"에서 비롯되었다. 윌리엄스(Williams, 1958)에 의하면, 영국에서 "aesthetics미술의 판단"라는 단어가 등장한 시기 또한 19세기였다. 이러한 배경에서 19세기 초에는 프랑스의 철학자 빅토르 쿠쟁Victor Cousin 등에 의해 "예술을 위한 예술l'art pour l'art"의 담론이 부상하였다. "예술을 위한 예술"은 예술의 본질적 가치이고 단 하나의 "진정한" 예술은 교훈적, 도덕적, 정치적, 공리적 기능과 분리되어 있다는 이념이다. 그것은 모더니즘 사고인 자율성이 예술의 자율성으로 이어진다는 또 다른 이념을 도출한 결과였다. 그러면서 실용적 기능성에서 자유로워진 "순수예술fine arts"이 탄생하였다. 삶에 직접적으로 기능하지 않기 때문에 순수예술이라고 불린 예술은 궁극적으로 누구를 위한 것인가? 반복하자면, 유럽의 19세기는 계몽주의, 산업혁명, 시장경제, 민주주의가 사회 저변으로 확대되던 근대화의 시기이다. 다시 말해 19세기의 근대화는 특히 산업화, 자본주의, 도시화와 다른 하부 조직 요소들에 기반을 둔 사회구조에서 경제 발전이 가속화되면서 이루어졌다. 그 결과 19세기에는 산업혁명이 초래한 사회의 재조직화가 일어났다. 상류층, 중산층, 하층 등 오늘날 사용하는 사회 계급을 지칭하는 용어가 1770년부터 1840년 동안 형성되었다(Williams, 1958). 그러한 배경에서 장식미술이나 응용미술과 구별

되는, 단지 미적 목적만으로 만들어진 "순수미술fine art"의 담론이 형성된 것이다. 순수미술은 분명 계급과 관련성을 지닌다. 윌리엄스(Williams, 1958)는 18세기 말에서 19세기 전반부에 걸쳐 가장 흔하게 사용된 주제어가 바로 "산업industry," "민주주의democracy," "계급class," "미술art," "문화culture" 등이라고 설명하였다. 따라서 이전과는 전혀 다른 미적 목적으로 만들어진 순수미술의 성격은 그것을 탄생시킨 산업화, 민주주의, 자본주의 등을 배경으로 이해해야 한다. 19세기의 시대적 용어인 "문화" 또한 "계급"과 유기적인 관련성을 가진다. 말하자면, 그 당시에 "문화"는 상류층의 정체성을 나타내는 상징어였다.

문화

"art"의 뜻이 변화한 것과 같이, 오늘날 우리가 가장 빈번하게 사용하는 단어인 "culture" 또한 19세기에 그 의미가 확대되고 변형되었다. 영어 단어 "culture"의 가장 오래된 초창기의 뜻은 "농작물과 동물을 기르는 과정"이었다(Kroeber & Kluckhohn, 1952; Williams, 1976). 윌리엄스(Williams, 1976)에 의하면, 영어의 고어古語 "coulter"와 그 파생어인 "culter"와 "colter"는 글자 그대로 "쟁기의 절삭 날"을 뜻하였다. 이러한 맥락에서 "cultivate"는 농업 활동인 "경작하다"를 의미하게 되었다. 이를 통해 "culture"의 어원의 원래 의미가 농경 사회를 배경으로 생성되었음을 알 수 있다. 농경 사회에서 가장 중요한 임무는 농작물을 기르는 일이었다. 그런데 16세기부터 농작물이 잘 성장하도록 재배하는 것을 인간의 마음이나 지성이 잘 발달하도록 기르는 것으로 은유적으로 사용하면서 문화의 뜻이 확대되었다. 윌리엄스는 문화의 의미가 확대된 첫 사례를 프랜시스 베이컨과 토머스 홉스의 글에서 확인한 바 있다. 그는 1605년 베이컨이 "culture and manurance of minds 문화와 마음의 관리," 1651년 홉스가 "a culture of their mind 그들의 마음의 문화"라고 표현하였음을 확인하였

다. 그러한 사용에 힘입어 새뮤얼 존슨은 1759년 "She neglected the culture of her understanding그녀는 그녀의 이해의 문화를 무시하였다"라고 쓰면서 문화의 뜻을 더욱 확대하였다(Williams, 1976). 이처럼 "문화"의 의미는 점차 인간의 지성과 상징을 사용하여 생각을 전달하는 능력과 연관되었다.

독립 명사 "문명civilization"이 등장한 시기는 18세기 중엽이다(Kroeber & Kluckhohn, 1952). 문명의 개념은 계몽주의 사상과 밀접한 관계를 맺고 있다. 문명은 종교에서 벗어나 인간의 발달 과정을 나타내는 데에 매우 적절한 용어였다. 과학이 발달하고 삶의 질이 향상되면서 문명적 삶이 과거의 야만적 삶과 대비되었고, 문명은 인간의 일반적인 지적 발달을 가리키는 용어가 되었다. 이러한 배경에서 18세기에 장 자크 루소는 인간의 불평등을 문명의 과정 탓으로 돌릴 수 있다고 주장하면서 문명에 대한 견해에 다소 비판적이었다(Ulin, 1984). 어쨌든 18세기에 문화는 문명과 동의어처럼 사용되었다. "문명화된civilized"은 "문화화된 또는 교양 있는cultivated"과 같은 뜻으로 사용되었다(Kroeber & Kluckhohn, 1952). 이러한 맥락에서 문화는 지적·교양적 훈련을 함의하게 되었다. 실제로 18세기 중엽과 19세기 초에 영국 상류 사회에서 칭송한 최고의 가치는 지적 훈련을 통해 얻을 수 있는 문화적 소양이었다. 이 점은 소설가 제인 오스틴의 소설 『에마Emma』에서 주인공 에마가 질투심을 느끼는 유일한 인물인 제인 페어팩스의 장점이 바로 훈련에서 나오는 절제된 행동discipline과 문화에서 연유한 소양임을 서술한 데에서 찾을 수 있다. 오스틴(Austen, 1816)에 의하면,

우리는 캠벨 집안에서 그녀에게 가르친 교육의 우수성을 알려 주는 단편적 설명에 대한 강조 없이도 그녀의 행동에서 그것을 간파할 수 있기 때문에 그 교육의 실체를 확신하게 된다. 그곳에서 그녀는 올바른 생각과 지식을 가진

미술로 이해하는 미술교육

사람들과 함께 계속 생활해 왔으며, 그 결과 그녀의 마음과 이해는 모든 훈련과 문화의 이점을 얻게 되었다. 그녀가 "한 우아한 사회의 모든 관계적 즐거움"을 공유해 왔다는 점이 그 역사에 들어 있다. 그녀의 우아함은 구입하거나 가장된 장식품이 아니라, 사회적 기회가 주어지자 전적으로 계발된 섬세하고 사랑스러운 자연이 준 선물의 외형적 형태이다. 에마는 자신의 영리함과 부에 부합하는 마음과 이해를 넓히기 위한 훈련이나 문화를 가지지 못하였다. 에마는 제인 페어팩스를 좋아하지 않았다.(p. 226)

이렇듯 19세기에는 훈련에서 나오는 절제된 행동과 문화가 진선미의 기준으로 사용되었고, 그 결과 이 두 단어가 동의어처럼 통용되었다. 이러한 맥락에서 19세기의 문화는 교양 있고 세련된cultivated 내면의 계발cultivation을 함의하면서 교육과 연관되면서, 계급을 연상시키는 단어가 되었다. 따라서 19세기에는 "civilization문명"과 "cultivation계발"이라는 단어가 상대적으로 덜 사용되고 형용사 "cultured"가 품위 있는 자태와 취향과 관련되어 일반적으로 사용되기에 이르렀다(Williams, 1976). 참고로 한자어 "문화文化," "문화인文化人"은 바로 영어의 지적 훈련을 뜻하는 단어 "culture," "a man of culture"의 번역어이다. 문화와 문명은 당시 유럽에 팽배하였던 계몽주의 사상과 깊은 관련성을 지닌 용어로 동양의 고전古典에는 나오지 않는 개념이다. "문화화"와 "문명화"는 19세기에 산업화와 자본주의를 통해 근대 국가를 완성한 영국 사회에서 자국민自國民의 수준을 높이기 위한 기준이 되었다. 그리고 그것은 계급과 관련되었기 때문에 문화의 개념은 주로 상류층을 연상시키는 용어가 되었다.

한편, 19세기의 삶의 배경은 문화의 다른 뜻을 파생시켰다. 이미 18세기에 독일의 헤르더는 제국주의에 의해 새로운 영토가 잇따라 발견되자 "문화들"을 개념화하였다. 결국 많은 "문화들"은 어떤 특정 사회의 삶의 방식이라는

의미를 함축하게 되었다. 삶의 방식과 사고방식으로서의 문화라는 인류학적 정의는 이러한 배경에서 탄생하였다. 이렇듯 문화를 인류학에서 채택한 이유는 인류학이 다양한 삶을 연구하는 학문 분과이기 때문이다. 요약하면, 19세기에 부상한 인류학과 사회학에서는 헤르더의 많은 "문화들"에서 문화의 뜻을 도입하였다. 어떤 특정 사회의 삶의 방식이라는 문화에 대한 헤르더의 정의는 또한 영국의 인류학자 에드워드 버넷 타일러가 1871년에 쓴 『원시문화』에 도입되었다(Garbarino, 1983). 타일러(Tylor, 1958)는 다음과 같이 서술하였다.

넓은 민속적 의미에서 채택된 문화 또는 문명은 지식, 믿음, 예술, 도덕, 법, 제도 및 사회 구성원으로서 인간이 습득한 기타 모든 능력과 습관을 포함하는 복잡한 전체이다.(p. 1)

이와 같이 삶의 방식과 사고방식이라는 문화에 대한 정의는 이후 20세기의 인문학과 예술의 방향을 예고하였다.

요약

19세기에 전개된 근대 미술은 계몽주의 사상이 사회 저변으로 확산되고 과학적 사고가 만연해지면서 탄생하였다. 흥미롭게도 미술가들은 이성을 넘어 깊이 혼돈으로 존재하는 감각의 세계를 감각하게 되었다. 낭만주의 미술은 산업화된 사회에 대한 반작용으로 인간의 상상력, 환상, 감각이 현현한 미술 운동이다. 낭만주의 미술가들은 형태를 중시하는 신고전주의가 이상으로 삼은 고대 그리스·로마 미술의 전통적인 재현에서 벗어나 감각하는 현상의 세계

로 시선을 돌렸다. 그것은 변화무쌍한 세계를 감각하였기 때문에 가능하였다. 따라서 미술의 근대성은 감각을 통해 세계 밑바닥의 혼돈을 감각한 낭만주의에서 시작되었다. 낭만주의는 이성을 중시하는 근대성에 반항하여 감각하는 자아를 표현하면서 우회적으로 발견된 길이었다. 이에 비해 사실주의는 감각에 몰입하는 낭만주의에 반대하고 이성의 눈으로 현실을 사실적으로 그리면서 미술의 사회 참여적 성격을 알렸다. 이는 정확하게 근대성의 계몽주의 시각에 입각한 것이다.

미술가들이 감각적 인상을 포착한 인상주의는 주관성과 개인적 시각의 표현을 구현한 개인 관점의 미술 운동이었다. 그리고 그러한 미술이 제도권에서 인정받게 되면서 신인상주의와 후기 인상주의 또는 탈인상주의가 전개되었다. 그렇게 정신적 자유를 얻은 개인 미술가의 양식이 확고한 위치를 갖게 되자 기능적 미술과 구별되는 순수미술이 개념화되었다. 이러한 맥락에서 보았을 때 순수미술의 탄생은 바로 근대적 사고가 낳은 산물이었다. 그것은 민주주의와 자본주의 사회를 배경으로 개인적인 감각을 드러낸 개인 양식의 미술이 출현하면서 가능하였다.

순수미술의 성장은 자본주의의 성장과 맥을 같이하였다. 그리고 그 기저에는 계몽주의가 깔려 있었다. 이성의 계발은 자유와 개인 의식을 고조시키면서 미술가들이 예술적 자유를 성취할 수 있게 하였다. 결국 계몽주의는 이성의 계발을 통해 개인적 자유를 얻게 한 것이다. 그러나 미술가들은 감각하는 주체에 집중하였다. 궁극적으로 이성이 미술가들로 하여금 감각을 그리게 한 것이다. 감각의 차이를 그리면서 미술가들의 작품은 개인적 양식을 획득하게 되었다. 이렇듯 19세기 미술은 개인으로서의 미술가들이 이성의 렌즈를 통해 감각의 세계를 그린 것으로 요약된다. 그리고 미술가의 행로 자체에 이성과 감각이 교차하였기 때문에 그것은 마치 사행의 길을 걷는 것 같았다. 그렇

게 우회하는 길을 통해 미술가들은 궁극적으로 근대 미술의 영토를 만들게 되었다.

19세기에 산업화가 진행됨에 따라 자본에 의해 상류층, 중산층, 하층 등의 계급이 형성되었다. 자본주의와 시장경제가 전개되었던 19세기의 순수미술은 철저하게 상류층에 종속되었다. 이때 지적 훈련을 함의한 문화에 대한 정의도 만들어졌다. 문화화와 문명화는 지적 엘리트들이 속한 상류층과 상층 지향과 연관된 용어였다. 또한 19세기에는 제국주의에 의한 영토 전쟁이 가속화됨에 따라 새로운 문화들이 발견되면서 많은 "문화들"이 확인되었다. 그와 같이 많은 "문화들"로 인해 문화가 다양한 삶의 방식과 사고방식이라는 인류학적 개념이 만들어졌다. 18세기와 19세기에는 사회 계급이 형성되면서 지적 성취와 세련됨을 뜻하는 문화화가 계층을 확인하는 기준이 되었기 때문에 문명화와 문화화가 시대 용어가 되었다. 이러한 이유에서 많은 "문화들"은 인류학이라는 상아탑에서만 관심을 보이는 정도에 머물렀다. 요약하자면, 19세기의 근대성은 이성과 감각을 교차시키면서 새로운 미술, 즉 근대 미술을 탄생시켰다. 또한 근대성은 19세기의 교육과 실천의 이론적 배경이 되었다. 다음 장에서는 이에 대해 알아보기로 한다.

학습 요점

- 19세기의 산업화와 도시화가 삶에 어떠한 변화를 가져왔는지 알아본다.
- 근대성을 형성한 계몽주의의 성격을 파악한다.
- 산업화와 자본주의의 상호 관련된 과정을 설명하고 그것이 낳은 결과를 요약한다.
- 낭만주의 미술이 근대성의 미술로 특징되는 이유를 설명한다.
- 사실주의 미술의 계몽주의적 성격을 설명한다.
- 인상주의 미술에 내재된 근대성을 이해한다.
- 신인상주의 미술이 추구하였던 과학적 이념을 신인상주의 미술의 양식과 관련하여 설명한다.
- 후기 인상주의 또는 탈인상주의 미술가들의 양식을 설명한다. 그런 다음 근대성과 관련하여 후기 인상주의 또는 탈인상주의 미술을 요약한다.
- 19세기에 전개된 문화의 두 가지 정의 및 이론에 대해 설명한다.
- 19세기에 문화와 문명이라는 용어가 유행하게 된 사회적 배경을 이해한다.
- 19세기에 많은 "문화들"로 인해 문화의 개념이 만들어진 사회적 배경을 설명한다.
- 19세기에 "순수미술"이 탄생하게 된 배경에 대해 설명한다.

제2장

이성에서 감각의 계발로 변화한 학교 미술

18세기 중엽부터 19세기 말까지

미술을 교육과정의 일부로 가르쳐야 한다는 생각은 18세기 중엽에 싹이 트고 19세기에 현실적으로 열매를 맺게 되었다. 시대정신인 근대성이 뒷받침되었기 때문에 실현될 수 있었던 것이다. 따라서 19세기에 시작된 교육과 미술교육의 성격을 이해하기 위해서는 먼저 근대성의 개념을 분석할 필요가 있다. 이 장에서는 계몽주의 시각에서 근대성을 해석한다. 그런 다음 계몽주의가 배경이 된 공공교육의 입장에서 미술교육의 특징을 논한다. 이어 장 자크 루소의 이론을 토대로 하여 이성의 계발을 목표로 한 요한 하인리히 페스탈로치의 미술교육의 성격을 살펴본다. 앞 장에서 파악한 바와 같이, 19세기 미술가들이 작품을 제작할 때 이성과 감각은 서로 교호하였다. 마찬가지로 이성의 계발을 목표로 한 교육은 그에 대한 반작용으로 감각의 계발을 중시하는 교육으로 변화하였다. 따라서 이 장에서는 근대성이 초래한 또 다른 양상으로서 상상력과 감성의 계발을 목적으로 한 낭만주의적 시각을 가진 존 러스킨의 미술교육도 함께 알아본다. 이와 같이 19세기의

학교 교육이 이성에서 감각의 계발로 교육 목표가 변화한 점에 대해 이해함으로써 이후의 미술교육이 전개된 과정에 대해 통찰력을 가질 수 있다.

근대성

모더니티인 근대성의 사전적 의미는 봉건적 사고에서 벗어나기 위한 일련의 정신성이다. 그리고 그 본질은 "이성"의 계발에 있다. 따라서 근대성을 간략하게 정의하자면 "이성"을 통해 세계를 파악하고자 시도한 사고이다. 이러한 근대성은 신 앞의 한 개인을 의식하면서 처음 비롯되었다. 다시 말해, 르네상스 이후 인간 중심의 사고로 인간의 자율적 내면성의 세계를 성찰하기 시작하였던 종교개혁이 이루어지면서 그 대장정이 시작된 것이다. 이 시점부터 인간의 사고에서 종교와 이성이 점차 분리되기 시작하면서 개인에 대한 자각이 이루어졌다. 이러한 근대성의 발달은 바로 과학적 사고와 맞물려 있다.

근대성은 동시에 근대 과학과 밀접한 관련성을 가진다. 원래 서양 사상의 근본적 뿌리는 변화하는 현상 세계에서 변화하지 않는 것을 탐구하는 데에 있었다. 변하는 것을 어떻게 변화하지 않는 것으로 설명하는가? 그것은 바로 근대 과학이 완성되면서 가능하였다. 1687년 아이작 뉴턴이 라틴어로 저술한 『자연 철학의 수학적 원리Philosophiae Naturalis Principia Mathematica』[10]의 제6장은 중력의 절대 법칙 또는 만유인력이라고 불리는 "절대성"에 관한 내용이다. 이 책을 통해 뉴턴의 중력 법칙은 우주에서 일어나는 모든 것을 설명할 수 있다는 믿음을 심었다. 그 결과 변화하는 우주를 "객관적으로" 증명한 "과학"은 모든 사람에게 진리로 통용되어야 하는 "보편적인" 것이며 "절대적인" 것이 되었다. 시간과 공간이 작동한다는 이론으로 인해 절대성과 객관성의 담론이 전

개된 것이다. 그 결과 절대적 진리와 지식이 표준화된 조건에서 이상적인 사회 질서를 세울 수 있다는 믿음이 공고해졌다. 이러한 환원주의적 분위기가 만연해지자 프랜시스 베이컨은 지식을 추구하는 데에 과학적 방법론을 제시하게 되었다. 그는 과학적 사고를 위한 방법을 이론화한 이른바 귀납적, 귀추적 학문 방법론을 체계화하였다. 또한 그는 『새로운 아틀란티스』에서 이성을 통해 진리를 알 수 있으며 이상적 세계에 도달할 수 있다고 선언하였다. 따라서 르네 데카르트는 "이성 중심 사고logocentrism"에 입각한 합리론을 구체화할 수 있었다. 그는 이 세상이 수학으로 이루어졌다고 설명하면서 수학하는 자아를 개념화하였다. 데카르트에게 이성이란 다름 아닌 인간 안의 수학적 질서를 증명하는 것이었다. 수학은 실제가 아닌 약속 언어의 체계이다. 따라서 그러한 수학은 근대성의 핵심 개념인 보편성의 근거이며 합리성의 준거였다. 마침내 프리드리히 헤겔은 이성이 절대적 정신과 자아–지식self-knowledge을 중재한다고 주장하기에 이르렀다(Habermas, 1990). 이렇듯 실증적, 기술적, 합리적, 그리고 이성적인 것으로서의 근대적 사고가 이미 17세기부터 태동하였다. 그 결과 이분법적 논리에서 이성과 감각이 각기 다른 성격의 것으로 구분되면서 감각적 감정은 이성적 사고를 흐릴 수 있는 부정확한 것으로 인식되었다. 감각에 근거한 세계는 확실한 지식의 근거가 될 수 없다고 생각된 것이다. 따라서 과학적이고 실증적으로 증명할 수 없는 상상에 의한 시적 은유는 정확성이 떨어지는 모호한 것으로 치부되기도 하였다. 명확한 논리로 설명할 수 있고 증명할 수 있는 과학적인 언어만이 세상을 제대로 볼 수 있는 것처럼 믿게 되었다. 이렇듯 근대적 사고는 근대 과학의 렌즈로 세상을 증명하려고 하였다. 이러한 맥락에서 18세기에 칸트는 우리가 세상을 보는 틀이 "과학"이라고 선언하였다. 칸트는 과학과 수학이 우리에게 세상을 보는 렌즈를 제공하기 때문에 과학이 진리라고 믿었다. 과학이 이념으로 작용한 것이다.

근대 철학은 이성을 통해 세계를 성찰하고자 하였던 합리론의 선구자인 17세기의 데카르트에서 19세기의 헤겔까지의 철학을 지칭한다. 이 시기의 철학자들은 변화하는 세상에서 가장 근본적인 실체, 변화하지 않는 진리를 추구하고자 하였다. 그러나 세계에는 항상 하나의 목소리만 존재하지 않는다. 오히려 세계는 언제나 다른 견해들이 공존하면서 우주의 진동을 만드는 다성성多聲性으로 존재한다. 그래서 이성의 눈으로 변화하지 않는 실체를 추구하고자 한 합리론은 그에 반대되는 파동을 만나게 되었다. 합리론에 반대하는 입장이 바로 경험론이다. 따라서 근대 철학은 합리론과 경험론으로 크게 양분된다. 데카르트, 라이프니츠, 스피노자는 전자인 합리론을, 그리고 베이컨, 로크, 흄은 후자인 경험론을 대변하는 철학자들이다. 경험론을 주장한 로크와 흄에게 진리는 직접 감각해서 느낀 것이다. 경험론은 지성적 사고가 감각에서 온다는 입장이다. 이처럼 과학적 사고가 강조되는 한편 다른 한쪽에서는 경험의 제반 이론이 대안으로 제공된 것이다. 이는 이미 19세기 미술가들의 실제에서 파악할 수 있었듯이, 이성과 경험적 감각이 결국 물리적으로 같은 것임을 드러내는 것이다. 따라서 뉴턴의 물리학을 기초로 하고 합리론과 경험론을 비판적으로 종합한 칸트의 초월철학은 그러한 논리의 귀결이었다. 19세기에는 "이성," "과학," "절대성," "보편성" 등의 개념이 "근본적인 진리," "본질," "원리와 원칙"이라는 패러다임을 제공하였다. 그러면서 이에 대한 반작용으로 "감각"과 "경험"이라는 파동의 리듬이 형성되었다. 이 점은 앞으로 진행될 미술교육의 성격을 정확하게 예고한 것이다.

근대성과 계몽주의

17세기 영국의 존 로크에 의해 사상적 체계를 갖추었던 계몽주의는 냉철한 이성을 통해 세계를 이해하고자 하였다. 이러한 계몽주의는 인간의 역사가 앞을 향해 직선상의 진보를 거듭하고 있다는 진보사관을 낳았다. 참고로 고대 그리스인에게 역사는 오히려 퇴보한다는 생각이 지배적이었다. 기원전 8세기 말에 활동한 고대 그리스의 시인 헤시오도스는 인간의 역사를 황금 시대, 은의 시대, 청동시대, 영웅 시대, 그리고 철의 시대의 다섯 시대[11]로 나누면서 신들 혹은 신들의 세계로부터 떨어져 나온 인간의 역사가 쇠락으로 점철되었다고 주장하였다(이창우, 2009). 따라서 헤시오도스에게 역사는 점진적 퇴보를 의미하였다. 또한 고대 동양에서는 시간을 순환하는 것으로 인식하였다.

"합리적" 존재가 "과학"의 지식과 "이성"을 이용하여 행복하고 정의로운 사회를 이룩할 수 있다는 계몽주의 사상은 하층으로부터 상층으로의 상승을 지향하였다. 따라서 계몽주의는 프랑스 혁명을 촉발한 사상적 기폭제가 되기도 하였다. 프랑스 혁명의 혼란기에 수학자이자 정치가였던 니콜라 드 콩도르세는 다음과 같이 선언하였다. "훌륭한 명제가 모두에게 좋듯이 좋은 법은 만인에서 좋은 것이다"(Harvey, 1990, p. 13). 계몽주의는 객관성과 보편성의 사고에 기초하였다. 이성과 과학의 중요성을 강조하고 자유, 평등, 도덕성, 보편성을 추구하여 궁극적으로 "개인"과 "개성"을 인간의 조건으로 인지하게 되었다.

근대성의 개념은 주로 계몽주의를 통해 완성되었다. 계몽주의 사상은 필연적으로 19세기 교육에 직접적인 영향을 주었다. 17세기에 싹텄던 계몽주의 사고가 18세기에 이르러서는 사회개혁을 위한 프로젝트로 대약진하였으며 19세기에 이르러서는 교육 이념으로 작용하였던 것이다. 위르겐 하버마스(Habermas, 1983)는 이와 같은 근대성의 프로젝트가 폭넓게 보아 18세기 동안 집중

적으로 이루어졌다고 설명하였다. 그 이유는 신화, 종교, 정치적 폭정의 비합리성에서 벗어나기 위한 유럽의 계몽주의 사상과 직접적으로 연관되었기 때문이다. 이로 보아 근대성은 18세기의 계몽주의 시대에 확인된 인간의 계몽을 위한 조건이라고 할 수 있다. 그러므로 19세기의 근대 교육과 미술교육은 17세기에서 18세기에 사회적 실천으로 전개되었던 근대성을 이론적 기초로 한다. 이와 같은 배경에서 19세기의 서양에서는 평등의 원리에 입각하여 공공 학교가 만들어졌다. 결과적으로 근대적 사고의 핵심은 과학이 제공한 이념적 사고와 계몽주의 사상을 토대로 한다. 실제로 19세기의 교육과 미술교육은 계몽주의와 과학의 담론을 빌려 와서 각각의 장을 펼치게 되었다. 이 시대의 교육자들이 "교육적 원리와 원칙," "교육의 진리," 그리고 "교육의 기초"를 추구하였던 것은 그들이 그만큼 과학적 패러다임에 익숙하였기 때문이다.

계몽주의와 교육

19세기의 지배적 이념이었기 때문에 계몽주의는 이 시기의 교육과 미술교육의 이론적 틀로 작동하였다. 따라서 계몽주의 시각에서 교육에서 "합리성," "보편성(절대성)," "과학," "이성"의 가치가 중시되었다. 이러한 가치들로 볼 때 계몽주의는 무지와 가난, 후진성, 독재 체제에서 시민을 계몽하고 자신들의 운명을 스스로 개척하도록 격려하기 위한 것이다(Habermas, 1990). 이러한 시각에서 계몽주의의 교육 목표 또한 이성을 계발하고 궁극적으로 개인적 자유를 성취하는 데에 있었다. 19세기 근대 교육의 형성에 금자탑을 쌓은 18세기의 계몽주의 사상가 장 자크 루소는 자연법 사상의 시각에서 인간은 태어날 때부터 자유로운 존재이기 때문에 평등하다고 하였다. 그는 인위적인 가

치에 반하면서 자연스럽게 존재하기 때문에 항상 유효하고 보편적이며 불변하는 법칙을 존중하였다. 그래서 고대 그리스 헬레니즘 문화의 스토아학파 철학을 토대로 한 자연법 사상에 입각하여 자유와 평등을 "천부인권天賦人權"으로 규정하였다. 루소는 천부인권에 의거한 자유와 평등을 보장하기 위해 보다 합리적인 국가 체제를 조직해야 한다고 주장하였다. 선과 악 또는 진리를 가려낼 수 있는 이성이 있는 한 인간은 자유를 향유할 수 있다. 이러한 시각에서 자유는 궁극적으로 인간의 존엄을 지키기 위한 수단이었다. 이는 인간의 본성이 이성이고 이성의 본질이 자유이며 이성을 가진 모든 인간은 평등하다는 스토아학파 철학에서 유래한 사상이다(Skirbekk & Giije, 2016). 이러한 사상이 바로 근대 민주주의의 기본 사상으로 확립된 것이다. 루소(Rousseau, 2003)에게 이성은 특별히 선악을 판단하는 능력이다.

이성만이 우리에게 선과 악을 알도록 가르친다. 선을 좋아하고 악을 미워하는 양심은 이성과 무관하게 존재할 수 있으나 이성 없이 발달할 수는 없다. 우리는 이성이 계발되는 나이가 되기 전에는 알지 못하면서 선과 악을 행한다.(p. 31)

루소는 계몽주의 시각에서 교육이 한 인간이 운명을 개척하도록 돕는 수단이라고 보았다. 자신의 운명을 개척하기 위해 필요한 교육이다! 그의 저서 『에밀』은 1762년에 출간되자마자 금서가 되었다. 왜냐하면 이 저서가 근본적으로 사회개혁을 목표로 하였기 때문이다. 따라서 기존의 체제에 반대하는 반체제 이념을 담고 있었다. 이러한 이유에서 이 저서는 프랑스 혁명을 촉발한 결정적인 요인이 되었다고 한다. 따라서 그는 많은 사상가들에게 영향을 주었고 19세기 교육학의 사상적·이론적 틀을 제공하였다. 이 저서에 등장하는 에

밀은 루소가 자신의 사상을 가르치기 위한, 즉 교육의 대상인 상상의 인물이다. 18세기에는 아직 공적 교육이 활성화되지 않았기 때문에 교육은 전적으로 사적 교육자인 가정교사를 통해 이루어졌다. 루소는 이 저서에서 에밀의 가정교사 역할을 하고 있다. 흥미롭게도 19세기 서양의 미술교육은 근대성의 이념을 교육으로 실현하려 한 18세기 루소의 사상에서 시작되었다.

루소의 미술교육

"자연이 자신을 작동시킬 때까지 손대지 마라"(Rousseau, 2003, p. 68). 이는 자연법 사상에 기초한 루소의 교육론을 축약한 말이다. 자연법 사상에서 자연은 인간이 가진 본연의 본성을 의미한다. 아동의 이성을 깨우기 위해서는 자연의 법칙에 따라 그 자연을 이용해야 한다. 인위가 가해지지 않은 "스스로 그러한" 自然자연이다. 아동으로 하여금 항상 그러한 자연 현상에 주목하게 하면서 자연스럽게 호기심이 생기도록 유도하라는 것이다. 이러한 맥락에서 루소에게 자연은 인간을 내적으로 성장시킬 수 있는 수단이었다.

자연법 사상가로서 루소는 아동이 자연적 또는 타고난 성향에 따라 다섯 단계의 연속적인 과정을 거쳐 성장한다고 설명하였다. 출생에서 다섯 살까지의 유아기, 다섯 살에서 열두 살까지의 아동기, 열두 살에서 열다섯 살까지 사춘기 전의 소년기, 열다섯 살에서 스무 살까지 사춘기, 스무 살에서 스물다섯 살까지의 성년기이다. 루소는 모든 존재가 "관계"를 통해 변화한다고 역설하였다. 삶은 늘 역동적으로 변화하며 그 변화 속에 인간의 몸과 마음도 함께 섞여 있다. 인간은 우주와 상호작용하면서 변화하는 관계적 존재이다. 마치 동양에서 인간이 자연의 일부라는 자연 합일을 주장한 것과 비슷한 사고이다. 따

라서 주변과 관계하는 인간이기 때문에 감정이 생겨나면서 그 관계 또한 매우 복잡해진다. 그 결과 루소는 "관계의 교육"을 주장하게 되었다. 그것은 크게 보아 자연, 사물, 인간의 유기적 관계를 통해 교육하는 것이다. 따라서 루소의 교육은 자연, 사물, 인간의 세 가지를 통해 이루어야 하는 종합적인 성격을 띠게 되었다. 인간이 행하는 최초의 자연적 행위는 주변 사물과의 관계를 비교하고 검토하는 일이다. 반면 사물의 경우 그것과 부딪쳐 얻는 경험의 측면에서 교육을 기획할 수 있다. 따라서 루소의 교육은 다음과 같이 "경험 중심 교육"이라는 논리로 이어졌다.

경험 중심 교육

루소가 설명하는 자연을 통한 교육은 자연스럽게 아동 중심, 즉 "경험 중심 교육"을 지향한다. 루소는 경험만이 진정한 가르침을 줄 수 있으며 책에 의한 주입식 교육은 진정한 깨달음의 교육으로 이끌지 못한다고 하였다. 경험을 통해 얻은 것은 결코 잊히지 않는다. 그래서 어떤 사물이 어떤 특성을 가지고 있으며 그것이 자기 보존과 어떤 연관성을 가지고 있는지 파악할 수 있다. 이와 같이 경험을 중시하는 루소의 교육 사상은 17세기의 계몽주의 사상가였던 존 로크의 사상에서 직접적인 영향을 받은 것으로 보인다. 로크가 17세기에 경험론에 초석을 놓았던 인물이었음을 감안하면 루소에게 미친 로크의 영향은 쉽게 가늠된다. 경험론에서 본 인간의 마음은 감각 인상에서 파생된 경험이 쓰이는 "타불라 라사tabula rasa"와 같은 것으로 생각되었다. 라틴어 "타불라 라사"는 깨끗한 "석판"을 말한다. 로크에게 타블라 라사는 "백지白紙"를 의미하였다. 그는 인간이 출생할 때부터 선재先在된 지식을 갖고 있지 않다고 보았던 것이다. 경험론자의 시각에서는 어떤 지식을 적절히 추론하고 유추하기 위해서는 궁극적으로 누군가의 "감각"에 기초한 "경험"으로부터 얻어야 한다. 로

크(Locke, 2011)는 『인간 지성론』에서 인간이 얻을 수 있는 지식은 오직 "아 포스테리오리a posteriori"[12]한 것임을 주장하였다. 즉, 로크에게 지식은 반드시 경험에 기반을 둔 것이다. 따라서 경험 중심의 시각에서 보면 배움이란 철저하게 아동의 몫이 된다. 그러므로 루소에게 교육은 반드시 아동 중심이어야 한다. 이러한 시각을 가진 루소에게 지도서는 바로 세계 그 자체이며 경험을 통해 배울 수 있다. 경험은 "감각"에 기초한다.

감각을 통한 관념의 계발

루소에게 인간의 어린 시절은 아직 이성이 잠자는 시기이다. 인간은 감각 기관을 통해 모든 사물을 인식한다. 인간이 가지는 최초의 능력은 "감각"이므로 먼저 그것부터 계발해야 한다. 이러한 시각에서 루소는 인간에게 나타나는 최초의 이성을 "감각-이성sense-reason"이라고 불렀다. 루소가 말한 "감각-이성"의 정확한 기원은 알 수 없다. "감각-이성"은 풀어 말하자면 "느낌으로 안다" 또는 "감感으로 안다"라는 뜻이다. 따라서 그것은 어떤 특정 시대의 인식이 아니라 인류의 아주 오랜 역사에서 그 개념이 말해지다가 어느 시점에 이론화된 것으로 보아야 할 것이다. 좀 더 정확하게 말하자면, 그리스어 "aisthēsis감각적 지각"에서 기원한 것으로 추측된다. 루소의 자연법 사상이 스토아학파 철학에서 영향을 받은 것과 같은 맥락에서, 고대 그리스인이 사고하였던 "감각적 지각"에 깊게 공명하였던 것으로 생각된다. 그러면서 루소는 감각적 지각의 개념이 지닌 교육적 중요성을 결코 간과하지 않았던 것이다. 라이프니츠는 미美를 "감성적 지각"의 완전성으로 설명한 바 있다. 이러한 일련의 지각은 인간의 이성이 감각과 명확하게 구분될 수 없음을 강하게 시사한다. 이는 19세기 미술가들에게 이성과 감각이 교호하였던 점을 통해 십분 이해할 수 있다.

인간이 가진 자연스러운 본성에 입각하여 교육을 기획하였기 때문에, 루

소는 이성을 이끄는 감각에 주목하였다. 따라서 루소 교육의 핵심은 감각을 수단으로 이성을 계발하는 데에 있었다. 이는 이분법적 시각에서 이성을 중시하였던 데카르트의 이성 중심 사고와는 확연히 구별된다. 인간 이성의 심연에 놓인 감각을 통찰한 루소의 감각은 그만큼 놀라운 것이다. 감각을 건드려서 이성을 계발해야 한다고 생각한 루소에게 진정한 교육은 사물에 관한 학문이어야 하였다. 시각교육은 이러한 맥락에서 매우 각별하다. 이렇듯 루소는 최초의 능력이 "감각"이고 이는 사물을 통해서 온다고 주장하였다. 루소의 이러한 견해는 칸트(Kant, 1999)가『순수이성비판』에서 설명하였던 인간의 정신 구조와 매우 유사하다. 칸트에 의하면, 사물 자체인 "물자체物自體, Ding an sich"에서 자극이 감성감각을 건드리면 그것이 상상과 지성, 그리고 최종적으로 이성으로 전해진다.[13] 그래서 칸트 또한 루소와 같은 시각에서 사물을 통해 감각이 계발될 때 사유를 이끌게 된다고 주장하였다. 따라서 루소의 "감각-이성"은 칸트(Kant, 1952)의 "감성적 이념aesthetic idea"과 일맥상통하는 것이다. 그리고 이 두 개념의 기원은 그리스어 "aisthēsis"이다. 이렇듯 칸트의 인식론은 루소의 그것과 긴밀한 관련성을 지닌다. 항상 일정한 시간에 산보를 하였던 칸트가 루소의『에밀』에 심취하여 산보 시간을 놓쳤다는 일화가 전해진다. 사물이 자극을 주어 감각을 깨우고 이를 통해 다시 이성이 계발된다는 칸트의 인식론은 루소의『에밀』보다 1세기 후에 나온 사고이다. 그만큼 루소의 진정성 있는 혜안이 놀랍기 때문에 그 울림 또한 컸던 것이다. 루소(Rousseau, 2003)는 다음과 같이 감각에서 "인상"을 주목하였다.

아동은 물건을 지각하지만 그것들을 결합시키는 관계는 지각할 수 없으며, 그것들의 협화음의 달콤한 조화를 들을 수 없다. 그는 이러한 모든 감각에서 한 번에 발생하는 복합적인 인상을 느끼기 위해 자신이 얻지 못한 경험과 경

험하지 못한 감정이 필요하다.(pp. 138-139)

이로 보아 루소 교육의 핵심은 인상 또는 느낌을 관념으로 완성하는 것임을 알게 된다. 19세기의 인상주의 미술가들이 감각 인상을 그렸던 실천의 이론적 뿌리가 18세기의 데이비드 흄의 이론이었던 것에서 알 수 있듯이, 인상을 이론화한 철학자는 흄이었다. 인상에서 관념으로의 완성이라는 루소의 주장은 분명 흄의 철학에서 기원한 것이다. 흄에게 지각은 마음에 나타나는 일반적인 것을 의미한다. 지각은 "인상"과 "관념"으로 구분된다. 흄은 생생하게 주어진 지각을 "인상"이라고 하고 의미나 본질로서 주어진 지각을 "관념"이라고 불렀다. 인상이 관념을 만드는 것이다. 흄의 관념들은 상상력 안에서 연합되는 방식으로 존재한다. 그러한 연합은 단순 관념들 간의 관계 맺음을 이끌고 그 결과 복합 관념이 구성된다. 경험주의 철학의 시각에서 흄(Hume, 1994)은 다음과 같이 주장한다.

대상들의 연관이나 그 관계는 우리가 기억이나 감각기관의 직접적 인상을 넘어서게 할 수 있는 유일한 것인데, 이것이 원인과 결과의 연관 또는 그 관계이다. 우리는 오직 이 연관 또는 관계를 기초로 삼아야 어떤 하나의 대상에서 다른 대상을 추정할 수 있기 때문이다. 원인과 결과의 관념은 경험에서 유래하는데, 이 경험을 통해서 우리는 과거의 모든 사례 가운데 특정 대상들이 서로 항상 연결되어 있다는 것을 알게 된다. 그리고 그 대상들 가운데 하나의 닮은 대상이 그 대상의 인상에 즉각적으로 나타나는 것으로 가정되므로, 우리는 그 대상에 일상적으로 수반되는 것과 유사한 어떤 것의 존재를 믿게 된다.(pp. 108-109)

이렇듯 감각을 최초의 이성으로 보았던 루소는 그 감각에서 특히 "인상"을 이론화하였던 흄의 철학을 충분히 이해하였던 것으로 추론할 수 있다. 루소가 주장하는 감각을 통한 이성의 계발은 경험 중심이기 때문에 정서, 이성, 신체가 하나가 된 교육을 지향한다.

정서, 이성, 신체의 발달을 위한 전인교육

책을 읽는 아동은 단지 읽는 데에 그칠 수 있다. 다시 말해 책에서 읽은 것을 삶과 관련시켜 보다 큰 깨달음을 얻기 어렵다. 따라서 삶과 관련된 깨달음이 있는 지식은 그만큼 포괄적이다. 이를 위해 학생들로 하여금 많은 지식을 축적하는 것이 아닌 깨달음에 의한 관념을 가지게 해야 한다.[14] 관념의 형성은 아동 스스로 터득하였을 때 비로소 가능해진다. 그러나 아동은 지식이 있어도 지각하기 어렵다. 따라서 관념은 이해 없이 형성되지 않는다. 감각을 연습하는 것은 단지 그것을 사용하는 것이 아니라 그것으로 어떻게 판단하는지를 배우는 것이다. 손과 발, 눈의 감각 활동은 이성을 깨우는 수단이 될 수 있다. 결과적으로 루소(Rousseau, 2003)는 다음과 같이 주장하게 되었다.

아동에게 실제적인 관념이 없다면 실제 기억도 없다. 왜냐하면 나는 감각만을 지속적으로 유지하는 것을 상기하지 않기 때문이다.…… 아동은 첫 번째 단어를 그 의미를 생각하지 않고 받아들이고, 아동의 첫 번째 일은 자신에게 유용한지를 보지 않고 다른 사람들의 권위에 대해 배우는 것이다. 이는 결국 자신의 판단을 희생시키는 것이다. 그리고 아동은 그러한 손실을 고치기 전에 바보의 눈을 비추는 데 오랜 시간이 걸릴 것이다.(p. 78)

먼저 느낌을 관념으로 바꾸는 작업이 필요하다. 아동들은 단지 감각으로

만 이미지를 받아들인다. 어른들이 아동들에게 개념을 이해시키지 못하는 잘못은 감각이나 사물을 이용하지 않고 바로 추론으로 가르치는 데에서 비롯된다. 즉, 어린이는 단지 보는 기술밖에 없으므로 어른이 아무리 추론의 방식을 설명한다고 해도 그것을 이해하기가 쉽지 않다. 이미지는 단순히 감각이 부여된 대상의 정확한 그림에 불과하다. 이에 비해 관념은 그것들의 관계로 결정된 대상에 대한 의미이다. 모든 관념은 다른 관념들을 전제로 전개된다. 관념은 상상력을 통해 서로 연결된다. 상상은 단지 보는 것이지만 지각은 비교를 함의한다. 관념 없이 감각에 머물러 있는 기억이란 존재하지 않는다. 감각적으로 받아들인 것이라도 그 감각을 제공한 대상과 관련된 이해가 없으면 관념이 형성되지 않는다. 감각한 것은 뚜렷한 관념이 필요하다. 루소(Rousseau, 2003)에 의하면,

> 처음에 우리 학생은 감각만 있었지만 이제는 관념을 가진다. 그가 행하였던 모든 것은 느끼는 것이었지만 이제 그는 판단한다. 왜냐하면 우리가 여러 연속적이고 동시적인 감각들을 그것들로부터 도출한 판단과 비교함으로써 일종의 혼합되고 복잡한 감각이 진행되기 때문이다. 나는 이를 관념이라고 부른다.(p. 185)

하나의 감각기관에서 한 판단은 다른 감각기관으로 이어진다. 이는 각기 다른 범주의 감각들이 존재하는 것이 아니라 같은 감각의 다른 여러 범주들이 있음을 의미한다. 그래서 하나의 관념이 다른 관념을 도입할 수 있다. 같은 신체가 감각을 주고받으면서 다시 감각을 받는다. 이것이 "관계"이다. 루소는 관념을 형성하는 방식이 인간의 마음에 그 특징을 부여한다고 보았다. 감각에서 판단은 순전히 수동적이다. 왜냐하면 관계는 연결하는 것이 아니라 "연결되

는" 것이기 때문이다. 결국 감성을 통해 이성을 완성하는 것은 본성을 감각하는 관계들, 인간이 관심을 느끼는 관계들을 통해 가능하다. 루소는 아동이 사물들의 본성을 통해 그 사물을 알고자 하는 것이 아니라고 보았다. 어린이는 사물들의 본성을 감각하는 관계들, 관심을 느끼는 관계들을 통해 사물을 알고자 한다.

루소는 인간의 이성이 신체가 원활하게 기능할 때 활성화된다고 역설하였다. 따라서 그는 지속적인 운동이 마음의 활력을 활성화한다고 하였다. 자연과 인간의 조화라는 시각에서 자연의 가르침에 아동이 따르게 하면 신체의 건강은 물론 정신의 명민함까지도 강화되어 내면에 이성적 능력을 향상시킬 수 있다. 몸과 마음은 분리되지 않고 유기적으로 관계한다. 신체는 정신을 따를 수 있도록 훈련시켜 건강하게 만들어야 한다. 건강한 신체에 건강한 정신이 형성된다. 그러므로 루소에게 교육은 몸과 감각들을 통해 학생의 마음과 판단을 훈련하는 것을 의미하였다. 이러한 교육은 건강한 육체와 정신, 그리고 그 시기의 자연성에 어울리는 상태를 만든다. 그것이 감각들의 관계뿐 아니라 몸과 마음이 관계하는 정서, 이성, 신체가 통합되는 전인교육이다.

모사와 기하학 교육

루소는 이렇게 말한다. "위대한 모방가인 아동들은 손으로 무엇인가 그리려는 많은 시도를 한다"(Rousseau, 2003, p. 107). 모방은 인간 고유의 본성이다. 자연법 사상의 시각에서 모방을 인간의 본능으로 보았기 때문에, 루소는 아동에게 "모사模寫"를 필수적으로 교육해야 한다고 주장하였다. 이는 다음 장에서 살펴보겠지만 20세기의 미술교육자들이 아동의 창의적 표현이라는 이념적 사고에 사로잡혀 인간의 모방 본능을 철저하게 무시한 것과는 구별되는 시각이다. 다시 말해, 루소가 설명한 아동의 모방 본능은 깊은 통찰력에 기인한 것이

고, 20세기의 미술교육자들이 모방을 금기시한 것은 단지 이데올로기가 제공한 이념적 사고에 의한 것이다. 루소는 모사를 교육 방법으로 사용하는 것이 모사 기술 자체를 향상시키기 위해서가 아니라 대상을 정확하게 볼 줄 아는 관찰력을 기르기 위함이라고 주장하였다. 그는 모사를 통해 사물의 형태를 인식할 수 있다고 생각하였다. 모사를 하다 보면 자연히 원근법에 대한 개념이 생기고 이는 곧 공간에 대한 이해로 이어진다. 즉, 모사를 통한 루소의 교육 목표는 사물을 잘 모방하기보다는 사물 자체를 잘 분별할 수 있도록 하는 데에 있다. 그것은 동시에 손의 유연성을 향상시킬 수 있다. 이렇게 아동들에게 정확한 눈과 정교한 손을 지니게 할 수 있다는 취지에서 시각교육이 교육과정에 포함되었다. 루소는 기하학이 추상적인 공간을 이해하게 한다고 생각하였다. 따라서 기하학을 가르치는 방법을 다음과 같이 새롭게 전개하고 있다.

정확한 그림들을 그리고 그것들을 결합하고 겹치게 하여 관계를 조사하라. 단순한 중첩보다 정의, 문제 또는 어떤 다른 형태에 대해 증명할 필요 없이 한 관찰에서 다른 관찰로 발전시킴으로써 기본적인 기하학의 전체를 찾을 수 있다. 나는 에밀에게 기하학을 가르친다고 나 자신에게 공언하지 않는다. 오히려 나에게 기하학을 가르칠 사람이 바로 에밀이다. 나는 관계들을 찾을 것이고, 그는 그 관계들을 찾을 것이다. 왜냐하면 내가 그로 하여금 관계들을 찾도록 만든 방법에서 나도 그 관계들을 찾을 수 있기 때문이다. 예를 들어, 나침반을 사용하여 원을 추적하는 대신 실의 끝을 중심으로 회전하는 축을 찾을 것이다. 그런 다음 원의 반지름을 비교할 때, 실이 팽팽하게 뻗어 있어 다른 거리를 추적할 수 없는 동안 에밀은 나를 비웃을 것이며 같은 실을 주면서 이해시킬 것이다.(Rousseau, 2003, p. 110)

루소(Rousseau, 2003)는 부연하기를,

정확하게 규칙적인 사각형을 만들고 정확하게 둥근 원을 추적하기 위해 우리에게 더 중요한 일은 정확하게 동일한 선을 그리는 것이다. 그림의 정확성을 확인하기 위해 모든 민감한 속성에서 그 그림을 검토한다. 그리고 이것은 우리에게 매일 새로운 것을 발견할 수 있는 기회를 제공할 것이다. 우리는 직경을 따라 두 개의 반원을 접고, 대각선을 따라 사각형의 두 반쪽을 접는다. 그러면 가장자리가 가장 정확하게 일치하고, 결과적으로 더 나은 것을 발견하기 위해 두 그림을 비교한다. 우리는 이와 같은 분할의 성질이 항상 평행사변형, 사다리꼴 등에서 발생해야 하는지에 대해 논의할 것이다.(p. 111)

기하학 교육은 궁극적으로 자연에서 발견되는 도형의 크기와 모형에 대한 감각을 키울 수 있다. 이는 사물을 원, 삼각형, 사각형 등으로 단순화할 수 있다는 환원주의적 자세에 입각한다. 실제로 루소(Rousseau, 2003)는 다음과 같이 환원주의 시각에서 기하학의 중요성을 강조하였다.

기하학에서 아동이 진보하면 그의 지능이 발달하고 있다고 생각할 수 있다. 그러나 그가 유용한 것과 그렇지 않은 것을 분별할 수 있게 되면 기하학 학습에 관심을 갖기 위해 많은 전술과 기술을 사용하는 것이 중요해진다. 예를 들어, 그가 두 선 사이의 비례중항을 찾도록 하려면 주어진 직사각형과 같은 넓이의 정사각형을 그려야 할 필요가 있는 방식으로 시작하라.[15] 두 개의 비례중항이 필요한 경우 먼저 정육면체 복제 등에 그가 관심을 갖도록 하라.[16](pp. 134-135)

기하 도형의 도움으로 아동들은 추상적인 개념을 확장할 수 있으며 대수 기호의 도움으로 추상적인 양을 알 수 있다. 이를 위해 루소에게 중요한 것은 아동으로 하여금 선과 곡선을 정확하게 그을 수 있게 하는 것이다.

요약하자면, 루소의 교육은 감각을 통해 이성을 계발하는 것이다. 그것은 아동의 본성에 따른 자연법의 이치에 기초한다. 이를 위한 교육은 경험 또는 삶 중심의 교육이다. 그것은 정서, 이성, 신체가 통합되는 전인교육을 지향한다. 그리고 감각을 통해 이성을 계발하는 차원에서 시각교육의 중요성이 부각되었다. 루소는 『에밀』에서 "미술" 또는 "미술교육"이라는 용어를 사용하지 않았지만 교육의 측면에서 시각교육의 중요성을 매우 비중 있게 다루었다. 모방하는 인간의 본성을 이용한 모사 교육은 결국 사물을 정확하게 관찰하는 지각력을 계발한다. 또한 기하학 교육은 자연에서의 도형의 크기와 도형에 대한 감각을 발전시킬 수 있다. 이렇듯 계몽주의 사상가 루소는 18세기의 사회적 배경에서 이성의 계발을 위한 새로운 교육관을 전개하였다. 이러한 루소의 교육관은 19세기에 페스탈로치가 공공교육에서 미술을 가르치는 데에 이론적 배경이 되었다.

페스탈로치의 미술교육

요한 하인리히 페스탈로치는 18세기 중엽부터 19세기 초에 활약하였던 스위스의 교육학자이다. 그는 부르크도르프에 초등학교를 설립하여 학생들을 가르치면서 1801년 『게르트루트는 그의 자녀를 어떻게 가르치는가』를 출판하였는데, 이 저서는 이후 근대식 교육을 위한 전형을 제공하였다. 그런데 이 저서를 읽어 보면 그의 교육학 개념의 대부분이 루소의 교육관에서 비롯되었음

을 쉽게 간파할 수 있다. 다시 말해 페스탈로치는 이 저서에서 루소의『에밀』에 기초하여 교육의 실제를 고안하였다. 실제로 페스탈로치가 교육자가 된 계기가 청년 시절에 루소의『에밀』을 읽고 깊은 감명을 받았기 때문이라고 전해진다. 이 사실은『에밀』과『게르트루트는 그의 자녀를 어떻게 가르치는가』의 학문적 영향 관계를 짐작하게 한다. 루소와 마찬가지로 페스탈로치 또한 교육의 근원을 자연에서 찾았다. 페스탈로치에게 자연은 인간의 조력을 기다리지 않고 인간을 둘러싼 정신과 심령이다. 이와 같은 페스탈로치의 자연에 대한 정의는 또한 17세기의 철학자 스피노자가 주장하였던 범신론에 매우 가깝다. 페스탈로치가 살았던 19세기에 낭만주의가 크게 풍미하였고 낭만주의의 자연관이 범신론에 기초하였던 점으로 볼 때 페스탈로치 또한 범신론을 이해하였다고 쉽게 추측할 수 있다. 페스탈로치는 인간의 타락을 막고 방황으로부터 지키면서 궁극적으로 진리와 지혜로 인도하는 것이 "자연"이라고 설파하였다. 자연에서 배우는 지혜는 무궁무진하다. 그래서 자연의 진행을 밟아 가는 아동의 잠재력 또한 무한하다.

감각-인상

루소와 마찬가지로 페스탈로치의 교육 철학의 핵심은 감각을 통해 뚜렷한 관념을 형성하는 데에 있다. 루소는 감각을 통해 이성이 발달한다는 의미에서 "감각-이성"이라는 용어를 사용하였다. 이에 비해 페스탈로치는 보다 구체적으로 감각으로서의 "인상"에 주목하였다. 페스탈로치에 의하면, 아동의 마음이 자연계에서 여러 가지 인상을 받을 수 있는 그 순간 자연계는 아동을 교육하기 시작한다. 인상 또한 일찍이 루소가 감각의 특성으로서 언급한 바 있다. 그리고 그 기원은 17세기 경험론의 창시자였던 존 로크로 거슬러 올라갈 수 있다. 그렇지만 감각으로서의 "인상" 이론은 18세기의 경험론자 데이비

드 흄이 정립하였다.

흄에게 "관념"은 "인상"에서 파생된 것이다. 인상은 우리가 "감각"이라고 부르는 것과 연관되어 있다. 인상은 감각외감과 정념내감이며, 그 인상이 정신에 남긴 것이 관념이다(Hume, 1994). 이러한 인상을 기억하거나 상상하면서 "관념"을 가지게 되는 것이다. 따라서 관념은 감각들의 희미한 복제 또는 반영에 의해 형성된다. 반복하자면, 흄에게 인상은 인간에게 가장 근원적 지각이다. 흄은 그러한 인상을 "감각적 인상"과 "반성적 인상"으로 구분하였다. 그는 감각적 인상이 알려지지 않은 원인에 의해 근원적으로 마음에서 발생한다고 하였다. 이에 비해 반성적 인상은 주로 관념에서 발생한다. 루소 또한 인상에 대해 언급하였지만, 페스탈로치가 설명한 "인상"은 그가 특별히 "감각-인상An-schaunng"[17]이라는 용어를 사용한 점으로 미루어 볼 때 흄의 철학을 응용하고 있음을 알게 된다.[18] 흄(Hume, 1994)은 인상에 의해 관념이 형성된다는 점을 다음과 같이 설명하였다.

시간의 관념은 어디서 유래하는가? 그것은 감각적 인상에서 발생하는가? 아니면 반성적 인상에서 발생하는가? 우리가 시간의 본성과 속성을 알 수 있다는 것을 뚜렷하게 지적해 보라. 그러나 당신이 그와 같은 인상을 전혀 지적할 수 없다면, 그러한 관념을 가진다고 상상할 때 아마도 당신은 자신이 틀렸다는 것을착각하고 있음을 확신할 것이다.(p. 65)

학생들로 하여금 감각을 통해 명확한 관념을 습득하도록 한다는 루소의 이론을 계승하는 차원에서 페스탈로치의 교육 목표는 학생들을 막연한 감각-인상에서 명확한 관념으로 유도하는 것이다. 페스탈로치에게 교육은 본래 아동이 받은 인상을 스스로 발전시키기 위해 다른 것들과 관계를 맺는 힘을 함양

하는 것을 뜻한다. 따라서 어린 나이의 아동은 자연계로부터 분명한 "감각적 인상"을 얻을 수 있는 심리적 훈련이 필요하다. 이렇듯 페스탈로치가 교육 목표로 설정한 가장 중요한 개념은 자연을 통해 "인상"을 받도록 하는 것이었다. 이를 위한 교수법에 대해 페스탈로치(Pestalozzi, 2012)는 다음과 같이 설명한다.

> 이러한 환상에서 내가 말하는 "세계"는 하나가 다른 곳으로 흐르는 혼동된 바다와 같이 우리의 눈앞에 놓여 있다. 만약 단지 대자연을 통한 우리의 발전이 급속도로 빠르지 않고 방해받지 않는다면, 다른 것에서 대상들을 분리하고 서로 유사하거나 관련이 없는 대상들을 상상으로 연상시키면서 가르치는 일이 이러한 감각-인상의 혼동을 제거할 것이다. 그렇게 해서 모든 감각-인상을 명확하고 완전하며 명백하게 함으로써 우리들의 마음에 확실하고 명확한 관념이 형성될 것이다.(p. 143)

혼돈에서 감각-인상을 도출해 내야 한다. 페스탈로치가 활동하던 19세기의 유럽 미술계에서는 빛에 의해 변화하는 색채와 거친 필치를 통해 순간적인 "감각적 인상"을 포착하고자 하였던 소위 인상주의 미술가들이 주목받고 있었다. 이렇듯 19세기의 근대에 "감각적 인상"은 미술계와 교육계에서 주요한 주제어가 된 것이다. 사물의 유사성과 관련성을 상상력으로 연합하면서 관념을 발전시킨다는 점은 페스탈로치의 교육이 앞서 서술한 흄의 이론과 맥이 통한다는 사실을 알려 준다. 관념의 재료인 인상을 획득하기 위해 흄은 "경험"을 강조하였다. 이러한 시각에서 페스탈로치는 사물의 유사성과 관련성을 연관시키면서 명확한 관념으로 발전시키는 교육 방법을 기획하고자 하였다. 그것은 관념들을 서로 연결하는 차원에 있었다. 그런 다음에 복합적인 관념이 형성되면서 뚜렷한 관념, 즉 지식을 만든다. 일찍이 루소 또한 하나의 감각기관

에서의 판단이 다른 감각기관으로 이어진다고 말한 바 있다. 이는 결국 모든 감각기관이 하나로 작동한다는 뜻이다.

감각-인상과 시각교육

페스탈로치에게 교육은 학생들의 감각적 인상의 범위를 끊임없이 확장하는 것을 뜻한다. 그럴 경우 그들의 의식에 들어온 감각-인상을 관념으로 발전시킬 수 있기 때문이다. 페스탈로치에게 그러한 감각-인상으로부터 얻을 수 있는 제반 지식을 명백하게 할 수 있는 수단은 언어, 수, 형태이다. 다시 말해 감각-인상을 가르칠 수 있는 교육의 수단과 자원이 언어, 수, 형태의 학습이다. 페스탈로치의 시각에서 볼 때 시각교육의 중요성은 그것을 통해 감각-인상을 형성할 수 있다는 데에 있다. 결과적으로 페스탈로치(Pestalozzi, 2012)는 그림책을 이용하는 방법을 다음과 같이 고안하게 되었다.

나는 아동들이 아주 어린 나이에 모든 것의 지적인 감각-인상을 얻기 위해 심리적 훈련이 필요하다는 것을 확신하게 되었다. 그러나 그러한 훈련은 예술의 도움 없이 생각할 수 없고 우리들 인간에게 기대할 수 없기 때문에 부득이 그림책이 필요하다는 생각을 불현듯 하게 되었다. 단어로 표현되는 여러 관념을 잘 선택한 실제 대상을 이용하여 학생들에게 명확하게 해 주고 현실에서 또는 잘 만들어진 모델들과 드로잉의 형태로 그들의 마음에 가져오기 위해, 이러한 그림책들은 문자인 A, B, C를 가르치는 초보 독본보다 선행해야 한다.(pp. 58-59)

학생들은 사물을 통해 형태를 배우면서 감각-인상을 지각하게 된다. 페스탈로치의 "가르침의 기술"은 혼란스럽거나 막연한 감각-인상을 명백한 관

넘으로 이끌기 위한 것이다. 따라서 그것은 교사가 습득해야 할 "기술art"이었다. 페스탈로치가 고안한 이 기술의 두드러진 특징은 전적으로 "선線"만을 사용하여 사물을 드로잉 하는 것이다. 마치 동양 미술의 문인화가 선을 통해 사물의 에센스를 뽑아내고자 하여 "선의 예술"로 불리는 것과 정확하게 같은 이치이다. 페스탈로치는 사물의 형태에 대한 감각-인상의 의식을 통해 사물을 측량하는 기술이 생기게 되었다고 역설하였다. 다시 말해 그 기술은 사물의 윤곽선을 그리는 것을 통해 습득될 수 있다. 따라서 페스탈로치의 교육은 처음에는 사물을 보게 하지만 그다음에는 그 사물을 통해 선을 보게 하는 것이다. 이 선은 아동이 실물을 묘사하거나 음미하기 전에 반드시 통찰하여 마음속에 가지고 있어야 한다는 것이 페스탈로치의 생각이었다.

감각-인상의 A B C

교육적 시각에서 볼 때 사물의 형태에 대한 감각-인상은 그 사물의 윤곽선을 그리는 기술과 이어져야 한다. 사물의 윤곽선을 그리는 것은 사물을 측량하는 기술과 관련된다. 따라서 학생들이 본 사물의 에센스를 선으로 요약하는 학습이 필요하다. 선을 통해 사물의 윤곽을 묘사하는 기술이 소위 "감각-인상의 A B C"로 알려진 페스탈로치의 교육 방법이다. 페스탈로치(Pestalozzi, 2012)에 의하면,

그러나 이 형태의 A B C Anschauung의 A B C는 정사각형을 명확한 측정 형태들로 균등하게 나누며, 그 기초에 대한 정확한 지식, 즉 수직 또는 수평 위치의 직선을 필요로 한다. 직선들로 사각형을 나누는 것은 원과 모든 호뿐만 아니라 모든 각도를 정의하고 측정하기 위한 특정한 형태를 생성한다. 나는 전체를 "감각-인상의 A B C"라고 부른다.(pp. 189-190)

"감각-인상의 A B C"는 곧 형태의 A B C를 먼저 마음속에서 그리는 것이다. 페스탈로치는 감각-인상의 기술이 사물을 비교하고 크기, 넓이, 높이 등을 측정하는 것을 넘어 궁극적으로 자유로운 모방, 즉 드로잉의 기술을 습득하게 한다고 하였다. 이를 위한 "감각-인상의 A B C"는 여러 단계로 구성된다. 그 단계에서 우선하는 것은 모든 형태를 측정하는 기술과 관련된다. 예를 들어, 아동들은 그려야 할 사물의 형태에 균형을 표현할 수 있어야 한다. 그러기 위해서는 측정하는 기술이 필요하다. 따라서 페스탈로치는 사물을 측정하는 연습과 능력을 드로잉을 연습하는 것보다 우선해야 하거나 최소한 병행해야 한다고 확인하였다. 그 결과 감각-인상의 A B C에는 측량의 기술이 필요하게 되었고 기하학 학습의 중요성이 부각되었다. 〈페스탈로치와 아이들〉^{그림 23}에서

그림 23 "감각-인상의 A B C"표를 배경으로 한 페스탈로치와 아이들, Marie Frank, *Denman Ross and American Design Theory*, (Hanover & London: University Press of New England, 2011), figure 2.3.

확인할 수 있듯이, 페스탈로치에게 감각-인상의 A B C 도표는 그의 학습 공간에 없어서는 안 될 필수 품목이었다. 〈페스탈로치의 복합적인 분획표〉**그림 24** 또한 마찬가지이다. 페스탈로치(Pestalozzi, 2012)는 다음과 같이 설명한다.

먼저 아동에게 많은 조건하에서, 그리고 다른 임의의 방향에서 그 자체가 각각 연결되지 않는 직선의 속성을 보여 주고, 그것들의 추가적인 용도를 고려하지 않으면서 다른 외형을 명확하게 의식하게 한다. 그런 다음 직선들을 수평선, 수직선, 사선 등으로 명명하면서 그중 사선을 먼저 오르내리는 것으로 그려 보이고 다음에 좌우로 오르내리는 것으로 그려 보인다. 이어서 이 선들을 오른쪽, 예각, 둔각으로 결합하여 형성된 주요 각도를 명명한다. 같은 방식으로 우리는 모든 측정 형식의 원형, 두 개의 각도를 결합하여 생기는 정방형 및 그 절반을 반, 4분의 1, 6분의 1 등으로 나누는 방법을 알도록 지시한다. 그런 다음 원과 그 변형들, 길쭉한 형태 및 다른 부분들을 알려 준다. 이 모든 정의는 눈으로 측정한 결과로 아동에게 가르쳐야 하며, 측량된 형태들은 이 과정에서 정사각형, 수평선, 세로로 긴 직사각형또는 직사각형으로 명명된다. 원, 반원, 사분원호와 같은 곡선들; 첫 번째 타원, 반 타원, 4분의 1타원, 두 번째 타

PART OF PESTALOZZI'S TABLE OF COMPOUND FRACTIONS.

그림 24 인상의 A B C를 설명하기 위한 페스탈로치의 복합적인 분획표의 일부, Johann Heinrich Pestalozzi, *How Gertude Teaches her Children,* (George Allen & Unwin, 1915).

미술로 이해하는 미술교육

원, 세 번째 타원, 네 번째 타원, 다섯 번째 타원 등이다. 그들은 이러한 형태를 측정 수단으로 사용하고 그들이 생산하는 비율의 본질을 배우도록 해야 한다.(pp. 190-191)

페스탈로치의 정신적 스승인 루소 또한 기하학의 중요성을 반복적으로 강조하였다. 루소에게 기하학은 사물을 단순하게 환원하는 차원이었다. 페스탈로치는 이러한 루소의 생각에 공명한 것이다. 루소와 페스탈로치의 교육의 차이점은 페스탈로치가 루소의 이론을 바탕으로 선의 드로잉 교육의 실제를 체계적으로 발전시킨 데에 있다. 또한 루소가 감각-이성을 주장한 데에 반해 페스탈로치는 흄의 이론에 기초하여 감각-인상을 포착하여 관념을 발전시키기 위한 교수법으로 체계화하였다.

루소의 견해에 공감하였기 때문에 페스탈로치는 아동들이 자연이나 사물의 외적 균형을 파악하도록 돕는 것이 교육적으로 중요하다고 여겼다. 따라서 아동이 본 대상이 다른 사물들과 어떤 관계인지를 이해시켜야 한다. 이를 위해 필요한 측량의 기술은 사물의 형태를 관찰하면서 높이, 넓이, 균형 등을 그 사물과 비슷한 기하학적 형태로 환원하는 것이다. 당시 미술계에서 세잔이 사물을 기하학적 형태로 단순화한 것과 정확하게 같은 이치이다. 실제로 페스탈로치(Pestalozzi, 2012)는 당시 미술계의 경향을 주목하고 있었다.

사실 근대 미술가들은 많은 측량을 원함에도 불구하고 오랜 연습에 의해 자신들의 눈앞에 어떤 대상을 놓고 그 물건이 정말로 자연에 존재하는 듯이 그리는 능력과 기술을 가지고 있다. 그들 중 많은 사람들은 실로 힘들고 오랜 노력으로 이 능력을 얻게 된 것이다. 그들은 가장 혼란스러운 감각-인상을 지나 실제로 측량할 필요가 없을 만큼 비율 감각에 도달하였다. 그러나 거기에

는 인간의 수만큼 많은 방법이 있었다. 아무도 그것을 명확하게 모르기 때문에 자신의 이름을 내세운 방법을 가지지 못한 것이다. 그러므로 교사는 그것을 자신의 학생들에게 적절하게 전수할 수가 없었다. 학생들 또한 교사와 같은 상태였고, 각고의 노력과 오랜 연습으로 방법을 찾고 정확한 비율 감각을 습득해야 하였다.(pp. 187-188)

상기의 서술은 감각-인상을 포착하여 비율에 대한 감각을 가지고 자연이나 사물을 정확하게 묘사하는 미술가들의 실천 방법을 교사가 학생들을 가르치는 수업에 적용해야 한다는 점을 역설한 것이다. 페스탈로치는 당시 미술가들의 화풍상의 경향, 인상주의 미술가들이 감각-인상을 그리기 위해 색채를 시각적으로 혼합한 것만으로는 불충분하다고 생각하였을 것이다. 그래서 인상의 포착을 넘어 사물의 형태를 단순화하고 기하학으로 환원하였던 세잔의 방법이 뚜렷한 관념의 표현이라고 생각하였을 것이다. 따라서 페스탈로치는 사물의 형태를 단순화하면서 실제를 파악하는 교육 방법이 결국 사물을 명확히 파악하고 그것을 단순화할 수 있는 힘을 기른다고 보았다. 그리고 이 점이 모든 실물을 명확히 표현하는 기초라고 생각하였다. 그 결과 아동들이 어릴 때부터 직선, 각, 직각, 곡선 등으로 단순화할 수 있는 능력을 기르는 것이 중요하게 되었다. 페스탈로치는 이러한 환원주의가 사물의 실제를 묘사하는 힘 또는 원리에 귀착시키는 것이라고 생각하였다. 환원주의는 복잡하고 높은 단계의 사상이나 개념을 하위 단계의 요소로 세분화하여 명확하게 정의할 수 있다는 사고이다. 세잔은 환원주의를 통해 미술의 과학화를 시도하였고, 페스탈로치는 이를 시각 교육을 통해 실현하고자 하였다. 이렇듯 환원주의는 과학의 이념이 교육과 미술에 남긴 영향이자 흔적이다.

요약하자면, 페스탈로치의 교육 방법은 가장 간단한 것에서 시작하여 점

점 더 복잡한 방법으로 진행하는 단계화이며, 그 핵심은 먼저 단순화의 방법을 익히는 것이다. 단순한 형$_{形}$을 그리면서 점차 복잡한 것으로 난이도를 높이는 지식의 점진적인 단계를 기획한 것이다. 이러한 단계화 학습이 아동에게 깊은 인상을 주어 아동이 결코 잊어버리지 않도록 해야 한다. 그리고 이를 위한 "감각-인상의 A B C"는 사물의 윤곽을 선으로 묘사하는 것, 그리고 환원주의 시각의 기하학 연습과 관련되었다. 이러한 일련의 과정은 지식의 원리를 결합하고 통합하면서 교사가 세운 교수법에 의해 아동을 정해 놓은 수준까지 끌어올리기 위한 목적으로 철저하게 구조화되었다. 따라서 페스탈로치의 교육 기술은 "원리와 원칙"에 입각하여 학생들에게 "훈련"을 시킴으로써 "교육적 진리"를 발견하고 "진보"를 보증하는 것이라야 하였다. 이 점 또한 과학적 사고가 교육에 미친 영향이다.

페스탈로치 미술교육의 영향

페스탈로치 미술교육의 영향력은 19세기 학교 교육에서 드로잉이 우위를 점하였다는 사실을 통해 쉽게 간파할 수 있다. 영국에서 드로잉 교육의 중요성은 산업혁명이 성공을 거두자 기술적 개발을 전시하기 위한 목적으로 1851년에 수정궁$_{The\ Crystal\ Palace}$에서 개최되었던 런던 만국박람회에서 영국의 산업 제품이 낮은 등급을 받게 된 이후 강조되기 시작하였다(Efland, 1996). 드로잉 교육의 중요성이 산업사회에서 기술을 발전시키기 위한 목적으로 부각된 것이다. 이러한 분위기에 편승하여 영국에서는 디자인 학교의 조직을 확대하고 재정비하면서 사우스켄싱턴 학교$_{South\ Kensington\ Schools}$를 설립하였다.[19] 이 학교의 주요 목적은 교원 양성이었다.[20] 헨리 콜$_{Henry\ Cole}$은 교장으로 재직하면서 이 학교의 교육과정뿐 아니라 영국 전체의 초등학교 드로잉 교육과정과 드로잉 교사들의 훈련을 위한 프로그램을 마련하였다. 맥도널드(Macdonald,

1970)는 이 드로잉 학습의 성격이 기하학의 지식을 통해 세련된 모방의 힘과 사물 자체를 묘사하는 능력을 키우는 것이라고 설명하였다. 이는 페스탈로치 교육의 전통으로 풀이된다.[21]

페스탈로치 미술교육의 미국으로의 전파는 여러 경로를 통해 이루어졌다. 그중 하나는 월터 스미스Walter Smith에 의해서였다. 월터 스미스는 사우스 켄싱턴 학교에서 교육받은 영국의 교육자였다. 그는 미국에 이주하여 보스턴에서 최초로 미술 장학사가 되었고 매사추세츠주에서 최초로 장학사 직책을 맡았던 인물이다. 미국에 전파된 페스탈로치의 드로잉 교육은 이후 산업화가 심화되자 산업 생산의 질을 높이고 국가 경제를 향상시키기 위해 산업 미술을 적용한 "산업 드로잉Industrial Drawing"으로 변모되었다. 이는 루소나 페스탈로치가 의도하였던 원래의 교육 이론과 실제가 시대적 상황에 맞게 조절되고 변형되었다는 사실을 말해 준다.

러스킨의 미술교육

존 러스킨은 19세기 영국의 저술가이자 미술가, 예술비평가인 동시에 사회개혁 사상가였다. 당시 그의 저서들은 예술 전공자라면 누구나 읽어야 할 필독서였다. 또한 그의 글은 신문지상을 통해 수없이 게재되었다. 따라서 미술에 문외한인 일반인들도 그의 존재를 알았을 만큼 러스킨은 사회적으로 유명 인사였다. 그만큼 영향력이 컸던 미술계의 거물이었기 때문에 그의 미술교육에 대한 견해 또한 영국의 교육을 변화시킬 만한 힘을 가지고 있었다. 그의 영향을 받은 영국의 미술교육은 과거 루소와 페스탈로치의 전통에서 벗어나 새로운 방향을 향하게 되었다. 러스킨이 활동하던 19세기 빅토리아 시대[22]의 영

국은 일찍이 산업혁명을 성공으로 이끌면서 그 여세를 몰아 서구 열강 간의 영토 전쟁에서 승기를 잡아 패권 국가 "해가 지지 않는 나라"로 군림하고 있었다. 그렇기 때문에 러스킨이 개념화한 미술교육의 이론과 실제 파급력은 단지 영국에만 국한되지 않았다. 러스킨의 전통은 당시 빅토리안Victorian 문화권에 속한 국가들과 그 외의 다른 국가들에게까지 직접적 또는 간접적 영향력을 미치게 되었다.

러스킨의 미술교육은 주로 드로잉 교육에 관한 것이었다. 러스킨이 드로잉 교육의 이론과 실제를 개발하게 된 것은 기존의 드로잉 체계를 배격하기 위해서였다. 영국에서 기존에 확립된 드로잉 교육이란 바로 페스탈로치의 전통을 이은 사우스켄싱턴 학교 체계의 드로잉이었다. 러스킨은 자신이 새롭게 정립한 교육 이론과 방법으로 사우스켄싱턴 학교의 교육을 개혁하고자 하였다. 루소의 이론에 기초하여 페스탈로치가 교육의 실제로 개발한 드로잉 교육은 영국의 새로운 문화적 풍토 앞에서 이미 생명력이 소진된 과거의 유물처럼 보였다. 러스킨이 보기에 새로운 시대에는 새로운 미술교육 이론과 실제가 필요하였다. 그가 내세운 새로운 교육 이론을 이해하기 위해서는 먼저 그의 예술 철학을 파악해야 할 것이다.

도덕성의 표현으로서의 미술

러스킨의 예술비평서에는 『근대 화가론』, 『건축의 일곱 등불』, 『베니스의 돌』 등이 포함된다. 이 중에서 총 5권으로 구성된 『근대 화가론』은 러스킨이 1843년부터 1860년까지 오랜 기간 심혈을 기울여 완성한 노작이자 역작이다. 이 저서에서 러스킨은 자신이 살던 시대의 풍경화가 과거의 것들에 비해 탁월하다고 설명하였다. 이는 19세기 영국의 낭만주의 미술가 윌리엄 터너의 작품을 변호하려는 의도였다. 터너의 초기 작품의 화풍상의 특징은 매우 정교한

사실 묘사였으나 후기에 이르러서는 거칠고 추상적인 필법으로 변화하였다. 그런데 그러한 변화는 세간으로부터 많은 비난을 받게 되었고 러스킨은 터너를 방어해야 한다는 의무감을 가지게 되었다. 이러한 이유에서 이 저서는 터너의 미술을 변호하는 데 많은 비중을 두고 있다. 러스킨에 의하면, 터너는 초기 작품에서 자연의 세부 묘사에 충실하다가 점차 숙달되자 자연의 힘과 대기의 영향에 대해 심오한 통찰을 하게 되었다. 마치 모네가 처음에는 사실적으로 그리다가 나중에는 형태를 정의하지 않은 추상적인 수련을 제작한 것과 같은 이치이다. 러스킨은 자연에 대해 마음에서 우러나온 해석 없이 단지 사실 묘사에 치중하였던 당시의 네덜란드 풍경 화가들의 화풍을 비난하면서 터너의 작품들은 "순수한 진정성"에서 나온 것이라고 역설하였다.

『근대 화가론』을 읽어 보면 러스킨이 중세의 종교 정신을 매우 각별하게 평가하고 있음을 알게 된다. 그는 특히 고딕 양식을 특정하면서 그것이야말로 충실하고 영구적이며 영광스러운 건축물이라고 칭송하였다. 아울러 그는 프라 안젤리코, 안드레아 디 시오네, 피에트로 페루지노와 같은 초기 르네상스 미술가들의 종교적 신념과 순수성을 높이 평가하기도 하였다. 그러면서 라파엘로, 레오나르도 다 빈치, 미켈란젤로의 위대성은 르네상스의 과학 정신이 아닌 종교적 신념을 통해 오랫동안 훈련한 결과에서 나왔다고 설명하였다. 이는 전통을 통해 면면히 이어지는 종교적 신념이 예술가의 고된 훈련을 통해 내공으로 표출되는 것을 존중한 것이다. 따라서 위대한 모든 예술은 동시에 종교적 성격을 지니며 위대한 예술가는 반드시 종교적이어야 한다는 생각이 예술에 대한 러스킨의 일관된 견해이다. 여기에서 러스킨이 말하는 종교는 기존의 종교적 개념과는 다르다. 모든 예술은 신이 창조한 자연에서 유래한 유기적 형태의 법칙에 기초를 두고 있다. 그러므로 러스킨에게 예술은 궁극적으로 우주의 창조 정신을 표현하는 것이다. 따라서 러스킨은 다음과 같이 주장하

게 되었다. "위대한 미술작품은 위대한 인간이 가진 영혼의 표현이다"(Cook & Wedderburn, 1904, p. 69). 그는 오직 도덕적으로나 영적으로 건강한 사람만이 고귀함과 아름다움을 감상하고 상상력을 발휘하여 그 본질을 위대한 예술로 변화시킬 수 있다고 주장하였다.

러스킨의 미술에 대한 견해는 다음과 같이 요약할 수 있다. 낭만주의 미술이 상상력과 환상 등 인간의 감각적 특성을 강조하였던 것과 같은 맥락에서 예술은 고귀한 정신성과 높은 도덕성의 표출이다. 따라서 그러한 예술작품은 상상력을 자극하고 정서를 작동시킨다. 이러한 맥락에서 러스킨에게 미술의 본질은 "감각"에 호소하는 것이다. 이와 같은 러스킨의 예술 철학은 그가 지향하였던 낭만주의적 경향의 미술교육을 강하게 예고한다.

낭만주의적 경향의 미술교육

미술을 도덕성과 연관시킨 러스킨에게 미술교육은 또한 미술을 가르치면서 도덕성을 깨닫게 하는 것이다. 도덕성의 근원인 예술은 정신적 통찰력을 제공할 수 있기 때문에 미술교육이 중요하다. 러스킨은 교육에 대한 견해를 피력하면서 특히 미술이 자연의 신성神性을 반영한다고 주장하게 되었다. 따라서 자연의 숭고함과 아름다움을 해석할 수 있는 예술가는 위대하다. "신 또는 자연"을 뜻하는 라틴어 "Deus sive natura"는 17세기의 철학자 스피노자가 주장한 범신론을 설명하는 구호이다. 스피노자에게 신은 바로 자연과 같다. 수동적이거나 정적이지 않고 늘 변화하면서 역동적인 터너의 작품이 보여 주는 자연은 또한 신의 모습이다. 자연에 신성이 존재한다는 사고는 바로 이 시대의 낭만주의 시에서 흔하게 찾을 수 있는 주제이기도 하다. 윌리엄 워즈워스와 새뮤얼 테일러 콜리지가 1798년에 자연을 관조하면서 상상력에 의한 우주와의 영적 합일을 노래한 『서정가요집』을 발간한 것은 19세기에 영국에서 낭만

주의가 대유행할 전조였다. 그러한 배경에서 러스킨의 미술교육은 전적으로 낭만주의적 시각에 입각하였다. 러스킨은 주장하기를,

풍경 드로잉을 가르치는 교사는 자신의 수업에서 제공된 가르침이 학생들을 예술가로 만들기 위한 의도에서 또는 어떤 직접적 문제로 현재 그들이 처한 작업에서 기술을 발전시키기 위한 것이 아니라는 점을 일반적으로 이해하기를 원한다. 그들은 물질세계에서 신이 행하는 작업의 아름다움에 정확하게 주의를 집중시키기 위해 드로잉을 배운다. 그리고 둘째로, 그러한 기록이 유용한 것처럼 보일 때 그들이 어느 정도의 진실을 기록할 수 있게 하기 위한 것이다.(Cook, 1968, p. 391)

러스킨의 미술교육의 실제는 드로잉의 교육적 효과를 극대화하는 데에 있었다. 이미 드로잉은 루소 전통의 페스탈로치 교수법에 의해 미술교육에서 가장 중요한 학교 실습으로 자리 잡았다. 러스킨은 기존의 드로잉 교육을 낭만주의적 시각으로 새롭게 변모시키면서 그 중요성을 새롭게 하고자 하였다. 그의 새로운 드로잉 교육의 방법과 내용은 1857년에 출판하였던 『드로잉의 요소들』에 상세하게 서술되어 있다. 러스킨(Ruskin, 1971)은 다음과 같이 드로잉 교육의 중요성을 강조하고 있다.

나는 일단 충분히 예리하게 본다면, 우리가 본 것을 그리는 데 거의 어려움이 없다고 확신한다. 그러나 이 어려움이 여전히 크다고 생각하더라도, 보는 것이 드로잉보다 중요하다고 생각한다. 그리고 나는 나의 학생들이 그리는 법을 배울 수 있는 대자연을 바라보는 것보다 그 대자연을 사랑하는 법을 배울 수 있다는 점을 드로잉을 통해 가르치고 싶다.(p. 13)

러스킨에게 드로잉은 학생들이 사물을 정확하게 묘사할 수 있는 수단이었다. 사물을 정확하게 묘사하기 위한 드로잉 학습은 루소에서 페스탈로치로 이어졌던 전통적 시각이기도 하다. 그런데 루소의 전통을 이은 페스탈로치 드로잉의 궁극적 목적은 감각을 자극하여 이성을 반짝이게 갈고 닦는 것이었다. 이에 비해 러스킨은 그렇게 정확하게 지각한 것을 통해 자연을 사랑하도록 마음을 움직이게 하는 데에 있었다. 즉, 자연에 대한 감정을 고조시키기 위한 정서적 측면을 강조한 것이다. 러스킨에게 그것은 취향의 계발과 관련된다.

취향의 계발

"취향taste"은 러스킨 이전의 교육에서는 등장하지 않았고 러스킨이 전적으로 주장한 개념이다. 실로 취향은 러스킨의 미술과 미술교육에서 중요한 주제어 중 하나이다. 러스킨에게 취향은 패션이나 단순한 선호가 아니다. 그에 의하면, 취향이란 "국가나 인간에게 필수적인 높은 가치에 도달하는 것으로서 저급함에 반해 고상함을 선호함"이다(Ruskin, 1903-1912, Vol. 16, p. 144). 제1장에서 파악하였듯이, 19세기 영국 사회에서는 "산업," "민주주의," "계급," "미술," "문화" 등이 가장 빈번하게 통용되던 주제어이다(Williams, 1958). 또한 19세기에는 문화가 문명과 동의어가 되었고 인간의 지성의 계발이 강조되었다. 그리고 이 시기에 영국 사회에서 최대의 미덕은 문화적 소양을 갖춘 세련미였다. 러스킨의 전기 작가인 에드워드 쿡(Cook, 1968)에 의하면, 러스킨은 『근대 화가론』에서 예술적 취향을 계발해야 하는 중요성에 많은 부분을 할애하였다. 빅토리아 시대의 영국은 산업화로 인해 산업 발명품이 매일매일 소개되고 도시가 팽창하면서 중산층이 증가하던 때였다. 그러면서 과학기술이 영국인에게 진보의 비전을 제시하게 되었다. 산업화로 인해 소비주의가 생겨나던 분위기에서 사회개혁 사상가인 러스킨은 문화적 소양의 맥락에서 예술적 취향을

계발하는 중요성을 신문지상을 통해 역설하기도 하였다. 그것은 19세기 영국 상류층의 가치인 세련된 문화화와 같은 맥락에 있다. 다음의 설명은 취향에 대한 러스킨의 견해를 좀 더 명확하게 이해시켜 준다. 탬블링(Tambling, 2010)에 의하면, 러스킨은 건축이 패션을 따라야 한다고 하였다. 그러나 건축은 국민의 삶을 표현해야 하며 "열망적인 국가적 취향 또는 미에 대한 욕망"을 표현해야 한다(Tambling, 2010). 그런데 러스킨이 언급한 취향은 단지 미술에서만 발견될 수 있는 "미에 대한 욕망"과 관련된 것이다. 그러면서 그는 "좋은 취향은 본질적으로 도덕적 특성"(Tambling, 2010, p. 56)을 가진다는 낭만주의적 견해를 재차 확인하였다. 실제로 러스킨에게는 취향만이 도덕적이다(Ruskin, 1903-1912, Vol. 18). 러스킨은 교육이 사람들에게 미에 대한 취향을 가지게 할 수 있다고 누누이 강조하였다. 이로 보아 취향은 "감각"을 계발하면서 얻을 수 있는 것이다. 이러한 맥락에서 러스킨에게 드로잉은 지각력과 감각을 계발하여 고상한 취향을 가지게 하는 수단이었다. 이는 문화와 문명이 동의어로 사용되던 19세기에 미술교육이 구체적으로 담당해야 할 몫을 할당한 것이다. 미술교육은 학생들의 취향을 계발하면서 그들로 하여금 문화적 소양을 가지게 해야 할 소임이 부여되었다. 러스킨의 이러한 시각으로 인해 계몽주의를 배경으로 미술의 감각적 특성을 이용하여 이성을 계발하고자 하였던 루소와 페스탈로치의 교육이 낭만주의 시대에는 더 이상 걸맞지 않은 것으로 인식되었다. "감각"의 계발 자체가 목적이 된 것이다. 당시 영국 사회의 가치는 소비주의로 시작된, 상층 지향의 세련된 문화화였기 때문이다. 이렇듯 미술교육의 목표는 사회적·시대적 변화에 부응해야 당위성을 얻을 수 있다. 어쨌든 미술교육의 목표는 처음에는 이성의 계발에서 출발하였으나 점차 감각의 계발로 이동해 갔다.

좋은 취향이 도덕적 특성을 갖는다는 시각에서 러스킨은 또한 다음과 같이 서술하고 있다. "미는 하나의 고상한 정신이 또 다른 비슷하거나 같은 고결

함에 의해 창조되는 것이며 보고 느끼는 것이다"(Ruskin, 1903-1912, Vol. 15, p. 438). 이러한 시각으로 볼 때 러스킨의 교육에서 미술품의 감상은 그 작품에 내재된 도덕성과 고결함을 파악하는 것이 되었다. 러스킨은 "젊은이들과 비전문가 학생들에게는 예술 자체에서 능력을 키우는 것보다 다른 사람이 완성한 예술작품을 어떻게 감상하는지를 아는 것이 더 중요하다"(Ruskin, 1971, p. 13)라고 부연하였다. 다른 사람들이 만든 작품을 감상할 수 있는 능력은 자신의 작품을 제작할 수 있는 능력과 직접적으로 연결된다. 러스킨에게 미술은 동시에 정신적 진실을 전하는 도구적 역할을 하기 때문에 그가 말하는 미술교육은 다름 아닌 도덕성을 전달하는 것이다. 그것은 결국 상상력을 함양할 때 가능하다. 이는 러스킨의 미술교육에서 "감각"의 계발을 통한 감상 교육이 중요하게 된 이유의 설명이다.

러스킨은 드로잉 교육에 전통적 시각에서 벗어난 낭만주의적 시각을 가미하면서 감상의 실제를 구체화하였다. 그는 페스탈로치의 전통을 이었던 사우스켄싱턴 학교 체계의 드로잉 교육에 반대하면서 야외로 나가 도화지에 자연을 스케치하고 관찰하는 방법을 고안하였다. 이른바 사생寫生 교육이다. 사생 교육의 목적은 자연의 관찰을 통해 지적 능력을 높이면서도 우주의 섭리를 이해하는 것이었다. 이러한 목적을 위해 드로잉을 이용하여 "자연미"에 대한 안목을 길러야 한다는 주장은 18세기 말에 부상하여 19세기 중엽에 최고조에 달하였던 낭만주의와 유기적 관련성을 가진다. 러스킨은 자연에 내재된 신의 섭리를 이해하기 위해 자연미 감상의 실제를 고안한 것이다. 그것이 바로 낭만주의적 경향에 기초한 미술교육의 이론과 실제이다. 따라서 이러한 실제를 통해 미술작품을 감상하고 그 작품을 그린 미술가의 정신을 이해하면서 문화적 소양을 함양할 수 있다는 것이다. 이러한 맥락에서 러스킨에게 예술은 정신적인 진실을 알게 해 주는 근원이었다. 그리고 그러한 감상 교육은

19세기 영국 사회에서 강조되었던, 문화적 소양을 높이면서 문명화하는 것과 맥을 같이하였다.

구성 교육

학생들에게 보내는 편지와 같은 형식으로 쓰인『드로잉의 요소들』은 "1 차 연습," "자연 스케치," "색상 및 구성"의 세 부분으로 이루어져 있다. 제1장 의 연습은 선 긋기, 음영 효과 내기, 그라데이션 표현하기, 연필로 그라데이션 하기, 알파벳 그리기, 채색 연습으로 이루어져 있다. 러스킨은 먼저 드로잉에 대한 전통적 시각에서 사물의 윤곽선을 정확히 관찰하고 손을 훈련해야 하는 중요성을 다음과 같이 설명하였다.

하나의 형태를 볼 때마다 그 안에서 과거의 운명을 지배하고 미래를 지배할 힘을 가진 선들을 보라. 그것은 장엄한 선들이다. 당신이 그렇지 않으면 놓 치고 말 것을 그러한 선들이 포착하는 것을 보라.(Cook & Wedderburn, 1904, p. 91)

선은 드로잉에서 가장 중요한 조형 요소이다. 그렇기 때문에 일단 선을 잘 그릴 수 있는 능력이 필요하다. 선의 굵기를 일정하게 구사할 수 있는 연습 도 필요하다. 이러한 연습에서 손놀림이 느릴 경우에도 어느 방향에서든지 동 일한 선을 그을 수 있어야 한다. 그렇게 선을 자유자재로 구사할 수 있는 능력 과 함께 기존의 전통에서 벗어나 새로운 예술적 차원의 드로잉으로 탈바꿈해 야 한다. 기존의 전통은 페스탈로치의 엄격한 규정에 따라 드로잉을 연습하는 것이었다. 그런데 러스킨의 드로잉 학습의 특징은 사물의 윤곽선을 그리는 것 에 한정되지 않고 음영 처리를 하면서 표현력을 더한다. 따라서 러스킨의 드

로잉에는 담채를 가미하는 것까지 포함되었다. 이와 같은 예술 드로잉은 "구성"에 의해 학습 내용을 심화한다. 다시 말해, 러스킨은 이 저서를 통해 "구성 composition"이라는 용어를 미술작품의 제작 및 감상과 관련시켰다. 실제로 『드로잉의 요소들』은 미술교육에서 "구성"이라는 개념을 처음 논한 저서이다.

러스킨의 "구성"은 작품을 하나로 만들기 위해서 몇 가지 사물을 함께 위치 설정하는 것이다. 왜 구성인가? 러스킨은 구성의 개념을 말하기 위해 미술뿐만 아니라 음악과 시를 예로 들어 설명하였다. 러스킨에게 그것은 멜로디를 구성하는 작곡가를 "composer"라고 부르는 것과 시인이 질서 있게 생각과 단어들을 하나로 모으면서 시를 만들기 때문에 "A poet composes a poem"이라고 말하는 것과 같은 이치이다. 미술가들 또한 자신들의 생각을 나타내기 위해 사물을 묘사한 형태와 색채들을 캔버스에 한 단위로 묶어야 한다.[23] 그래서 러스킨에게 미술은 본질적으로 어떤 것을 그릴 것인지와 관련하여 어떤 것을 어떻게 구성해야 하는지의 문제이다. 러스킨(Ruskin, 1971)은 미술의 구성을 다음과 같이 정의한다. "구성은 말 그대로 여러 사물을 함께 배치해서 그 사물로부터 한 가지를 만들어 내는 것으로, 그 한 가지란 작품을 만들 때 사물들 모두가 공유하는 본질이자 장점이다"(p. 161). 그런데 러스킨(Ruskin, 1971)은 예술 제작에서 구성하는 능력은 배우지 않거나 미리 생각하지 않고도 모든 마음의 질서에 따라 움직이는 자연스러운 힘이라고 설명한다. 따라서 미술에서 구성의 힘은 전적으로 탁월한 감각적 속성과 같다. 러스킨이 생각하기에 "숭고한" 구성의 감각은 오직 자연을 직관하면서 얻을 수 있다. 자연 속의 무수히 많은 사물에서 표현적 특성을 포착하여 구성하는 능력은 오직 내면의 높은 감각적 특성에 의해 가능하다. 참고로 이는 과거 중국 북송北宋 시대의 소식蘇軾을 중심으로 한 일련의 문인화가 그룹이 체계화한 문인화의 표현 이론, 즉 품성이 높은 인격에 의해서만이 내면의 자발적인 표현이 가능하다는 견해와 맥을

같이한다. 문인화 이론에서는 만약 그림을 그린 사람의 인품이 높다면 작품의 울림인 기운 또한 높은 것으로 간주된다.

러스킨의 "구성"은 소재의 비재현적 "구성construction"이라는 20세기 미술계의 조형적 개념과는 구별된다. 러시아에서 20세기 초에 전개되었던 최초의 비구상 미술 운동인 구성주의Constructivism[24]는 인간의 시각이 도식schema의 인지구조에 의해 구축된다는 점을 전제로 한다. 이는 러스킨의 구성 개념이 러시아에서 일어난 구성주의와 그것에 영향을 받았던 피에트 몬드리안과 같은 네덜란드 미술가들의 신조형주의에서 말하는 구성과는 다른 성격임을 알게 한다. 실로 러스킨에게 "구성"의 개념은 스스로가 뛰어난 미술비평가로서 수많은 미술가들의 실제 작품을 비평하고 미술가로서 실제로 작품을 만들고 미술의 본질을 스스로 체험하면서 만들어진 것이다.

러스킨에게 그러한 구성의 본질은 결코 누군가의 가르침을 받고 익힐 수 없는 성질의 것이었다. 그럼에도 불구하고 배열의 법칙이 존재하며 그것을 알아야 한다. 러스킨은 이를 중심의 법칙, 반복의 법칙, 연속의 법칙, 곡률[25]의 법칙, 방사의 법칙, 대조의 법칙, 교환의 법칙, 일관성의 법칙, 조화의 법칙으로 설명하였다. 이러한 일련의 법칙들이 바로 구성의 원리이다. 이러한 구성의 원리는 작품에 묘사된 여러 형태를 하나처럼 통일할 수 있다. 러스킨(Ruskin, 1971)은 이를 다음과 같이 "디자인 법칙laws of design"으로 정의한다.

모든 좋은 그림에는 거의 모든 디자인 법칙이 어느 정도 예시되어 있기 때문에, 전체적으로 다양한 작품의 사례를 제공하는 것보다 하나의 구성을 철저하게 분석하면서 디자인의 법칙을 설명하는 것이 더 쉬운 방법이 될 것이다. 그러므로 나는 쉽게 분해할 수 있는 터너의 가장 간단한 구성 방법 중 하나를 선택하여 우리가 이해할 수 있는 각각의 (디자인) 법칙을 설명해 줄 것이

다.(pp. 166-167)

러스킨은 "드로잉의 요소들"과 함께 구성을 통해 "디자인의 원리"를 이론화하였다. 그는 구성이 무엇을 의미하는지를 먼저 알고 예술 안에서 그 구성을 찾아보고 즐겨야 한다는 "드로잉의 요소와 디자인의 원리"에 의한 감상을 설명하였다. 이렇게 하여 러스킨은 이후 20세기 미술교육에서 전개될 "조형의 요소와 원리"의 현실태the actual를 만드는 이념적 잠재태the virtual[26]를 만들었다. 잠재태는 새로운 생성의 근거이다. 이러한 맥락에서 20세기 초에 활약하였던 미국의 미술교육자 아서 웨슬리 도우와 덴먼 로스의 디자인 교육은 러스킨의 구성 교육에 힘입은 바가 크다.

지금까지 파악한 바와 같이, 19세기의 미술교육은 루소의 계몽주의 교육관을 계승한 페스탈로치의 교육에서 시작되었고 페스탈로치의 드로잉 교육 전통에 반대한 러스킨의 낭만주의적 교육이 큰 줄기를 이룬 것으로 확인된다. 그리고 그들의 이론과 실제는 그들이 활동하던 유럽뿐 아니라 북미에 전파되면서 미술교육의 근대화를 이끌었다.

요약

이 장에서는 19세기 유럽에서 형성된 미술교육의 특징을 루소, 페스탈로치, 러스킨이 구체화한 이론과 실제를 중심으로 알아보았다. 16세기에 발아하여 17세기와 18세기에 싹이 트고 발전하게 된 근대성은 19세기에 학교 교육의 근대화 프로젝트를 통해 실천되었다. 근대성은 19세기 학교 교육에 내재된 이념적 또는 이론적 배경이 되었다. 근대성은 객관적 과학을 발전시키고 도덕성

과 법칙에서의 보편성을 강조하였다.

　근대성이 계몽주의 사상에 근간을 두고 있기 때문에 근대 교육 또한 계몽주의 사상의 영향하에 인간의 이성적 힘을 계발하는 데에 중점을 두었다. 이러한 배경에서 미술은 감각을 통해 이성을 계발할 수 있는 감각 자료로 인식되면서 교육적 가치가 강조되었다. 이성을 위한 감각이 확인된 것이다. 루소는 이성의 시대에 인간의 최초 인지가 감각을 통해 이루어진다는 점을 통찰하였다. 그는 이분법적으로 분리되지 않은 "감각-이성"을 확인하였다. 따라서 그 감각을 자극하여 이성을 깨우는 방법으로 시각교육의 중요성을 역설하였다. 자연법 사상가인 루소는 아동의 원래 성격 또는 선천적 요인에 따라 연속적인 다섯 단계의 성장 과정을 확인하였다. 자연법의 시각에서 루소의 교육은 본질적으로 경험 중심 교육이다. 경험 중심을 유도하였던 루소의 교육은 사물, 인간, 자연의 관계에 의해 설정된다. 관계의 시각에서 루소는 관념들이 상호 간의 연합에 의해 뚜렷한 관념으로 발전한다고 하였다. 그리고 같은 시각에서 루소가 지향하였던 교육은 정서, 이성, 신체를 발달시키는 전인교육이었다. 루소가 파악한 인간은 모방하는 본성을 가지고 있기 때문에, 그리고 특히 이러한 본성은 아동의 본질이기 때문에 루소가 기획한 시각교육은 모사를 통해 사물의 형태를 인식하는 것이었다. 이를 위해 그는 선을 그리는 드로잉을 강조하였으며 그 기초를 기하학 연습에서 찾았다. 루소의 기하학은 선을 연습하기 위한 것이며 환원주의 시각에 입각한 것이었다.

　페스탈로치의 교육은 철저하게 루소의 이론을 토대로 실제를 기획한 것이다. 감각을 통해 이성을 계발한다는 루소의 교육관을 이론적 틀로 유지한다는 입장에서 페스탈로치는 감각으로서의 인상을 명확한 관념으로 발전시키는 것을 교육의 핵심으로 삼았다. 루소의 감각-이성은 페스탈로치에게는 감각-인상으로 구체화되었다. 페스탈로치의 교육 방법에는 인상을 이론화한 18

세기 영국의 경험론자 데이비드 흄의 철학이 십분 응용되었다. 흄은 인상에서 관념이 명료화된다고 설명하였다. 이러한 시각에서 페스탈로치의 교수법은 인상에서 시작하여 사물의 본성 전체의 형태를 정확하게 그림으로써 명확한 개념을 가질 수 있도록 하는 것이었다. 그와 같은 뚜렷한 관념에 도달하는 방법은 또한 모든 사물을 가장 단순한 것에서 복잡한 것 순서로 묘사함으로써 가능하다. 이를 위한 "감각-인상의 Ａ Ｂ Ｃ"는 사물의 윤곽을 선으로 묘사하는 것, 그리고 그것을 측량하는 눈을 기르기 위한 기하학의 연습과 관련되었다. 이것에 숙달됨으로써 아동은 자연계에 존재하는 사물의 외적 형태를 통해 다른 사물들과의 관계를 파악할 수 있다. 따라서 페스탈로치의 교육은 가장 간단한 것에서 시작하여 점점 더 복잡한 방법으로 진행되는 단계화이며, 그 핵심은 단순화를 익히는 것이다. 모든 사물과 그 본성 전체를 기하학적 단순화의 방법으로 묘사한 것은 또한 세잔의 환원주의와 맥이 닿는다. 페스탈로치가 고안한 그 기술에서 가장 특징적인 것 중의 하나는 동양화가 선으로 사물을 묘사하는 것처럼 선만을 사용하는 드로잉에 의한 사물 묘사이다. 페스탈로치의 교육은 치밀하게 기획한 원리와 원칙, 기초를 세워야 하는 구조적 틀을 가지고 있었다. 원리와 원칙의 과학적 사고가 교육적 담론을 만드는 데 영향을 미친 것이다. 이와 같이 루소 이론을 계승한 페스탈로치의 드로잉 교육은 영국의 산업사회에서 기술을 계발하기 위한 목적으로 학교 교육에 포함되었다. 같은 맥락에서 미국에서는 그것이 "산업 드로잉"으로 변모되었다. 즉, 계몽주의 사상에 입각하여 이성을 계발하기 위해 감각을 이용하였던 루소와 페스탈로치 교육이 그들의 원래 의도는 철저하게 무시된 채 단지 산업사회의 보조품으로 전락하게 된 것이다. 그만큼 새 시대의 이념에 맞게 변모되어야 수명이 연장될 수 있었다. 계몽주의 사상에 입각하여 학생들의 이성을 계발하는 것을 목표로 한 학교 미술은 시간이 흐르면서 감각 계발의 중요성을 확인하게 되었

다. 이는 근대성에 입각한 19세기의 미술에서 이성과 감각이 교차하였던 사실을 통해 이해가 가능하다.

드로잉 교육을 통해 감각을 깨워 이성을 계발하고자 하였던 전통적인 페스탈로치 교육은 상상력과 감성을 포함한 감각의 계발 자체가 목적이 된 러스킨 교육에 의해 퇴색되었다. 계몽주의의 근대성 이념에 입각하여 이성의 계발을 목적으로 한 학교 교육이 감각의 계발로 대체된 것이다. 되풀이하여 강조하면 제1장에서 미술가들의 실천에서 이성과 감각이 교차하였던 것과 같은 이치이다. 이는 결국 이성과 감각이 하나임을 증명하는 것이다! 러스킨의 드로잉 교육이 루소와 페스탈로치의 그것과 구별되는 것은 그 목표가 관찰력을 향상시키는 것과 함께 학생들에게 자연의 섭리를 이해시키면서 도덕성을 높이는 것이라는 점이다. 이는 전적으로 감각의 기능에 의해 가능하다. 미술교육에서 자연을 스케치하는 실습은 러스킨의 교육에서 유래하였다. 이러한 점은 러스킨의 미술에 대한 견해, 즉 미술을 도덕성과 범신론적인 종교와 관련시킨 것으로 이해할 수 있다. 또한 러스킨의 낭만주의적 시각으로도 해석할 수 있다. 러스킨의 미술교육은 드로잉하는 과정을 통해 능력을 향상시킴과 동시에 다른 사람이 완성한 예술작품을 어떻게 감상해야 하는지를 배우는 것이다. 여기에 낭만주의에서 강조한 인간의 상상력이 작용한다. 동시에 자연미의 감상과 미술작품을 통해 미술가의 우수성과 높은 도덕성을 지각하는 것과 관련되었다. 이러한 맥락에서 러스킨의 미술교육은 자연 감각의 계발을 지향하게 되었다. 이는 구체적으로 취향의 계발과 관련된다. 빅토리아 시대의 산업화된 영국에서 국민의 고상한 취향을 계발하는 것이 선진 국가로 발전하는 것과도 관련되었기 때문이다. 미술교육을 통해 취향을 계발할 수 있기 때문에, 러스킨의 교육은 결국 19세기 영국 사회에서 문명의 계발 차원에서 일어난 문화 교육의 맥락에 있다고 볼 수 있다.

궁극적으로 예술을 가르치는 시각에서 드로잉 교육을 기획하였기 때문에 러스킨의 드로잉 교육은 구성 교육을 포함할 수 있었다. 러스킨은 자신의 예술철학을 견지하는 입장에서 구성하는 능력을 미술가의 타고난 성품과 관련시키면서도 좋은 구성을 가능하게 하는 법칙을 확인하였다. 다음 장에서 파악하겠지만, 러스킨이 확인한 드로잉의 요소들과 함께 구성의 법칙이라는 미술의 요소와 원리는 이후 20세기 미술에서 조형의 요소와 원리로 변주되었다. 이렇듯 20세기 미술교육의 산물인 조형의 요소와 원리의 디자인 교육 이념은 러스킨에 의해 19세기 중엽부터 전개되었던 것이다. 이러한 맥락에서 러스킨의 미술교육은 19세기 미술교육뿐 아니라 20세기 미술교육의 방향을 잡는 기제로 작용하였다. 근대성에 입각하여 특히 이성의 계발을 목표로 시작되었던 19세기 서양의 학교 미술은 이 시대가 제국주의로 특징되었던 만큼 다른 국가들에 영향을 주게 되었다. 루소 전통의 페스탈로치 교육, 그리고 러스킨의 교육은 일본을 거쳐 한국의 학교 미술에 유입되면서 한국 미술교육의 근대화에도 이바지하였다. 다음 장에서는 이에 대해 파악하고자 한다.

학습 요점

- 근대성과 자연과학의 발전의 관계를 근대 철학과 함께 이해하고 설명한다.
- 서양 미술교육의 근대화에 내재된 사상인 계몽주의를 교육과 관련하여 이해한다.
- 계몽주의 사상을 루소의 교육관과 관련하여 설명한다.
- 감각을 통해 이성을 계발하기 위한 루소의 미술교육과 경험 중심 교육의 관계를 설명한다.
- 루소의 견해, 즉 감각을 통해 이성을 계발한다는 시각에서 미술작품을 통해 학생들의 감각을 자극하면서 지식을 얻을 수 있는 방법을 알아본다.
- 피카소의 입체파 화풍 작품에서처럼 사물들을 기하학적으로 단순화해 본다. 이를 통해 페스탈로치의 교육을 이해한다.
- 페스탈로치의 선 드로잉을 실습해 보고 "감각-인상"을 포착하여 관념을 발전시키는 미술교육의 방법을 이해한다.
- 페스탈로치의 드로잉이 미국에서 "산업 드로잉"으로 불리게 된 이유를 설명한다.
- 상상력, 도덕성, 취향의 계발을 강조한 러스킨의 미술교육이 감각의 계발과 관련되는 이유를 설명한다.
- 19세기의 학교 미술이 이성의 계발에서 감각의 계발로 변화한 이유에 대해 설명한다. 이 점을 제1장에서 파악한 미술가들의 실천과 관련하여 설명한다.
- 러스킨이 설명한 자연의 감상 목표와 구성의 개념을 이해한다.
- 러스킨이 이론화한 드로잉의 요소와 디자인의 원리를 통해 미술작품을 감상한다.

제3장

한국 학교 미술의 시작

한국 미술교육의 근대화는 1910년에서 1945년까지의 일제 강점기에 이루어졌다. 앞 장에서 언급하였듯이, 근대는 한국과 일본에서 시대를 구분하는 용어이다. 서양의 역사에서는 15세기 르네상스 이후부터 20세기 중반까지를 모더니티, 그리고 그 이후를 포스트모더니티로 나눈다. 이에 비해 일본은 현대에 진입하기 위한 전 단계를 "근대"로 부르면서 그 기간을 19세기의 메이지유신 시기로 특정한다. 한국의 역사에서도 의견이 분분하지만 대체로 근대를 포함시킨다. 이 장에서는 한국 미술교육의 근대화를 서양식 교육의 도입과 그 과정으로 정의하고자 한다. 따라서 한국 미술교육의 근대화는 먼저 일본 미술교육의 근대화의 맥락에서 파악해야 할 것이다. 이 장에서는 먼저 한국에 서양식 미술교육이 도입되기 이전, 즉 근대화 이전의 미술교육의 대강을 살펴보기로 한다. 이어 일본의 근대화 과정과 특징을 알아본 다음 한국 미술교육의 근대화에 대해 파악한다. 일본 미술교육의 근대화 과정과 그 성격을 이해하면 바로 한국 미술교육의 근대화에 대해 쉽게

미술로 이해하는 미술교육

이해할 수 있다.

근대 이전의 미술교육

근대 이전의 한국 미술교육의 전통적인 모델은 사적 교육이나 견습(見習) 제도에 의한 것이었다. 과거 조선시대의 사적 교육은 주로 선비화가들 사이에서, 그리고 견습은 직업화가들 사이에서 이루어졌다. 한국을 포함한 극동 아시아의 옛 미술에서 선비들의 내면을 표현한 문인화文人畵와 직업화가인 화원畵員이 그린 미술은 성격이 달랐다. 선비인 문인文人들이 생각한 미술은 따로 독립된 분야가 아니었다. 시詩·서書·화畵의 원천은 같았다. 이를 "시서화 일치사상"이라고 부른다. 따라서 선비들이 그림을 그릴 수 있었던 이유는 그림을 그리고 글씨를 쓰며 시를 짓는 근원이 같다고 여겼기 때문이다. 먼저 학자가 되어야 하고 그다음에 시인 또는 서예가가 되어야 하였다. 학식이 높고 행실이 어진 이를 일컫는 "군자君子"는 결코 중인 계급의 직업화가가 될 수 없었다. 중국을 비롯하여 옛 극동아시아에서는 이와 같이 시·서·화에 모두 뛰어난 인물을 "삼절三絶"이라고 높이 칭송하였다. 예를 들어 "추사 김정희는 시·서·화에 능能한 삼절이다!"라고 말하는 것은 가장 이상적인 칭송이었다. 이렇듯 시서화의 조화로운 발달은 문인 계층이 근본적으로 견지하였던 사고였다. 성품과 학식이 특출한 인물은 자연스럽게 시인이자 서예가가 될 수 있으며 서예의 획을 통해서 어떻게 붓을 쓰는지를 알기 때문에 특별히 그림 수업을 받을 필요가 없었다. 이는 앞 장에서 파악하였던 러스킨의 예술론과 비교할 수 있다. 러스킨에게 위대한 예술작품을 만들기 위한 예술가의 고상한 성정性情은 타고나는 것이다. 이에 비해 문인화 이론에서는 학문의 높은 경지에 오를 때 선비 미술가의

수준 또한 높아진다고 간주하였다.

　시서화 일치사상에서 회화는 사물의 외형을 그리는 것이 아니라 선비의 마음을 그리는 것이다. 이는 20세기 서양에서 전개된 표현주의에서처럼 미술의 표현성을 중시한 것이다. 문인화에서 뜻을 그리는 사의성寫意性을 중요하게 생각한 이유는 표현을 강조하였기 때문이다. 마음 속에 있는 뜻을 그리는 것이다. 이러한 문인화는 무한한 단련을 거쳐 얻은 일종의 이념 미로서, 궁극적으로는 일정한 법칙에서 벗어나 "파격"을 표현하는 것이다. 그럼에도 불구하고 이러한 초탈한 법칙은 역시 가장 일반적인 정통의 화법을 충실하게 익힌 다음에 성취될 수 있었다. 이를 위해 과거 중국과 조선에서는 산수·난죽蘭竹·매국梅菊·화훼花卉·영모翎毛·인물 등의 다양한 사물의 모양을 그려 넣은『화보畵譜』를 따라 그리는 것이 필수적인 기초 과정이었다. 다시 말해서 중국의『고씨화보』,『개자원화보』등을 포함한 각종『화보』를 모사하면서 스스로의 화법에 도달하는 것이다. 그러한 과정을 통해 점차 미술가의 고상한 본질을 표현하여 작품의 격조를 높일 수 있었다. 문인화의 높은 경지에 도달하여 주변의 여러 선비화가들을 가르치고 그들의 작품을 평하였던 조선 후기의 추사 김정희는 "조희룡 같은 사람들이 내 난초를 배워서 치지만 끝내 화법이라는 한 길에서 벗어나지 못하는 것은 가슴 속에 문자기文字氣가 없기 때문이다"(최완수, 1976, p. 313)라고 말하였다. 따라서 문인화에 능통하려면 옛 작가의 양식을 따르면서도 그것을 점차 자신의 뜻에 의해 변화시키는 작가로서 기대되는 예지의 표현이 있어야 하였다. 그것은 궁극적으로 기술을 넘어 자연과 합일하는 경지인 "도道"에 도달하는 것이다. 문인화의 이론적 기틀을 마련하였던 북송대의 황정견黃庭堅은 다음과 같이 말하였다. "마음속에 만 권의 책이 있다면 붓질에 어떤 속기俗氣도 보이지 않을 것이다"(Bush, 1971, p. 44). 황정견의 이와 같은 독서량에 대한 주장이 청淸대의 동기창董其昌에게 영향을 주었는데, 그는 다음과 같

이 주장하였다. "만약 그가 만 권의 책을 읽고 만리 길을 여행한다면 그는 마음의 모든 속된 기운을 제거할 수 있으며 자연적으로 언덕과 계곡을 형성할 수 있을 것이다"(Bush, 1971, p. 45). 마음속에 산수가 자연스럽게 떠올라서 상상 속의 풍경을 화폭에 옮겼다. 이렇듯 문인화는 사물의 형태를 사실적으로 묘사하는 것이 아니라 사물을 통해 뜻을 표현하는 것이다. 따라서 문인화가가 되는 것은 오로지 높은 학문의 경지를 통해 가능하였다. 이는 결국 학문을 중시하였던 유교 체제가 만든 독특한 미술관으로 해석할 수 있다.

선비화가가 취미로 그리는 그림이 주로 학문적 수양을 통해 성취되는 것에 반해 직업화가들의 교육은 전문적인 화가 양성소인 도화서圖畵署를 통해 이루어졌다. 기록에 의하면, 한국에서 직업화가들을 양성하기 위한 도화서는 고려시대에 설립되었고 조선시대로 그 전통이 이어졌다. 도화서 화가인 화원들은 왕과 그 가족들의 각종 행사 또는 이벤트를 그렸을 뿐만 아니라 그들의 초상화도 그렸다. 화원들이 그린 그림은 문인화가들의 수묵 위주의 담채에 비해 채색을 사용한 것이 주를 이루었다. 기록이 전하고 있지는 않지만 전문적인 화원을 위한 교육은 장인匠人을 통해 훈련을 받는 교육, 즉 견습을 통해 이루어졌을 것으로 추론된다. 이러한 미술가 학습의 전통은 조선시대에 걸쳐 면면히 이어졌으나 1910년 이후 일제의 강점에 의해 그 맥이 끊어지게 되었다. 한국이 일본의 영향권에 들어가면서 전통적인 미술교육 체제 또한 급속한 변화를 맞게 되었다. 학교 교육이 생기게 되면서 교과에 포함된 미술을 교육받게 되었다. 일본인이 한국에 도입한 학교 미술을 이해하기 위해서는 먼저 일본 미술교육의 근대화에 대한 이해가 선행되어야 할 것이다.

일본 미술교육의 근대화

일본 미술교육의 근대화의 성격을 파악하기 위해서는 그 배경인 일본의 근대화에 대한 지식이 있어야 한다. 일본 역사에서 1867년은 그 이전의 과거와 구분되는 분기점이다. 1867년은 흔히 에도江戸 막부라고도 불리는 도쿠가와德川 막부가 반대 세력에게 권력을 빼앗겼던 해이다. 이를 계기로 1867년 5대 쇼군將軍[27]이었던 도쿠가와 요시노부德川慶喜가 "타이세이호칸大政奉還"을 선언하면서 메이지 천황에게 정치권력을 넘기게 되었다. 그 결과 이듬해인 1868년에 일본은 왕정복고를 공식적으로 선언함과 동시에 강력한 중앙집권 체제에서 일련의 혁신적인 개혁을 시도하게 되었다. 메이지 시대 이전인 대략 250년간의 에도 시대(1603-1868)에 국가의 실권은 왕이 아닌 무가武家 정권인 막부幕府[28]에 있었다. 그리고 그러한 막부 체제는 서구 열강의 문호 개방 요구에 대해 네덜란드와의 교역을 제외하고는 지속적인 쇄국정책으로 일관하였다.[29] 그러나 메이지 시대에는 산업, 군대, 그리고 교육 체제를 포함하여 국가 전반에 서구식 개혁을 과감히 시도하게 되었다. 일본은 문호 개방을 지속적으로 요구하는 서구 열강들의 군사력과 과학기술을 이미 체험하고 있었다. 따라서 새로운 문명을 보다 적극적으로 수용하기 위해 서양의 선진국들에 사절단을 보내면서 개혁을 추진하게 되었다. 이를 "메이지유신"이라고 부른다. 그리고 일본의 역사가들은 이러한 권력으로부터의 상향식 유신[30]이 일어났던 19세기의 메이지유신 시기를 특별히 자긍심을 담아 "근대"로 구분한다. 일본은 메이지유신을 계기로 과거 중국의 영향을 받은 봉건체제에서 완전히 탈피하게 되었다. 그리고 사회 전반에 걸쳐 서구화의 급속한 변화를 겪게 되었다. 따라서 일본의 근대화는 서구화의 경향으로 특징된다.

일본의 교육과 미술교육의 근대화 또한 국가적 근대화의 큰 흐름을 통해

이루어졌다. 그래서 이 또한 서구화로의 매우 급진적이며 혁신적인 변화로 특징된다. 메이지유신 시기에 일본에서는 각 분야에서 초청된 유럽과 미국의 전문가들이 일본의 근대화에 박차를 가하였다. 미술 분야에서는 이탈리아의 화가 안토니오 폰타네시, 미국의 미술사가 어니스트 페놀로사,[31] 독일의 화학자 고트프리트 바그너 등이 일본의 교육기관에 직접 초청되었다. 이들은 서양 미술을 가르치고, 일본 미술을 평가하며, 도자기 및 유리 제품 제조에 대해 자문해 주면서 일본 미술의 서구화를 견인하였다. 참고로 페놀로사는 나중에 미국에 돌아가 미술교육자인 아서 웨슬리 도우와 각별한 학문적·예술적 관계를 맺게 되었다. 이러한 흐름에서 1872년에 일본은 공공학교 교육의 실행을 선언하고 유럽과 미국의 교육과정을 전격적으로 도입하였다(Yasuhiko, 1998). 일본에서 공적인 학교 교육 체제는 중국 문화의 영향권에 있었던 그 이전의 일본 역사에서는 존재하지 않았던 현상이다. 학교 교육 자체가 전적으로 서양에서 도입된 체제였기 때문에 서양 교육을 좇아서 가르칠 교재가 필요하게 되었다. 이소자키 야스히코(Yasuhiko, 1998)에 의하면, 학교 교육이 시작된 초기에는 유럽과 미국의 교재를 일본어로 번역한 책들이 광범위하게 배포되었다. 같은 맥락에서 가즈미 야마다(Yamada, 1995)는 일본의 문부성이 초등교육용 교과서를 출판한 시기가 19세기 말엽으로 거슬러 올라간다고 서술하고 있다. 이는 정확하게 메이지유신 시기를 말하는 것이다. 킨고 마스다(Masuda, 1992) 또한 일본의 공공학교에서 미술을 가르치게 된 현상은 메이지유신을 즈음하여 서양 국가에서 도입되었기 때문이라고 설명하고 있다. 이렇듯 일본의 학교 미술 교육의 근대화는 전적으로 서양의 교육 이론과 방법을 토대로 이루어졌다. 이러한 배경에서 제작된 일본 최초의 미술 교과서가 직역하면 "서양화 안내서"를 뜻하는 『세이카신난』이다.

『세이카신난』: 일본 최초의 미술 교과서

『세이카신난西画指南』은 선, 형태, 명도 등을 어떻게 그리고 만드는지를 설명하는 내용으로 되어 있다. 이 교재의 원본은 영국에서 로버트 스콧 번Robert Scott Burn이 1857년에 출판한 『삽화가 들어간 드로잉 책』이다(Masuda, 1992). 따라서 『세이카신난』은 영국 책 『삽화가 들어간 드로잉 책』의 일본어 번역본이다. "서양화 그리는 방법"을 뜻하는 "세이카신난西画指南"의 책 제목으로 미루어 보면, 『삽화가 들어간 드로잉 책』을 번역하였던 이유 또한 쉽게 이해할 수 있다. 앞서 살펴보았듯이, 메이지유신의 목표 자체가 서양식 근대화였기 때문이다. 그렇기 때문에 미술교육에서는 서양식으로 그리는 방법을 학습하는 교재가 필요하였다. 따라서 삽화를 넣어 서양화를 어떻게 그리는지를 설명한 『삽화가 들어간 드로잉 책』이 교재로 선택되었다. 『세이카신난』은 간단한 형태에서 시작하여 복잡한 형태를 그리는 단계적 방법으로 되어 있다. 야스히코 (Yasuhiko, 1998)에 의하면, 『세이카신난』은 두 권으로 되어 있으며 부록으로 삽화가 실려 있다. 한 권은 『삽화가 들어간 드로잉 책』이고, 또 다른 한 권은 다양한 네덜란드 책을 번역한 것이다. 일본이 에도 시대부터 네덜란드와 각별한 관계를 맺어 왔던 사실은 네덜란드 책의 번역이 『세이카신난』의 일부에 포함된 사실 또한 쉽게 이해할 수 있다. 야스히코(Yasuhiko, 1998)는 『세이카신난』의 성격을 다음과 같이 설명한다.

이 책에서는 어떻게 선, 곡선, 평행선, 2등분선을 그리고, 삼각형, 사각형, 직사각형, 원을 만들고, 기하학적 형을 응용하여 창문, 통, 바퀴, 손수레, 상자, 책 등을 어떻게 그리는지, 음영을 어떻게 만드는지, 인체를 어떻게 그리는지, 원근법을 어떻게 쉽게 그리는지를 설명하고 있다.(p. 28)

요약하자면, 일본 최초의 미술 교과서인『세이카신난』에서는 매우 기초적이며 간단한 형태에서 점점 복잡한 형태를 그리는 방법을 특징으로 한다. 야스히코(Yasuhiko, 1998)는 상기한『세이카신난』의 교육 방법이 단지 학생들의 손과 눈을 훈련하는 기능적인 것이라고 하였다. 이러한 해석은 이 시대의 영국과 미국의 드로잉이 산업화 교육에 응용되었던 사실을 상기할 때 충분히 이해할 수 있다. 이어 야스히코는『세이카신난』의 학습 방법이 학생들의 독창성과 미적 정신aesthetic mind을 함양하기 위한 것이 아니라고 단언하였다. 같은 시각에서 야마다(Yamada, 1995) 또한『세이카신난』의 교육 방법이 아동의 인지 능력, 표현력, 그리고 창의성을 계발하는 것을 목표로 하지 않는다고 말하였다. 지극히 당연하게도 "독창성," "미적 정신," "창의성"은 19세기 서양의 교육과 미술교육에서 아직 부상하지 않았던 개념이다. 다시 말해, 19세기의 교육 자체가 이러한 개념을 목표로 하지 않았다. 그러한 개념들은 전적으로 20세기 미술교육의 주제어이다. 따라서 과거의 미술교육을 현재의 시각에서 해석하는 것은 그러한 미술교육이 만들어진 내재적 배경에 대한 이해가 부족하였던 사실을 말해 준다. 야스히코는 그러한 손과 눈의 훈련 방법이 메이지유신 체제에 필요한 실용적인 인간을 만들기 위한 목적에 부합한다고 해석하였다. 이 점은 앞서 설명하였던 페스탈로치의 교육이 영국과 미국의 산업사회에서 재해석된 것과 같은 이치이다.

19세기의 교육과 미술교육은 19세기의 이념을 배경으로 만들어졌다. 따라서『세이카신난』의 교육 내용과 방법에 내재된 교육 이념을 이해하기 위해서는 원본인『삽화가 들어간 드로잉 책』을 이해해야 한다.

『삽화가 들어간 드로잉 책』

머빈 로먼스(Romans, 2005)에 의하면,『삽화가 들어간 드로잉 책The Illus-

trated Drawing Book』은 40여 년이 넘는 오랜 기간 동안 대중적 인기를 얻었다. 일본에서 서양의 교재들 중에서 어느 하나를 골라야 했다면 많이 읽히면서 그 시대를 대표하는 저서를 선택하였을 것이다. 이 책의 첫 페이지에는 책의 용도가 "학교, 학생, 미술가용"이라고 쓰여 있다. 이 책에는 연필 드로잉, 그림과 미술, 원근법, 판화 등과 관련된 300점의 드로잉과 도형diagrams이 실려 있어서 제목 그대로의 내용이 되어 있음을 실감할 수 있다. 제1부는 윤곽 스케치하기, 제2부는 인물과 오브제 드로잉, 제3부는 원근법 드로잉, 제4부는 판화engraving 학습에 관한 내용이다. 제1부는 교육 목표를 밝히는 다음과 같은 구절로 시작된다.

> 물체의 명확한 형태를 묘사하기 전에 손이 눈의 지시를 따를 수 있어야 한다. 즉, 학생은 그려야 할 대상의 윤곽과 다른 부분을 구성하는 선들을 형성할 수 있도록 연습해야 한다. 필기하거나 복사하기 전에 손은 글자를 구성하는 형태를 쉽고 정확하게 따라야 한다. 그래서 손으로 그림을 그릴 때 눈에 제시된 형태들을 한 번에 그리고 틀림없이 그리도록 지도를 받아야 한다.…… 필요한 자료를 제공한 후, 학생은 간단한 선을 그리는 것부터 시작할 수 있다.(pp. 9-10)

이를 위한 첫 번째 실습은 알파벳 a, b, c를 사용하여 평행선을 긋는 것이다. 그다음은 같은 알파벳을 사용하여 수직선을 연습하는 것이다. 수직선 연습그림 25의 경우, a와 c에는 같은 간격의 수직선이, b인 중앙에는 상대적으로 간격이 보다 넓은 수직선이 각각 그려져 있다. 수직선 연습은 직각선 연습으로 이어져 있다. 이 책에는 이러한 학습에 대해 다음과 같이 설명하였다.

주어진 실습의 예들은 그려질 선의 독특한 위치 하나만을 언급하였다. 즉, 그

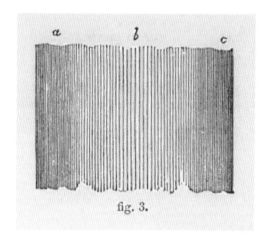

그림 25 『삽화가 들어간 드로잉 책』에서의 수직선 연습, Robert Scott Burn, *The Illustrated Drawing Book* (London, New York and Melbourn: Ward, Lock and Co., 1857), figure 3.

것들은 모두 수평이거나 수직이거나 비스듬하다. 동일한 상대 위치에 놓이거나 서로 평행한 것들이다. 따라서 그림 5에서 선 b a, f, d e 및 c e를 그릴 때 선이 서로 직각이 되도록 주의를 기울여야 한다. 즉, 선 a b, c d를 먼저 그리고, 수평선 a f, c e는 점 또는 끝 f, e가 끝 또는 점 a, c 위 또는 아래에 있지 않도록, 즉 f 및 e가 되도록 그려야 한다. a와 c의 반대쪽이어야 한다.(pp. 11-12)

그 다음에는 한 점에서 만나는 a c, b c의 선들을 이용하여 삼각형을 만드는 연습이다. 이 선들은 특정한 각을 형성한다. 이러한 방법으로 직선과 곡선을 사용하여 형을 만든다. 가장 단순한 직선에서 시작하여 그 선들이 모여 형을 만들고, 곡선을 응용하여 다시 직선과 곡선을 섞어 형을 만들면서 다양한 사물의 모양을 만드는 방식이다. 이러한 선이나 형태를 만드는 학습에는 항상 a, b, c, d 등의 알파벳이 적혀 있다. 이렇게 하여 윤곽선으로 나뭇잎, 배, 도자기, 꽃잎 등을 그린다. 제1부의 마지막 페이지는 손과 발 같은 인체의 부분에 관한 학습 내용이다.

"인물과 오브제 드로잉"을 다룬 제2부에는 명암과 그림자를 그리는 일련

그림 26 『삽화가 들어간 드로잉 책』에서의 간단한 형으로 된 사물 그리기, Robert Scott Burn, *The Illustrated Drawing Book* (London, New York and Melbourn: Ward, Lock and Co., 1857), figure 34, 35.

그림 27 『삽화가 들어간 드로잉 책』에서의 얼굴 비례 연습, Robert Scott Burn, *The Illustrated Drawing Book* (London, New York and Melbourn: Ward, Lock and Co., 1857), figure 6, 7.

의 학습 내용이 소개되어 있다. 제2부의 첫 번째 부분은 상자, 물통, 그릇과 같은 비교적 간단한 형태로 된 사물 그리기그림 26 학습이다. 그다음은 점점 복잡한 모양의 바퀴, 나뭇잎, 달구지, 꽃, 집, 풍차, 부러진 나무, 목초지 외곽에 설치된 나지막한 나무 울타리, 풍경 등에 대한 묘사와 입체적으로 표현하기 위한 명암 그리기이다. 두 번째 부분은 인체 비례에 관한 내용이다. 여기에서는 입, 눈, 코, 귀 등을 분리하여 하나하나 그린 다음 이를 토대로 얼굴의 비례그림 27를 파악하는 실습을 다루었다. 또한 정면을 보는 얼굴, 측면을 보는 얼굴, 아래를 내려다보는 얼굴, 위를 보는 얼굴을 통해 비례를 파악하는 학습이 포함되어 있다. 그다음에는 손과 발, 다리에 음영을 넣는 학습으로 이어진다.

그림 28 『삽화가 들어간 드로잉 책』에서의 원근법 연습, Robert Scott Burn, *The Illustrated Drawing Book* (London, New York and Melbourn: Ward, Lock and Co., 1857), figure 47.

"원근법 드로잉"을 다룬 제3부의 첫 번째 부분은 원근법의 원리와 용어에 대한 설명이다. 이어서 다양한 원근법을 사용한 풍경과 건물의 실내 드로잉을 소개한다. 두 번째 부분은 평행의 원근법, 사각형들, 직사각형들, 대각선들, 평행하는 면들, 입체, 원, 삼각형, 위치, 비스듬한 원근법, 경사면, 높이, 넓이, 거리, 규모, 공기 원근법 등을 다룬 삽화들을 보고 그리는 방법에 대한 설명이다. 이어지는 세 번째 부분은 원근법 그리기^{그림 28}에 관한 것이다. 네 번째 부분은 원근법을 응용한 드로잉 학습이다. 이전에 학습한 원근법을 스케치와 풍경화로 그릴 때에는 명암으로 된 키아로스쿠로chiaroscuro[32] 기법을 이용해야 한다. 다섯 번째 부분은 등축 원근법isometrical perspective에 관한 것이다. 등축 원근법 또는 투영법은 기술 및 엔지니어링 도면에서 3차원 개체를 2차원으로 표현하는 방법이다.[33]

"판화 학습"을 다룬 제4부에서는 판화 도구와 기계에 대한 설명에 이어 앞에서 배운 다양한 원근법을 이용하여 작품을 직접 만들기 위한 실제가 소개되어 있다.

『삽화가 들어간 드로잉 책』에 설명된 교육 방법의 특징은 다음과 같이 간

략하게 요약할 수 있다. 드로잉 교육의 목표는 손을 이용하여 정확한 관찰력 또는 지각력을 기르는 것이다. 이러한 드로잉 교육은 철저하게 선을 이용한 학습으로, 직선에서 시작하여 곡선으로, 그리고 이것을 응용하여 사물의 형을 그리는 단계적 수업으로 특징지어진다. 그런데 이 책의 특이한 사항은 선 드로잉에서 영어의 a, b, c, d 등의 알파벳을 사용하여 그리는 법을 설명하였다는 점이다. 이러한 일련의 특징은 앞 장에서 살펴보았던 루소의 교육관에 기초하여 19세기에 페스탈로치가 고안한 드로잉 교육과 유기적 관계에 있다. 특별히 페스탈로치의 "감각-인상의 A B C"를 연상시킨다. 이로 보아 『삽화가 들어간 드로잉 책』은 유럽을 풍미하였던 페스탈로치의 교육 방법을 좇아 만들어졌다고 해석할 수 있다. 이 책이 제작되었던 1857년, 즉 19세기 중엽에 영국에서는 사우스켄싱턴 학교에 페스탈로치의 드로잉 교육이 도입되면서 영향력을 떨치고 있었다. 이러한 일련의 사실은 『삽화가 들어간 드로잉 책』을 번역한 『세이카신난』을 통해 페스탈로치의 교육 방법이 일본에 간접적으로 전파되었다는 점을 말해 준다.

한국 미술교육의 근대화

사적 교육과 견습 제도에 의한 과거 한국 미술교육의 전통적인 모델은 일제 강점기에 근대식 교육으로 급속하게 바뀌었다. 19세기 중엽에 메이지유신을 통해 서양식 근대화에 성공한 이후 일본은 세계적인 강대국으로 거듭나게 되었다. 산업화를 통해 자본이 급성장하였고 군대 또한 서양식으로 정비되었기 때문에 일본은 청일전쟁과 러일전쟁에서 쉽게 승리를 거둘 수 있었다. 그 결과 일본은 한반도에 대한 주도권을 쥐게 되었고 1910년 조선과의 합방을 위

한 준비 과정으로 1905년에 조선과 을사늑약을 체결하였다. 이후 일본은 조선의 내정에 깊숙이 관여하면서 그러한 정책을 달성하기 위한 목적의 일환으로 일련의 학교용 교과서를 발행하였다. 그렇게 하여 1907년과 1908년에 걸쳐 한국 최초의 미술 교과서인『도화임본圖畵臨本』네 권이 통감부 하부기관인 학부에 의해 편찬되어 출판되었다. 조선시대의 "미술"에서는 시·서·화에서 시가 제외된 경우에 흔히 "서화書畵"로 불렸다. 그런데 학교 학습 단위에 서예가 포함되지 않았기 때문에 "도화圖畵"가 미술에 상응하는 용어로 사용되었다. "임본臨本"은 본떠서 그리는 기초 또는 본질이라는 뜻이다. 따라서 "다른 사람의 그림을 모방해서 그리는 임화臨畵를 그리기 위한 기초 또는 본질"을 뜻하는 "도화임본"의 제목은 이 책이 기획하였던 미술교육의 방법을 시사한다.

이 교과서에 그려진 물체는 전적으로 선 하나로 이루어졌다는 점이 특징이다. 선으로 윤곽을 그린 사물들은 가장 간단한 형에서부터 점점 더 복잡한 형으로 이어지는 방법으로 구성되었다. 말하자면 직선에서 곡선으로, 직곡선에서 원과 타원형을 응용한 사물 그리기로 난이도를 점차 높이는 방법이다. 〈삿갓 그리기〉그림 29는 선과 원을 이용하면 가능하다. 그렇게 하면서 여러 간단한 기하학적 형태를 이용하여 주변의 〈여러 가지〉그림 30를 그릴 수 있다. 〈전

그림 29 『도화임본』권1 제21도
〈삿갓 그리기〉.

그림 30 『도화임본』권1 제27도
〈여러 가지〉.

그림 31 『도화임본』권3 제19도
〈전신주〉.

신주〉**그림 31**는 가까운 것을 크게, 멀리 있는 것을 작게 그리기 위한 투시도법

을 설명할 수 있는 좋은 소재이다. 여기에 명암을 그리는 방법 등이 포함된다.

이를 통해 『도화임본』이 기본적으로 일본인이 해석한 페스탈로치 방법에 기

미술로 이해하는 미술교육

초한 것임을 쉽게 간파할 수 있다. 이와 같이 선을 사용하여 간단한 것에서 점점 복잡한 사물을 그리는 방법은 과거 조선시대에 일련의 『화보』에 실린 그림들을 따라 그리던 실제와 매우 유사하다. 『도화임본』이 지향하는 교육 방법이 페스탈로치의 그것과 관련성이 있다는 사실은 『도화임본』의 교육 목표를 통해 쉽게 간파할 수 있다. 다음은 당시의 교수 요지[34]를 풀이한 글이다.

일상에서 평범하게 발견되는 물건의 형태를 알아내어 그것의 진실한 형태를 그릴 수 있는 능력을 함양하고 동시에 미감을 계발하는 것이 목표이다. 간단한 형태에서 나아가 실물 또는 스케치북에 이를 그리게 하고 동시에 이성에 도달하면서 또한 간단한 기하학을 그리는 방법을 교육하는 것이 포함된다. 다른 과목들에서 교육한 물체와 일상의 삶에서 보게 되는 물체를 그리게 하고 정결을 선호하고 면밀함을 바라는 습관을 기르기 위함에 교육 목표가 있다.

풀이하자면, 사물의 형태를 관찰하여 그 실물을 정확하게 묘사하는 능력을 통해 "이성에 도달하게 하는" 것이 당시 미술교육의 목표이다. 사물 전체의 형을 정확하게 그림으로써 명확한 개념을 가지고 본질적인 진리를 포착한다는 것이다. 그렇게 하여 미술이 이성을 계발할 수 있다! 또한 그렇게 하기 위해 모든 사물을 가장 단순한 것에서 복잡한 사물 순서로 묘사하는 것이다. 사물의 단순화된 형을 그리기 위해 기하학 학습이 포함되었다. 이미 파악한 바와 같이 사물을 선으로 묘사하면서 주로 편평한 2차원의 모양을 그리고 〈기하 모양〉그림 32의 연습을 포함한 것 또한 유럽 미술교육의 전통에서 유래하였다. 실제로 기하학 학습은 『도화임본』을 기점으로 일제 강점기에 발행된 미술 교과서들에서 가장 흔하게 찾을 수 있는 교육 내용이다. 이와 함께 학습의 뒷부분인, 난이도가 있는 인체의 손 또는 〈얼굴 그리기〉그림 33는 페스탈로치 교수법

그림 32 『도화임본』 권3 제23도 〈기하 모양〉.

그림 33 『도화임본』 3권 제22도 〈얼굴 그리기〉.

의 또 다른 특징이다(Park, 2009). 이러한 일련의 교수법과 교육과정은 사물을 면밀히 관찰하고 이를 정확하게 묘사하여 궁극적으로 이성을 계발하는 것을 목표로 한다. 이러한 교육 목표는 루소의 계몽주의 교육관에 기초한 페스탈로치의 드로잉 교육과 매우 유사하다. 감각 자료를 사용하여 이성의 힘을 강화하는 것을 목적으로 한 시각교육이 한국의 학교 교육에 도입된 것이다. 그러나 그림 그리기를 통해 이성을 갈고 닦는다는 점은 당시 교사들의 입장에서 충분히 이해하기가 어려웠을 것이라고 추측된다. 왜냐하면 그러한 미술교육이 부상하게 된 계몽주의 사상에 대한 배경적 이해가 필요하기 때문이다. 이 점은 문화 수입이 가지는 한계이기도 하다.

『도화임본』의 교수 요지는 일본 문부성이 1902년에 설정하였던 드로잉 교육의 목표와 정확하게 일치한다. 일본 문부성은 일반 교육에서 드로잉 교육을 실시하기 위해 1902년에 "도화교육조사위원회"를 설립하여 다음의 드로잉 교육 목표를 설정하였다. "어린이들이 정확하게 지각하고 일상적인 물건을 그리는 능력을 기르기 위해, 미감美感, a sense of the beautiful을 계발하기 위해"(Oka-zaki, 1991, p. 190) 드로잉 교육을 해야 한다는 것이었다. "미감"의 계발이 교육 목표에 포함된 것은『도화임본』이 페스탈로치의 교육 모델만을 배타적으로 사용하지 않았다는 점을 알려 준다. "미감"의 계발은 루소와 페스탈로치의 교육에서 언급되지 않았던 교육 목표로서, 존 러스킨의 교육 철학이 반영된 것으로 풀이된다. 앞 장에서 파악하였듯이, 러스킨의 드로잉 교육은 지각과 고상한 "취향"을 계발하기 위한 수단이었다. 러스킨에게 고상한 취향은 바로 도덕성과도 직결되었던 만큼 인간이 갖추어야 할 기본 조건이었다. 그러한 취향은 감각의 계발과 관련된다. 그래서 러스킨의 용어인 취향은 실제로 미적 감각, 즉 "미감"과 관련된다. 이로 보아『도화임본』은 기본적으로 이성의 계발이라는 루소 전통의 페스탈로치 교육에 입각해 있으면서도 러스킨의 이론이 가미되면서 감각의 계발이라는 새로운 경향을 포함한 과도기적 성격을 띤다고 말할 수 있다. 이 점은『세이카신난』과『도화임본』의 출판 사이에 30년이라는 시간적 간극이 있다는 사실을 살펴볼 때 충분히 이해할 수 있다. 이렇듯『도화임본』에는 과거의 전통과 새로운 경향이 함께 내포되어 있다.

지금까지 살펴본 바와 같이, 19세기는 근대성의 프로젝트에 따라 공공 교육이 시작되면서 교육과정에 미술이 포함되던 때였다. 미술교육은 근대성의 이념을 실현하기 위한 수단으로서 그 이론과 실제가 구체화되었다. 그것은 루소가 주장하였듯이 눈과 손이라는 감각의 훈련을 통해 사물에 대한 지각력을 높이는 것이며 감각을 통해 이성을 계발하기 위한 것이다. 19세기에 부상

한 낭만주의를 이론적 배경으로 한 러스킨의 미술교육 또한 근대적 미술교육의 형성에 일조하면서 루소 전통의 페스탈로치 교육의 대안으로 부상하였다. 그것은 상상력과 도덕성을 높이는 것을 목적으로 한다. 특히 러스킨의 드로잉교육은 자연물을 그리면서 지각력을 높이는 것과 동시에 취향을 계발하고자하였다. 그렇게 하면서 러스킨은 미술교육의 성격을 문화교육으로 바꾸었다. 일본과 한국의 미술교육의 근대화는 루소 전통의 페스탈로치 미술교육을 토대로 이루어졌다. 그리고 시대가 지나 러스킨의 미술교육도 일부 수용되었던 것으로 파악된다.

요약

일본 미술교육의 근대화는 유럽에서 생성된 루소와 페스탈로치 전통의 드로잉 교육이 도입되면서 이루어졌다. 메이지유신이 진행되면서 1871년에 제작된 일본 최초의 미술 교과서는 1857년에 영국의 로버트 스콧 번이 지은 『삽화가 들어간 드로잉 책』을 번역한 『세이카신난』이다. 이 교재는 루소 전통의 페스탈로치 교육 방법을 따랐다. 1907년과 1908년에 걸쳐 일본인들에 의해 만들어진 한국 최초의 미술 교과서 『도화임본』은 『세이카신난』과 매우 유사하면서도 또 다른 성격이 절충되어 있다. 『세이카신난』과의 유사성은 루소 전통의 페스탈로치의 드로잉 교육을 통해 쉽게 찾을 수 있다. 간단한 형태에서 복잡한 형태로의 단계적 수업과 미술에 기하학을 포함시킨 점은 페스탈로치의 전통에 입각한 것이다. 그런데 『도화임본』에서 사물을 정확하게 묘사하면서 미감을 계발한다는 교육 목표는 러스킨의 그것에 좀 더 가깝다. 이 점은 『도화임본』이 『세이카신난』이 제작된 이후 30여 년이라는 시간적 차이를 두

고 출판된 점으로 보아 이해할 수 있다. 다시 말해, 러스킨의 교육이 일본에 유입되면서 『도화임본』의 교육 목표에 일부 내용이 포함된 것이다. 러스킨에게 취향의 계발은 그가 살던 시대의 주제어였던 문화와 문명의 개념과 관련되어 있다.

일본과 한국의 미술교육의 근대화는 전적으로 타 문화의 이론과 실제를 수입함으로써 이루어졌다. 19세기는 서구 열강들의 치열한 패권 다툼이 진행되면서 동양의 국가들이 잇달아 문호를 개방하던 시기였다. 그때 일본은 자의로, 한국은 일본이라는 타의에 의해 공적 학교 교육이 시작되면서 서양 기원의 미술교육이 유입되었다. 계몽주의의 맥락에서 이성을 계발하려는 목적으로 감각-인상에 주목하고자 사물의 본질을 단순화하면서 기하학과 연관시킨 유럽 전통의 드로잉 교육은 일본과 한국에서는 그 배경적 이해가 부족하였던 것으로 확인되었다. 다시 말해 19세기 근대의 계몽주의 사상과 관련되어 이성의 계발을 목표로 한 일련의 미술 실천이 일본의 미술가들에게는 단순한 모사 교육 또는 기계적인 기하학 교육으로 치부되면서 개인적 표현을 위한 창의성과는 무관한 것으로 해석되었다. 이렇듯 유럽의 문화에서 발전된 이론과 실제였기 때문에 일본과 한국에서 그 배경이 정확하게 전달되고 이해되는 데에는 처음부터 한계가 노정되어 있었다. 이처럼 한국의 미술교육 체제는 애초부터 서양에서 만들어진 이론과 실제를 도입하면서 만들어졌다. 어쨌든 19세기 유럽에서 만들어진 교육 이론과 실제가 일본과 한국에 유입되면서 동·서양이 상호작용하게 된 것이다. 19세기 이후 20세기에는 동양과 서양이 더욱 가깝게 교류하게 되었다. 다음 장에서는 그러한 배경에서 제작된 20세기 미술에 대해 파악하고자 한다.

학습 요점

- 일본 미술교육의 근대화가 이루어진 배경을 이해한다.

- 일본 최초의 미술 교과서 『세이카신난』과 페스탈로치 교육의 관계를 이해한다.

- 근대 이전의 한국 미술교육의 특징을 설명한다.

- 한국 미술교육의 근대화 배경을 이해한다.

- 한국 미술교육에 도입된 루소 전통의 페스탈로치 교육에 대해 설명한다.

- 일본과 한국 미술교육의 근대화 특징을 설명한다.

- 21세기 일본의 미술가들이 19세기 말엽 일본의 근대화 기간 동안 유입된 루소 전통의 페스탈로치 교육에 대해 창의적 표현을 저해한다고 평가한 이유에 대해 설명한다.

- 일본과 한국 미술교육의 근대화는 모두 유럽에서 생성된 루소와 페스탈로치의 교육 이론과 실제를 수입하면서 이루어졌다. 이 점이 가지는 한계가 무엇인지 파악한다.

개인적 자유의 실현을 추구한 현대 미술

19세기 말부터 20세기 중반까지

15세기 르네상스에 의해 촉발한 인간 중심 사고는 16세기에 종교개혁으로 이어졌고 종교와 이성이 분리되면서 펼쳐진 "모더니티"는 이후 17세기 이성의 시대를 거쳐 18세기와 19세기에 크게 약진하였다. 근대성이 이성의 계발을 중시하였던 것과 달리 근대 미술은 전통적인 재현의 미술에서 벗어나 감각이 현존하는 개인 양식을 실현하면서 탄생하게 되었다. 세잔이 환원주의의 시각에서 사물의 형태를 무너뜨린 것은 오히려 세잔 특유의 감각적 붓질을 가하기 위한 수단이었다. 고흐는 경련하는 듯 팽창하고 수축하는 자신의 내면의 감각을 캔버스에 분출하였다. 또한 고갱은 원색의 상징적 대비를 통해 인공이 가미되지 않은 원초적 표현에 집중하였다. 이와 같은 감각하는 존재로서 독특성의 표현은 미술가들에게 실존적 성취감을 고조시켰다. 그것은 미술에서 개인적 자유의 실현이 어떤 것인지를 확실하게 보여 주었다. 그와 같은 개인적 양식의 구현은 20세기 미술가들이 지향해야 할 방향을 제시한 것이다.

미술로 이해하는 미술교육

제1장과 제2장에서는 19세기를 현대와 가까운 시기로서의 "근대"로 서술하면서 "modernity"를 "근대성"으로 번역하였다. 이 장에서는 20세기를 "현대"로 구분하면서 번창 일로에서 쇠퇴의 길에 접어든 20세기의 "modernity"를 영어의 음차 "모더니티"로 서술하고자 한다. 19세기 말부터 전개된 미술은 20세기 초·중반에 이르러서 근대 미술과는 또 다른 양상을 띠게 되었다. 이 기간을 특히 미술의 모더니즘 시기라고 부른다. 모더니티가 15세기의 르네상스를 기점으로 1945년 또는 1980년대까지 아우르는 기간인 데 반해 미술에서의 모더니즘은 비교적 짧은 기간으로 한정된다. 따라서 19세기 말부터 20세기 중반까지의 미술을 "현대 미술modern art" 또는 모더니즘 미술로 병행하여 부르고자 한다.

모더니즘 미학

미술의 모더니즘은 19세기 중엽에 부상하기 시작하여 대략 1870년대부터 1970년대까지 성행하였다(Parsons & Blocker, 1993). 이 기간에 만들어진 미술의 특징을 이해하기 위해서는 먼저 당시 삶의 배경에 대한 이해가 필요하다. 19세기 말부터 20세기 중반까지는 세계의 많은 지역이 산업화되고 과학기술이 비약적으로 발전하던 시기였다. 20세기 전반기는 강대국의 동맹 국가들 간의 전쟁으로 기록되었다. 제1차 세계대전은 주로 프랑스, 영국, 러시아, 이탈리아, 일본, 미국의 연합국과 독일, 오스트리아-헝가리 제국, 오스만 제국의 동맹국 간에 벌어진 전쟁이었다. 이어 일어난 제2차 세계대전에서는 미국, 영국, 프랑스의 연합국이 히틀러의 독일, 군국주의 일본, 이탈리아의 동맹국과 대립하였다. 아우슈비츠 학살과 히로시마 원자폭탄 투하는 이성의 계발을 통해 문명화와 문화화를 최우선 과제로 추진하였던 모더니티 프로젝트에 인간 내면

의 잔혹성과 야만성으로 대응하였다. 제2차 세계대전에서 미국, 영국, 프랑스의 연합군이 승리하면서 일본이 패망하였다. 그 결과 1945년 우리나라가 독립되면서 1948년에는 대한민국 정부가 수립되었다. 그리고 냉전 대립의 상징인 분단국으로 남아 6·25전쟁의 참상과 폐허 속에 세계 최빈국이었던 대한민국이 불과 40년 후 1988년 세계 올림픽을 성공적으로 개최하였다. 이는 분명 전 세계를 향한 자유민주주의와 시장경제의 승리 선언이었다. 이어 1991년에 소련이 해체되면서 소련의 공산 위성국가들이 급속하게 자유민주주의 국가로 변모하게 되었다. 이렇듯 20세기에는 제1·2차 세계대전이라는 혹독한 대가를 치르면서 자유민주주의 체제가 크게 확산되었다. 이를 계기로 세계는 자본주의를 매개로 보다 긴밀하게 소통하면서 경쟁하게 되었다. 해외여행이 점차 확대되면서 각기 다르게 존재하던 이질적인 문화를 직접 체험하는 기회가 늘었다. 그러면서 세계는 점점 더 가까운 하나로 좁혀지게 되었다. 그러나 그 하나를 향한 주도권은 어디까지나 서유럽과 북미가 쥐고 있었다. 한국은 그러한 영향권에 속하게 되었다.

원폭과 전쟁의 피해가 인류에게 절망과 실존적 공포를 남겼지만, 세계대전 이후에는 경제 성장에 힘입어 물질적 풍요, 혁신, 번영을 체감할 수 있었다. 전기, 전화, 자동차와 같은 문명의 이기가 인간의 사회적 삶을 변형시키는 채널로 작용하였다. 제2차 세계대전 이후 인구가 증가하면서 대도시 또는 광역시의 건설이 가속화되었다. 대도시들은 하루가 다르게 변화하였고 빠르게 흘러가는 도시의 시간은 과거에 비해 모든 것을 더욱더 신속하게 바꾸어 나갔다. 이와 같이 빠른 속도로 변화하는 도시는 덧없고 허망한 것, 수명이 짧은 것, 지나간 삶 등을 종합하는 시공간으로 인식되었다. 그러한 시공간은 결코 안정되고 고착화될 수 없는 흐름의 연속이었다. 때로는 불연속성과 파열을 나타내기도 하였다. 이러한 도시의 전개는 과거 문중 중심의 대가족 공동체를 빠른 속도로 해체하

면서 인간을 핵가족의 일원 또는 개인으로 남게 하였다. 따라서 15세기의 르네상스 이후 유구한 역사를 통해 대장정으로 이어졌던 모더니티의 이념인 자유와 개인은 20세기에 들어서면서 완성 단계에 도달한 것처럼 보였다. 그래서 20세기의 인간은 자유를 쟁취한 개인으로 여겨졌다. 물론 그러한 자유는 고대 그리스인의 자유와는 전혀 다른 개념이었다. 고대 그리스인의 관건은 철저하게 공동체에 속함과 동시에 어떻게 힘을 합쳐서 살아남을 수 있는지에 관한 것이었다. 마을 단위인 도시국가는 생존을 위한 단위였으며 그 안에 주어진 자유는 단지 참정권으로 국한되었다. 이에 비해 현대인의 자유는 자신의 삶을 개척할 수 있는 자유, 그래서 그 삶을 책임져야 하는 자유이다. 그 결과 20세기 미술의 주제는 자유로운 개인에 대한 표현이 대다수이다. 그러나 흥미롭게도 목적지에 도달한 자유로운 개인은 때로는 부도덕하고 무기력하며 때로는 분열적이면서 파괴적인 모습으로 그려졌다. 그러한 모습은 분명 미술가들이 경험하였던 20세기 삶의 표현이었다. 일찍이 샤를 보들레르가 19세기의 근대적 삶을 표현해야 하는 미술가의 임무를 언급하였듯이, 20세기의 미술가들 또한 이러한 개인적 삶을 여실히 표현하였던 것이다. 그리고 이러한 시각에서 20세기 미술 또한 20세기 삶의 조건에 반응하였던 진정성의 미술이었다. 이러한 과정을 거친 이 시기 미술가들의 실천은 다음과 같은 미학을 구체화하였다.

아방가르드

20세기 초반에 모더니스트 미술가들은 개인으로서의 개성을 작품에 표현할 수 있는 예술적 자유를 성취하기 위해 과거의 전통과 결별하였다. 그들은 진보를 향해 미래로 나아가기 위해 시대를 앞서야 한다고 생각하였다. 모더니스트의 "과거로부터 벗어나자"라는 슬로건은 바로 이 점을 배경으로 한다. 모더니즘 자체가 진보사관에 입각하였기 때문에 미술가들은 과거보다는 미래

지향적인 자세를 취하였다. 진보사관은 과거의 역사와 전통을 타파해야 한다는 점을 함축한다. 이와 같은 모더니스트 미술가들을 흔히 아방가르드 미술가라고 부른다. 프랑스어 "아방가르드avant-garde"는 군사 용어로 전위 부대 또는 첨병을 뜻한다. 실험적이고 혁신적이며 비관습적인 실천을 추구하는 예술가들은 스스로를 아방가르드라고 자처하였다. 그러면서 자신들을 시대를 개척하는 사람들로 인식하였다. 따라서 아방가르드 미술가들은 자신들이 제작하는 작품이 앞으로 도래할 미래를 위한 것이라고 선언하였다. 이러한 맥락에서 그들은 과거를 존중하지 않았다. "창조적 파괴"를 위해 과거의 미술은 버려야 하는 한낱 지나간 유물에 지나지 않았다. 창조적 파괴는 분명 이 시대의 전쟁이 남긴 내면적 잔흔이었다.

아방가르드 미술가들은 과거에 대한 창조적 파괴를 주장하면서 도시화되고 자본주의가 지배적인 자신들의 새로운 환경에 반항적인 태도 일색으로 반응하였다. 그들은 과거의 미술을 버려야 한다고 주장하면서도 과학기술이 가져온 현실 세계에 반항적인 매우 모호하고 이중적인 태도를 취하였다. 선택은 오직 미래밖에 없었다. 따라서 미래 지향적이었던 그들은 자신들이 새롭게 맞게 된 삶의 조건을 작품으로 나타내야 할 당위성을 찾았다. 그것은 바로 "순수성"의 이념이었다. 미술가들은 순수해야 한다! 미술의 순수성은 일찍이 종교시대가 붕괴하면서 19세기 초엽에 프랑스에서 미술이 정치나 종교 등 사회 문제에 관여하지 않고 "예술을 위한 예술"이라는 예술지상주의 자세를 취하게 된 것과 같은 맥락이었다. 이를 위해 미술가들은 추상을 선택하였다.

추상: 단순화의 방법

아방가르드 미술가들은 자신들의 환경과 그것이 제공하는 새로운 삶의 경험을 표현할 새로운 방법을 찾아야 했다. 직각으로 구획된 거리와 직사각형

의 빌딩 숲을 이룬 도시는 근대 이전 재현 위주의 미술과는 전혀 다른 조형 언어를 필요로 하였다. 정방형의 획일화된 도시 공간에 놓인 미술가들은 자신들의 삶의 조건을 표현해야 했다. 도시는 기하학적 모양과 잘 어울렸다. 이미 19세기 말에 세잔은 환원주의에 입각하여 사물을 단순화하면서 그 본질만을 추려내고자 하였다. 같은 맥락에서 20세기 미술가들에게 미술작품은 이제 자연이나 환경을 단지 사실적으로 묘사하는 것이 아니었다. 미술가들은 자신들이 경험한 도시 생활의 형태와 그 특성을 환원주의의 시각으로 표현하고자 하였다. 그러한 환원주의는 아방가르드 미술가에게 순수함의 추구로 간주되었다. 그들은 환원주의적 태도가 자신들이 산업사회의 특징인 물질주의 문화와 거리를 두는 것이라고 여겼다(Gablik, 1992). 따라서 20세기 초·중반에 활동하였던 미술가들은 자연이나 사물을 그대로 재현하는 미술을 매우 경멸하였다. 재현적인 것은 경험의 흐름을 특정하게 박제하여 "공간화"한다고 간주되었다(Jervis, 1998).

모더니스트 미술가들은 순수함 그 자체를 목적으로 추구하였는데, 사물의 "추상抽象"은 그들의 목적에 부합하는 수단이었다. "추상"은 사물이나 개념에서 공통된 특성이나 속성을 도출해 내는 정신작용이다. 따라서 그것은 환원주의적인 단순화를 특징으로 한다. 미술에서 추상의 사용은 미적 경험을 산출해 낼 수 있는 형식적 관계의 추구에서 지지된 방법이었기 때문이다. "추상 미술"은 이러한 배경에서 탄생하였다. 따라서 모더니스트 미술가들은 1920년대 이후부터 추상이 그 자체로 미적 경험을 자극하는 쾌락이 될 때까지 몰입하였다. 서유럽과 북미의 미술가들이 주도한 추상 미술은 20세기 초반에 시작되어 중반에 이르러서는 미술계의 주류로 부상하면서 전 세계의 미술계를 장악하였다. 결국 과학의 패권이 문화적 패권까지 보장한 것이다. 한국의 강원도 양구 시골에서 태어나 오직 한국 땅에서만 작업하였던 박수근은 1950년대와 1960

년대에 한국의 가난한 서민들의 삶의 점경을 추상(반추상)을 통해 나타내면서 20세기 미술과 맥을 같이 하였다. 김환기는 일제 강점기에 일본에서 미술대학을 마치고 한국에서 활동하다가 20세기 중반 이후부터는 미국의 뉴욕에 거주하면서 작품 활동을 하였다. 그는 달, 산, 항아리, 학, 매화 등의 한국적 소재로 추상화법을 통해 작품을 제작하면서 한국의 모더니즘 미술을 선도하였다. 실제로 이 시기의 전 세계 미술가들은 추상을 통해 작업하면서 미술의 양상에 대한 비슷한 견해를 공유하고자 하였다. 그러면서 공간에 대한 "동시성"의 특성을 확인하였다.

동시성과 복수성

20세기 전반에 삶의 두드러진 특징은 라디오와 텔레비전과 같은 대중매체가 널리 보급되면서 드러나게 되었다. 대중매체는 20세기 삶의 현장에 깊숙이 침투해 들어가 인간의 사고를 변화시켰다. 텔레비전을 통해 뉴욕, 파리, 아프리카의 삶을 매 순간 동시에 볼 수 있는 동시성의 세계가 펼쳐진 것이다. 미디어 이론가인 마셜 맥루언(McLuhan, 1962)은 『구텐베르크 은하계』에서 정보통신기술에 의해 전 세계가 하나의 마을처럼 된다는 뜻으로 "글로벌 빌리지"라는 용어를 사용하였다. 맥루언의 글로벌 빌리지를 실현하려는 듯이 백남준은 예술의 지리적 경계를 넘기 위해 1984년 1월 1일 〈굿모닝 미스터 오웰〉이라는 텔레비전 라이브 쇼를 통해 뉴욕과 파리를 연결하는 세계 최초의 인공위성 전송을 하였다. 이 쇼는 한국, 네덜란드, 독일에서도 방송되었다. 이렇듯 20세기는 그 이전과 비교할 때 동시성이 실현된 시기였다. 그리고 어떤 하나가 동시에 방송되고 그것이 여러 군데로 전파되면서 복수성의 세계가 출현하였다. 동시성의 정신작용은 궁극적으로 "복수성"의 사고이다. 다시 말해 하나의 동시적 공존은 복수인 것이다. 하나로서 다수인 것이다. 텔레비전의 등장

은 또한 이질성의 조합이라는 복수성의 콜라주를 탄생시켰다. 브랜든 테일러(Taylor, 1987)에 의하면, 텔레비전 문화는 잘 정리되어 이해할 수 있는 관점보다는 이질성을 조장하면서 안정된 가치와 도덕적 책임을 지지하기보다는 오히려 혼란을 유발한다. 그것은 어떤 확실성보다는 "개연성"을 생각하게 한다. 이러한 정신작용은 콜라주를 통해 표현할 수 있었다.

　　루시 리파드(Lippard, 2007)에 의하면, 콜라주는 "분리된 현실을 끝없이 다른 방법으로 합쳐 놓는다.…… 콜라주는 변화하는 관계, 나란히 놓기, 풀로 붙이기, 떼기 등을 포함한다. 콜라주는 항상 놀랄 가능성을 열어 놓기 때문에 우리를 무감각 상태에서 흔들어 놓을 수 있다"(p. 78). 그러므로 콜라주라는 텍스트에 내재된 레이어의 이질성은 결코 고정된 하나의 의미가 아닌 복수적 해석을 생산하도록 감상자를 자극한다. 콜라주의 생산자와 소비자 모두 의미화와 의미의 생산에 참여하게 된다. 콜라주는 1920년대에 파블로 피카소와 조르주 브라크의 주요한 표현 매체로 활용되었다. 그리고 그와 같은 추상의 콜라주에 내재된 의미는 세계는 다양하지만 결국은 하나의 의미로 이해할 수 있다는 보편주의였다. 모더니즘 미학은 이질성, 동시성, 복수성 등을 보편주의의 담론을 통해 해석하고자 하였다.

보편주의

주로 추상과 콜라주를 이용하여 작업하였던 전 세계의 아방가르드 미술가들에게 미술은 한 지역 특유의 전통과 지방색을 표현하기 위한 것이 아니었다. 그들이 살고 있는 세계는 맥루언이 말한 바대로 점차 글로벌 빌리지로 변모되고 있었다. 20세기 미술가들은 세계와 소통하기 위해 다양한 나라의 국경을 넘나들었다. 미술가들이 국제적인 그룹전을 열게 되었고 세계의 여러 곳에서 순회 전시를 하기도 하였다. 결과적으로 아방가르드 미술가들은 한 개인

미술가가 가진 특유의 고유한 전통을 인정하지 않았다. 추상과 콜라주 양식은 세계와 소통하기에 매우 효율적인 매체가 되었다. 이들은 추상을 이용하여 미술 그 자체의 가능성, 특성, 문제를 실험하기 위해 내면으로 향하는 것이 자신들의 순수성을 지키는 것이라고 믿었다. 실제로 20세기 초·중반에 활동하였던 미술가들은 다양한 국적, 민족, 지리적 배경에도 불구하고 같은 추상 양식으로 일관하였다. 이들에게 이러한 추상 미술은 바로 "보편적인" 것을 의미하였다. 따라서 모든 사물의 저변에 깔려 있는 보편성을 추구하는 것이 바로 아방가르드 미술가들이 추상 작업을 해 나간 주요한 이유 중 하나였다. 그리고 그것은 추상의 환원주의적 사고를 더욱 촉발하였다. 그러한 시각에서 바라본 보편적인 것은 객관적이며 과학적인 것이라고 생각되었다. 그래서 그것은 절대적인 것으로서의 보편성이라는 당시의 주류 이데올로기적 사고를 형성하였다. 그 배경에는 평등주의, 자유, 인간의 지성에 대한 신념, 보편적 이성 등이 깔려 있었다. 일찍이 뉴턴이 완성하였던 근대 과학은 원칙과 원리, 보편성, 객관성, 절대성이라는 이념적 사고를 만들었는데, 그것이 미술가들을 실천으로 이끈 것이다.

이러한 보편주의는 미술에서의 "국제 양식International style"을 만들게 되었다. 20세기 초에 주로 건축에서 전통이나 지방색을 넘어 공통적인 양식이 부상하였다. 이러한 국제 양식의 경향이 미술에서는 추상 작업으로 나타난 것이다. 따라서 모더니즘의 보편주의는 다름 아닌 서유럽과 미국의 미술이 전 세계의 주도권을 장악한 것이라고 말할 수 있다. 다시 말해, 모더니즘 미술이라는 무대의 주역은 백인 중심의 유럽, 그리고 이후 미국의 미술가들이었다. 유럽과 미국의 선도적 문화는 특히 오스트레일리아 원주민이 만든 민속미술보다 우수한 것으로 간주되었다. 따라서 보편주의는 바로 유럽과 미국의 미술 패권에 대한 변명이었다. 프랑스의 비평가이자 큐레이터인 니콜라 부리오(Bourriaud, 2013)는 이와 같은 모더니즘의 보편주의가 지배적인 백인 남성 목

소리의 가면에 불과하며 "국적 없는 자들"의 미술이라고 혹평한 바 있다. 모더니즘의 보편주의는 지역 문화의 전통을 획일적으로 일원화하였기 때문에 문화의 다양성과 차이를 설명할 수 없었다. 이 점이 다름 아닌 20세기 과학기술의 힘이 만든 "유럽화 또는 미국화"를 향한 일률적이고 획일화된 미술의 보편성이었다. 즉, 다른 배경에서 만들어진 다양한 문화적 차이를 무시하고 백인우월주의의 시각에서 유럽과 미국의 미술에 특권을 부여한 것이다. 이러한 배경에서 전 세계의 미술가들은 추상과 콜라주로 작업하였고 그것은 결과적으로 미술의 보편주의를 통해 설명되었다. 이러한 배경에서 모더니즘의 보편주의는 형식주의 미학을 전개하게 되었다.

형식주의

형식주의는 미술작품에서 가장 중요한 양상이 "형태"에 있다는 것을 전제로 한다. 형식주의는 선, 색채, 공간 등의 조형적 특성을 그 미술작품의 질을 정의하고 판단하는 데에 가장 중요한 척도로 간주한다. 즉, 그 미술작품의 내러티브, 내용 또는 시각적 세계와의 관계보다는 그것이 만들어진 "방법"과 그것의 시각적 양상에 중요성을 두는 것이다. 아방가르드 미술가들은 사실적 묘사와 사회적·정치적 이슈를 멀리하면서 미술의 형식적인 특성과 미적 경험을 목적 그 자체로 삼았다. 그렇기 때문에 그들의 미술은 작품을 만든 이유보다는 "어떻게" 만들어졌는지의 방법을 통해 설명되어야 했다. 따라서 형식주의 미술은 궁극적으로 "예술을 위한 예술"이라는 예술지상주의를 지지한다. 미술은 미술가가 살아가는 사회와 민족이라는 배경에서 독립되어 미술의 외형적인 요소에 의해 작업할 수 있는 체계가 되었다.

형식주의 이론은 영국의 비평가 로저 프라이와 클라이브 벨에 의해 만들어졌다. 클라이브 벨(Bell, 1914)은 형태 그 자체가 감정을 전달한다는 시각에

서 "중요한 형태significant form"라는 견해를 공식화하였다. 이러한 선언은 미술가들이 내용이나 의미가 담기지 않은 순수한 형태 그 자체를 만들 수 있는 이론적 배경으로 작용하였다. 이후 형식주의는 미국의 미술비평가 클레멘트 그린버그에 의해 적극적으로 찬양되었다. 그린버그는 특히 잭슨 폴록의 추상표현주의를 옹호한 비평가로 유명하다. 형식주의는 실제로 전 세계의 많은 미술가들이 "추상 미술"에 전념할 수 있는 명분을 주었다.

형식주의 시각에서 미술작품을 감상하는 경우에는 그것이 "어떻게" 만들어졌는지를 파악한다. 미술가들이 어떻게 만드는지가 중요하였던 것과 같은 이치이다. 어떻게 만들어졌는지는 선, 형, 형태, 색채 등이 어떻게 구성되었는지를 통해 파악할 수 있다. 다시 말해, 미술작품의 감상은 전적으로 그 작품의 외형인 형태 분석을 통해 가능한 것이다. 양식 분석, 즉 조형의 요소와 원리에 대한 파악은 하인리히 뵐플린Heinrich Wölfflin과 그린버그의 저서에서도 설명되었듯이 미술사와 미술비평의 주된 작업이었다. 그러한 양식 분석과 미술작품 감상은 형식주의에 입각한 것이다. 이와 같은 형식주의 방법은 다른 문화권의 미술에도 접근할 수 있게 하였다. 따라서 선, 형, 형태, 색채 등의 형식적 요소와 균형, 강조, 대조 등의 조형 원리에 의한 미술작품 감상은 미술이 보편적 언어라는 다음의 담론을 형성하였다. "미술은 국경선을 초월하여 감상이 가능한 것이다." "명작에는 국경선이 없다." 형식주의는 전 세계의 각기 다른 미술을 형태에 의해 분석이 가능한 보편적인 시각 언어로 만들었다. 그래서 영어, 프랑스어, 독일어, 일본어, 한국어 등 나라마다 언어는 각기 다르지만 미술에는 보편성이 존재한다고 믿게 되었다. 따라서 비슷한 형식적 요소와 원리가 전 세계의 미술에서 발견될 수 있다는 점에서 모더니스트 미술가들은 미술의 보편주의를 실현하였다고 주장할 수 있다. 말하자면 전 세계의 모든 미술작품은 형식주의에 의한 감상이 가능한 것이다. 왜냐하면 아프리카 미술도, 오세아니

아 미술도, 한국 미술도 모두 형태에 의해 누구나 감상할 수 있는 것이 되었기 때문이다. 그러나 그 작품의 문화적 기원을 생각해 볼 때 그것이 만들어진 배경을 이해하는 것은 어렵다. 따라서 문화의 다양성과 차이점을 설명할 수 없다. 그래서 형식주의는 궁극적으로 모더니즘의 대 전제인 개인주의를 옹호하게 되었다. 역설적이게도 개인주의는 모든 인간이 같은 본성을 가진다는 보편주의를 전제로 한다. 이러한 맥락에서 보편주의와 개인주의는 서로 양분되지 않고 상호 보완적으로 양립한다.

개인주의와 주관주의

형식적이고 실험적인 양식과 보편주의를 선호한 모더니스트 미술가들의 작품 주제는 주로 한 개인의 심층 또는 자아에 관한 것이다. 과거의 미술은 종교적이며 정치적인 주제로 다수의 사람들에게 호소하기 위한 것이었다. 반면에 20세기 초·중반의 모더니스트들이 만든 현대 미술에는 추상 화법으로 개인의 자유로운 의식적 심층을 다룬 것들이 많다. 결과적으로 이러한 미술은 자유로운 개인, 그리고 개인적 자아실현의 추구라는 모더니즘 이념과 관련된다. 모든 인간은 태어날 때부터 그 사람만의 잠재력과 개체성을 가진다는 휴머니즘 사상이 결국 개인주의와 주관주의에 의해 완성된 것이다. 철학으로서의 휴머니즘은 인간이 자연과 분리된 초월적 존재로서 그 본질을 사회적 조건에서 격리하는 사고이다(Wolff, 1993). 따라서 휴머니즘은 모더니즘의 맥락에서 인간의 자유와 진보를 확인하고 개인이 발달한다는 시각을 강조한다.

테일러(Taylor, 1987)는 주관주의를 "주체 사고와 관련된" 것으로 정의한 바 있다. 개인은 외부 대상을 인식하는 내면이 있는 주체이다! 잭슨 폴록이 자신의 개인적 양식을 추구하기 위해 묘사를 포기할 수 있었던 것 또한 인간은 내면이 있는 주체라는 주관주의에 기초한다. 이러한 맥락에서 모더니즘의 개

인주의는 주관성을 적극적으로 강조한다. 그런데 하버마스(Habermas, 1990)에 의하면, 이 주관성은 개인의 시각에서 객관적 정신을 전통적인 삶의 도식으로부터 해방시켜 줄 수 있는 정신구조이다. 칸트에게 미적 판단의 주관성이란 진실 혹은 허위로 증명될 수 있는 차원이 아니다(Osborne, 1968). 오히려 그것은 개인적인 취향을 언급하지 않고 대상을 이해하는 것과 관련된 "주체적인" 감정 반응에 가깝다. 따라서 모더니즘의 주관주의는 테일러가 확인한 바와 같이 주체 사고와 관련된다.

개인주의에 입각한 가치를 추구하기 위해 미술가들은 개인으로서 자신들의 독특성을 찾아야 했다. 따라서 미술작품을 제작할 때 기술적 훈련을 통한 전통의 답습보다는 개인적 우수성, 개성, 창의성이 보다 중요한 기준이되었다. 그 결과 모더니즘 미술은 더욱더 한 개인을 나타내는 "개념 있는 차이"(Deleuze, 1994)의 추구를 지향하였다. 차이를 개념화하고자 하는 "개념 있는 차이"는 한 개인의 외향적 양식을 추구하는 데 몰입하게 하였다. 개념 있게 차이를 설명하는 미술작품을 만드는 것이 바로 모더니즘 미술가의 임무이다. 그러나 그것은 결국 미술가들에게 인위적인 차이를 요구한다.

자본주의와 20세기의 현대 미술

순수한 자아의 충족을 위해 보편주의, 형식주의, 개인주의, 주관주의의 이념을 견지하였던 개인으로서의 모더니스트들의 양식적 차이를 나타낸 미술은 자본주의 미술시장의 상품이 되었다. 따라서 상품으로서 가치를 가지기 위해 미술가들의 개인적 작품들은 혁신과 "독창성originality"이라는 이름으로 타자의 것들과 차별화되어야 했다. 예술적 혁신과 독창성을 그 영역의 경제적 가치로 전환한 미술가들은 주로 상층 미술이라는 한정된 공간에서 경쟁하게 되었다. 미술가들은 자신들의 작품이 시장 가치를 가지려면 무엇에 관심을 가져야 하

는지 잘 알고 있었다. 미술가들의 양식은 곧바로 "브랜드," 즉 "상품"이 되었다. 상품은 타자와의 차이가 있을 경우에만 가치를 갖는다(Lash & Lury, 2007). 자본주의 체제의 미술시장에는 미술관, 박물관, 아트 페어 등이 포함되는데, 이러한 공간에서 혁신, 실험, 진기함 등 모더니스트들의 중요한 가치가 전시되고 판매되었다.

　박물관과 미술관 또는 화랑의 성장은 자본주의의 성장과 맥을 같이하였다. 박물관과 미술관은 주로 20세기 초를 기점으로 크게 성장하였다.[35] 캐럴 던컨(Duncan, 1983)에 의하면, 현대의 박물관과 미술관은 미술작품에 권위 있는 비평가들의 평을 곁들여 감상하는 물리적 공간이다. 그 결과 20세기에 만들어진 박물관과 미술관은 이 시기에 제작된 모더니즘 미술을 인정하고 선전하는 도구적 기능을 하게 되었다. 모더니즘 미술가들이 구현하고자 하였던 자유, 혁신, 독창성은 바로 20세기의 시대적 가치였다. 따라서 아방가르드 미술가들의 능력으로 증명된 예술적 자유, 즉 혁신과 독창성이 바로 이 공간에서 집중적으로 조명되면서 선전되었다. 모더니스트들의 예술적 표현이 자유의 구현으로 찬양받으면서 이들이 만든 작품들은 개인주의의 아이콘이 되었다. 말하자면 이들이 만든 작품들은 박물관과 미술관에서 자유로운 이념의 추상을 시각적이며 구체적 경험으로 전환한 오브제로 기능하였다(Duncan, 1983). 이 점은 이와 같은 개인적 경향의 모더니즘 미술이 어떻게 서양에서 공식적인 미술의 지위에 오르게 되었는지를 말해 주는 근본적인 이유이다. 다시 말해 20세기 모더니즘 미술의 성장은 당시 급성장하던 자본주의의 발달과 맥을 같이하였다. 자본주의 체제는 모더니즘 미술의 성격뿐만 아니라 감상, 즉 그 소비에도 영향을 미쳤던 것이다.

　많은 기업들이 자유와 문화 수호자임을 자처하려는 목적으로 자유롭고 독특한 표현을 구사하는 미술가들을 후원하고 미술작품을 사들여 전시하였

다. 그렇게 하면서 기업들은 이윤 착취라는 자본주의 기업의 이미지를 상쇄하고 민주주의를 옹호하고 문화산업에 이바지하는 이미지로 쇄신할 수 있었다. 오늘날 세계적 글로벌 기업으로 성장한 삼성, LG, 현대, 한진 해운 등의 대기업이 한국의 미술관뿐 아니라 미국, 영국, 프랑스의 유명 미술관들을 후원하는 것도 같은 이치이다.

상층문화와 하층문화의 구분

자본주의 체제에서 미술작품을 생산한다는 것은 미술시장에 미술가의 독점적 "상품"을 내놓는다는 것이다. 각 개인 미술가의 상품은 독창적이고 독특하며 자신만의 특별한 지위를 가질 때 시장성이 보장된다. 미술가들은 그와 같은 문화적 오브제를 제작하기 위해 미술 그 자체를 위한 생산에 전념하였다. 일찍이 발터 벤야민(Benjamin, 1968)이 미술작품의 "지금과 여기"로 정의한 "아우라aura"는 모더니즘 미학을 추구하였던 미술가들이 지키고자 한 미술의 본질이었다. 다시 말해 예술작품은 "지금과 여기"라는 특정한 시간과 장소에서 제작된 것이다. 이러한 이유에서 아우라는 장소를 통한 존재성과 그에 대한 진정성, 그리고 그것이 제작된 역사가 토대가 되는 독특함 그 자체를 의미하였다. 그러나 지극히 모순적이게도 이들 미술가들이 추구한 아우라의 존재는 20세기에 인쇄술이 발달하고 지극히 무수한 복제품이 난무하게 되면서 벤야민이 예고한 바와 같이 서서히 몰락하고 있었다. 어쨌든 모더니즘 미술은 고도로 개인적이고 귀족적이었으며 일반 대중에게 호소하는 자세와는 지극히 다른 배타주의적 성격이 짙었다. 이러한 경향은 미술가, 건축가, 비평가, 그리고 다른 엘리트 그룹으로 하여금 상층 취향의 미술을 "순수미술"로 구분하게 하였다. 따라서 모더니스트들은 세속적인 일반 대중의 미적 선택을 "키치kitsch"라고 비난하면서 순수미술만이 숭고한 위치를 차치할 수 있다고 강변

하였다. 실제로 모더니즘 시대의 상층 미술은 그 이전의 미술의 성격과 비교해 보면 지극히 적은 인구, 다시 말해 소수의 엘리트 그룹 간으로 제한하여 소통된 배타적인 문화 형태였다. 이러한 맥락에서 자본주의 체제에서 탄생한 모더니즘의 현대 미술은 상층문화에 해당하는 것이었고 대중문화와는 뚜렷이 구별되었다.

대서사의 "~주의" 미술

추상주의, 형식주의, 보편주의, 개인주의, 주관주의에 기초한 모더니즘 미술은 수많은 "~주의"로 특징된다. 다다이즘, 초현실주의, 입체주의, 신조형주의, 야수주의, 표현주의, 추상표현주의, 팝 아트 등이 모더니즘 미술의 다양한 범주에 속한다. 이러한 미술은 전반기에는 주로 서유럽, 특히 파리의 미술계가, 제2차 세계대전 이후인 후반기에는 뉴욕의 미술계가 중심이 되어 전개되었다.

다다이즘

다다이즘Dadaism 또는 Dada은 시대를 앞선 미술가로 자처하였던 아방가르드 미술가들의 미술 운동이다. 이들은 주로 현대 문명이 초래한 부조리에 반항하기 위해 반-문명, 반-이성, 반-도덕을 내세우면서 기존의 모든 가치나 질서를 냉소적 자세로 부정하였다. 그러면서 추상과 콜라주와 같은 새로운 화법을 이용하여 현실과 관습의 제약으로부터 벗어나 반전통적인 예술 운동을 펼쳤다. 흥미롭게도 다다이즘의 전개와 성장은 1914년부터 1918년까지 진행되었던 제1차 세계대전을 배경으로 일어났다. 전쟁이 가져온 문명의 파괴는 예술가들에게 기존의 질서에서 벗어나 새로움을 위한 창조적 파괴라는 심리 작

용을 일으키기에 충분하였다. 다시 말해 전쟁의 파괴적 진동이 미술가들의 마음에 같은 리듬을 만든 것이다. 다다이즘과 관련된 "반-예술anti-art"이라는 용어는 1914년을 즈음하여 프랑스의 미술가 마르셀 뒤샹에 의해 사용되었다. 뒤샹이 이 용어를 사용한 이유는 이미 만들어진 일상의 물건인 "레디메이드ready-made"를 예술품으로 사용함으로써 기존과 다른 혁신적 형태로 예술을 묘사하기 위해서였다. 1917년 뉴욕에서 발표한 〈샘〉이 그 대표적 사례 중의 하나이다. 뒤샹은 도기로 만들어진 소변기에 단지 "R. Mutt 1917"이라는 글자만 써 넣고 레디메이드를 미술작품으로 변형시켰다. 뒤샹은 이 작품을 뉴욕의 미술계를 통해 알렸다. 파리의 미술계가 기존의 체제에 반대하는 미술 운동에 상대적으로 보수적이었기 때문이다.

뉴욕의 미술계를 통해 존재감을 과시한 다다이즘 미술가들은 다시 유럽의 취리히, 베를린, 쾰른, 파리의 미술가들과 상호 관계를 맺으면서 서로 예술적 영감을 공유하였다. 그리고 그 관계의 영역이 넓어지면서 일반화된 체제로 자리를 굳히게 되었다. 라울 하우스만Raoul Hausmann은 오스트리아에서 태어났으나 어린 나이에 부모와 함께 베를린으로 이주한 이후 베를린 다다이즘을 이끈 핵심 인물이었다. 그는 한나 회흐Hannah Höch와 함께 콜라주의 일종인 포토몽타주의 창시자로 알려져 있다. 사진을 잘라서 새롭게 배열하는 포토몽타주는 베를린 다다이스트들이 자신들의 메시지를 전달하는 가장 적합한 시각 이미지가 되었다. 라울 하우스만의 작품 〈미술비평가〉**그림 34**에서는 중앙에 콜라주된 인물의 몸에 빨간색으로 X자가 그어져 있어 그의 비평이 악행임을 시사한다. 그의 양쪽 눈과 치아가 빠진 입에 흰색 종잇조각이 콜라주된 이유는 제대로 보지도 말하지도 못하고 있는 미술비평가의 구실이 변변치 못한 것임을 폭로하기 위해서이다. 이 미술비평가가 오른손에 쥐고 있는 큰 펜대의 펜촉은 마치 누군가를 공격하고 있는 무기처럼 느껴진다. 하우스만은 비평가를 위험

그림 34 라울 하우스만, 〈미술비평가〉, 1919-1920년, 31.8×25.4cm, 런던 테이트갤러리.
© Raoul Hausmann / ADAGP, Paris - SACK, Seoul, 2022

천만한 존재로 고발하고자 한 것이다.

 다다이스트 미술가들에는 이 밖에도 막스 에른스트, 살바도르 달리, 한스

아르프, 만 레이, 프란시스 피카비아 등 초현실주의자로 알려진 일련의 미술가들이 포함된다. 다다이스트들의 대부분은 실제로 초현실주의 미술가로 분류되기도 한다. 따라서 다다이즘은 종종 초현실주의의 선구자로 간주된다. 사실상 다다이즘과 초현실주의는 서로를 추월하는 두 파도처럼 같은 시기에 공존하였던 사조이다. 다다이즘은 초현실주의에 앞서 존재하였지만 이 두 미술 운동의 상호 관계가 지속될 수 없는 지점에 이르면서 초현실주의가 탄생하게 되었다.

초현실주의: 무의식적인 마음의 외침

초현실주의Surrealism는 제1차 세계대전 당시 다다이즘에서 시작되어 1920년대 이후 전 세계로 전파되어 많은 국가의 시각예술, 문학, 영화 등에 영향을 주었던 문화 운동이다. "초현실주의"라는 용어는 1917년에 프랑스의 시인 기욤 아폴리네르Guillaume Apollinaire가 처음 사용하였다. 그는 예술적 혁신을 나타내기 위해 이 용어를 사용하였는데, 예술적 진실은 사실주의를 넘어서는 진실, 일종의 "초현실주의sur-realism"라고 설명하였다(Bradley, 1997). 프랑스의 파리에서 시작된 이 운동은 작가이자 시인이었던 앙드레 브르통André Breton이 주요 지도자이자 이론가였다. 그는 초현실주의가 순수하고 심리적인 자동적 작용 또는 현상이라고 주장하였다. 이는 초현실주의가 미술 양식이 아니라는 뜻이다. 따라서 미술의 초현실주의에는 일관되고 통일된 양식이 존재하지 않는다. 그럼에도 불구하고 초현실주의 미술작품에서 발견된 공통점은 일반적이지 않은 이미지들의 병치이다. 앙드레 브르통은 미술가들의 그러한 시도가 모순된 꿈과 현실의 조건을 절대 현실 또는 초현실로 해결하고자 한 것이라고 설명하였다.

초현실주의는 심리학과 깊은 관련이 있다. 20세기 초에 심리학자 지그문트 프로이트는 인간의 이성과 감정의 배경을 구성하는 "무의식"을 확인하였다. 개인의 꿈과 정신분석에 대한 프로이트의 연구는 초현실주의자들에게 무

미술로 이해하는 미술교육

의식이라는 주제를 제공하게 되었다. 프로이트에게 꿈은 한 개인의 내면적 욕구와 욕망을 알 수 있는 수단이었다. 그는 내면과 언어와 대상이라는 외부 세계가 일치한다고 주장하였다. 다시 말해 프로이트는 심리적으로 충돌하고 조화하고자 하는 욕구의 표출로 인간의 행동을 이해하였다. 프로이트(Freud, 2004)는 1900년 출간된 『꿈의 해석Die Traumdeutung』에서 꿈의 내용이 우리가 사는 현실에서 유래하지만 실제와 동일하지는 않다고 하였다. 그래서 그는 꿈과 현실 사이에 어떤 변형과 연결이 존재한다고 이해하였다. 따라서 프로이트는 이러한 연결이 임의적인 것이 아니라 무의식적 욕구에 의해 구속되기 때문에 "꿈은 소원의 성취"라고 결론지었다. 그는 "불쾌한" 꿈이 쾌적한 꿈보다 더 보편적이라는 사실도 확인하였다. 그는 꿈이 인간의 진정한 목적을 위장할 수 있다는 가설을 세웠다. 즉, 꿈은 간접적으로 충족되는 소원이다. 따라서 프로이트는 두 가지 유형의 꿈, 즉 명백한 꿈과 잠재된 꿈을 구별하게 되었다. 그는 잠재된 꿈이 진정한 꿈이며, 궁극적으로 그의 꿈의 해석이라는 목표는 그것을 드러내는 것이다. 또한 프로이트는 말하는 자가 자신과 꿈에서 중요한 부분을 위장하기 위해 비자발적으로 사용할 수 있는 전략을 찾았다. 프로이트의 무의식 연구는 자동기술법, 즉 "오토마티즘automatism"의 이론적 근거를 제공하였다. 이와 같은 무의식적 전략으로 인해 초현실주의자들은 자동 글쓰기automatic writing[36]와 같은 맥락에서 "자동화自動畵, automatic painting"를 그리게 되었다. 즉, 제작 과정에서 의식적 통제를 억제하면서 무의식적인 마음의 흐름을 그리는 방법으로 무의식에 내재된 인간의 욕망과 환상을 묘사한 것이다.

막스 에른스트는 프로이트의 『꿈의 해석』을 읽으면서 프로이트의 오이디푸스 콤플렉스를 넌지시 언급한 작품 〈피에타 또는 밤의 혁명〉을 제작하였다. 살바도르 달리의 〈기억의 지속〉그림 35의 원경에는 해안선과 바위 언덕이 그려져 있다. 그리고 근경의 육지 왼편에는 상자처럼 보이는 잘려진 사각 형태에

그림 35 살바도르 달리, 〈기억의 지속〉, 1931년, 캔버스에 유채, 24.1×33cm, 뉴욕 현대미술관.
© Salvador Dalí, Fundació Gala-Salvador Dalí, SACK, 2022

심어진 앙상한 나뭇가지에 회중시계가 늘어져 있다. 또한 사각 형태 안에는 개미떼가 우글거리는 붉은색의 회중시계가, 모서리에는 가장자리가 금도금된 엿가락처럼 늘어진 회중시계가 각각 그려져 있다. 사각 형태 옆에는 해조류처럼 보이는 형상 위에 늘어진 또 다른 회중시계가 있다. 이 작품에서 늘어진 시계들은 시간에 대한 달리의 새로운 인식을 드러내기 위한 것이다. 시간을 어떻게 보이거나 들리게 할 것인가? 시간은 순간들의 연속이다. 그래서 매 순간 이전과 지금을 달라지게 한다. 변화를 담고 있는 시간이다. 이러한 이유로 달리는 죽은 나무에 있는 시간, 생명체에 있는 시간, 개미떼의 습격을 받고 있는 시간 등을 통해 우주 전체의 변화를 파악하고자 하였다. 초현실주의 미술가들에는 에른스트와 달리를 포함하여 조르조 데 키리코, 르네 마그리트, 만 레이, 호안 미로, 이브 탕기 등이 포함된다. 러시아의 미술가 마르크 샤갈 또한 초현

미술로 이해하는 미술교육

그림 36 르네 마그리트, 〈개인적 가치〉, 1952년, 캔버스에 유채, 80.01×100.01cm, 샌프란시스코 현대미술관.
© René Magritte / ADAGP, Paris - SACK, Seoul, 2022

실주의의 시각에서 많은 작품을 제작하였다. "이것은 파이프가 아니다"라는
내용의 〈이미지의 배반〉으로 유명한 벨기에의 미술가 르네 마그리트의 작품
들에는 주로 생활 주변의 소재들이 나온다. 마그리트는 이러한 소재들을 사실
적으로 묘사하여 누구나 쉽게 파악하게 하면서 동시에 전혀 어울리지 않는 대
상을 배치하는 이른바 "데페이즈망dépaysement" 기법을 사용하여 감상자에게
시각적 충격과 호기심을 불러일으키고자 하였다. "왜 저것들이 대비되고 있을
까?" 〈개인적 가치〉그림 36에서는 크기가 확대된 빗, 컵, 비누, 성냥개비, 화장용
솔 등과 이에 비해 상대적으로 크기가 작아진 침대와 장롱을 대비하고 있다.
마그리트가 구사한 이와 같은 데페이즈망 기법은 감상자로 하여금 기이한 느

낌을 가지고 그 작품에 관심을 가지게 하는 효과를 지닌다.

입체주의: 복수적 관점의 종합

19세기 말에 세잔은 모든 시각 형태를 원추형, 입방체, 원통형 등으로 단순화하여 환원할 수 있다는 것을 실험하였다. 세잔의 생각에 공명하면서 1920년대에 파블로 피카소, 조르주 브라크, 페르망 레제와 같은 젊은 미술가들이 사물의 형태를 단순화하고 재구성하는 작업을 시도하였다. 이 미술가들은 인간의 해석이 주관적이라는 점을 보여 주면서 기존의 질서를 깨고자 하였다. 이들에게 자연과 사물은 주관적으로 해석을 이끌어 낼 수 있는 오브제로 기능하였다. 르네상스 시대의 미술가들은 한 개인의 시각을 중심으로 하여 일관된 "원근법"을 창안하였다. 원근법을 뜻하는 영어 단어 "perspective"는 견해, 관점, 사고방식이라는 뜻이다. 다시 말해, 원근법은 작품 제작자의 특정한 관점에서 시각을 통일한 것이다. 따라서 수많은 주체적인 "개인"의 관점이 나올 수 있음을 시사한다. 이에 비해 그 이전의 중세 미술에서는 개인 관점의 원근법이 아닌 단지 평행선이 그려졌다. 다시 말해, 원근법은 한 개인의 시각을 강조하던 르네상스 시대의 인간 중심 사고가 낳은 산물이다. 그런데 모더니즘의 개인주의와 주관주의라는 시각에서 피카소는 이와 같은 전통적인 원근법을 무시하고 하나의 대상에 복수적인 시각을 혼합하여 작품을 만들었다. 따라서 하나의 사물 안에 제각기 다른 다수의 관점들이 뒤얽혀 존재한다. 그러한 복수의 관점들을 3차원에서 보면 부분적으로 모두 맞는다. 따라서 그것은 "입체"의 시공간에 존재하는 미술이다. 실제로 피카소, 브라크, 레제 등이 활동하던 시대에는 알베르트 아인슈타인이 17세기 뉴턴의 절대성 법칙을 부정하고 시간과 공간으로 이루어진 "시공간"의 우주가 상대적으로 작동한다는 사실을 알리면서 일대 충격을 주었다. 피카소는 현실에서 또는 한 개인에게서조차 일

관되지 않은 여러 관점이 존재하여 각자 다른 시각을 주장하기 때문에 하나의 진리가 존재하지 않는 세계를 보여 주고 싶었는지 모른다. 그것은 복수적 관점과 견해가 결코 일관된 통일성을 만들 수 없는 세계이다. 피카소는 하나의 화면에 다른 관점을 집어넣으면서 동일한 진리나 가치로 간주되지 않지만 누구도 관점에서 단절된 세계에 대한 절대적 관점에 접근할 수 없다는 점을 알리고자 한 것 같다. 이것이 바로 니체의 "관점주의Perspectivism"이다. 이러한 관점주의의 결과로 화면은 파편화되어야 했다. 이와 같이 현실을 나타내는 혁명적인 새로운 방법을 "입체주의Cubism"라고 부른다. 피카소와 그의 동료 미술가들이 만든 입체파 미술은 사물을 단순화하여 다양한 시각을 합해 놓은 양식을 주요 특징으로 한다. 〈여성의 얼굴〉그림 37이 보여 주듯이 피카소가 복수적 관

그림 37 파블로 피카소, 〈여성의 얼굴〉,
1961-1962년, 캔버스에 유채, 100.01×79.69cm, 로스앤젤레스 카운티 미술관.
© 2022 - Succession Pablo Picasso - SACK (Korea)

점을 고려하여 만들어 낸 다시각의 얼굴은 중심이 파괴되면서 분열적이다. 이 시기에 오면 자유가 만들어 낸 각기 다른 관점을 가진 "개인"은 오히려 공동체의 지평에서 때로는 지극히 파편화된 자아로 비추어졌다.

신조형주의: 미술의 요소와 원리의 추구

일찍이 뉴턴이 증명하였던 보편성과 절대성의 원리는 미술가들에게 미술의 본질적 요소와 원리를 찾게 하였다. 모더니즘의 보편주의와 절대성의 이념은 미술가들로 하여금 미술에서 가장 본질적이기 때문에 전 세계의 모든 미술에서 함께 나타나는 보편성을 추구하게 하였다. 따라서 과거의 전통적인 미술에서와는 달리 미술은 외형적 요소들을 선별적으로 구성하는 것으로 간주되었다. 그리고 이러한 형식주의적 경향은 "신조형주의Neo-Constructivism"를 통해 확실하게 시각화되었다. 음악의 본질적 특성이 가락, 박자, 리듬이듯이, 미술을 둘러싼 "외형"에는 바로 선, 형, 형태, 명도, 색채 등이 있다. 미술의 형태를 둘러싼 외형적 요소들은 서양 미술, 동양 미술, 아프리카 미술에도 공통적으로 나타나기 때문에 미술의 절대적이고 보편적인 양상으로 간주되었다. 신조형주의는 20세기 초에 러시아에서 일어난 구성주의에 영향을 받아 형성된 미술 운동이다. 1920년에 러시아의 조각가 나움 가보Naum Gabo는 「현실적 선언Realistic Manifesto」에서 다음과 같이 썼다. "우리 손에 든 다림줄, 자와 같이 정밀한 눈, 그리고 나침반처럼 세밀하게 조정된 마음으로, 엔지니어가 다리를 건설하듯이, 우주가 스스로를 구성하듯이, 수학자가 궤도 공식을 구성하듯이, 우리는 우리의 작품을 구성한다"(Schneckenburger, 2012, p. 445). 미술은 사실적 재현이 아닌, 미술가의 눈으로 미술의 외형적 요소들을 "구축하는" 것이다. 그 결과 미술은 미술의 외형적 요소들을 어떻게 의도적으로 구성하는가에 따라 작품의 우수성이 결정되는 것으로 파악되었다.

그림 38 피에트 몬드리안, 〈브로드웨이 부기우기〉, 1942-1943년, 캔버스에 유채, 127×127cm, 뉴욕 현대미술관.

네덜란드 출신의 피에트 몬드리안과 테오 반 두스부르흐와 같은 미술가들은 주변의 사건과 이슈 등 자신들의 새로운 삶의 경험을 재현이 아닌 미술의 조형 언어를 찾아 구성하고자 하였다. "데 스틸De Stijl, 영어로는 the style"이라고 불리는 신조형주의 미술 운동은 1917년에 네덜란드에서 시작된 예술 운동이며 몬드리안과 두스부르흐가 대표적인 미술가이다. 〈브로드웨이 부기우기〉그림 38는 몬드리안이 뉴욕의 브로드웨이 스트리트의 빌딩에서 내려다본 잘 정돈

그림 39 테오 판 두스부르흐, 〈소의 추상〉의 일부. 1917-1918년경, ①과 ② 종이에 연필, 11.7×15.9cm, ③ 종이에 물감, 유채, 목탄, 39×57.5cm, ④ 캔버스에 유채, 37.5×63.5cm, 뉴욕 현대미술관.

①	②
③	④

된 기하학적 도로들과 건물들 사이로 소란스러운 경적이 울리고 옐로우 캡들이 즐비하게 오가며 네온사인으로 화려한 뉴욕의 거리를 단지 선, 형, 색으로 구성한 작품이다. 이렇듯 신조형주의는 미술의 역사에서 보면 현격하게 다른 새로운 성격의 미술 운동이다. 몬드리안과 두스부르흐에게 미술은 사실적으로 묘사하는 것이 아니다. 오히려 경험한 세계의 본질적인 형태와 특성을 미술의 외형적 요소들로 구축하는 것이다. 두스부르흐가 추상의 소를 그리기 위한 과정을 설명한 〈소의 추상〉그림 39은 그의 조형 이론을 쉽게 이해시켜 준다.

야수주의

20세기 초에 앙리 마티스, 알베르 마르케, 모리스 드 블라맹크, 키스 반 동

겐, 앙드레 드랭, 조르주 루오 등 일련의 프랑스 미술가들은 강렬한 원색 위주의 색채, 사물의 대담한 변형과 왜곡, 그리고 때로는 굵은 윤곽선을 사용하면서 주변의 미술가들과 극명하게 구별되는 작품을 제작하였다. 당시 앙드레 드랭은 "폭탄"과 같은 색상을 사용하여 빛을 방출하는 양상을 그린다고 하였다(Ruhrberg, 2012). 이 점은 제1차 세계대전의 잔혹성에 대한 미술가들의 심적 반응이었다. 외부의 충격에 동요된 미술가들의 마음은 기존에 써 왔던 은은하고 부드러운 파스텔조의 색감과 어우러지지 않았다. 자극을 받은 마음의 동요는 강렬하고 자극적인 색을 사용하게 하였고 그러한 색채는 미술가들의 마음을 한층 자극하며 심연으로 몰입하게 하였다. 그렇게 하면서 미술가들이 궁극적으로 끄집어내고자 한 것은 인간의 내면에 포효하고 있는 "야수野獸"였다. 다시 말해, 미술가들의 강렬하고 자극적인 표현은 분명 세계대전으로 드러난 인간에 내재한 야수성에 대한 폭로였다. 그러한 극한의 감정을 끄집어내기 위한 야수파의 화풍은 전통적인 사실적 재현을 부정하면서 천연 그대로의 원색을 사용하는 것을 특징으로 한다. 미술가들은 마치 폭탄과 같은 폭발적인 감각을 유발하기 위해 물감 튜브에서 짜낸 색상을 캔버스에 그대로 칠한 것이다. 이러한 특징이 감상자들로 하여금 똑같이 야수를 연상하게 하였고, 그 결과 "야수주의Fauvism"라는 이름이 붙었다.

야수주의 또는 야수파를 대표하는 미술가 마티스는 다음과 같이 자신의 미술에 대해 말하였다. "내가 꿈꾸는 것은 균형, 순수함, 그리고 골치 아프거나 우울한 주제가 없는 평온함이다. 그가 사업가이든 작가이든 모든 정신 노동자를 달래 주는 영향력이나 정신 안정제처럼 육체적 피로를 풀기에 좋은 안락의자와 같은 미술이다"(Ruhrberg, 2012, p. 37). 실오라기 하나 걸치지 않은 다섯 명의 무희의 단순화된 인체를 파란색, 살색, 초록색의 세 가지 색만을 사용하여 그린 마티스의 〈춤〉그림 40은 그의 예술적 의도를 알면 이해하기가 훨씬 쉽

그림 40 앙리 마티스, 〈춤〉, 1909-1910년, 캔버스에 유채, 260×391cm, 러시아 상트페테르부르크 에르미타슈 미술관.

다. 세계대전을 겪은 인간이 본능적으로 함께 춤을 추는 모습은 야수성의 이면에 내재한 변증법적인 내면이다. 즉, 평화에 대한 강력한 갈구이다. 마티스의 〈춤〉은 그렇게 상처받은 마음을 달래 주는 차원에 있다. 그것은 야수성의 이면으로서의 원초적 욕망이자 본능이다. 야수주의는 고흐와 고갱의 개인주의적이며 표현적인 작품에 영향을 받은 것으로 알려져 있다.

표현주의

과거에 쿠르베는 눈에 보이는 것을 관찰하여 그리는 것만이 미술이라고 정의하였다. 그러므로 그에게 미술은 철저하게 사물을 "객관적으로" 옮기는 "재현"에 국한되었다. 그러나 이제 미술은 대상을 그대로 그리는 것이 아니라 마음속에 내재된 "주관적인" 한 개인의 개성, 인상, 사상 등의 "표현expression"

이다. 어떻게 미술에 마음을 표현하는가? 미술가들의 표현은 그들이 감각한 것을 캔버스에 현존시킴으로써 가능하였다. 그러한 경향은 19세기 말에 활동하였던 세잔, 고흐, 고갱과 같은 미술가들의 개인적 양식에서 두드러지기 시작하였다. 따라서 개인적 감각에 의한 표현을 해야 한다. 개인의 감각은 각자 차이가 있는 그 자체로 독특하다. 이렇듯 "표현으로서의 미술"은 미술을 한 개인 특유의 개인적이고 주관적인 것으로 만들었다. 개인인 미술가의 내면의 표현이 강조되면서 "표현주의Expressionism"가 미술 운동으로 부상하게 되었다.

표현주의 미술가들은 대상의 형태를 사실적으로 묘사하는 것보다는 자신들의 내면세계와 감정을 표현하는 데에 초점을 두고자 하였다. 이를 위해 표현하고자 하는 대상의 주제를 강조하면서 형태를 대담하게 과장하거나 생략하기도 하였다. 표현주의자의 시각에서 미술은 한 개인의 자유로운 표현이기 때문에 어떤 전통적인 규칙이나 관습에서 나오는 것이 아니었다. 따라서 표현주의 미술의 핵심 개념은 바로 "자유 표현"이다. "독창성"이란 바로 기존 미술의 관습이나 규범에서 벗어난 "개인"의 "자아 표현"에 의한 것이라고 믿게 되었다. 이러한 시각이 제1차 세계대전 이후 1920년대 베를린에서는 "독일 표현주의 German Expressionism"로 모습을 드러냈다. 세계대전이 드러낸 인간의 야만성은 미술가들에게 외적 충격이었고 그것이 내면에 전달되면서 그들로 하여금 격한 감정 표현을 현존시키는 미술 양식을 추구하게 하였다. 독일 표현주의의 대표적인 미술가는 막스 베크만, 오토 딕스, 에른스트 루트비히 키르히너, 프란츠 마르크, 루트비히 마이드너 등이다. 20세기 중반에 활약한 한국 미술가 이중섭의 작품들은 독일 표현주의 양식을 연상시킨다. 이 점은 특별히 그의 작품 〈흰소〉그림 41와 마이드너의 작품 〈종말의 비전Apocalyptic Vision〉그림 42을 비교할 때 더욱 명확해진다. 독일에서 일어난 표현주의적 경향의 미술이 중유럽과 북유럽의 미술에 영향을 미치면서 표현주의는 유럽의 전 지역으로 영토를 넓히게

그림 41 이중섭, 〈흰 소〉, 1954년경, 나무판에 유채, 30×41.7cm, 홍익대학교 박물관.
그림 42 루트비히 마이드너, 〈종말의 비전〉, 1912년, 캔버스에 유채, 72.8×88.4cm, 루트비히 마이드너 아카이브, 프랑크푸르트 암 마인 유대인 박물관.

© Ludwig Meidner-Archiv, Jüdisches Museum der Stadt Frankfurt am Main

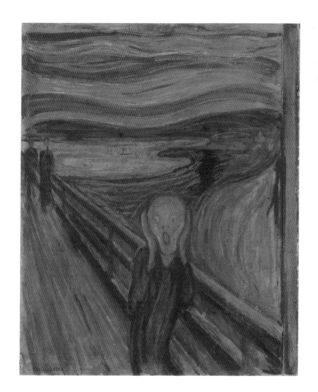

그림 43 에드바르트 뭉크,
〈절규〉, 1893년, 판지 위에
유채, 템페라, 파스텔, 크레용,
91×73.5cm, 오슬로 국립미술관.

되었다. 노르웨이의 에드바르트 뭉크의 작품 〈절규〉^{그림 43}에서 직각으로 내리박듯이 그려진 난간의 선들이 주는 역동성은 보색 대비에 대한 강렬한 색채와 함께 감상자들 또한 결코 편안할 수 없는 강박관념에 빠지게 한다. 오스트리아의 에곤 실레와 스위스의 파울 클레 또한 표현주의적인 시각에서 작품을 제작하였다.

클레의 작품 〈세네치오〉^{그림 44}는 앞서 언급한 표현주의 미술가들과는 또 다른 경향을 보여 준다. 매우 단순하게 구사된 이 작품은 순진무구함과 천진난만함까지 동시에 느껴져서 어딘가 아동화를 연상시킨다. 과거에 미술이 관찰한 것을 사실적으로 그리는 것으로 정의되었을 때에는 얼마만큼 사실적이고 객관적으로 재현하였는가의 정도에 따라 미술의 우수성이 판단되었다. 그러나

미술이 한 개인의 내면의 진실한 표현이라는 시각에서 보면 아동이 그린 그림이 비록 사실 묘사에는 서툴러도 자신의 내면을 진솔하게 표현하였다면 예술적으로 우수한 것으로 여겨졌다. 이러한 맥락에서 파울 클레는 오히려 아동의 영향을 받아 아동이 그린 그림처럼 표현하고자 한 미술가였다. 〈세네치오〉는 그러한 배경에서 만들어진 작품이다. 〈가로수〉[그림 45]에서 알 수 있듯이, 동심을 상기시키는 한국의 미술가 장욱진의 작품들은 바로 클레의 영향을 받았다.

표현주의 미술가들은 미술이 한 개인의 내면의 원초적 표현이라는 입장에서 이른바 "원시미술Primitive Art"로 치부되었던 아프리카 미술에 관심을 나타내기도 하였다. 모더니즘 미술은 바로 유럽과 미국 미술의 우위를 확인하면서 전개되었지만, 흥미롭게도 "원시미술"에 영향을 받기도 하였다. 표현주의 미술가에는 바실리 칸딘스키와 프랜시스 베이컨 등도 포함된다. 그런데 표현

그림 45 장욱진, 〈가로수〉, 1978년, 캔버스에 유채, 30×40cm, ⓒ(재)장욱진미술문화재단.

주의 미술가들이 만끽한 자유를 표현한 자아는 베이컨이 그린 인물에서는 때로는 부도덕한 자의식 덩어리, 방종한 자아, 이기적인 자아가 되었다. 역설적이게도 표현주의의 자유로운 자아는 고립되고 지극히 파편화된 분열적인 존재가 겪는 실존적 고통의 표현이었다.

추상표현주의: 무의식의 표현

한 개인의 자발적인 내면 표현이라는 의미에서 표현주의는 심리학과 유기적으로 연결되었다. 프로이트가 주장한 의식 세계 너머에 존재하는 무의식은 미국의 미술가들에게 표현주의 미술의 성격을 변화시키는 이론적 근거가 되었다. 많은 초현실주의 미술가들이 무의식을 소재로 한 작품을 제작하였던

것과 마찬가지로 미술가들 또한 무의식적으로 그리는 방법을 찾았다. 잭슨 폴록, 아실 고르키, 한스 호프만, 윌렘 데 쿠닝 등의 양식은 이성적 사고를 통해 깊이 생각한 것보다는 충동적 직관에 기초한 것이다. 이 미술가들이 보기에 사물들을 단순화하여서 내면의 감정 표현에 치중하는 표현주의 또한 타인의 영향이 완전히 배제된 것은 아니었다. 따라서 타인의 영향을 철저하게 배제하면서 한 개인의 무의식적 표현을 위해 이들은 무엇인가를 그리는 묘사 자체를 포기하였다. 이 미술가들에게는 냉철한 이성에서 내면의 감정을 해방하기 위해 자유로운 표현을 시도하는 것이 보다 적절하였다. 그것이 보다 더 근본적인 내면 표현으로 생각되었다. 초현실주의자들이 실험하였던 자동 글쓰기와 같은 무의식적 표현이 오히려 미술가 개인의 내면으로부터 우러나오는 진정성의 표현이라고 생각하게 된 것이다. 그 결과 잭슨 폴록은 이젤에서 붓으로

그림 46 잭슨 폴록, 〈넘버 1〉, 1948년, 캔버스에 에나멜과 메탈릭 페인트, 160.02×260.35cm, 로스앤젤레스 현대미술관.

그리는 미술을 버리고 바닥에 캔버스를 놓고 물감을 뿌리는 "드리핑dripping"**37** 기법을 사용한 자동화**그림 46**를 제작하게 되었다. 잭슨 폴록의 이러한 행위적 마크는 서예적이면서 손과 마음을 연결한 것으로 환상적이고 무의식적인 형태를 암시한다. 20세기 중반에 미국에서 유행한 이러한 "추상표현주의Abstract Expressionism"는 일명 "액션 페인팅action painting"이라고도 불린다. 미술가가 붓을 움직이는 행동이 그대로 드러난다는 뜻에서 붙은 이름이다. 이렇듯 추상표현주의 미술은 모더니즘이 원래 표명하였던 합리적이고 논리적이며 추론적인 것에서부터 점차 직관적이고 무의식적이며 감정적인 것으로 그 성격이 이동하였다. 그리고 이러한 자유로운 개인주의는 또한 "급진적 주관주의"라는 이념하에 완벽한 개인주의의 추구로 간주되었다.

팝 아트: 일상의 오브제와 대중문화의 차용

20세기의 미술가들에게 도시 경험은 모더니즘의 문화적 역동성을 표현하는 배경으로 작용하였다. 기계, 공장, 도시화, 대형 마켓, 광고, 대중적 유행 등과 같은 새로운 변화가 세계 곳곳에서 삶의 배경으로 자리 잡게 되었다. 그리고 이와 같은 새로운 환경은 미술가들에게 변화된 삶의 조건과 그 여파를 표현하게 하였다. 미술가들은 도시 생활이 가져온 소비문화, 무질서, 파편화의 현상을 작품의 주제로 선택하였다. 1960년대를 즈음하여 일련의 미술가들이 미술에 대중문화의 요소를 포함하면서 산업사회가 만든 산업 인공물을 캔버스의 소재로 담았다.

마르셀 뒤샹의 레디메이드와 앤디 워홀의 〈코카콜라〉**그림 47**가 등장하게 된 것은 산업 자본주의의 영향 때문이었다. 뒤샹은 삶에 만연해 있는 레디메이드가 20세기의 삶을 표현할 수 있다고 여겼다. 이는 레디메이드 자체가 예술이 될 수 있다는 "반-예술"을 의미한다. 이에 비해 앤디 워홀은 20세기의 삶

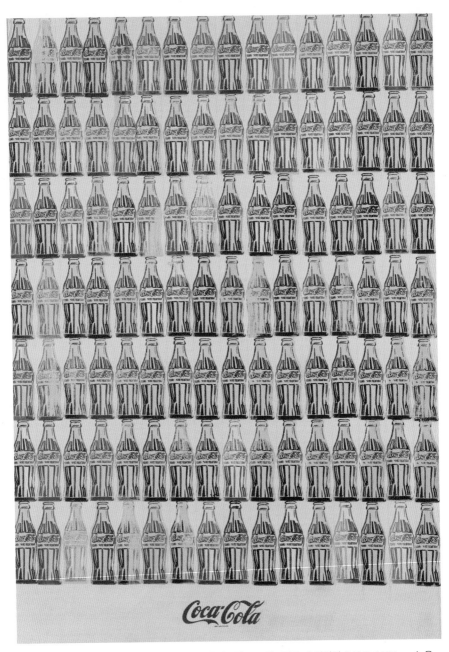

그림 47 앤디 워홀, 〈코카콜라〉, 1962년, 캔버스에 아크릴, 스크린프린트, 흑연연필, 210.2×145.1cm, 뉴욕 휘트니 미술관.

미술로 이해하는 미술교육

을 지배하고 있는 대중매체를 소재로 삼았다. 따라서 뒤샹과 위홀은 공통적으로 산업화가 가져온 일상생활의 물건을 사용하면서 기존의 미술계가 가진 이념을 약화시킬 수 있었다. 모더니즘 미학은 상층문화와 대중문화를 엄격히 구분하였다. 그럼에도 불구하고 텔레비전과 같은 대중매체가 삶의 전반에 영향을 미쳤고, 미술가들은 역설적이게도 대중문화의 요소를 작품에 혼합하고 기존의 전통을 배제하면서 혁신적 표현을 시도하였다. 그리고 그러한 혁신으로 자신들이 만든 상층문화와 기층문화의 구분이라는 이념적 사고를 스스로 허물었다. 이는 모더니즘 이론의 거짓 개념을 스스로 드러낸 것이다. 1960년대 초에 앤디 위홀이 마릴린 먼로나 리즈 테일러와 같은 대중 스타를 소재로 한 것 또한 바로 혁신이라는 모더니스트의 미적 기준을 충족시키기 위한 시도였다. 그리고 그러한 혁신은 삶에서 상층문화와 대중문화를 구분하는 모순성을 드러냈다. 위홀은 코카콜라 그림을 그린 동기에 대해 다음과 같이 설명하고 있다.

이 나라 미국이 위대한 것은 가장 부유한 소비자들도 가장 가난한 자들과 본질적으로 똑같은 것을 사는 전통에서 시작된 데에 있다. 당신은 텔레비전에 나오는 코카콜라를 보고 대통령도 리즈 테일러도 코카콜라를 마시며 당신 또한 마실 수 있다고 생각한다. 코카콜라는 단지 코카콜라일 뿐이며, 부랑자들이 어느 한 귀퉁이에서 마시는 것보다 더 좋은 코카콜라를 얻기 위해 더 많은 돈을 내지는 않는다. 리즈 테일러도 그것을 알고 있고 대통령도 알고 있으며 부랑자도 알고 있고 당신도 알고 있다.(Kemp, 2012, p. 255에서 재인용)

이러한 시각에서 앤디 위홀에게 〈코카콜라〉는 모더니즘의 가치인 평등주의를 실현하는 상징이었다. 모더니즘의 상층 미술 기능은 주로 이념적 목적을 수행하는 데에 있었다. 그런데 위홀이 대중문화를 차용한 이 작품은 그 이념

적 역할을 충실히 따르는 데 성공하였다. 이는 정치적 목적에서 자유롭기 위한 예술지상주의 기원의 모더니스트 이념인 "순수미술"의 한계를 스스로 노정한 것이다. 이렇듯 앤디 워홀은 상층문화와 대중문화의 경계를 무너뜨리면서 모더니즘의 끝자락 경계를 넘어 포스트모더니즘의 영토를 만들었다.[38] 팝 아트Pop Art는 대중문화에 대한 비판이라기보다는 산업 제품들로 가득 찬 삶을 표현하는 차원이라고 할 수 있다. 그렇기 때문에 20세기에는 그러한 산업 제품의 쓰레기가 미술이 되는 정크 아트junk art가 출현하게 되었다. 20세기 중반에 활약하였던 팝 아트 미술가에는 로이 리히텐슈타인, 키스 해링, 클라스 올든버그 등이 포함된다.

요약

이 장에서는 19세기 말의 후기 인상주의 이후부터 20세기 중반까지의 삶을 배경으로 형성된 미술 이론과 미술가들의 실천을 살펴보았다. 20세기의 미술가들은 산업화, 도시화, 자본주의가 제공한 모더니티의 이념하에 작업하였다. 모더니티의 렌즈로 본 인간은 타인의 영향을 받지 않고 개성을 추구할 수 있는 자율적 존재이다. 모더니즘 미술은 그러한 자율적 존재로서 자유를 쟁취한 개인에 관한 주제를 다루고 있다. 산업화의 산물인 라디오와 텔레비전 같은 대중매체의 출현은 동시성과 복수성의 사고를 촉발하였다. 하나가 동시에 진행되기 때문에 그것은 또한 여럿인 복수이다. 따라서 동시성과 복수성은 양분될 수 없는 정신작용이다. 이전에는 철저하게 한 지역에서 그 지역의 전통이 수직적으로 전수되면서 만들어지던 미술 형태가 세계 곳곳에서 횡적으로 동시에 복수적으로 나타나게 되었다. 복수적 이미지들이 비슷한 공간에 공

존하게 된 것이다. 미술의 동시성은 환원주의의 단순화에 입각한 추상 미술의 형태를 통해 실현되었다. 또한 복수성의 미학은 레이어의 이질적이며 복수적인 콜라주를 통해 확인되었다. 이러한 동시성과 복수성의 사고는 보편주의와 함께 개인주의와 주관주의를 특징으로 한다. 미술은 개인적이고 주관적이면서 보편적인 것이다. 왜냐하면 모든 인간은 같은 본성을 가졌기 때문이다. 모더니티가 절대성, 자유, 개성, 자율성에 가치를 부여하였던 것과 같은 맥락에서 모더니즘 미술은 객관적 진실을 주관적으로 표현하는 것으로 정의되었다. 모더니즘의 보편주의는 형식주의 미학을 통해 변호되었다. 따라서 모더니즘 미술은 본질적으로 외형을 어떻게 만들 수 있는지에 대한 방법적 문제이며 감상 또한 이러한 시각에서 다루어졌다. 형식주의 미학에 기초한 추상 양식은 국가와 문화를 초월하여 전 세계의 많은 모더니스트들이 함께 공유하였다. 이러한 맥락에서 추상 양식의 모더니즘 미술은 보편적 형태로 이해되었다.

아방가르드로 알려진 모더니스트 미술가에게 개인적 표현은 자유의 이념적 가치로 간주되었다. 그리고 그들의 개인적 양식은 자본주의가 가져온 물질주의에 반대하면서 "순수성"을 추구하는 맥락에 있었다. 하지만 역설적이게도 미술가의 삶의 배경이 된 자본주의에서 개인적 양식은 궁극적으로 브랜드 가치를 가진 상품으로 기능하였다.

자본주의의 발달과 맥을 같이하여 세워진 박물관과 미술관은 모더니즘의 이념인 자유를 알리는 도구적 역할을 하였다. 박물관과 미술관에 전시된 미술품은 순수한 감상용이 되었고, 이러한 이유에서 순수미술인 상층문화와 대중문화가 뚜렷하게 분리되었다. 모더니즘 미술에서는 자유와 개인주의의 구현으로서의 상층문화가 중시되었다. 아방가르드의 엘리트 미술이 상층문화와 기층문화를 구분하였던 것과 같은 맥락에서 배타적인 아방가르드는 유럽과 미국 중심의 미술이었다.

개인과 개성의 시각에서 전통에 반대하면서 새로운 창의성을 개발하기 위해 모더니즘 미술은 다다이즘, 초현실주의, 입체주의, 신조형주의, 야수주의, 표현주의, 추상표현주의 등을 포함한 많은 "~주의" 미술을 생산하였다. 개인을 강조하면서도 미술가들이 같은 범주에 귀속되는 대립적인 모호성이 있었다. 그런데 자본주의와 도시를 배경으로 "자유"와 "개인"의 관점을 강조한 "~주의" 미술의 특징은 서양의 긴 역사에서 전개되었던 문명과 이성에 대한 반항의 표현이었다. 다다이즘은 이성과 전통적인 아카데미즘에 반대한 반-예술의 선언이었다. 같은 맥락에서 입체주의 또한 르네상스 이후 한 개인이 통일된 시각에서 그림을 그렸던 전통을 무시하고 복수적인 시각을 섞어 그렸던 반-예술 행위였다. 야수주의, 표현주의, 추상표현주의도 이성으로부터 인간을 해방시킨다는, 다시 말해 감정의 자유를 고취한다는 맥락에 있었다. 그것은 한 개인의 철저한 자유를 추구하는 일관된 입장에서 전개되었다. 개인의 내면 표현이라는 시각에서 프로이트의 무의식은 특히 초현실주의와 추상표현주의에 영향을 주었다. 또한 20세기 유럽의 표현주의가 "순수한" 표현을 위해 과거에 원시미술로 치부되었던 아프리카 미술의 원초적 표현에 매료되었던 점은 21세기 미술에서 전개될 비주류 문화에 대한 관심 표명의 효시였다.

과학적 패러다임이 제공한 모더니티의 또 다른 측면인 절대성과 보편성의 추구는 미술의 원리와 원칙의 이념으로 작품을 제작한 신조형주의를 직접적으로 실천하게 하였다. 또한 물질문명이 폭발적으로 확대되던 20세기의 삶의 조건에 반응하여 팝 아트가 세상에 모습을 드러냈다. 그러나 20세기 중반에 나타난 팝 아트에서 볼 수 있듯이 순수미술과 대중문화의 구분이 흐려지기 시작하였다. 20세기가 만든 라디오와 텔레비전은 엘리트 계급뿐만 아니라 대중을 위한 오락물과 광고를 포함하면서 사회 전반에 거대 담화를 전하는 매체로 기능하였다. 이 점은 분명 상층문화와 대중문화의 경계를 무너뜨리는 주요

요인으로 작용하였다. 따라서 20세기 중반에 등장한 팝 아트 자체가 이미 포스트모던 미학을 내포하고 있었다. 그러면서 20세기 후반에 이르러 상층문화와 대중문화 요소의 공존이 한 화면에 나타나게 되었고, 그 결과 미술 장르의 경계가 흐려지는 현상이 심화되었다. 이러한 이유에서 모더니즘 미학은 자리를 잃고 이념적 가치조차 퇴색되기에 이르렀다. 다음 장에서는 20세기 전반과 중반의 미술을 통해 확인한 모더니즘의 이념인 원리, 원칙, 자유, 개성, 그리고 인간 내면의 무의식을 탐색하는 것에 대한 관심이 어떻게 미술교육의 이론과 실제를 이루었는지 살펴보기로 한다.

학습 요점

- 도시의 삶과 라디오와 텔레비전 같은 대중매체가 20세기 미술의 성격을 어떻게 변화시켰는지를 설명한다.
- 서구 주도의 자본주의 체제에서 모더니즘 미술이 보편성을 띠게 된 이유를 설명한다.
- 형식주의 시각에서 미술 감상의 특징과 한계를 이해한다.
- 20세기의 박물관과 미술관이 모더니즘의 이념인 자유와 개인을 알리는 도구적 역할을 수행하게 된 이유를 파악한다.
- 모더니즘 미술에서 상층문화와 대중문화의 경계가 구분된 이유를 설명한다.
- 모더니즘 미술에서 세 가지 이상의 미술 운동을 골라 그것이 등장하게 된 계기를 사회적 배경과 관련하여 설명한다.
- 다다이즘, 초현실주의, 입체주의, 신조형주의, 야수주의, 표현주의, 추상표현주의, 팝 아트 등의 미술 운동에 내재된 미술의 각기 다른 정의를 설명한다.
- 르네 마그리트의 작품 〈개인적 가치〉처럼 각자 개인적으로 가치 있는 상징적인 사물을 골라 데페이즈망 기법으로 작품을 만든다.

미술교육의 두 경향: 삶 중심과 인간 중심

19세기 말부터 20세기 중반까지

모더니티는 공장의 기계화가 가져온 산업화, 자본주의, 도시화 등과 연관되었다. 따라서 모더니티의 발달은 과학의 이념적 사고와 유기적 관계를 가진다. 이러한 배경에서 19세기 말과 20세기 초·중반의 미술가들은 과학적 패러다임에 입각한 "절대성"과 "보편성"의 이념을 작품을 통해 추구하게 되었다. 또한 이들은 휴머니즘이 제공한 인간 중심 사고[39]인 "타고난" "개성" 또는 "독창성"을 자유로운 표현으로 실천하기 위해 분투하였다. 마찬가지로 이 시기의 미술교육자들 또한 절대성, 보편성, 개성, 개인 발달이라는 시대적 이념을 학교 현장에서 실현하고자 심혈을 기울였다. 이러한 미술교육자들의 노력은 크게 세 가지 양상의 미술교육 이론과 실제를 구체화하였다. 첫 번째는 산업사회의 필요조건이 된 디자인 교육이다. 두 번째는 삶의 유용성을 찾고자 하는 삶 중심의 미술교육이다. 세 번째는 그 시대를 지배하였던 자유, 개인, 자율성의 이념이 만든 미술교육이다. 디자인 교육이 산업사회의 필수 지식으로 인식되면서 전개되었던 점은 궁극적으로 삶 중심

의 맥락에 있었다. 따라서 이 장에서는 20세기의 삶을 배경으로 만들어진 삶 중심의 미술교육과 각 개인을 독특한 존재로 간주하면서 그 인간 자체에 초점을 맞춘 휴머니즘에 기초한 미술교육의 두 경향을 파악하기로 한다. 먼저 20세기 초를 즈음하여 수업 현장에서 가르친 실제를 살피면서 시작한다. 그것은 19세기에 만들어진 것과 20세기 초에 새롭게 발아한 교육을 함께 포함하는 과도기적 양상을 띠고 있다.

과도기의 종합적 미술교육

과거를 부정하면서 새로움을 찾기 위한 모더니즘의 슬로건인 창조적 파괴는 미술교육계에 그대로 전해졌다. 미술교육 또한 과거의 유산과 싸워야 했다. 미술교육에서 과거가 남긴 유산이란 바로 근대성에 기초하여 18세기의 루소가 세운 이론에 19세기의 페스탈로치가 체계적인 실제를 만든 드로잉 교육이었다. 계몽주의 시각에서 미술교육의 목적은 이성의 힘을 계발하는 것이었다. 그리고 그 방법은 감각을 수단으로 사용하는 것이었다. 인간의 인지는 처음에는 감각을 통해 발현하여 이성으로 이어지기 때문이다. 이러한 인지론을 토대로 한 미술교육에서는 사물을 정확하게 판별하기 위한 모사 학습이 체계화되었다. 즉, 간단한 것에서 점차 복잡한 것을 묘사하기 위한 단계적 방법이었다. 그리고 환원주의의 시각에서 기하학의 도형 연습 등이 포함되었다. 그런데 19세기의 이러한 전통과 유산은 20세기의 새로운 시대정신인 자유와 개성을 추구하기 위해 앞으로 전진해야 할 미술교육자들에게 한낱 장애물로 비쳐졌다. 표현주의 시각을 견지하였던 미술가들에게는 한 개인 특유의 독창성을 표현하기 위해 가장 금기시해야 할 사항이 바로 모방이었다. 루소가 기획한

모사 학습은 아동의 본능이 모방에 있다는 인간에 대한 성찰을 토대로 한 것이다. 그런데 20세기에는 이러한 과거의 혜안이 창조적 파괴를 위해 또는 자유로운 표현을 위해 단순한 공격 대상이 되었다.

19세기 말과 20세기 초의 미술교육은 일단 과거의 것과 새로운 것이 함께 포함되면서 점차 새로운 것으로 대체되는 과도기적 양상을 띠게 되었다. 이 점은 20세기에 들어서면서 미국의 프랭 교육 출판사가 1904-1905년에 펴낸 4학년용『미술교육 교과서Text Books of Art Education』[40]의 서문을 통해 파악할 수 있다.

이러한 관점에서 볼 때,『미술교육 교과서』의 수업은 사물의 학습이 목표인 관찰 또는 객관적 그룹, 미의 원리 또는 법칙의 학습이 목표인 주관적 그룹, 축적된 지식과 능력의 적용이 목표인 창의적인 그룹으로 나뉘어 있다. 첫 번째 그룹의 작업을 진행하면서는 현대 학교의 미술 교사에게 익숙한 주제, 즉 풍경, 식물, 생물 및 정물이 취급된다. 두 번째 그룹에는 원근법, 산업 드로잉, 색채 조화, 그리고 무엇보다도 순수 디자인 원리가 제시된다. 세 번째 그룹에서는 구성, 장식 디자인 및 다양한 형태의 수공manual training 훈련을 교육하면서 창의적인 연습을 하도록 한다.…… 초등학교 1학년의 작품 성격은 대부분 객관적이다. 아이들은 보고 그리는 법을 배운다. 이 교재 시리즈의 기초로 채택된, 고학년에서 주관적이고 창의적인 작업을 하도록 기획한 시각에서 보면, 중간 학년의 아이들에게는 균형, 리듬, 조화의 원리를 소개한다. 작품이 여러 해에 걸쳐 진보함에 따라 주관적이고 창조적인 측면이 점차적으로 더 강조되고 있다. 사물에 대한 학습은 단지 목적을 이루는 데 필요한 수단이라고 생각하게 될 것이다.(p. 1)

되풀이하자면, 상기한 『미술교육 교과서』 서문은 20세기 초 미국 미술교육의 과도기적 특징을 이해시켜 준다. 이 시기에는 발달심리학이 학생들을 가르치는 수업에 실제로 적용되었고, 루소 전통의 페스탈로치 드로잉이 "산업 드로잉"으로 개명되어 수명을 연장하고 있었다. 이러한 산업 드로잉에는 원근법을 비롯한 기하학 연습이 주요한 학습 내용으로 포함되었다. 이 서문은 또한 사물을 객관적으로 묘사하는 능력을 키우는 관찰 학습이 초등학교 저학년 수준에서 실시되었음을 알게 해 준다. 저학년에서 기초 학습으로 사용된 관찰 학습은 고학년에서는 주관적인 표현 학습으로 이어졌다. 표현주의 미술에서 살펴보았듯이, 표현은 주관적인 내면을 드러내는 것이다. 관찰 학습의 소재는 주로 풍경, 식물을 포함한 생물, 정물 등이었다. 찰스 맥머리(McMurry, 1899)는 다음과 같이 이 시기에 자연 학습이 아동의 지각력을 향상시킬 목적으로 자연 학습 차원에서 이루어졌음을 서술하고 있다.

> 자연 학습은 과학적 분류, 세계에 만연한 질서와 법칙을 이해하는 쪽으로 점차 이끈다. 요컨대 궁극적으로 자연에 만연한 계획과 지혜에 대한 지각이다. 여기에서 우리는 종교의 문턱에 있다. 자연 학습을 통해 계발된 심미적 관심과 취향, 미와 웅장함과 조화에 대한 지각은 과학 학습이 미친 가장 강력한 교육적 영향이다. 어떤 사람들은 자연의 가르침이 본질적으로 도덕적이라고 주장하기까지 하지만, 우리 모두는 적어도 간접적으로 많은 도덕적 자질이 과학 연구의 현명한 방법에 의해 강화된다는 데 동의할 것이다.(p. 14)

상기의 서술은 20세기 초에 과학 학습의 일환으로 이루어진 자연 학습이 러스킨의 자연미 감상의 변주임을 알게 해 준다. 러스킨의 낭만주의 전통에 기초하면서도 과학 정신이 고조되자 자연 학습으로 변형되었던 것이다. 그럼

에도 불구하고 이 시기의 자연 학습은 러스킨이 견지하였던 낭만주의적 전통인 자연미 감상에 뿌리를 두고 있었다. 자연미의 감상이 주로 자연에서의 드로잉을 통해 계발되었던 점, 그리고 드로잉을 통해 자연을 묘사하면서 도덕심을 기르고 신의 섭리와 같은 종교성과 도덕성과 연관되었던 점은 분명 19세기 존 러스킨의 낭만주의 전통이다. 낭만주의는 시각 미술에서 풍경화의 위상을 한층 격상하는 데 공헌한 바 있다. 윌리엄 터너와 존 컨스터블과 같은 풍경 화가가 유명해진 이유는 바로 낭만주의가 배경이 되었기 때문이다. 존 러스킨은 낭만주의적 시각에 입각하여 『드로잉의 요소들』에서 자연을 드로잉하는 목적이 자연을 사랑하면서 그 안에 내재된 자연의 법칙과 지혜를 깨닫는 데에 있다고 역설한 바 있다. 『드로잉의 요소들』에 수록된 자연 드로잉 소재에는 나뭇잎, 물, 구름 등을 비롯하여 풍경과 다양한 동물이 포함되어 있다. 마찬가지로, 『미술교육 교과서』에는 사계절의 변화를 보여 주는 풍경 그림들이 낭만주의적 경향의 목가적인 글과 함께 수록되어 있다. 일례로 예시 작품 〈초가을The Out-door World in Autumn〉**그림 48**이 수록된 4학년용 『미술교육 교과서』 2쪽에는 미국의 시인이자 동시童詩 작가인 제임스 휘트컴 라일리James Whitcomb Riley의 서정시가 다음과 같이 장식되어 있다.

그는 언덕의 새 노래를 소유하고 있다. 4월의 웃음소리가 울려 퍼진다. 그리고 아침의 이슬 맺힌 화관에 세팅된 모든 다이아몬드가 그의 것이다. 그리고 황혼은 목초지 울타리 막대들을 통해 반짝이는 별들을 처음 만들고 은빛의 휘황한 파편들로 밤하늘을 흩뜨린다. 금판의 가장자리에서 가장자리에 걸친 무지개 줄무늬 또한 그의 것이다.

라일리의 시와 〈초가을〉과 함께 실린 다음의 글은 학생들이 자연 관찰을

그림 48 *Text Books of Art Education*, 4학년용, p. 3에 실린 〈초가을〉.

쉽게 하도록 한다.

단풍나무의 녹색이 주홍과 금색으로 변한 후 시골이나 도시의 공원에 가 본 적이 있습니까? 화려한 색조의 나무를 보았을 때 여러분은 또한 잔디에서 아마 여름철에는 볼 수 없는 색의 반점들을 발견하였을 것입니다. 하늘은 종종 매우 푸르며, 그 색채는 호수나 수영장의 고요한 물 또는 잔잔하게 흐르는 개울물에 비추어집니다. 먼 거리의 나무 위에 매달린 연기 자욱한 안개가 숨어 있지는 않지만 화려한 채색을 부드럽게 합니다.

이 페이지에서는 스케치를 공부하십시오. 그런 다음 가을 그림을 색칠해 봅시다. 밝고 푸른 하늘, 들판 또는 언덕—한때는 녹색이었는데 이제 황갈색과 갈색을 띠고 있군요—작은 길, 수영장의 물, 먼 거리의 나뭇잎, 그리고 큰 나무 한 그루가 보입니다. 다른 수업에 사용하기 위해 그림을 저장하시기 바랍니다.(p. 2)

이 2학년용『미술교육 교과서』는 절반 이상이 자연 관찰 스케치와 식물 그리기로 되어 있어 마치 "자연" 과목을 방불케 한다. 이 교재에 수록된 다음의 글은 야외로 나가 자연이 선사한 봄을 찬미하고 감상을 북돋기 위한 목적을 가진다.

물감 상자와 붓을 가지고 문을 닫고 나오십시오!
풀밭에 맑고 작은 연못이 있습니다!
세상은 파란색, 노란색, 초록색의 옷을 입고 있습니다. 그러나 초원의 색은 황록색입니다.
연못은 하늘의 색입니다.
색을 칠하고 이름을 선택하십시오.(p. 2)

가을의 자연은 다음의 글로 설명된다.

가을은 오렌지색, 보라색, 그리고 깊고 진한 파란색과 함께 밝은 빨강과 노랑을 좋아합니다.
가을이 우리의 초원에 어떻게 옷을 입혔는지 보십시오.
잔디는 어떤 색입니까? 진한 파란색은 어디에 있습니까?
보라색이 파란색보다 더 붉게 보이는 곳은 어디입니까?
우리 초원의 가을 그림을 그립시다.(p. 3)

이후에는 다양한 식물, 꽃 등을 그리는 실습으로 이어진다. 요약하면, 이와 같은 일련의 실습은 20세기 초의 미국 미술교육에서 지속되던 러스킨 전통의 낭만주의적 경향으로 특징지어진다. 이러한 실습은 특히 러스킨(Ruskin,

1971)의 『드로잉의 요소들』에 수록된 자연물 스케치^{그림 49}를 상기시키기에 충분하다. 러스킨의 드로잉 교육에는 아동의 지각력을 향상시키고 도덕심을 함양하면서 취향을 계발하기 위한 복합적인 목적에서 자연물 스케치가 포함되어 있다. 이러한 내용은 당시에 부상하던 심리학의 아동 심리발달 단계를 적용한 것이다. 따라서 저학년 수준에서는 객관적인 학습에 집중하였고 이후 고학년 수준에서는 주관적 표현을 계발하기 위한 내용을 수록하였던 것이다. 그러면서 20세기 초의 미국 미술교육에서는 19세기의 미술교육이 남긴 유산과 새롭게 부상한 미술교육의 경향을 함께 다루었다. 또한 루소와 페스탈로치의 전통을 따라 아동의 자연적인 성장을 주장하면서 진보와 발전을 이룩할 수 있다는 미국의 진보주의 교육과 맥을 같이하였다. 그런데 이 교재에서 새롭게 눈에 띄는 특징은 디자인 교육을 유난히 강조하고 있다는 점이다. 이와 같이 20세기 초의 과도기적 미술교육에서 새롭게 모습을 보인 디자인 교육은 이후 전개되는 20세기 미술교육의 방향을 예고한다고 할 수 있다.

디자인 교육과 관련하여 『미술교육 교과서』에서는 20세기 초의 특별한 양상을 드러내고 있는데, 바로 색채와 디자인을 분리하여 학습했던 점이다.

그림 49 러스킨, 〈Figure 94〉, *The Elements of Drawing* (New York: Dover Publications, Inc., 1971, p. 114).

색채 학습에서는 밝은 색과 어두운 색, 보색, 색조, 명도 등의 용어가 소개되어 있다. 색채와 순수 디자인 이론이 별개의 것으로 분리되면서 구성 또한 작품 창작의 기초로 간주되었다. 이는 러스킨이 『드로잉의 요소들』에서 구성과 색채를 구별하면서 구성이 작품을 하나의 단위로 묶는 능력이기 때문에 창작의 본질로 파악하였던 것과 같은 맥락이다. 4학년용 『미술교육 교과서』에서는 토머스 알렉산더 해리슨의 작품 〈바다 풍경〉^{그림 50}을 활용하여 구성의 개념을 다음과 같이 설명하고 있다.

그림을 그리거나 드로잉할 때 많은 선과 모양 사이의 관계를 파악하지 않고 마구 그려 넣는 것은 올바른 태도가 아닙니다. 우리는 방에 가구를 배치하는

그림 50 토머스 알렉산더 해리슨, 〈바다 풍경〉, 1892-1893년, 캔버스에 유채, 97×130cm, 프랑스 캥페르 미술관.

것처럼 그것들을 배열하거나 구성해야 합니다. 우리는 우리가 생각하는 미에 대한 아이디어를 가장 잘 만족시킬 수 있는 곳에 사물들을 놓는 연습을 해야 합니다.

이 페이지에 실린 그림은 미국의 미술가 토머스 알렉산더 해리슨이 그렸는데, 수평선이 중간 위쪽에 위치하고 있어서 이 미술가가 파도가 해변에 어떻게 부서졌는지를, 반짝이는 모래사장을 따라 물결의 선이 어떻게 유유하게 흐르고 있는지를 잘 보여 줍니다. 물의 움직임은 마치 음악에서 시간을 유지하는 것처럼 규칙적입니다. 큰 곡선이 어떻게 박자를 표시하는지 알 수 있습니까?

가벼운 거품, 어두운 하늘과 바다, 젖은 모래, 단단한 땅 등을 처리하기 위해 어떻게 명도를 배열하였는지 주목하기 바랍니다. 단지 하늘, 달, 바다, 해변 네 가지만 보입니다. 필요한 다양성을 제공하기 위해 그렇게 그린 것입니다.(p. 6)

사물과 가구를 배치하는 것처럼 한 화면에 잘 배열해야 한다는 생각은 전적으로 러스킨의 구성 이론에서 연유하였다. 러스킨은 창작 활동의 본질이 바로 그러한 구성 능력이라고 누누이 강조하였다. 또한 구성의 본질을 감상을 통해 음미해야 한다고 설명하였다. 『미술교육 교과서』는 그 전통을 충실하게 따르고 있는 것이다. 이 교재로 이와 같은 구성의 개념을 가르치고 있을 때, 같은 공간인 미국에서 구성을 이용하여 디자인 교육을 체계화하는 작업이 한창이었다.

디자인 교육

19세기의 페스탈로치 드로잉이 영국과 미국에서 산업화 일꾼을 양성할 목적으로 변모하였던 사실에서 알 수 있듯이, 20세기 초의 미술교육에서는 특히 디자인 교육이 강조되기 시작하였다. 디자인 교육은 산업화가 지속되자 산업 제품의 디자인 개발이 사회적으로 시급히 풀어야 할 문제로 인식되면서 그 중요성이 부각되었다. 아서 에플랜드(Efland, 1996)에 의하면, 이 시기의 디자인 교육은 두 유형으로 나뉘어 있었다. 첫 번째 유형은 디자인의 요소와 원칙을 가르치는 디자인 이론이다. 두 번째 유형은 사물을 장식하는 수단으로서의 장식 디자인이다. 여기에서는 인테리어 디자인 및 식물의 형태를 양식화하는 것을 다루었다. 이 점은 앞서 서술하였던『미술교육 교과서』의 내용 중 두 번째 그룹에서 순수 디자인 이론을 배우고 세 번째 그룹에서 장식 디자인을 학습한 점에서도 파악될 수 있다.

미국 미술교육의 역사에서 20세기 초는 디자인의 요소와 원리가 체계화되던 때였다. 미국에서 디자인 이론과 교육은 두 경로를 통해 전개되었다. 한 경로는 미술교육자 아서 웨슬리 도우의 디자인 이론이다. 또 다른 경로는『미술교육 교과서』에 언급된 바 있는 덴먼 로스의 순수 디자인 이론이다.

아서 웨슬리 도우의 디자인 이론

19세기 중엽부터 20세기 초까지 활동하였던 아서 웨슬리 도우의 초기 직함은 판화가이자 화가였다. 이러한 예술적 초기 경력을 토대로 그의 후기 경력은 미국의 현대 미술교육의 기초를 다지는 일련의 작업으로 일관되었다. 도우는 1880년에서 1888년까지 파리에 유학하여 미술을 전공하였다. 당시 파리 미술계는 유럽뿐 아니라 북미까지 포함한 미술의 중심이었으며, "예술을

미술로 이해하는 미술교육

위한 예술"이라는 미학이 세간의 주목을 받으면서 큰 목소리를 내고 있었다. 도우의 작품 또한 그러한 시대적 배경과 무관하지 않았다. 그의 작품의 양식적 특징은 편평한 화면, 대담한 구도, 단순화한 사물의 형태였다. 건초더미를 소재로 그린 그의 작품은 일견 모네의 화풍을 연상시킨다. 또한 편평한 화면에 대담한 구도로 그린 작품들은 일본 판화, 즉 우키요에의 화풍과 매우 관련이 깊어 보인다. 그의 〈게이 헤드〉^{그림 51}의 편평한 화면과 대담한 비대칭 구도는 가쓰시카 호쿠사이의 〈붉은 후지산〉^{그림 52}을 연상시킨다. 19세기 말과 20세기 초에 파리의 많은 미술가들은 우키요에가 주는 독특성에 매료되어 일본 취향의 자포니즘Japonisme⁴¹을 형성하였다. 이는 21세기에 한류 문화가 세계에 미친 영향과 비교할 수 있다. 이렇듯 파리를 강타한 자포니즘이라는 당시의 시대적 배경을 감안하면 도우에게 미친 일본 미술의 영향 또한 매우 자연스러운 것이다. 말하자면 도우는 20세기 초반의 조류에 민감하게 반응하면서 미술작품을 만들었다. 도우의 이와 같은 일본 취향은 귀국하여 만난 어니스트 페놀로사와의 교류를 통해 더욱 심화되었다. 제3장에서 논한 바 있듯이, 페놀로사는 일본의 메이지 시대에 도쿄에 상당 기간 거주하면서 일본 미술의 근대화를 견인하였던 인물이다. 19세기 중엽에 일본은 서구 열강에 문호를 개방하였고 서양의 영향을 받으면서 근대화를 성취하게 되었다. 그 과정에서 일본이 서양에 알려지면서 서양인들 또한 일본 문화에 관심을 가지게 되었다. 이 점은 문화 교류가 어느 한 문화에 의해 일방적으로 영향을 주는 관계가 아니라는 사실을 알려 준다. 문화 교류에 의한 상호작용은 서로를 함께 변화시킨다.

미국으로 귀국한 이후 도우는 프랫 인스티튜트, 뉴욕 아트 스튜던트 리그의 아트 스쿨에서 가르쳤다. 이후 컬럼비아 대학의 사범대학 순수미술 교수로 초빙되었다. 또한 1895년에 『현대 미술 저널Modern Art Journal』의 포스터를 디자

그림 51 아서 웨슬리 도우, 〈게이 헤드〉, 1913년, 캔버스에 유채.
그림 52 가쓰시카 호쿠사이, 〈붉은 후지산〉, 1830-1832년경, 목판화, 25.4×37.8cm, 뉴욕
메트로폴리탄 미술관.

인하였으며, 1896년에는 일본 판화 전시회의 포스터를 직접 디자인하기도 하였다. 이렇게 오랜 기간 미술 경력을 쌓은 도우는 1899년에 "학생과 교사가 사용하기 위한 미술 구조 연습"이라는 부제가 달린 저서 『구성』을 출간하였다. 1913년 개정판의 서문에서 도우는 자신이 지향하는 미술교육의 개념을 다음과 같이 썼다.

조화를 이루기 위해 선, 질량masses 및 색상을 "함께 놓기" 위한 방법이 여기에 만들어졌기 때문에 그 생각을 표현하기 위해 "구성"을 책 제목으로 선택하였다. 넓은 의미로 (책의 내용을) 이해시키기 위해서는 "디자인"이 더 나은 단어제목이지만, (디자인은) 대중적으로 사용되는 장식의 뜻으로 제한된다. 조화를 이루는 구성은 모든 예술의 근본적인 과정이다. 나는 미술이 모방적인 드로잉이 아니라 구성을 통해 접근되어야 한다고 주장한다. 미술작품에 결합된 많고 다양한 행위와 과정은 하나씩 시작하여 숙달될 수 있으며, 따라서 함께 사용할 때 무의식적으로 처리할 수 있는 힘을 얻을 수 있다. 몇몇 요소가 조화롭게 통합될 수 있다면 추가 창조를 향한 단계가 취해진다. 구성하는 자는 감상을 통해서만 조화를 재인식하게 된다. 따라서 미술-구조를 찾으려는 노력은 감상하는 능력을 발전시킴으로써 스스로 해결할 수 있다. 이 능력은 인간이 일반적으로 가진 소유물이지만 그 많은 능력이 계발되지 않고 잠재되어 있다. 그것을 견고하게 할 수 있는 방법을 찾아야 한다. 자연스러운 방법은 점진적인 순서로 연습하는 것이다. 먼저 매우 간단한 조화를 구축한 다음 가장 높은 형식의 구성으로 진행하는 것이다. 이러한 연구 방법에는 모든 종류의 드로잉, 디자인 및 그림이 포함된다. 그것은 창의적인 미술가, 교사 또는 문화를 위해 미술을 공부하는 사람을 위한 훈련 수단을 제공한다.(p. 3)

도우는 자신이 의도한 미술교육의 핵심 개념이 구성보다는 "디자인"에 본질적으로 더 가깝다고 설명하고 있다. 그런데 "디자인"은 일반적으로 장식을 연상시키기 때문에 책의 제목을 불가피하게 "구성"으로 정하였음을 밝히고 있다. 이와 같은 설명은 도우의 교육이 미술교육의 역사에서 "디자인 교육"으로 불리는 이유를 알게 해 준다. 무엇인가를 디자인한다는 것은 무엇인가를 구성한다는 뜻과 통하기 때문에 도우에게 디자인과 구성은 결국 동의어였다. 이점은 이미 한 세기 앞서 활동하였던 러스킨이 구성을 통해 디자인 개념을 도출하였던 점과 정확하게 부합한다.

러스킨과 도우의 디자인 교육에 대한 개념은 여러모로 일치한다. 예를 들어 앞의 글을 통해 이해할 수 있듯이, 도우는 구성을 창조 능력의 본질이라고 설명하였다. 예술을 제작하는 능력의 본질은 무엇인가? 그것은 여러 가지 사물을 하나로 묶는 능력인 "구성"이다. 바로 『드로잉의 요소들』에서 반복적으로 나온 러스킨의 견해이다. 러스킨에게 미술을 제작하는 능력의 본질은 바로 예술적 요소를 "구성하는" 능력이다. 러스킨은 그러한 구성 능력이 미술가의 타고난 성정에 의한 것이라고 설명하면서도 감상자가 구성의 원리를 미리 알고 감상해야 한다고 역설하였다. 그러면서 그는 구성의 원리를 디자인의 원리로 설명하였다. 이에 대한 중요성을 강조하기 위해 책의 제목을 "드로잉의 요소들"로 지었고 구성을 위한 디자인의 원리와 관련된다는 점을 설명하였다. 이를 통해 드로잉(미술)[42]의 요소와 디자인의 원리를 모두 설명한 것이다. 이로 보아 조형의 요소와 원리의 담론은 전적으로 러스킨에게서 기원한 것임을 알게 된다. 그런데 러스킨의 디자인 이론이 순수하게 미술 창작의 본질로서 개념화된 것이라면 도우의 그것은 20세기 미술을 배경으로 각색되면서 결과적으로 러스킨의 이론과 차별화되었다. 도우에 의하면, "모든 아동은 구성하도록 배워야 한다. 그것은 아름다움을 알고 느끼는 것이며 단순한 방법으로

미술로 이해하는 미술교육

만들어 내는 것이다"(Dow, 1896, pp. 611-612). 도우의 주장, 즉 미를 지각하기 위해서 구성을 교육한다는 시각 또한 러스킨의 견해와 정확하게 일치한다.

도우는 구성 교육을 위해 특히 "단순화"의 방법을 선택하였다. 이 점은 사물을 기하학적으로 단순화하는 추상 미술이 대세였던 당시의 시대적 배경을 통해 충분히 이해할 수 있다. 과학의 이념에서 비롯된 환원주의는 이미 페스탈로치의 교육을 통해 체계화된 바 있다. 또한 20세기는 과학적 패러다임이 보편성과 절대성의 이념적 사고를 공고히 하던 시기였다. 러스킨이 파악하였던 미술 능력의 본질로서의 구성이 도우에게는 사물을 단순화하여 배열하는 구성 또는 디자인으로 전치되었다. 이는 깊은 통찰력에 의해 개념화된 러스킨의 미술 이론이 과학이 제공한 이념적 사고에 의해 변주된 것을 의미한다. 도우는 그만큼 자신이 살던 시대적 이념에 충실해 있었다. 또한 그렇게 하면서 그는 20세기를 배경으로 한 디자인 교육을 만들 수 있었다. 새로운 이론은 그 시대의 사고를 배경으로 하여 만들어진다. 도우는 다음과 같이 말하였다.

추상 디자인은 구성의 원리가 명확하고 형태로 나타나는 회화의 입문서이다. 그림에는 그것이 복잡한 상호 관계에 의해 발견되며 세부적인 묘사에 숨겨져 있어서 그다지 명확하지 않다.(p. 44)

도우에게 구성은 사물을 단순화하여 선, 색채, 그리고 노탄notan을 조화롭게 배열하는 것을 뜻한다. 도우가 서양의 전통적인 "키아로스쿠로"라는 밝음과 어둠의 명암법 대신 동양 미술에서 먹의 짙음과 옅음에 따른 농담濃淡을 뜻하는 "노탄"을 세 가지 요소에 포함한 이유는 자신 특유의 디자인 요소를 강조하기 위해서이다. 도우가 보기에 서양의 명암법은 3차원적인 사실적 재현을 위한 수단에 불과하다. 그런데『구성』에 실린 노탄을 설명하는 도판^{그림 53}에

그림 53 〈노탄(濃淡)〉, Dow, A. W. *Composition: A series of exercises selected from a new system of art education*. (Garden City, NY: Doubleday, Page & Company, 1913, p. 68).

서 볼 수 있듯이, 노탄은 명암보다 회화의 구성과 균형에 더 일반적으로 사용할 수 있다. 이러한 이유에서 도우는 명암보다 노탄을 미술의 구성 요소로 선호하게 되었다. 도우의 디자인의 세 가지 요소인 선, 색채, 노탄은 대립, 변화, 종속, 반복, 대칭의 디자인 원리와 만나면서 화면을 구성한다. 도우에 의해 알려진 "디자인의 요소와 원리design elements and principles"는 일본과 한국에서는 "조형 요소와 원리"로 번역된다. 도우는 다음과 같이 말하고 있다. "미술을 가르칠 수 있는 책을 제공하는 것이 아니라 교사가 지도할 수 있는 원칙을 세우는 것이 나의 의도이다"(Frank, 2011, p. 73). 과거에 페스탈로치가 미술을 가르치는 기초를 포함하여 원리와 원칙을 찾고자 많은 노력을 경주하였던 것처럼 도우 또한 미술의 원칙을 만들고자 심혈을 기울였다. 이는 과학적 패러다임이 제공한 원리와 원칙의 이념이 미술과 교육에 미친 영향이다.

도우는 자연과 미술작품에서 찾아보는 실습을 할 때 조형의 요소와 원리를 이용하였다. 미술작품에서 선, 색채, 노탄의 구성 요소가 어떻게 대립, 변화, 종속, 반복, 대칭과 관계하면서 작품을 구성하고 있는지를 이해하는 차원이 바로 감상이다. 이는 러스킨이 디자인의 법칙을 알고 작품을 감상해야 한다고 주장한 것에 도우가 공명한 것이다. 도우는 바로 이 방법을 미술교육의 기초로 설명하면서 "미술교육의 새로운 체계"라고 불렀다. 이와 같이 전혀 새로운 체계를 내세우기 위해 그는 기존의 전통적 방법, 즉 사실적이며 단계적으로 묘사하는 "모방 드로잉"이 교육적 효과가 적다고 주장해야 했다. 도우의 방식은 당시 매우 혁신적인 새로운 방법으로 인정받으면서 많은 반향을 불러일으켰다. 일례로, 주로 꽃이나 자연의 사물을 확대하여 단순화하면서 화풍을 형성하였던 미술가 조지아 오키프Georgia O'Keeffe는 컬럼비아 대학의 사범대학에서 도우의 구성 학습에 심원한 영향을 받은 것으로 알려져 있다. 미술의 제작은 선, 색채, 명도의 구성 요소를 대립시키면서 변화를 만들고 때로는 종속시키면서 반복하고 대칭을 만드는 것이다. 오키프는 그러한 새로운 방법, 즉 순전히 조형의 요소와 원리에 의해 단순화한 꽃이나 자연의 사물을 그리면서 스스로 감탄하곤 하였다고 한다.

도우의 방법은 형식주의를 이론적 배경으로 한다. 형식주의는 미술의 제작에서 가장 중요한 것이 외형적 "형태"이고 감상은 바로 그 형태가 "어떻게" 만들어졌는지를 이해하는 것이라고 설명한다. 도우가 이러한 미술교육을 발전시킬 수 있었던 이유는 새로운 이론과 철학에 대한 실험 정신이 충만하던 19세기 말과 20세기 초 미술계의 경향 때문이었다. 당시는 예술지상주의를 포함하여 형식주의가 기존의 방법을 구식으로 몰아내면서 새로운 이념적 체계를 구축하던 때였다. 또한 러시아에서는 1913년에 블라디미르 타틀린Vladimir Tatlin에 의해 "구성주의"가 창시되면서 구성의 개념이 널리 알려지게 되었다. 바우

하우스Bauhaus와 신조형주의 운동에 영향을 준 구성주의는 러스킨의 구성과
는 차별되는 개념이다. 러스킨의 구성은 형태와 색채를 하나로 통일하는, 창작
에서 자연스럽게 일어나는 행위이다. 이에 비해 타틀린의 구성은 인위적으로
"구축하기"이다. 러시아의 구성주의 미술에서는 현대의 산업사회와 도시 공간
을 반영하기 위해 산업용품을 이용한 아상블라주assemblage[43]를 선호하였다.

덴먼 로스의 순수 디자인 이론

덴먼 로스는 도우처럼 19세기 중엽에 태어나 20세기 초·중반을 살았던
미국의 미술사학자이면서 미술 이론가였다. 그는 도우와 함께 미국의 디자인
교육을 정립하는 데에 주도적인 역할을 하였다. 로스는 하버드 대학을 졸업하
고 그곳에서 미술과 교수직을 25년 넘게 수행하였다. 도우가 미술의 중심지
인 파리로 건너가 선진 문화를 직접 학습하였던 것과는 달리, 로스는 미국에
심어진 영국 빅토리안 문화의 영향을 받았다. 그가 하버드 대학에서 교육받을
당시에는 러스킨의 친구이자 러스킨 미술교육의 신봉자였던 찰스 엘리엇 노
턴 교수가 미술 분야에서 유명세를 얻고 있었다. 노턴은 러스킨의 영향을 받
아 대학교육에 인문학의 위치를 새롭게 세우고자 노력을 하였다. 그는 교양과
문명으로서 문화를 함양하는 것을 교육 목표로 생각하였으며 미술과 문학을
그러한 목적을 위한 수단으로 간주하였다(Frank, 2011). 러스킨에게 미술은 인
간과 인간을 창조한 신을 이해할 수 있는 통로였다. 미술의 도덕성을 강조한
러스킨의 철학은 노턴을 통해 로스의 사고에 자연스럽게 주입되었다. 또한 로
스는 러스킨의 신봉자로서 신문 편집자이자 미술품 수집가였고 미술비평가로
활약하였던 제임스 잭슨 자브스의 저서를 애독하였던 것으로 알려져 있다. 이
렇듯 그는 미국에 심어진 영국 빅토리안 문화에 영향을 받고 러스킨 추종자들
에 의해 교육을 받았다. 다시 말해 그는 러스킨의 낭만적 자연주의에 입각한

미술교육을 받은 것이다. 그러나 19세기 말과 20세기 초반의 미술계에서는 낭만주의가 구식으로 밀려나고 형식주의가 점차 대세로 세력을 넓히고 있었다. 1889년에 하버드 대학에서 디자인과 미술 이론 강의를 시작할 때 로스는 당시 보스턴에 거주하던 어니스트 페놀로사, 아서 웨슬리 도우, 그리고 색채 이론가 앨버트 먼셀과 학문적 교류를 하게 되었다.

로스에 의하면, "디자인은 마음의 활동이다. 디자인은 미술가에게 생각과 실행을 가져오는 과정이다. 그것은 선택과 판단에 달려 있다"(Frank, 2011, p. 55). 이는 러스킨의 "구성"을 연상시키는 구절이다. 하지만 로스의 디자인은 미술 오브제의 형식적 구성, 즉 재료와 선, 형, 색채의 구성을 강조한 데에 그 차이점이 있다. 로스는 러스킨, 노턴, 자브스의 가르침, 즉 예술의 목표가 아름다움과 경험이며 아이디어와 실행을 통해 이해되어야 한다는 점을 잊지 않았다. 어린 시절에 교육받았기 때문에 그만큼 체화되었던 것이다. 따라서 그는 디자인이 사고와 실행에 "질서order"를 가져온다고 설명하게 되었다. 로스(Ross, 1907)는 디자인을 다음과 같이 정의하였다.

> 디자인에 관해 말하자면, 나에게는 인간의 감정과 사고에서, 그리고 그 감정과 사고가 표현되는 많은 다양한 활동에서의 질서를 뜻한다. 질서에 관해 말하자면, 나에게 그것은 특히 조화, 균형, 리듬의 세 가지를 의미한다. 이 세 가지는 질서가 대자연에, 그리고 미술작품에 디자인을 통해 드러내는 원리적 유형이다.(p. 1)

디자인을 질서로 정의한 것은 바로 러스킨에서 직접적으로 유래하였다. 러스킨(Ruskin, 1971)에 의하면,

구성은 글자 그대로 단순하게 여러 사물에서 하나를 만들기 위해 그것들을 함께 배치하는 것을 의미한다. 생산할 때 그 사물들 모두가 공유하는 본질과 선함이다. 따라서 음악가는 어떤 정해진 관계에서 음을 조합하여 멜로디를 작곡한다. 시인은 생각과 단어를 유쾌한 질서에 놓으면서 시를 구성한다. 그리고 화가는 즐거운 질서에 생각, 형태, 색채를 놓으면서 그림을 그린다.(pp. 161-162)

질서는 "순서가 정연한 상태"이다. 특히 "신의 질서Divine Order"는 행성을 모아서 태양계와 은하계를 만드는 본질로 정의된다. 러스킨에게 우주는 신의 질서에 의해 창조된 것이다. 이러한 시각에서 러스킨에게 "order"는 신의 섭리와 관련된다. 러스킨의 이론을 좇아서 디자인을 질서로 정의한 로스에게 질서의 기호인 조화, 균형, 리듬은 디자인 이론의 보편적 원리가 되었다. 이는 도우의 대립, 변화, 종속, 반복, 대칭의 디자인 원리와 차별된다. 로스는 자신이 이론화한 "순수 디자인"에 대해 다음과 같이 설명하였다.

순수 디자인에 대해 말하자면, 나는 그것을 단순하게 질서라고 말하고자 한다. 즉, 채색에서의 선과 점, 농담, 크기, 형에서의 조화, 균형, 리듬이다. 절대 음악absolute music[44]이 귀에 호소하듯이 순수 디자인은 눈에 호소한다. 순수 디자인에 담긴 목적은 착색과 선과 점에서 질서를 성취하는 것인데, 가능하다면 질서의 완벽함과 그것의 최상의 사례인 미에 도달하는 것이다. 여기에는 그 밖의 다른 그 이상의 더 높은 동기가 없다. 단지 그 미가 수반하는 만족, 즐거움, 기쁨을 위한 것이다. 순수 디자인을 실습하면서 우리는 질서를 목표로 하고 미를 희망한다.(p. 5)

미술로 이해하는 미술교육

위의 서술은 로스의 순수 디자인이 미술의 형식주의 시각에서 순수한 감상을 이론화하고 있음을 알게 해 준다. 실제로 이 시기는 "순수"가 주제어가 되었던 때이다. 그것은 모더니즘의 환원주의에 기인한 사고이다. 순수미술이 기능을 주로 하는 공예와 분리되었고, 그것은 순수한 기능에 의지해야 한다는 것이다. 그래서 그 기능은 단지 감상으로 한정되고 축소되었다. 로스는 자신이 만든 순수 디자인이 단지 미술의 원리와 원칙을 이해하는 순수 차원임을 재차 강조하였다. 도우의 디자인 요소가 선, 색채, 노탄으로 구성된 것과 달리, 로스의 디자인 요소는 그의 저서 『순수 디자인 이론』에서 말한 것처럼 점, 선, 음영, 색채이다. 점이 모여 선이 되고 그 선으로 사물의 윤곽선을 그린 다음 거기에 음영과 색채를 가한다. 로스는 『순수 디자인 이론』을 쓴 목적이 순수미술로서 드로잉과 회화의 실천에 내재된 법칙을 많은 사람들에게 설명하기 위해서라고 하였다. 그러면서 그의 저서가 미술이 아닌 과학에 기여하고 있다는 점도 강조하였다.

로스의 순수 디자인 이론은 그가 살던 시대의 학교 미술에서 디자인 교육을 도입하는 데 상당한 영향력을 미친 것으로 추측된다. 앞서 언급한 바와 같이 『미술교육 교과서』의 디자인 교육은 덴먼 로스의 이론을 토대로 한 것이다. 이 점은 이 교재의 첫 장에 서술된 다음과 같은 감사의 글을 통해서도 재차 확인할 수 있다.

이 책에 사용된 색채 관계에 대한 이론의 경우 하버드 대학의 덴먼 로스 박사 덕분임을 인정하고자 한다. 디자인 수업에서는 덴먼 로스 박사의 배열의 원리, 즉 균형, 리듬, 조화를 소개하였는데, 이는 고학년 교재에서 더 많은 탐구 학습을 하기 위한 예비 단계이다.(p. 1)

이렇듯 러스킨의 낭만주의가 풍미하는 동시에 형식주의 미학이 모습을 드러내던 과도기에 덴먼 로스는 낭만주의를 토대로 순수 디자인 이론을 발전시키게 되었다. 그렇게 함으로써 그는 결과적으로 러스킨의 낭만적 자연주의에서 형식주의로의 변화를 이끌게 되었다. 그렇게 된 이유는 그가 20세기의 과학적 패러다임이 지배하는 세상에 살고 있었기 때문이다.

한국 미술교육에 디자인 교육의 유입

디자인 교육은 1910년 일본 문부성이 발행하여 한국의 미술 교과서로 사용되었던 『신정화첩新定畵帖』에 실린 〈모양模樣〉을 통해 최초로 모습을 보였다. 또한 『신정화첩』에는 관찰 학습을 위한 식물과 동물의 이미지, 자연 풍경, 디자인 학습, 원근법을 설명하기 위한 투시도와 기하학 학습 등이 포함되어 있었다. 이 교과서는 일본의 미술교육자 시라하마 아키라白濱徵가 1904년부터 1907년까지 영국과 미국을 직접 방문한 뒤인 1910년에 그의 감독하에 일본 문부성이 제작한 것으로 알려져 있다. 박휘락(1998)은 나카무라 토오루中村亨 편저의 『일본 미술교육의 변천』을 인용하면서 『신정화첩』이 앞서 살펴보았던 『미술교육 교과서』를 참고하여 만든 책이라고 서술하였다. 『신정화첩』과 『미술교육 교과서』는 실제로 매우 유사한 체계와 내용으로 되어 있다. 일례로 이 교재에 실린 〈겨울 풍경〉, 〈강가 풍경〉**그림 54** 등의 자연 풍경은 『미술교육 교과서』에 실린 사계절의 풍경 그림과 매우 비슷하다.

『신정화첩』에 실린 또 다른 〈모양〉**그림 55**은 자연물의 형태를 이용하여 구성의 원리를 설명하고 있다. 이것은 식물의 형태를 양식화한 장식 디자인의 내용이라기보다는 20세기 초에 전개된 디자인 이론에 기초한 것이다. 『신정화첩』이 『미술교육 교과서』를 참고하였다는 전언과 『미술교육 교과서』에 실린 순수 디자인 이론이 덴먼 로스의 이론을 바탕으로 하였다는 점으로 볼 때

그림 54 〈강가 풍경〉, 『신정화첩』 제2학년, 1912년 일본 문부성 발행.
그림 55 〈모양〉, 『신정화첩』 제2학년, 1912년 일본 문부성 발행.

그림 56 『신정화첩』에 실린 식물 형태를 양식화한 〈모양〉, "『신정화첩』 제2학년, 1912년 일본 문부성 발행.

『신정화첩』의 〈모양〉이 로스의 이론을 활용한 것임을 추론할 수 있다. 그러나 『신정화첩』에 실린 이 〈모양〉은 일견 덴먼 로스가 설명한 균형, 리듬, 조화의 순수 디자인 이론과는 관련성이 적은 것으로 보인다. 오히려 아서 웨슬리 도우가 설명한 대립, 변화, 종속, 반복, 대칭의 조형 원리에 좀 더 가깝다(박정애, 2001; Park, 2009). 또한 『신정화첩』에는 『미술교육 교과서』에서처럼 같은 제목인 〈모양〉**그림 56**에 식물 형태를 양식화한 또 다른 도판이 실려 있다. 이 도판은 『미술교육 교과서』에 실린 도판과 거의 대동소이해 보인다. 따라서 흥미롭게도 『신정화첩』의 이 도판은 미국의 교재 『미술교육 교과서』에 실린 다음의 텍스트를 읽으면서 식물에서 디자인의 아이디어를 얻을 수 있다.

우리가 만드는 모든 디자인이 어떤 명확한 모양의 선을 따라 만들 수 있는 디

자인과 같았다면, 우리는 그런 종류의 장식을 너무 많이 보면서 피곤해질 것입니다. 우리는 식물이나 꽃에서 아름다운 선과 모양에 대한 많은 아이디어를 얻을 수 있으며, 이 페이지와 다음 페이지에 실린 드로잉에서처럼 디자인을 만드는 데에 이러한 아이디어들을 사용할 수 있습니다.(p. 35)

20세기 중반 이후의 디자인 교육: 조형의 요소와 원리의 학습

미국의 미술교육에서 디자인 교육은 덴먼 로스보다는 아서 웨슬리 도우의 영향이 더욱 컸던 것으로 판단된다. 도우의 『구성』이 20세기 중반까지 계속 출판되었던 점이 이를 입증한다.[45] 도우가 발전시킨 조형의 요소는 현재 좀 더 확대되어 선, 형, 색채, 명도, 질감, 공간이다. 즉, 미술은 "선line"에서 시작하여 "형모양: shape"을 만들고 거기에 밝고 어두운 "명도value"가 들어가면 "형태form"가 된다. 따라서 형은 2차원적이며 형태는 3차원적이다. 여기에 사물의 느낌인 "질감texture"이 포함된다. 또한 미술에서 깊이를 나타내기 위한 "공간space"은 가까운 것을 크게 그리고 멀리 있는 것을 작게 그리는 기하학적 원근법에 의해 가능하다. 아울러 "공기 원근법caerial perspective"을 사용하여 가까운 것을 진하게, 멀리 있는 것을 흐리게 그리면서 공간을 만들 수 있다. 오늘날의 조형의 원리는 도우가 만든 것에서 보다 확장되어 화면을 대칭과 비대칭의 시각에서 본 "균형balance," 한 화면을 하나로 묶는 "통일unity," 주제나 인물을 눈에 띄게 만들기 위한 "강조emphasis," 단조로움을 피하기 위한 "변화variation," 색이나 형태 등을 이용하여 강렬함을 전달하기 위한 "대립contrast," 모양이나 형태를 반복하는 "패턴pattern," 주로 인물의 동세를 통해 시각을 이동시키기 위한 "운동감movement," 선이나 형의 반복으로 나타나는 "리듬rhythm"이 포함된다.

상기한 조형 요소와 원리는 신조형주의자들이 작품을 제작하는 이치와

그림 57 학생 작품, 조연수, 〈닭〉.

정확하게 같다. 따라서 미술의 기초로 흔히 인식하고 있는 사실적 묘사에 대한 단계적 훈련을 받지 않은 학생들도 미술의 요소와 원리를 배합하면서 몬드리안이나 두스부르흐가 제작한 작품의 이미지들과 비슷한 유형의 것을 손쉽게 만들 수 있다. 선, 형, 색으로 구성된 학생작품 〈닭〉**그림 57**은 일견 두스부르흐의 〈소의 추상〉**그림 39**을 연상시킨다. 학생들의 작품들**그림 58**이 증명하듯이, 선, 형, 색채, 패턴, 통일, 강조를 이용하면 현대 미술가들이 만든 비구상화와 비슷한 작품을 손쉽게 만들 수 있다. 이와 같은 조형 요소와 원리는 동시에 작품을 감상할 수 있는 렌즈로 사용되고 있다. 한국의 미술 교과서에 나온 "미술 용어를 사용하여 작품을 감상하자"는 바로 조형 요소와 원리로 작품을 감상하는 도우의 전통이다. 요약하자면, 조형의 요소와 원리에 내재한 미술작품의 정

미술로 이해하는 미술교육

그림 58 조형요소와 원리를 이용하여 만든 학생 작품들. ① 이진희, 〈아보카도〉.
② 이재원, 〈색채〉. ③ 이다혜, 〈운동화〉. ④ 박채원, 〈콜라와 사이다〉.

①	②
③	④

의는 미술작품이 선, 형, 색채 등을 사용한 "균형, 통일, 강조" 등으로 구성된
다는 것이다. 그것은 모더니즘의 미학인 "형식주의"에 뿌리를 두고 있다. 강조
하자면, 형식주의의 가치는 미술의 "조형의 요소와 원리"가 전 세계의 모든 미
술에서 발견될 수 있다는 시각에서 미술의 보편주의를 옹호하는 차원에 있다.
이는 일찍이 모든 미술이 동등하게 판단될 수 있어야 한다고 주장하였던 칸트
의 보편주의가 실현된 것이라고 할 수 있다. 칸트(Kant, 1964)에게 미적 판단
은 주관적인 것임에도 불구하고 보편적이다. 칸트는 인간에게는 보편적 감성
이 존재한다고 설명하였다. 따라서 조형의 요소와 원리를 가르치는 디자인 이
론은 궁극적으로 모더니즘의 이념인 보편성과 절대성의 실현이다.

바우하우스 교육

바우하우스는 1919년부터 1933년까지 운영되었던 독일의 미술학교이다. 건축가 발터 그로피우스Walter Gropius가 독일 남서부의 바이마르에 설립하였으나 1925년에 동부의 데사우로 옮겼고, 이후 1932년에 다시 베를린으로 옮겼으나 1933년 히틀러의 나치 정권에 의해 폐교되었다. 이렇듯 비교적 짧은 기간 존속하였던 미술학교이지만, 바우하우스는 20세기 미술과 미술교육에 새로운 방향을 제시하는 이정표 역할을 하였다. 따라서 그 영향력 또한 매우 지속적이고 광범위하였다. 그런 만큼 바우하우스 교육은 당시에도 매우 획기적이었다.

"바우하우스"는 독일어에서 "짓다"라는 "바우bau"와 "집"이라는 "하우스haus"의 합성어로, "지은 집" 또는 "건축의 집"을 의미한다. 예술은 집과 더불어 시작된다. 그래서 건축은 예술의 으뜸이며, 바우하우스는 그 점을 건축을 통해 보여 주고자 하였다. 바우하우스는 중세 독일의 "건축 장인조합"에서 유래한 것으로 알려져 있다(Curtis, 1982). 중세의 길드를 모델로 삼았던 것이다. 길드는 중세에 이루어졌던 미술가 교육 체제이다. 길드 체제는 도제徒弟제도를 통해 이루어졌다. 새로 고용된 자가 숙련공의 수준에 도달하기 전에 "도제"라고 불리는 학습 기간을 거쳐야 했다. 그것은 노동과 같은 훈련을 통해 이루어지는 고된 작업이었다. 길드는 수공예 분야에서 경험이 풍부한 기술 전문가들로 구성되었다. 이들을 "장인"이라고 불렀다. 그러나 장인과 도제는 단순한 수직관계가 아니었다. 길드에서 장인을 통해 배우는 도제 학습은 때로는 상호작용의 소통이 이루어지는 협업의 수준에 도달하기도 하였다. 이렇듯 바우하우스는 과거의 전통적인 규범과 방법에 반대하여 실험적이고 혁신적인 미술가 교육을 기획하면서도 한편으로는 과거의 전통에서 좋은 점을 취사선택하였다.

이는 과거와의 결별이라는 모더니즘의 가치가 한낱 이념적 사고에 불과한 것임을 알려 준다. 삶의 현실에서 볼 때 과거의 제도나 관습에서도 취할 것이 무수히 많다.

모더니즘의 사고는 상층문화와 대중문화를 이분법적으로 분리하면서 실험을 통해 상층문화를 생산하는 데 집중하였다. 그런데 그러한 모더니즘의 정신이 충천하던 20세기 초를 배경으로 한 바우하우스의 설립 정신은 오히려 각기 분리된 모든 미술 분야를 통합하는 데에 있었다. 바우하우스는 화가, 조각가, 공예가들로 하여금 모든 기술을 결합하여 협동 프로젝트를 수행할 수 있도록 함께 훈련시켰다(Bergdoll & Dickerman, 2009). 그것은 바우하우스가 시대적 이념을 따르기보다는 삶의 질을 높이기 위한 실용 정신에 입각하였기 때문이다. 이렇듯 바우하우스의 정신은 이념적 사고를 떠나 실질적인 효과를 얻을 수 있도록 기획하는 데에 집중되어 있었다. 따라서 바우하우스의 실험 정신은 철저하게 현실 또는 삶에 근거한 것이라고 말할 수 있다. 바우하우스 디자인의 미는 기능성을 살리면서 장식을 배제한 단순성으로 특징지어진다. "기능성을 살려 최대한 단순하게!"는 바로 바우하우스 미학에서 기원한다. 단순화는 산업화에 의해 공장에서 대량 생산되던 당시의 생산품 디자인의 필요조건이었다. 바우하우스는 그러한 시대에 맞는 디자인을 제시한 것이다. 오늘날 가구와 그래픽 디자인을 비롯하여 각종 생활 도구들에 이르기까지 미니멀한 현대적 디자인의 대부분이 바우하우스 미학에 영향을 받았다고 할 수 있다. 그러면서 바우하우스는 형태와 기능 사이의 구분이 없는 새로운 예술의 비전을 제시하였다. 그것은 20세기의 삶이 요구한 조건이었다.

예술의 목적이 삶에 직접 사용하는 데에 있었기 때문에 미술과 공예의 불필요한 구분을 없애고 새로운 공예가 길드를 조직하는 것이 바우하우스의 창립 목표 중의 하나였다. 공예와 미술은 결국 같은 것이었다. 다시 말해, 바우하

우스의 정신은 예술을 일상생활과 접촉시키고 생활 도구의 미적 수준을 높이면서 이를 즐기기 위한 것이었다. 그래서 건축, 공연 예술, 디자인 및 응용미술에 순수미술만큼의 중요성이 부여되었다. 모더니즘에서 순수미술을 중시하고 일반 대중을 위한 실용적인 공예를 경시하던 이념적 허구에 일타를 가한 것이다. 미와 기능성의 시각에서 공예와 순수미술을 결합하면서 디자인의 중요성이 강조되었다. 이는 20세기 초에 미국이 산업사회에 진입하면서 디자인 교육이 발전하게 된 것과 같은 이치이다. 따라서 바우하우스의 설립 정신은 건축을 포함한 모든 예술을 하나의 전체적인 존재로 디자인하는 "종합적인 예술작품Gesamtkustwerk"의 개념을 창조할 수 있었다. 이러한 시각에서 바우하우스 교육은 궁극적으로 전통적인 학생과 교사 관계를 이들 모두가 상호작용하는 예술가 공동체로 바꾸었다.

바우하우스의 교장이었던 그로피우스가 주로 표현주의 작품을 제작하였기 때문에 그는 유럽의 대표적인 표현주의 미술가들을 교수로 초빙하였다. 교수진에는 애니 알버스, 바실리 칸딘스키, 파울 클레, 라즐로 모홀리-나기, 요제프 알베르스, 요하네스 이텐 등 당시 유명세를 타던 미술가들이 포함되었다. 이와 같은 표현주의 미술가들로 교수진을 구성한 것은 바우하우스 교수법의 목적이 개인의 감각적 표현을 돕기 위한 것임을 시사한다.

바이마르에서 데사우를 거쳐 베를린으로 옮겨 가면서 1919년에서 1933년 동안이라는 짧은 기간의 생명이었지만, 바우하우스의 양식과 교육은 이후 20세기의 미술, 디자인, 건축, 공예, 교육에 심원한 영향을 주면서 영원히 살게 되었다. 나치 정권의 압박으로 학교가 문을 닫게 되자 이 학교의 교직원 대부분이 독일을 떠나 주로 미국으로 이주하면서 제2차 세계대전 이후에 미국은 바우하우스 교수법을 전 세계로 전파하는 채널로 기능하였다. 모더니즘 건축을 대표하는 인물로 현대 건축에 이바지한 바가 컸던 그로피우스는 1934년

에 독일을 떠나 영국에 거주한 후 1937년에 미국으로 이주하여 하버드 대학의 건축학과 학장을 역임하면서 바우하우스의 건축 미학을 알렸다. 요제프 알베르스Josef Albers는 바우하우스가 폐교되자 미국으로 이민하여 1933년에 블랙마운틴 대학에서, 1950년에는 예일 대학의 디자인학과에서 바우하우스 양식을 가르쳤다. 또한 라즐로 모홀리-나기László Moholy-Nagy는 바우하우스를 떠나 1933년까지 베를린에 살았으나 다시 런던으로 이주하였고 1937년에 미국에 정착하였다. 이후 그는 그로피우스를 고문으로 추대하여 시카고에 뉴바우하우스The New Bauhaus**46**를 설립하면서 바우하우스의 미술과 교육을 전하였다. 이렇듯 바우하우스 교육의 영향이 오랜 기간 넓게 전파된 이유는 진정성이 있었기 때문이다. 당시의 시대적 사고에 얽매이지 않고 삶을 중심으로 만들어졌기 때문이다. 바우하우스 교육에서는 요하네스 이텐Johannes Itten이 기획하였던 예비 코스Vorkurs가 유명하다.

요하네스 이텐의 예비 코스

바우하우스의 주요 목표가 예술, 공예, 기술을 통합하여 삶의 유용성을 찾았던 점은 교육의 방법을 새로운 시각에서 찾게 하였다. 그 결과 바우하우스 교육과정은 "통합적" 방법으로 일관하게 되었다. 교육의 관점에서 바우하우스를 논할 때에는 단연 이텐이 기획하였던 "예비 코스"를 들게 된다. 예비 코스는 미술에 관심을 가진 모든 학생을 입학시켜 6개월의 예비 기간 동안 가르쳤던 학습 과정이었다. 이는 바우하우스가 학생들을 배타적으로 선별하지 않고 그들의 잠재성의 발현을 더 중시한다는 사실에 입각한 것이다. 이 코스를 만든 이텐은 스위스의 표현주의 화가로, 한때는 초등학교 교사로 아동에게 미술을 가르친 경험이 있었다. 이텐은 오스트리아의 빈에서 프란츠 치첵Franz Cizek에게 많은 영향을 받았다고 한다(Curtis, 1982). 이텐의 일련의 작품은 기하학

적으로 분할된 색의 구성으로 특징되는데, 이를 통해 그가 색채 이론에 나름의 식견을 가진 미술가임을 알 수 있다. 이러한 작품들은 또한 일견 요세프 알베르스 또는 파울 클레의 작품을 연상시킨다. 이텐의 또 다른 작품들에서는 바실리 칸딘스키의 표현주의적 화법과도 상당 정도 유사성이 엿보인다. 실제로 그의 교육 목표와 방법은 표현주의와 맥이 닿아 있었다. 이텐은 미술을 가르치는 것이 인간의 창의적 영혼과 인간 본성인 직관에 대한 지식이 필요한 대담한 모험이라고 생각하였다. 따라서 이텐(Itten, 1975)은 초등학교에서 가르칠 때 아동의 천진난만한 표현을 저해하는 그 어떤 것들도 피하려고 하였다. 이텐(Itten, 1975)이 기획하였던 예비 코스의 특징은 다음과 같이 세 가지 목표와 임무로 서술되고 있다.

1. 창의적 힘과 학생들의 예술적 재능을 자유롭게 풀어 놓기 위해서이다. 자신의 고유한 경험과 지각이 진정성 있는 작품을 만든다. 학생들은 점차 관습의 모든 죽은 나무를 제거하고 자신의 작품을 만들 용기를 얻게 된다.
2. 학생들의 진로 선택을 쉽게 하기 위해서이다. 여기에서 재료와 질감 연습은 소중한 도움이 되었다. 학생 각각은 자신이 가장 친밀감을 느끼는 자료를 빠르게 찾았다. 나무, 금속, 유리, 돌, 점토 또는 직물이 학생들의 창의적인 작업에 가장 큰 영감을 주었을 것이다. 안타깝게도 당시 예비 코스에는 대패질, 줄질, 톱질, 구부리기, 납땜과 같은 모든 기본 기술을 연습할 수 있는 워크숍이 없었다.
3. 예술가로서의 미래 경력을 위해 학생들에게 창의적인 구성 원리를 제시하기 위해서이다. 형태와 색의 법칙은 그들에게 객관성의 세계를 열어 주었다. 작업이 진행됨에 따라 형식과 색상의 주관적이고 객관적인 문제가 다양한 방식으로 상호작용할 수 있게 되었다.(pp. 7-8)

그림 59 〈흰색 컵, 검정 접시, 흰색 달걀〉, Johannes Itten, *Design and Form: The Basic Course at the Bauhaus*, (London: Thames and Hudson, 1975).

이텐의 구성 이론에서는 표현주의에서 자주 사용되는 대비 이론이 기초가 되었다. 이러한 대비에는 밝음과 어둠의 대비chiaroscuro,그림 59 물질과 재질감texture 학습,그림 60 형태와 색채 이론, 리듬과 표현적 형태의 대비 효과, 표현 연습그림 61 등이 포함된다. 이텐에게 밝음과 어둠의 대비는 효과를 극대화할수 있기 때문에 가장 표현적인 구성 수단이었다. 이텐의 교수 방법은 재료, 질감, 색상, 그리고 자연 형태에 대한 개별적 민감성에 집중하면서 디자인에 대한 표현적 힘을 자각시키는 데에 있었다. 이텐의 수업은 형태 학습과 재료 연구로 구성되었다. 그가 구상하였던 형태 학습은 촉각 연습, 리듬 주입을 위한체조, 색상 및 형태에 대한 체계적인 분석, 명암 대비 조사를 통한 실습으로 이루어져 있다. 또한 재료 연구는 "발견된" 다양한 오브제와 주변 환경에서 "발견되는" 평범한 재료를 선택하여 실제를 만드는 학습으로 특징지어진다. 이와같이 발견된 오브제와 평범한 재료의 사용은 다다이즘으로부터 받은 영향으

그림 60 〈다양한 질감의 포토몽타주〉, Johannes Itten, *Design and Form: The Basic Course at the Bauhaus,* (London: Thames and Hudson, 1975).

그림 61 〈강한 충동에서 나온 리듬 형태〉, Johannes Itten, *Design and Form: The Basic Course at the Bauhaus,* (London: Thames and Hudson, 1975).

그림 62 〈공간적인 3차원의 몽타주〉, Johannes Itten, *Design and Form: The Basic Course at the Bauhaus,* (London: Thames and Hudson, 1975).

로 풀이된다. 나무, 철사, 천 등 일상에서 발견되는 물질을 이용한 구성은 2차
원적인 콜라주를 벗어나 3차원적인 아상블라주^{그림 62}에 이르기까지 매우 다양
하였다. 이러한 학습 방법은 재료들의 각기 다른 특성을 최대한 활용하여 새
로운 시각 형태를 만들게 하였다.

바우하우스 예비 코스의 교육이 미국에 알려진 시기는 라즐로 모홀리-나
기[47]가 미국에 정착하였던 1930년대 후반이었다. 그러나 미국의 미술학교와
미술과가 바우하우스 예비 코스의 과정을 본 딴 학습을 도입한 시기는 전후
에 이르러서였다(Efland, 1996). 이후 바우하우스 교육은 미국 공립학교의 초·
중등 교육에서 재료의 특성을 살려 다양한 시각 형태를 만드는 실습을 이끌었
다. 이와 같이 미국에 전파된 바우하우스 교육은 또한 한국 미술교육에 간접
적으로 유입되었다.

바우하우스 교육과 한국 미술교육

한국 학교 교육에 바우하우스 교육이 도입된 것은 1963년부터 1972년까
지 시행되었던 제2차 교육과정을 통해서였다. 이 과정에 디자인 영역이 포함
되면서 형태, 색채, 재료의 실험 등 바우하우스 교육의 이론과 실제가 눈에 띄
게 강조되었다. 따라서 제2차 교육과정 시기에 만들어진 한국의 미술 교과서
들에서 바우하우스의 실습이 비중 있게 다루어졌다. 종이 조각,^{그림 63} 재질감
연습,^{그림 64} 연필로 질감 내기, 포토그램, 선재 구성,^{그림 65} 배색 연습^{그림 66} 등
이 바우하우스 교수법에서 유래한 실습들이다. 이와 같이 한국에 바우하우스
교수법이 유입된 것은 일본을 경유한 것으로 추측된다. 1955년에 한국의 제1
차 교육과정이 만들어졌을 당시부터 일본의 교육과정은 한국의 미술과 교육
과정과 매우 긴밀한 유기적 관계를 맺고 있었다. 다시 말해, 당시 한국의 미술
과 교육과정이 일본의 그것과 대동소이해서 일본에 크게 의존하였다는 사실

그림 63 〈입체로 꾸미기〉와 〈오려서 꾸미기〉, 『미술 6』, 1970년 3월 1일 발행, 문교부, 고려서적주식회사.
그림 64 〈재질감〉, 『미술 5』, 1970년 3월 1일 발행, 문교부, 고려서적주식회사.
그림 65 〈선재 구성〉, 『미술 5』, 1974년 3월 1일 발행, 문교부, 고려서적주식회사.
그림 66 배색연습, 『미술 5』, 1970년 3월 1일 발행, 문교부, 고려서적주식회사.

	63	
64		65
	66	

을 알게 된다. 이 점은 제2차 미술과 교육과정과 1957년에 제정된 일본의 미술 교육과정에서도 충분히 간파할 수 있다. 즉, 이 둘은 매우 유사한 내용으로 이루어져 있다. 일본에서의 디자인 교육은 1954년에 발터 그로피우스의 방일訪日이 기폭제로 작용하였다. 이를 계기로 일본에서는 1955년에 조형교육센터[48]가 창립되면서 바우하우스 이론에 기초한 디자인 교육 운동이 크게 유행하게 되었다(Dobbs, 1983).

일상생활을 위한 미술교육

미술을 삶과 관련시켰던 독일의 바우하우스 교육처럼 20세기 초엽에 비슷한 경향의 미술교육이 미국에서 전개되었다. 미국에서 구체화되었던 일상생활을 위한 미술교육은 19세기 이후 진행되었던 진보주의 교육을 배경으로 한다. 진보주의 교육은 형식적 경향의 전통 교육에 반대하면서 19세기 말에서 20세기 초에 미국을 중심으로 전개된 교육개혁 운동이다. 진보주의 교육은 지적, 정서적, 육체적 성장을 통한 아동의 전인적 육성을 목표로 하였다. 이는 18세기에 이성, 정서, 신체의 유기적 관계를 통한 교육을 기획하였던 루소를 상기시킨다. 실제로 진보주의에서는 아동의 자연적 성장을 고려하면서 아동 중심의 교육을 유도하였던 루소와 페스탈로치 교육의 전통을 되살리고자 하였다. 여기에 존 듀이의 실용주의와 경험 이론이 더해졌다. 듀이에게 지식은 삶에서 유용성이 확인될 때 가치가 있는 것이다. 또한 그 지식은 삶을 통해 지속적으로 구성되는 과정이다. 그렇기 때문에 아동은 삶을 통해서, 그 삶의 경험을 재구성하는 과정을 거치면서 지적으로 성장할 수 있다. 듀이(Dewey, 1997)는 삶 또는 환경과의 상호작용을 통해 마음을 재구성하는 현상이 "경험"이라

고 설명하였다. 또한 이러한 환경과의 상호작용에 의한 결과를 "미적 경험aesthetic experience"으로 정의하였다. 듀이에게 그것은 여타 경험과 구별되는 하나의 이벤트이기 때문에 "하나의 경험an experience"이다. 이러한 이론에 근거하여 진보주의는 경험 중심의 교육을 주창하게 되었다.

진보주의 교육에서는 아동 스스로 주체가 되어 자발적 학습에 의해 체득하는 과정과 그 방법이 중시되었다. 따라서 개별화된 학습, 경험의 지속적인 재구성을 통해 성장을 도모하는 학습, 학생 상호 간의 협동 학습, 문제 해결과 비평적 사고력의 함양을 목표로 한 학습, 주제 단위를 강조하는 통합 교육과정, 민주주의의 시각에서 공동체에 봉사하기 위한 프로젝트, 실생활에서 직접 유래한 학습 자원의 선호, 아동 프로젝트 개발 등이 강조되었다. 이러한 맥락에서 진보주의 교육에서 학교는 생산성을 높이기 위한 조직으로서 사회와 국가를 재건하는 수단이 되었다(Graham, 1967).

진보주의에 기초하여 학교 교육과정이 만들어지던 20세기 초반에 미국은 전례 없는 경제적 대공황을 겪게 되던 매우 어려운 시기였다. 1929년에 발발한 대공황은 프랭클린 루스벨트 대통령의 뉴딜 정책이 실행되면서 서서히 그 어둡고 긴 터널을 빠져나올 수 있었다. 따라서 10여 년 넘게 지속되었던 대공황은 사회 전반에 영향을 미치게 되었다. 사회 각 분야에서는 긴축 재정이 연속적으로 이어졌다. 그동안 미국의 학교 수업에서 꼭 필요하지 않았던 교과목들은 경비가 삭감되거나 아예 제거되는 운명을 맞게 되었다. 동양과 마찬가지로 서양에서도 미술은 그 방면에 소질이 있는 소수나 상류층을 위한 것이라는 인식이 예로부터 보편화되어 있었다. 이와 더불어 모더니즘의 배타적 이념은 상층문화와 대중문화를 구분하면서 미술을 지적 엘리트층만이 소통할 수 있는 특수 영역으로 만들고 있었다. 따라서 경제적 시각에서 보면 미술과 같이 소수와 특수층을 위한 과목은 제일 먼저 희생되어야 할 대상이었다.

미술이 학교 교육에서 생존하기 위해서는 먼저 그것이 일반인들의 삶의 질을 향상시킬 수 있는 필수 과목임을 증명해야 했다. 따라서 미술교육자들은 미술이 삶과 직결된 영역임을 이해시키기 위해 실제적인 다양한 프로그램을 만들었다. 1930년대 대공황 시기에 활동하였던 미술교육자 멜빈 해저티Melvin Haggerty와 에드윈 지그펠드Edwin Ziegfeld는 미술을 통해 가정, 학교 또는 공동체에서 직면하는 일상생활의 문제를 해결하고자 하였다. 그것은 진보주의 시각에서 문제 해결 능력의 계발, 일상을 위한 교육과정 고안, 실생활에서 유래한 학습 자원의 개발이라는 목표와 정확하게 맞아떨어졌다. 그 결과 "일상생활을 위한 미술Art for Daily Living"이라는 주제에 기초한 교육과정이 고안되었다. 미술이 어떻게 삶에 유용한 것인지를 실천하기 위한 방법이 모색되었던 "오와토나Owatonna 계획안"은 일상생활을 위한 미술의 교육과정을 만들기 위한 대표적 프로젝트였다.

"일상생활을 위한 미술"은 미술이 우리의 삶에 유용하게 될 때 가치를 지닌다는 시각에서 미술을 서민들의 삶의 저변까지 확대한 매우 새로운 경향이었다. 따라서 이 학습에 내재한 이론은 실용주의 미학이다. 실용주의는 도구주의와 맥을 같이한다. 실용주의의 관점에서 미술은 삶에서 그 유용성이 확인될 때 가치를 인정받을 수 있다. 이러한 배경에서 1930년대의 "일상생활을 위한 미술"은 1960년대에 삶의 주변에서 발견되는 인공물을 소재로 삼았던 일반 미술계의 팝 아트보다 훨씬 앞서 실행되었던 매우 혁신적인 미술교육의 이론과 실제였다. 그것은 미술을 삶과 접맥하였기 때문에 가능하였다. 일상생활을 위한 미술은 바우하우스 교육이 미술을 삶에 적용하면서 삶의 질을 높이고자 하였던 것과 같은 맥락에 있다. 에플랜드(Efland, 1996)에 의하면, "일상생활을 위한 미술"의 개념은 다음의 세 가지 원칙에 초점을 두었기 때문에 재건주의적이다. 첫째, 미술은 삶의 일상적 문제를 해결하기 위한 수단이다. 둘째,

삶에 응용하기 위해 주제 통합을 강조하였다. 셋째, 공동체를 강조하였다. 이러한 시각에서 교육과정의 초점은 삶에 실제로 적용될 수 있는 것에 맞추어졌다. 그 결과 미술교육의 목표는 생활에 좋은 디자인을 개발하기 위해 공동체에서 취향의 질을 향상시키는 것이 되었다.

일상생활을 위한 미술과 관련하여 진보주의 교육이 택하였던 주제 통합의 맥락에서 레온 윈슬로우(Winslow, 1939)는 미술교육에서 통합 방법을 시도하였다. 그것은 바우하우스 교육이 삶의 유용성을 찾기 위해 통합적 커리큘럼을 만든 것과 정확하게 같은 이치이다. 삶에서 나오기 때문에 통합된 지식은 그만큼 삶에 유용하다. 따라서 미술교사가 미술을 가르칠 때 주제 중심으로 역사, 지리, 사회, 언어 등의 과목과 통합하는 방법을 시도하게 되었다. 미술을 이용하여 일상생활에서의 개인적 경험을 강조하는 것이다. 이렇게 시도하는 이유는 학생들이 경험의 재구성을 쉽게 할 수 있도록 그들이 이미 알고 있는 것과 새로운 지식을 통합하면서 실제 삶의 이슈를 자극하기 위해서이다. 이는 "경험으로서의 교육"이라는 존 듀이의 이론에 기초하고 있다. 듀이에게 경험은 환경과의 상호작용을 통해 한 개인의 의식에 작용하는 주관적인 것이다. 듀이(Dewey, 1997)는 학생들이 메타인지Metacognition[49]를 통해 또는 이전의 경험, 선입견 및 지식을 구축하여 사실에 기초한 이해력을 구성할 수 있다고 보았다. 연속적인 경험이 서로 통합될 때 포괄적인 지식을 구축할 수 있다. 듀이에게 지식은 행동에 의해 학습되는 것이다. 이러한 맥락에서 교육은 환경과의 상호작용을 통해 경험을 재구성하는 과정이다. 듀이는 이러한 교육적 중요성을 경험의 가치로 설명하였다. 이러한 맥락에서 교육자의 역할은 교육적 경험을 만드는 것이다. 따라서 학생이 소외된 채 어른의 시각, 기준, 사고 수준에 입각할 경우 진정한 경험과 교육이 이루어지지 않는다. 학생 중심으로 교육이 이루어져야 하기 때문에 또한 생활 중심이어야 한다. 이는 바로 루소의 교육

관과 상통한다. 그러한 경험은 의미를 만들면서 중요성을 더욱더 증가시키게 된다. 이러한 이유로 듀이는 지식의 재구성을 위해 통합 교육을 적극적으로 기획하였다.

　"일상생활을 위한 미술"의 이론과 실제는 1950년대 당시 파견되었던 미국의 교육사절단을 통해 한국에 직접적으로 도입되었다. 또한 일본에 파견되었던 미국의 교육사절단이 일본의 교육과정을 만들었고 그것이 한국에 간접적으로 유입되기도 하였다. 제2차 세계대전 중 태평양 전쟁에서 일본이 연합국에 패전하자 더글러스 맥아더 사령부가 일본에 주둔하면서 일본의 군국주의를 제거하고 자유민주주의 국가의 성장을 위한 기초를 닦게 되었다. 이러한 정책의 일환으로 미국의 교육사절단이 일본의 교육과정을 편성하는 주체가 되었다. 마찬가지로 한국의 경우도 한국전쟁 중에 파견된 미국의 교육사절단이 한국의 교육과정을 지휘하였다. 그 결과 한국과 일본의 교육과정에 재건주의 개념이 도입된 것이다. 1954년에 처음 만들어진 한국의 제1차 교육과정에 미국의 에드윈 지그펠드와 레온 윈슬로우Leon L. Winslow 등이 주창한 재건주의 개념이 대거 소개되었던 것은 이러한 배경에서였다. 이와 같은 재건주의 경향은 학교 교실에서 사용할 수 있는 매체를 확대하였다. 일상생활에서 미술의 실제적 접근을 강조한 "미술과 생활"은 한국의 미술교육과정에서 그 전통의 맥을 면면히 잇고 있다. 폐품으로 만들기,^{그림 67} 종이 찰흙으로 만들기, 내 방 꾸미기^{그림 68} 등의 프로그램이 그 예이다. 여기에는 조형의 요소와 원리의 "디자인 양상"이 응용되었다.

그림 67 〈여러 가지 만들기〉,
『미술 2』, 1970년 3월 1일 발행,
문교부, 고려서적주식회사.

그림 68 〈방 안 꾸미기〉, 『미술 2』, 1973년 3월 1일 발행, 문교부, 고려서적주식회사.

표현주의 미술교육

20세기에 접어들면서 모더니즘의 이념인 개인과 개성의 추구는 학교 미술의 주제어로 급부상하게 되었다. 19세기 말에 이르러서 루소 전통의 페스탈로치 교육이 유럽 전역으로 전파된 결과 어린이가 그린 미술에 대한 관심이 고조되었다. 그러한 배경에서 아동의 드로잉을 통해 아동을 연구하는 학문적 분위기가 무르익어 갔다. 영국의 심리학자 제임스 설리는 페스탈로치의 아동

미술로 이해하는 미술교육

드로잉을 학습하면서 그것을 심리학적 측면에서 연구하였다. 그는 아동이 만든 미술의 초기 단계를 파악하면서 아동이 생각을 반복하기 위해 스킴scheme 또는 스키마타schemata를 전개한다고 주장하였다. 예를 들어, 설리는 아동이 얼굴을 표현하기 위해 "달 도식lunar scheme"을 사용한다고 언급하였다. 다시 말해, 얼굴을 표현하기 위해 반드시 둥근 원을 사용한다는 것이다. 설리(Sully, 1892)는 『인간의 마음』에서 지각에 대해 분석하면서 이를 이론화하였다. 그는 시각적 지각과 촉각적 지각이 별개의 것으로 양분되어 발전하는 것이 아니라 항상 상호 간섭에 의해 영향을 미치는 관계라고 설명하였다. 마치 감각과 이성이 뚜렷하게 양분되지 않은 것과 같은 이치이다. 그 결과 설리는 시각적 지각이 촉각적 지각에서 비롯된 방식으로 이루어졌다고 결론지었다(Macdonald, 1970). 이와 같은 설리의 시각과 촉각 이론은 40년이 지나 미술교육자 빅터 로웬펠드Victor Lowenfeld가 공명하게 되었다.

19세기 말의 아동 연구 전통은 20세기로 이어지면서 새로운 관점으로 확대되었다. 19세기 내내 지속되었던 계몽주의 사상이 가져온 과제, 즉 냉철한 이성의 계발이라는 담론이 반작용을 일으키게 되었다. 그 요인들 중 하나가 프로이트에 의한 "무의식"의 발견이었다. 이성과 감정이라는 기존의 이분법적 사고는 무의식이 끼어들면서 무색해졌다. 정신적인 내면세계는 무의식에 남아 있는 억압에서 벗어남으로써 의식적인 충돌을 피할 수 있는 것으로 이해되었다. 따라서 이제는 이성으로부터 감정의 해방이 절실해졌다. 이와 같은 무의식의 확인은 피카소로 하여금 아프리카 미술에서 소재를 차용하게 하였다. 무의식이 가져온 새로운 렌즈는 문명화되지 못한 야만으로 여겨져 "원시 미술"로 치부되었던 아프리카 미술을 주목하게 한 것이다. 이제 아프리카 미술은 오히려 가장 근원적인 감각에 충실한 것이며 보다 원초적인 인간 내면의 표현 형태로 비추어졌다. 그것은 진정한 자아 표현으로 여겨졌다! 이렇듯 20

세기 초의 자아 표현으로서의 미술에 대한 열기가 유럽 미술계를 뜨겁게 달구기 시작하자 미술교육자들은 아동이 그린 미술을 아동 특유의 자아 표현의 형태로 바라보게 되었다. 아동의 표현은 자발적인 것이며 때 묻지 않은 원초적인 것으로 이해되었다. 원시미술이 아동이 그린 작품의 위치를 설정해 준 것이다. 빌헬름 비올라는 이렇게 선언하였다. "원시미술과 아동의 그림은 최초의 '표현'이지 재현이 아니다"(Viola, 1944, p. 44). 스튜어트 맥도널드(Macdonald, 1970)에 의하면, 원시미술은 언어나 글이 있기 이전부터 존재하였기 때문에 표현이 주된 목적이었다. 같은 맥락에서 아동이 그린 그림은 그 아동의 의미 있는 표현으로 간주되었다. 아동의 작품이 의사소통을 위한 표현으로 이해된 것이다. 그래서 아동이 만든 작품에서도 원시미술처럼 상징과 도식이 사용되었고 아동은 자신이 좋아하는 상징과 도식을 반복한다고 생각되었다. 당시 미술계에서는 미술을 개인의 자아 표현으로 보는 표현주의가 대세를 형성하고 있었다. 미술계의 이러한 분위기는 한 개인의 진정한 내면 표현을 위해 타자의 영향을 받지 않아야 한다는 논리로 귀결되었다. 따라서 창의성을 위해 모방은 금기시되었다. 루소의 시각에서 말하자면, 그것은 인간의 본능에 대해 전혀 무지한 단순 결과였다.

프란츠 치첵

19세기 중반과 20세기 초반에 걸쳐 활동하였던 오스트리아의 프란츠 치첵Franz Cizek은 표현으로서 아동 미술을 주목하였던 최초의 아동 미술 연구가이다. 치첵이 활동하던 당시의 빈은 건축, 디자인, 미술에서 새로운 운동이 일어나던 중심지들 중의 하나였었다. 특히 20세기 초 오스트리아에는 구스타프 클림트와 에곤 실레를 비롯하여 많은 미술가들이 표현주의에 영감을 받은 양식을 구사하고 있었다. 치첵의 예술적 직함 또한 표현주의 미술가였다. 그는

클림트와도 가까운 사이였던 것으로 알려져 있다.

표현주의 미술가의 시각에서 자유로운 표현을 추구하던 치첵은 같은 렌즈를 가지고 아동이 만든 작품을 해석하게 되었다. 그가 보기에 아동의 미술은 어른의 영향에 의해 상처받기 쉬운 미술이었다. 그렇기 때문에 어른의 영향을 철저히 배제해야 하는, 그 자체로서 보호받아야 하는 미술 형태였다. 아동 미술은 오직 아동들만이 생산해 낼 수 있는 미술이다! 이렇게 해서 아동 특유의 동심의 표현이라는 뜻으로 1890년대에 치첵에 의해 "아동 미술child art"이라는 용어가 만들어졌다. 따라서 치첵의 교육 방법은 아동에게 철저한 표현적 자유를 보장하려는 목적으로 어른뿐 아니라 아동들 간의 영향을 제거하는 것으로 특징된다. 말하자면, 인간 상호 간의 영향을 철저하게 배제하면서 한 개인의 "자발적인" 내면 표현을 독려한다는 것이다. 이러한 시각에서 볼 때 아동만의 꾸밈없는 동심의 표현이라는 "아동 미술"이라는 이념은 휴머니즘에 기초한다. 인간을 중심으로 하여 도덕적·철학적 탐구를 하는 휴머니즘은 인간의 타고난 잠재력을 강조한다. 따라서 인간 중심 사고는 인간과 주변의 상호작용을 지극히 간과한 것이다. 이러한 맥락에서 치첵의 미술교육은 인간 중심 또는 아동 중심 미술교육으로 정의된다.

스위스의 표현주의 미술가 파울 클레는 아동 미술의 유치하고도 원시적인 표현 또한 그 아동의 때 묻지 않은 순수한 표현이라고 주장하면서 아동과 같이 천연덕스런 동심을 그리고자 하였다. 마찬가지로 치첵 또한 아동이 그린 그림의 단순하면서도 천진난만한 꾸밈없는 표현에 주목하였다. 따라서 아동 중심의 미술교육은 어른의 간섭을 철저하게 배제한, 말하자면 어른과 아동의 상호작용이 금지된 모더니즘 사고에 입각한 교육 방법이었다. 그런데 역설적이게도 또는 지극히 당연스럽게도 당시 빈에서 프란츠 치첵에게서 교육받은 아동들의 작품에는 한결같은 "치첵 양식"이 발견되었다. 아동들의 모방 본

능으로 인해 치첵이 제시한 양식을 따라 그린 것이다. 따라서 치첵에게는 분명 모순적이며 대립적인 감정이 공존하였을 것이다. 타자의 것을 따라 그려서는 안 된다. 그러나 내 스타일을 모방하는 것은 그리 나쁘지 않다. 브렌트 윌슨(Wilson, 2007b)에 의하면, 치첵은 자신이 원하는 방향으로 아동들의 소재를 간섭하면서 그것을 다루는 매체를 사용하는 방법 등을 일일이 조절하였다. 다시 말해, 치첵은 아동 미술에 대한 나름의 개념을 가지고 자신의 수업을 받는 아동들의 미술작품을 일일이 통제하였다. 이렇듯 치첵의 영향하에서 아동들은 그와의 상호작용에 의해 작품을 만들게 된 것이다. 이러한 맥락에서 에플랜드(Efland, 1976)는 학교에서 교사가 아동들에게 가르치면서 나타나는 "학교 미술 양식school art style"을 확인하였다. 학교에서 교사와의 상호작용을 통해 만들어지는 학교 미술과 아동 스스로 만드는 작품은 구별된다. 타자가 간섭하지 않으면 아동 스스로 자발적이고 창의적인 표현을 할 수 있다는 치첵의 이념적 사고의 대부분은 빅터 로웬펠드로 이어졌다.

빅터 로웬펠드

로웬펠드는 1903년에 오스트리아 린즈에서 태어나 빈의 응용예술대학과 미술 아카데미를 졸업하였다. 이후 빈 대학에서 교육학 박사 학위를 받았으며 이 기간에 초등 및 중등 교사로 재직하였다. 로웬펠드는 빈 거주 당시에 맹아 학교에서 미술을 가르치기도 하였다. 그러다가 제2차 세계대전의 먹구름이 짙어지던 1938년에 영국을 거쳐 미국에 정착하여 1939년에 버지니아주에 있는 햄튼 대학에서 조교수로 산업미술을 가르쳤다. 이어 1946년에 펜실베니아 주립대학의 미술교육 담당 교수가 되면서 전후 미국의 미술교육계에 가장 영향력 있는 세력이 되었다.

로웬펠드(Lowenfeld, 1950)의 교육 방법 또한 표현주의의 맥락에 있었다.

표현주의 미술이 한 개인의 자아 표현에 중점을 둔 것과 같은 맥락에서 로웬펠드의 표현주의 미술교육 또한 심리학의 영향을 많이 받았다. 어린이 미술은 어린이들 내면의 자발적인 "자아 표현"이기 때문에 표현주의 미술교육에서는 이전의 사실주의 미술과는 다른 교육 방법이 필요하게 되었다. 치첵의 전통을 따라서 로웬펠드는 교사가 어린이들의 미술에 직접 간섭하지 않아야 한다고 역설하였다. 대신 로웬펠드(Lowenfeld, 1950)는 교사가 알아야 할 필수 지식을 확인하였는데, 그것은 어린이의 마음 또는 내면 상태였다. 다시 말해, 필요한 것은 교사의 실기 능력이 아닌 아동에 관한 심리학적 지식이었다. 20세기 중반에 이르러서는 발달심리학이 성행하게 되었다. 아널드 게젤, 지그문트 프로이트, 에릭 에릭슨, 장 피아제와 같은 심리학자들은 어린이들의 인지 발달을 연구하였다. 일찍이 자연법의 시각에서 루소가 소개하였던 아동의 발달 단계와 같은 맥락이다. 그것은 또한 보편성의 원리를 기반으로 한다. 다시 말해 전 세계의 모든 어린이들이 자연스럽게 나이에 따른 발달 단계를 겪게 된다는 것이다. 같은 맥락에서 로웬펠드(Lowenfeld, 1950)는 나이에 따른 "아동의 표현 발달 단계"를 주장하였다.

로웬펠드가 주장한 어린이의 표현 발달 단계는 난화기, 전도식기, 도식기, 또래 집단기, 의사실기, 결정기를 거치는 자연적이며 보편적인 과정이었다. 로웬펠드의 이 단계는 아동의 심리에 대한 지식과 함께 미술을 가르치는 교사라면 누구나 반드시 알아야 하는 필수 지식이 되었다. 따라서 그는 예술적 발달 단계에 있는 어린이들이 적절한 매체와 주제에 의해 자극을 받아야 한다는 것을 강조하였다. 로웬펠드는 19세기 말에 이미 영국의 제임스 설리가 확인하였던 시각적·촉각적 지각 이론을 미술교육에 도입하였다. 시각적 지각은 시각적 세부의 객관적 분석과 좀 더 관계가 있다. 이에 비해 촉각적 지각은 우리가 감정적으로 관여하는 신체적 감각과 주관적 경험과 관련된다. 이러한 객관적·주

관적 지각은 미술작품을 제작하는 데 반영되는데, 사실적 재현에 치중하는 작품들에는 시각적 지각이 좀 더 관여한다. 반대로 표현주의적 작품은 주관적인 촉각적 지각에 의존하는 비중이 상대적으로 높다. 로웬펠드는 이러한 정반대의 지각은 타고난 것으로 심리적 특성에 뿌리를 두고 있다고 설명하였다. 그럼에도 불구하고 40년 전에 제임스 설리가 고찰한 바대로, 그는 두 개의 지각이 서로 분리될 수 없다고 판단하였다.

로웬펠드가 활동하던 시기는 프로이트의 무의식에 대한 지식이 교육 영역 곳곳을 파고들던 때였다. 이성과 감정의 인식 세계 너머 또 하나의 세계인 무의식의 존재는 "표현"의 이념을 더욱 정당화하였다. 진보주의 교육의 핵심 개념은 동기 유발에 의한 내면 표현을 통해 자아 성장을 돕는 것이다. 내면의 깊숙한 실체에 대한 표현을 바람직한 인간성을 형성하는 데에 반드시 교육적으로 필요한 수단으로 믿은 것이다. 표현주의에서 미술은 바로 한 개인의 정서, 개성, 사상의 표현으로 정의되었다. 따라서 아동의 자유로운 표현을 북돋는 미술교육의 목표는 미술을 통해 아동의 정서를 순화하면서 그들의 내면을 성장시키는 데에 있었다. 이렇듯 표현주의 미술교육은 한 인간의 잠재력을 성장시키기 위한 어린이 중심의 개별화된 학습을 강조하였던 진보주의 교육과 맥을 같이하였다. 그리하여 교육은 타고난 개개인의 잠재력을 동기 유발로 끄집어내는 "과정"으로 간주되었다. 반복하자면, 한 개인의 개성과 정서를 "안에서 밖으로" 표현해야 한다는 주장이 바로 표현주의 이론의 핵심이다. 그렇기 때문에 표현주의 미술교육의 방법은 동기 유발에 의한 자유로운 표현을 격려하는 것이었다. 그렇게 하면서 자아 성장과 개인 발달을 돕는 것이다. 교육이 오히려 이성으로부터 아동들을 해방시켜 타고난 재능을 자유롭게 표현할 수 있게 한다고 믿었다. 따라서 이 시기에 이르러 계몽주의의 프로젝트, 즉 교육을 통한 이성의 계발이라는 교육 목표는 완전히 명분을 상실하게 되었다. 오

히려 교육의 목표는 이성으로부터의 해방이 되었고 이 점이 미술교육의 중요성으로 부각되었다. 레이첼 메이슨(Mason, 1985)에 의하면, 교사들이 특히 인간 중심적 접근을 선호한 이유는 아동들이 느끼고 상상하며 미와 질서에 민감한 "타고난" 재능을 표현해야 한다는 신념이 그만큼 강하였기 때문이다. 그러한 신념은 바로 한 인간을 중심에 둔 사고가 그만큼 뿌리 깊게 교사들의 뇌리에 박혀 있었기 때문에 가능하였다.

한국의 표현주의 미술교육

아동의 자아 표현으로서의 미술이라는 담론을 내세운 표현주의 미술교육이 한국에 유입된 것은 아동 미술을 처음 확인하였던 프란츠 치첵의 이론이 1920년대에 일본에 전해지면서 간접적인 경로를 통해 도입되었기 때문이다(박정애, 2001). 일제 강점기 초기에 발행된 교과서에는 루소와 페스탈로치 교육에 기초한 모사와 기하학 교육, 그리고 러스킨 전통의 자연 관찰 드로잉, 자연미의 감상, 구성 등이 주를 이루었다. 그러다가 점차 학생들의 기억과 경험을 통한 자유로운 표현이 강조되었다. 이 점은 표현주의 미술교육과의 관련성을 말해 준다. 일례로 1938년에 출판되었던 『초등도화初等圖畫』에는 과거의 사실적으로 그리는 규정적 교수학습 방법과 확연하게 구별되는 자유 표현의 실제들이 다수 포함되었다. 이는 표현주의 미술교육이 한국에 유입된 시기를 시사한다.

표현주의 미술교육은 처음에는 일본을 경유한 간접적인 통로로 유입되다가 1950년대 한국전쟁 중에는 미국의 교육사절단을 통해 직접적으로 한국에 도입되었다. 같은 시기에 일본 또한 제2차 세계대전에서 패전한 이후 미국의 교육사절단에 의해 교육과정이 만들어졌다. 다시 말해, 20세기 중엽 이후 한국과 일본의 미술교육은 미국의 영향하에 놓이게 된 것이다. "미술은 학생

그림 69 〈재미있는 생각
그리기〉, 『미술 2』,
1973년 3월 1일 발행,
문교부, 고려서적주식회사.

그림 70 〈그리고 싶은
것 그리기〉, 『미술 6』,
1974년 3월 1일 발행,
문교부, 고려서적주식회사.

그림 71 〈즐거웠던
일 그리기〉, 『미술 3』,
1973년 3월 1일 발행,
문교부, 고려서적주식회사.

미술로 이해하는 미술교육

들의 정서를 순화하고 창의력을 기르면서 원만한 인격을 완성하는 것이다.”
“미술은 주지 학문과 달리 정서가 관여된 학문이기 때문에 아이들이 사기를
높여 자유롭게 표현하도록 해야 한다.” 이러한 낡은 사유의 변주는 바로 자유,
개인, 개성을 위한 자아 표현이라는 표현주의 미술교육에서 비롯된 것이다. 그
리고 이러한 한 시대의 이념적 사고는 오랫동안 한국의 학교 미술교육의 정당
성을 주장하는 주요 근거가 되었다. 그 이유는 아마도 그것이 우리의 실제 경
험과 맞아떨어져서 진실로 믿을 수 있었기 때문일 것이다. 누구나 창작의 즐
거움을 한 번쯤은 경험한다. 그래서 그것을 대체할 미술교육의 목적은 아예
없는 것처럼 생각하게 된다. 로웬펠드(Lowenfeld, 1950)의 자아 표현을 위한
미술교육은 아동의 마음속의 기억, 상상, 정서, 경험 등을 표현하는 것으로 오
늘날까지 이어지고 있다. 초등학교 미술 교과서에 〈재미있는 생각 그리기〉,**그림
69** 〈그리고 싶은 것 그리기〉,**그림 70** 〈즐거웠던 일 그리기〉**그림 71**의 주제에 쓰인
“재미있는 생각을 마음껏 그려 봅시다,” “독창적인 구상을 세워 보다 계획적으
로 주제에 맞게 그려 보자,” “재미있었던 일을 골라서 자신 있게 그려 봅시다”
와 같은 문구들은 자아 표현을 돕기 위한 방법적 담론들이다. 루소가 보았다
면 모방하는 본능밖에 없는 아동들이 어떻게 자유로운 주관적 표현을 감당할
수 있을지 상당히 의아해 하였을 주장이다. 그렇지만 시대의 이념적 사고에
세뇌당한 상태에서 그러한 구호는 그럴듯하면서도 또 한편으로는 언어적 유
희에 불과한 허구처럼 느껴졌다.

요약

이 장에서는 19세기 말에서부터 20세기 중반까지 전개되었던 미술교육

의 이론과 실제의 대강을 살펴보았다. 19세기 말에서 20세기 초의 미술교육은 19세기의 전통적 교육과 새롭게 부상한 교육이 섞이는 과도기적 양상을 보였다. 미국의 경우 루소와 페스탈로치 전통의 드로잉 교육, 러스킨에서 유래한 자연 관찰 드로잉, 자연 학습, 구성 이론, 그리고 미국의 미술교육자들에 의해 구체화되었던 디자인 이론 등이 함께 포함되었다. 1910년에 일본 문부성이 발행한 『신정화첩』 또한 이와 같이 여러 이론에서 유래한 실제들이 공존하는 종합적 성격을 띠고 있었다.

미국의 디자인 이론은 아서 웨슬리 도우와 덴먼 로스에 의해 체계화되었다. 그것은 과학과 기술이 초래한 산업사회에 부응하기 위해 미술교육이 자발적으로 반응한 결과였다. 러스킨이 설명한 화면을 하나로 통일하는 창작 활동으로서의 구성이 20세기 디자인 교육에서는 이미지들을 단순화하는 것으로 변모하였다. 이러한 디자인 학습 또한 미술계의 구성주의와 신조형주의에 내재된 20세기의 미학이었던 형식주의가 이론적 배경으로 활용되었다. 그 결과 조형의 요소와 원리로 미술작품을 제작하는 방법이 체계화되었다. 디자인 이론의 부상은 20세기 산업사회의 전개를 배경으로 이해할 수 있다. 그리고 산업사회의 기계에 의한 대량생산 체제에서 디자인은 지극히 단순화되어야 했다. 아울러 20세기 초는 사실적 묘사에서 벗어나 단순화한 추상이 대세를 이루던 때였다. 이렇듯 단순화는 시대정신과 같았다. 따라서 단순화된 디자인은 바로 20세기의 삶을 배경으로 한 것이다.

19세기에 산업화가 성공하고 산업 생산품이 서민들의 삶에 사용되기 시작하자 예술과 기술의 통합을 통한 총체를 일상의 삶에 적용하고자 한 바우하우스 교육이 체계화되었다. 그것은 삶 중심의 미술교육 프로젝트로 이어졌다. 이념이 제공한 사고가 아닌 삶을 통찰하고 과거 미술 제작에서의 도제제도를 재해석하면서 협업을 도입하였다. 그리고 순수미술과 공예의 이분법적 구분

을 없앴다. 삶에서는 사실상 그러한 구분이 무의미하기 때문이다. 이러한 바우하우스 교육은 학교 수업에 도입되었다. 그 결과 전통적인 매체 외에 산업화 이후의 삶의 주변에서 발견된 다양한 매체가 학교 현장에 적용되었다.

예술을 삶에 응용할 목적으로 바우하우스가 설립되었던 비슷한 시기에 미국에서 부상한 일상생활을 위한 미술은 실용주의적 경향을 지향하였던 미술교육의 이론과 실제였다. "일상생활을 위한 미술"은 1929년의 경제공황으로 미술교육이 실용성을 모색해야 하는 필연적인 배경이 만들어진 결과였다. 존 듀이의 경험으로서의 교육에 입각하여 미술의 주제를 중심으로 학문을 통합하고자 한 1930년대의 일상생활을 위한 미술은 교육학의 진보주의와 정확하게 맥을 같이한 것이다. 일상생활을 위한 미술은 삶의 질을 높이기 위해 디자인 이론을 활용하였고 실제적인 삶의 이슈를 찾기 위해 통합교육을 시도하였다. 미술이 삶과 떨어질 수 없는 불가분의 관계임을 증명하고자 한 일상생활을 위한 미술은 삶 중심 미술교육의 전형이었다. 이렇듯 20세기 미술교육의 한 양상은 산업화가 전개되면서 미술과 산업을 연계하였던 점, 미술과 삶의 유용성을 탐색하였던, 다시 말해 "삶 중심"으로 특징된다. 그러한 삶 중심에 디자인 교육이 필수 지식으로 활용되었다.

20세기 중반까지 이어진 미술교육의 또 다른 양상은 휴머니즘의 인간 중심 사고를 고조시킨 데에서 발견된다. 프란츠 치첵과 빅터 로웬펠드와 같은 대표적 미술교육자들은 어른이 아동을 간섭하지 않을 경우 그 아동이 자발적이고 자유로우며 독창적인 표현을 할 수 있다고 주장하였다. 이는 결국 타고난 잠재력을 강조하는 휴머니즘의 인간 중심 사고에 입각한 것이다. 아동에게 최대한 자유가 주어지는 미술교육, 즉 자아 표현으로서의 표현주의 미술교육은 19세기 말엽부터 20세기 중반까지 풍미하였다. 치첵과 로웬펠드는 "자유," "개인," "개성"을 위한 표현이라는 모더니즘의 이념을 학교 현장에서 구현하

고자 한 것이다. 그러나 이러한 주장은 단지 낡은 사유로 버려져야 하는 시대적 이념을 바탕으로 하였다. 정서와 이성의 이분법적 사고가 미술교육에서 그대로 작동한 것이다. 바로 미술이 주지 학문과 달리 정서가 관여된 학문이라는 주장이다. "감각-이성"을 주장하였던 루소는 이러한 이분법적 사고에 결코 동의할 수 없을 것이다. 미술가들의 작품 자체가 이성과 감각이 교호하는 표현이다. 감각과 이성은 결국 물리적으로 같은 것이다.

지금까지 요약한 바와 같이, 19세기 말에서 20세기 중반을 풍미하던 미술교육의 이론과 실제는 삶 중심과 인간 중심으로 크게 구분된다. 삶의 유용성을 찾는 입장이었던 바우하우스 교육과 존 듀이의 실용주의가 이론적 근거를 제공하였던 일상생활을 위한 미술은 21세기의 시각에서 재해석이 가능하다고 할 수 있다. 이에 비해 인간 중심이라는 시대적 사고가 제공한 거짓 개념은 퇴장해야 할 운명의 기로에 서게 되었다. 어른이 아동들을 간섭하지 않으면 자발적으로 창의적인 표현을 한다는 허공의 메아리는 실제적인 지식을 가르치는 것이 교육적 효과가 있다는 반대 목소리에 부딪히자 20세기 중반을 고비로 급격히 쇠퇴하였다. 다음 장에서는 아동의 자아 표현에 반대하여 만들어진 독립된 지식 체계로서의 미술이라는, 모더니즘의 자율성의 이념이 만든 또 다른 미술교육의 이론과 실제를 파악하기로 한다.

학습 요점

- 낭만주의 문학, 미술, 미술교육에 관해 설명한다.

- 『미술교육 교과서』에 나온 자연미 감상 학습처럼 영국의 낭만주의 시인 윌리엄 워즈워스의 대표 시, 예를 들어 〈수선화〉, 〈무지개〉, 〈초원의 빛〉을 읽고 한 편을 선택하여 그것을 토대로 그림을 그린다.

- 산업화를 배경으로 디자인 교육이 발전하게 된 이유를 설명한다.

- 아서 웨슬리 도우가 발전시킨 "조형의 요소와 원리"를 학습하고 이를 토대로 한 작품을 만들어 본다.

- 바우하우스 미학에 대해 이해하고 생활 주변에서 바우하우스 디자인을 찾아서 특징을 논한다.

- 바우하우스 교육과 일상생활을 위한 미술의 공통점인 "삶 중심"의 특징을 찾아 설명한다.

- 삶 중심의 교육에서 디자인 교육이 활용된 이유를 설명한다.

- 표현주의 미술과 아동 미술의 인간 중심적 시각을 설명한다.

- 빅터 로웬펠드가 주장한 아동의 표현 발달 단계를 이해하고 실제 아동 미술과 비교 분석해 본다.

- 한국 미술교육에서의 표현주의 미술교육의 영향과 한계에 대해 알아본다.

- 휴머니즘의 인간 중심 사고를 근간으로 하는 모더니즘 미술교육의 특징을 기술하고 "창의성"과의 관계를 설명한다.

지식 체계의 미술교육

20세기 중반부터 후반까지

20세기는 과학적 패러다임이 미술과 미술교육에 직접적으로나 간접적으로 영향을 미쳤다. 과학이 제공한 보편성과 절대성의 렌즈는 미술의 외형적 요소와 배열 원리에 의해 작품을 만들고 감상하는 미술교육의 이론과 실제를 체계화하였다. 과학의 발전과 맥을 같이 하면서 휴머니즘의 인간 중심 사고는 자유, 개인, 개성의 추구로 이어져서 미술과 교육에 표현주의적 경향을 고취하였다. 그러나 타고난 개성을 자유롭게 표현하도록 해야 한다는 인간 중심적 접근은 단지 시대적 이념에 충실한 것이었기 때문에 교육과정에서 실질적인 내용과 방법을 구체화할 수 없었다. 따라서 그에 대한 반작용으로 미술교육에서 실체적 지식을 가르쳐야 한다는 교육 운동이 부상하게 된 것은 지극히 필연적이었다. 그 결과 미술이 자율성을 가진 독립된 학문 영역으로 간주되었다. 따라서 미술은 미술만의 체계적인 "구조"를 가진 지식 체계로 간주되었다. 그러한 사고 자체가 미술교육이 바로 과학의 이념에 영향을 받았다는 사실을 의미한다.

미술은 무엇인가? 자연이나 사물을 사실적으로 재현하는 것이다. 감각이 진실이기 때문에 감각적 상상, 환상, 인상을 포착하는 것이 미술이다. 미술의 진실은 현실에 참여하는 데에 있다. 미술은 신의 섭리를 통해 우주적 진실을 표현하는 것이다. 미술은 작품을 하나로 통일시키는 창작 행위이다. 그래서 구성이 미술 제작의 본질이다. 미술은 조형적 요소들을 원리의 시각에서 구성하는 것이다. 미술은 정서, 사상, 개성의 표현이다. 이렇듯 미술에는 많은 정의가 있다. 그런데 이제 미술은 미술만의 구조화된 지식 체계로서 학문 분과가 되었다. 미술은 "미술학"으로 간주되었다. 이와 같은 지식 체계로서의 미술교육은 분명 미술교육자들이 상아탑에서 만든 상의하달식의 교육개혁이었다. 그것은 사회 저변의 현실적 요구에 부응하여 만든 삶 중심의 교육 프로젝트가 아니었으며, 미술을 전공하는 전문가들이 상아탑의 지식을 전달하기 위해 만든 다소 인위적인 이론이었다. 따라서 그 이론을 통해 실제를 기획하는 것 또한 매우 어려운 작업이었다. 그러나 이러한 미술학의 구조를 만들어 가르치는 미술교육은 미술이 단지 표현이라는 인식에 따라 아동들에게 자유 표현의 방임으로 일관하였던 반지성주의적 견해에 대한 반응이었다. 로웬펠드가 주장한 자유로운 표현이 결코 학생들의 창의적인 표현과는 관련성이 없었다. 따라서 체계적인 지식으로 미술을 가르쳐야 한다는 주장이 설득력을 얻게 되었다. 이 장에서는 먼저 미술이 학문적 지식을 가르치는 교육으로 부상하게 된 배경에 대해 알아본다. 그런 다음 미술교육에서 확인한 미술의 필수 지식, 그것을 가르치는 방법과 교육 효과에 대해 파악하기로 한다.

학문적 지식으로서의 미술

1957년 소련에 의한 최초의 인공위성 스푸트니크의 발사는 미국과 소련이 대립하던 냉전 체제에서 소련이 우주 산업에서 우위에 있음을 알리는 일대 사건이었다. 이에 충격을 받은 미국에서는 국가 경쟁력의 뒤처짐을 교육의 탓으로 돌리게 되었다. 그것은 진보주의 교육이 된서리를 맞고 급격하게 쇠퇴하게 된 직접적 계기가 되었다. 진보주의 교육의 전개에 쐐기를 박으면서 보다 체계적인 구조를 갖춘 교육과정이 필요하다는 주장에 사회적 공감대가 형성되었다. 지식이 자율적이면서도 구조화될 수 있다는 사고는 분명 과학적 패러다임이 제공한 담론이었다. 교육학자 제롬 브루너(Bruner, 1960)는 모든 학문 영역에는 그 영역에서 발견될 수 있는 지식의 구조가 존재한다고 주장하면서 학문의 분과인 "학과discipline" 지식을 확인하였다. 지식은 독립적으로 또는 자율적으로 학과 내에 존재하는 것이다! 이와 같이 "학과에 기초한discipline-based" 지식의 구조는 학문이 삶에서 유래하기 때문에 모든 학문 영역이 서로 유기적 관계에 있다는 "학제 간 연구interdisciplinary studies"와 구별된다.

"학과"는 "과목"과 구분되는 교육학 용어이다. 그것은 다음의 세 가지를 조건으로 한다. 첫째, 체계적인 지식의 본체, 둘째, 탐구할 때 그것만의 특별한 방법, 셋째, 그 학문을 연구하는 학자 공동체이다(Efland, 1996). 이에 비해 성인의 학자 공동체가 존재하지 않는 "과목subject"은 단지 편의상 나눈 학교의 학습 단위이다. 예를 들어, 산수는 과목이며 수학은 학과이다. 실과 또한 과목이며 농업과 공업은 학문 분과인 학과에 속한다. 브루너(Bruner, 1960)에게 성인의 학문 분과의 학과적 지식은 체계적 구조를 갖춘 데에 반해 학교에서 가르치는 과목은 지식이 체계화되지 않고 무질서한 것이다. 따라서 과목을 체계적인 학문 분과로서 학과화해야 한다는 논리가 성립되었다. 이러한 배경에서

미술로 이해하는 미술교육

1960년대 미국의 교육개혁 운동의 초점은 학문적 학과로 이동하였다. "철자법"이 아닌 "영어"로, "도덕"이 아닌 "윤리학"으로 학교의 수업 단위가 변화하였다. 체계적 지식이 있는 학과의 이념을 좇기 위해서였다. 이렇듯 브루너에게 학문 영역은 각기 자율적인 지식의 구조를 가진 것으로 이해되었다. 다시 말해, 이는 모더니즘의 자율성 이념이 학문을 세분화하는 이론적 배경으로 작용한 것이다. 그 결과 학교에서 가르치는 학습 단위가 세분화되었다.

브루너(Bruner, 1960)는 아동들의 발달 단계에 따라 각각 지적으로 순수한 형태에 의해 교육될 수 있다고 주장하였다. 즉, 저학년 수준에서는 지식을 내러티브로 풀어서 가르친다면 고학년에서는 이를 기초로 하여 추상적 개념을 가르치는 것이 가능하다는 것이다. 따라서 브루너는 수직적이며 위계적인 "나선형의 인지구조"를 주장할 수 있었다. 이러한 교육개혁 운동은 미술교육자들에게 학과 이념을 주입하였다. 브루너의 이념에 동조한 미국의 미술교육자 제롬 바칸(Barkan, 1966)은 미술이 과학과는 다른 체계를 가진 "학과"임을 다음과 같이 선언하였다.

미술이라고 불리는 인문학 분야에 과학과 같이 보편적 상징체계에서 표현된 상호 관련된 논리 명제의 형식적 구조가 부재하다는 것은 이 분야가 학과가 아니라는 것을 의미하는가? 그리고 예술적 탐구는 학과화된 것이 아닌가? 나는 예술 학과들은 다른 체계를 가지고 있다고 대답하고자 한다. 비록 예술 학과들이 유추적이며 은유적인 형식상의 구조적 지식을 추구하지 않고 또 그것에 기여하지 않더라도 예술적 탐구가 모호한 그런 성격의 것은 아니다.(pp. 244-245, Efland, 1996, p. 333에서 재인용)

1960년대 브루너의 교육개혁을 배경으로 미술을 "미술학"으로 만들기 위

한 학과화 운동은 미술교육자들로 하여금 미술사, 미술비평, 미술 실기에서 미술 지식의 구조를 찾도록 이끌었다. 그러한 학과 이념은 1970년대 중반에 이르러 교육학에서 명분을 잃고 퇴색되었다. 그러나 미술교육에서는 1980년대에 "미술학 중심 교육Discipline-based Art Education, DBAE"이라는 이름으로 되살아나서 1990년대 초반까지 지속되었다.

DBAE는 앞서 언급한 제롬 브루너의 학과 지향 교육Discipline Oriented Education이라는 교육학의 이념이 남긴 유산이다. 1980년대에 영향력이 있었던 미술교육자 엘리엇 아이스너(Eisner, 1973-1974)는 창의적인 자아 표현이라는 로웬펠드의 이념을 적극적으로 부정하면서 학교 교육에서 미술이 전적으로 교사가 개입된 학습 형태라고 주장하였다. 또한 아이스너(Eisner, 1982)는 교육에서의 본질주의와 도구주의를 구분하면서 미술교육은 학생들에게 미술 지식을 가르치는 것 자체가 목적인 본질주의에 있음을 강조하였다.

미술은 미학, 미술비평, 미술사, 미술 실기에서 구조화된 지식을 얻어야 하는 "학과적 지식"이 되었다. 미술을 통해 체계적인 학문적 지식을 가르치고자 하는 일련의 시도는 로웬펠드 시대 이후에 고착된 사고, 즉 미술이 단지 표현이라는 단순 사고에 대한 반작용이었다. 그러나 미술교육의 중요성을 확인하였던 300년 전의 루소의 시각에서 보면, 그것은 미술의 본질에서 한참 벗어난 것이다. 루소에게 미술은 감각에 호소하면서 지식을 얻는 것이다. 그것은 로웬펠드와 DBAE 주창자들이 단지 이분법적 사고에 빠져 놓쳐 버린 진정성의 통찰이다. 이분법적 사고는 "미술은 표현이다," "미술에는 미술에서만 찾을 수 있는 지식이 있다!"라는 파편적 인식을 드러냈다. 학과적 지식으로서의 미술은 진보주의 교육의 비전, 학생들이 삶의 현장 속에서 지식을 통합하고 재구성하면서 의미를 만들 수 있게 하는 통합교육의 의도를 빛바랜 낡은 것으로 만들었다. 그 결과 1930년대 실용주의의 시각에서 주제를 중심으로 한 교육과

정에서의 통합적 견해 또한 이론적 근거가 무색해졌다. 이렇듯 1930년대 일상 생활을 위한 미술이 추구하였던 통합교육과 대조되는 시각에서 미술에 미술만의 지식이 구조적으로 존재한다는, 미술의 역사에서 볼 때 전혀 새로운 학과적 지식의 담론이 등장하였다.

체계화된 학문 분과로서 미술을 가르치기 위해 미술교육자들이 확인하였던 필수 지식은 양식, 조형의 요소와 원리, 미술의 기능, 미술작품의 유형, 매체와 작품의 형성 과정, 미술의 내용 등을 통해 구조화되었다.

양식

"style"을 뜻하는 "양식"은 한 개인, 한 그룹, 그 미술가가 살았던 장소와 시대에 성행하였던 특별한 화풍상의 방법이다. 모든 개인은 각자 차이를 가지고 있다. 그래서 미술가들은 자신만의 독자적 양식을 구축하기 위해 부단히 노력한다. 고흐는 당시 파리 미술계의 경향에 조응하면서도 자신만이 선호하는 소재들을 그리면서 색채에 거친 붓 터치를 일관되게 사용하여 "고흐 양식"을 구축하였다. 모든 개인이 각자 독특하기 때문에 "고갱 양식"이 있고 "세잔 양식"이 있으며 "피카소 양식"이 있다. 마찬가지로 한국 미술에는 "김정희 양식"이 있고 "김홍도 양식"이 있으며 "신윤복 양식"이 있다. 미술사의 주요 탐구 영역인 "양식 분석"은 어떤 미술가의 작품이 진품인지 위작인지를 판별하는 기준이 된다. 그러한 양식 분석은 형태 분석을 통해 이루어진다. 미술가들은 주변의 동호인이나 동료 미술가들과 끊임없이 상호작용하면서 서로 의견을 주고받는다. 또한 이들은 그룹전을 통해 작품의 경향을 알리고 있다. 19세기 말의 파리에서 마네를 중심으로 모네, 드가, 르누아르, 피사로 등의 미술가

들은 빠른 붓질을 이용하여 빛에 의해 변화하는 색을 포착하면서 순간적 인상을 나타내는 "인상파 양식"을 그룹전에 전시하면서 세상에 알렸다. 같은 방식에 의해 "후기 인상파 양식"이 생기게 되었고 "신인상파 양식"이 세상에 알려지게 되었다. 이렇듯 미술계에는 수많은 "화파畫派 양식"이 존재한다. 미술 양식은 시대에 따라서 확연히 구분된다. "고전 양식," "중세 양식," "르네상스 양식," "근대 양식," "현대 양식" 등이 존재한다. 근대 이전에는 "서양 미술 양식"과 "동양 미술 양식"이 뚜렷하게 구분되었듯이, 미술에는 지역 양식도 확인된다. 같은 동양 미술이면서도 "중국 미술 양식," "한국 미술 양식," "일본 미술 양식"으로 구분된다. 같은 조선시대에 생산된 도자기인데도 경기도 광주 가마에서 구운 양식과 전라도 강진 가마에서 구운 양식이 다르다. 또한 르네상스 양식에도 "피렌체 양식"과 "베네치아 양식"이 구분된다. "각각의 시대와 지역마다 다른 미술 양식을 이해하자!"라는 구호처럼 미술교육에서 미술사 지식이 미술학의 지식이 되었다.

조형의 요소와 원리

음악을 구성하는 요소에 가락이나 리듬, 박자가 있고 수학에 숫자가 있듯이 미술에서만 발견되는 미술의 요소와 원리가 있다. 조형의 요소와 원리는 20세기 초에 활약하였던 아서 웨슬리 도우와 덴먼 로스에 의해 처음 구체화되었다. 그에 대한 개념은 19세기에 활약하였던 존 러스킨에 의해 만들어졌다. 도우는 선, 색채, 노탄을 조형의 세 요소로 간주하면서 거기에 대립, 변화, 종속, 반복, 대칭을 조형의 다섯 원리로 포함하였다. 이에 비해 로스는 점, 선, 음영, 색채를 조형의 요소로, 조화, 균형, 리듬을 조형의 원리로 삼았다.

20세기 중반 이후에 미술의 지식에 포함된 외형적인 조형의 요소에는 선, 형, 명도, 형태, 색, 질감, 공간 등이 포함된다. 그리고 균형, 통일, 강조, 대립, 변화, 패턴, 운동감, 리듬 등 작품 제작에서 사물을 배열하는 원리가 조형의 원리가 되었다. 미술은 선에서 시작하고 그 선들이 모여 삼각형, 사각형, 네모 모양, 사람 모양 등 다양한 형을 만든다. 형에 밝음과 어둠의 명도가 더해지면 양감이 들어간 형태가 된다. 조형의 요소에는 색 등이 있다. 색에는 원색, 중간색, 3차색, 보색 등이 있다. 사물의 느낌을 표현하는 질감도 조형의 요소들 중 하나이다. 금속, 비단, 유리 등 사물의 느낌은 질감 표현에 의해 가능하다. 그런데 20세기 미술가들에게 질감은 단지 사물의 느낌만으로 국한되지 않는다. 화면을 입체적으로 표현하는 것 또한 질감인데, 이를 프랑스어로 "마티에르matière"라고 말한다. 예를 들어, 고흐의 〈사이프러스 나무가 있는 밀밭〉**그림 21**은 거친 붓으로 물감을 두껍고 입체적으로 채색하면서 화면에 감각적인 질감 표현을 하였다. 이렇게 화면을 두껍게 채색하는 기법을 특히 "임페스토 회화impasto painting"라고 부른다. 현대 미술가들이 즐겨 사용하는 방법 중 하나이다. 사물의 느낌, 화면에서 촉감을 느끼게 하는 마티에르, 임페스토 회화 모두 질감 표현에 의한 것이다.

공간은 미술가들이 시대적으로 가장 늦게 고안한 조형의 요소이다. 공간은 르네상스 시대에 원근법을 발명하면서 성취될 수 있었다. 레오나르도 다 빈치가 밀라노의 산타마리아 델라 그라치에 성당의 벽에 제작한 〈최후의 만찬〉**그림 72**의 배경 건물에는 가까운 것은 크게, 멀리 있는 것은 작게 그리는 기하학적 원근법이 사용되었다. 원근법에는 이러한 기하학적 원근법뿐 아니라 색채를 사용하여 가까운 것은 진하게, 멀리 있는 것은 흐리게 그리는 공기 원근법도 있다. 기하학적 원근법은 르네상스 시대의 이탈리아 미술가들이 즐겨 사용하였다. 이에 비해 공기 원근법은 19세기 독일의 낭만주의 미술가 카스파

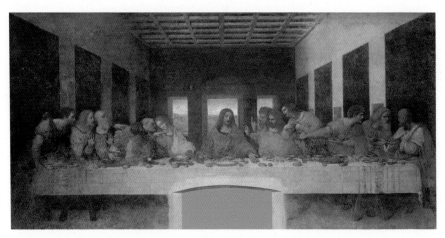

그림 72 레오나르도 다 빈치, 〈최후의 만찬〉, 1495-1498년경, 젯소에 템페라, 4.6×8.8m, 밀라노 산타마리아 델레 그라치에 성당.

르 다비트 프리드리히의 작품**그림 7**에서 볼 수 있듯이 매우 시적이면서 신비한 느낌을 자아낸다. 때문에 공기 원근법은 낭만주의 미술가들이 선호하였다.

선, 형, 명도, 형태, 색, 질감, 공간 등의 조형 요소가 균형, 통일, 강조, 대립, 변화, 패턴, 운동감, 리듬 등의 배열 원리와 합쳐져서 작품이 만들어진다. 미술가들은 화면의 좌·우를 균형 있게 배치하려고 의도적으로 노력한다. 또한 의도적으로 대담한 비대칭 화면을 만들기도 한다. 일본의 목판화가 가쓰시카 호쿠사이의 작품 〈가나가와의 큰 파도〉**그림 73**는 바로 비대칭 화면의 전형적인 예에 속한다. 그런데 대칭이든 비대칭이든 미술작품은 하나로 통일이 되어야 한다. 통일은 "조화"를 의미한다. 화면이 튀지 않게 한 단위로 묶기 위해서 미술가들은 개념을 가지고 색을 사용한다. 예를 들어, 원색만을 사용한다든지 중간색의 파스텔조로 화면을 조정한다든지 또는 흑백만을 사용하면서 색을 통일한다. 통일은 비단 색에 의해서만 이루어지지 않는다. 캔버스에 선의 조형 요소들만 사용한다든지, 2차원적인 모양들만 전적으로 배치한다든지 또는 입체적인 형태들만 사용하고 전체를 일관되게 만들면서 캔버스를 한 단위로 묶

그림 73 가쓰시카 호쿠사이, 〈가나가와의 큰 파도〉, 1830-1832년경, 목판화, 25.7×37.9cm, 뉴욕 메트로폴리탄 미술관.

는다. 또한 고흐가 했던 것처럼 캔버스 전체에 여러 번의 붓 터치를 가하면서 질감 표현을 할 때 화면이 하나로 통일된다.

미술가들은 화면의 어느 특정한 부분을 강조하기도 한다. 과거의 미술작품, 예를 들어 종교 시대에는 그리스도가 제자들에 비해 강조되어야 했다. 왕 또한 신하들에 비해 강조되어야 했다. 강조하고자 하는 인물을 가운데에 위치시키거나 그 밖의 인물들과 색채를 다르게 사용할 경우 감상자의 시선을 집중시킬 수 있다. 그러나 현대 미술에서는 "전면성全面性, all-over" 화면을 통해 강조를 의도적으로 피하기도 한다. 잭슨 폴록의 작품이 좋은 예이다. 대립은 화면의 단조로움을 깨고 긴장감을 자아내기 위한 방법이다. 미술가들은 의도적으로 신중하게 색들을 선별하면서 화면을 하나로 묶고자 한다. 전체적으로 푸른색을 사용하면서도 어느 부분에서 보색 대비를 하기도 한다. 그것은 색에 의

한 대비이다. 초현실주의 미술가 르네 마그리트가 즐겨 사용하였던 데페이즈망, 즉 어떤 오브제를 본래의 기능과 의미에서 떼어내어 엉뚱한 환경에 설정하여 이질감과 시각적 충격을 주는 방법 또한 모순적 대립을 활용한 것이라고 볼 수 있다.

변화는 통일감이 주는 획일화된 느낌을 피하기 위해 어느 하나를 다르게 만드는 것이다. 러시아의 미술가 카지미르 말레비치에게 변화는 자신의 양식을 만드는 데에 매우 주요한 조형의 원리였다. 검정의 사각형들이 주를 이루는 〈축구선수의 회화적 사실주의—4차원

그림 74 카지미르 말레비치, 〈축구선수의 회화적 사실주의—4차원의 색 덩어리〉, 1915년, 캔버스에 유채, 71.0×44.5cm, 시카고 미술관.

의 색 덩어리〉그림 74에서 중앙의 노란색 사각형은 시선을 끌기 위한 강조로, 화면 하단의 초록색 동그라미는 사각형 일색에서 벗어날 수 있게 하는 변화로 기능한다. 패턴은 반복에 의해 만들어진다. 같은 모양이나 형태를 반복할 경우 패턴이 생긴다. 앤디 워홀이 그린 〈코카콜라〉그림 47를 조형의 요소와 원리로 말하자면 선으로 코카콜라 모양을 만들었고 거기에 색채를 가하였으며 그러한 모양을 반복하면서 패턴이 형성되었다. 운동감은 우리의 시선이 움직이도록 만든다. 17세기에 서유럽에서 성행하였던 바로크 미술의 양식은 대개 여

러 인물이 각자 다이내믹하게 움직이면서 부산한 느낌을 주는 것이 특징이다. 그렇게 캔버스 안에서 현란하게 움직이고 있는 인물들의 몸동작은 우리의 시선이 그에 따라 움직이도록 만든다. 마지막으로 주로 선이나 형의 반복에 의해 생기는 리듬이 있다. 운동감이 구상 미술에서 인물의 동작에 의해 만들어지는 것에 반해 리듬은 주로 비구상 미술에서 사용된다. 옵아트Op art 미술가 브리지트 라일리의 작품에서는 감상자가 착시를 일으킬 수 있도록 선 또는 기하학 형을 반복하여 리듬을 만들었다.

미술의 기능: 미술이 인간의 삶에 어떻게 사용되었는가?

학과적 지식에는 인간의 삶에 대한 이해를 돕기 위해 미술의 기능이 포함되었다. 미술의 기능에 대한 이해는 매우 중요한 인문학적 지식이다. 그럼에도 불구하고 그에 대한 지식은 학교 수업에서 가르치지 않았다. "미술이 우리에게 어떤 역할을 하는가?" 미술의 기능을 흔히 감상으로 한정하여 이해하는 경우가 많다. 그러나 미술가가 감상을 염두에 두고 미술관에 전시할 목적으로 작품을 만들게 된 경우는 19세기 자본주의 체제에서였다. 자본주의가 활성화되고 박물관, 미술관, 화랑이 폭발적으로 증가하면서 부상하게 된 "순수한 감상"은 역사적으로 가장 최근의 기능이다. 미술은 유구한 인류의 삶에서 다양한 목적을 위해 제작되었다.

상징을 이용한 마법의 미술

인간이 미술작품을 만들게 된 것은 언제부터인가? 현생인류가 그 이전의 구인류舊人類들과 근본적으로 다른 점은 바로 미술을 제작하였다는 사실이다.

구인류인 네안데르탈인이나 데니소바인이 조각이나 벽화를 남겼다는 기록은 아직까지 전해지지 않는다. 이에 비해 현생인류는 일찍부터 조각과 공예와 같은 3차원적인 입체 작업과 함께 수많은 벽화를 제작하였다. "현명한 사람"을 뜻하는 "호모 사피엔스Homo sapiens"는 실용적 목적 외에도 상징적 목적으로 미술품을 제작하였던 것으로 추측된다.

2008년 독일 남서부 지역 울름의 홀레 펠스Hohle Fels 동굴에서 발견된 〈홀레 펠스 비너스〉그림 75는 약 4만 년 전에서 3만 5천 년 전에 만들어진 것으로 추정된다. 현생인류가 남긴 작품들 중에서 연대가 가장 오래되었다. 맘모스 상아에 조각된 크기 5cm의 이 조각상에는 여성의 성적 특징이 지나치게 과장되게 표현되었다. 머리의 세부 표현이 생략된 채 여성의 가슴이 과감하리만큼 크게 조각되었고 몸에는 직선의 문신 또는 무늬가 새겨져 있다. 대담한 과장과 생략의 화법은 현대 미술, 특히 헨리 무어의 작품을 연상시킨다. 이 작품은 오스트리아의 빌렌도르프Willendorf에서 발견되어 일명 〈빌렌도르프의 비너스〉그림 76라고 불리는 약 2만 년 전에 만들어진 여인상을 연상시킨다. 빌렌도르프의 여인상 또한 얼굴 묘사가 없고 가슴과 배, 성기性器가 강조되었다. 따라서 유구하게 긴 2만 년에서 1만 5천 년의 역사를 통해 비슷한 유형의 여인상이 지속적으로 만들어졌다는 사실은 이러한 것들이 일종의 신앙 대상이 아니었을까 추측하게 한다. 휴대할 수도 있는 크기의 여인상들은 숭배 또는 종교적 대상이었던 것 같다. 이로 보아 구석기인에게 간절한 소망은 다산과 풍요였고 그것이 여인상에 대한 신앙으로 이어졌던 것으로 추측된다. 이와 같은 여인상 숭배는 구석기 시대가 부계 사회가 아닌 모계 사회였음을 알게 한다. 또한 여인상을 2만 년 전에서 1만 5천 년이 넘게 지속적으로 만들었다는 사실은 구석기 시대가 수직적으로 계승된 문화였음도 알게 해 준다. 다시 말해 외부의 자극에 의한 변화 없이 몇 만 년 동안 역사가 한결같이 수직적으로 진행

그림 75 〈홀레 펠스 비너스〉, BC 40000-
BC 35000년경, 매머드 상아, 높이 6cm,
독일 선사시대박물관.

그림 76 〈빌렌도르프의 비너스〉, BC 25000-20000년경, 석회암, 높이 11.1cm, 빈 자연사박물관.

그림 77 〈농경문 청동기〉, 청동기 시대, 傳 대전지방 출토, 7.3×12.8cm, 국립중앙박물관.

된 것이다. 고대인은 먼 조상 때부터 만들었던 이러한 여인상들을 다산과 풍요를 가져다주는 "마법magic"을 가진 신물神物로 여기면서 늘 휴대하고 간직하였던 것으로 보인다. 그리고 그들은 이를 상징의 방법을 사용하여 만들었다. 즉, 여성의 성기를 지나치게 강조한 것은 다산과 풍요의 상징성을 나타내기 위해서였다.

다산과 풍요를 상징의 방법을 사용하여 만든 예는 한국 청동기 시대의 유물로 기원전 5-4세기에 만들어진 것으로 추정되는 〈농경문 청동기〉그림 77에서도 발견된다. 주술의식에 쓸 목적으로 만든 의기儀器인 〈농경문 청동기〉에는 전적으로 선의 조형 요소를 이용하여 앞면에는 솟대, 뒷면에는 농사짓는 사람이 묘사되어 있다. 기록에 의하면, 솟대는 한국의 청동기 시대부터 만들어졌으며 주로 농사를 짓던 논 주위에 세워져 풍요를 기원하는 용도로 사용되었다. 성기를 드러낸 채 따비로 밭을 갈고 있는 남성의 모습이 직선만으로 묘사된 이 유물의 이미지는 현대 조각가 알베르토 자코메티의 작품들과 양식적으로 매우 유사하다. 따라서 앞서 보았던 홀레 펠스의 비너스가 헨리 무어의 작품을 연상시킨 것과 대비된다. 〈농경문 청동기〉는 홀레 펠스의 비너스, 빌렌도르프의 비

너스와 함께 고대 인류의 삶의 가치가 다산과 풍요였음을 알려 준다. 고대에 다산과 풍요는 동서양을 막론하고 인간의 보편적 가치였던 것이다. 그리고 이를 나타내기 위해 상징을 사용하였다. 이렇듯 미술은 애초부터 상징체계였다.

영원불멸의 내세를 위한 미술

기원전 1350년경에 제작된 〈늪지의 새 사냥〉^{그림 78}은 네바문Nebamun이라고 불리는 이집트 귀족의 묘에 장식된 벽화이다. 이 작품은 마법처럼 기능하기 위해 만들어진 구석기 시대의 미술과는 다른 용도로 사용되었음을 알려 준다. 네바문이 아내와 딸과 함께 작은 배를 타고 나일강변에서 사냥하던 생전 삶의

그림 78 〈늪지의 새 사냥〉, BC 1350년, 벽화, 이집트 테베, 런던 대영박물관.

한 장면은 사자死者인 네바문에게는 또 다른 삶의 찬미이자 죽음의 극복인 재생을 의미한다. 이 벽화에 생생하게 묘사된 다양한 종류의 새 그림은 현대인들의 솜씨와 견주었을 때 결코 뒤지지 않는다. 이 작품에 묘사된 것들은 실제로 어디 하나 흠잡을 수 없을 만큼 사실적이면서도 유연한 필치로 그려져 있다. 이로 보아 이집트인이 사실 묘사에 얼마나 뛰어났는지를 쉽게 짐작할 수 있다. 그런데 그들은 인간의 얼굴은 옆면, 어깨와 몸통은 정면, 허리 아랫부분은 다시 옆면으로 묘사하고 있다. 이와 같은 "다시각"이라는 이집트인의 독특한 인물 묘사는 몸이 정면을 향하고 있기 때문에 "정면의 법칙"이라고 부른다. 이러한 법칙은 이집트인들이 미술작품을 제작할 때 일정한 질서와 규정을 따랐음을 말해 준다. 새들을 비롯하여 동물들은 전적으로 옆면으로만 그려져 있다. 또한 주인공인 네바문을 가장 크게 그리고 그의 오른쪽 옆에 아내를 상대적으로 작게 그렸다. 네바문의 다리 아래에 있는 딸은 아내와 비교할 때 크기가 더욱 작다. 이 점은 고대 이집트인이 눈에 보이는 대로 그린 것이 아니라 머릿속에 개념화된 중요성을 인식하고 일정한 규정에 따라 그렸다는 것을 알게 해 준다.

미술이 영원불멸의 내세를 위해 사용된 예는 한국에서도 발견된다. 그러한 미술은 한국의 경우에도 죽은 이의 무덤 벽화에 나타난다. 약 4세기에 그려진 고구려 고분벽화가 가장 연대가 오래된 예이다. 황해도 안악군에 있는 안악3호분의 전실 서벽에는 묘의 주인인 〈묘주 초상〉그림 79과 그의 〈묘주 부인 초상〉그림 80이, 입구 남쪽에는 주인 휘하의 부관으로 보이는 인물이 그려져 있다. 이 작품들은 당시 고구려인의 의상과 풍습 등을 포함하여 그들의 제반 삶의 유형과 사고방식을 파악할 수 있게 해 준다. 무덤의 탑개에는 연꽃 문양이 장식되어 있다. 이를 통해 비록 국가적인 차원에서 공식적으로 수용되지는 않았지만 늦어도 4세기에 이미 불교가 고구려인의 삶의 일부로 깊숙이 자리 잡았음을 알 수 있다. 무덤의 회랑 벽에 그려진 〈행렬도〉는 무덤 주인의 생전 삶

그림 79 〈묘주 초상〉, 안악3호분
전실 서벽 벽화, 고구려,
357년경, 황해도 안악군.

그림 80 〈묘주 부인 초상〉,
안악3호분 전실 서벽 벽화,
고구려, 357년경, 황해도 안악군.

의 기록으로 보인다. 행렬 규모로 보아 무덤 주인이 고구려에서 매우 지체가 높았던 세력가였음을 쉽게 짐작할 수 있다. 중국 지린성 지안현에 있는 무용총의 〈수렵도〉그림 81 또한 고구려인의 삶의 한 양상을 잘 보여 준다. 호랑이와 사슴을 쫓는 소란스런 말발굽 소리가 가까이 들리는 듯 수렵 장면을 박진감 있게 묘사한 이 벽화는 고구려인의 활달하고 높은 기상을 함께 전한다. 〈수렵

그림 81 〈수렵도〉, 무용총 현실 서벽 벽화, 고구려, 5세기경, 중국 지린성 지안현.

도)도 〈늪지의 새 사냥〉처럼 묘주의 생전 삶을 그린 기록화로 추측된다. 또한 안악3호분의 〈묘주 초상〉과 〈묘주 부인 초상〉에서는 주인공을 크게 그리고 주변 인물을 작게 그려서 〈늪지의 새 사냥〉처럼 한국에서도 그림을 그리는 데 일정한 규정과 법칙이 있었음을 알 수 있다. 그리고 고대 이집트처럼 한국의 미술 또한 특권층의 무덤을 장식하는 데에 이용되었다. 무덤 벽화는 영원불멸의 내세를 위해 제작된 것이다.

조화, 질서, 이상 미의 시각화

고대 그리스의 철학자들은 삶과 우주의 본질을 탐구하고자 하였다. 자연과 사회의 조화와 질서라는 이념은 그리스 철학의 근본이었다. 이러한 사고로

미술로 이해하는 미술교육

그림 82 〈원반 던지는 사람〉, BC 450년,
높이 155cm, 국립로마박물관.

부터 형이상학, 윤리학, 심리학, 우주론 등의 학문을 발전시켰던 그리스인은
조화와 질서를 미의 가치로 간주하였다. 그리스인은 특히 인간의 균형미 또는
이상미를 추구하는 높은 심미안을 가졌다. 그들은 인간의 아름다움이 바로 균
형 잡힌 인체에 있다고 믿으면서 이를 이상화하였다. 〈밀로의 비너스〉, 〈카피
톨리니의 비너스〉 등은 그리스인이 추구하던 이상 미에 대한 시각화이다. 유
명한 〈원반 던지는 사람〉그림 82에서 볼 수 있듯이 근육질과 영웅적인 모습을
한 남성 조각들은 장엄함과 이상미에 대한 그리스인의 찬사였다. 에른스트 곰
브리치(Gombrich, 1955)에 의하면, 〈원반 던지는 사람〉은 미론Myron이라는 그

리스 조각가가 청동으로 제작한 것을 로마 시대에 대리석으로 복제한 것이다. 그런데 그리스 시대에 만들어진 대부분의 작품들의 작가가 알려지지 않은 이 유는 완성된 작품에 미술가의 서명을 새기는 관습이 없었기 때문인 것으로 생 각된다. 이는 미술가 "개인individuality"이라는 개념이 아직 존재하지 않았기 때 문이다. 이러한 이유에서 고대 그리스와 로마 시대에 활동하였던 미술가에 관 해 전해지는 것 또한 거의 없다. 따라서 그리스와 로마 시대의 미술작품들은 대부분 작가 미상이다.

종교적 기능

서기 500년부터 1500년까지 서유럽의 중세는 대부분의 미술 활동이 겨울 잠에 들어갔던 암흑기였다. 이 시기의 미술 활동은 고작 신앙생활을 돕기 위 한 보조적 역할밖에 하지 못하였다. 중세는 신을 향한 시대였고 신과 비교하 면서 인간이란 무엇인가를 되묻던 시대였다. 따라서 완전한 신을 향한 종교가 바로 삶 자체였다. 미술은 성경 필사본에 그리스도나 기독교 성인들의 이미지 를 그리는 것으로 철저하게 한정되었다. 고대 그리스인이 찬미하였던 인간의 몸을 그리는 것은 금기 사항이 되었다. 왜냐하면 인간은 원죄를 가지고 태어 났으므로 인간의 몸은 기도와 신성한 노동을 통해 구원받아야 하는 죄의 근원 이었기 때문이다. 따라서 서양의 중세 미술은 거의 배타적으로 종교적 기능만 을 수행하였다. 중세 말기의 건물들은 종탑이 높고 뾰족한 형태가 특징인 "고 딕 양식"을 취하고 있다. 이러한 고딕 양식의 건물들은 철저하게 신앙을 토대 로 만들어진 것이다. 높고 뾰족한 종탑은 하늘의 신에게 좀 더 가까이 가기 위 한 기원으로 만들어졌다. 건물의 내부 천장이나 유리창은 그리스도나 성인들 의 이야기를 영롱하고 화려한 색유리로 묘사한 스테인드글라스로 장식되어 있어서 보는 이로 하여금 신비감과 황홀감의 세계에 빠져들게 한다. 이탈리아

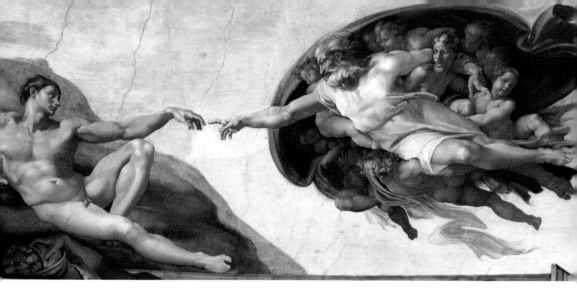

그림 83 미켈란젤로 부오나로티, 〈천지창조〉, 아담의 창조, 1508-1512년, 프레스코, 280×570cm, 바티칸 시스티나 성당.

의 밀라노 대성당, 영국의 캔터베리 대성당, 프랑스의 노트르담 대성당 등이 고딕 양식을 대표하는 건축물이다.

르네상스의 전성기인 15세기에 활약하였던 미켈란젤로 부오나로티가 바티칸의 시스티나 성당의 천장에 그린 〈천지창조〉**그림 83** 또한 종교적 목적으로 제작된 작품이다. 미켈란젤로는 교황 율리우스 2세의 요청으로 약 4년에 걸쳐 〈천지창조〉를 제작하였다. 미술은 시각이라는 감각에 직접 호소하기 때문에 성경의 내용을 쉽게 이해시킬 수 있는 최고의 전달 수단이었다. 시스티나 성당의 제단 위 벽에 그려진 〈최후의 심판〉**그림 84**은 미켈란젤로가 〈천지창조〉를 완성한 후 30년이 지나 다시 로마에 돌아와 제작한 작품이다.

동양에서도 미술은 오랜 기간 종교적 목적으로 제작되었다. 한국의 경주에 있는 석굴암,**그림 85** 성덕대왕 신종,**그림 86** 다보탑,**그림 87** 석가탑**그림 88** 등 통일신라 시대에 제작된 대표적인 미술작품들 또한 신라인의 믿음 체계인 불교를 신봉하기 위해 제작된 것이다. 경주 토함산의 동쪽에 자리 잡은 석굴암에는 불보살, 팔부신중八部神衆, 인왕역사仁王力士, 사천왕四天王 등 모두 39체의 조

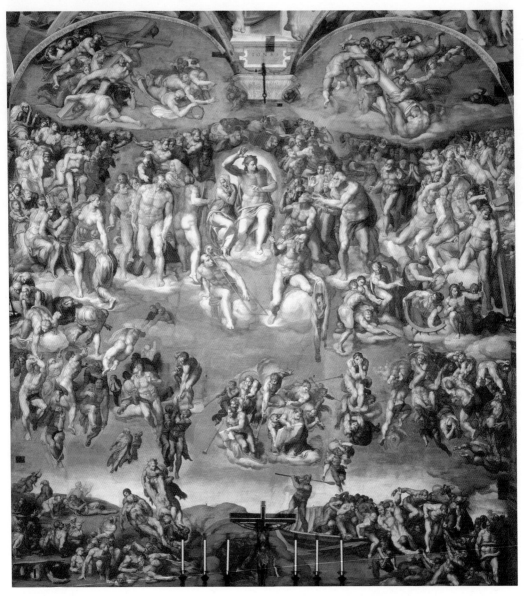

그림 84 미켈란젤로 부오나로티, 〈최후의 심판〉, 1536-1541년, 프레스코, 시스티나 성당 재단화, 1370×1220cm, 바티칸 시스티나 성당.

미술로 이해하는 미술교육

그림 85 석굴암, 통일신라 751년, 유네스코 세계문화유산, 경북 경주.
그림 86 성덕대왕 신종, 통일신라 771년, 높이 3.78m, 국립경주박물관.
그림 87 불국사 석가탑, 통일신라 8세기 중엽, 높이 7.4m, 경북 경주.
그림 88 불국사 다보탑, 통일신라 8세기 중엽, 높이 10.4m, 경북 경주.

85	86
87	88

각상이 심오한 종교적 세계를 보여 주고 있다. 이러한 작품들은 보는 이를 압도하여 "숭고미"로 인도한다. 그것은 궁극적으로 불교에 대한 숭고를 감각하게 한다. 당당하고 균형 잡힌 자태를 자랑하는 일명 봉덕사의 종 또는 에밀레종이라고 불리는 성덕대왕신종은 신라의 경덕왕이 부왕인 성덕왕의 왕생극락을 기원하기 위해 주조하였다고 전해진다. 이 종의 몸통에는 의례적인 것이 아니라 무릎을 꿇고 애절하게 기도하는 봉양자의 이미지로 비천상이 부조된 점이 특징이다. 불국사의 대웅전 앞에 나란히 위치한 다보탑과 석가탑은 김대성이 불국사를 세울 때 함께 조성한 것이다. 석가탑은 그림자가 비치지 않는 탑이라는 뜻의 "무영탑"이라고도 불리는데, 아사달과 아사녀의 설화에서 유래하였다. 석공 아사달이 아사녀와의 쓰라린 이별을 업보로 감수해야 했던 이 석탑은 석공 자신에게는 스스로 공덕을 쌓기 위한 작업이기도 하였다. 그렇게 현실의 고통을 감내하면서 아사달은 극락에 왕생할 수 있다고 믿었던 것이다. 아사달과 아사녀의 설화는 통일신라인의 세계관의 일면을 잘 드러낸다. 진리 그 자체의 몸, 열반의 집인 탑은 불멸의 자아이자 참된 생명의 추구이다. 『삼국유사三國遺事』에는 이렇게 기록되어 있다. "절들이 하늘의 별같이 벌려 있고 탑들이 공중의 기러기 떼와 같이 줄지어 있다"(진홍섭, 1976, p. 25).

정치적 기능

종교가 삶의 모든 양상을 지배하던 서양의 중세에 미술은 대부분 신을 찬미하는 목적으로 제작되었으나 왕정 시대에는 황제와 황후의 권위를 높여 주는 수단으로 기능하였다. 미술은 왕정이 무너진 이후에도 정치적 목적을 수행하기 위해 사용되는 경우가 많았다. 19세기의 신고전주의 미술가인 자크 루이 다비드가 그린 〈마라의 죽음〉**그림 89**은 짙은 초록색 배경에 클로즈업된 마라의 주검의 노란색이 대비되어 고요한 침묵과 엄중하면서도 강렬한 분위기를

자아낸다. 목욕을 하고 있던 혁명가 마라가 반혁명 세력의 동정을 알리는 편
지를 전한 샤를로트 코르세에 의해 살해된 장면을 묘사한 이 작품에는 마라의
죽음을 정치적으로 이용하고자 하는 의도가 담겨 있다. 다비드는 프랑스 혁명
정부의 2인자였던 마라의 죽음을 마치 피에타Pietà[50]나 순교자의 죽음과 같이
연출하였다. 이를 통해 프랑스 혁명정부의 숭고한 정신을 나타내고자 한 것이
다. 이후 다비드는 나폴레옹 왕정의 궁정화가가 되어 나폴레옹을 찬양하는 일
색의 작품을 그렸다. 〈나폴레옹 대관식〉은 가로 9.79m, 세로 6.21m의 대작이
어서 실제로 보게 되면 예사로운 성격의 것이 아님을 직감하게 된다. 작품의
제목은 "나폴레옹 대관식"이지만 그는 이미 왕관을 쓰고 있으며 연인인 조세
핀에게 왕관을 하사하고 있다. 다비드는 "나폴레옹을 우리 프랑스의 황제로

옹립하자"는 정치적인 목적으로 이 작품을 그렸다. 〈알프스 산맥을 넘는 나폴레옹〉도 같은 목적으로 그려진 작품이다.

실용적 기능

현재 박물관이나 미술관의 순수한 감상용으로 그 기능이 바뀐 많은 미술작품들은 당시에는 직접 사용할 목적으로 제작된 것이 대다수이다. 예를 들어, 신석기 시대의 빗살무늬토기, 고려시대의 청자와 나전칠기, 조선시대의 백자 같은 각종 토기와 도자기는 음식이나 음료를 담기 위한 실용적 목적으로 제작되었다. 의상 또한 인체를 보호하려는 목적으로 실제로 착용하기 위해 제작되었다. 건축물 역시 인간이 기거하기 위한 실용적 차원에서 만들어졌다. 실용적 목적으로 만들어졌지만 모든 미술작품은 그것이 만들어진 시대의 문화를 반영한 문화적 산물이다. 고려시대에 만들어진 청자는 고려의 귀족적 문화를 배경으로 매우 섬세하고 세련된 미를 담고 있다. 고려청자는 고려 초인 10세기에 중국 오대五代 시기 월주요越州窯 청자의 영향을 받아 만들어지기 시작하였다. 그런데 12세기 전반기에 이르러서는 매우 정교한 고려 특유의 독자적인 비색 청자그림 90가 생산되었다. 고려인들은 비취색을 연상하여 "비색翡色"이라고 불렀으나 중국인은 비밀스럽고 신비로운 색이라는 뜻으로 "비색秘色"이라고 불렀다. 남송南宋의 태평노인太平老人이 지은 『수중금袖中錦』에서는 "건주建州의 차, 촉蜀 지방의 비단, 정요定窯 백자, 절강浙江의 칠漆, 고려 비색이 모두 천하제일인데, 다른 곳에서는 모방하고자 해도 도저히 할 수 없는 것들이다"라고 서술하면서 고려청자를 높이 칭송하였다. 고려청자는 고려가 패망하면서 급격히 쇠락하게 되었다.

백자 또한 조선시대에 실용적 목적으로 만들어진 도자기이다. 유교가 삶의 정신적 모델을 제공하였던 조선시대에는 보다 서민적인 미술 형태가 제작

그림 90 청자참외모양병, 고려 12세기 전반, 높이 22.8cm, 고려 인종 장릉 출토, 국립중앙박물관.
그림 91 백자청화매죽문항아리, 조선 15세기, 높이 41cm, 국보 제219호, 삼성미술관 리움.

되었다. 이러한 배경에서 백자는 조선의 유교 이념을 뒷받침하고 조선을 대표하는 도자기로 자리매김하면서 조선 초기부터 말기까지 지속적으로 제작되었다. 백자는 문양이 없는 순백자, 청색의 코발트 안료로 문양을 그린 청화백자,**그림 91** 철 성분의 철화 안료로 문양을 그린 철화백자 등 다양하다. 그러나 이 중에서도 순백자인 달항아리가 조선시대의 미학과 관련하여 유명하다.

　조선 후기에 많이 제작된 민화 또한 실용적 기능을 목적으로 제작되었다. 민화는 일반 대중에 의해 그려지면서 그들의 삶에 직접적으로 활용되었던 대중적인 미술이다. 그래서 민화의 제작자는 알려지지 않았다. 민화는 조선 후기에 실용주의를 내세운 실학사상의 유행과 맥을 같이하면서 성행하였다. 삶의 각종 행사에 직접 사용하기 위한 목적으로 만들어진 실용품인 민화는 불교

나 도교적인 내용도 포함하지만 무속과 도교에서 파생된 민간신앙의 내용이 대부분이다. 〈까치와 호랑이〉^{그림 92}와 같은 소재 또한 악을 막는 벽사辟邪와 상서로움을 축원하는 의도로 그려진 것이다. 초자연적인 존재를 통해 신비로운 마법 현상을 일으켜 수복강녕壽福康寧의 복을 빌고 흉한 기운을 멀리하기 위한 사상이 담겨 있다. 이러한 의도에서 민화에는 도교적인 상징성을 지닌 청, 적, 황, 백, 흑의 오방색이 주로 사용되었다. 다시 말해, 이러한 화려한 색채는 조선인의 미적 선호가 아닌 "상징"의 차원에서 사용한 것이다. 그리고 궁극적으로는 삶의 유용성의 시각에서 만들어졌다.

그림 92 작가 미상, 민화 〈까치와 호랑이〉, 조선 19세기, 종이에 수묵채색, 134.6×80.6cm, 국립중앙박물관.

기록적, 기념적 기능

〈아르놀피니 부부의 초상〉^{그림 93}은 1434년 얀 반 에이크가 유화로 그린 대표적인 작품들 중 하나이다.[51] 천장에 매달린 차가운 금속성의 샹들리에, 아르놀피니가 입은 고급스런 밍크 망토의 부드럽고 매끄러운 느낌, 배경에 그려진 거울의 매끌매끌한 느낌은 바로 당시에 발명된 유화 매체에 의한 질감 표현으로 가능하였다. 이 그림의 주인공은 플랑드르 지방의 브뤼헤에 살았던 부유한 상인 아르놀피니와 그의 약혼자이다. 이들 사이에 강아지가 그려져 있어 결혼식 장면임을 알 수 있다. 서양 미술에서 강아지는 충성의 상징인데, 이 그림에서는 남녀가 서로에게 충실하겠다는 의미이다. 신성한 결혼식이기 때문

미술로 이해하는 미술교육

그림 93 얀 반 에이크,
〈아르놀피니 부부의 초상〉,
1434년, 오크 패널에 유채,
82.2×60cm, 런던 내셔널
갤러리.

에 아르놀피니는 신발을 벗고 있다. 그리고 거울 윗부분 벽에는 "얀 반 에이크
가 여기에 있었노라. 1434"라고 적혀 있다. 따라서 이 그림은 1434년의 결혼을
증명하고 기념하기 위한 작품이다. 중세 후기에 미술이 상류층 삶의 중요한
이벤트를 기념하고 증명하기 위해 사용되었음을 알 수 있다. 오늘날에는 분명
카메라가 대신할 수 있는 기능이다.

　　카메라가 없던 시절 각종 이벤트를 기록하고 기념하는 역할은 철저하게
미술의 몫이었다. 17세기 이탈리아의 미술가 안토니오 카날레토는 베네치아
의 풍광을 그린 화가로 유명하다. 이를 "도시경관도"라고 불렀다. 카날레토의
작품은 유럽 각국에서 온 여행객들에게 인기가 있었는데, 특히 영국인이 주

그림 94 안토니오 카날레토, 〈승천일에 산마르코의 바치노〉, 1733-1734년경, 캔버스에 유채, 125.4×76.8cm, 영국 로열 컬렉션 트러스트.

요한 수요층이었다. 영국 상류층은 그랜드 투어Grand Tour[52]의 일환으로 베네치아를 여행하면서 이를 기념할 목적으로 귀국할 때 카날레토의 작품[그림 94]을 경쟁하듯 구입하였다. 현재 런던에 있는 내셔널갤러리를 포함하여 영국 각지의 미술관들에서 전시하고 있는 카날레토의 작품들은 과거 영국인이 그랜드 투어에서 구입하였다가 세월이 흘러 미술관에 소장된 것들이다. 그런데 기념품 역할을 하던 작품들이 미술관에서는 원래 배경에 대한 이해 없이 순수한 감상용으로 그 기능이 바뀌었다.

순수한 감상용

순수한 감상을 위한 미술은 종교 시대와 왕정 시기가 끝나고 자본주의 사회에서 급속도로 발전하게 되었다. 순수한 감상용으로서의 미술작품은 "예술을 위한 예술"을 추구하는 예술지상주의와 형식주의 미학과 유기적 관계에 있

다. 미술의 기능은 무엇인가? 감상하기 위한 것이다. 그리고 미술 그 자체를 위해 그 미술작품의 외형적인 형태를 분석하는 것이다. 그것이 바로 형식주의에 근거한 형태 분석이다.

감상용의 미술은 사고 파는 상품으로 기능하게 되었다. 상품으로서의 미술작품은 미술관, 갤러리, 각종 아트 페어 등을 통해 판매되고 있다. 자본주의 사회에서 미술은 또한 투자의 기능을 하기도 한다. 따라서 감상자들이 미술가들의 작품을 소장하는 데에는 투자의 목적도 포함된다. 자본주의 사회에서 부상한 미술의 새로운 기능이다. 미술작품이 상품이 되자 미술가들의 화풍 또는 양식은 그 미술가들의 브랜드가 되기도 한다. 이 점이 초래한 역기능은 한 미술가의 특정 양식이 브랜드적 가치로 인정되면 그 미술가는 그러한 양식만을 고수하여 변화를 도모하기 어렵게 된다는 것이다.

지금까지 미술의 기능의 몇몇 양상을 파악하였다. 미술의 기능은 사회가 변화함에 따라 달라지고 있음을 알 수 있다. 이는 미술이 바로 그 시대의 삶을 배경으로 만들어지기 때문이다.

미술의 유형

미술의 유형 또한 미술에서 가르쳐야 하는 필수 지식에 속한다. 미술작품은 회화painting, 조각sculpture, 건축architecture, 공예craft, 의상costume, 판화print, 응용미술applied arts, 비디오 아트video art, 설치미술installation 등 다양하다.

회화는 주로 평면에 그린 미술작품을 말한다. 사용된 매체에 따라 프레스코 회화, 템페라 회화, 유화, 수채화 등으로 세분할 수 있다. 프레스코 회화는 대리석의 돌에 모래를 섞은 석회를 칠해 그 석회가 마르기 전에 안료로 그린

그림이다. 석회가 마르기 전에 사실적으로 그리기 위해 미술가들에게는 오랜 기간의 숙련이 요구되었다. 미켈란젤로의 〈천지창조〉와 〈최후의 심판〉과 같이 건물 내부에 그려진 작품의 경우 대부분이 프레스코 회화이다. 우리나라의 고구려 고분벽화도 같은 기법의 프레스코 회화에 속한다. 미술가들이 건물의 벽이나 천장에 직접 그리지 않고 작품을 만들 때에는 나무 패널에 템페라 안료를 사용하였다. 안료에 계란 노른자를 섞어 그리는 템페라 회화는 맑고 생생한 색을 내지만 빨리 건조되는 단점이 있다. 이후 발명된 것이 쉽게 마르지 않고 덧칠이 가능한 물감을 천으로 짠 캔버스에 그리는 유화이다. 동양화의 경우에는 수묵화, 채색화, 민화 등이 회화 유형에 포함된다.

조각은 입체적으로 제작하는 미술의 유형이다. 조각 또한 사용된 매체에 따라 대리석 조각, 청동 조각, 비누 조각 등으로 불린다. 동양 미술의 불상 또한 조각 작품에 속한다. 회화와 마찬가지로 조각도 오랜 역사를 지닌다. 고대 이집트 문명과 그리스 문명이 남긴 미술작품의 경우 대다수가 조각이다.

건축은 건물 또는 구조물을 계획하고 설계하고 건설하는 과정과 그 결과물이다. 바우하우스 운동이 집과 더불어 시작되기 때문에 건축을 예술의 으뜸으로 선언하였듯이 건축 또한 미술의 유형에 속한다. 건축물은 주거 목적을 포함하여 다양한 실용적 용도로 사용된다. 그런데 실용적 용도에도 불구하고 건축물은 그것이 사용되는 문화와 계급 등이 반영되고 있다.

공예는 미의 양상을 고려하면서 생활에 실용적으로 사용하기 위한 목적으로 제작한 물건이다. 공예의 경우도 매체에 따라 세분된다. 나무를 이용하여 색을 칠하는 목칠공예, 도자를 이용한 도자공예, 유리를 사용한 유리공예, 염색과 직조 기법을 이용한 염직공예, 금속을 사용하여 미적으로 만든 금속공예, 종이를 이용하여 각종 물건을 만든 종이공예 등 재료에 따라 다양한 유형의 공예가 있다.

그림 95 엘리자베트 비제 르 브룅,
〈궁정의상을 입은 마리 앙트와네트〉,
1778년, 캔버스에 유채,
273×193.5cm, 빈 미술사박물관.

의상은 의복clothes과 다른 뜻을 갖는다. 의상은 계급, 성별, 직업, 민족, 국적, 활동 또는 시대적 정체성을 반영하는 개인이나 특정 그룹의 독특한 의복 또는 화장 스타일을 나타내는 용어이다. 예를 들어, 18세기 프랑스의 궁정문화가 보여 주는 의상^{그림 95}은 그 시대의 특별한 문화 의식과 관련된다. 따라서 의상은 지역 문화의 규범과 변화를 드러내고 특정 계급이나 직업의 문화적 시각을 나타내고자 미적 양상의 차원에서 만들어진다.

판화는 영어 명칭인 "print"를 이해할 때 그 성격에 대한 파악이 보다 용이하다. 판화는 그림이나 글씨로 새긴 판版으로, 종이에 인쇄하는print 미술 기법을 사용하여 만들어진 미술의 유형이다. 판화의 경우 사용하는 판의 재료

에 따라 목판화, 동판화, 석판화 등으로 구분된다. 판화가 미술작품의 유형으로 처음 사용된 시기는 정확하게 알 수 없으나 서양의 경우 중세 미술에서 기원한 것으로 추측된다. 성서의 내용을 그린 그림의 원본이 비쌌기 때문에 인쇄술이 발명되자 판화가 성행하게 된 것이다. 15세기 말엽과 16세기 중엽에 걸쳐 활약한 독일의 르네상스 미술가 알브레히트 뒤러는 목판과 동판을 이용하여 뛰어난 판화 작품을 남겼다. 〈아담과 이브〉, 〈성요한 묵시록〉(1498)**그림 96** 등이 판화로 제작된 작품이다.

응용미술은 매일 일상적으로 사용하는 실용적인 물건에 디자인과 장식을 적용하여 미적 양상을 추구한 모든 예술을 총칭하는 용어이다. 따라서 응용미술은 실생활에서 사용하려는 것이 아니라 단지 감상만을 목적으로 한 순수미술과 구별된다. 응용미술은 장식예술과 거의 같은 뜻으로 사용되기도 한다. 그런데 응용미술은 디자인 양상을 강조하기 때문에 응용 디자인이라고도 불린다. 디자인은 산업 디자인, 패션 디자인, 인테리어 디자인, 그래픽 디자인 등 용도에 따라 많은 디자인 영역으로 세분된다.

비디오 아트는 20세기의 과학기술이 만들어낸 미술의 유형이다. 비디오테이프 레코더와 같은 새로운 소비자 비디오 기술이 생겨나면서 1960년대 후반에 등장하였다. 비디오 아트는 한국 출신의 미술가 백남준에 의해 만들어지면서 21세기에 가장 흔한 미술작품의 유형으로 자리 잡게 되었다. 방송되는 녹화물, 미술관이나 갤러리에서 보는 설치물, 온라인 스트리밍, 비디오테이프와 DVD로 배포되는 작품, 그리고 텔레비전 세트, 비디오 모니터 및 프로젝션을 통합하여 라이브 또는 녹화된 이미지 및 사운드를 보여 주는 공연 예술 등이 있다.

회화, 조각, 건축, 공예, 의상, 판화, 응용미술이 인류의 역사와 함께 오랜 기간에 걸쳐 발전해 온 점과 비교할 때, 설치미술은 1970년대 초인 20세기 후반에 생겨나기 시작하였다. 다른 미술작품의 유형에 비해 상대적으로 역사가

그림 96 알브레히트 뒤러, 〈성요한 묵시록〉, 용과 싸우는 성 미카엘, 1498년, 목판화, 39.2×28.3cm, 취리히 미술관.

매우 짧다. 설치미술은 공간에 대한 인식을 변화시키기 위해 종종 어느 특정 장소에 설치되는 "장소-특정적site-specific"으로 설계한 3차원의 미술작품이다. 설치미술 작품은 일반적으로 건물의 내부 공간에 만들어진다. 건물 내부, 즉 미술관과 갤러리의 전시 공간에 일시적으로 만들어지는 경우가 많으나 영구적인 경우도 있다. 설치미술은 비디오, 사운드, 퍼포먼스, 가상현실 및 인터넷과 같은 새로운 기술 발전에 의해 고안된 매체들을 혼합하기 때문에 "복합 매체mixed media"를 특징으로 한다.

지금까지 파악한 바와 같이 미술의 유형은 시대 조건에 맞추어 지속적으로 새로운 것들이 고안되고 있다. 그런데 과거에 독자적으로 구분할 수 있었던 미술의 유형은 현재에는 장르 간의 경계가 무너지면서 혼합되는 경우가 많다. 마치 모더니즘에서 상층문화와 대중문화가 뚜렷이 구분되다가 점차 섞이는 경우와 같은 것이다. 예를 들어 도자기의 경우 실용적 용도로 제작되는 것이 특징이지만 미술가들은 도자를 매체로 하여 실용성이 배제된 감상용으로 만들기도 한다. 조각과 설치미술의 경우에도 장르 간의 구분이 쉽지 않은 경우가 많다. 회화의 경우 과거에는 동양화와 서양화의 구분이 뚜렷하였다. 그러나 동서양의 국가적 또는 문화적 경계가 무너지고 있는 동시대 시대의 미술가들은 "동양이 서양을 만나다East meet West"라는 맥락에서 복합 매체를 사용하기도 한다.

매체와 작품의 형성 과정

매체와 작품의 형성 과정에 대한 이해 또한 미술 지식에 속한다. 매체는 미술가가 생각하는 소재나 아이디어를 작품으로 전달하기 위해 사용하는 수

단이다. 미술가들은 매체를 사용하여 작품을 만든다. 따라서 매체는 재료를 뜻한다. 하지만 매체와 재료는 다르기도 하다. 매체는 미술가가 표현하고자 하는 아이디어나 정서를 전달하기 위한 수단이다. 이에 비해 재료는 미술가가 사용하는 물질을 가리킨다. 미술가가 물질인 재료를 통해 무엇인가를 표현하였을 경우 그 재료는 매체가 된다. 표현 수단이기 때문에 매체는 또한 미술의 장르를 가리키기도 한다. 가령 고흐의 작품 〈해바라기〉의 매체는 회화이면서 캔버스에 유화이다. 드가가 발레리나의 춤추는 모습을 조각을 통해 표현하였을 경우 조각이 매체이다. 그리고 그 조각에 사용된 재료인 청동 또한 매체에 해당한다. 미술가들은 작품을 만들기 위해 어떤 유형을 선택할지를 고심한다. 따라서 학생들은 미술가가 왜 그러한 미술작품의 유형을 매체로 선택하였는지를 파악해야 한다. 왜 이 미술가가 설치미술을 통해 자신의 예술적 아이디어를 전달하고자 했을까? 조각이었다면 어떻게 달라졌을까? 그러면서 그러한 재료를 어떻게 매체로 활용하고 있는지를 알아야 한다. "이 미술작품이 대리석이 아니라 청동이었으면 어떻게 달라졌을까?" "이 미술작품은 파스텔을 사용하여 어떻게 이런 분위기를 만들어 냈을까?" 이는 바로 매체와 작품 형성 과정에 대한 지식을 구하기 위한 탐색이다.

미술의 내용

미술의 내용 또한 미술의 필수 지식에 포함된다. 미술은 서술로서의 미술, 표현으로서의 미술, 실제 인물을 그린 초상화, 자신의 얼굴을 그린 자화상, 일반 서민의 삶을 그린 풍속화, 움직이지 않는 사물을 그린 정물화, 사회개혁을 목적으로 한 사회비평 등을 포함한 다양한 내용이 있다.

서술로서의 미술

인간은 말하고자 하는 무언가를 이야기로 엮는 스토리 본능을 가지고 있다. 예로부터 미술은 그러한 수단으로 사용되었다. 고대 그리스인은 신, 영웅, 우주관에 관한 가상세계를 이야기에 의한 신화로 만들었다. 그리스 미술은 그리스 신화에 나오는 특정한 신들의 이야기,^{그림 97} 영웅 이야기, 그리고 그들이 견지하였던 우주관을 서술적인 내용으로 묘사하였다. 중세 미술은 전적으로 성서가 전하는 내용을 전달하는 보조 역할에 국한되었다. 따라서 성서의 내용 또한 전적으로 이야기 형태로 꾸며졌다. 로마 제국의 문화를 계승하였던 비잔틴 제국의 성당과 궁전을 장식한 모자이크 회화 또한 성서의 내용을 신도들에게 전달하기 위한 수단이었다. 따라서 무엇인가 내용이 있는 미술작품은 "서술적인narrative" 특징을 가지고 있다. 미술이 스토리를 전달하는 것이다. 이러한 서술로서의 미술은 반드시 존재한다고 생각하는 원형을 미술작품에 재현

그림 97 산드로 보티첼리, 〈비너스의 탄생〉, 1485년경, 캔버스에 템페라, 278.5×172.5cm, 우피치 미술관.

하여 그 안에 이야기를 담는 것이다. 근대 미술 이전, 즉 19세기 이전의 미술은 재현에 입각하여 어떤 실체를 그리고자 하였다. 따라서 감상의 기능은 그 그림에 무엇이 담겨 있는지를 확인하는 것이다. "이 그림은 무엇을 나타낸 것인가?" 그림 속의 재현의 대상인 신화 속의 신들, 그리스도, 황제는 무엇인가를 말해 주는 주인공들이다.

표현으로서의 미술

미술작품이 반드시 서사적 이야기에 국한되는 것은 아니다. 표현 그 자체가 미술의 내용이 되기도 한다. 과거 조선시대의 문인文人과 선승禪僧들이 시를 짓고 글씨를 쓰는 것과 더불어 사군자를 그렸던 것은 내면을 표현하고 마음을 정화하는 것을 목표로 하였기 때문이다. 그러한 문인화는 거의 수묵 위주로 간일하게 그리는 것이 특징이었다. 이에 비해 직업 화가인 화원들이 그린 그림은 주로 왕실의 이벤트를 기념하고 기록한 것이기 때문에 보다 사실적인 재현을 통해 스토리를 담았다. 추사 김정희의 〈세한도歲寒圖〉그림 98 또는 정조대왕이 그린 〈파초도芭蕉圖〉그림 99는 사물을 사실적으로 묘사한 것이 아닌 수묵 위주로 내면을 표현한 문인화 전통의 작품이다. 문인화는 "마음 또는 내면

그림 98 김정희, 〈세한도〉, 조선 1844년, 종이에 수묵, 23.9×108.2cm, 국보 제180호, 국립중앙박물관.

의 표현으로서의 미술"이다. 이와 같
이 사물의 외형을 그리는 것이 아니
라 문인의 내면세계를 반영한다는 의
미에서 문인화는 "사의寫意"와 관련된
다. "사寫"는 그린다는 뜻이며 "의意"
는 뜻을 나타낸다. 이러한 시각에서
문인화의 우수성은 그 작품에 얼마만
큼 "문자향文字香," "문기文氣" 또는 "서
권기書卷氣"가 풍기는지에 의해 평가
되었다. 쉽게 말하자면, 그림에 얼마
만큼 학문적 분위기가 풍겨서 그 그
림을 그린 사람의 고매한 인품이 묻
어 나오는지가 평가의 기준이었다.
따라서 사물을 얼마만큼 사실적으로
재현하였는가는 평가의 기준에 전혀

그림 99 정조, 〈파초도〉, 조선 18세기 후반, 종이에
수묵, 84.7×51.5cm, 보물 제744호, 동국대학교
박물관.

포함되지 않았다. 문인화에서 "문자향," "문기," "서권기"가 중시되었던 점은
조선시대의 유교가 배움의 학문을 중시하였던 사실을 이해하면 쉽게 납득할
수 있다. 그리고 학문으로 수련된 내면의 고결한 상태는 필선을 통해 나타난
다고 생각하였다. 이러한 맥락에서 문인화에서 가장 중요한 미는 "선"의 기운
생동氣韻生動에 있었다.[53] 만약 그림을 그린 사람의 인품이 높으면 작품의 울림
인 기운 또한 높은 것으로 간주되었다. 그러므로 문인화의 감식은 바로 선의
성격을 파악하는 것이며 이를 통해 그림을 제작한 문인의 인격을 판단한다.
왜냐하면 문인화는 마음의 표현으로서의 미술이기 때문이다.

서양에서 "마음이나 정서 표현으로서 미술"의 대표적 예가 20세기 초반

과 중반에 풍미하였던 표현주의 미술이다. 따라서 표현으로서의 미술은 서양 미술의 역사에서 보면 동양 미술에 비해 상대적으로 늦게 전개되었다. 막스 베크만, 오토 딕스, 에른스트 루트비히 키르히너, 루트비히 마이드너 등으로 대표되는 독일의 표현주의 미술가들, 스위스의 파울 클레, 노르웨이의 에드바르트 뭉크 등이 대표적인 표현주의 미술가들이다. 서양의 표현으로서의 미술은 마음의 수신을 위한 동양의 문인화와는 성격이 크게 다르다. 서양에서는 전통적으로 형태 묘사를 중시하였다. 그러나 19세기의 낭만주의 미술을 기점으로 하여 미술가들은 점차 감각하는 것을 그리고자 하였다. 감각은 각자 독특하기 때문에 개인으로서 미술가의 개성, 감정, 정서의 표현 자체가 된다. 그리고 이러한 정서 또는 감정의 표현은 오랫동안 지속되었던 서양의 이성 중심 사고에 대한 일종의 반항이었다. 서양의 표현으로서의 미술은 감정을 통해 이성에서 해방되어야 한다는 의도가 담겨 있다. 표현주의는 가공하지 않은 선과 색을 그대로 보여 주기 위한 것이다. 들뢰즈(Deleuze, 2008)의 용어로 말하자면, "감각의 미술"이며 "현존의 회화"이다. 감각을 그린 회화는 감상자의 뇌를 거치지 않고 신경 체계에 직접 관여한다. 가슴에 직접 호소하는 것이다. 따라서 표현주의 미술은 선과 색이 현존하게 하여 우리의 감각을 히스테리로 만든다. 들뢰즈(Deleuze, 2008)에게 히스테리는 감각이 과다한 상태이다. 표현주의는 미국으로 건너가 잭슨 폴록, 마크 로스코, 윌렘 데 쿠닝에 의해 "추상표현주의"로 전개되면서 1960년대에 뉴욕의 미술계를 대표하는 미술 양식이 되었다. 추상표현주의자들에게 미술은 신체의 현존을 그대로 드러내는 것이다. 강조하자면, 그것은 더 이상 어떤 대상을 그린 재현이 아니다. 추상표현주의는 이러한 담론을 보다 적극적으로 실천하기 위해 구상을 아예 포기하고 선과 색을 그대로 보여 주면서 무의식적 표현의 추구에 집중하였다. 추상표현주의와 같은 맥락에서 파리를 중심으로 전개된 미술 운동이 "비정형"을 뜻하는 "앵포

르멜*Informel* 또는 *Art Informel*"이다.

실제 인물을 그린 초상화

인물화는 사람을 그린 작품을 말한다. 이에 비해 초상화는 실제로 존재하는 인물을 그린 그림이다. 종교화의 경우에 그려진 사람들은 실제 인물이 아닌 경우가 많다. 그러나 미술이 황제와 황후, 그리고 귀족들을 실제로 그렸을 때에는 "초상"이라고 한다. 16세기에 활동하였던 독일의 미술가 한스 홀바인은 초상화 영역에서 단연 두각을 나타내고 명성이 멀리 영국까지 퍼지자 헨리 8세의 궁정화가가 되었다. 그래서 홀바인은 헨리 8세와 그의 주변 인물들의 초상화를 많이 그렸다. 〈대사들〉**그림 100**은 그가 헨리 8세의 궁정화가로 일할 때 그린 작품이다. 그는 초상화를 그리면서 인물들의 신분과 정체성을 나타내는 물건인 천구의, 해시계, 지구의, 수학책, 류트, 피리, 찬송가집을 그려 넣었다. 천체를 연구하는 기구, 음악 도구, 찬송가집 등은 그가 그린 두 인물이 당시 교양과 학식이 있는 지체 높은 고관대작들임을 말해 준다. 당시에는 초상화에 인물을 사실적으로 그리는 것 이상의 예술적 자유가 미술가에게 부여되었던 것 같다. 그래서 홀바인은 캔버스의 전면 아래쪽에 형태가 왜곡된 해골의 이미지를 그려 넣어 이 초상화의 인물들이 죽음에 직면하였음을 암시하고자 하였는지 모른다. 아니면 홀바인이 헨리 8세의 궁정화가였던 만큼 이 작품이 당시 튜더 왕조의 감시를 받으면서 해골의 이미지를 그렸던 것으로 추측할 수 있다. 이렇듯 초상화는 정치적, 종교적, 기록적 목적을 포함한 다양한 의도로 그려졌다.

한국의 경우에는 고려 후기부터 왕과 공신 및 사대부들의 초상화가 활발하게 제작되었다. 14세기에 제작된 작자 미상의 〈안향 초상화〉**그림 101**는 높은 경지의 지적 세계를 구축한 학자로서의 안향의 인품을 전하고 있다. 수묵 위

그림 100 한스 홀바인, 〈대사들〉, 1533년, 오크 패널에 유채, 207×209.5cm, 런던 내셔널갤러리.

주로 내면의 표출에 중점을 둔 수묵 산수화는 사대부들이 주로 여가시간에 행하였던 기예, 즉 여기餘技로서 그렸던 반면, 초상화는 조선시대의 직업미술가 양성소인 도화서의 화원들이 대부분 제작하였다. 따라서 초상화는 수묵 산수화와 성격이 다르고 매우 사실적으로 그려졌다. 그런데 조선시대의 초상화 이론에서는 미술가들이 초상화를 그릴 때 그리고자 하는 대상의 터럭 하나까지도 틀리지 않게 사실적으로 그려야 할 뿐 아니라 그 인물의 인품이나 성격까지도 그려야 한다고 기록하고 있다. 이를 "전신사조傳神寫照"라고 하며 줄여서

그림 101 작가 미상, 〈안향 초상화〉,
고려 1318년, 비단에 채색,
37×29cm, 순흥 소수서원.

"전신법傳神法"이라고도 부른다.

자신의 얼굴을 그린 자화상

자화상은 자신의 얼굴을 그린 그림이다. 15세기 말엽과 16세기 중엽에 활약하면서 독일의 르네상스를 이끈 알브레히트 뒤러는 서양 미술의 역사에서 자화상을 그린 최초의 화가들 중의 한 사람으로 알려져 있다. 미술가들이 자신의 얼굴을 그리게 된 계기는 잘 알려져 있지 않다. 그런데 뒤러가 살던 시기

그림 102 알브레히트 뒤러, 〈모피 코트를 입은 자화상〉, 1500년, 패널에 유채, 67.1×48.9cm, 뮌헨 알테 피나코테크.

는 인본주의를 내세운 르네상스가 종교개혁가들에게 교회를 개혁하도록 영향을 주던 때였다. 그 결과 1517년에 마르틴 루터가 이끈 종교개혁이 촉발되었다. 종교개혁은 궁극적으로 종교를 개인의 내면으로 가져오게 하였다. 이를 계기로 종교와 이성이 분리되었다. 자아와 주체에 기원한 이성은 자유로운 것이며 결과적으로 "개인으로서의 인간"을 탄생시켰다. 그 개인은 외부세계를 인식하는 자의식의 존재이다. 이러한 분위기가 팽배해지자 〈모피 코트를 입은 자화상〉^{그림 102}에서 볼 수 있듯이 뒤러는 자신의 모습을 마치 예수 그리스도와 같은 분위기로 그릴 수 있었다. 뒤러에게 자신은 "신 앞의 개인" 또는 "유일신 앞에 홀로 서 있는 실존적 존재"로서 예수 그리스도와 비견할 수 있을 만큼 내면이 있는 주체였다. 뒤러는 자아의 본질인 이른바 "자의식"을 표현한 것이다.

103
105
104

그림 103 렘브란트 판 레인, 〈34세의 자화상〉, 1640년, 캔버스에 유채, 102×80cm, 런던 내셔널갤러리.
그림 104 렘브란트 판 레인, 〈63세의 자화상〉, 1969년, 캔버스에 유채, 86×70.5cm, 런던 내셔널갤러리.
그림 105 윤두서, 〈자화상〉, 조선 1710년, 종이에 채색, 38.5×20.5cm, 국보 제240호, 개인 소장.

렘브란트 판 레인Rembrandt van Rijn의 자화상은 그의 예술 세계에서 매우 중요한 부분을 차지하고 있다. 실제로 렘브란트는 자화상의 화가로 유명하다. 렘브란트가 그린 수십여 점의 자화상은 17세기 바로크 미술 양식의 특징인 빛과 어둠의 명암 대비로 일관되어 있다. 명암이 대비되는 캔버스에 그려진 렘브란트의 모습에는 또한 그의 내면세계가 반영되어 있어 이를 통해 감상자들은 그의 인생 역정을 이해할 수 있다. 젊은 때인 34세의 자화상**그림 103**에는 야심과 패기가 엿보이나 말년에 그린 자화상**그림 104**에서는 삶의 고단함과 고독의 번뇌를 읽을 수 있다. 운영하던 공방이 파산하였고 아내마저 잃은 의기소침하고 초라한 늙은이로서의 자신을 그리면서 렘브란트는 "이것이 인생C'est la vie"이라고 말하는 것 같다. 이렇듯 렘브란트의 자화상에서는 인간의 깊은 내면을 성찰하고 있어 한국의 초상화가 추구한 전신사조와 비교하게 된다.

서양과 달리 한국의 자화상은 초상화에 비해 그 수량이 아주 적다. 자아의 직접적 표현이 동양 회화에서는 그만큼 낯선 개념이었기 때문이다. 한국에 현존하는 자화상으로는 전신사조의 시각에서 그린 윤두서의 〈자화상〉**그림 105**이 유명하다.

서민들의 일상을 그린 풍속화

예로부터 미술은 종교적, 정치적 목적의 기능을 수행하였기 때문에 상류층의 전유물과 같았다. 미술은 일반 서민의 것이 결코 될 수 없었다. 따라서 16세기 플랑드르 지방에서 활동한 대 피터르 브뤼헐Pieter Bruegel the Elder이 원근법을 사용하여 그린 〈농민의 결혼식〉**그림 106**은 서민을 소재로 하였기 때문에 당시로서는 매우 획기적인 작품이었다. 이러한 그림은 이후 탄생하게 될 풍속화를 예고하였다고 할 수 있다. 브뤼헐은 농민들의 삶을 주제로 많은 그림을 그려 "농민의 브뤼헐"이라고도 불렸다.

그림 106 대 피터르 브뤼헐, 〈농민의 결혼식〉, 1568년, 패널에 유채, 113×164cm, 빈 미술사박물관.

풍속화가 성행하였던 시기는 이후 1세기가 지나 네덜란드의 서민들이 자신들의 평범한 일상의 삶을 그린 작품을 원하였던 17세기이다. 17세기는 "네덜란드의 황금시대Dutch Golden Age"로 기록되고 있다. 당시의 네덜란드는 종교적 자유를 찾아 모국을 떠난 프랑스인, 유대인, 독일인 금융업자, 부유한 개신교 상인, 고숙련 노동자, 전문 기술자들이 유입되면서 경제가 크게 활성화되었다. 조선업과 해운업이 발달하게 되었고, 높은 수익을 보장해 주는 아시아와의 무역을 위해 동인도회사가 세워졌다. 이러한 배경에서 17세기 네덜란드의 풍속화 대부분은 수입이 늘어난 서민들의 직접적인 요구에 의해 제작된 작품들이다. 요하네스 페르메이르Johannes Vermeer의 〈진주 귀걸이를 한 소녀〉**그림 107**는 연인이 선물한 진주 귀걸이를 한 모습을 화가에게 요청하여 그린 그림으로 추측된다. 〈우유를 따르는 여인〉**그림 108**에서도 볼 수 있듯이 페르메이르가 남

미술로 이해하는 미술교육

그림 107 요하네스 페르메이르, 〈진주 귀걸이를 한 소녀〉, 1665년, 캔버스에 유채, 44.5×39cm, 헤이그 마우리츠하위스 미술관.

그림 108 요하네스 페르메이르, 〈우유를 따르는 여인〉, 1660년경, 캔버스에 유채, 45.5×41cm, 암스테르담 레이크스 미술관.

긴 작품들은 한결같이 한쪽에서 고요한 빛이 들어오는 실내의 인물을 조명한 것이 주요한 양식상의 특징이다. 바로크 미술의 양식, 즉 화면 전체의 빛과 어둠의 대비가 당시 네덜란드의 이름 없는 무명화가 페르메이르에게까지 영향을 미쳤던 것이다. 페르메이르와 쌍벽을 이루던 17세기 네덜란드의 풍속화가 얀 스테인Jan Steen은 매우 분주하게 마을 곳곳에 불려 다니며 서민들 삶의 세세한 장면을 챙겼다. 페르메이르가 한쪽에서 빛이 흘러들어오고 조용하고 고요한 침묵이 흐르는 명상적인 분위기로 한두 명의 실내 인물을 그렸다면, 얀 스테인은 시끌벅적한 삶의 장면을 놓치지 않고 포착하였다. 얀 스테인은 주막이나 시장의 모습을 포함하여 돌팔이 의사가 어린아이의 치아를 뽑는 이벤트**그림 109** 등 서민들 삶의 다양하고 세세한 양상을 모두 화폭에 담았다. 현재 런던에 있는 앱슬리 하우스Apsley House에 소장된 얀 스테인의 〈의사의 방문〉**그림 110**은 젊은 여자와 그녀의 맥박을 재고 있는 의사, 그리고 소변을 받아들고 있는 하녀가 소재이다. 그런데 이 젊은 여자의 병은 단지 상사병이다. 이를 암시하기 위해 스테인은 배경에 "비너스와 아도니스" 그림을 그려 넣었다. 그리고 전경에는 17세기 네덜란드의 의복을 입은 큐피드가 활에 화살을 끼우고 있다. 요하네스 페르메이르와 얀 스테인이 그린 작품들은 21세기 현대인이 일상의 순간적 장면을 기록으로 남기기 위해 스마트폰으로 손쉽게 촬영하는 스냅 사진과 같은 기록적 기능을 한다.

서양과 마찬가지로 과거 한국에서도 미술은 종교적 목적으로 제작되거나 왕을 비롯한 특수층에 국한되었다. 그러나 조선시대 후기인 18세기에는 풍속화가 유행하면서 서민들의 일상을 그린 작품들이 제작되었다. 김홍도는 기와를 잇는 모습, 여인들이 냇가에서 빨래하는 모습, 벼 타작 등 주로 농민들의 일상적 삶의 세세한 장면을 그렸다. 반면 신윤복은 주로 한량과 기녀들의 풍류와 애정행각 등을 소재로 한 작품을 남겼다. "달빛도 침침한 야밤, 두 사람의 마

그림 109 얀 스테인, 〈치아 뽑는 아이〉 1651년, 캔버스에 유채, 32.5×26.7cm, 헤이그 마우리츠하위스 미술관.

음은 두 사람만이 안다"는 뜻의 "月沈沈夜三庚 兩人心事兩人知"라는 화제畫題가 적힌 신윤복의 작품, 〈월하정인月下情人〉^{그림 111}은 규율이 엄격했던 조선시대 청춘

그림 110 얀 스테인, 〈의사의 방문〉, 1660-1662년, 오크 패널에 유채, 49×42cm, 런던 앱슬리 하우스.

남녀의 연애의 한 장면을 보여 준다. 얀 스테인의 〈의사의 방문〉과 매우 대조적인 문화적 풍경이라 할 수 있다. 조선 후기에 제작된 풍속화는 17세기 네덜란드에서 생산된 풍속화와는 다른 성격을 띠었다. 요하네스 페르메이르와 얀 스테인은 중산층의 직접적 요구에 의해 작품을 제작하였다. 이에 비해 김홍도

미술로 이해하는 미술교육

그림 111 신윤복, 《혜원풍속도첩》 중 〈월하정인〉, 조선 18세기 말-19세기 초, 종이에 채색, 28.3×35.2cm, 간송미술관.

나 신윤복, 그리고 김홍도의 제자로 "들고양이가 병아리를 훔친다"는 〈야묘도 추 野猫盜雛〉를 그린 김득신 등이 남긴 풍속화는 서민의 요구에 의해 공급하는 차원과는 관련성이 적다. 다시 말해 서민층이 직접적인 미술의 수요자가 아 닌 것이다. 조선 후기에 성행하였던 실학사상은 미술가들에게 관념적인 문인 화에서 벗어나 조선인의 삶의 실체를 화폭에 담고 싶은 욕구를 불어 넣었다.

풍경화

미술의 역사에서 인물화는 동·서양 모두 정치적, 종교적, 기록적인 미술

의 기능을 수행하기 위해 일찍부터 제작되었다. 그렇기 때문에 단지 감상만을 목적으로 한 풍경화는 상대적으로 시대가 한참 내려와서 제작되었다. 서양의 경우 풍경화가 만들어진 시기는 르네상스 이후이다. 레오나르도 다 빈치가 그린 인물들이 풍경을 배경으로 하였듯이, 르네상스 시기에는 풍경을 배경으로 그리는 것이 당시 미술계의 일반적인 경향이었다. 서양에서 풍경화가 독립적인 장르로 그려진 것은 16세기에 활약하였던 요아힘 파티니르Joachim Patinir에 의해서이다. 플랑드르 지방 출신인 파티니르는 풍경화의 선구자로 알려져 있다. 그의 작품 〈바위 풍경 속의 성 히에로니무스〉**그림 112**를 보면 르네상스 미술처럼 배경으로 그린 풍경이 주가 되고 인물은 상대적으로 크기가 작다. 그러다가 인물이 아예 생략되면서 미술의 독자적 장르로서 풍경화가 탄생한 것임을 알 수 있다. 파티니르의 풍경이 보여 주듯이, 풍경화가 처음 탄생할 당시의 풍경은 자연의 사실적 재현이라기보다는 당시 미술가들의 세계관을 묘사한 것이었다. 사실적인 풍경화가 그려진 것은 17세기 플랑드르 지방의 미술가들에 의해서이다. 이후 19세기 낭만주의 미술가들 또한 미술에서 자연 풍경을 크게 부각시켰다.

한국에서 풍경화는 "산수도" 또는 "산수화"라고 불렀다. 산수화는 고려시대에 감상할 목적으로 처음 그려지기 시작하다가 조선시대에 널리 성행하게 되었다. 그러나 한국의 산수화는 서양의 사실적 풍경화와는 성격상 매우 다르다. 선비들이 그린 산수화는 유교의 우주관을 표현한 것이다. 유교에서는 인간의 정체성은 우주의 원리, 사회 공동체와의 관계, 그리고 자신의 도덕적 계발에 의해 형성된다고 생각하였다. 인간은 본래 관계 속에 존재하기 때문에 우주와 인간의 유기적 조화로 그 본성이 발전하며 전개된다고 믿었다. 따라서 우주의 정신과 이치에 조화되어야 하는 자아는 우주의 변형에 함께 참여함으로써 스스로 분해되고 확대되는 존재이다. 우주의 미물微物이라는 시각에서 중

그림 112 요하임 파티니르, 〈바위 풍경 속의 성 히에로니무스〉, 1515년, 오크 패널에 유채, 36×33.7cm, 런던 내셔널갤러리.

국과 한국의 산수화에서는 인간을 보이지 않을 정도의 작은 크기로 그렸는데, 이를 "대경산수 인물도大景山水人物圖"라고 부른다. 조선시대 전기에 활약하였던 산수화가 안견이 그렸다고 전해지는《사시팔경도四時八景圖》**그림 113**에서 인물을 육안으로 찾기 힘들 정도로 작게 그린 것은 바로 대경산수 인물도의 전통을 따랐기 때문이다. 그것은 인간과 자연의 합일을 인생의 이상적인 경지로 생각

그림 113 전(傳) 안견, 《사시팔경도》 중 〈만춘(晚春)〉, 조선 15세기 후반, 비단에 수묵담채, 35.2×28.5cm, 국립중앙박물관.

하던 동양의 전통적인 "자연합일체" 사상에서 기원하였다. 그것은 레오나르도 다 빈치의 〈모나리자〉^{그림 114}에서처럼 자연을 배경으로 인물을 그린 것과

그림 114 레오나르도 다 빈치,
〈모나리자〉, 1503-1506년,
패널에 유채, 79.4×53.4cm,
파리 루브르 박물관.

는 전혀 다른 사고방식이다. 동양의 전통사상과는 달리 일찍이 고대 그리스의 프로타고라스는 인간이 만물의 척도라고 하였다. 르네상스 인물 다 빈치는 이 점을 상기하면서 이제 자연을 정복의 대상쯤으로 여긴 것 같다.

　조선시대 문인들의 유교적 우주관이 표현된 산수화는 사실적인 방법으로 그린 것이 아니다. 마음속에 떠오르는 산수를 그렸기 때문에 "관념산수觀念山水" 또는 "정형산수定型山水"라고 부른다. 이러한 동양의 관념산수는 동양의 우주관에 대한 이해 차원에서 그린 것이다. 관념산수에 반해 "실경산수實景山水" 또는 "진경산수眞景山水"는 조선시대 후기에 성행하였던 실학사상을 배경으로

그림 115 정선, 〈인왕제색도〉, 조선 1751년, 종이에 수묵, 79.2×138.2cm, 국립중앙박물관.

직업화가 정선에 의해 그려졌다. 벽오청서碧梧淸暑[54]를 주제로 한 〈인곡유거도
仁谷幽居圖〉를 통해 알 수 있듯이, 정선은 초년에는 중국 문인화의 일종인 남종화
南宗畵의 화법을 따라 그렸다. 그러다가 남종화풍을 토대로 점차 한국의 산수를
직접 보면서 실경을 화폭에 담았다. 〈금강전도金剛全圖〉, 〈인왕제색도仁王霽色圖〉
그림 115 등이 정선의 대표적인 실경산수화에 속한다. 이러한 실경산수는 관념
산수와는 다른 기능을 한다. 자연을 직접 보고 그린 정선의 입장에서 그것은
자연에서 느낀 정서의 표현이다. 또한 직접 관찰한 자연에 대한 기록이자 자
연과 함께한 기념이기도 하다.

움직이지 않는 사물을 그린 정물화

정물화는 움직이지 않는 사물을 그린 그림을 말한다. 정물화가 미술의 장
르로 부상하게 된 것은 17세기 네덜란드 미술가들에 의해서이다. 이들은 정물

을 상징적으로 사용하여 인간의 삶을 은유하고자 하였다. 당시 미술가들의 정물화에는 꽃과 유리병, 동전, 진주 귀걸이, 책, 불이 켜진 초, 모래시계 등의 생활용품이 해골과 함께 그려졌다. 이는 젊음, 지식, 부, 사치, 지식 등 세속의 모든 것이 죽음과 함께 사라지는 단지 허망한 것에 불과하다는 사실을 상기시키기 위해서이다. 꽃은 청춘의 젊음, 책은 세속의 지식, 진주 목걸이나 동전 등은 세속의 사치품과 부를 상징한다. 이러한 것들은 유한한 삶을 의미하는 불이 켜진 초와 모래시계, 죽음을 의미하는 해골과 함께 그려졌다. 미술가들이 세속적 삶의 허무함을 그린 것이다. 이렇듯 삶의 허망함을 노래한 작품들을 "바니타스Vanitas 회화" 또는 "바니타스 정물"^{그림 116}이라고 부른다. "Vanitas"는 "허

그림 116 아드리안 반 위트레흐트, 〈해골과 꽃다발이 있는 바니타스 정물〉, 1642년, 캔버스에 유채, 67×86cm, 개인 소장.

그림 117 장승업, 〈기명절지도〉, 조선 19세기 후반, 비단에 담채, 38.8×233cm, 국립중앙박물관.

그림 118 작가 미상, 〈책거리〉, 조선 19세기, 종이에 채색, 62.9×33.1cm, 선문대학교 박물관.

망함"을 뜻하는 라틴어이다. 바니타스 회화는 당시 네덜란드 사람들에게 삶의 진실을 일깨우는 역할을 하였다. 바니타스 회화와 구별되는 순수한 정물화는 18세기의 프랑스 미술가 장-바티스트 샤르댕에 의해 발전하였다. 정물화는 원근법, 구도, 비례 등을 학습하기에 편리하기 때문에 학교 미술에도 많이 채택되었다.

한국의 미술에서 그릇이나 도자기 등을 그린 그림의 경우 "기명절지도器皿折枝圖"라고 부르는데, 조선시대 말기에 활약한 장승업의 〈기명절지도〉**그림 117**가 유명하다. 이러한 그림은 기록적 기능을 한다. 그런데 19세기에 그려졌던 〈기명절지도〉나 〈책거리〉**그림 118**

에서는 서양에서와 같은 원근법이 구사되지 않았다. 오히려 그림을 그리는 사람의 시각에서 가까운 거리에 있는 사물은 작게, 먼 거리에 있는 사물은 크게 그리는 "역투시도법"을 사용하였다. 또한 민화는 전통적인 오행사상에 따라 다섯 가지 방위를 상징하는 오방색, 즉 흰색, 빨간색, 파란색, 노란색, 검정색으로 채색되었다.

사회 참여적 성격의 미술

19세기 스페인의 낭만주의 미술가 프란시스코 고야의 〈1808년 5월 3일〉 그림 119은 기록화이면서 사회비평을 내용으로 한다. 이 작품의 배경은 1808년부터 1814년까지 프랑스와 스페인 사이에 일어난 반도전쟁이다. 스페인은 프

그림 119 프란시스코 고야, 〈1808년 5월 3일〉, 1814년, 캔버스에 유채, 268×347cm, 마드리드 프라도 미술관.

랑스와 동맹을 맺고 영국과의 트라팔가르 해전 및 포르투갈의 침공에 맞서 함께 싸웠다. 그러나 스페인 국내에서는 국왕 카를로스 4세와 그의 아들 페르난도 7세가 대립하였다. 1808년에 나폴레옹은 두 사람을 유폐시키고 대신 자신의 형 조제프 보나파르트를 왕위에 앉혔다. 이에 반발한 민중은 5월 2일 마드리드에서 봉기하였고 5월 3일에는 봉기에 가담한 시민들이 학살되었다. 고야는 나폴레옹 군대가 평화로운 시골 마을을 침공하여 무고한 시민들을 학살하는 참상을 폭로하고 기록하고자 하였다. 어느 야산의 어둠 속의 고요는 나폴레옹 군대의 잔혹한 총성과 처형되는 시민들의 비명소리에 깨지고 있다. 참혹한 학살 장면의 밝음은 배경인 어둠 속의 성당과 극적인 대비를 이룬다. 바로 그러한 인간의 잔혹성은 고요의 어둠에 잠들어 있는 성당을 배경으로 일어났고, 고야는 그러한 참극에 침묵으로 일관하는 무능하기조차 한 신에 반항하고 있는 것이다. 서양 미술에서 사회를 고발하는 내용을 그린 그림은 19세기에 부상하였다. 근대성의 특징인 이성적 사고가 미술가들로 하여금 현실을 직시하게 하였던 것이다. 구스타브 쿠르베와 오노레 도미에가 사실주의적 시각에서 제작한 작품들은 사회 비평의 성격을 띠고 있다. 예를 들어 쿠르베의 〈돌 깨는 사람들〉이나 도미에의 〈삼등 열차〉, 고흐의 〈감자 먹는 사람들〉에서는 19세기의 산업화가 초래한 절대 빈곤에 허덕이는 하층민의 삶을 그림으로써 궁극적으로 사회를 고발하고자 하였다.

사회비평을 목표로 한 미술 사조로 제1차와 제2차 세계대전 사이인 1930년대에 미국에서 형성된 "사회적 사실주의"를 들 수 있다. 미국에서 1930년대는 1929년에 일어난 대공황으로 인해 경제 성장이 급격히 저하되고 사회 저변에 실업자가 급증하던 시기였다. 이러한 배경에서 사회적 사실주의는 사회의 권력구조를 비판하면서 그러한 조건에 놓인 노동자 계급의 실제 현실을 묘사하는 데에 관심을 두었다. 미술가들은 가난한 노동자 계급의 악화된 조건을

그림 120 그랜트 우드, 〈아메리칸 고딕〉, 1930년, 비버보드에 유채, 78×65.3cm, 시카고 아트 인스티튜트 미술관.

폭로하면서 기존의 사회체제에 반항한 것이다. 1930년에 그려진 그랜트 우드의 〈아메리칸 고딕〉**그림 120**은 사회적 사실주의의 아이콘과도 같은 작품으로 사회비평을 위한 패러디를 만드는 데 활용되고 있다. 멕시코의 미술가 프리다

칼로의 예술적 경력은 사회적 사실주의 운동과 관련된다. 1920년대와 1930년대에 일어난 멕시코 벽화 운동 또한 사회적 사실주의를 배경으로 한다. 한국에서 1980년대에 생겨난 민중미술 또한 사회적 사실주의의 유형으로 해석할 수 있다. 이렇듯 사회비평을 내용으로 하는 미술은 19세기 말에 부상하기 시작한 "예술을 위한 예술"의 예술지상주의 입장과 대립하면서 미술의 사회 참여적 성격을 적극적으로 드러냈다.

미술비평 감상에 의한 미술 지식의 학습

다음의 미술비평 감상은 미술의 지식을 가르치기 위해 미국의 미술교육자 에드먼드 펠드먼이 고안한 방법이다. 이 방법은 묘사, 분석, 해석, 평가의 4단계로 되어 있다. 묘사 단계에서는 작품에 그려진 소재, 매체, 미술가의 이름, 작품 제작 연도, 그 작품에 사용된 선, 형, 형태, 색 등 객관적인 "사실"에 대한 정보를 모으는 단계이다. 소재는 그 작품에 그려진 사물이나 인물 또는 풍경 등 눈으로 확인되는 것을 말한다. 따라서 이 단계에서는 미술작품의 소재를 포함하여 미술의 지식에 포함되는 "매체와 작품의 형성 과정"을 살펴본다. "조형 요소" 즉 선, 형, 명도, 형태, 색, 질감, 공간이 어떻게 그려졌는지를 객관적으로 살펴본다. 예를 들어 "화면 왼쪽에는 직선이 그려져 있으며 오른쪽에는 파란색으로 칠해진 삼각형이 두 개 있다"는 묘사 단계에서의 서술이다. 이 단계에서는 그 미술작품이 회화, 조각, 건축, 공예, 의상, 판화, 응용미술, 비디오아트, 설치미술 등 어떤 유형에 속하는지를 파악한다. 이 단계에서 다음의 질문은 학생들이 작품에 대한 지식을 얻는 데 도움을 줄 수 있다.

미술로 이해하는 미술교육

이 그림에서 여러분이 보는 것을 전부 말해 보세요.

이 작품의 제목은 무엇인가요?

이 작품은 누가 그렸고 누구를 그렸을까요?

어떤 색채가 주로 사용되었나요?

이 그림에서 여러분이 볼 수 있는 선과 형 또는 형태에 대해 말해 보세요.

이 그림에 사용된 기술적인 방법에 대해 말해 보세요.

이 작품은 무엇을 사용하여 만들었을까요?

이 작품은 언제, 어디서 그렸고 지금은 어디에 보관되어 있을까요?

이 작품에서 우리가 가장 눈여겨봐야 할 소재는 무엇일까요?

분석 단계에서는 그 작품이 "어떻게" 만들어졌는지를 형식적으로 탐구한다. 미술의 지식 중 주로 조형의 요소와 원리가 어떻게 사용되었는지를 탐색하는 단계이다. 작품에 사용된 선, 형, 명도, 형태, 질감, 공간, 색의 조형 요소가 균형, 통일, 대비, 강조, 변화, 패턴, 리듬, 운동감 등의 조형 원리와 어떻게 관계되는지를 찾는 것이다. 따라서 이 단계에서는 형태 분석에 집중한다. 분석할 때에는 부분이 다른 부분과 어떤 관계를 맺고 있는지를 찾는다. 이 단계에서는 다음과 같은 질문으로 학생들의 분석을 도울 수 있다.

이 작품에는 주로 어떤 색이 사용되었나요? 만약 원색 위주로 색을 칠하였다면 어떤 느낌일까요? 구체적으로 어떻게 다른 효과를 내고 있나요? 조형 원리를 사용하여 말해 볼까요?

이 그림에서 가장 눈에 띄는 부분은 어디인가요? 이 그림을 그린 작가는 어떻게 해서 그 부분이 가장 눈에 띄도록 표현하였을까요?

이 그림의 하늘이 흰색으로 표현되었다면 그림의 분위기가 어떻게 변하였을

까요?

이 그림의 중앙에 사용된 빨간색이 흰색이었다면 느낌이 어떻게 변하였을까요?

이 부분에서 선이 반복된 것에 어떤 느낌이 드나요?

해석 단계에서는 미술가가 "왜" 그런 작품을 만들었는지를 파악한다. 미술가가 작품을 만들게 된 목적과 의도를 파악하는 것이다. 이 단계에서는 다음과 같은 질문을 할 수 있다.

이 그림 전체가 어떤 분위기를 자아내고 있나요?

그림을 처음 보았을 때 어떤 느낌이 들었나요?

이 미술가가 왜 이와 같은 분위기를 우리에게 전하고 있을까요?

이 미술가는 우리에게 무슨 이야기를 하고 있을까요?

이 미술가에게 중요한 것은 무엇일까요?

평가 단계에서는 앞서 탐색한 묘사, 분석, 해석을 종합하여 작품에 대해 개인적인 판단을 한다. 따라서 이 단계에서는 교사의 발문이 요구되지 않는다. 미술의 지식 중에서 "양식," "미술의 기능," "미술의 내용" 등의 지식을 이용하여 평가할 수 있다. 예를 들어, 피카소의 〈게르니카〉를 평가할 때 이 작품이 어떠한 화풍을 구사하면서 입체파 양식의 특징을 보이는지를 파악한다. 그리고 어떠한 내용에 관한 것인지, 우리에게 어떤 기능을 하는지를 파악하면서 작품에 대해 종합적으로 판단한다.

상기한 미술비평의 방법으로 학생들은 한국의 석굴암과 하회탈, 르네상스 시대 미술가들의 작품, 미국의 미술가인 벤 샨Ben Shahn의 작품도 감상할 수

미술로 이해하는 미술교육

있다. 어떠한 선이 어떤 형을 만들어서 어떤 색채에 의해 어디가 강조되고 변화가 이루어졌는지를 분석할 수 있다. 다시 말해, 주로 그 작품이 "어떻게" 만들어졌는지를 이해하는 것이다. 또한 미술가 개인이 어떤 목적과 의도로 작품을 만들었는지 해석할 수 있다. 그러나 이 방법으로는 미술가 개인이 어떤 배경에서 "왜" 그런 작품을 만들었는지 그 이유를 파악할 수 없다. 또한 미술가 개인의 내면의 발로라는 시각에서 보면 작품의 의도와 목적은 지극히 "인간 중심 사고"에 머물러 있었다(박정애, 2015).

요약하자면, 지식 지향의 미술교육은 세분화된 학과적인 지식을 얻도록 하면서 학생들에게 미술사가와 미술 비평가들의 전문화된 지식을 제공하는 데에 있었다. 따라서 이를 통해 미술에 문외한인 학생들에게 교양적 지식을 얻게 하였다. 그러나 그러한 전문 지식을 통해 학생들이 자신들의 삶과 관련시켜 보다 포괄적인 지식을 습득하도록 하는 것은 쉽지 않았다. 다시 말해, 미술의 지식과 학생들의 삶은 별개의 것이었다. 즉, 미술의 지식은 과거 루소나 듀이가 기획하였던, 경험을 통한 깨달음으로 이어지는 것이 아니다. 미술을 지식 체계로 정의할 때 미술의 지식은 단지 상아탑의 전문 지식을 뜻하였고, 미술교육의 목표는 그러한 지식을 얻게 하는 데에 있었다.

요약

이 장에서는 과학의 이념이 고조시킨 구조화 또는 체계화된 지식으로서 미술교육의 이론과 실제를 파악하였다. 미술은 다른 학문 영역의 지식과 마찬가지로 자율적인 지식 체계를 가진 "미술학"으로 간주되었다. 이와 같은 학과적 지식으로서의 미술은 실제 삶에 기초하여 만들어진 20세기 초 독일의 바우-

하우스 이론이나 미국의 일상생활을 위한 미술과 성격상 다르다. 미술이 학과적 지식이라는 담론은 주로 대학이라는 상아탑의 지식인이 도출해 낸 높은 수준의 미술의 지식을 학생들에게 전수하는 것이다. 그러나 학생들이 학습한 미술의 전문 지식은 그들이 삶에서 부딪치는 이슈들과 관련시킬 수 없는 별개의 것이었다. 다시 말해 학생들의 실제 삶의 이슈들과 결부시키면서 깨달음을 주는 수준이 될 수 없었다. 또한 미술이 학과적 지식이라는 새로운 비전에 대한 강조는 미술 본래의 감각적 특성을 무시하였다.

앞 장에서 파악하였듯이, 모더니즘 미술은 정서와 개성의 표현으로서의 미술, 절대성과 보편성에 기초한 미술로 확인되었다. 그리고 모더니즘에서 자율성의 이념은 자율적으로 존재하는 미술의 지식을 구체화하였다. 그래서 학과적 지식으로서의 미술, 그것을 전제로 한 지식 체계의 미술교육은 모더니즘 사고의 또 다른 전형인 이분법에 의해 각각 충돌하면서 파편화되었다. 그렇기 때문에 미술에 대한 이해 또한 지극히 파편화되었다. 일찍이 미국의 미학자 모리스 와이츠(Weitz, 1970)는 미술에 대한 정의는 불가능하였다고 단언하였다. 실제로 미술은 이러한 파편화된 정의를 모두 포함한 매우 포괄적인 것이다. 이렇듯 모더니즘 미술의 정의 또한 이분법적으로 조각난 것이다. 그래서 이러한 현상은 20세기 후반에 부상한 새로운 시각에 의해 많은 도전을 받게 되었다. 그러면서 20세기 후반부터는 상호작용하는 인간을 이해하면서 그동안 파편화된 조각들을 모아 보다 포괄적인 세계를 파악하고자 하는 일련의 시도가 생겨났다. 그 결과 전혀 새로운 미술교육의 이론과 실제가 만들어지게 되었다. 그것은 분명 20세기의 이분법과 추상적 환원주의의 메커니즘과 구별된다. 다음 장에서는 20세기 미술과 다른 양상을 보이는 동시대 미술의 이론과 실제에 대해 알아보기로 한다.

학습 요점

- 미술이 학문 영역인 학과의 지식으로 체계화된 배경을 이해한다.
- 서양 미술에 나타난 양식적 특징을 시대별로 설명한다.
- 조형의 요소와 원리를 이용하여 작품을 제작하고 감상한다.
- 이 장에서 설명한 미술의 다양한 기능, 즉 상징을 이용한 마법의 미술, 조화·질서·이상 미의 시각화를 위한 미술, 종교적 기능, 정치적 기능, 실용적 기능, 기록적·기념적 기능, 순수한 감상 기능을 하는 미술의 예를 들어 본다. 그 외에 또 다른 미술의 기능을 찾아 설명한다.
- 미술작품의 유형을 설명하고 미술작품이 시대에 따라 변화하는 이유도 함께 이해한다.
- 미술의 내용을 분류한다.
- 미술비평 감상의 실습을 통해 미술의 지식을 학습한다.

상호작용에 의한 동시대의 미술

20세기 후반부터 현재까지

모더니티와 구별되는, 현재 우리가 살고 있는 21세기의 포스트모더니티는 대략 1945년 또는 1980년 이후로 시기가 설정된다. 그 이유는 제2차 세계대전 직후 또는 그것이 기폭제가 되어 변화한 사회·문화적 조건을 근거로 보기 때문이다. 15세기를 기점으로 20세기 후반까지 지속되었던 모더니티는 느슨하게 말해 진보 시대, 산업혁명 또는 계몽주의로 확인되는 기간의 삶의 조건과 특징을 말한다. 그런데 제1·2차 세계대전을 통해 드러난 인간의 광기와 현대 문명이 발산한 독기는 직선상의 진보, 절대성, 불변의 진리, 이성적 존재로서의 인간 등이 전제가 된 모더니티의 제반 조건에 대한 회의로 이어졌다. 이에 대한 미술계의 반응은 제1차 세계대전 기간 중 과거와의 단절을 선언한 반-예술의 다다이즘, 차라리 무의식에 침잠하고자 하였던 초현실주의, 결코 평화롭게 유유자적할 수 없었기 때문에 그 결과 원시적 야만성을 폭로한 야수주의, 그리고 세상에 대한 두려움 또는 고통을 인공적인 가공 없이 그대로 나타내어 인간의 실존적 진실을 추구하였던 표

현주의 등에 잘 나타나 있다. 그러나 창조적 파괴가 함의하듯이 전쟁의 파괴는 곧바로 새로운 세계의 창조로 이어졌다. 세계대전 이후 19세기의 산업화가 초래하였던 공장과 대규모 제조업 중심과 구별되는 생산방식이 나타나면서 새로운 체제가 펼쳐지게 되었다. 20세기 중엽 이후부터 21세기까지 진행되고 있는 산업 구조는 비즈니스와 금융 서비스, 인터넷을 이용한 온라인 소비로 급속하게 바뀌고 있다. 이를 흔히 "포스트모던 산업사회"라고 부른다. 이러한 생산 방식은 우리의 삶의 환경 또한 빠른 속도로 변모시키면서 탈현대성의 포스트모던 조건을 제공하고 있다. 이와 같이 20세기 후반부터 새로운 삶의 조건에서 만들어지고 있는 미술을 "동시대同時代 미술contemporary art" 또는 "포스트모던 미술"로 부른다. 동시대 미술은 과거 19세기 말부터 20세기 중엽까지 지속되었던 현대 미술과는 또 다른 경제적·문화적 배경에서 제작되고 있다. 이 장에서는 먼저 20세기 후반부터 삶의 배경이 된 포스트모던 산업사회의 조건이 만들어 낸 포스트모더니티를 파악하면서 시작한다.

포스트모더니티

21세기의 경제가 초래한 사회는 "포스트모던" 조건을 배경으로 한다. "포스트모더니티"는 모더니티 이후 후기 자본주의가 진행되면서 변화한 경제적이고 문화적인 사회의 제반 조건을 가리키는 용어이다. 사회학자 마이크 페더스톤(Featherstone, 1990)은 그 자체의 뚜렷한 조직력을 갖춘 원칙과 함께 새로운 사회 전체의 부상을 수반하는 시대적 이동으로서 "포스트모더니티"를 묘사하였다. 여기에서 포스트모더니티는 포스트-문화post-culture의 견해와 관련된 새로운 시대, 새로운 사회와 경제 질서를 가리킨다. 서양의 경제에서 "후기-산

업post-industrial"은 서비스 산업, 특히 타 지역에서 공급되는 원료의 재가공, 정보기술, 개인 상호 간의 관계와 정보 관리에 좀 더 집중한다. 이러한 일련의 모더니티 이후에 존재하는 사회적, 경제적, 문화적 상태 및 조건을 모더니티와 대비하기 위해 포스트모더니티 또는 포스트모던 상태라고 부른다.

이러한 포스트모던 조건이 역사적으로 어느 시점에서부터 전개되었는지에 대해서는 학계의 의견이 분분하다. 포스트모던 조건의 시기에 관해 일부 학자들은 제2차 세계대전 이후로 추정하기도 한다. 이에 비해 찰스 젠크스(Jencks, 1989)는 정보화 혁명이 시작되었던 1960년대로 보고 있다. 데이비드 하비(Harvey, 1990)에 의하면, 1960년대 이후 그 이전에 비해 더 가깝고 짧아진 시공간의 환경이 포스트모더니티의 조건을 다소 특별하게 만드는 실존적 배경으로 작용하였다. 다른 공간으로의 여행은 과거에 비해 상대적으로 시간이 단축되었다. 예를 들어, 일일생활권이라는 말이 통용되듯이 한 국가적 공간 안에서의 이동 시간뿐 아니라 다른 국가와의 접촉 시간 또한 짧아졌다. 후기 자본주의가 낳은 사회적 현상 중에는 일회용이 생활에서 일반화된 점도 있다. 일회용 접시, 일회용 스푼을 포함하여 다양한 일회용 물품의 일반화는 분명 우리에게 단명성, 일회성 등의 사고를 촉발한다. 장 보드리야르(Baudrillard, 2013)에 의하면, 이러한 현상은 자본주의가 상품 그 자체보다는 이미지와 기호 체계의 생산과 관련되기 때문에 상품 생산에 대한 마르크스의 분석이 이미 이 시대와 맞지 않게 되었다. 따라서 하비(Harvey, 1990)는 새로운 생산 체계가 초래한 결과가 패션, 제품, 생산, 기술, 노동 과정, 아이디어, 이념, 가치와 함께 기존의 실제가 지닌 순간성과 단명성을 강조한다고 보았다. 이 책에서는 1960년대의 정보화 혁명을 시발점으로 인터넷 사용이 사회 저변으로 확대되고 새로운 특이점을 맞아 노동에서의 변화가 일어나기 시작하던 1980년대 이후를 포스트모던 사회가 형성된 시점으로 보고자 한다.

19세기 이후 도시화가 초래하였던 공동체의 해체 현상은 21세기에 들어 눈에 띄게 확산 일로를 걸었다. 과거 도시의 발생은 대가족에서 핵가족으로의 변화를 가져왔고, 20세기 말부터는 1인 가구로의 변화가 가속화되고 있다. 한국의 경우, 통계청은 2019년 1인 가구의 비중이 부모와 자녀가 함께 사는 가구를 앞질렀으며 2047년에는 1인 가구 또는 2인 가구의 비중이 72%를 차지할 것으로 추정하였다.[55] 이는 분명 과거에는 존재하지 않았던 새로운 삶의 형태이다. 이러한 삶의 주체는 공동체에서 해체된 철저한 개인들이다. 이로써 모더니티의 이념인 개인과 자유가 외관상으로는 완벽하게 완성된 것으로 보인다. 그런데 흥미롭게도 그러한 개인이 마주친 21세기 노동의 특징 또한 지난 20세기의 그것과는 또 다른 특이점을 통과하고 있다. 현재의 노동 조건은 20세기의 컨베이어 벨트를 중심으로 대량생산하는 기계적인 노동과는 분명 다르다. 1980년대 초부터 컴퓨터, 인터넷, HTML5, 모바일 등에 의한 노동은 인간 간의 "상호작용"을 기초로 한 것이다. 다시 말해, 모더니티의 완성품인 개인이 탈현대에 이르러서는 역설적이게도 긴밀한 상호작용을 통해 생존하는 것이다.

　　이러한 변화에 발맞추어 20세기 말부터 진행되고 있는 소통 매체 또한 모더니즘의 대서사grand narrative에서 포스트모더니즘의 소서사little narratives로 급격한 전환이 이루어졌다. 대서사는 보편적 응용을 목적으로 한 큰 규모의 이론적 해석을 말한다. 과거와 구별되는 전달 매체의 등장은 이러한 사고 전환을 더욱 가속화하고 있다. 2018년 기준 모바일 매체의 급증으로 세계 인구의 40억, 즉 절반 이상이 인터넷에 접속하고 있다.[56] 실제로 인터넷을 포함한 디지털 혁명은 새로운 정보의 확산과 소통의 기술을 창조하고 있다. 이는 20세기의 라디오와 텔레비전의 브로드캐스팅broadcasting이 만들어 낸 거대 담화와 확연히 다른, 소수의 관점을 생산하는 체제로의 변화이다. "broadcast"의 사전적 의미는 "모든 방향으로 던지거나 흩뿌리다"로, 이후 라디오와 텔레비전

을 수단으로 하여 널리 알리는 방송을 의미하게 되었다. 따라서 브로드캐스팅은 주로 공통된 관점을 주입하면서 대서사의 형성을 유도하는 수단으로 활용되었다. 다시 말해, 다수를 일방적인 하나의 방향으로 이끌 수 있었다. 그러므로 그것은 관계 속의 개인들이 상호 간의 의미를 만들 수 있는 소통 체제는 아니었다. 하지만 모뎀과 브로드밴드 케이블 체계로 연결된 인터넷의 등장은 소수 단위가 콘텐츠를 소비하는 패턴과 양식으로의 근본적인 변화를 가져왔다. 21세기 사회에서 홀로 남게 된 개인은 생산 조건의 변화에 따른 노동의 분업화와 그에 따른 인간 간의 상호작용, 그리고 디지털 혁명에 의한 인터넷과 접촉하고 있다.

포스트모던 산업사회는 흔히 소비자 사회, 매체 사회, 정보 사회, 전자 사회, 고도의 기술 사회로 정의되고 있다. 여기에는 디지털 기술이 중재된 자본의 거대한 유입이 서비스 매매를 촉진하면서 한몫을 하고 있다. 이는 글로벌 금융 마켓, 전 세계를 대상으로 한 초국적 기업, 외국인의 직접 투자 등을 조성하면서 세계 경제를 하나로 묶고 있다. 따라서 21세기 전반기의 포스트모던 조건의 산업의 특징은 글로벌 자본주의와 글로벌 시장이 확산되고 있다는 것이다.

새로운 정보의 확산과 소통 기술을 창조한 디지털 혁명과 함께 글로벌 자본주의의 두드러진 현상 중의 하나가 바로 "디아스포라diaspora"이다. 원래 살던 국가로부터의 이동을 뜻하던 디아스포라는 특히 초국가주의transnationalism와 관련된다. 경제적 세계화가 디아스포라 현상을 초래하였다면, 디아스포라는 문화의 세계화를 초래하는 주요 동력으로 작용하고 있다. 태어난 영토를 떠나 타국으로 이동하는 인구의 증가는 분명 우리에게 새로운 삶의 형태를 제공하고 있다. 디아스포라의 인구 이동이 가속화되면서 문화 자체가 본질적으로 분리 가능한 것이 되었다. 그 결과 이질적인 다양한 요소가 서로 혼효되고 융합되는 현상이 가속화되고 있다. 따라서 디아스포라 현상은 이전에 볼 수

없었던 문화적 풍경을 만들고 있다. 세계의 인구 이동으로 인해 과거 한 지역 특유의 물질문화가 다른 지역으로 운반되고 있는 것이다. 따라서 국가의 경계가 무너지고 문화가 서로 섞이는 현상에서 무엇이 그 국가 특유의 문화적 정체성인지를 파악하는 것 또한 더욱 어려워지고 있다.

미국의 문학비평가 프레드릭 제임슨(Jameson, 1991)에 의하면, 포스트모던 사회는 고전적 자본주의, 즉 산업 생산의 수위와 계급투쟁에 편재된 법칙에 더 이상 순응하지 않는다. 산업혁명 또는 계몽주의가 확인되던 기간의 모더니티는 개인으로서의 인간, 자율적 존재로서의 인간 담론하에 자유, 개인, 개성의 이념을 고취하였다. 그런데 역설적이게도 산업혁명 이후 노동의 분업은 자율적 존재로서의 인간을 무색하게 하였다. 생산 체계의 분업은 21세기에 들어서 더욱 확산되고 있다. 예를 들어, 일본에서 원자재를 수입하여 한국에서 중간 제품을 만들면 중국에서 다시 싼 노동력으로 완제품을 만든다. 실제로 세계가 긴밀하게 상호작용하는 경제적 조건에서 인간은 자율적 존재가 아닌 협업하면서 상호작용하는 상호 의존성의 존재이다. 이러한 21세기 제반 삶의 조건과 그 변화는 다른 사고를 또 다시 촉발하고 있다. 이러한 맥락에서 미셸 푸코가 선언한 바와 같이 현재 우리는 분명 탈현대, 즉 포스트모더니티의 시기를 살고 있다. 이러한 포스트모더니티의 사고 체계는 후기구조주의로 대표된다.

후기구조주의

현재의 사고 체계가 후기구조주의로 변화한 동력은 매우 복잡한 구조에 의해서이다. 그 하나가 바로 물질세계를 연구하는 과학이다. 20세기의 경제·사회적 조건이 포스트모더니티를 형성하면서 우리의 삶을 변화시켰듯이, 과

학 또한 기존의 근대 과학으로부터 혁명적 변화가 이루어지면서 후기구조주의를 형성하는 메커니즘으로 작용하였다. 모더니티를 배경으로 한 근대 과학은 변하는 것을 어떻게 변화하지 않는 것으로 설명하는가에 집중하였다. 과학의 모든 것이 변화를 설명하였지만 과학조차 체계의 일부였다. 19세기까지는 17세기의 아이작 뉴턴 체계의 과학적 전통이 이어졌다. 우주의 변화를 설명할 수 있다는 뉴턴의 우주관이 300년간 지배한 것이다. 뉴턴의 방정식은 하나로 여럿을 설명하는 것이다. 이른바 보편성의 추구이다. 유체의 운동을 연구하는 유체 역학은 결국 뉴턴 법칙의 단순화이고 전기와 자기 또한 체계로 설명할 수 있다. 그러한 뉴턴의 물리학은 20세기에 대폭 수정되어야 했다. 아인슈타인은 시간과 공간의 상대성을 주장하면서 기존의 우주관이었던 뉴턴의 절대성 이론을 부정하였다. 예를 들어, 움직이고 있는 기차 안에서 잰 시간과 정지된 공간인 기차 밖에서 잰 시간이 각기 다르다. 그런데 어느 경우가 더 정확한지 정답을 구할 수 없게 된 것이다. 베르너 하이젠베르크의 양자역학에서는 절대적인 시간과 공간이 존재하지 않음을 확인하면서 불확정성과 우연을 강조한다. 양자역학이란 매 순간 우연이 계속해서 끼어드는 법칙의 세계이다. 따라서 양자역학을 쉽게 설명하면 우연이 들어올 자리를 만들어 놓은 법칙이다. 또한 이 법칙은 아인슈타인의 주장인 "신은 주사위 놀이를 하지 않는다"를 궁극적으로 부정하면서 "신도 주사위 놀이를 한다"라고 반박하는 것이다. 그 결과 이 세계는 가능성을 확률로만 말할 수 있는 불확정성의 세계로 이해되기 시작하였다. 아인슈타인의 상대성 이론과 하이젠베르크의 양자역학의 새로운 법칙들은 기존과는 다른 사고 체계로의 변화를 불가피하게 하였다. 이렇듯 20세기 물리학의 발전은 실로 혁명적이었다. 과학에서 그동안 이해할 수 있었던 설명의 틀로 설명할 수 없는 새로운 것들이 나온 것이다. "새로운 것something new"은 전적으로 20세기 사고에서 나왔다. 20세기 이전의 새로움이란 기대할

수 있는 체계 내에서의 새로움이었기 때문에 법칙으로 설명이 가능한 것이었다. 그런데 20세기에는 법칙을 깨는 다른 질서의 새로움이 나온 것이다. 법칙이 깨지는 것을 법칙으로 설명할 수 있는가? 하나의 법칙이 깨지고 다른 법칙이 나오는 데에는 필히 "우연"이 끼어든다. 따라서 20세기 이후의 사고에서는 우연이 틀을 제공하게 되었다. 또한 닐스 보어Niels Bohr는 모든 물질이 상호작용을 통해 존재한다는 상보성 이론을 발표하였다.

　　물질적 우주가 불변의 절대성에서 상대성으로 이동하자, 문화의 상대주의가 새로운 담론을 제공하게 되었다. 또한 양자역학은 불변의 법칙을 부정하면서 우연이 끼어드는 개연성, 경우의 수를 생각하게 하였다. 보어가 설명한 물질의 상보성 이론은 인간 또한 주변과 끊임없이 상호작용하고 인간과 자연을 합일체로 보는 사고를 지지한다. 이러한 사고는 인간과 자연을 분리하여 인간을 초월적 주체로 보았던 "인간 중심 사고"의 허구를 물리적으로 증명해 보인 것이다. 이러한 제반 사회적, 문화적 조건과 과학의 변화는 과거 근대성의 사고 체계를 변화시키는 기폭제가 되었다.

　　"후기구조주의"는 프랑스와 독일의 철학자들과 1960년대와 1970년대에 국제적인 명성을 얻었던 비평 이론가들의 일련의 이질적인 연구를 지칭하기 위해 20세기 중엽에 미국 학계에서 사용한 용어이다. 후기구조주의자들은 전통적인 철학적 사고, 즉 이성을 통해 우주를 이해할 수 있다는 시각에 회의적이다. 이들은 근대 과학은 정답이 존재하는, 즉 풀리는 문제만 풀었다고 본다. 과학과 마찬가지로 철학 또한 그동안 풀리는 문제만 풀고 있었을 뿐이다. 후기구조주의자들이 보는 우주는 이성으로 파악할 수 있는 지극히 한정된 부분을 넘는 무한한 "혼돈chaos"의 세계이다. 우주의 일부분인 인간의 정신 또한 마찬가지이다. 한 개인, 세계 전체의 질서 밑에는 혼돈이 내재되어 있다. 이는 인간을 자연의 한 부분으로 간주한다는 점을 함의한다. 인간에게 그러한 역동적인

혼돈이 "감각sensation"이다. 감각은 주체와 대상이 나누어지기 이전의 혼돈 상태이다. 이성으로 풀리지 않았던 무한의 "감각"이 존재한다. 이러한 시각에서 후기구조주의자들은 서양의 전통적인 이성 중심 사고에 밀려 다루어지지 않았던 "감각"을 조명하면서 그동안 풀리지 않던 문제에 도전하고자 한다. 이는 결국 인간 중심 사고에 바탕을 둔 기존의 인문학의 불안정성을 인정하는 것이다.

후기구조주의자들의 사고에 절대적인 영향을 준 철학자는 프리드리히 니체이다. 니체의 철학은 형이상학적 전회, 본질주의와의 결별, 중심주의와 절대주의 모델의 파기, 다원주의 모델을 통한 일원론 극복 프로그램, 실체론으로부터 관계론으로의 전환 등으로 요약된다(백승영, 2013). 니체가 주장한 "권력 의지Wille zur Macht의 관계론"은 이 세상에 고정된 것은 아무것도 없고 어떤 개체가 힘을 조금이라도 더 얻으려는 작용과 그 관계이다. 니체가 보기에 이 세상은 생성과 변화를 일으키는 것이다. 따라서 모든 것은 힘을 얻고자 하는 작용이며 그에 대한 논리이다.

후기구조주의자들은 언어와 소통이 무엇인지에 대해 구조주의자들과는 전혀 다른 시각을 견지한다. 후기구조주의자들은 구조주의의 기초가 된 스위스의 언어학자 페르디낭 드 소쉬르가 발전시킨 언어의 구조주의 철학과 인류학자 클로드 레비스트로스의 다양한 범위의 주제를 역사학과 해석학으로 응용하면서 구조주의자들의 전제를 부정한다. 구조주의의 전제는 근본적인 요소들 사이의 상호 관계 위에 정신적, 언어적, 사회적 "구조"가 생산된다는 것이다. 다시 말해 그것은 인간의 이성이 파악할 수 있는 구조이다. 이에 비해 후기구조주의자들은 그러한 구조는 있다고 해도 일시적이며 지속적으로 변화한다고 보았다. 그렇게 주장하면서 인간 정신의 복잡성과 미묘함, 그리고 완전히 포착하고 파악할 수 없는 구조를 인정하고자 하였다.

후기구조주의 철학자에는 질 들뢰즈, 자크 데리다, 장 프랑수아 리오타르,

자크 라캉, 미셸 푸코, 슬라보예 지젝 등이 포함된다. 구조주의가 그러하였듯이, 후기구조주의 철학 또한 언어학을 통해 설명되었다. 언어학의 구조주의자들은 말해진 것을 가리키는 "기의記意"와 그것이 어떻게 말해지는지의 "기표記表"가 명료한 관계를 맺고 있음을 주장하였다. 이에 비해 후기구조주의자들의 사유는 이것들이 새로운 결합을 통해 끊임없이 파괴되고 재부착되면서 불확실해지고 결과적으로 불명확하다는 것이다. 이들의 연구 방법은 고전 철학이 제공한 규범적 개념을 비평적으로 검토하면서 지식의 이론에서 언어의 평가와 같은 언어적 변환, 현상학, 해석학 등을 활용한다. 이들은 에드문트 후설과 마르틴 하이데거의 현상학의 영향을 받았다. 특히 데리다는 하이데거가 철학적 전통의 "해체"라고 한 것을 이론화하였다. 후기구조주의자들에게 하이데거의 『존재와 시간』은 철학적 사실주의의 전통에 대한 비판으로 이해되었다. 철학적 사실주의의 기원은 보편적이고 안정된 실체로서의 존재를 이해한 플라톤이다. 그러나 하이데거(Heidegger, 1962)에게 진리의 개념은 그러한 보편성을 통해 결정되는 것이 아니다. 그는 진실의 개념이 시간이 지나도 변하지 않는 영원한 것, 즉 신과 같은 의미의 지평과 상호 관련된다고 이해되는 것에 반대하였다. 하이데거는 이성으로 존재의 본질을 밝히지 못하였던 점을 지적하면서 "원초적 경험"의 중요성을 강조하였다. 따라서 하이데거는 선험적인 개념보다는 경험에 근거한 현상학적 탐구로 진실을 파악하고자 하였다.

미셸 푸코(Foucault, 1983; 2000; 2001; 2012)에 의하면, 사유의 핵심은 "그것이 본질적으로 무엇인가"가 아닌 "그것이 어떻게 구성되었는가?"이다. 푸코는 모든 주장이 다만 하나의 관점이라는 니체의 관점주의를 지지한다. 그는 『지식의 고고학』에서 말과 사물이 어떻게 시대에 따라 달리 배치되면서 결과적으로 어떻게 사물에 질서를 부여하는지를 분석하였다. 따라서 우리가 탐구할 수 있는 것은 주어진 사회의 각기 다른 시기에 대한 지식의 고고학적 층일

뿐이다. 진리란 무엇인가? 이에 대해 푸코는 공간을 뜻하는 "지도"도 시간을 가리키는 "달력"도 없는 곳에서는 말할 수 없다고 하였다. 즉, 달력이 뜻하는 어느 시대와 지도에 나온 어느 곳에서의 진리인가의 문제이다. 다시 말해, 진리는 특정 시대와 특정 지역에서 통용된 담론에 불과하다. 이는 니체의 관점주의와 맥이 통한다.

롤랑 바르트(Barthes, 1975; 1977; 1985)의 사유 또한 후기구조주의 이론을 형성하는 데에 크게 이바지하였다. 바르트에게 작가들의 글쓰기는 다른 사람들의 글과 문장을 기초로 자신의 글을 재창조하는 "텍스트text"이다. 이러한 전제는 한 작가의 문화적 삶이 반영된 글 또한 다른 텍스트들과 엮인 또 다른 텍스트이기 때문에 무수한 텍스트들을 생산하게 된다는 논리로 이어진다. 줄리아 크리스테바(Kristeva, 1980; 1984)에게 이와 같은 "상호텍스트성intertextualty"은 그 자체로 하나의 생명을 가지고 있다. 따라서 하나의 텍스트를 정복하는 것은 불가능하다. 텍스트들과 의미들의 영속적인 뒤섞기는 우리의 통제 너머에 있기 때문이다. 이 점이 들뢰즈(Deleuze, 1994)에게는 "시뮬라크르simulacre"의 생성이다. 시뮬라크르는 비슷하지만 같지 않으면서 새롭게 변화한 것으로서의 차이를 드러낸다. 이렇듯 후기구조주의는 불확정성, 우연, 혼돈, 감각, 해체, 관점주의, 텍스트, 상호텍스트성, 시뮬라크르, 차이 등을 핵심 개념으로 한다.

포스트모더니즘

포스트모더니티는 20세기 후반에 시작하여 현재 진행 중인 경제적, 사회적 조건이다. 또한 후기구조주의는 그 조건을 나타내는 사고 체계로서의 철학

이다. 이에 비해 포스트모더니즘은 포스트모더니티와 후기구조주의의 사고가 반영된 모더니즘 이후 서양의 문화와 예술의 총체적 운동을 일컫는다. 포스트모더니즘이라는 용어가 예술과 문학, 건축 등의 학계에서 일반적으로 통용되기 시작한 시기는 대략 1980년대 이후이다. 포스트모더니즘의 핵심은 "다원론 pluralism"의 개념과 그것의 변화를 통해 이해될 수 있다. 다원론의 개념을 역사적으로 파악하자면 18세기 독일의 헤르더가 파악한 많은 "문화들"을 들 수 있다. 헤르더는 많은 문화들이 공존하기 때문에 어떤 문화를 기준으로 다른 문화를 평가하는 것은 일종의 기만이라고 하였다. 비슷한 맥락에서 20세기 중반에 우세한 담론으로 형성된 다원론 또는 다원주의는 복수적으로 공존하는 세계에 대한 이해이다. 이 또한 어느 하나를 우위에 둘 수 없다는 개념이다. 가령 인종적 다원주의는 여러 인종이 함께 공존하는 것을 의미한다. 이러한 다원론은 정보화 혁명과 글로벌 자본주의 등의 경제적 변화가 지속되면서 세계가 혼효되어 절충되는 혼종성hybridity의 개념에 의해 다소 퇴색되었다. 어쨌든 많은 문화들의 공존을 이론화한 다원론은 포스트모더니즘을 촉발한 핵심 사상 중의 하나이다.

모든 것이 혼효되어 공존하는 세계에서는 탈중심의 다원적 사고를 지향하면서 절충주의가 논리로 작용하게 되었다. 마이클 하트와 안토니오 네그리 (Hardt & Negri, 2001)는 차이, 문화적 다양성, 혼합과 같은 개념을 통해 "상품 소비에서 이상적인 자본주의자의 전략에 대한 훌륭한 기술을"(p. 152) 구성하고 있다는 이유를 들어 글로벌 자본이 운영되는 논리로 포스트모더니즘을 설명한다. 같은 맥락에서 찰스 뉴먼(Newman, 1985)은 포스트모던 미의 많은 부분이 후기 자본주의의 인플레이션을 유발하는 큰 파도에 대한 일종의 반응이라고 해석한다. 뉴먼에 의하면, 인플레이션이 상업 시장의 교환에 대한 아이디어에 영향을 주면서 전 세계가 지속적으로 서로 교전하게 되었다. 급진적인

변화와 무한한 변형이 가능해졌고, 과거의 모든 양식을 동시에 전시하며, 모든 영역의 미술을 동시에 수용하게 되었다. 이러한 관점에서 뉴먼은 미술에서의 과시적인 파편은 더 이상 미적 선택이 아니라 경제적, 사회적 조직이 문화에 미친 양상에 불과하다고 주장하였다. 다시 말해, 변화하는 경제적, 사회적 흐름에 따른 삶의 조건에 예술계가 민감하게 반응한 것이다. 뉴먼(Newman, 1985)에게 이러한 양상이 바로 포스트모더니즘이다.

장 프랑수아 리오타르는 어느 하나가 우위를 점하지 않고 다원화된 양상을 다음과 같이 이론화하였다. 리오타르(Lyotard, 1984)는 사실상 포스트모더니즘을 단지 "메타-내러티브 또는 거대 담화에 대한 불신"으로 정의한다. 거대 담화란 모더니티 이념의 전형이다. 예를 들어, 16세기의 종교개혁, 17세기의 이성의 시대, 18세기의 계몽주의, 19세기의 산업화, 민주주의, 자본주의의 전개를 통해 인류가 진보를 거듭하고 있다는 신념이다. 그러나 이러한 신념은 세계대전에서 현대 문명이 초래한 재앙에 의해 일순간에 무너졌다. 리오타르는 모든 것이 명확하게 연결되고 재현되는 메타-언어, 메타-내러티브, 메타-이론이 존재한다는 견해를 반박한다. 리오타르에게 보편적인 메타-내러티브는 존재한다고 해도 구체화될 수 없는 것이다. 그는 대서사, 메타-내러티브의 전체화를 비판하면서 단지 "언어 게임"일 뿐임을 주장하였다. 20세기 미술에서 차이 그 자체인 미술가들의 작품을 뭉뚱그려 메타-언어로 묶는 "~주의" 또한 대서사의 일종이다. 이러한 맥락에서 포스트모던 조건은 대서사에서 소서사들로의 대체를 요구한다. 과거 모더니즘 시대의 미술은 에스페란토esperanto, 즉 국제 공용어를 의미하였다. 따라서 이와 같은 대서사의 해체와 함께 등장한 소서사 또는 작은 이야기는 미술 분야에서는 많은 민속 그룹들과 그들이 만든 미술을 의미한다. "많은 미술들"은 "많은 민속 그룹들"의 많은 "문화들"을 전제로 한다. 따라서 포스트모던 미술은 다른 그룹의 문화 형태에 개방적

이며 한 문화권이 단위가 되는 형태를 취한다. 말하자면, 아프리카의 미술은 아프리카 문화의 잣대를 통해 이해할 수 있으며 한국 미술은 한국 문화의 내재적 잣대로 이해할 수 있다. 그 결과 다양성과 차이의 세계가 인정되었다. 한국의 미술가들이 베니스 비엔날레 등의 국제적인 무대에 한국의 전통적인 옹기나 한지韓紙를 소재로 선택한 것은 이 점에 기인한다. 즉, 한 문화권에 준거해 다른 문화권을 판단할 수는 없다. 왜냐하면 문화는 어떤 공평무사한 지점에서 형성되는 것이 아니라 내부의 상호작용에 의해 형성될 수밖에 없기 때문이다(Eagleton, 2003). 이러한 맥락에서 니체가 본 세계는 다수의 권력 의지들이 집합된 거대한 관계의 네트워크이다(백승영, 2013). 이러한 사유에 힘입어 포스트모더니즘은 문화적 담론을 재정의할 때 "이질성과 차이"의 자유로운 힘을 인정한다. 그 결과 윤리학, 정치학, 인류학에서 "타자"의 타당성과 존엄성에 대한 관심이 부상하게 되었다. 그리고 이와 같은 현상은 우리의 인식에 심원한 영향을 미치게 되었다. 즉, 포스트모던 인식 구조는 "대서사"를 부정하고 "소서사"를 선호하게 된 것이다.

　21세기에 인터넷과 같은 정보 매체가 사회 전반에 확산되는 현상은 우리의 사고에 또 다른 변화를 가져왔다. 서양의 전통적 사고의 초석을 놓았던 플라톤은 영원불멸의 본질로 이데아가 존재하고 그것을 흉내 낸 "복사물들eikones"이 있으며 이데아와는 거리가 멀고 이데아를 혼란에 빠뜨리는 존재인 시뮬라크르가 있다고 설명하였다. 이는 서양의 전통적 사고가 이 세상의 저변에는 반드시 본질적인 것, 실체가 있다는 사고를 바탕으로 한다는 것을 의미한다. 플라톤이 모방의 모방으로 본 미술작품은 시뮬라크르에 해당한다. 그렇지만 니체 철학 이후 본질과 실체를 인정하지 않는 동시대의 사고에서 라틴어 단어 "simulacre"는 끊임없이 변화하는 모양인 "변상變象"을 의미한다.[57] 이러한 사유는 들뢰즈(Deleuze, 1994)에서 기원한다. 그는 원본이 있어서 진짜

와 가짜를 구분한 플라톤의 전통을 타파하였다. 들뢰즈가 생각하기에는 원본이라고 하는 이데아는 아예 존재하지 않으며 이 세계는 단지 변화하고 변화되는, 그래서 같지만 같지 않은 "사이비似而非"의 시뮬라크르밖에 없다. 이는 원본은 없고 항상 변화하는 이미지들만 존재한다는 뜻이다. 시뮬라크르는 "같아 보이지만 같지 않다"는 뜻의 "사이비"로 번역할 수 있다.[58] "원본" 또는 "본질"을 믿는 플라톤에게 사이비는 부정적인 가짜이다. 하지만 원본 자체가 없을 경우에는 비슷한 차이만을 보이는 변상만이 존재하기 때문에 결코 부정적 함의가 없는 "사이비"가 정확한 번역어가 될 수 있다. 세계는 끊임없이 변화해 가는 변상들의 연속이다. 그것들은 유사하지만 같지 않다. 하지만 궁극적으로 차이를 생성하며 차이로 존재한다. 이는 결국 이 세계에는 원본의 이데아가 아닌 잠재적 "혼돈"이 존재하며 그 혼돈에서 각자의 변상의 세계인 시뮬라크르의 세계가 펼쳐진다는 뜻이다. 그리고 그러한 시뮬라크르를 생성하는 방법이 롤랑 바르트와 줄리아 크리스테바가 설명한 텍스트이고 상호텍스트성이다. 이렇듯 포스트모더니즘은 차이로 존재하는 세계와 차이가 생산되는 방법을 설명한다.

프랑스의 사회학자 장 보드리야르 또한 들뢰즈와 같은 맥락에서 고정된 의미, 즉 이데아의 존재를 배격하면서 의미는 단지 "기호sign"의 작용이라고 설명한다. 따라서 모든 것은 관계 항을 언급하지 않고 구성된 하이퍼리얼리티hyper-reality에 불과하다(Baudrillard, 1994). 보드리야르에게 시뮬라시옹simulation은 실제 세계의 과정 또는 체제의 작동에 대한 모방하기이다. 이에 비해 시뮬라크르는 원본이 없거나 더 이상 없는 원본을 묘사한 사본이다. 따라서 단지 떠오르는 이미지인 시뮬라크르는 현실에 존재하지 않지만 존재하는 것처럼, 때로는 존재하는 것보다 더 실재처럼 인식되는 대체물이다. 그래서 그것은 기의 없는 기표이고 부유하는 기호이다(Bourriaud, 2013). 보드리야르는 현대 사

회의 모든 실재와 의미는 상징과 기호로 대체되었으며, 인간의 경험이 실재를 시뮬라크르를 만드는 행동으로 구성되었다고 간주한다. 더구나 이와 같은 시뮬라크르는 실재에 의한 사유가 아니며 속임수의 사유 또한 더더욱 아니다. 오히려 우리가 사는 실제적 삶의 진정한 양상일 뿐이다. 이렇듯 21세기 포스트모던 사회는 다수의 변화하는 이미지들이 잠재하는 "시뮬라크르"의 세계이다. 시뮬라크르가 만연해지고 원래의 의미가 무한하게 변질되면서 환각을 일으키는 혼돈의 세계에 또 다시 새로움이 거듭되어 창조된다. 그것이 바로 우리가 사는 21세기 현실을 배경으로 형성된 사고이다. 이러한 사고는 20세기 말부터 폭발력을 가지고 뻗어나간 인터넷상의 이미지들의 유동성과 포토샵 등을 이용한 이미지의 조작 양상을 통해 더욱 실감된다. 요약하면, 포스트모더니즘은 차이가 공존한다는 다원론을 이론적 배경으로 하여 탈중심과 절충주의를 설명한다. 차이의 공존은 또한 거대 담화 대신 소서사를 선호하게 하였다. 그러한 차이는 시뮬라크르를 통해 생산된다. 그렇기 때문에 실존적 실현은 자신만의 차이의 시뮬라크르를 생산하는 것을 통해 가능하다. 동시대의 포스트모던 미술은 이러한 포스트모던 사유에 대한 실험이고 실현이다.

포스트모던 미술

20세기 후반부터 현재까지 진행되고 있는 동시대의 미술은 앞서 설명하였던 포스트모던의 조건을 드러내고 있기 때문에 "포스트모던 미술"의 성격을 띠고 있다. 디지털과 인터넷이 중재된 정보사회와 글로벌 자본주의, 글로벌 시장을 배경으로 한 포스트모던 미술가들은 한 지역의 감상자만을 염두에 두고 작품을 만들지 않는다. 오히려 그들은 전 세계적으로 영향을 받으면서 다양한 문

화와 기술적인 발전을 이용하여 새로운 경향의 작품을 만들고 있다. 디아스포라의 삶을 나타내기 위해 미술가들은 "삶의 불확실한 흐름," "일시적 만남," "우연성," "시뮬라크르의 세계" 등 현재의 조건을 다양한 매체와 미술 형태, 특히 전자 및 디지털 기술을 이용하여 탐색한다. 이들의 작품은 예술과 미학에 대한 포스트모던 이론의 영향을 반영하고 있다. 또한 미술가들은 국제적인 미술시장과 관련된 경제, 취향 및 트렌드에 영향을 받는다. 아울러 현재의 문화 생산 방법, 즉 상호작용에 의한 협업 체제에서도 상당한 영향을 받고 있다. 그러면서 미술가 개인의 정치적 신념과 각기 다른 개인적 상호작용의 영향 등을 반영한다. 이러한 맥락에서 포스트모던 미술은 21세기의 문화적 표현으로 정의된다.

포스트모더니즘을 특징짓는 다원론의 맥락에서 21세기 미술계의 중심 또한 과거 20세기의 파리와 뉴욕 중심에서 탈피하여 좀 더 다원화되고 있다. 과거 20세기 미술이 유럽과 미국의 미술계를 중심으로 보편주의라는 이름 아래 획일화된 경향을 보였던 데에 반해, 포스트모던 분위기에서는 다른 세계관이 야기하는 갈등에 문화적인 포용력으로 대응한다. 그 결과 다양한 국적의 미술가들이 다원화된 미술계에 동참하고 있다. 아울러 20세기 후반부터 글로벌 경제가 초래한 세계화 현상의 결과로 많은 수의 한국 미술가들이 해외에서 교육을 받고 그곳에 거주하면서 작품을 만들고 국제도시에서 그 작품을 전시하고 있다. 따라서 포스트모던 미술은 과거 19세기 말부터 20세기 중엽까지의 미술을 특징짓는 미술, 즉 대서사의 "~주의" 또는 체계적인 법칙에 의해 만들어진 미술과는 다른 성격을 띤다. 양식적으로 말하자면, 그러한 미술에서는 모더니즘 미술의 특징인 추상이 아닌 구상적 표현이 다수를 이룬다. 그러나 포스트모던 미술에서 구상에 의한 묘사는 자연에 근간을 둔 근대 이전의 재현적인 사실주의와는 달리 주로 현실 비평과 문화적 대화를 구축하기 위한 것이다. 이와 같은 표현을 하기 위해 미술가들은 20세기 중반부터 주요 매체가 된 비

디오를 포함하여 수없이 많은 새로운 매체를 실험하며 개발하고 있다. 그 결과 동시대의 포스트모던 미술은 과거의 서양화, 동양화, 조각, 공예 등 장르의 경계를 깨뜨리는 동시에 미술의 영역을 새롭게 넓히고 있다. 비디오 아트, 설치미술, 사운드 아트, 인터액티브 아트, 퍼포먼스 아트(행위 예술), 인터넷 아트, 게임 아트, 바디 아트 등이 동시대 미술가들의 삶의 조건을 표현하는 주요 장르로 부상하였다.

인종적으로나 문화적으로 다원화된 포스트모던 사회의 특징은 타인을 이해하고자 하는 열린 마음과 동시에 그 변증법적 작용으로 다시 자신을 알고자 하는 "정체성identity"의 탐구로 이어졌다. 페미니즘과 퀴어queer 아트를 등장시키면서 "내가 누구인가?"의 정체성 탐구는 전적으로 타자와 함께 사는 다원화된 사회에서 일어나는 포스트모던 현상이다. 따라서 다원화된 사회에서는 소수 민족 또는 주류에서 벗어난 비주류에 대한 관심을 표명하고 있다. 이렇게 비주류나 소수 민족의 미술이 주목받자 1980년대 이후에 미술계에서는 한 나라 "특유의" 미술을 강조하였다. 즉, 미술은 한 나라의 역사와 문화가 만들어낸 것으로 설명되었다. 문화적 생산으로서의 미술이다. 많은 "문화들," 즉 "다문화 미술"이 인정받으면서 비주류의 많은 미술가들이 자신들의 작품을 국제적인 비엔날레와 수많은 아트 페어에 선보이고 있다.

정체성의 탐구

세계의 다양한 문화들이 공존한다는 사실은 타자를 인식하게 하였고 1980년대에 서유럽과 미국에서는 모더니즘의 대서사가 급격히 해체되었다. 그러면서 소위 포스트모더니즘의 "소서사"의 지적 담론이 부상하면서 다양한 민속 문화와 비주류 문화에 관심을 보이기 시작하였다. 그 결과 1980년대에는 인종적 정체성, 민족적 정체성, 여성으로서의 정체성, 한 개인으로서의 정

체성 등 "정체성"이라는 단어가 학계와 문화계의 주제어로 떠올랐다. 그러한 배경에서 미술가들 또한 자신들의 작품에 "정체성"의 이슈를 경쟁하듯 다루게 되었다. 한국의 미술가 니키 리Nikki Lee는 1990년대 후반에 뉴욕 미술계에서 활동하면서 다양한 계층과 문화적 대화를 나누는 자신의 모습을 표현하였다. 이는 자신이 타자와의 "관계"에 따라 변화하는 존재임을 드러내기 위한 의도였다. 히스패닉 여인, 미국 남부의 가난한 백인, 한국의 여고생, 영국의 펑크족, 뉴욕의 여피, 흑인 여성^{그림 121} 등으로 변신한 니키 리 자신의 모습은 고정 불변의 본질적인 자아가 처음부터 있는 것이 아니라 항상 관계, 즉 배경에 따라 그 기질 또한 변화하는 존재라는 것을 말해 준다. 따라서 니키 리의 기본적 탐구는 "내가 누구인가?"가 아닌 "내가 누구와 관계하면서 어떻게 만들어졌는가?"이다. 내가 나라고 하는 것은 무한 타자를 통해 형성된다는 시각이다. 관

그림 121 흑인 여성으로 분장한 작품, 니키 리, 〈The Hip Hop Project (1)〉, 2001, Digital C-Print, 75×101cm.

미술로 이해하는 미술교육

계 속에 있는 자아인 것이다. 니키 리의 정체성은 인연因緣에 따라 변화한다. 즉 타자와의 "관계"에 따라 변화하는 "관계적 정체성relational identity"이다(Sluss & Ashforth, 2007). 관계적 정체성은 후기구조주의자 미셸 푸코가 본질의 추구가 아니라 그것의 구성을 분석하고자 한 자세와 같은 맥락에 있다. 이는 근대 철학자들, 예를 들어 데카르트나 흄이 내가 먼저이기 때문에 고립된 존재로서 자아를 탐구하였던 것과 대조되는 시각이다.

한국에서 태어나 어린 나이에 부모를 따라 미국으로 이주한 민영순의 사진 설치작품 〈순간들을 정의하면서Defining Moments〉**그림 122**는 자신의 신체 이미지를 이용한 작품이다. 이를 통해 민영순은 한국과 미국에서 벌어진 현대사의

그림 122 민영순, 〈순간들을 정의하면서〉, 1992년, 사진 설치작품, 유리에 에칭 텍스트가 있는 흑백 사진 시리즈 6부, 각 50.8×40.64cm.

사건들과 자신의 개인적 삶에 기록된 날짜 사이의 관계를 탐색하면서 자신의 정체성을 이해하고자 한다. 민영순에 의하면,

> 〈순간들을 정의하면서〉의 모든 이미지와 날짜는 한국인과 미주 한인 역사의 중요한 사건과 묘하게 연결되는 개인적인 의미가 있는 날짜를 나타낸다. 1953년은 한국 전쟁이 종식되던 해이고 내가 태어난 해이기도 하다. 다음의 날짜는 어린아이로서 내가 목격하였던, 한국에서 일어난 민중 폭동으로 이승만 정권이 타도되었던 "사-일-구" 또는 4월 9일이다. 이 사건은 우리 가족으로 하여금 한국을 떠나게 하였다. 1980년 5월 18일의 광주항쟁과 학살은 한국의 근현대사에 대한 나의 관심이 높아진 계기가 된 날짜로 한국 역사의 중요한 전환점을 의미한다. 마지막 날짜, "사-이-구" 또는 4월 29일은 또한 내 생일에 일어났던 L.A. 폭동을 나타내는 날짜이다.(Hwa Young Choi Caruso, 2004, p. 201에서 재인용)

문화적 디아스포라 주체로서 민영순은 한국과 미국의 역사에 일어났던 이벤트에 대한 기억이 자신의 혼종적인 정체성을 형성하였음을 서술적으로 말한 것이다. 다시 말해, 민영순에게 자신의 정체성은 한국과 미국의 역사적, 문화적 사건을 자신과 관련하여 적극적으로 엮으면서 구축된 것이다. 따라서 정체성은 후기구조주의자들이 정의하였듯이 단지 자아를 반추하는 수동적인 대상이 아니라 행동 체계이다. 예를 들어, 스튜어트 홀(Hall, 1996)에게 우리의 정체성은 타자와 자신이 이루어낸 담론, 재현 안에 존재하거나 구성되는 것이다. 그것은 가족, 학교, 직장 등의 공동체 안에서, 더 나아가 대한민국뿐 아니라 세계에서 일어나는 다양한 사건들이 펼쳐지는 가운데 그것을 이야기로 만들어 그 안에 들어 있는 나를 확인할 때 가능하다. 즉, 자아 정체성은 스토리

로, 그 스토리의 주인공으로 또는 부수적 존재의 일부로 자신을 인식할 때 형성된다. 우리의 정체성은 항상 타자와의 "맥락 안에서" 위치가 설정된다(Hall, 1996). 우리는 특별한 장소와 시간에서, 특정한 역사와 문화의 위치에서 자신을 서술하고 말하고 있다. 따라서 폴 리쾨르(Ricoeur, 1991)에게 정체성은 바로 "서사적 정체성narrative identity"이다. 그러므로 포스트모던 징후로서 정체성은 문화적 실행의 지속적인 경계면과 교환인 변증법의 "과정"이다. 그것은 실체로서의 자아가 아닌 변화하는 과정으로서의 자아이다.

상층문화와 기층문화의 경계 타파

21세기 포스트모던 미술에는 텔레비전 및 대중문화의 지배, 정보 및 대중매체의 광범위한 범위가 포함된다. 20세기 초반부터 보급되기 시작한 텔레비전은 20세기 중·후반으로 이어지면서 보다 광범위해졌고 후기 자본주의 시장의 선전 매체가 되기에 이르렀다. 텔레비전은 다양한 상품을 판매할 목적으로 후기 자본주의의 도구로 활용되고 있다. 그러한 상품들은 다국적 문화와 오락물과 같은 "하위문화들"의 내용을 다수 담고 있다. 이러한 하위문화들은 우리가 직접 참여하여 즐기는 과거의 오락 형태와는 다른 성격을 드러낸다. 텔레비전의 보급과 전파는 계층과 상관없이 모든 사람이 시청하게 되면서 상층문화와 대중문화의 경계를 급속도로 무너뜨리는 촉매제 역할을 하게 되었다. 따라서 19세기 후반 이후의 담론, 상층문화와 하층문화의 구분은 21세기 미술가들에게는 더 이상 진실이 아닌 무의미한 경계가 되었다. 미술가들은 그 경계를 넘어 재료, 방법, 개념 및 주제 등에서 새로운 융합적 결합을 시도하고 있다. 이러한 조짐은 이미 20세기 중반 이후 나타나고 있었다. 앤디 워홀은 상층문화와 대중문화가 이론적으로 명확하게 구분되던 시절에 대중문화의 아이콘과 대중적 상품을 자신의 캔버스에 들여왔다. 이러한 맥락에서 브랜든 테일러

(Taylor, 1987)는 앤디 워홀이 행동과 작품을 통해서 포스트모던 조건을 나타낸 최초의 미술가라고 설명한 바 있다. 20세기 중반에 백남준이 그 명칭조차 없을 때 창시한 "비디오 아트"는 이질성의 공존을 선호한 덧셈의 미학으로 그 자체가 포스트모던 사고의 전형이었다. "많을수록 좋다"의 언표 행위인 〈다다 익선多多益善〉의 덧셈 미학은 "적을수록 좋다"는 미니멀리즘의 뺄셈 미학에 대한 확실한 반대 선언이었다. 20세기 중엽에 로버트 라우셴버그 또한 아상블라주인 컴바인 페인팅combine painting에서 이질적 요소를 결합하면서 포스트모던 미술의 서막을 열었다(Taylor, 1987). 라우셴버그가 실험하던 아상블라주는 기존에 존재하는 "발견된found" 오브제들의 배치를 뜻하는 용어이다. 이는 미술가가 작품을 제작할 때 이 세상에 있는 재료만 사용할 수 있다는 선언이기도 하다. 아상블라주는 포스트모던 미술 제작의 주된 특징 중의 하나이다. 니콜라 부리오(Bourriaud, 2013)에 의하면, 라우셴버그의 아상블라주는 정보의 네트워크로 기능하면서 의미의 방랑, 기호의 무리 속 거닐기를 창시하였다. 이러한 상층문화와 기층문화의 경계 허물기는 21세기 미술에서 더욱더 가속화되고 있다. 포스트모던 미술가들이 상층문화와 대중문화의 구분을 분해하면서 모더니즘의 엘리트주의를 비난하는 이유는 이러한 이유에서이다. 상층문화와 하층문화 또는 대중문화의 경계 붕괴는 미술, 공예, 디자인 등의 구분 또한 모호하게 한다. 그리고 미술작품이 지닌 의미가 결국 자본주의를 배경으로 초래한 효과에 대해 관심을 가지게 한다. 끊임없이 새로운 매체가 개발되는 상황에서 미술작품이 우리에게 어떤 역할을 하고 있는지를 파악하는 것이 중요해지고 있다.

절충주의, 이중 코딩, 트랜스 코딩

모더니즘 미술은 미술을 둘러싼 외형적 요소와 원리에 기초하여 새로운

조형 세계를 개척하였다. 대표적 예가 추상 미술이다. 그 결과 모더니즘 미술가들의 화면은 전체적으로 통일되고 유기적으로 연결되었다. 이와 달리 포스트모던 사고의 선구자 라우센버그의 컴바인 화면이 보여 주듯이, 21세기의 미술은 포스트모던 철학인 절충주의를 따르고 있다. 21세기에는 세계 인구가 이동하면서 문화 또한 동반 이동하고 있다. 미술가들의 시각에는 자신이 사는 지역을 포함하여 전 세계의 많은 문화들이 함께 포착된다. 그러한 문화들은 함께 섞이면서 공존한다. 이러한 현상은 미술가들로 하여금 자연스럽게 배타성보다 포괄성을 선택하게 한다. 결과적으로 21세기 미술가들의 작품에는 "혼종성"이 표현되고 있다. 따라서 포스트모던 미술에서는 취사선택에 의한 양식상의 절충주의가 필연적으로 나타난다. 다시 말해, 세계를 이동하면서 많은 것들을 본 미술가들에게 복수적인 정신작용이 일어났다. 그 결과 그들의 작품에는 더하기와 곱하기의 역동적인 결합이 이루어지고 있다. 모더니즘의 시각에서 뿌리 또는 원리의 추구는 뺄셈 사고에 의한 것이다(Bourriaud, 2013). 이에 비해 동시대의 미술가들은 선택하고 추가하면서 더하기의 결합을 추구한다. 그것은 상이하면서 동시에 복수적인 이야기를 만들어 낸다. 미술가들은 과거와 현대를, 또는 동양과 서양의 이질적인 문화를 결합하고 있다. 건축의 경우 그리스·로마의 건축 양식에서 발췌한 장식적인 모티브가 현대 건축에 혼합되고 있다. 고대 건축 양식의 차용을 통해 과거와 현실의 결합이라는 관심을 반영한 것이다. 과거에 한지는 동양 미술의 전통 매체였고 유화와 캔버스는 서양 미술의 매체로 구분되었으나 21세기의 미술가들은 이를 "복합 매체"라는 이름으로 혼용하여 사용한다. 이렇듯 20세기 후반부터 21세기까지의 미술은 동서양 매체의 결합, 기술적 발전으로 인한 다매체의 사용 등을 포함하면서 소재와 주제에 21세기 포스트모던 삶의 특징인 혼종성을 반영하고 있다.

그 결과 포스트모던 미술의 절충적 양식이 때로는 의도적인 불협화음의

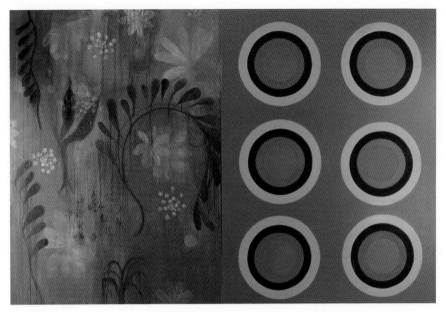

그림 123 김정향, 〈분홍빛 자장가〉, 1999년, 캔버스에 유채, 244×366cm, 개인 소장.

미를 강조하기도 한다. 따라서 여러 이야기가 함께 펼쳐지는 혼합성은 이원성의 성격과 때로는 모순적인 의미를 내포하는 "이중 코딩double-coding"의 성격을 띤다. 미국의 미술가 데이비드 살레David Salle가 양립될 수 없는 출처의 두 화면을 대조하여 묘사한 두 폭 회화diptych painting 화면은 바로 포스트모던 이슈를 부각하기 위한 것이다. 미국에서 활동하는 한국의 미술가 김정향의 두 폭 회화 〈분홍빛 자장가〉그림 123는 정확하게 두 개의 패널로 나뉜다. 하나의 패널 전체에 일정한 패턴이 묘사된 반면 다른 패널에는 자연적 요소가 사용되었다. 그리고 여기에 내재된 포괄적 개념은 두 패널의 내용이 결코 서로 조화될 수 없는 양립 불가능성이다. 자연과 인간의 양면성 또는 이질감을 표현한 것이다. 이러한 맥락에서 포스트모던 양식은 하나의 미술작품을 그 자체로 특별한 수사학적 또는 이념적 텍스트로 간주한다. 이러한 절충주의의 결과 포스트

모던 미술에서는 모더니즘 미술의 존엄이었던 "아우라"가 더 이상 존재하지 않는다. 일찍이 발터 벤야민(Benjamin, 1968)은 아우라의 상실을 이미지를 캡처하는 기계 기술의 출현, 즉 이미지의 기술적 재생산과 더불어 진정성의 개념이 없어진 데에서 찾고 있다. 벤야민에게 아우라의 부재는 배경이 없음 또는 근본이 없음을 의미한다. 이러한 맥락에서 많은 포스트모던 미술작품은 의도적으로 "반 아우라"의 성격을 띤다. "트랜스 코딩"에 의한 새로운 형태의 정신작용 또한 과거 모더니즘의 시금석인 기원과 독창성의 개념을 약화시키면서 시공에 대한 새로운 비전을 만들고 있다. 컴퓨터 또는 디지털 작용에서 하나의 코딩으로부터 다른 코딩으로의 전환을 "트랜스 코딩transcoding"이라고 부른다. 디지털화는 실제로 출처의 파악을 어렵게 한다. 세계화 시대에 온갖 이미지들이 모든 국경을 초월하여 우리에게 틀이 없는 형태로 다가온다. 지그문트 바우만(Bauman, 2005)은 이러한 문화적 현상을 "유동적인 액체"로 묘사하였다. 그리고 이러한 현상은 소비와 소통이 더욱더 빈번해지는 1990년대 이후 더욱 성행하고 있다. 그러한 이미지들은 포토샵과 같은 프로그램에 의해 또 다른 이미지들과 자유자재로 신속하게 합성되면서 수없이 많은 다른 형태로의 온갖 변형이 가능해진다. 이렇듯 수많은 이미지의 발생이 시작도 끝도 없이 지속되면서 미술가들은 어느 중간 과정으로부터 한 부분을 순간적으로 포착하여 자신의 것으로 만든다. 이러한 현상 자체가 들뢰즈와 과타리(Deleuze & Guattari, 1987)에게는 시작도 끝도 없이 중간을 통해 자라나고 번식하는 형태로 존재하는 우주 자체의 양상이다.

해석으로서의 미술

절충적이고 포괄적이면서도 때로는 이중 코딩이 가해진 포스트모던 미술작품은 자연스럽게 복수적으로 읽히게 된다. 다시 말해 포스트모던 미술작

품은 보는 사람들에 의해 다르게 해석될 수 있다. 영국의 미술비평가 존 버거(Berger, 1972)는 다음과 같이 선언하였다. "우리가 사물을 보는 방법은 그렇게 알고 그렇게 믿고 있는 것에 영향을 받는다"(p. 8). 감상자의 선지식, 문화적 편견 등에 따라 각기 다르게 보게 된다는 이 주장은 바로 미술 감상에서의 구성주의 선언이다. 이러한 사고가 또한 20세기 초에 러시아에서 구성주의라는 미술운동을 전개시켰던 것이다. 미술은 시야에 들어온 형상을 선별하여 구축하는 행위이다. 마찬가지로 미술 감상에서의 구성주의는 감상자의 선지식, 편견, 문화적 성향에 따라 다른 해석이 가능하다. 해석은 미술 감상에서 그 작품이 무엇에 관한 것이고 작가가 의도한 의미가 무엇인지를 감상자의 편에서 파악하는 행위이다. 그리고 이러한 해석은 감상자에 따라 각기 다르다. 따라서 미국의 철학자이자 미술비평가인 아서 단토(Danto, 1986)에게 해석은 일종의 변형이다. 원래 미술가가 의도한 것이 감상자의 의도에 의해 다르게 변형되는 것이다. 요약하면, 미술은 본질적으로 해석을 요구한다. 그리고 그 해석은 원래 미술가가 의도한 의미를 감상자가 또 다르게 변주하는 의미 만들기이다(박정애, 2008). 따라서 해석은 의미를 만드는 행위이다. 미술이 감상자에 의한 해석이며 의미 만들기임을 확인한 이 시점에 감상자는 미술의 기능을 생각하게 된다. 그 이미지가 결국 어떤 기능을 하는지, 어떤 효과를 주고 있는지에 재차 주목하는 것이다. 감상자의 편에서 의미 만들기는 결국 그 이미지가 기능하는 것이고 효과를 나타내는 것이다. 이미지의 기능 또는 효과의 힘은 분명 교육적으로 많은 것을 함축한다.

협업의 미술

포스트모던 미술이 보여 주는 또 다른 특징 중의 하나는 인간 간의 상호작용에 의한 협업이 증가하고 있다는 점이다. 과거의 모더니즘 미술은 한 개

인의 "독창성"의 표현으로 이해되었다. 그러한 독창성은 근본적으로 타자의 모방이 배제된 점을 전제로 한다. 따라서 예술적 개성과 독창성이란 그 작품을 만든 예술가가 자신의 작품과 관련된 모든 것을 스스로 시작하고 끝내야 한다는 점을 시사한다. 그러나 모더니즘 미술가들이 이러한 이념에 사로잡혀 있는 동안 역설적이게도 20세기 산업 현장의 노동은 분업과 협업을 통해 이루어지고 있었다. 19세기의 산업화 이후 노동 분업은 특정 작업에서 상호 간 협동적인 노동의 전문화로 정의될 수 있다. 그것은 현대 및 선진 산업사회의 생산성 향상에서 매우 중요한 것으로 간주되고 있다. 흥미롭게도 21세기 미술가들의 문화 생산도 마찬가지로 그들이 사는 시대의 생산 방식 라인과 비슷하게 작동되고 있다. 노동의 분업화 현상이 실제로 미술 제작에 그대로 응용된 것이다. 20세기 중반에 활동하였던 앤디 워홀은 뉴욕에 "팩토리The Factory"라고 불리는 스튜디오를 운영하면서 작품을 만들었다. 워홀의 팩토리는 마치 공장에서 분업에 의해 대량생산되는 것과 같이 작품을 이미징하면서 제작하였다. 워홀은 자신의 팩토리에서 만들어질 작품의 아이디어를 내어 기획하였고, 예술 노동자art worker들은 실크 스크린 프로세스 프린트, 필름 등의 작품을 제작하였다. 미국의 페미니스트 미술가 주디 시카고Judy Chicago의 〈디너 파티The Dinner Party〉**그림 124**는 시카고와 400여 명이 공동으로 작업한 작품이다. 이 설치 작품은 주로 미국과 유럽의 역사상 유명한 여성들을 위해 39개의 삼각 테이블에 맞추어 같은 수량의 정교하게 구획된 공간을 만들었다. 이렇게 각각의 인물을 위한 공간은 도자기 접시, 자수 직물 플레이스 매트, 무지개 빛깔의 받침이 달린 컵, 양식기 및 냅킨으로 구성되었다. 19세기 북아메리카 원주민 여성 사카자웨어Sacajawea, 흑인 노예제도 폐지 운동가이자 여성 인권 운동가였던 소저너 트루스Sojourner Truth, 아키텐의 엘리노어Eleanor of Aquitaine, 비잔틴 제국의 테오도라Theodora 황후, 영국의 모더니즘 작가 버지니아 울프Virginia Woolf, 미

그림 124 주디 시카고, 〈디너 파티〉, 1974-1979년, 세라믹, 도자기, 섬유, 1463×1463cm, 뉴욕 브룩클린 미술관.
© Judy Chicago / ARS, New York - SACK, Seoul, 2022

국의 여성 참정권과 노예제도 폐지 운동가였던 수전 앤서니Susan Anthony, 미국의 여성 미술가 조지아 오키프 등이 〈디너 파티〉에 초대된 상징적인 여성 하객들이다. 그런데 프로젝트를 고안하고 디자인한 시카고가 이 작품 전체를 혼자 완성하기는 불가능에 가까웠다. 그렇기 때문에 400명의 자원봉사자, 특히 도예 예술가와 바느질 작업자들과 분업하면서 자신의 예술작품을 최종적으로 완성할 수 있었다.

시카고뿐 아니라 21세기를 대표하는 미술가들, 예를 들어 데미안 허스트, 제프 쿤스, 무라카미 다카시村上隆 등을 포함한 대다수의 미술가들은 조수를 고

용하여 작품을 제작하고 있다. 데미안 허스트의 경우 먼저 잡지에서 이미지를 선택하며 복제할 수 있는 권한을 얻고 스튜디오 보조원이 캔버스에 이미지를 확대한 다음 그림을 그려 작품을 제작한다(Wilson, 2007b). 즉, 허스트가 아이디어를 내고 노동은 보조원이 담당하는 협업이자 분업 형태이다. 이렇듯 현재 활동하고 있는 21세기 미술가들은 고대 또는 중세의 길드 체제에서처럼 실제로 협업과 분업을 통해 작품을 제작하고 있다. 길드에서 장인을 통해 배우는 도제 학습은 분업이면서도 그 과정에서 협업이 이루어졌다. 미술가는 과거 중세의 장인과 같은 존재로서 아이디어를 내고 조수들에게 각자 적합한 역할을 맡기면서 협업하는 것이다. 이러한 협업을 통해 만들어진 작품이지만 작가로서의 인정은 아이디어를 낸 미술가에게 돌아간다. 그럼에도 불구하고 이러한 협업은 미술가가 그 작품을 애당초 만들었던 원래의 의도와는 다른 방향으로 진행되면서 다른 결과를 만들 수도 있다. 미술비평가 제프 켈리(Kelly, 1995)는 다음과 같이 설명하고 있다.

협업은 공동 작업자들 간의 작업이 어떤 방식으로든 변화하는 상호 변형의 과정이다. 가장 중요한 것은 창작 과정 자체가 협업 관계를 통해 변형된다는 사실이다. 예술가들과 건축가들의 경우 이러한 관계에서 디자인에 대해 함께 생각하거나 다른 방식으로 생각하거나 다시 생각하는 것이 포함될 수 있다. 무엇보다 협업은 예술가들과 건축가들이 예술이나 건축을 함께 만들 수 없다는 점을 뜻한다. 대신 그들은 예술과 건축이 다른 어떤 것으로 사라질 때 협업 과정에서 이외의 것인 혼종적인hybrid 순간을 찾을 것이다.(p. 140)

켈리는 협업이 원래의 의도와는 다른 "이외의 것something other than"으로서 "혼종성"을 만든다고 설명하고 있다. 협업 작업이 잘 된다는 것은 미술가와 전

문가 조수들의 상호작용이 활발해지고 결과적으로 서로 간의 상호적 관계가 극대화되면서 긴밀하게 영향을 주고받았다는 사실을 뜻한다. 여기에서 영향이란 타자의 요소를 취하는 "문화 번역cultural translation" 행위이다. 켈리(Kelly, 1995)에 의하면, 미술가와 건축가는 디자인에 대한 생각을 공유하면서 새로운 디자인을 만들게 된다. 이때 서로의 생각이 합해지면서 원래 미술가가 의도한 바와는 다른 변형과 변성작용epigenesis이 일어난다. 들뢰즈와 과타리(Deleuze & Guattari, 1987)는 말벌과 서양 난의 예를 들면서 협업 작업을 설명한 바 있다. 이 둘은 서로 다른 종species이지만 서로 의존하면서 생존을 위해 번식 행위를 한다. 수컷 말벌이 암컷 말벌과 닮은 서양 난과 결합을 시도하는 동안 서양 난은 꽃가루를 말벌에 묻혀 퍼뜨린다. 이는 진화evolution가 아닌 "첩화involution"의 개념으로 설명된다. 첩화는 계통적 질서를 따라 밖으로 펼쳐지지 않고 이종적인 요소들을 함께 안으로 접으면서 이전에 존재하지 않았던 돌연변이 형태를 생산하는 것이다. 이러한 맥락에서 이종 간의 결합인 첩화 그 자체는 창조의 진미이자 묘미이다. 우연한 상황에서 일어나는 이질적인 결합이 전혀 새로운 것을 생산하는 과정이 바로 첩화이다. 그것이 창의성이 형성되는 순간이다. 따라서 창조는 바로 상호적 관계에 의한 이질적인 결합 자체를 의미한다. 이러한 맥락에서 인간의 창의성은 이질적인 요소들을 결합하는 배치 행위이다. 그리고 그 결과는 혼종성으로 특징된다. 일찍이 20세기 중반에 로버트 라우센버그는 컴바인 캔버스로 이를 시도하였다.

관계의 미술

미술은 본질적으로 인간의 관계가 상호작용한 결과물이다. 미술작품의 질 또는 우수성은 그것을 만든 미술가가 관계된 성질에 의해 결정된다. 관계의 질과 함께 관계 항이 많으면 많을수록 풍요로운 작품이 만들어진다. 아르

헨티나에서 태어난 태국의 미술가 리크리트 티라바니자Rirkrit Tiravanija는 1990년 뉴욕의 폴라 알렌 갤러리에서 〈무제팟타이〔Untitled 1990 pad thai〕〉라는 혼합매체의 설치작품을 제작하였다. 티라바니자는 이 설치작품을 통해 관람객들에게 수프를 제공하면서 갤러리를 일대 무료 급식시설soup kitchen로 변모시켰다. 이와 같은 그의 음식 대접 프로젝트는 1993년에 개최된 제45회 베니스 비엔날레를 통해 유명해졌다. 티라바니자의 음식 대접 프로젝트는 관람객이 작품을 관람하거나 체험하는 수준을 넘어 직접 참여함으로써 작품의 일부가 되는 참여 예술의 성격을 지닌다. 부리오(Bourriaud, 2002)는 이를 "관계의 미술Relational art"이라고 명명하였다. 관계 미학Relational aesthetics 운동은 예술가들이 기획한 참여 설치 및 이벤트를 통해 예술가와 관람자 사이의 상호작용과 의사소통이 이루어짐으로써 미술을 형성하는 것이다.

　　상호작용에 의한 관계의 미학을 추구하는 미술가들은 기존의 전통적인 예술작품 제작과 구별되면서 인간관계가 요구되는 상황을 의도적으로 만들어 관객을 참여시킨다. 이 미술가들은 개인적이거나 개별적인 미적 묵상을 위한 대상을 만들기보다는 집단적 경험을 통해 새로운 인간관계를 형성하고자 한다. 티라바니자를 포함하여 안젤라 블로흐, 헨리 본드, 바네사 비크로프트, 피에르 위그, 필립 파레노, 마우리치오 카텔란, 리암 길릭, 펠릭스 곤잘레스-토레스 등 21세기의 미술가들은 관객을 필수조건으로 하는 미술작품을 통해 관람자의 편에서 의미를 만드는 행위를 시도한다. 그것은 작품의 의미를 무한히 확대하려는 차원에서 이루어진 것이다. 그러면서 관객과의 만남에 의한 우연적이고 변형적인 효과를 기대하기도 한다. 마치 매 순간 우연이 계속해서 끼어드는 법칙의 세계를 인정한 하이젠베르크의 양자역학 또는 모든 물질이 상호작용을 통해 존재한다는 닐스 보어의 상보성 이론과 같은 이치이다.

그림 125 티치아노 베첼리오, 〈우르비노의 비너스〉, 1534년, 캔버스에 유채, 119×165cm, 우피치 미술관.

텍스트로서의 미술

미술이 타자와의 상호작용의 산물이라는 정의는 또 다른 정의를 함의한다. 협업을 통해 상호 간의 관계에 의해 영향을 주고받는 인간은 들뢰즈와 과타리(Deleuze & Guattari, 1987)가 표현한 "사이-존재inter-being"를 상기시킨다. 한자어 "人間"은 바로 사람과 사람 사이의 사이-존재를 시사한다. 이와 같은 인간의 조건은 한 미술가가 작품을 만들 때에도 반드시 타자와의 상호적 관계가 이루어진다는 사실을 알려 준다. 이는 휴머니즘 사상을 고취하기 위해 모방을 금기시하였던 모더니즘의 이념과는 현저하게 다르다. 자넷 월프(Wolff, 1993)에 의하면, 휴머니즘은 타고난 개성과 잠재력을 강조하면서 결과적으로 인간의 근본적 특징인 타자와의 상호작용을 무시하였다. 이러한 이유로 휴머니즘은 다음과 같은 시나리오를 설정하였다. 그 예술가는 태어날 때부터 천재

성을 부여받았으며 늘 고독하였다. 고독함은 타자와의 상호작용이 일어나지 않았다는 우회적 표현이다. 그래서 그 미술가의 천재성은 죽어서야 인정을 받게 되었고 그 결과 그의 작품은 불후의 명작이 된다. 고흐가 그러하였고 음악가 베토벤도 그러하였다. 실로 많은 예술가들이 그러한 시나리오의 틀에 맞추어졌다.

모더니즘이 기획한 고독한 천재 시나리오에도 불구하고 미술가들의 실천에는 그가 받은 수많은 영향이 드러난다. 마네의 〈올랭피아〉**그림 12**는 르네상스 시기에 베네치아에서 활약하였던 티치아노 베첼리오의 〈우르비노의 비너스〉**그림 125**를 모델로 하여 만든 작품이다(Millet-Gallant, 2010). 많은 미술가들이 레오나르도 다 빈치의 〈모나리자〉**그림 114**를 토대로 자신만의 독특한 작품을 만들었다. 앤디 워홀의 〈서른이 하나보다 낫다〉, 마르셀 뒤샹의 〈L.H.O.O.Q.〉, 장 미셸 바스키아의 〈모나리자〉, 콜롬비아의 미술가 페르난도 보테로의 〈모나리자〉는 다 빈치의 〈모나리자〉를 토대로 한 변주 작품들이다. 뉴욕 현대 미술관MoMA에 소장된 메리 베스 에델슨Mary Beth Edelson의 1972년 작품 〈몇몇 살아 있는 미국 여성 미술가들〉은 레오나르도 다 빈치의 〈최후의 만찬〉의 예수와 제자들의 얼굴에 에델슨의 동료 여성 미술가들의 얼굴을 콜라주하였다. 인간의 두개골에 수많은 다이아몬드를 박아 넣은 데미안 허스트의 〈신의 사랑을 위하여〉**그림 126** 또한 미술의 역사에서 전혀 새로운 창조가 아니다. 허스트가 이 작품을 만들게 된 계기는 대영박물관에 소장된 작품, 즉 삼나무에 청록색의 터키석으로 모자이크화한 아즈텍 문명의 마스크 작품**그림 127**에서 영감을 받아서이다. 한쪽 방향으로 빛이 들어오는 실내에서 김치를 담그고 있는 한 여인을 조명한 한국의 미술가 김명희의 〈김치 담그는 날〉**그림 128**은 더 말할 나위 없이 17세기의 네덜란드 미술가 페르메이르 작품의 한국식 변주이다. 미술가들이 타자의 요소를 선택하는 데에는 어떤 계통이 존재하지 않는다. 이 점은

그림 126 데미안 허스트, 〈신의 사랑을 위하여〉, 2007년, 인골 백금, 다이아몬드, 사람 치아, 런던 화이트큐브갤러리.

그림 127 〈터키석 모자이크 마스크〉, 삼나무에 청록색의 터키석으로 모자이크화한 마스크. 미즈테-아즈텍(Miztec-Aztec), 멕시코, 1400-1521년, 16.80×15.20×13.50cm, 런던 대영박물관.

그림 128 김명희, 〈김치 담그는 날〉, 2010년, 칠판에 오일파스텔, 122×183cm, 개인 소장.

126	127
128	

21세기의 미술가들에게 더욱더 사실이다. 그들의 작품은 국가와 인종을 넘어 동서고금의 다양한 출처에서 유래한 하이퍼텍스트의 영향을 드러낸다.

인간의 삶 자체가 상호작용을 통해 가능하듯이, 한 미술가의 작품 세계 또한 여러 미술가의 영향을 섭렵하면서 형성된다. 미술사 서적에는 "A는 B의 화풍을 토대로 발전을 이룩하였다"라는 구절이 반복된다. 이는 타자의 영향을 받지 않은 천재 미술가, 스스로 화풍을 구축하였다는 자성일가自性一家한 미술가, 모방을 하지 않은 한 개인 미술가의 독창성의 표현이라는 모더니즘의 휴머니즘 사고와 충돌하는 문장이다. 포스트모던 사고는 타자의 영향을 받지 않고 마치 무에서 유를 창조하는 신의 능력, "창조creation"와 같은 인간의 능력, "창작creativity"을 부정한다. 우주의 에너지 또는 질량의 총량에 인간이 창조할 수 있는 것은 아무것도 없다. 다만 기존에 존재하는 것들의 결합인 변주만 가능할 뿐이다. 따라서 포스트모던 사고는 인간을 중심으로 한 휴머니즘이 인간의 능력을 너무나 과대평가하였음을 자각한다. 일찍이 루소는 인간과 원숭이의 본질이 모방하는 데에 있다고 하였다. 창의성은 언제나 다른 사람들의 아이디어, 생각, 양식을 자신의 것으로 만드는 "재창조"이다. 다시 말해 인간의 미술 활동은 다른 사람이 만든 작품을 모방하면서 타자 요소 자체를 탈바꿈시킨 것이다. 그것이 바로 "시뮬라크르"의 생성이다. 따라서 타자의 요소를 가져와 변주한 시뮬라크르가 차이를 만드는 방법이다. 기존에 존재하던 것의 변형이다. 이러한 방법으로 인한 타자 요소의 변형은 미술가에게 결국 무한의 세계로 다가온다. 그러한 타자와의 연결 접속이 많을수록 더욱더 풍요로운 작품 제작의 세계로 이어진다. 바로 덧셈의 미학이다.

창조적 변주인 재창조는 타자와의 상호작용을 통해 이루어진다. 문학 비평가이면서 기호학자인 롤랑 바르트는 이를 "텍스트"라고 말하였다. 텍스트는 다양한 관습들이 의식적으로 또는 무의식적으로 만나지는 상황에 대한 은유

로 "상호작용의 산물"을 뜻한다. 여기에서 텍스트는 문자나 글이 아니라 "짜인 직물textile"을 뜻한다.**59** 그것은 마치 기존의 날실과 씨실로 짜인 직물처럼 만든 것이다. 글쓰기는 여러 사람의 글을 섭렵하면서 인용과 재인용을 통해 이루어진다. 바르트는 이렇게 말하였다. "우리는 그것텍스트을 쓰는 것을 결코 멈출 수 없다. 그리고 해석은 의심할 여지 없이 읽는 것이다. 우리의 삶이라는 텍스트 안에서 텍스트를 계속 다시 써 가는 것이다"(Barthes, 1985, p. 101). 그래서 페스탈로치는 루소의 『에밀』을 참조하면서 『게르트루트는 그의 자녀를 어떻게 가르치는가』라는 텍스트를 써나갔다. 또한 아서 웨슬리 도우의 『구성』은 그가 살던 19세기 미술계의 최고 권위자 존 러스킨의 『드로잉의 요소들』이 참조된 텍스트이다. 인간의 모든 창작 행위는 결국 텍스트 쓰기이다. 희곡, 시, 작곡, 심지어 과학 이론 또한 기존의 것을 학습하면서 재구성한 변주이다. 그러한 재구성 행위는 다른 텍스트를 또다시 참조하면서 혼합하게 된다. 줄리아 크리스테바(Kristeva, 1984)는 이를 "상호텍스트성"이라고 부른다. 예를 들어, 마네의 〈올랭피아〉**그림 12**는 티치아노의 〈우르비노의 비너스〉**그림 125**의 영향을 받은 것에 국한되지 않고 또 다른 미술가들의 기존 작품들을 참조하였다. 〈올랭피아〉라는 작품 한 점을 제작하기 위해 마네는 조르조네의 〈잠자는 비너스〉에 표현된 요소를 가져왔다. 앵그르의 〈오달리스크와 노예〉**그림 1** 또한 〈올랭피아〉에 일정 부분 영향을 주었다. 〈올랭피아〉에서 나체의 올랭피아와 꽃을 든 흑인의 대비는 옷을 벗은 오달리스크와 옷을 입은 노예가 악기를 연주하는 모습을 그린 〈오달리스크와 노예〉의 또 다른 변주이다. 이 작품의 상호텍스트성은 당시 유럽을 열광시켰던 일본 판화의 양식이 가미된 점에서 찾을 수 있다. 판판하게 처리된 화면은 바로 일본 판화가 마네의 미술에 미친 영향이다. 고흐의 독특한 화풍 또한 그가 동생 테오에게 보낸 편지에서 말하였듯이 근본적으로 일본 판화에서 영감을 받은 텍스트이다.**60** "내 모든 작품은 어느 정도 일

미술로 이해하는 미술교육

본 미술에 바탕을 두고 있다.…… 일본 미술이 자국에서는 쇠퇴하였어도 프랑스 인상주의 미술가들 사이에서 다시 새로운 뿌리를 내리고 있구나."[61]

상호작용의 산물을 뜻하는 텍스트로서의 미술은 또한 문화적 산물로서의 미술이라는 정의를 함의한다. 다시 말해 미술가가 작품을 만드는 것은 그가 사는 삶의 유형을 표현하기 위해서이다. 마네의 〈올랭피아〉가 르네상스 미술가들에게 영감을 받아 제작한 작품임에도 불구하고 그것은 19세기 말의 파리 특유의 문화적 풍경이다. 마네는 다른 텍스트들을 참조하면서 결국 자신의 삶의 배경인 19세기 파리의 매춘부의 삶을 그린 것이다. 같은 맥락에서 페르메이르 작품의 변주인 김명희의 〈김치 담그는 날〉은 21세기 한국인 여성의 삶을 나타낸 것이다.

미술가들은 자신의 삶을 표현하기 위해 과거의 요소뿐만 아니라 자신이 사는 시대의 요소를 가져와 변주한다. 이것이 미술의 상호텍스트성이다. 그러므로 텍스트는 문화적 산물의 또 다른 이름이다. 한 집단의 사고방식, 삶으로서의 문화는 상호적 관계를 가진다. 즉, 인간 자체가 상호작용의 존재이기 때문에 삶의 표현으로서의 미술은 바로 그가 산 시대의 상호작용의 결과물이다. 따라서 포스트모던 시대에 미술가에 대한 정의는 새롭게 내려진다. 과거 아방가르드 미술가들은 주관성을 표현하는 독특한 개인이었다. 그리고 모더니즘 미술가들은 자율적인 존재로 간주되었다. 반면 포스트모던 미술가들은 텍스트의 의미를 포착하여 연결하면서 또 다른 의미를 만드는 창조적 변주자이다. 창조적 변주자로서의 미술가들은 같지만 같지 않은 차이의 시뮬라크르 생산자들이다. 그러므로 21세기의 미술가들은 자율적 존재가 아니다. 관계의 상호작용에 의해 독특성을 추구하는 사이-존재인 "人間"이다.

리좀 문화

한 집단의 삶의 유형으로서의 문화는 과거의 전통을 수직적으로 계승하는 것을 포함하여 다른 문화의 요소를 신속하게 채택하면서 끊임없이 변화한다. 그래서 한국 문화는 과거로부터 내려오는 전통을 존속시키는 동시에 타 문화의 영향을 받아들여 새롭게 변화한다. 과거 조선시대 미술가들의 실천, 예를 들어 문인화는 주로 중국의 영향을 받아 수직적으로 계승된 미술이다. 약 4만 년 전에서 3만 5천 년 전에 만들어진 구석기 시대 홀레 펠스의 비너스와 1만 5천 년 뒤인 약 2만 년 전에 제작된 빌렌도르프의 비너스가 거의 같은 형태를 유지하는 이유는 구석기 문화가 타 문화의 영향 없이 전적으로 수직적으로 전수된 문화이기 때문이다. 이에 비해 21세기 미술가들의 실천은 한 집단의 삶의 유형과 사고방식이라는 문화의 정의를 새롭게 해 준다.

현재의 삶은 긴밀하게 상호작용하고 있는 세계를 배경으로 한다. 그것은 과거의 문화를 수직적으로 고수하는 것이 아니라 타 문화와 긴밀한 횡적인 상호작용의 관계에 의해 전개된다. 21세기의 삶에서 상호작용은 복수적이며 배가적인 성격을 띠면서 더욱더 긴밀해지고 있다. 오늘날 정보 확산의 주된 매체인 인터넷이 전하는 지식 또한 지극히 복수적이며 상호적인 관계에 있다. 하나의 정보를 찾기 위해 인터넷을 검색하면 항상 다수가 따라붙는다. 모든 사이트는 다수의 무리로 연결되는 관계의 네트워크이다. 실제로 이러한 웹 서핑의 실행과 하이퍼링크 따라가기는 우리가 사고하는 방식에 영향을 미치고 있다. 부리오(Bourriaud, 2013)는 웹이 이질적 표면들의 동시적 존재로 구분되는 시각성의 한 방식이라고 설명한다. 따라서 이 시대의 지배적인 정신작용은 더 이상 과거 모더니즘의 과학적 사고가 제공한 빼기의 환원주의가 아니다. 백남준이 다다익선, 즉 "많을수록 좋다"라고 하였듯이 이 시대의 삶의 방식은

더하기이며 곱하기로 특징된다. 본질만을 추리는 빼기에 비해 곱하기의 정신 작용은 융통성을 부여하면서 그만큼 세계를 포괄적으로 넓게 볼 수 있도록 돕는다. 이러한 맥락에서 미술가들은 협업, 관람자와의 상호작용에 의한 관계를 통해서 작품을 완성한다. 그리고 미술가들이 작품을 만들 때에는 과거의 전통 미술만을 수직적으로 참조하는 것이 아니라 시공간의 경계를 초월하여 다양한 작품들을 연결 접속하여 변형시킨다. 이와 같이 문화가 단지 수직적 계승이 아니라 횡적인 관계를 통해 전개된다는 사실은 문화에 대한 다른 정의를 요구한다. 그것은 "리좀"이다.

"리좀rhizome"은 들뢰즈와 과타리(Deleuze & Guattari, 1987)가 발전시킨 개념이다. 리좀은 우리말로 구근 식물을 뜻하는 식물학 용어이다. 잡초, 잔디, 개나리, 감자 등과 같은 구근 식물은 리좀의 예에 속한다. 씨앗으로 번식하지 않는 것을 총칭하는 리좀은 그 번식이 나무뿌리에 비해 종횡으로 무진하다. 들뢰즈와 과타리에게 리좀은 우주가 존재하는 방식과 원리, 특징을 설명하는 용어이다. 1980년대 인터넷의 등장으로 대중화된 이미지는 지속적으로 자라며 선형적 마디들의 연결이 결합된 뿌리줄기와 같은 것이어서 위계나 중심, 체계를 구성하지 않는 양상이다. 리좀은 인터넷에 의한 유동적이고 비계급적인 구조, 그리고 상호 연결된 의미의 네트워크를 나타내기 위해 종종 사용된다. 인터넷의 접속이 말해 주듯 시작과 끝이라는 개념은 더 이상 의미를 가지지 않는다.

우주 또는 인간의 삶과 문화를 은유하기 위한 용어인 리좀은 위계적이고 계통적인 "나무-뿌리의 수목형"과 구분된다. 수목형의 나무는 미리 정해진 유전질에 따라 전개되고 발전하는 특징이 있다. 이러한 맥락에서 수목형적인 위계적 사고의 전형이 바로 저학년에서 한 초보적 학습이 고학년에 이르러 추상 개념을 이해할 수 있도록 한다는 교육학자 제롬 브루너의 "나선형 인지"이다.

그러나 인간의 인지는 그 중간에 다른 요소들과 접속하면서 한복판에서 자라나고 변화한다. 잡초 리좀은 사이에서 자라난다. 저학년에서의 인간의 인지는 횡으로 뻗으면서 무한한 바깥을 향해 가지를 뻗는다. 그것은 복수적 사고를 유도하면서 새로운 방향으로 전환한다. 마찬가지로 현재 인간의 삶은 하나의 계통을 중심으로 발전하는 나무-뿌리와는 다른 성격을 가진다. 실제로 포스트모던 사회의 정보 혁명은 과거와 다르게 횡적으로 뻗으면서 관계를 맺게 한다. 오늘날의 인터넷, 텔레비전, 유튜브, 넷플릭스 등은 이러한 횡적 관계를 더욱더 가속화한다. 이러한 매체들은 글로벌 차원에서 실시간으로 이루어지고 초고속이며 멀티미디어로 콘텐츠를 만드는 소서사의 소통을 가능하게 한다. 각각의 개인은 스마트폰을 이용하여 편리한 시간대에 소수의 관점과 개인 간의 소통 체계를 넓혀 가고 있다. 이러한 소통 매체의 확산은 인간의 삶의 방식을 한 세대에서 다음 세대로 전수되는 수직적이며 위계적인 나무-뿌리의 수목형이 아니라 인종과 국가의 경계를 넘어 횡적 관계를 맺으며 번식하는 리좀으로 개념화한다.

국가 간의 정체성 또한 마찬가지이다. 국가적인 문화와 정체성은 다각적이고 지속적으로 변화한다. 21세기 미술가들의 실천이 보여 주고 있듯이, 관계적 시각에서 문화는 혈연과 국가에 의해 나무뿌리처럼 수직적으로 전수되는 것이 아니라 횡적으로 상호작용하는 것으로 간주된다. 우리가 살아가는 방식은 타자의 요소를 채택하면서 스스로 변화하는 것이다. 따라서 포스트모던 사고가 지향하는 문화는 상호 소통, 관계, 거래와 같은 외부의 자극을 통해 형성되고 다이내믹하게 변화하는 "리좀 문화"로 정의된다.

요약

이 장에서는 동시대 미술을 경제·사회적 조건인 포스트모더니티, 사고 체계인 후기구조주의, 문화와 예술 운동인 포스트모더니즘을 배경으로 파악하였다. 20세기 중·후반에 이르러 산업 자본주의에서 후기 자본주의에 반응한 사회와 경제로 변화한 것은 서비스 부문의 성장과 정보 중심의 후기 산업사회의 형성과 긴밀하게 연관된다. 또한 생산체제에서 다른 행위자들 사이의 상호의존과도 유기적 관련성을 지닌다. 이러한 변화는 과거 대량생산 체제의 기계적 노동을 관계에 따라 협업하는 생산 조건으로 바꾸었다. 20세기의 대표적 대중매체인 텔레비전은 상층문화와 기층문화의 경계를 허물고 동시성의 정신작용을 초래함으로써 궁극적으로 이질성의 조합이라는 포스트모던 사고가 부상하게 하였다. 또한 인터넷은 복수성과 트랜스 코딩의 정신작용을 촉발하였다. 이러한 조건에서 긴밀하게 상호작용하는 세계는 더하기와 곱하기의 융통성을 요구한다. 또한 이와 같은 더하기와 곱하기의 사고 체계가 미술의 실제를 변형시키고 있다. 이러한 일련의 새로운 조건은 생산에서의 중심성, 거대담화, 원리와 원칙이라는 모더니티의 사고를 변화시켰다. 결과적으로 탈중심, 소서사, 구조의 불명확성으로 특징되는 포스트모더니티로 대체되었다.

후기구조주의는 불확정성, 우연, 해체, 관점주의, 텍스트, 상호텍스트성, 시뮬라크르, 차이 등을 사유한 철학이다. 후기구조주의에서 지식은 실증적이거나 객관적이지 않으며 단지 상호 주관적인 것으로 이해된다. 지식은 관계적이고 구성되는 것이며 기존의 것의 변형인 텍스트이면서 텍스트가 또 다른 텍스트를 참조하는 상호텍스트성의 성격을 가진다. 포스트모더니즘은 많은 문화들의 공존과 그것이 초래한 현상을 다루는 예술의 총체적 운동이다. 따라서 모든 문화권의 미술작품은 오직 그것이 만들어진 배경, 즉 그 문화를 토대로

이해되기 때문에 무수히 많은 시각 언어라고 할 수 있다.

복수적이며 배수적인 역동적 결합을 특징으로 하는 동시대의 포스트모던 미술은 과거 모더니즘 미술의 특징인 대서사의 "~주의"로 설명되지 않는 소서사이다. 포스트모던 체계 아래에서 동시대의 미술은 변화하는 정체성에 대한 탐구, 상층문화와 기층문화의 경계 타파, 절충주의, 트랜스 코딩 등을 특징으로 한다. 그리고 그것이 초래한 혼합성은 모순적 의미가 함께 내포된 이중 코딩으로 설명되기도 한다. 이러한 미술은 복수적 해석을 가능하게 한다. 따라서 해석으로서의 미술이다. 그리고 해석된 미술은 감상자의 편에서 또 다른 의미 생성을 유도한다.

과거 20세기의 모더니즘 미술이 한 개인 미술가의 독창성을 증명하기 위해 작품의 시작부터 완성까지 통제하였던 것과 달리, 21세기의 포스트모던 미술은 협업의 미술로 특징된다. 이는 20세기 말부터 진행된 노동 분업화의 맥락에서 이해할 수 있다. 그러한 미술은 본질적으로 상호작용의 미술이다. 따라서 포스트모던 미술은 관계적인 실천을 드러내고 있다. 같은 맥락에서 미술가가 관람자와 상호적으로 관계하면서 실천을 기획한다. 미술이 상호작용의 변주라는 시각은 롤랑 바르트의 텍스트 이론을 지지한다. 따라서 문화의 유동성이 특징인 포스트모던 사회에서 생산된 미술은 이질성의 조합인 텍스트이며 상호텍스트성의 성격을 가진다. 이러한 텍스트로서의 미술에 대한 포스트모던적인 견해는 결국 후기구조주의자, 특히 롤랑 바르트의 영향을 받아 의미의 시각적 상징인 "기호"로서의 이미지 변화를 나타낸 것이다. 그것이 들뢰즈에게는 바로 시뮬라크르의 생성이다. 이러한 맥락에서 아이디어는 독창적이고 안정적이며 객관적인 출처가 존재하지 않는다. 오히려 아이디어는 하나가 다른 하나를 참조하면서 파생된 차이의 시뮬라크르와 그것의 잠재성에 있다. 그것은 다양하게 개별화된 차이 그 자체로 존재한다. 원본과 모사품의 비교가

미술로 이해하는 미술교육

불가능한 시뮬라크르가 범람하는 세계이다. 이러한 맥락에서 포스트모던 미술은 반 아우라의 성격을 띤다. 포스트모던 사고를 미술 제작을 포함하여 인간이 창조해 온 관습들의 목록을 섭렵하는 행위로 보는 것은 결국 인간의 삶이 상호작용의 결과라는 점을 전제로 한다. 마찬가지로 미술가들의 작품은 그러한 상호작용의 결과물이다. 상호작용에 의한 미술이다. 이러한 맥락에서 미술은 문화적 표현으로 정의되었다.

　　문화는 우리의 경제적, 사회적 삶에 나타난 변화에 대한 끊임없는 반응의 기록이다. 다양한 출처의 문화적 요소를 탐색하고 번역하는 동시대 미술가들의 실천은 또한 모든 것이 관계할 수 있는 리좀으로서의 문화를 정의하게 한다. 그것은 19세기에 산업화와 자본주의가 발달하고 계몽주의가 전개되면서 교양과 문명의 동의어로 사용되었던 문화의 정의와는 현격하게 다르다. 19세기의 과학의 발전과 산업화의 성공은 과거에 비해 일반 대중에게도 물질적 풍요를 가져다주었다. 이는 인간이 진보하고 있다는 신념을 굳건히 하였다. 진보하는 인간은 문명화되어야 했기 때문에 19세기에는 교양으로서의 문화가 삶에 접목되었다. 20세기에 많은 문화들이 발견됨에 따라 문화는 특정 지역에서의 삶의 방법으로 정의되었다. 하나의 세계로서 국가 간은 물론이고 인간 간의 상호작용이 가속화되고 있는 21세기의 삶은 문화를 상호작용의 결과, 즉 관계의 결과로 정의하게 한다. 그러한 상호작용은 횡적으로 종횡 무진하는 리좀에 비유된다. 리좀 문화이다. 리좀 문화는 동시대의 미술교육에 새로운 비전을 제시한다.

학습 요점

- 20세기와 구분되는 21세기의 산업과 소통 체제의 변화를 이해하면서 이 점이 우리의 삶에 어떤 영향을 주고 있는지 설명한다.
- 후기구조주의 철학의 특징 중 네 가지를 골라 설명한다.
- 포스트모더니즘의 양상인 다원론이 초래한 제반 현상을 이해한다.
- 20세기 후반부터 21세기까지 진행 중인 동시대 또는 포스트모던 미술의 특징을 설명하고 모더니즘 미술과 다른 미술 매체의 유형에 대해 알아본다.
- 21세기 동시대 미술의 특징을 통해 과거 모더니스트 미술가와 구분되는 포스트모던 미술가를 정의한다.
- 나는 누구인가? "관계적 정체성"의 시각에서, 즉 고립된 자아가 아니라 한 가족의 일원으로서, 한국의 대학생으로서, 대한민국 국민의 일원으로서 관계 속에서의 자아 정체성을 파악한다. 또한 "서사적 정체성"의 시각에서 관계의 네트워크에서 일어나는 21세기의 여러 이벤트를 엮어서 이야기의 주인공 또는 주변인이 되어 살펴본다.
- 21세기 동시대 미술가들의 작품 제작과 관련하여 삶의 방식과 사고방식으로서 문화의 특징을 설명한다.
- 한 미술가의 작품을 골라 휴머니즘 시각과 비교하면서 텍스트의 개념으로 설명한다.
- 자연이나 삶에서 조화될 수 없는 양립 불가능성을 두 패널로 된 두 폭 회화로 만들고 그 내용을 설명한다.
- 주디 시카고의 〈디너 파티〉에 상응하는 한국의 작품을 만든다. 한국의 역사에서 유명한 역사적 여성들을 초대하여 〈최후의 만찬〉의 협업 작품을 만든다.
- 메리 베스 에델슨의 작품 〈살아 있는 미국 여성 미술가〉를 바탕으로 21세기 한국의 유명 여성 미술가를 다룬 〈살아 있는 한국 여성 미술가〉를 주제로 한 페미니스트 미술작품을 만들어 본다.
- 구근 뿌리인 리좀과 수목형의 나무뿌리가 번식하는 방법과 특징을 알아본다. 인터넷에서 리좀 건축물을 찾아보고 그 특징을 파악한다.
- 한 개인이 삶을 살아가는 방식을 리좀형과 나무뿌리형으로 나누어 그 특징을 비교한다. 또한 국가와 민족이 존속하는 방식을 리좀형과 나무뿌리형으로 나누어 그 특징을 파악한다.

관계 형성을 도모하는 미술교육

20세기 말부터 현재까지

21세기의 세계는 각기 다른 문화권이 좀 더 밀접하게 상호 연결되면서 글로벌 사회를 향해 급속하게 변화하고 있다. 국가 간의 경계를 넘는 정보의 교류가 보다 활발해지고 생산체제에서 국제적 협력과 분업이 이루어지면서 경쟁은 더욱더 치열해졌다. 미술가들 또한 이와 같은 경제적 생산체제와 비슷한 방법의 협업을 통해 관계적인 작품을 만들고 있다. 이러한 특징을 보여 주는 세계와 그 세계에 반응하는 미술가들의 작품은 상호작용에 의한 관계적인 삶의 조건을 다룬 것들이다. 그렇게 다양한 문화들이 공존하고 상호작용하는 환경은 미술가들로 하여금 포스트모던 사고의 전형인 정체성을 탐구하고 텍스트와 상호텍스트성의 미술을 만들게 하였다. 그것은 비슷하지만 각기 다른 차이의 시뮬라크르이다.

미술가들은 지속적으로 새로운 매체들, 특히 새로운 전자 및 디지털 기술이 고안해 낸 것들을 사용하면서 과거 모더니즘 사고체계에서 구분하였던 상층문화와 기층문화의 경계를 허물고 있다. 이미 20세기 중엽 과학과 산업 체

제가 제공한 물질문화의 영향을 다루기 위해 앤디 워홀은 대중문화적인 요소를, 리히텐슈타인은 만화적인 형태를 캔버스에 옮기면서 상층문화와 대중문화를 혼합하였다. 세계가 밀접하게 상호작용하면서 혼종성의 현상을 초래하였기 때문에 21세기 미술에서는 절충을 통해 한 가지 이상의 의미를 담는 이중 코딩이 자연스러운 표현 방법이 되고 있다. 또한 이러한 작품은 단일의 의미가 아닌 감상자에 따른 복수적 해석을 하게 한다. 그것은 감상자 편에서의 의미 만들기이다. 21세기의 문화적 표현으로 정의되는 이와 같은 동시대의 미술은 미술교육의 이론과 실제에 많은 것을 제공할 수 있다.

21세기 미술교육의 이론과 실제에는 더 이상 모더니즘의 이분법과 환원주의적 사고가 적용되지 않는다. 혼종성의 특징을 보이는 21세기의 삶을 배경으로 미술교육은 상호작용에 의해 관계 형성을 도모하는 시각에서 기획되고 있다. 그것은 덧셈과 곱셈에 의한 좀 더 포괄적이며 통합적인 사고 유형을 필요로 하는 것이다. 이 장에서는 후기구조주의에서 탐구한 인간의 특징을 살펴보기로 한다. 인간을 위한 미술교육의 이론과 실제를 개발하기 위해서이다. 이를 위해 먼저 많은 "문화들"의 확인이 궁극적으로 어떠한 사고체계를 전개하였는지를 살펴보기로 한다.

많은 "문화들"과 다원론

제1장에서 살펴본 바와 같이, 18세기 이후 제국주의가 가져온 영토 전쟁은 서양의 문화들과 전혀 다른 이국적이면서 이질적인 다양한 문화들의 공존을 확인시켰다. 18세기에 헤르더가 본 "문화들"은 결국 각기 다른 삶과 사고방식이 존재한다는 사고로 이어졌다. 그 결과 문화는 "한 집단의 삶의 유형과 사

고방식"이라는 인류학적 정의가 내려졌다. 그런데 그러한 많은 문화들이 확인되었던 19세기 말과 20세기 전반기의 세계는 과학이 제공한 패러다임이 지배하고 있었다. 그 당시 많은 문화권의 미술가들은 자신들의 지방색을 저버리고 미술의 보편성과 절대성의 이념을 좇아 서양 문화에서 제시한 추상미술의 제작에 전념하였다. 그것은 과학과 기술의 패권이 문화의 패권으로 이어졌다는 뜻이다. 따라서 이러한 분위기에 편승하여 19세기 말과 20세기 초의 문화적 현상은 "멜팅 팟the melting pot"으로 간주되었다. 멜팅 팟은 이질적인 문화적 요소가 주류 문화에 의해 "녹아내리면서" 더욱 균질한 "단일문화mono-culture"를 만들게 된다는 담론에 대한 은유이다. 이와 같은 단일 문화의 개념이 1780년대에 처음 쓰이기 시작하였다(McDonald, 2007). 이 용어는 20세기 초 미국 이민자들의 문화적 통합을 묘사하기 위해 사용되었다. 멜핑 팟 이론은 주류 문화에 의한 다양한 하위문화의 동화assimilation 이론이다. 그것은 모더니즘의 절대성과 보편성의 담론에 입각한다.

도너 골닉과 필립 친(Gollnick & Chinn, 1990)에 의하면, 1915년에 몇몇 철학자와 인류학자는 동화 이론의 타당성에 의문을 제기하기 시작하였다. 이들은 미국 사회가 주류 문화에 의해 하나로 통일되기보다는 오히려 다양한 문화들이 뚜렷한 문화적 뿌리를 그대로 유지한다고 주장하였다. 다양한 문화들이 공존하는 사회는 멜팅 팟이라기보다는 모자이크, 샐러드 볼, 만화경과 같은 이미지였다. 따라서 미국 내의 주류 문화 외에 많은 문화들이 공존하고 있다는 "문화적 다원론 또는 다원주의cultural pluralism"가 점차 설득력을 얻게 되었다(Sleeter & Grant, 1988).

문화의 "복수주의"를 뜻하는 다원론의 정의는 무수한 차이를 가진 이질적 문화들이 그 뿌리를 그대로 간직한 채 공존한다는 뜻이다(Gollnick & Chinn, 2009). 즉, 명확히 구분이 가능한 많은 문화들이 존재한다는 것이다. 멜팅 팟

이론과 같이 미국의 주류 문화에 히스패닉 이민자들의 문화가 녹아내리듯 융화된다면 미국의 학교에서 히스패닉 문화를 가르칠 필요가 없다. 단지 미국의 주류 문화인 백인 남성의 문화, 그리고 그 문화의 뿌리인 유럽 문화 위주로 가르치면 된다. 다원론을 받아들이면서 다문화 주창자들은 문화적으로 다양한 그룹들 간에 본질적인 차이가 존재함을 주장하게 되었다. 영원히 융화될 수 없는 차이, 그러한 차이로 구성된 다양성의 세계인 것이다. 그래서 민주사회에서 소수 민족도 자신들의 권리를 주장할 수 있다는 당위성이 제기되었다. 이렇듯 처음 헤르더가 확인하였던 복수의 "문화들"이 현실적으로 인정된 계기는 20세기에 들어 미국과 영국 같은 나라에 이민자들이 유입되면서부터이다. 1915년에 문화적 다원론이 확인되자 미국에서는 1920년대부터 간헐적으로 다문화주의의 필요성이 제기되기 시작하였다. 그러다 대략 20세기 중반 이후에 북미와 서유럽을 중심으로 문화적 다원론을 이론적 배경으로 한 "다문화주의multiculturalism"가 크게 부상하게 되었다.

문화적 다원론에 기초한 다문화주의는 "문화의 상대주의"를 이론적 배경으로 한다(박정애, 1993). 하나의 문화를 또 다른 문화에 준거해 판단할 수 있는 합리적 근거는 존재하지 않기 때문이다. 문화의 상대주의는 한 개인의 사고나 믿음이 그 사람의 고유한 문화를 기초로 한다는 점을 전제로 한다. 따라서 어떤 문화가 우위에 있다고 할 수 없다. 단지 차이만이 존재한다. 그 결과 다문화주의에서는 "차이"의 확인이 주요 목적이 되었다. 그럴 경우 문화의 다양성을 이해함과 동시에 타자를 존중하는 민주주의 사회를 구축하는 것이 가능해지고 이민자와 같은 특별한 소수 그룹의 권리를 도모할 수 있다. 다문화주의는 다양한 그룹들 간의 문화와 그 차이를 확인하고 같은 지역에 살고 있는 공동체의 공통된 정체성을 발전시키는 데에 목적을 두었다(Kymlicka, 1995; Parekh, 2000).

문화의 상대주의 시각에서 미술 또한 백인의 유럽·북미 문화가 생산한 미

술에 우월성을 둘 수 없다. 세계의 미술이 각기 다른 성격의 이질적인 문화들에서 유래한 것으로서 공존한다면, 그 미술작품에 대한 평가 역시 그것을 만든 문화를 기준으로 하여야 한다. 20세기 말에 한국에서 유행하였던 담론인 "가장 한국적인 것이 세계적인 것이다."는 바로 문화의 상대주의에 근거한다. 같은 맥락에서 그동안 미술의 역사에서 주류에 벗어나 있던 여성 미술가들 또한 여성 특유의 "페미니즘과 미술"의 지위를 얻게 되었다. 이렇듯 많은 문화들의 확인은 여성 미술뿐 아니라 그동안 소외되었던 낳은 소수 민족, 즉 비주류 문화에 대한 관심을 고조시키게 되었다. 그 결과 "다문화 미술"의 존재 또한 확인되었다.

인간 중심에서 문화 중심으로의 패러다임 변화

많은 "문화들"이 공존한다는 뜻은 다양성과 차이가 제각기 다른 삶과 사고에서 비롯된다는 논리이다. 따라서 많은 문화들의 인정은 "문화 중심"의 자세를 취하게 되었다. 문화가 특정 집단의 삶의 양식과 사고 방식으로 정의되기 때문이다. "문화 중심"이란 문화는 다양하고 인간은 다양한 하위문화들에 영향을 받는다는 점을 전제로 한다.

한 집단의 삶의 유형과 사고방식으로서의 문화는 많은 하위문화들로 구성된다. "한국의 문화적 정체성"**도표 1**을 통해 이해할 수 있듯이, 우리는 한국인으로서 거시문화macroculture인 "한국 문화"를 공유한다. 그러면서 각기 다른 가치와 속성에 따라 나뉘는 다양한 미시문화microculture 또는 하위문화subculture에 속해 있다. 미국의 사회학자 밀턴 고든(Gordon, 1964)은 각기 다른 문화적 배경을 가진 사람들이 사회·경제적 지위에 따라 공통적으로 공유하는 삶의 양식을 확인하였다. 상층문화, 중층문화, 하층문화가 존재한다. 인종에 따라 백인 문화, 동양인 문화, 흑인 문화가, 성에 따라 여성 문화와 남성 문화가 존재

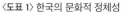
〈도표 1〉 한국의 문화적 정체성

한다. 종교에 따라서도 각기 다른 문화권이 형성된다. 유교 문화권, 불교 문화권, 기독교 문화권, 이슬람 문화권 등이 있다. 언어 또한 우리가 사고하는 방식에 많은 영향을 준다. 따라서 영어 문화권, 불어 문화권, 독어 문화권, 한자 문화권 등의 언어 문화권이 있다. 생물학적 나이 또한 우리에게 나이에 맞는 각기 다른 사고방식을 가지게 하는 중요한 요인들 중의 하나이다. 결과적으로 청소년 문화, 중년 문화, 노인 문화 등이 존재한다. 마지막으로 상기의 요소들에 의해 정체성을 구분하는 것이 가능하지 않을 경우 예외성을 고려할 수 있다. 이 요소들을 근거로 하여 미국에서 다문화주의에 입각한 교육과정을 기획할 때에는 계급class, 민속성ethnicity, 인종race, 성gender, 종교religion, 언어language, 나이age, 예외성exceptionality 등을 분석한다(Gollnick & Chinn, 1990). 이러한 구분은 한 개인의 삶과 사고방식이 철저하게 그가 속해 있는 문화를 단위로 형성된다는 "문화 중심" 사고에 입각한다. 문화 중심의 포스트모던 사고는 인간이 상호작용의 존재임을 전제로 한다. 직업에 따른 다양한 하위문화도 존재한

다. 한 개인이 "교사 문화권"에 들어갔을 때 그 문화를 배우지 않으면 생존이 불가능하다. 따라서 각각의 "문화 지대culture zone"에 들어가면 교사는 교사다운, 노동자는 노동자다운, 공무원은 공무원다운 사고방식을 습득하고 이를 구성원과 공유하게 된다. 그리고 인간이 각기 다른 하위문화에 영향을 받는다는 점은 문화가 한 사회적 그룹이 생존하기 위한 방법이라는 점을 시사한다. 이러한 문화 중심은 인간이 각자 "타고난" 잠재력과 개체성을 가진다는 인간이 중심이 된 휴머니즘과 직접적으로 갈등한다.

문화적 표현으로서의 아동 미술

20세기 초에 프란츠 치첵은 어른이 간섭하지 않는 한 어린이가 자발적으로 자신의 내면세계를 표현한다는 인간 중심의 이념적 사고에 충실하면서 성인의 미술과 구분되는 "아동 미술"의 존재를 알렸다. 치첵의 전통을 좇은 빅터 로웬펠드는 자유로운 교수법을 강조하였다. 이와 동시에 그 자신이 살던 20세기 중반에 피아제와 같은 심리학자들이 주장한 인지발달론의 영향을 받아 나이에 따라 변화하는 아동의 보편적인 표현발달 단계를 주장하였다. 그러나 포스트모던 사고는 이러한 모더니즘의 보편성 이념을 부정한다. 아동 미술 또한 아동이 사는 삶과의 상호작용에 의한 문화적 표현으로 이해하게 된 것이다.

아동이 그린 그림은 그들이 경험한 다양한 "많은 세계들many worlds"의 표현이기 때문에 각기 다른 "많은 아동 미술"이 확인되었다. 많은 문화들이 만든 다양성과 차이로 존재하는 아동 미술이다(Wilson, 2004). 브렌트 윌슨과 마조리 윌슨(Wilson & Wilson, 1979)에 의하면, 아동이 만든 작품은 그가 본 세계에 대한 시각화이다. 아동은 친구나 선배에게 배운 도식과 상징을, 그리고 경험한 환경, 만화, 텔레비전 등에서 본 이미지를 이용하여 그림을 그린다. 그렇기 때문에 중국 아동의 미술은 중국에서 통용되는 도식과 상징을 사용한 삶의 은

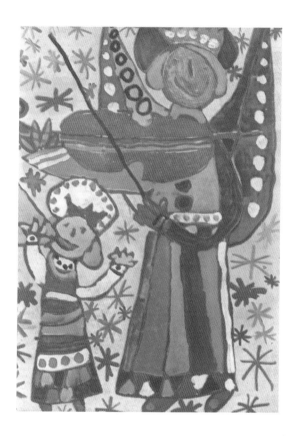

유적 표현이다. 일본 아동의 미술은 일본 문화적 표현이다. 마사미 토구(Toku, 1998)는 일본 아동들의 작품에서 일본 특유의 삶의 표현을 확인할 수 있었다. 일본의 아동들은 학교 운동장을 중심으로 일어나는 활동을 시각적으로 표현 하면서 하늘에서 새가 내려다보는 시각, 즉 "조감법bird's eye view"을 자주 구사 할 뿐 아니라 만화적인 표현을 즐겨 한다. 조감법은 중국을 비롯하여 한국과 일본의 전통 회화에서 흔히 사용되었던 시각이다. 또한 아동들의 활동 공간으 로서 운동장의 이미지는 한국 아동들의 작품에서도 흔히 찾아볼 수 있다. 학 교 환경에서 빼놓을 수 없는 주요한 공간이기 때문이다. 한국의 아동은 천사 를 거의 그리지 않는다. 이에 비해 서양 아동의 작품**그림 129**에서는 천사가 주

그림 130 한국 아동 작품, 〈오리 구경〉, 『미술 2』, 1971년 3월 1일 발행, 문교부, 고려서적주식회사.

요 소재 중 하나이다. 이는 문화적 표현으로서의 아동 미술을 실감시켜 준다. 한국의 아동이 철조망 안의 동물^{그림 130}을 그리는 것 또한 그들의 문화적 표현이다. 이는 아프리카 아동들이 결코 이해할 수 없는 시각화이다. 같은 맥락에서 김미남(2007)은 한국 사회에서 가치 있게 생각하면서 결과적으로 아동에게 기대되는 미술 유형을 확인한 바 있다. 아동 스스로가 아닌 학부모의 결정으로 한국의 아동들이 학원에서 미술을 배우는 것이 그 예에 해당한다. 이 경우는 아동 미술도 학원 강사의 미술도 아닌 학원이라는 하위문화가 만들어 낸 "학원 양식"의 미술이다. 이는 아동 미술이 본질적으로 사회화된 학습 형태이며 수많은 하위문화를 단위로 만들어지는 형태임을 말해 준다.

 아동 미술 또한 그들이 사는 다양한 하위문화 내에서의 상호작용을 통해 생산된 시각 형태이다. 이러한 맥락에서 러시아의 심리학자 레프 비고츠키Lev

Vygotsky의 시각으로 아동 미술을 살펴보면 주변과의 상호작용이 만들어 낸 산물이다. 따라서 아동 미술은 시대와 지역을 초월하여 나이에 따른 자연적이며 보편적인 발달 단계 적용이 어렵다. 오히려 친구나 선배와의 상호작용에 따른 "근접 발달 영역Zone of Proximal Development: ZPD"과 비계설정Vygotsky scaffolding [62]이 존재한다.

다문화 미술 감상

문화 중심의 시각에서 미술계를 살펴보면서 과거 모더니즘에서 백인 중심의 유럽과 미국의 미술에 우위를 부여하였던 당위성은 그 근거를 잃게 되었다. 한국 미술은 한국의 역사와 문화가 만들어 낸 특유의 것이며, 일본 미술은 다른 나라와 비교할 수 없는 일본의 특수성이 만들어 낸 결과이다. 어떤 것도 우위에 둘 수 없다. 따라서 문화 중심을 이론적 배경으로 하는 다문화주의에서는 과거 대가 예술가의 기준에 의해 선택되지 않았던 다양한 사람들과 그룹들의 소서사에 관심을 표명한다. 결과적으로 미국 내의 소수그룹도 자신들의 문화와 미술에 대해 말할 권리가 있다. 비주류의 한국인 이민자들 또한 미국의 교실에서 "여기 한국 미술이 있다!"라고 주장하게 되었다. 미국 사회가 민주주의를 존중하려면 다양한 비주류 문화들도 미국의 교실에 도입하여야 한다는 목소리가 설득력을 얻게 된 것이다.

1980년대 이후 서유럽과 북미에서는 문화적 다원론과 다문화주의를 이론적 배경으로 한 다문화 교육이 미술교육의 가장 중요한 주제로 부상하였다. 많은 삶의 유형과 사고방식이 차이로서 존재하는 세계이다! 그래서 미술을 통해 다양한 삶의 유형과 사고방식을 가르쳐야 했다. 그 결과 미술을 이용하여 많은 문화들을 가르치는 이론과 실제가 만들어졌다. 이러한 맥락에서 다문화 미술교육은 학생들로 하여금 세계적 시각을 가지게 하는 것을 목적으로 한다.

그림 131 달항아리,
조선시대, 도자기(백자), 높이
43.8cm, 몸통지름 44cm,
국립고궁박물관.

따라서 "자민족 중심주의ethnocentrism"는 다문화적 이해를 위해 지양되어야 할
사고 유형이다(McFee, 1986). "한국 미술의 우수성을 전 세계에 알리자!," "우
리나라의 달항아리가 세계 최고이다!" 바로 자민족 중심주의에 입각한 언표
행위이다. "달항아리"그림 131는 몸의 형태가 보름달과 같다고 하여 조선시대
의 순백자 항아리에 붙여진 이름이다. 달항아리의 독특한 형태가 조형적으로
세계에서 가장 아름답다는 평가는 지극히 주관적이다. 때문에 그에 대한 이유
를 논리적으로 증명할 수 없을 뿐 아니라 다른 나라 사람들이 쉽게 수긍할 수
없을 것이다. 따라서 그것은 단지 "주장"일 뿐이다. 이와 같이 미술품의 외형
적 형태만으로 평가하는 것은 "삶의 표현"으로서의 미술에 대한 이해를 어렵
게 한다. 오히려 조선시대의 순백자와 달항아리의 독특성은 바로 세계에서 유

미술로 이해하는 미술교육

례를 찾을 수 없을 만큼 독특한 조선인의 삶의 표현으로 이해해야 한다. 김홍
도의 〈씨름〉^{그림 132}에서 볼 수 있듯이, 달항아리는 아무런 색을 입히지 않은 흰
옷을 일상복으로 입었던 "백의민족"의 삶의 표현이다. 이렇듯 삶의 표현으로
서의 미술이기 때문에 달항아리는 다른 문화권에서는 생산될 수 없는 조선시
대 특유의 문화적 산물이다. 그리고 이러한 이유에서 다른 문화권에서도 그
대안이 존재하는 것이다.

　미술작품은 각기 다른 문화를 배경으로 생산된다. 따라서 자민족 중심주
의는 다른 문화권에 대한 이해를 저해한다. 그것은 궁극적으로 문화의 다양성
과 차이를 파악하기 어렵게 한다. 따라서 달항아리는 유교적 이념에 충실하고
자 특별히 흰옷의 착용을 일상화하였던 조선인의 삶의 표현이라고 가르쳐야

할 것이다. 이를 위한 방법이 "사회학적, 인류학적 접근"이다. 이것은 미술작품이 만들어진 삶을 배경으로 한 감상을 기획한다.

미술작품 감상의 사회학적, 인류학적 방법

미술작품은 그 문화적 배경에서 감상할 수 있는 문화적 산물이며 재생산의 형태이다. 따라서 다른 문화들의 미적 가치와 형태에 기초하여 미술작품을 감상하기 위해서는 먼저 문화와 관련하여 탐색해야 한다. 즉, 하나의 미술작품이 어떠한 문화에 의해 만들어졌는지를 조사하는 것이다. 이를 위해 한 집단의 삶의 유형과 사고방식으로서의 문화는 우리가 의미를 만들어 가는 기본 단위로 간주된다. 각기 다른 문화를 단위로 미술작품이 만들어진다. 따라서 미술작품은 그것을 만든 문화에 대한 내재적 접근을 통해서만 이해할 수 있다. 다시 말해, 각각의 나라가 다른 언어를 사용하는 것과 마찬가지로 미술작품 또한 그 작품이 만들어진 문화권을 토대로 이해되어야 한다. 문화를 통해 미술작품을 이해하는 방법은 한 문화권 내에서 미술의 지식을 타당하게 하는 힘의 영향을 설명하는 것이다. 따라서 미술에 대한 이와 같은 포스트모던적 이해는 과거 모더니즘에서 미술이 초연한 미적 경험을 제공하기 위한 특유의 목적을 수반하는 독특한 현상으로 정의된 것과 갈등한다. 모든 문화권의 미술이 그것이 만들어진 문화를 배경을 통해 이해될 때 미술은 더 이상 보편적인 시각 언어가 아니다. 미술작품이 만들어진 "배경"을 이해할 때 "많은 문화들과 많은 미술들"을 인정하게 된다. 이것이 바로 다문화 미술교육의 목표이다.

다른 문화권에서 만들어진 미술의 배경적 이해는 기존의 형식주의 렌즈로는 어려운 것이다. 에드먼드 펠드먼이 고안한 감상은 전 세계의 모든 미술을 조형의 요소와 원리에 의한 형태 분석에 집중한 것인데 그 이론적 틀은 형식주의이다. 따라서 펠드먼 감상은 미술의 외형적 요소를 이용하여 미술가가

그 작품을 어떻게 구성하였는지를 중심으로 탐구한다. 작가의 의도와 목적을 생각하는 해석 또한 한 개인 미술가의 내면적 욕구에 의한 것임을 드러내는 데에 있다. 따라서 미술가가 자신의 주변 환경과 어떻게 상호작용하면서 그 작품을 만들었는지에 대한 이해는 지극히 간과되었다. 그래서 미술작품은 미술가 개인의 독창적 표현임을 증명하고자 하였다. 바로 "인간 중심적" 접근의 전형이다. 미술에서의 인간 중심적 자세는 인간 고유의 타고난 또는 주체에 의한 능력을 중시한다(Wolff, 1993).

　문화와 관련하여 미술작품을 감상하기 위해 미국의 미술교육자 준 킹 맥피(McFee, 1986)와 그레이엄 찰머스(Chalmers, 1981)는 "사회학적, 인류학적 방법"의 감상을 고안하였다. 사회학은 공동체의 관계 패턴, 사회적 상호작용, 일상을 둘러싼 문화를 연구하는 학문의 한 분과이다. 또한 인류학은 인간에 관한 과학적인 탐구를 위해 인간의 행동 및 과거와 현재의 사회를 연구하는 학문 영역이다. 사회학적, 인류학적 감상은 미술작품을 배경적으로 이해하기 위한 접근법이다. 맥피(McFee, 1986)는 사회학과 인류학이 제공한 시각으로 미술작품을 파악하기 위해 다음과 같이 "문화적으로 답하는" 질문을 고안하였다.

이 그룹의 미술에 나타난 문화의 영향은 무엇인가?

문화가 이 작품에 어떻게 반영되었나?

이 작품은 문화적 가치, 특성, 태도, 믿음, 역할을 어떻게 전하고 있는가?

이 작품을 평가하는 그 그룹의 기준은 무엇인가?

이 작품에는 전통의 어떤 특성이 반영되어 있는가?

그 문화권에서 예술가는 어떤 역할을 하고 있는가?

그 문화권에서 예술가는 어떻게 교육받고 있는가?

그 문화권에서 이 예술가는 어떤 지위를 가지고 있는가?(p. 14)

사회학적, 인류학적 방법의 미술 감상은 먼저 그 작품이 "왜" 만들어졌는지를 파악해야 한다. 누가, 어떠한 목적으로, 누구를 위해 그 작품을 만들었는지 알아야 한다. 이는 결국 그 미술작품이 만들어진 사회와 문화에 대한 심층적 이해를 도모하게 한다. 맥피가 주창한 문화적 다원론을 지지하는 맥락에서 스터, 페트로비치-므와니키, 왓슨은 미술작품이 만들어지는 데에서의 거시문화와 하위문화의 영향을 다음과 같이 확인하였다(Stuhr, Petrovich-Mwaniki, Wasson, 1992). 즉, 문화적 배경, 지리적 배경, 시대적 배경, 미술작품의 역할, 그리고 미술작품의 생산에서의 중요한 양상 등이다. 다음은 사회학적, 인류학적 배경으로 미술작품에 대한 이해를 도모하기 위한 일련의 질문 유형이다.

작품 묘사에 대한 질문

1. 이 작품의 특징에 대해 설명해 볼까요?

2. 무엇이 그려져 있나요?

미술작품이 만들어진 시대에 대한 이해를 위한 질문

3. 어느 시기에 만들어진 것 같아요? 먼 옛날일까요? 아니면 요즈음일까요?

4. 왜 먼 옛날에 만들어졌다고 생각했나요? 현재 사는 사람들이라면 어떻게 만들었을까요?

미술작품의 사회 문화적 배경에 대한 이해를 도모하기 위한 질문

5. 이 작품은 어느 나라 사람이 만들었는지 상상할 수 있나요?

6. 왜 한국 사람이 만들었다고 생각하나요? 미국 사람이 만들었다면 어떻게 달라졌을까요? 그 이유는 무엇인가요?

7. 만약 한국 사람들 외에 다른 나라 사람들이 이 작품을 보았다면 어떻게 이

해했을까요?

8. 다른 나라 사람들이 이 작품을 이해할 수 없는 이유는 무엇일까요?

9. 이 작품이 미술관에 오기 전까지는 어디에 있었을까요?

10. 이 작품이 어떻게 해서 미술관에 오게 되었을까요?

11. 누가 이 작품을 제작하길 요구하였을까요?

12. 어떠한 이유로 이 작품을 만들라고 요구하였을까요?

13. 이 작품이 예전에는 어떻게 사용되었을까요?

14. 또한 현재에는 어떻게 사용하고 있을까요?

15. 어떠한 이유로 이 작품의 기능이 과거와 다르게 변화하였을까요?

상기의 질문을 통해 학생들은 문화 단위로 생산되는 다양한 형태의 미술을 확인할 수 있다. 따라서 사회학, 인류학적 방법의 미술 감상은 그 작품이 만들어진 배경을 통해 많은 문화적 가치와 차이 및 다양성을 이해하도록 해 준다. 그러나 이 방법은 각기 다른 독립 체제로 존재하던 과거 문화권의 미술에 한정하여 적용할 수 있다. 다시 말해, 이 방법을 통해 세계가 끊임없이 상호작용하면서 지속적으로 변화하는 21세기 미술가들의 작품을 이해하는 것은 어렵다.

21세기의 삶과 다문화 미술교육

다문화 미술교육이 미국의 학교에 도입되었던 1980년대에는 다른 문화권에서 만들어진 과거의 미술작품을 감상한 다음 직접 제작해 보는 것이 일반화된 실습이었다(Cahan & Kocur, 1996). 그런데 다문화 미술교육이 부상하게 된 원래의 취지는 미술을 통해 다른 문화권의 삶의 유형과 사고방식에 대해 학습하는 것이었다. 그렇게 하면서 다양성과 차이를 확인하기 위해서이다. 같

은 맥락에서 한국에 다문화주의가 도입된 계기는 20세기 후반부터 외국인 노동자들이 점진적으로 유입되고 주로 농촌 지역에서 한국인 남성과 외국인 여성의 결혼이 증가하면서 한국도 더 이상 단일민족 국가가 아니라는 인식이 팽배해지면서이다. 한국의 학교에서도 다른 문화들에 대해 이해가 있어야 했다. 그리고 그에 대한 전형적인 방법이 다른 나라의 과거 미술작품을 학습한 다음 실습으로 연결하는 것이었다. 따라서 미국 문화를 탐구하기 위해서 과거 아메리카 원주민의 삶을 학습한 다음 그들의 미술품, 예를 들어 아메리카 인디언의 마스크를 실제로 만들어 보았다. 그러나 그러한 마스크는 이미 과거의 유물로서 현재의 삶을 살고 있는 아메리카 인디언의 삶의 유형과 사고방식과는 별반 관련성이 없는 것이다. 따라서 미술을 이용하여 문화의 차이와 다양성을 이해하려던 다문화 미술교육의 의도와는 처음부터 괴리가 있다.

21세기에 적절한 다문화 미술교육과정의 내용과 방법에는 동시대 미술작품을 이용하여 그 작품을 배경적으로 파악하는 것이 포함된다. 동시대의 미술작품에는 현재의 문화가 표현되어 있기 때문이다. 또한 삶의 유형과 사고방식으로서의 문화라는 정의에 입각하여 다문화 미술교육은 일상생활에서 직면하는 사회 문제, 인종주의, 정체성 문제, 한 사회적 구성체 문제, 다양한 하위문화에서 일어나는 갈등, 한 가족의 세대 간 문화적 차이 등 현재 일어나고 있는 제반 삶의 이슈를 다룰 수 있다. 이러한 문화 현상을 파악하기 위해서는 다른 학문 영역과 연결된 통합 학문 방법으로 접근해야 한다. 그런 다음 그 내용을 미술 실기 학습으로 심화한다. 이러한 맥락에서 다문화주의는 한 공동체 내의 가치에서 야기되는 혼란과 갈등을 현미경적으로 고찰하는 자세를 취한다. 결과적으로 다문화 교육 또는 미술교육은 그 사회 안에서 부상하는 지배적 담론에는 민감하지 않다. 오히려 21세기 한국 사회 곳곳에서 갈등을 유발하는 차이로서의 문화에 대한 이해가 21세기 다문화 미술교육의 학습 내용이 될 수

있다. 예를 들어 시대에 따라 변화한 가족 형태와 그 가족의 세대 간 문화적 차이, 한국전쟁이 한국 문화에 미친 영향, 남북 갈등, 좌파와 우파의 극심한 이념 대립, 성 소수자들에 대한 편견 등이 좋은 사례이다. 이러한 시각에서 포스트 모던 미술교육은 미술을 통해 문화를 이해하고자 한다. 그리고 다문화 미술교육이 바로 그 전형에 속한다.

다원론에 기초한 다문화주의에 대한 비판

다원론을 신봉하는 다문화주의자들은 문화가 한 그룹의 정체성을 형성하는 주요한 요소라고 주장한다. 다시 말해, 문화는 한 개인의 정체성을 이해하는 데에 가장 근본적인 요인으로 이해되었다. 나는 누구인가? 이 질문에 대한 답을 찾기 위해서는 자신이 속한 문화를 배경으로 정체성을 탐색해야 한다. 문화에 대한 이와 같은 이해는 문화적 그룹이 상대적으로 "단일문화"를 공유한다는 믿음을 공고히 하였다. 한국인이라면 반드시 다른 문화와 뚜렷하게 구별되는 한국적인 문화적 정체성을 가지고 있다는 것이다. 한 개인 특유의 기질이 바로 그 문화에서 기인한 것으로 간주되었다. 한국인이라 그런 기질이 있는 것이다! 문화가 한 개인의 정체성을 파악하는 잣대가 되었다. 따라서 문화적 다원론에서는 결국 모든 한국인 개개인을 하나로 묶는 네트워크의 거시문화로 한국 문화를 정의하게 되었다. 그 결과 개인적 담론이 무시되면서 그룹이 단지 한 단위로 취급되었다. 이러한 맥락에서 국제적인 전시를 할 때 미술가들은 국적을 밝혀야 한다. "한국 출신 미술가"는 감상자가 기대한 바대로 한국인답게 그려야 한다. 특히 서양인은 동양의 미술가에게 평화롭고 명상적인 선禪사상에 입각한 작품을 기대한다. 그리고 이러한 미술계의 다양성과 차이라는 의도적이고 전략적인 요구에 반응하여 한국의 미술가들은 한국 도자기, 불상, 옹기, 한지와 같은 과거 한국의 물질문화를 이용하고 있다. 그러나

그러한 과거의 문화유산이 21세기를 사는 한국 미술가들의 삶과 얼마만큼 관련이 있는가 하는 진정성의 문제가 제기된다.

문화는 한 집단의 삶의 유형이며 사고방식이다. 21세기 한국인의 삶은 과거의 물질, 예를 들어 조선 백자, 불상, 옹기, 한지 등과는 관련이 적다. 그러한 물질문화는 단지 과거 한국인의 삶의 표현일 뿐이다. 따라서 다양성과 차이라는 이름으로 과거의 물질문화로 현재를 고정시키는 다문화주의는 "타자로서의 타자"를 인식하는 수준에 머물러 있다는 비판을 받게 되었다. 문화는 다른 문화를 채택하면서 끊임없이 변화를 거듭하는 역동적인 과정이다. 그런데 한국인은 이런 사람들이고 일본인은 저런 사람들이라는 차이를 확인하는 문화적 다원론은 결국 "변치 않는 타자"라는 명제를 저변에 깔고 있다. 이러한 맥락에서 자아의 복수적이며 관계적인 차원이 지극히 간과되었다. 이 점이 바로 기존의 다원론에 기초한 다문화주의가 지닌 한계이다. 즉, 문화적 다원론의 렌즈로 바라본 인간은 그가 태어난 곳에 정박하여 결코 이동하지 않고 변화하지 않는 고향의 뿌리를 영원히 간직한 존재이다. 그러나 21세기의 미술가들은 세계를 돌아다니고 상호 간에 영향을 주고받으며 타자와의 연결 접속을 통해 현재 진행형으로 변화하는 존재이다(박정애, 2018).

결국 다문화주의는 집합적 정체성, 즉 단체적 소속감을 만들기 위한 수단으로 사용되는 경우가 많다. 그 결과 구조주의의 덫에 갇히게 되었다(박정애, 2020). 이러한 맥락에서 다문화주의에서는 "문화"가 바로 한 개인의 정체성을 형성하는 근본적인 구조로 이용되는 것이다. 따라서 포스트모던 사유인 후기구조주의의 시각에서 볼 때 문화, 즉 한 집단의 삶의 유형과 사고방식은 하나의 기원이 분명하고 뚜렷한 구조가 있는 것이 아니라 끊임없이 수정되고 변화하기 때문에 포착하기가 지극히 어렵다. 삶의 유형과 사고방식은 "관계"에 따라 변화한다. 일찍이 루소가 주목하였던 바이다. 그러한 관계는 우연적 계기를

통해 형성되는 경우가 많다. 이렇듯 다원론에 기초한 기존의 다문화주의는 민주주의가 주장하는 평등을 해결하고자 하였지만 사회적 존재로서 상호작용하는 인간의 관계적 시각을 놓치게 되었다. 다문화주의에 따라 한국인으로서의 정체성을 확인하는 순간, 그 한국인은 이미 인터넷과 사회적 관계망을 통해 세계와 접촉하고 글로벌 차원에서 실시간으로 관계를 맺으면서 변화하고 있다. 관계에 따라 역동적으로 변화하는 정체성은 21세기 현재에 진행 중인 세계화의 과정에서 "혼종성"을 드러내고 있다.

혼종성과 관계적 다문화주의

21세기의 세계는 인터넷과 네트워크의 확산, 다양한 여행 형태의 증가, 수많은 기술의 발달에 힘입어 점점 더 작은 하나가 되고 있다. 한국의 소비자는 인터넷을 이용하여 다른 나라의 물건을 직접 구매할 수 있다. 또한 초국가적 기업, 예를 들어 삼성, LG, 애플, 현대, 월마트, 코스트코 등은 하나의 기업이 이미 한 국가를 초월하여 전 세계의 인구가 산업적 결과를 공유하는 글로벌 체제임을 증명하고 있다. 새로운 정보의 확산과 소통 기술을 창조한 디지털 혁명은 실제로 글로벌 금융 마켓, 전 세계를 대상으로 한 상품과 서비스 산업, 초국적 기업, 외국인들의 직접 투자를 조성하면서 세계 경제를 하나로 묶고 있다. 그 결과 국가들 간의 경계가 급속하게 흐려지는 현상이 초래되고 있다. 이러한 세계화 현상의 기저에는 글로벌 자본주의가 주요 요인으로 작동한다. 후기 자본주의의 한 형태인 글로벌 자본주의는 상품과 서비스가 전 세계로 퍼져나가는 방법과 관련된 경제 용어이다. 글로벌 자본주의는 자본, 인구, 정보가 하나의 국가적 경계를 넘어 글로벌화된 현상을 말한다.

글로벌 자본주의가 초래한 결과인 디아스포라 현상은 문화 자체를 그것이 만들어진 영토에서 분리하고 있다. 한국의 문화적 요소가 뉴욕, 파리, 런던에서 쉽게 찾아진다. 디아스포라 주체들은 자신들의 문화적 파편들을 원래의 배경에서 떼어내어 여기저기로 이동시키고 있다. 그렇게 해서 세상에 떠도는 이질적인 타자의 문화적 요소들이 곧바로 친숙한 형태가 되고 있다. 그 결과 한 나라 특유의 문화적 요소들이 국경을 떠나 이동하면서 다른 문화적 요소들과 섞이고 있다. 그래서 한국 미술가들의 작품에는 기존의 한국적 요소 외에 다른 문화적 요소들이 혼합되고 있다(박정애, 2018). 이는 우리의 정체성이 타자와 관계하면서 타자의 요소들을 가져오고 스스로 변형된다는 사실을 의미한다. 그것이 바로 상호 의존성에 의한 "혼종성"이다! 이러한 혼종성의 현상은 많은 문화들이 그 뿌리가 변화하지 않은 채, 다시 말해 문화 간의 동화가 일어나지 않은 채 그대로 유지되고 공존한다는 "문화적 다원론"과 대립한다.

"혼종성"은 문화적 다원론과 다른 패러다임을 전제로 하는 용어이다. 파악한 바와 같이, 다원론에 입각한 다문화주의 주창자들은 문화적으로 다양한 그룹들 간의 본질적 차이를 강조하였다. 그것은 변치 않는 차이이다. 이러한 맥락에서 다문화주의에서는 문화가 한 민족의 정체성을 형성하는 가장 주요한 단위로 취급되었다. 예를 들어, 한국 문화는 한국인이 어떤 선택을 하는 데에 영향을 주면서 정체성을 제공한다는 것이다. 따라서 문화를 단위로 인간의 정체성을 정의하는 다문화주의는 관계에 의해 변화를 거듭하는 인간에 대한 이해가 어렵게 되었다. 21세기의 미술가와 조수들의 협업은 처음 기대하였던 것과는 다른 미술작품을 만들고 있다. 마찬가지로 타자와의 만남은 나도 너도 아닌 혼종적이며 복수적인 정체성으로 변모시킨다. 따라서 세계의 문화적 요소가 혼합되는 21세기의 세계화 현상 속에서 무엇이 한국적인 것인지에 대한 답은 그리 단순하지 않다. 예를 들어, 오늘날 한국 문화를 대표하는 케이팝

K-pop에서 한국적인 것은 과연 무엇인가? 케이팝 자체가 서구 주도의 글로벌 자본주의 시장을 겨냥한 것이기 때문에 서양 음악인 팝, 힙합, 재즈, 랩 등 다양한 서양 문화의 요소에 한글 가사만을 가미한, 전적으로 서구 경향의 음악이다. 그리고 그것이 바로 동시대를 사는 한국인의 삶의 양상이다. 따라서 과거의 한국 문화, 예를 들어 판소리와는 아무런 관련이 없다.

인간은 타인과의 상호적 관계에 의해 삶을 영위하기 때문에 그 본질이 혼종적이라는 사실은 인류학적 개념의 문화에 많은 의미를 제시한다. 혼종성은 상호작용의 결과이다. 인간의 삶의 유형과 사고방식은 상호작용에 의한 "관계"로 형성된 다. 프랑스의 철학자 질베르 시몽동(Simondon, 2005)에게 인간은 관계적 존재이다. 자아는 타자와의 관계를 통해 존재하면서 스스로가 풍요롭게 되고, 타자 역시 자아와의 관계를 통해 존재한다. 이러한 시각에서 한국인 미술가 니키 리는 내가 본질적으로 누구인가의 탐구가 아니라 관계에 따라 상호작용하면서 변화하는 정체성을 추구한 것이다. 관계적 정체성이다! 변화하지 않는 나만의 고유한 실체가 존재하는 것이 아니다. 실제로 초월적이고 독립적이며 자율적인 존재로서의 자아라는 개념은 동양인에게는 친숙하지 않다. 동양의 시각에서 한 인간은 끊임없이 인간과 우주와 상호작용을 지속한다. 따라서 유교 철학에서 한 사람의 정체성은 그의 독립적인 존재에 있는 것이 아니다. 오히려 한 인간의 자아를 성숙시키는 우주 법칙과 타자와 사회 공동체, 그 자신의 도덕성의 계발과의 관계에 있다. 인간은 관계에 따라 변화를 거듭한다. 닐스 보어의 상보성 이론이 증명하듯이, 사물들은 보완적인 관계에서 상호작용한다. 자아와 타자가 생성becoming을 향해 함께 변형되는 존재이다. 따라서 두 사람이 상호 의존하고 있는 형상이 "人"이며, 사람과 사람 사이에 존재하는 것이 "人間"이다. 이 한자어들은 하나가 아닌 복수성을 뜻한다. 관계를 맺는 인간이기 때문이다. 철학자 장-뤽 낸시(Nancy, 2000)가 단일한 인간

의 복수성을 나타내기 위해 만든 용어 "하나이면서 여럿singular-plural"**63**도 같은 이치이다.

존재의 관계성이라는 인간 이해에 기초한 관계적 존재론은 관계 형성을 도모하기 위한 "관계적 다문화주의"(Park, 2014; 2016; 박정애, 2020)의 이론적 틀을 제공한다. 관계적 다문화주의는 하나의 변치 않는 자아가 아니라 하나 이상의 복수성을 상정한다. 이를 위해 개인 안에 그 자신을 변화시키는 "대타자the Other"를 인식한다. 여기에서 "대타자"는 한 개인의 사고와 삶에 영향을 주는 절대적인 존재를 가리킨다. 그것은 단지 인간만으로 국한되지 않는다. 예를 들어, 미술가가 작품을 만드는 데 미술시장이 영향을 주고 있다면 이 경우 대타자는 미술시장이다. 미술가들에게 미술시장은 결코 무시할 수 없는 대타자이다. 나와 삶의 규칙이 다른 것으로서 나에게 절대적 영향을 미치는 대타자는 나와의 마주침을 전제로 한다. 마주침은 존재가 동요되는 경우를 말한다. 관계적 다문화주의에서는 내가 무엇이 되어 있는가보다는 "타자와의 조우Encounter with the Other"를 통해 기존의 내 생각에서 벗어나는 변화의 가능성을 고려한다.

다음의 질문은 현재의 에너지로 고착된 정체성보다는 개연성 또는 경우의 수가 가져올 변화를 생각하도록 유도한다. 현대 과학에서 이미 확인하였듯이, 인간의 삶 또한 우연이 끼어들어 예측하지 못한 방향으로 우리를 변화시킬 수 있다.

현재 나의 대타자가장 절대적인 것으로서 영향을 주는 것은 누구일까요?

현재 나에게 영향을 주고 있는 것은 무엇인가요? 학교생활이 나의 대타자일까요? 나의 가족이 대타자일까요? 아니면 친구일까요? 이러한 대타자가 나에게 어떻게 영향을 주고 있나요?

누구와 일상적으로 대화하고 있나요?

지금의 대타자가 나의 영원한 대타자일까요? 아니면 또 다른 대타자가 나타나 나에게 변화를 일으킬까요? 앞으로는 그 대타자가 무엇이 될 것 같나요?

만나서 얘기하고 싶은 사람이 있나요?

그 사람은 누구인가요?

그 사람과 어떤 이야기를 나누고 싶나요?

그 사람에게 무엇을 물어보고 싶은가요?

그 사람에게 나 자신을 어떻게 소개할 것인가요?

나는 어떤 사람이라고 생각하나요?

현재 나의 롤 모델은 누구인가요?

그 롤 모델처럼 되기 위해 노력하고 있나요?

어떻게 하면 그와 같은 사람이 될 수 있을까요?

어떤 책을 읽고 있나요?

지금도 기억에 남는 영화가 있나요?

무엇이 감명 깊었나요?

미래에 나는 어떤 사람이 되어 있을까요?

지금과는 다른 사람일까요? 그 이유가 무엇일까요?

미래에는 어떤 일을 하고 싶은가요?

그렇게 하기 위해서 지금 무엇을 준비해야 할까요?

타자와의 만남이라는 이벤트는 한 개인의 정체성을 변화시킨다. 특히 프랑스의 인류학자이자 사회학자인 브뤼노 라투르(Latour, 1996)는 인간 행위자와 비인간 행위자가 함께 우리의 사고에 영향을 미친다는 "행위자 네트워크

그림 133 빈센트 반 고흐, 〈아를의 고흐의 방〉, 캔버스에 유채, 72.4×91.3cm, 암스테르담 반 고흐 미술관.

이론Actor Network Theory: ANT"을 발전시켰다. 자아뿐만 아니라 살아 있지 않은 사물도 내가 하는 행위의 주체일 수 있다는 사고이다. 이는 크게 보아 관계 속에서 살아가는 자아가 인류와 우주의 조화를 통해 정체성을 형성할 수 있다는 전통 유학 사상과 맥이 통한다. 특히 유학에서는 만물이 서로 상호 의존하고 있기 때문에 자연과 합일체가 되는 경지를 즐겨야 한다는 시각을 견지한다. 이러한 동양의 전통적 시각과 같은 맥락에서 라투르는 인간이 주변에 있는 무생물에 의해서까지 영향을 받으면서 다양한 관계를 맺고 있다고 본다. 가장 단순한 예로 나의 방에 놓인 사물들 또한 어떤 식으로든 나의 행위에 영향을 주고 있다. 〈아를의 고흐의 방〉그림 133에서 볼 수 있듯이 고흐는 자신의 내면과 상호작용하고 있는 공간으로서 자신의 방을 그리고 있다. 모서리는 비뚤어졌

고, 후면 벽은 외관상 각도가 맞지 않게 그려졌다. 정확한 원근법이 그림 전체에 적용되지 않았다. 그가 그렇게 일관된 원근법으로 그릴 수 없는 이유는 그의 내적 심리 상태에 기인한다. 이러한 구조를 그림으로써 고흐는 자신의 방과 긴밀히 연결된 내면을 보여 주고 있다. 고흐는 그의 내면이 자신의 방의 구조뿐만 아니라 엷은 남보라색의 다소 차가운 느낌의 벽과 건조한 나무 바닥, 그리고 침대 위 벽에 건 자신의 작품들과 합일되는 경지를 지각하면서 이 작품을 그린 것이다.

인간은 우주 전체와 상호작용하는 존재이다. 따라서 대타자를 포함한 타자에는 인간뿐 아니라 반인간적이며 비인간적인 모든 힘이 포함된다. 특히 후기구조주의의 시각에서 인간은 기술과 같은 "반인간inhuman"과 무기질 같은 반-유기체적인 비인간non-human의 힘에 의해 조정되는 존재이다(jagodzinski, 2017). 무의식적으로 감각하는 것은 우리의 의지와 상관없기 때문에 또한 비인간적이다. 새로운 기술과 기계의 반인간적 힘은 인간의 삶의 형태를 급속하게 변화시키는 동력으로 작동한다. 또한 코로나 바이러스의 대유행을 통해 실감하였듯이 비인간적 힘이 인간의 삶을 변화시키는 또 다른 요인으로 작용하고 있다. 과학이 발전시킨 새로운 기술들, 무생물이나 비유기체적인 사물들, 우리와 함께 살고 있는 박테리아와 바이러스들조차도 인간과 상호작용하면서 인간을 변형시키는 데에 일조한다. 반인간과 비인간 모두 인간에게 변화를 주면서 새로운 인간의 형성에 관여한다. 이를 "포스트휴먼posthuman"[64]이라고 부른다. 반인간과 비인간을 포함한 타자와의 상호작용은 주체의 의지와 상관없이 그 주체의 사고를 변화시킨다. 상호작용은 소통을 의미한다. 자신도 모르는 무의식적이고 내적인 감각에 의해 영향을 받는다.

인간 중심humanism으로 작동하는 우주와 세계가 아니다.[65] 인간은 타자와 긴밀하게 상호작용하면서 그 영향을 받으며 존재한다. 따라서 과거와 다른 인

간 이해에 기초한 21세기의 교육과 미술교육에서는 타자와의 상호작용에 주목하게 된다. 그것은 고립된 존재로서 한 인간 특유의 내면적 주체를 강조한 시각과는 대비된다. 미술이 타자와의 상호작용에 의해 만들어졌기 때문에 "상호작용에 의한 미술"이라는 정의는 미술교육의 이론과 실제에 새로운 시각을 제공하고 있다. 그러한 상호작용에 의한 미술에는 시각문화 미술교육이 포함된다.

시각문화 미술교육

인간이든 무생물이든 세계 안의 모든 존재가 상호 연결되어 끊임없이 변화하고 있다는 브뤼노 라투르의 "행위자 네트워크 이론"은 시각문화 미술교육의 필요성을 재차 확인시킨다. 21세기를 사는 우리는 주변 환경과 대중매체를 통해 끊임없이 소통하고 있다. 우리가 수일간 보는 시각 이미지는 과거 조선시대 서민이 일생 동안 본 것보다 그 양이 많다고 해도 과장된 표현이 아닐 것이다. 주변 상점들의 쇼윈도, 상품 광고, 포스터를 비롯하여 영화, 텔레비전, 인터넷의 동영상, 컴퓨터 그래픽, 만화 등 우리의 환경에는 늘 새롭게 변화하는 시각 이미지들이 홍수처럼 범람하고 있다. 그러한 시각 이미지들은 때로는 우리의 감각에 호소할 목적으로 더욱더 자극적인 모습으로 접근한다. 이와 같은 삶의 시각화 현상은 21세기 들어 더욱더 가속화되고 있다.

시각화된 삶의 양상과 조건에 반응하기 위해 미술가들은 과거의 전통적인 장르, 즉 서양화, 동양화, 조각, 공예 등에 의한 표현에 머무르지 않는다. 그들은 자신들의 삶의 조건과 특징을 나타내기 위해 새로운 과학과 기술을 활용한 비디오 아트, 영화, 만화, 광고 등이 포함된 설치미술의 형태를 사용하고

있다. 물론 미술가들이 이 이론을 언급한 것은 아니지만, "행위자 네트워크 이론"의 시각에서 과학과 기술이 우리의 삶을 어떻게 변형시키고 있는지를 탐색하고 있다. 이와 같이 변화하는 세계를 새로운 매체로 표현함과 동시에 그러한 매체와 우리의 사고의 상관관계를 탐색하고 있는 미술가들의 시도는 과거의 이분법적인 상층문화와 대중문화의 구분을 새삼 무색하게 만들고 있다. 상층문화와 기층문화의 경계가 허물어지는 현상은 혼종성을 가중시킨다. 그것은 더하기와 곱하기의 사고에 의한 것으로 현재 진행 중인 21세기 동시대 미술의 두드러진 특징이기도 하다. 이러한 맥락에서 모더니즘이 제공한 전형적인 뺄셈 사고인 "순수"와 "순수미술"은 동시대 미술에서 사용하기에 매우 제한적인 용어가 되었다. 그 결과 20세기 말부터 기존의 순수미술을 부분 집합으로 포함하면서 미적 목적으로 만든 모든 인공물을 포함한 "시각문화visual culture"를 개념화하고 있다. 이는 뺄셈의 순수미술과 비교할 때 더하기와 곱하기의 사고에서 기인한 용어이다.

이분법적 구분이 뚜렷하였던 과거 모더니즘 체제에서 미술교육과정의 내용은 상층문화 영역만으로 제한되었다. 19세기의 삶에 반응하기 위해 러스킨은 미술교육이 취향을 계발하는 데에 목적이 있다고 하였다. 산업화가 가져온 물질문화를 선택하는 데에 필요한 고상한 취향 또는 문화적 소양은 분명 영국 사회를 향상시킬 수 있는 수단이었다. 따라서 취향을 계발하기 위한 목적으로 교육과정에서는 미술관이나 박물관에 소장된 순수미술을 다루어야 했다. 이러한 전통에서 만화, 광고, 영화 등은 한낱 오락물에 지나지 않는 저급한 것으로 취급되었다. 그러나 장르 구분이 흐려진 포스트모던 시대의 미술교육 목표는 미술을 통해 인간의 삶의 양식과 사고방식을 이해하는 것이다. 21세기를 사는 학생들은 그들의 삶의 환경 자체가 된 대중문화에 직접 노출됨에 따라 실제로 거의 무의식적 수준에서 그 영향을 받고 있다. 오늘날의 대중문화는

전자 매체를 제외하고 생각할 수 없을 만큼 생활 저변 곳곳에 파급되어 있다. 학생들은 특히 반인간적인 컴퓨터 게임, 비디오 게임, 유튜버들이 업로드하는 게임 등에 지대한 영향을 받고 있다. 따라서 학생들에게 지대한 영향을 주고 있는 다양한 시각 이미지가 그들의 삶에 어떠한 기능을 하는지에 대한 이해가 절실하다.

만화, 광고, 영화, 쇼핑몰의 쇼윈도 등 주변의 시각 이미지가 우리에게 어떤 기능을 하면서 영향을 주고 있는가? 시각문화 미술교육은 학생들의 일상을 지배하는 시각 이미지들을 통해 21세기의 삶의 양식을 이해하고자 하는 목표를 갖고 있다. 결과적으로 대중문화가 필수적인 교육과정에 포함되었다. 광고, 영화, 잡지 등을 비롯하여 텔레비전과 인터넷에 등장하는 이미지들은 분명 현재 우리가 살아가는 삶의 양식을 해석하는 데에 매우 적절한 것임에 틀림없다. 이 이미지들은 현재 우리 사회에 퍼져 있는 사고방식 또는 이념을 그대로 전한다. 광고는 결코 도덕적인 교훈을 전하지 않는다. 광고는 상품을 팔기 위해 이 시대의 지배적 이념을 전하면서 소비자의 약점을 파고드는 전략을 사용한다. 이러한 맥락에서 시각문화 미술교육의 한 형태인 광고는 그것을 만든 문화권의 이념을 통해 문화를 파악할 수 있게 한다.

시각문화 미술교육은 시각 이미지가 우리에게 어떠한 사고를 강요하고 있는지를 판단하기 위한 "비판적 사고력" 또는 "비판적 해석력"을 향상시킨다는 목표를 포함한다. 비판적 사고력은 시각 이미지에 내재된 사회적 배경을 해석할 수 있는 능력이다(안인기, 2014). 학교에서의 광고 수업은 광고 읽기, 광고 안에 담긴 이념 이해하기, 자신만의 광고 만들기 순서로 진행할 수 있다.

광고는 읽어야 한다. 읽는다는 것은 그 이미지 안에 내재한 의미를 밝히는 것이다. 의미는 "기호"로 되어 있다. 따라서 "기호학적으로" 읽어야 한다. 기호학은 기호를 포함한 활동, 행위 또는 그 과정을 연구하는 학문이다. 기호

학에서 기호는 기호 그 자체가 아닌 의미를 소통하는 모든 것을 뜻한다. 기호학에서 기호에 담긴 의미는 의도적으로 만들어진 것으로 간주된다. 광고 읽기는 특히 프랑스의 후기구조주의 학자이자 기호학자인 롤랑 바르트(Barthes, 1985)의 기호 이론을 토대로 한다. 바르트에게 기호는 "외연denotation"과 "내연 connotation"으로 구성되어 있다. 예를 들어, 의상 광고는 "기호"이다. 그 기호에서 여자 모델은 "외연"이다. 그리고 그 여자 모델을 통해 나타내려고 하는 그 회사 제품에 대한 특별한 메시지가 있다. 가령 외연이 20대의 신세대인 경우 내연은 "젊음과 활동성"일 것이다. 따라서 광고 모델은 이러한 젊음과 활동성의 "내연"을 전달하기 위한 복장을 차려입고 그에 맞는 의도적인 몸동작을 한다. 어린이, 여성, 남성, 노인 등으로 확인되는 외연은 구별하기가 쉽다. 외연을 통해 나타내고자 하는 내연의 메시지를 이해하기 위해서는 그 인물의 의상과 행동뿐 아니라 표정, 헤어스타일 등 다양한 겉치레 요소를 살펴야 한다. 왜 그 모델이 미니스커트에 하이힐을 신고 있을까? 그것이 어떤 의미를 담고 있는가? 이러한 이유에서 광고 읽기는 바로 "내연 읽기"이다. 다음은 학생들의 내연 읽기에 도움을 줄 수 있는 질문이다.

1. 이 광고의 모델이 어떤 분위기를 전하고 있을까요? 모델이 어떤 표정을 짓고 있나요? 그가 행복해 보이나요? 아니면 불행해 보이나요? 그 모델이 우울해 보이는 이유는 무엇일까요?

2. 모델의 옷차림이 어떠한가요? 그가 말쑥한 신사로 보이나요? 아니면 초라하고 누추해 보이나요? 모델의 이런 옷차림이 우리에게 무엇을 말하고 있을까요?

3. 광고에 나오는 모델이 왜 캐주얼하고 편한 옷차림일까요?

4. 그 광고에 나오는 여성의 긴 머리가 무엇을 전하고 있나요?(여성의 긴 머리

는 대개 유혹을 의미한다.)

5. 이 모델은 왜 안경을 끼고 있나요? 이 모델이 학자같이 보이나요?

6. 이 광고는 왜 나이 든 노인을 모델로 사용하였을까요?

7. 이 광고에서 어린이가 등장한 이유는 무엇일까요? 어른이 어린아이를 안고 있는 것은 무엇을 의미하기 위해서일까요?

그런 다음 광고 속에 내재된 주장이나 견해인 "이념ideology"을 찾아야 한다. 광고는 이 시대가 만든 이념을 반영함으로써 소비자의 감성을 자극하고자 한다. 우리 모두에게 익숙한 "얼짱 문화," "몸짱 문화," "왕따 문화," 혼밥 문화" 등을 포함하여 21세기 한국 사회에 퍼져 있는 다양한 이념이 광고에 이용된다. 지배적인 이념을 전하면서 소비자의 약점을 파고들기 위해서이다. 그 이유는 광고하는 제품이 소비자의 약점을 보완할 수 있는 해결책임을 선전하기 위해서이다. 그러므로 광고에 담긴 이념은 학교에서 민주주의의 가치를 가르치기 위한 제반 교훈과 충돌하기 마련이다. 따라서 광고를 읽을 때에는 우리 사회에 만연한 사고방식을 "비판적으로" 읽어야 한다. 과거에는 "보는 것이 믿는 것이다" 또는 "백문이 불여일견"이라는, 즉 실제를 보고 이해하기 위한 차원에서 시각교육의 중요성을 확인하였다. 그러나 현재는 우리 사회의 잘못된 이념을 전파하기 위해 시각 이미지가 이용되기도 한다. 따라서 20세기 말에 부상하기 시작한 시각문화 미술교육은 학생들에게 생활 주변에서 발견할 수 있는 시각 이미지의 기능을 이해시킴으로써 건전한 사고를 형성하는 것을 돕기 위한 목적을 가진다.

시각문화 미술교육은 주로 시각 이미지인 기호가 개인에게 미치는 영향을 인지적으로 파악하기 위한 목적을 가지고 있다. 광고를 비롯한 기호는 주로 우리의 감각을 자극하기 위해 의도적인 시도를 한다. 오늘날의 소비문화는

우리의 이성이 아닌 감성에 호소하고자 한다. 따라서 우리의 의식이 인지하기 이전의 무의식 수준인 "감각"을 자극하고자 한다. 그리고 그러한 감각적 접근은 때로는 폭력과 같이 충격을 가하면서 이성적 판단과 상관없이 우리를 변화시킨다. 이성적인 판단과는 달리 감정적인 가슴은 다른 행동을 하게 한다. 그 상품을 사지 않는 것이 합리적이나 감정적으로 불가피하게 구매하게 된다. 이렇듯 감각에 직접 호소하는 시각 이미지는 인지 또는 이성보다 훨씬 더 강력한 영향력을 발휘한다. 이러한 맥락에서 시각문화 미술교육에서 한 사회나 문화에서 사용하는 언어에 의한 학습은 이미지의 의미나 기능을 파악하는 인지적 해석 수준에 머물러 있다. 결과적으로 이미지가 의식의 수준을 넘어 어떻게 우리에게 낯선 감각의 경험을 제공하는지의 과정을 설명하지 못하였다. 특히 나이가 어릴수록 이성적 판단보다 집단적 무의식에 가까운 감각 차원에 끌려 행동하는 경우가 많다. 매력과 혐오와 같은 감각 수준에서의 호소는 직접적인 행동을 이끌면서 학생들을 지속적으로 변화시킨다. 이러한 맥락에서 시각문화 미술교육에는 인지적 접근뿐 아니라 그 시각 이미지가 어떻게 감각을 통해 우리를 변화시키는지를 다루는 "감각적 접근"이 포함되어야 한다.

이 시점에서 우리는 300여 년 전의 루소를 자연스럽게 다시 떠올리게 된다. 18세기의 루소는 감각의 잠재적 힘을 고려하면서 시각 이미지가 감각에 호소하기 때문에 그 감각을 통해 이성을 계발할 수 있다고 하였다. 시각 이미지는 먼저 감각에 직접적으로 호소하면서 생각을 이끌어 낸다. 따라서 루소는 최초로 이성을 "감각-이성"으로 말할 수 있었다. 우리의 삶이 직접적으로 감각에 접근하는 대중매체의 영향을 받게 되자 21세기의 미술교육은 또다시 루소와 페스탈로치가 주장하였던 감각을 통해 지성과 이성을 계발하는 차원으로 되돌아오게 되었다. 19세기를 기점으로 시작된 학교 미술교육의 역사를 통해 현시점에 다시 미술의 본질이 바로 감각 자료를 통해 지성에 도달하게 하

는 것이라는 사실을 확인할 수 있다. 역사는 반복이지만 또한 차이를 만든다. 따라서 역사의 반복은 변화를 위한 반복이다. 미술교육의 역사에서는 그러한 비슷한 것들이 합쳐지면서 결국 차이를 드러낸다. 루소와 페스탈로치가 감각을 통해 이성을 계발하고자 하였던 방법은 분명 오늘날의 교육과 비슷하면서도 차이가 있다.

감각이 이끄는 창의성

과거 근대 철학에서 이성을 강조하였던 것과 대조적으로 20세기 이후의 철학에서는 감각에 관심을 집중하고 있다. 그것은 과학계의 경향과 정확하게 일치한다. 근대 과학에서 우주를 질서cosmos로 이해한 것과는 반대로 20세기의 과학에서는 "혼돈chaos"을 통해 질서를 파악하고자 한다. 과학계에서 우주를 둘러싼 혼돈의 암흑물질black matter을 확인한 것도 같은 맥락에 있다. 한 개인에게도 질서 밑에 막막한 혼돈이 내재되어 있는데, 그것이 바로 "감각sensation"[66]이다. 그것은 주체와 대상이 나누어지기 이전의 상태이다(Deleuze, 2008). 갓 태어난 어린아이는 혼돈의 "감각"밖에 없다. 여기에서 감각은 일상적 감각보다는 좀 더 넓은 근원적 차원에서의 감각이다. 이후 어린아이는 비슷한 감각을 주는 냄새와 촉각을 통해 대상인 엄마를 개념화하고 궁극적으로 주체에 대한 존재 의식이 생겨난다. 따라서 감각한다는 것은 변화를 의미한다. 이러한 시각에서 보면 이성을 앞서는 것이 감각이다. 감각으로부터 주체와 대상이 형성되는 것이다. 한 인간이 막막하고 혼란스러운 상태에서 어떻게 새로움을 만들 수 있는가? 우리는 무엇인가를 계획할 때 모호하고 막막한 상태에서 시작하여 점차 분명한 질서를 만들어 간다. 잠재적인 혼돈의 막

연한 감각에서 관념이 형성되는 것이다. 바로 페스탈로치가 공감하였던 루소의 주장이다. 혼돈의 감각에서 출발하여 명확한 생각을 발전시키게 된다! 그러면 감각이란 무엇인가? 감각은 느끼는 것이다. 그런데 그것은 항상 알던 익숙한 감각이 아니다. 늘 익숙한 것에서는 감각이 일어나지는 않는다. 외부의 자극에 의해 새롭게 느껴지는 것이다. 그렇게 갑자기 감각하도록 이끄는 것은 어떤 이질성 또는 "독특성"이다. 특히 들뢰즈에게 감각한다는 것은 지금까지 느끼지 못하였던 어떤 독특성을 파악하는 것이다. 그것은 새로움을 감각한다는 뜻이다. 기존과는 전혀 다른 것을 포착하고 파악하는 것이다. 궁극적으로 다름을 인식하는 것이다. 독특성이 외부에서 자극하기 때문에 자발적으로 느끼는 것이 아니라 갑자기 느껴지는 것이다. 감각은 신체 속에 있다. 감각은 주체를 향한다. 따라서 주체는 감각하는 것으로 구성된다. 혼돈의 감각에 자극이 오면 이성으로 이끌 수 있다. 바로 18세기의 사상가 장 자크 루소(Rousseau, 2003)에서 시작하여 임마누엘 칸트(Kant, 1999)를 거쳐 20세기의 질 들뢰즈(Deleuze, 1994)로 이어진 인식론이다.

정동

감각은 막막한 혼돈 속에 잠재되어 있다. 잠자고 있는 감각을 깨우는 것은 외적 자극이다. 미술가들의 잠자고 있던 감각은 세계대전과 같은 외부의 충격에 자극받아 파괴적인 다다이즘, 자극적이면서 강렬한 색채를 사용한 야수주의, 과민해진 감각과 격한 감정을 드러낸 표현주의 등을 창조할 수 있었다. 외부에서 오는 자극이 있어야 감각이 움직인다. 외부의 자극이 혼돈의 감각에 충격을 가한 결과 "정동情動"을 일으키게 된다.[67] "정동"은 영어 단어 "affect"를 번역한 용어이다.[68] 그것은 우리가 흔히 일상적인 대화에서 감정을 묘사하는 단어인 "느낌" 또는 "감정"을 뜻하는 "feeling" 또는 "기분"을 뜻하는

"mood"와는 본질적으로 다르다. 또한 느낌과 기분을 포괄하는 학술 용어인 "정서emotion"와도 구별된다. 정서는 "놀라운," "행복한," "슬픈," "외로운" 등과 같이 이미 우리의 의식이 가공 처리한 마음의 일정한 패턴이다. 이에 비해 정동은 말로 표현이 되지 않고 단지 가슴이 뛰는 "감각적 충격"이다. 중세 말기인 14세기에 살았던 시성詩聖 단테 알리기에리Dante Alighieri는 자신의 운명을 결정지은 연인 베아트리체와 조우하였던 순간을 다음과 같이 묘사하였다. "그 순간 가슴 가장 깊은 곳에서 역동적인 감정이 솟구쳐 올라오면서 가슴은 떨리기 시작하였고 그 떨림 때문에 내 맥박이 잦아들었다.**69**" 단테는 바로 "정동"을 묘사한 것이다. 정동은 가슴에 오랫동안 남아 우리의 운명을 좌우한다. 우리는 보다 원초적이며 근원적인 표현을 할 때에는 "가슴 깊은 곳"이라고 말한다. 단테는 말년에 지은 『신곡』에서 어린 시절에 보았던 베아트리체가 성모 마리아 대신 자신을 천국으로 인도하게 하면서 신 중심에서 깨어 나와 인간 중심 사고가 무엇인지 보여 주었다. 그렇게 함으로써 한 세기 앞서서 르네상스의 여명을 밝혔다.

　　인간을 움직이는 근원적인 에너지는 근본적으로 감각에서 온다. 아직 잠자고 있는 감각을 건드리는 것은 외부의 자극이다. 들뢰즈(Deleuze, 1994)의 용어로 표현하자면, 그러한 외부의 자극이 "독특성singularity"**70**이다. 베아트리체는 단테에게 독특성이다. 독특성은 지금까지 본 적이 없기 때문에 단지 충격으로 다가오면서 "이게 도대체 뭐지?" 하고 생각하게 한다. 독특성은 해결되지 않는 수수께끼이다. 그러한 외부의 자극인 독특성이 내면에서 정동을 일으킨다. 외부에 의해 인간의 내부가 움직이는 것이다. 미술교육자 로웬펠드가 주장하였던 "동기 유발"은 "독특성에 의한 자극"으로 해석할 수 있다. 내면에서 무엇인가 끄집어내기 위해 외부의 자극인 독특성을 가하는 것이다. 그래야 학생들은 생각하고 행동하게 된다. 이렇듯 무엇인가 생각하려면 일단 외부의 자

극을 받고 마음에 정동의 울림이 있어야 한다.

시각 이미지는 "감각"에 호소하는 본질적인 정동 체계이다. 따라서 시각 이미지는 우리의 감각을 건드리는 독특성으로 기능할 수 있다. 이러한 시각에서 루소와 페스탈로치가 감각 자료로서 시각 이미지를 선택하였다. 그리고 바로 이러한 이유에서 미술가들은 감상자의 가슴 깊은 곳을 건드릴 수 있는, 즉 감각을 건드릴 수 있는 작품을 만들기 위해 부단히 노력한다. 상품을 팔기 위한 광고 또한 그러한 메커니즘에 입각해 있다. 감각을 자극해서 구매하기 위한 직접적인 행동으로 이끌어야 한다. 세계 속에는 수많은 것들이 우리의 감각을 건드리고자 의도하고 있다. 그러한 감각은 이성보다 앞선다. 그런데 감각이 생각으로 이끄는 것은 과거 행동주의 심리학자들이 관찰하였던 S-R stimulus-response 모델처럼 또는 로웬펠드의 교수법처럼 단순 반응이 아니다. 정동은 인간의 의지와는 무관한 비인간적인 생성의 에너지이다. 무의식적이다. 다시 말해서 시각 이미지에 자극을 받아 영향을 받고 행동하려면 인식 이전에 무의식적인 내면적 수준의 변화가 일어나야 한다(이재영, 2010). 그래서 일찍이 스피노자는 우리 자신의 외적 신체는 우리의 내적 신체가 하는 일을 알 수 없다고 하였다.

외부에서 오는 독특성에 자극을 받아, 다시 말해 동기 유발에 의해 아동이 창의적으로 표현하기 위해서는 내면의 여러 잠재적 과정을 거쳐야 한다. 로웬펠드는 아동들의 자아 표현을 돕기 위해 교사에게 필요한 것은 재현 능력이 아니라 그들의 심리에 대한 지식이라고 역설하였다. 그렇지만 역설적이게도 그는 아동들의 내면을 이해하지 못하였다. 그는 아동들의 모방 본능뿐 아니라 동기 유발에 의해 어떠한 내적 변화를 겪는지 그 과정을 알지 못하였다. 동기만 유발하면 아동들이 자발적으로 창의적인 표현을 한다는 그의 주장은 과거 행동주의 심리학이 제공한 S-R 모델, 즉 자극하면 반응하는 단순 구도를

따른 것에 불과하다. 그렇기 때문에 현실적으로 미술교육의 어떤 실제도 만들 수 없었다. 따라서 이 시점에서 요구되는 필수 지식은 학생들이 외부의 독특성에 자극을 받아 어떻게 창의적인 표현을 할 수 있는지 그 잠재적 과정이다. 그리고 잠재적인 무의식적 단계에 대한 이해가 바로 인간에 대한 이해이다. 인간에 대해 이해할 때 비로소 인간을 위한 미술교육이 가능하다. 그것이 바로 관계 형성을 도모하는 미술교육이다.

창의성이 일어나는 잠재적 단계

외부의 자극은 잠자고 있는 혼돈의 고요에서 감각을 깨우면서 강렬한 에너지인 정동을 일으킨다. 외부에서 자극하는 독특성이 한 개인을 자극하는 것이다. 독특성은 우리를 그대로 내버려두지 않는다. 그것은 강도를 가진 트라우마trauma, 정신적 외상와 같은 이벤트가 되면서 어떻게든지 그 개인에게 정신적 영향을 준다.[71] 출가하기 전 석가모니가 인간의 생로병사에 대해 사유하게 된 동기는 성 밖을 나가 노인, 병자, 죽은 자, 수행자와 같은 이전에는 전혀 보지 못하였던 독특성을 우연히 조우하였기 때문이다. 외부의 자극이 정동을 일으켜 행동하고 변화하게 되는 인간은 지극히 수용적이며 수동적인 존재이다. 이는 외부의 자극 없이 자발적이고 독자적인 주체적 사고가 인간에게 애당초 가능하지 않다는 사실을 말해 준다. 노인, 병자, 죽은 자, 수행자를 보면서 석가모니는 온갖 상상력을 불러일으켜 짝짓기를 하게 된다. "내가 지금 본 것들이 무엇과 같지?" 그런 다음 과거에 본 것들과 비교한다. 과거에 궁전에서 보았던 노인을 떠올리기도 한다. 그러면서 사유를 하게 된다. 그러나 잘되지 않는다! 미술가들 또한 같은 인식 체계를 통해 작품을 만든다. 외부의 자극이 계기가 된다. "어! 이게 뭐야?" "야! 저 작품 굉장하다! 나도 한번 해 봐야겠다!" 그러한 독특성이 미술가에게 상상력을 불러일으키면서 연상 작용에 의해 비슷한

미술로 이해하는 미술교육

것들을 짝짓기하게 한다. 그다음 기억이 끼어들면서 과거의 것들과 비교하게 된다. 특히 미술가들에게 어린 시절의 기억은 매우 각별하다. 많은 미술가가 어린 시절의 기억을 불러들인다. 그렇다고 해서 상상력과 과거의 기억을 그대로 재현하면서 작품을 제작하는 것은 아니다. 미술가들은 그것을 현재의 조형 언어로 재해석한다. 그런데 감각이 자극을 받아 정동을 일으키고 상상력과 기억을 동원하기만 한다고 해서 반드시 창의적 표현이 저절로 이루어지는 것은 아니다. 잘 풀리지 않고 좌절하게 된다! 들뢰즈(Deleuze, 1994)는 새로움의 표현이 반드시 난관과 부딪치게 된다고 한다. 창의성은 그러한 필연적 과정을 거쳐 성취된다.

난관과 극복

외부의 자극에 의해 정동을 일으키기만 하면 언제든지 저절로 창의적 표현이 가능한 것이 아니다. 창의성은 먼저 아픔의 대가를 치른 후 얻어진다. 잘 풀리지 않는 내적 고통의 난관과 만나는 것이다. 아인슈타인은 뉴턴의 법칙으로 쉽게 풀리던 문제들이 갑자기 풀리지 않으면서 난관에 부딪치게 되었다. 그래서 돌파구를 찾는 과정에서 상대성의 법칙을 만들 수 있었다. 미술가들 또한 작품을 만들 때 생각처럼 되지 않고 벽에 부딪치게 된다. 미술 제작에서 해결되지 않는 수수께끼가 생기게 된 것이다. 위기마저 느끼게 된다. 그래서 그동안 가지고 있던 신념이나 믿음이 깨지게 된다.[72] 돌파구를 찾아야만 한다. 그러한 고통은 현실적으로 문제를 해결해야 하는 단계로 등장한다. 그 가운데 미래가 열려 있기 때문이다. 따라서 위기는 곧 기회이다.

풀리지 않는 그 수수께끼는 문제로 바뀐다. 그것이 바로 변화의 씨앗인 "이념idea"[73]이다. 여기에서 "idea"를 번역한 "이념"은 주장이나 허위의식을 가리키는 이데올로기와는 다른 의미로 "물음을 만들어 내는 것"을 뜻한다. 이

념은 해답이 주어져도 사라지지 않으면서 답의 틀을 규정한다. 이러한 이념은 삶에 대한 질문을 던지고 답을 구하는 불교의 "화두"와 비슷하다. "인생의 의미는 무엇인가?" 석가모니에게 풀리지 않는 문제는 생로병사이며 그것이 "윤회하는 고통"의 이념으로 이어진 것이다.

듀이에게 그러한 이념이 바로 "경험"이다. 경험이란 무엇인가? 그것은 인간이라는 유기체가 환경과 상호작용한 결과이다. 인간의 삶이 경험의 총체이기 때문에 교육은 바로 삶에 근거해야 한다. 그렇다고 모든 경험이 유효한 것은 아니다. 무의미한 경험도 허다하다. "어떤 경험이 교육적으로 유효한가?" 이에 대한 답을 찾기가 용이하지 않았다. 결국 듀이는 많은 경험 중에서 "하나의 경험"이라는 이념을 도출하게 되었다. 하나의 특별한 경험은 이전에 경험하였던 기억과 부분적으로 관련성을 가진다. 그러한 "하나의 경험"은 통합적이며 다른 것들을 상호 연결시킨다. 그것은 궁극적으로 "미적 경험"으로 정의된다. 예술작품과 감상자의 긴밀한 상호작용이 가져온 효과가 바로 "하나의 경험"이면서 "미적 경험"이 될 수 있다. 이렇듯 이념은 풀리지 않는 문제가 생기면서 새롭게 대두되는 질문이다. 인상파 화가 모네가 30년이 넘게 수도 없이 수련을 그린 이유는 매일 그리던 수련이 갑자기 수수께끼가 되었기 때문이다. 다시 말해 수련 그리기가 어느 순간 벽에 부딪친 것이다. 처음에는 사실적 방법으로 그린 수련이 만족스러웠다. 그런데 그렇게 그리다 보니 어느 순간 예전과 달리 수련이 화폭에 잘 담기지 않았다. 그러면서 매번 잘 그려지지 않았다. 또한 사실적으로 정확하게 그린 수련이 갑자기 수련의 정확한 모습으로 보이지도 않았다. 그래서 질문이 생겨났다. "어떻게 그려야 수련을 가장 수련답게 그릴까?" 결국 모네에게 새로운 이념이 생기면서 수련은 수수께끼로서 도전해야 할 대상이 되었다. 그렇게 해서 모네는 수련이라는 대상을 가장 잘 표현하기 위해서 대상의 형태를 뭉뚱그려 그리는 단계까지 가야 했다. "추상"

그림 134 클로드 모네, 〈수련〉, 캔버스에 유채, 200.7×426.7cm, 런던 내셔널갤러리.

이라는 이념이 발생하게 된 것이다. 다시 말해서 모네는 직설적인 사실 묘사 수준이 아닌 순수하고 원리적이며 기능적인 추상이어야 순간순간의 다양성을 최대한 담을 수 있다고 생각하였을 것이다. 그렇기 때문에 추상이야말로 오히려 수련의 본질을 가장 잘 표현할 수 있다. 그러한 수준에까지 도달하면서 모네의 추상화 〈수련〉**그림 134**은 미술에서 "더 많은 의미의 내포"를 위한 추상의 서막을 예고하게 된 것이다. 그렇게 하면서 기존의 판이 새롭게 바뀌었다. 영국의 낭만주의 미술가 윌리엄 터너가 추상적 형태로 대자연을 그린 것도 같은 이치이다. 사실적으로 정확하게 그린 대자연의 모습이 어느 날 더 이상 대자연스럽지 않게 느껴진 것이다. 터너 또한 폭력과 같은 폭풍우의 위압적인 파고를 뚫어야 하는 증기기관차와 주변**그림 135**을 다소 생략되고 거친 필치를 사용하여 은유적으로 그리면서 무한한 대자연의 모습을 작은 화폭에 담는 데 성공할 수 있었다. 이렇듯 해결되지 않는 수수께끼를 구체적인 문제로 바꾸는 것이 "이념"이다. 기존과 다르게 난관에 부딪히면서 질문을 만드는 이념은 새로움을 만들게 된다.

모든 사람들에게는 각기 해결되지 않는 다른 수수께끼가 다가오는데, 그

그림 135 윌리엄 터너, 〈비, 증기, 그리고 속도〉, 1844년, 캔버스에 유채, 91×121.8cm, 런던 내셔널갤러리.

것이 그 사람의 "독특성"을 결정한다. 세잔은 정물화를 그릴 때 일관된 시각으로 사과, 주전자, 병을 그릴 경우 그 사과가 전혀 사과답지 않고 주전자와 병 또한 본연의 모습으로 느껴지지 않았다. 사물을 사실대로 그리는 사실주의가 결과적으로 사실적으로 보이지 않는 역설로 작용하면서 세잔에게 심리적 외상을 주었다. 그렇다면 어떤 각도에서 사과를 그릴 때 가장 사과다운가? 어떤 각도에서 주전자를 그릴 때 주전자처럼 보일까? 바로 이념이 물음을 만들어 낸 것이다. 그 결과 모든 사물을 각자 다른 시각에서 그려야 가장 그 사물답게 느낄 수 있다고 생각하기에 이르렀다. 그렇게 해서 "다시각"이라는 체계화된

미술로 이해하는 미술교육

이념이 만들어진 것이다. "이 사물은 어느 각도에서 그릴까?" 이념이 던지는 질문과 문제를 해결해야 한다. 문제를 해결해야 하는 위기는 기회가 된다. 문제를 해결해야 하는 고통은 "우발점alegatory point"을 거치면서 극복된다. 결국 우연이 작용하는 것이다. 우연은 잠재성 그 자체이다. 그래서 잠재성의 본질이 우연이다. 그것은 현대 과학에서 경우의 수와 우연을 상정하는 것과 같은 이치이다. 실제로 이념을 발생시키는 것은 우연성과 우발성이다. 새로운 것이 생성되는 모든 밑바닥에 우연성과 우발성이 있다. 우연은 인간이든 사물이든 무엇인가와의 "만남encounter"을 의미한다. 누군가와의 만남은 나를 변형시킨다. 우연은 본질적으로 어디에 위치하는가? 학습자는 문제가 풀리지 않을 때 다른 사람들과의 의도적이고 의미 있는 상호작용을 통해 우발점을 만들 수 있다. 우발점은 하나의 구조가 다른 구조로 바뀌는 지점이다. 그것이 바로 러시아의 심리학자 레프 비고츠키가 발전시킨 "근접 발달 영역"에 내재한 개념이다. 근접 발달 영역은 학습자가 스스로 할 수 없는 것과 교사의 도움으로 수행할 수 있는 것 사이의 거리를 의미한다. 따라서 그것은 광범위한 인지적, 무의식적인 감각적 과정을 포함하는 학습자의 심리 발달 영역이다. 아동은 친구나 전문 지식을 가진 사람과의 대화를 통해 점차 사회적 상호작용을 하게 되면서 자신의 감각을 깨우고 문제를 해결하는 능력을 향상시킬 수 있다. 따라서 교사는 아동이 난관에 봉착할 때 우연을 가장한 근접 발달 영역에서의 상호작용에 의한 도움을 기획해야 한다. 우연의 시각에서 말하자면 아동은 우연히 발견한 책을 통해 도움을 받을 수도 있다. 그러한 우발점이 특이점을 지나게 되면서 비로소 창의적 표현이 가능해진다. 그러한 창의성은 기존에 한 개인 안에 이미 있는 질서의 일부에 우연에서 작동한 타자의 요소가 더해지는 역량을 통해 실현된다. 외부에서 가해진 독특성에 자극을 받아 이념이 현실화되는, 즉 창의성이 성취되는 단계는 〈도표 2〉[74]와 같다.

요약하면, 창의성이 생성되는 과정은 먼저 독특성이 감각을 깨우면서 시작된다. 에너지는 감각에서 온다. 그것은 지금까지 아무런 생각도 없었던 잔잔하고 고요한 가슴에 일대 파동을 일으킨다. 즉, 감각적 충격에 의해 정동을 일으키면서 다양한 상상력을 불러일으키게 된다. "이게 도대체 뭐야?" 그러면서 과거의 기억을 불러들인다. 그 기억을 통해 새로운 것을 만들고자 하지만 이내 난관에 부딪히게 된다. 그렇게 하면서 새로운 질문, 즉 이념이 만들어진다. 그리고 그러한 이념이 우발점에 도달하게 되고 특이점을 통과한다. "특이점singular point"은 어떤 규정에도 해당되지 않는 지점이다. 그래서 기존의 성격을 잃고 새롭게 태어나는 지점이다. 그 결과 기존에 가지고 있던 인식이 와해되고 남은 파편적 요소들을 다시 모아 이념이 현실화되는 새로운 창의적 표현을 하게 된다. 그 단계가 바로 "야! 이거야 이거, 바로 이거야!"의 "이것임haecceity"이라는 개별성의 선언에 도달하게 되는 것이다. 누구든지 한 번쯤 경험하였을 미술 창작의 즐거움! 그것이 바로 인간이 미술을 하게 되는 본질적 이유이다.

인간은 왜 창작 활동에 몰입하면서 행복을 느끼는가? 그것은 바로 무엇인가를 생산하고자 하는 인간의 긍정적인 "욕망desire" 때문이다.[75] 욕망은 결

핍이나 부족에서 생기는 것이 아니다. 무엇인가 생산하고자 하는 본능이다 (Deleuze & Guattari, 2009). 따라서 학생들에게 미술을 가르치는 가장 중요한 이유와 목적은 생산하고자 하는 인간의 본능을 충족시키기 위해서이다. 그 것이 바로 인간 중심이 아닌 "인간을 위한" 교육이다. 미술교육은 당연히 인 간 중심이 아닌 인간을 위한 교육이어야 한다. 그리고 "야! 이거야, 바로 이거 야!"의 독창성의 선언과 함께 샘솟는 창작의 기쁨은 과거 로웬펠드가 주장하 였던 미술교육의 목표인 학생들의 사기 진작과 정서 순화와 관련된다. 다음 의 창의성이 성취되는 보다 구체적인 과정과 방법에 대한 이해가 있을 때 그 와 같은 사기 진작과 정서 순화를 위한 교육과정의 내용과 방법을 고안할 수 있다.

타자의 요소가 번역되는 정동의 몸

무엇을 어떻게 그릴까? 바로 막막한 혼돈의 상태이다. 그래서 화집을 뒤 져 보다 독특성으로 다가오는 작품을 만나게 되었다. 그 독특성이 잠자고 있 는 "감각"을 깨우고 정동을 일으키면서 온갖 상상력과 기억을 가져온다. 그렇 게 하면서 그림을 그리지만 잘 그려지지 않고 난관에 부딪히게 된다. 질문이 생기는 이념이 발생하고 우연이 작동하는 우발점에 도달하여 특이점을 통과 한다. 이때가 "야! 이거야, 내가 그리고자 한 것이 바로 이거였어!"를 외치는 독특성이 구현되는, 즉 이념이 현실화되는 순간이다. 이러한 일련의 행동은 정 동이 일어난 몸에서 가능하다. 다시 말해, 가슴에 뜨거운 열정이 있을 때 에너 지가 생겨 그러한 창작 행위가 가능한 것이다. 외부의 자극을 받아 정동이 지 속되고 있는 몸을 다른 말로 말하자면 반은 의식, 반은 무의식의 상태인 "물아 일체" 또는 "무아지경"의 상태이다. 그것은 바로 미국의 심리학자 미하이 칙센 트미하이(Csikszentmihalyi, 1996)가 교육적 중요성을 강조한 "몰입"과도 같다.

러시아의 대문호 레프 톨스토이 또한 몰입의 중요성과 그 효과를 설명한 바 있다. 소설『안나 카레리나』에서 가장 유명한 구절은 톨스토이가 자신의 분신으로 설정한 지주 곤스탄틴 레빈이 농부들과 함께 풀베기를 하면서 몰입을 체험하는 장면이다.

> 레빈은 풀을 베면 벨수록 망각의 순간을 더욱더 자주 느끼게 되었다. 그럴 때는 손이 낫을 휘두르는 것이 아니라 낫 자체가 생명으로 충만한 그의 몸을, 끊임없이 스스로를 의식하는 그의 몸을 움직였으며, 그가 일에 대해 아무 생각을 하지 않아도 마치 마법에 걸린 것처럼 일이 저절로 정확하고 시원스럽게 진행되었다. 이럴 때가 가장 행복한 순간이었다.…… 레빈은 시간이 얼마나 지났는지 몰랐다. 누군가 그에게 몇 시간이나 베었느냐고 물으면, 그는 30분 정도라고 대답했을 것이다. 하지만 시간은 어느새 점심때가 되어 있었다.(Tolstoy, 2009, pp. 41-42)

톨스토이는 이 풀베기 장면을 통해 인간에게 진정한 행복이 무엇인지를 조명하고자 하였다. 톨스토이에게 그것은 바로 몰입이 가져오는 "내적 성장"이다. 행복은 자신이 내적으로 지속적인 성장을 하고 있다고 생각할 때 느껴지는 뿌듯한 감정이다. 교육의 목표 또한 두말할 나위 없이 학생들의 내적 성장을 돕는 데에 있다.

몰입이 일어나는 몸이 바로 정동의 몸이다. 정동의 몸은 마음 안에 다른 일체의 생각이 사라지면서 눈이 있어도 보이지 않고 귀가 있어도 들리지 않으며 코가 있어도 냄새를 맡을 수 없는, 즉 의식이 어느 하나에 집중되어 "강렬함"이 지속되는 상태이다. 풀베기에 몰입하면서 정동의 몸이 되었기 때문에 레빈은 시간에 대한 감각을 완전히 잃어버렸던 것이다. 무엇인가에 몰입할 때

에는 귀에 거슬리는 주변의 소음이 전혀 들리지 않으며 냄새도 맡을 수 없고 아무것도 눈에 들어오지 않는다. 다시 말해, 일찍이 루소가 말하였듯이 모든 감각은 서로 연결되어 있다. 들뢰즈 또한 이에 동의하고 있다. 다양한 감각 영역과 그것을 이루는 무한한 수준들이 서로 혼재되어 연결되어 있다. 모든 감각이 연결되어 어느 하나에 집중된 몸이 바로 정동의 몸이다. 이러한 정동의 몸은 여기도 저기도, 나도 너도 아닌 상태로서 규정하기가 애매모호한 경계의 공간에 있다. 그와 같이 애매모호한 경계의 공간은 배타적이라기보다는 포괄적이고, 명확하기보다는 불명확하며, 일반적이라기보다는 변칙적이고, 구조적이라기보다는 반구조적이다(Turner, 1982). 따라서 여기에서는 "어느 하나"의 입장이 아니라 "둘 다"에 의해 상호작용하는 긴장이 존재하며 새로운 사고를 만들기 위해 그 틈새의 간격이 활용된다. "야! 이 둘 다를 응용하자!" 그렇게 타자의 요소를 연결 접속하는 단계는 나와 타자의 서로 간 상호작용이 극대화되면서 영향을 주고받는 순간이다. 레빈은 농부들과 함께 풀베기에 몰입한 다음에야 형식적 대화에서 벗어나 비로소 진정한 소통을 하면서 서로를 이해하게 되었다. 레빈과 농부 서로가 서로에게 연결 접속된 것이다. 톨스토이는 그러한 소통을 통한 내적 성장이 인간이 추구하는 행복이라고 하였다. 그런데 레빈의 내적 성장은 더 구체적으로 설명하자면, 톨스토이가 그렇게 말하지는 않았지만, 농부와 일심동체가 되면서 세상에 대한 "의미"를 만들었기 때문이다. 따라서 레빈의 행복은 궁극적으로는 삶의 의미를 찾게 된 내적 성장에 기인한 것이다. 의미로 충만해진 삶! 그래서 레빈은 행복하였던 것이다. 이러한 경계의 공간이 탈식민주의 학자 호미 바바(Bhabha, 1994)에게는 "제3의 공간"이다. 우리가 "내 마음의 공간"이라고 말하듯이 여기에서 "공간"은 마음의 작용, 즉 인지작용을 뜻한다.

제3의 공간은 주변과의 상호작용이 일어나면서 명확하지 않은 애매모호

한 마음의 상태이다.[76] 이것도 저것도 아닌, 나도 너도 아닌, 여기도 저기도 아닌 다소 혼란스러운 마음이다. 그런데 그러한 제3의 공간에서 오히려 "새로움"이 생겨난다. 그것은 뺄셈이 아니라 덧셈과 곱셈이 일어나기 때문이다. 이렇듯 경계의 공간 또는 제3의 공간은 이쪽과 저쪽 모두를 취하면서 경계선을 타기 때문에 덧셈과 곱셈의 인지작용이 이루어진다. 다시 말해, 타자의 요소가 가해지는 것이다. 타자의 요소는 비고츠키의 용어로 말하자면 어른의 간섭에 의한 일종의 비계설정이다. 이를 통해 학습자는 근접 발달 영역 내에서 성장하고 더욱더 자신감을 가지게 되면서 문제를 해결할 수 있다. 이러한 맥락에서 미국의 미술교육자 브렌트 윌슨(Wilson, 2007a)은 학생의 운명을 결정짓는 내적 성장은 교사가 주도권을 가지고 지식을 전달하는 정규 교육 장소가 아니라 어른 또는 주변의 선배와 상호작용하는 제3의 교육 장소[77]에서 일어난다고 설명한 바 있다.

몰입이 일어나는 정동의 몸은 경계선을 타는 제3의 공간에서 타자와의 상호작용이 극에 달하면서 궁극적으로 타자의 요소를 번역한다.[78] "번역trans-lation"은 다른 사람의 것을 나의 것으로 맞게 변형하는 행위이다. "여기에다 이것 조금 변형해서 갖다 넣자! 저것도 여기에 넣으면 더 잘 어울리겠다!" 그것이 들뢰즈에게는 표절과 구별되는 "훔치기stealing"이다. 훔치기 또는 번역에 의한 배치가 일어나는 지점이 바로 "우발점"이다. "배치"는 새로운 다른 부분을 가미하고 조절하면서 변형되는 연결 접속을 뜻한다.[79] 그렇게 해서 특이점을 통과하고 "야! 이거야!"를 선언하는 한 개인의 독특성이 실현되는 것이다. 그것은 시작과 끝이 아닌 "중간"에서 일어난다. 막막한 혼돈의 상태에서 외부의 독특성에 자극을 받아 상상력과 기억을 통해 작품을 만들기 시작하지만 잘 풀리지 않는 난관에 봉착하게 된다. 그러한 중간 지점에서 타자의 요소를 번역하는 덧셈 작용이 일어나면서 속도가 붙는다. 중간에 이르러 타자의 요소가

이것저것 번역되어 덧붙여지는 배치 행위가 이루어지면서 처음의 막막한 혼돈 상태에서 시작할 때 고안한 것들이 수정된다. "아, 이게 아니구나!" 이 점은 나무뿌리형의 "나선형 인지구조"의 거짓 개념을 드러낸다. 브루너(Bruner, 1960)의 나선형 인지구조는 초등학교 저학년 수준에서 얻은 개념이 이후 고학년의 난이도 높은 추상적 학습으로 이어진다는 계급적인 구조이다. 그러나 인간의 인지는 중간에서 다른 이질적인 요소들 간의 상호작용이 일어나 속도가 붙는다. 그리고 처음 고안한 계획들이 수정된다. 이는 인간의 인지구조가 시작과 끝이 일관된 위계 구조가 아님을 방증하는 것이다. 이러한 맥락에서 인간의 인지는 나선형이 아닌 "리좀 인지"로 정의된다(박정애, 2016). 리좀적인 삶의 유형과 사고방식이기 때문에 인지 또한 리좀적이다. 리좀 문화이고 리좀 인지이다. "리좀에는 구조, 나무 또는 뿌리에서 발견되는 지점이나 적절한 장소의 위치가 없다"(Deleuze & Guattari, 1987, p. 8). 어느 지점에서든지 타자의 요소와 연결 접속될 수 있다. 이 점은 미술교육과정의 방법이 "관계 형성"을 도모하여 상호작용을 극대화하는 방향을 지향해야 한다는 사실을 시사한다.

"어떻게 몰입 상태로 유도하면서 학생들의 상호작용을 극대화할 수 있는가?" 시작도 끝도 없으며 적절한 장소도 없다. 속도가 붙는 그 지점이 타자의 요소가 연결 접속되는 중간이다. 다시 말해, 관계가 형성되는 지점은 시작과 끝이 아닌 중간이다. 그리고 타자의 요소를 번역하고 이를 자유롭게 배치하는 변형이 바로 새로운 "생성"이며 창의성의 발현이다. 이러한 맥락에서 창의성은 본질적으로 기존의 것의 변주 행위이다. 변주가 창조의 과정이다. 반복하자면, 그것은 번역을 통해 이루어진다. 다음은 정동의 몸에서 타자의 요소를 번역하면서 창의적인 표현이 일어나는 과정을 설명한다.

번역에 의한 독특성의 실현

창의성 또는 독특성의 성취는 타자의 요소를 번역하여 취할 때 가능하다. 이는 미술이 본질적으로 "텍스트"이며 차이의 시뮬라크르임을 알려 준다. 즉, 차이의 시뮬라크르가 생성되는 방법이 텍스트이다. 앞 장에서 미술가들의 실제를 통해 파악하였듯이, 그들의 예술적 실천은 기존의 것을 새롭게 재구성한 것이다. 그것은 "미술은 미술에서 나온다"는 영국의 속담을 상기시킨다. 미술은 본질적으로 다른 사람들이 만든 기존의 것을 변주한 것이다. 이러한 이유에서 "상호작용의 결과물"을 뜻하는 텍스트 이론은 한 개인의 "타고난" 독특성을 표현하기 위해 모방을 금기시하였던 모더니즘 시대의 미술교육, 특히 표현주의 미술교육의 이념과 직접적으로 갈등한다. 흥미롭게도 타자의 영향을 철저히 배제하면서 타고난 개성의 표현을 강조하였던 모더니즘의 이념이 지배적이었던 당시에 피카소는 다음과 같이 자신보다 앞서 살았던 미술가들의 작품을 섭렵하였다.

> 예를 들어, 피카소는 만화, 엽서, 인쇄물에서 보았던 풍자만화 등을 모방하였다. 그는 사춘기 초기에 옛 대가들의 이미지를 학습하고 모사하기 시작하였다. 또한 그는 특정 작가의 양식을 모방하고 학습하는 데 놀라운 능력이 있었다. 20세기 초에 파리에 왔을 때 그는 자신이 흠모하는 로트렉에게 경의를 표하기 위해 원본과 구분할 수 없을 정도로 그의 작품을 모사하였다.(Pariser, 2013, p. 199)

피카소에게 다른 사람들이 만든 풍자만화, 옛 대가들의 이미지, 로트렉의 작품은 그의 감각을 자극한 "독특성"이다. 그는 그것들에 자극을 받아 수없이

많은 모방을 감행하였다. 그리고 피카소는 그러한 모방을 통해 자신만의 독자적인 텍스트를 만들 수 있었다. 그렇게 하면서 비슷하지만 차이가 있는 시뮬라크르를 생산하였던 것이다. 다른 사람들이 만든 미술작품과의 상호작용이 많을수록 보다 풍요로운 텍스트를 생산할 수 있다. 이러한 텍스트는 결국 더하기와 곱하기의 결과물이다. 피카소의 사례를 포함하여 수많은 미술가들의 실천이 말해 주듯이 미술작품의 제작은 항상 다른 사람들의 영향을 받아, 다시 말해 타자와 상호작용하면서 번역을 통해 이루어진다. 그러한 텍스트를 추적할 때 최초의 원본은 알 길이 없다. 원본은 아예 존재하지 않는다. 실제로 이미지가 만들어지는 것은 단지 시작이나 끝이 없는 사슬의 한 부분일 뿐이다. 이는 타자와의 연결 접속을 통해 독특성의 표현이 가능해지는 관계적 존재인 인간이 만든 생산물이기 때문이다.

미술작품이 기존에 다른 사람들이 만든 것의 또 다른 변형이라는 텍스트의 시각에서 미술교육과정의 감상과 실기는 유기적으로 연결되어야 한다. 이를 위한 교수학습 방법이 "텍스트 읽고 쓰기"이다. 그것은 타자의 작품과 유사하지만 차이 그 자체인 시뮬라크르 만들기이다.

텍스트 읽고 쓰기

텍스트 읽고 쓰기는 일반적인 언어로 말하자면 "다른 사람이 만든 미술작품 변형하기"이다. 되풀이하면, 텍스트로서의 미술은 기존에 존재하는 것의 변주를 뜻한다. 텍스트 읽기는 먼저 독특성으로서의 미술작품을 선택하면서 시작된다. 자극을 받기 위해서이다. "야! 이 작품 근사하다! 이게 무엇에 관한 것일까?" 관심이 가는 미술작품을 골라 그 작품에 대한 제반 지식을 조사하면서 그 작품과 긴밀하게 상호작용하는 단계로 이동한다. 이 단계에서 학생들은 상상력을 동원하여 그 작품과 비슷한 것을 짝짓기한다. 동시에 과거에 경험한

것에 대한 기억을 토대로 비슷한 것을 떠올린다. 그런 다음 그 텍스트에서 마음을 끄는 요소를 번역하면서 자신의 텍스트를 만든다. 그와 같은 번역은 반은 의식, 반은 무의식 상태인 제3의 공간 또는 정동의 몸을 통해 일어난다. 몰입에 의한 창조는 의도성이 배제된 지극히 무의식적이고 우연적인 순간이다. 정동의 몸은 우연에 의해 우발점을 향한다. 그러면서 특이점을 지나고 "야! 바로 이거야!"의 독특성을 선언하게 된다. 이후 학생은 타자의 작품을 변형하여 만든 자신의 텍스트에 대해 설명한다. 즉, 타자의 텍스트를 어떤 이유에서 어떻게 변형하였는지를 서술한다. 그것이 의미 만들기이다. 이러한 일련의 과정은 다음의 교수학습 방법으로 요약할 수 있다.

1. 과거 또는 동시대에 만들어진 우리나라의 시각 이미지를 한 점 선택한다. 또는 과거 또는 동시대에 제작된 다른 나라의 작품들 중 관심을 끄는 작품을 고른다. 그런 다음 그 텍스트와 비슷한 것을 짝짓기한다. 또한 과거에 경험한 것과 비교해 본다.

2. 선택한 작품을 만든 미술가가 속한 나라, 시대, 하위문화에 대한 배경적 지식을 알아본다. 즉 사회학, 인류학적 접근의 감상을 한다.

3. 조사한 텍스트의 소재, 표현적 특성, 매체와 작품의 형성 과정, 그 작품이 보여 주는 조형의 요소와 원리에 의한 구성의 특징, 은유와 상징, 주제, 작가의 의도와 목적, 그리고 의미 중에서 선호하는 요소를 골라 자신의 텍스트를 만들기 위해 변형한다(번역한다).

4. 다른 사람의 작품을 변주한 자신의 텍스트를 완성한다. 그런 다음 어떠한 이유로 자신이 만든 이미지가 원래의 텍스트와 유사하며 또 어떠한 이유로 차이가 나는지를 서술한다.

미술로 이해하는 미술교육

그림 136 학생 작품, 〈바다의 절규〉.
그림 137 학생 작품, 〈못생겼어요〉.

　　타자가 만든 텍스트와의 상호작용을 통한 텍스트 읽고 쓰기에서 학생들
은 자신들의 관심을 반영하게 된다. 학생들 또한 한 문화의 구성원이기 때문
이다. 따라서 한국 학생의 경우 자신이 속한 한국 사회의 제반 현상을 검토하
면서 21세기의 사회·문화적 현상을 표현하게 된다.

　　한 초등학생은 뭉크의 〈절규〉^{그림 43}를 변형하면서 21세기 한국 사회에 환
경오염이 초래한 재앙을 그리고 있다. 공장 폐수로 인해 바다가 오염된 양상
을 은유적으로 표현한 것이다. 〈바다의 절규〉^{그림 136}를 그리기 위해 이 학생
은 붕대를 감은 물고기를 통해 건강하지 못한 바다를 은유적으로 표현하고 있
다. 같은 뭉크의 〈절규〉를 이용한 또 다른 학생의 작품 〈못생겼어요〉^{그림 137}에
서는 한국의 외모지상주의 문화를 다루었다. 이 작품에 묘사된 다양한 화장품
의 이미지는 외모지상주의를 나타내는 상징이다. 또한 화장품과 의복 등 외모

를 치장하는 도구들이 화면 전체에 부유하듯 떠다니게 표현한 것은 외모지상주의를 추구하는 불안정한 심리에 대한 시각적 은유이다. 이렇듯 학생들이 만든 작품 또한 그들의 삶, 즉 문화를 표현한 것이다. 원래의 텍스트를 변형한 이유에 대한 서술은 학생들의 작품과 그들이 각자 번역한 미술가들의 작품의 관계를 파악하면서 의미를 만들게 한다. 그것은 궁극적으로 타자의 것과 자신이 만든 텍스트의 유사성과 차이에 대한 서술이다. 자신이 만든 작품이 어떠한 이유로 그 미술가의 작품과 유사하고 또 어떠한 이유로 다른지에 대한 "관계"의 서술이다. 그것은 학생들 편에서의 의미 만들기이다. 일찍이 아서 단토 (Danto, 1986)는 해석이 다른 텍스트를 변형하는 행위라고 주장한 바 있다. 왜냐하면 해석은 항상 감상자에 의해 다른 해석이 가능하기 때문이다. 감상자의 주관적 해석을 토대로 한 텍스트 쓰기는 그 감상자의 삶을 반영한다. 양유리의 작품 〈빠져나올 수 없는, 타인의 시선〉그림 138은 초현실주의 작가 살바도르 달리의 〈나르키소스의 변형Metamorphosis of Narcissus〉의 읽고 쓰기이다. 또한 장원영의 프랜시스 베이컨 작품의 변주인 〈의식의 흐름〉그림 139은 여자 친구가 의식의 중심에 있는 자신의 모습이다. 최은과 서민정은 디지털 콜라주 협업작품 〈넷카시즘Netcarthysm〉그림 140을 만든 후 다음과 같은 의미를 만들었다.

작품의 제목인 넷카시즘[80]은 다수의 누리꾼이 인터넷, SNS에서 특정 개인을 비난하며 사회의 공공의 적으로 삼고 매장해 버리는 현상을 뜻한다. 이 단어는 인터넷과 매카시즘의 합성어로 현대판 "마녀사냥"으로도 불린다. 여기에서 건물은 현대 사회를, 바다는 꽃이 시들어 빠지는 공간을, 모니터는 네티즌을 상징한다. 검은색 입술은 네티즌이 악플을 다는 부정성을 나타내기 위한 은유이다. 암울함을 나타낸 것이다. 또한 악플과 마녀사냥으로 인해 피해를 입은 사람들을 상징하기 위해 꽃을 회색과 검정색으로 표현하였다. 거꾸

미술로 이해하는 미술교육

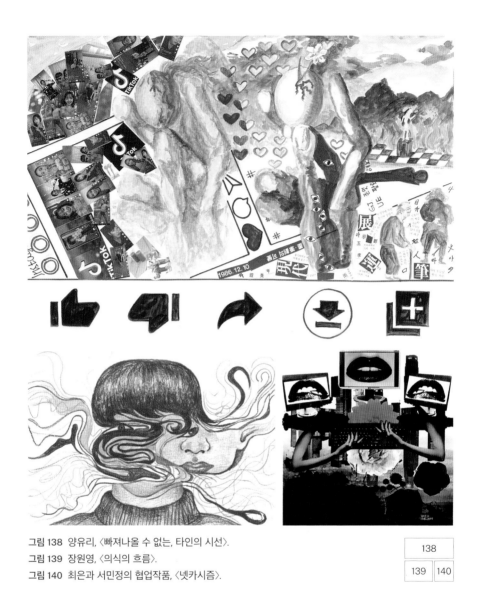

그림 138 양유리, 〈빠져나올 수 없는, 타인의 시선〉.
그림 139 장원영, 〈의식의 흐름〉.
그림 140 최은과 서민정의 협업작품, 〈넷카시즘〉.

138	
139	140

로 된 팔 또한 은유적 표현인데, 악플을 다는 네티즌의 마음이 뒤틀려 있음을
보여 주기 위한 것이다. 그리고 키보드의 위아래로 꽃을 반씩 놓은 이유는 원
래는 밝고 화려한 꽃이었는데 악플로 인해 피해를 입어 시들게 되었음을 나

타내기 위해서이다. 특별히 꽃을 사용한 이유는 꽃이 시든다는 특징을 이용하여 예쁘게 필 수 있었던 꽃이 갑자기 시들었다는 사실을 보여 줌으로써 악플의 위험성을 강조하기 위해서이다. 이 작품은 가운데의 키보드를 중심으로 화면 위의 중앙에 여성의 입술을, 양옆에는 그보다 작은 입술을 그려 넣어 균형을 잡고자 하였다. 키보드 위의 빨간 꽃은 강조이며 여성의 세 입술 중에서 두 입술은 흰 바탕에, 가운데 입술은 살색 바탕으로 하여 변화를 나타냈다. 그러면서 전체적으로 푸른색의 배경에 검정색을 사용하여 통일과 조화를 꾀하였다.

내가 만든 작품과 다른 사람이 만든 작품의 차이에 대한 인식은 학생에게 의미를 만들게 한다. 타인의 작품과 비교할 때 나의 작품과 차이는 무엇인가? 그 이유는 무엇인가? 또한 어떤 점에서 유사한가? 그 이유는 무엇인가? 실제로 그러한 차이점과 유사성에 대한 이해가 미술교육과정의 핵심이다. 이 점은 또한 포스트모던 미술교육의 목표, 즉 미술을 통해 문화를 이해하는 차원에 있다. 이 시점에서 우리는 미술교육의 목적을 다시 생각하게 된다.

미술교육의 목적

학교에서 미술을 가르치는 목적은 무엇인가? 이 저술을 통해 이해할 수 있듯이 그것은 시대마다 다르게 변화하였다. 페스탈로치가 미술을 공공학교에 처음 도입하였던 19세기에 그 목적은 감각 자료를 이용하여 이성을 계발하는 데에 있었다. 이를 위한 단계적 방법은 사실적 재현을 돕고 궁극적으로 관찰력의 향상에 기여하는 것으로 이해되었다. 사물을 사실적으로 재현하기 위

미술로 이해하는 미술교육

해서 명암, 원근법, 비례 등에 관한 지식의 습득이 필수 지식이 되었다. 그러나 19세기 말의 러스킨에게 미술교육의 목표는 학생들의 상상력을 고취시키고 도덕심을 함양하며 취향을 계발하는 것이 되었다. 20세기 초에 이르러 휴머니즘, 즉 인간이 태어나면서부터 잠재력과 개체성을 가진다는 인간 중심 사고가 극성하자 개인, 개성, 자유의 이념이 학교 교육에 영향을 미치게 되었다. 미술은 오히려 이성으로부터 인간을 해방시키면서 자유와 개성, 그리고 개인의 발달을 도모할 수 있는 수단으로 여겨졌다. 미술은 재현이 아닌 "표현"으로 정의되었다. 인간 중심 사고는 학교에서 미술을 가르치는 진정한 목적이 학생들의 정서 순화와 인성교육이라는 당위성을 펼쳤다. 그런데 이를 위한 거의 배타적 방법이 학생들의 타고난 잠재력을 끄집어내기 위한 동기 유발이었다. 그러나 인간 중심의 렌즈는 우주와 상호작용하는 인간에 대한 이해를 지극히 단편적이고 불완전한 수준에 머물게 하였다. 동기 유발의 논리 자체가 바로 인간 중심 사고에 기인한 것이다. 인간의 개성과 잠재력은 "타고난" 것이기 때문에 다름 아닌 동기 유발에 의해 실현이 가능하며 교육은 그것을 끄집어내는 "과정"으로 이해되었다. 그래서 그러한 교육으로 학생들이 저절로 창의적인 "자아 표현"을 할 수 있다는 담론이 형성되었다. 왜냐하면 모든 인간에게는 저마다 타고난 독특성이 있기 때문이다. 따라서 모방은 금기시되었다. 이러한 이유에서 로웬펠드는 특히 예술적 발달 단계에 따라 아동들에게 적절한 매체와 주제로 자극하는 방법을 강조하면서도 어른의 간섭이 최소화되어야 한다고 하였다. 그러나 인간에 대한 이해가 부족하였기 때문에 표현주의 미술교육은 결국 교육과정에 실질적인 내용과 방법을 제공할 수 없었다. 그 결과 이와 대립하는 사고와 부딪치게 되었다. 자아 표현으로 창의적 표현이 저절로 이루어진다는 표현주의 미술교육의 허구에 반작용이 나타난 것이다. 이러한 배경에서 학문 영역의 학과적 지식을 가르치기 위한 미술교육의 이론과 실제가 구체화되

었다. 그 교육 목표는 미술 자체의 고유한 지식 체계를 가르치면서 학생들을 교양인으로 육성하는 것이었다. 또한 포스트모던 시대에는 미술이 문화적 표현으로 정의되기 때문에 미술을 통해 다양한 삶의 양식과 사고방식을 가르치고자 하였다. 그 이유는 학생들에게 다양성과 차이의 삶을 이해시키기 위해서이다.

되풀이하면, 미술교육의 목적과 목표는 시대에 따라 변화한다. 그럼에도 불구하고 우리는 미술이 학생들의 정서 순화와 사기 진작을 도모하면서 인성교육의 역할을 담당할 수 있다는 로웬펠드의 주장을 잊지 않고 있다. 누구든지 경험하였던 창작의 기쁨을 기억하기 때문이다. 작품 제작에 몰입하면서 어느 순간 "야, 이거야, 이거! 바로 이거야!"를 선언하던 그 강렬함은 시간이 흘러도 한동안 기억에 남아 있다. 그로 인해 분명 정서가 순화되는 것 같았다. 따라서 우리는 그러한 강렬한 희열감과 충만함을 제외한 여타의 주장이 미술을 가르치는 본질적 목적에서 벗어난 것이라고 생각한다. 몰입에 의한 독특성의 성취가 주는 행복은 바로 생산하고자 하는 인간의 본능을 충족시키기 때문이다. 생산하고자 하는 본능, 그로 인한 행복은 분명 내적 성장과 관련된다. 미술교육은 분명 인간의 본능을 충족시키는 "인간을 위한" 것이어야 한다. 그러나 그것은 인간 중심이 아닌 기계와 같은 반인간, 정동과 감각과 같은 비인간적인 힘을 포함하여 우주와 유기적으로 상호작용하는 "인간"을 이해할 때 가능해진다. 그러한 인간은 관계 형성에 의해 창의적인 표현을 한다. 따라서 그와 같은 창의성이 일어나는 잠재적 단계에 대한 지식을 알아야 한다. 실제로 교육과정의 내용과 방법에 대한 기획은 창의성이 타자의 요소를 번역하면서 성취된다는 인간에 대한 이해가 있을 때 가능하다.

미술교육의 목표는 분명 학생들의 내적 성장을 도모하는 데에 있다. 어떻게 내적 성장이 가능한가? 미술은 본질적으로 감각 체계이다. 21세기의 현대

철학에서 확인한 질서의 밑바닥인 혼돈은 한 개인에게는 "감각"이다. 감각한다는 것은 변화한다는 점을 시사한다. 이러한 맥락에서 21세기의 미술교육은 감각을 자극하여 질서, 즉 이성을 계발해야 한다는 300년 전의 루소의 미술교육 목표를 재차 상기하게 되었다. 그렇게 하면서 다시 미술의 본질을 생각하게 되었다. 그리고 저자는 그러한 역사의 반복에서 차이를 훔치고자 한다.

미술을 통한 내적 성장은 창의적 표현을 통해 각자의 독특성을 성취하는 것을 뜻한다. 이를 위해 학생들의 감각을 자극하여 그들을 변화시킬 수 있는 정동을 일으켜야 한다. 정동의 몸은 상상력과 기억을 불러일으키고 타자와의 상호작용을 통해 타자의 요소를 번역하면서 창의적 표현에 이르게 한다. 학생들은 차이 그 자체인 독특성의 존재이다. 따라서 그들의 감각 또한 각자 다르다. "야! 이거야 이거! 내가 그리려고 한 것이 바로 이거야!" 이러한 독창성의 실현은 분명 학생들의 사기를 높이고 정서를 순화할 수 있다. 그러면서 그들의 내면적 성장에 관여할 것이다. 그리고 자신이 내적으로 성장하고 있다는 자각은 행복을 느끼게 한다. 내적 성장은 지식의 축적이 아닌 깨달음을 통해 이루어진다. 의미 만들기는 바로 그 수단이다. 그것은 정신에 생명력을 불어넣는다. 이러한 맥락에서 일찍이 루소(Rousseau, 2003)는 학식을 쌓는 것이 아니라 정신에 생명력을 불어넣는 것이 중요하다고 하였다.

의미 만들기는 타자와의 상호작용이 극대화된 상태에서 타자의 요소를 번역하여 자신의 작품을 직접 만드는 학습자 중심 교육을 통해 가능하다. 이러한 맥락에서 내적 성장은 의미 부여에 의해 가능한 것이다. 의미는 반드시 연상작용과 관계 맺기에 의해 만들어진다. 따라서 학생들은 자신들과 타자가 만든 작품의 차이점과 유사성을 이해해야 한다. 왜 자신의 작품이 타자의 것과 다른지에 대한 이해는 의미 만들기로 이어진다. 자신만의 의미를 찾는 그 자체가 한 개인의 독특성의 실현이며 내적 성장이다.

미술과 미술교육은 의미 만들기에 관계한다. 전통적인 서양 철학은 이성을 통해 진리를 찾았다. 그러나 이러한 담론은 현대에 와서 이성 자체가 정동에 자리를 내주면서 무색해졌다. 푸코에 의하면, 진리라는 것 또한 어느 시대, 어느 곳의 진리인가의 담론일 뿐이다. 그러한 진리는 힘에 의해 만들어진다. 따라서 현대 철학에서는 권력이 만든 진리, 시간과 공간에 따라 변화하는 다양한 진리가 개인적 의미와 가치에 그 중요성의 자리를 양보하게 되었다. 그래서 니체 철학 이후 사유의 핵심은 진리가 아닌 의미와 가치의 추구이다. 나의 가치, 나의 의미가 중요하다. 이러한 이유에서 나만의 시뮬라크르를 만드는 것이 중요하다. 이 점이 바로 300년 전에 루소가 지각한 감각을 통한 이성의 계발에서 21세기 현재까지 지속된 반복의 역사에서 저자가 찾은 차이이다. 루소는 계몽주의 철학의 시각에서 감각에 의한 이성의 계발을 의도하였다. 아동에게 감각 자료를 제공하고 궁극적으로 생각을 이끌어 이성을 반짝반짝 갈고 닦아 진리를 찾게 하는 것이 그의 교육 목표였다. 그러나 현재의 미술교육은 학생들에게 독특성의 감각 자료를 이용하여 혼돈 상태인 감각을 깨워 상상력과 기억을 불러일으키는 것이다. 그런 다음 난관에 봉착할 때 우발점에서 관계 형성에 의한 타자의 요소를 번역하게 하면서 독특성을 실현하도록 하는 것이다. 그러한 관계 형성이 비고츠키에게는 근접 발달 영역 내의 상호작용이며 비계설정이다. 따라서 미술교육의 궁극적 목표는 타자와 주변 환경의 상호작용을 통해 개인 특유의 독특성을 발현시키는 인류라고 하는 생명의 종species을 자각시키는 데에 있다. 그것은 결국 인류를 넘어서 환경 및 생태와 상생하는 탈주체 또는 "탈인간 중심"이라는 21세기의 미술교육이 나가야 할 방향을 알려 준다. 역설적이게도 그것이 인간을 위한 미술교육이며 관계 형성을 도모하는 미술교육을 통해 가능하다.

요약

이 장에서는 앞 장에서 파악하였던 포스트모던 사고와 동시대 미술가들의 실천을 토대로 21세기 미술교육의 이론과 실제를 도출하였다. 제1장에서 서술하였듯이, 18세기의 헤르더는 유럽 문화 외에 이 지구상에 존재하는 많은 "문화들"을 확인하였다. 헤르더가 보았던 많은 문화들이 20세기 중엽부터는 한 국가의 영토 안에 모자이크 형태로 나타나자 문화적 다원론의 이념이 급속하게 확산되었다. 문화적 다원론은 많은 문화들이 뿌리를 잃지 않은 채 다른 문화들과 공존한다는 이론이다. 그것은 다문화주의의 이론적 배경이 되었다. 따라서 문화적 다원론에 기초한 다문화주의는 궁극적으로 다양성과 차이를 확인하는 차원에 있다. 다문화주의는 문화 상대주의적 입장을 취하게 되었다. 그것은 문화 단위의 본질적인 차이를 확인하는 문화 중심을 이론적 배경으로 한다. 문화 중심은 문화가 다양하고 인간이 다양한 하위문화에 영향을 받는다는 점을 전제로 한다. 많은 문화들에서 만든 많은 미술작품이 존재한다. 한 문화권에서 생산된 미술작품이 다른 문화권에서 만든 것보다 결코 우위에 있지 않다. 그 결과 "다문화 미술"이 부상하게 되었다. 이러한 배경에서 미술은 한 집단의 삶이 만든 문화적 산물로 간주되었다. 미술이 문화적 산물로 정의될 때 미술교육의 목표는 미술을 통해 문화를 이해하는 것으로 귀결된다. 미술을 통한 문화의 이해는 한 문화권에서 만들어진 미술작품을 배경적으로 감상함으로써 가능하다. 미술에 대한 배경적 이해는 사회학적, 인류학적 방법을 통해 가능하다. 그러한 방법으로 다양한 삶에 의해 구별되는 무수히 많은 미술이 재차 확인되었다. 그러나 이와 같은 문화 단위는 세계가 각각 독립된 문화로 존속하던 과거에 만들어진 미술을 확인하는 구조로서 가능하다. 다시 말해, 문화 단위로 차이를 묶는 구조는 국가들 간의 경계를 허물면서 세계가 밀접하게

상호작용하는 21세기 삶의 조건에서는 더 이상 효율적으로 기능하지 않는다.

21세기 글로벌 자본주의가 낳은 디아스포라의 삶은 문화를 자유자재로 이동 가능한 것으로 만들고 있다. 또한 디지털 기술과 교통망의 발전은 문화가 한 국가의 경계를 넘어 혼합되는 현상을 낳고 있다. 결과적으로 21세기의 삶은 다원론과 구별되는 혼종성으로 특징된다. 같은 맥락에서 21세기 미술가들의 작품 또한 글로벌 차원에서 긴밀하게 상호작용하면서 혼종적인 것이 되고 있다. 더하기와 곱하기의 메커니즘이 작동하면서 미술가들의 정체성 또한 지극히 복수적인 것으로 변형되기 때문이다. 이러한 맥락에서 다문화주의는 관계 형성에 의해 변화하는 정체성을 탐색하는 관계적 다문화주의를 향한다. 인간은 타자와의 조우에 의해 영향을 받는 관계적 존재이다. 상호작용에 의해 변화를 거듭하는 것이다.

상호작용의 더하기는 미술을 시각문화로 재개념화하였다. 시각문화는 과거의 순수미술을 부분집합으로 하면서 미적 목적으로 만든 모든 인공물을 포함하는 개념이다. 21세기의 시각화된 삶에서 학생들은 대중문화에 많이 노출되고 있으며 그 결과 의식적, 무의식적 사고에 영향을 받고 있다. 본질적으로 감각 자료인 시각 이미지가 인간의 잠재적 차원인 무의식적 감각에 호소하기 때문이다. 따라서 시각문화 미술교육에서는 인지적 접근뿐만 아니라 무의식적 차원을 통해 시각 이미지가 인간의 삶에 어떠한 영향을 미치고 있는지를 파악해야 한다.

20세기의 과학은 우주와 세계 질서의 밑바탕에 혼돈이 내재되어 있음을 확인하면서 질서와 혼돈이 물리적으로 같은 것임을 증명하였다. 혼돈에서 질서가 나오기 때문이다. 같은 맥락에서 후기구조주의에서는 혼돈에 놓여 있는 감각 안의 정동 또한 아직 구현되지 않은 잠재적 에너지로 간주한다. 막연하고 막막한 상태의 혼돈에서 어떻게 새로움이 만들어지는가? 외부에서 오는 자

극인 독특성은 혼돈 속에 있는 감각을 깨운다. 감각에 들어온 독특성은 상상력을 불러일으키고 과거의 기억을 떠오르게 하면서 생각을 이끈다. 그러나 그러한 과정을 통해 반드시 창의성이 성취되는 것은 아니다. 내적 성장을 위한 필연적 단계인 난관이 따른다. 성장하려면 반드시 아픔이 있어야 한다. 지금까지 믿었던 방식으로 문제가 풀리지 않고 벽에 부딪히게 되는 것이다. 그러나 그러한 난관은 인식의 체계를 새롭게 바꾸기 위한 플랫폼의 단계이다. 그러면서 새롭게 질문이 생기는 이념이 발생한다. 왜 기존의 방법으로 문제가 풀리지 않는가? 이러한 문제를 해결하는 차원에 타자와의 만남이 있고 타자의 요소를 여기저기 배치하면서 결국 우발점에 도달한다. 우발점은 우연의 수이다. 우연의 수가 바로 타자와의 만남이다. 그렇게 하여 특이점을 통과하면서 "야, 이거야, 이거!"의 독특성을 선언하게 된다. 이와 같은 일련의 과정을 거치면서 이념이 현실화된 혼종적인 새로운 생성, 즉 창의성이 성취된다. 따라서 창의성이 만들어지는 이러한 과정에 대한 이해는 미술교육과정의 내용과 방법을 고안하는 데에 시사하는 바가 크다.

미술에서 독특성이 만들어지는 과정에 대한 이해는 또한 미술교육의 목적이 학생들의 내적 성장을 도모하는 데에 있음을 확인시켜 준다. 차이 그 자체인 학생들의 독특성을 실현하는 내적 성장은 타자와의 상호작용을 통해 가능하다. 이러한 맥락에서 독특성은 의미 부여에 의해 가능하다. 내가 만든 텍스트가 다른 사람의 텍스트와 어떻게 다른지에 대한 이해가 바로 의미 만들기를 이끈다. 의미는 관계 짓기에 의해 만들어진다. 그리고 그러한 의미는 결국 일정한 상관관계와 연관성을 통해 이해될 수 있다. 이러한 이유에서 의미의 충만은 타자와의 상호적 관계 형성에 의한 것이다. 또한 내적 성장은 결국 의미로 충만함이다. 그러한 내적 성장은 우리를 행복하게 한다. 그리고 결국 삶의 가치에 대한 이해로 이끈다. 그것이 바로 전인교육이고 한 개인의 역량 강

화이다. 행복은 결국 우리 스스로 만드는 것이다. 그렇게 학생 스스로 기쁨을 느낄 수 있도록 돕는 필수조건과 충분조건이 미술교육 안에 있다. 이를 위한 미술교육의 내용과 교수학습 방법은 무궁무진하다. 미술 자체가 독특성이 내포된 감각 자료이기 때문이다.

학습 요점

- 미술이 시각문화의 부분집합이 된 이유를 설명한다.
- 포스트모던 시각에서 문화를 정의한다. 그런 다음 문화가 학생들과 가족의 생활에 어떻게 영향을 미치고 있는지 알아본다.
- 한국 사회에서 세대, 지역, 직업, 이념에 따른 다양한 사고의 차이를 기반으로 한 다문화 미술교육을 기획한다.
- 미술작품에 대한 형식주의적 감상과 사회·인류학적 감상의 차이를 이해한다.
- 한국 문화라는 거시문화의 특성을 세계화 시대에 만들어지는 미술작품과 관련지어 설명할 수 없는 이유가 무엇인지 알아본다.
- 아동이 주변과의 상호작용을 통해 만든 미술 형태를 예를 들어 설명한다.
- 타자와 조우하면서 변화하는 정체성의 지도를 만든다(제7장에서 소개한 한국 미술가 니키 리의 관계적 정체성과 민영순의 서사적 정체성을 참조한다).
- "행위자 네트워크 이론"의 시각에서 주변의 사물이 나의 행위에 어떤 영향을 주고 있는지 파악한다. 무생물, 예를 들어 인터넷, 방 안에 놓여 있는 사물이 나의 삶과 어떤 관계를 맺으면서 영향을 주는지 알아본 다음 〈나의 방〉을 그린다. 나의 방이 "휴식"과 "수면"의 공간인가? 아니면 "갈등"과 "고독"을 야기하는 장소인가? 인터넷이 세계를 연결하는 중요한 수단이 되면서 "대화"의 공간으로 작용하는가?
- 텍스트 읽고 쓰기에 대해 이해하고 실습한다.
- 들뢰즈의 인식론인 〈표 2〉를 참조하면서 각 단계에 맞는 발문을 만들어 본다.
- 학생들에게 독특성의 자극을 줄 수 있는 미술작품을 선택하게 하고 그 작품을 통해 의미를 만드는 교수학습 방법에 대해 생각해 본다.

1 미셸 푸코(Michel Foucault)는 『말과 사물』에서 1500년에서 1650년까지를 르네상스기, 1600년에서 1800년까지를 고전기, 1800년에서 1950년까지를 현대, 1950년부터를 탈현대로 구분하였다.

2 이러한 예술적 묘사를 "페트 갈랑트(fête galante)," 우리말로 "아연화(雅宴畵)"라고 부른다. 장 앙투안 바토는 아연화를 즐겨 그린 미술가로 유명하다.

3 오리엔탈리즘(Orientalism)은 서양의 예술가들이 동양 문화를 묘사하거나 모방하는 것 또는 그것을 연상케 하는 현상을 말한다.

4 오달리스크(odalisque)는 오늘날의 터키인 과거 오스만 제국의 황제 술탄의 시중을 들던 여자 노예 또는 총애받던 여자를 뜻한다.

5 하렘(harem)은 오스만 제국의 귀족이나 부호의 여인들이 거처하는 거실을 뜻한다. 이슬람교의 율법에서 남녀를 격리하는 관습에 따라 만들어졌다. 일본의 에도(江戸) 막부에도 이와 유사한 오오쿠(大奥)가 있었다.

6 "Exuberance is beauty"는 1790년 출판된 블레이크의 시집 『천국과 지옥의 결혼』에서 "지옥의 격언들(Proverbs of Hell)"에 나오는 구절이다.

7 "플라뇌르"는 발터 벤야민이 보들레르의 시를 근거로 도시에서 근대적 경험을 하는 인간으로 정의한 이후 그 시대의 학자, 예술가, 작가에게 도시를 상징하는 중요한 인간상으로 부각되었다.

8 근대 철학에서 "감각"은 "sense"로 지칭된다. 이에 비해 20세기 이후 현대 철학에서 "감각"은 "sensation"으로 표기된다. "sense"는 감각할 수 있는 능력을 함의한다.

9 우키요에는 일본의 에도 시대에 제작된 목판화이다. 이 목판화에는 평민들의 삶이나 풍경, 풍물, 남녀의 연애 행각 등이 대담한 구도로 그려져 있다. 한자 "浮世繪"는 "떠돌아다니는 세상의 그림"이라는 뜻이다. 이는 우키요에가 덧없는 세상을 사는 일상을 묘사한 풍속화임을 시사한다.

10 제목을 줄여서 흔히 "프린키피아(Principia)"로 부른다.

11 헤시오도스의 『노동과 나날(Erga Kai Hemerai)』에서 황금 시대, 은의 시대, 청동 시대, 영웅 시대, 그리고 철의 시대 각각을 다음과 같이 특징지었다. 황금 시대의 사람들은 신들의 사랑을 받았으며 순수한 유토피아에서 살았다. 은의 시대의 사람들은 신들의 통치를 받았다. 청동 시대의 사람들은 전쟁을 좋아하고 아레스를 숭배하며 모든 시간을 싸움으로 일관하면서 보냈다. 영웅 시대의 사람들은 고귀하고 의로우며 선하였다. 이 시대에 그리스 사회를 묶는 신성한 사회적 관습과 계약이 굳어졌다. 마지막이 헤시오도스가 살았던 철의 시대이다. 철의 시대의 사람들은 철로 만든 도구와 무기를 가지고 있었지만 부도덕하였다.

12 지식과 어떤 것의 정당화가 과학적 지식과 같은 이성만으로는 알 수 없고 오직 경험적 사

실 또는 증거에 의존한다는 뜻이다. "후험적"이라고 번역된다. 이에 반대되는 용어가 "아 프리오리(a priori)"인데, "선험적"이라는 뜻이다.

13 이러한 칸트의 인식론은 20세기의 철학자 질 들뢰즈가 『차이와 반복』에서 새롭게 해석하였다.

14 루소의 이러한 사고는 20세기 후반에 활동하였던 브라질의 교육자 파울루 프레이리에게 공명된다. 프레이리(Freire, 2002)는 단순히 지식을 축적하는 교육을 "은행저금식 교육"이라고 하였다. 그는 이러한 교육이 학생들로 하여금 삶에 대해 이해하지 못하게 한다고 보았다.

15 비례중항이란 비례식에서 내항의 값이 같을 때 이 내항을 말한다. 이를 테면, a : b = b : c에서 비례중항은 b이다. 이것을 식으로 나타내면 b^2 = ac인데 b제곱은 a곱하기 c로 나타낸다면 그것을 배우는 학생에게 어려울 수 있으므로 도형으로 설명하면 좀 더 흥미를 가지고 접근할 수 있다는 뜻이다.

16 여기서는 비례중항이 두 개가 필요한 경우이므로 첫 번째가 2차원 형태의 도형이라면 3차원 형태의 도형인 정육면체를 이용하라는 뜻이다. 결국 수학 개념을 익힐 때 도형과 같은 기하학을 이용하는 것이 중요하다는 뜻이다.

17 페스탈로치가 사용한 독일어 단어 "Anschauung"은 칸트가 처음 사용하였다. 그러나 인상이라는 개념을 철학에 도입한 철학자는 데이비드 흄이다. 칸트가 흄의 철학을 깊이 이해하였다는 점으로 미루어 보아 페스탈로치의 감각-인상의 기원은 바로 흄의 이론인 것으로 파악된다. "Anschauung"은 흔히 "직관(intuition)"으로 번역되기도 한다. 저자가

이 책에서 이를 감각-인상으로 번역한 일차적 근거는 루시 홀랜드(Lucy Holland)와 프랜시스 터너(Frances Turner)가 영어로 번역하여 2012년에 C. W. Bardeen, Publisher에서 출판된 *How Gertrude Teaches Her Children*이다. 번역자인 홀랜드와 터너는 이 책의 7쪽에서 "Notes on Two Difficult Words"에서 "Anschauung"을 "sense-impression"으로 번역하였음을 서술하고 있다. 그리고 그 근거가 1886년에 출판된 제임스 설리(James Sully)의 『교사용 심리학 안내서(The Teacher's Handbook of Psychology)』의 "Chapter viii"에서 "Sense-impressions are the alphabet by which we spell out the objects presented to us(감각-인상은 우리 앞에 제시된 대상을 한 글자 한 글자 읽어 가는 알파벳이다)"라고 서술하였다. 그러면서 그들은 "직관"이 페스탈로치가 말하는 "Anschauung"과 같은 뜻이 아니라고 설명하였다. 저자 또한 페스탈로치의 핵심 개념이 감각에서 유래한 인상이라는 데이비드 흄의 철학에서 기원하였다고 보는 시각에서 직관이 아닌 감각-인상으로 번역하였다.

18 데이비드 흄의 경험론은 존 로크에게서 많은 영향을 받았다. "impression"을 "sense"로 보면서 "sense-impression"을 처음 언급한 학자는 로크이다. 하지만 "sense-impression"을 이론으로 정립한 학자는 흄이다.

19 영국에서는 1837년에 관립디자인학교(Government School of Design)가 설립되었는데, 1853년에 조직 확대와 함께 국립미술훈련학교(National Art Training School)로 명칭을 바꾸고 말버러 하우스(Marlborough

미술로 이해하는 미술교육

House)로 이전하였다. 그런 다음 1857년에는 사우스켄싱턴으로 이전하게 되었다. 19세기 동안 종종 사우스켄싱턴 학교로 불렸다.

20 사우스켄싱턴 학교는 1896년에 명칭이 현재의 왕립예술대학(Royal College of Art)으로 바뀌면서 미술과 디자인 실기를 중시하는 미술 디자인 대학으로 전환되었다.

21 페스탈로치의 교육이 영국에 유입된 또 다른 경로는 영국의 미술교육자 에벤에저 쿠크(Ebenezer Cooke)이다. 쿠크는 1850년대에서 1860년대에 페스탈로치의 학생이 되었으며 영국에 페스탈로치의 사상을 전파하였던 핵심적인 미술교육자였다. 그는 1894년에 페스탈로치의 『게르트루트는 그의 자녀를 어떻게 가르치는가』의 영역본을 출판하였다.

22 빅토리아 시대(the Victorian Era)는 1837년 6월 20일부터 1901년 1월 22일까지 빅토리아 여왕이 통치한 시대를 말한다. 강력한 대영제국의 시대를 뜻한다.

23 이와 비슷한 설명을 하기 위해서 동양 미술에서는 "경영위치(經營位置)"라는 용어를 사용한다. 경영위치란 화면의 묘미를 살리기 위해 여러 형상들의 위치를 설정하는 배치법을 말한다. 따라서 구성은 전적으로 서양의 개념이다.

24 미술의 구성주의에서는 제작 과정에서 미술가가 의도적으로 비재현적 요소들을 배열하기 때문에, 구성주의보다 "구축주의"가 더 정확한 번역어이다.

25 곡률은 "curvature"를 번역한 단어이다. 기하학 용어로, 굽은 정도를 뜻한다.

26 철학자 질 들뢰즈에게 잠재태는 현실태와 짝을 이루는 용어이다. 모든 사물은 잠재태와 현실태의 긴장 또는 상호작용으로 이루어진 혼합이기 때문에 인간 또한 자신의 잠재력의 현실화를 추구한다. 잠재태는 변화의 틀을 만드는 무의식의 과정이다. 따라서 실재하는 것(the real)은 현실태와 잠재태로 이루어진다.

27 쇼군은 일본 역사에서 1185에서 1868년까지 세력을 가졌던 막부 수장의 칭호이다. 천황이 임명하지만 사실상 일본의 통치자였다. 쇼군은 장군(将軍)의 일본식 발음이며 세이타이쇼군(征夷大将軍)의 줄임말이다.

28 "바쿠후"로 발음하는 막부(幕府)는 일본에서 천황을 대신하는 대장군의 진영, 나아가 무관의 임시정청을 뜻한다. 막부의 영어 번역은 쇼군국(幕府國)을 뜻하는 "Shogunate"인데, 그 이유는 장군을 뜻하는 쇼군(shogun)을 실질적인 국가원수로 보기 때문이다.

29 에도 시대 막부 정권이 유일하게 문호를 개방하여 교역한 통로는 네덜란드가 17세기에 아시아와의 무역을 위해 세운 동인도회사이다.

30 유신(restoration)은 "top-down"의 개혁을 말한다. 이에 비해 혁명(revolution)은 민중이 봉기하여 일어난 "bottom-up"의 개혁이다.

31 어니스트 페놀로사(Ernst F. Fenollosa)는 일본 미술을 전공하고 19세기에 활동하였다. 메이지유신 때 일본 정부가 초청하여 일본에 8년간 거주하면서 도쿄미술학교와 도쿄제국대학의 설립에 직접 관여하였다. 일본에 머무르는 동안 일본 미술을 평가하였을 뿐만 아니라 "일본화(日本畵)"의 형성에 기여하였고 많은 일본 미술품을 수집하였다. 귀국하여 보스턴 미술관의 동양미술부 큐레이터로 일하기도 하였다. 일본 문화의 영향을 받아 불교로 개종하였다.

32 전체 구성에 영향을 미치는 명암의 밝고 어두운 대담한 대비 효과를 이용하여 작품을 만드는 기법을 말한다.

33 투시 원근법에서처럼 뒤로 가면서 줄어드는 것이 아니라 세 개의 좌표축이 동일하게 축소되어 나타나고 그중 두 개 사이의 각도가 120도인 축척 투영법이다.

34 통상의 형체를 간취하여 眞像을 화할 능력을 득케 하고 겸하여 미감을 養함으로 요지를 함이라. 간단한 형체로부터 점진하려는 실물 혹 畵帖에 就하여 교수하고 又 자기의 透理로 화케 하고 혹 간이 한 幾何畵法을 교수함도 有함이라. 타교과목에서 교수한 물체와 일상 목격하는 물체 중에 就하여 畵케 하며 겸하여 정결을 好하고 綿密을 尙하는 습관을 養함에 주의함이라.(박휘락, 1998, p. 360)

35 서양 최초의 박물관은 약 400년 전에 메디치가(the Medici Family)가 자신들의 소장품을 보관하기 위해 만든 박물관이다(Hooper-Greenhill, 1995).

36 자동 글쓰기는 초현실주의 작가들이 즐겨 쓴 방법으로 텍스트를 지나치게 생각하거나 분석하지 않고 자발적으로 만드는 기법이다. 이 기법은 작가가 잠재의식에 접근하는 데 도움이 된다고 생각하였다.

37 드리핑은 붓을 사용하지 않고 바닥에 놓인 캔버스에 물감을 떨어뜨리거나 뿌리는 회화 기법이다.

38 상층문화와 대중문화의 경계 타파라는 시각에서 앤디 워홀의 작품은 포스트모던 미술의 효시로 볼 수 있다. 이 글에서 워홀을 모더니즘 미술의 범주에 넣은 것은 유기적인 조화를 꾀하는 화면의 조형성과 그의 작품 제작 활동 시기가 20세기 중엽임을 고려해서이다.

39 휴머니즘이 인간의 존재를 중요시하고 인간의 능력과 성품, 그리고 현재의 소망과 행복을 귀하게 생각하는 정신이라는 시각에서 "인간 중심 사고"를 촉발시켰다. 따라서 휴머니즘의 인간 중심 사고는 "인간중심주의(anthropocentrism)"와 구별된다. "인간중심주의"는 인간이 도덕적 지위를 가진 유일한 또는 일차적 보유자라는 견해이다.

40 이 교재의 저자는 뉴욕의 프랫 인스티튜트 강사였던 휴고 프뢸리히(Hugo Froehlich)와 미네소타주 미니애폴리스의 공립학교 드로잉 지도교수였던 보니 스노(Bonnie Snow)이다.

41 자포니즘은 일본이 서양에 문호를 개방한 뒤 19세기 중반과 후반에 유럽에서 인기를 얻은 일본 미술과 그 영향 아래 형성된 일본풍의 사조를 일컫는 프랑스어이다. 주로 일본 판화인 우키요에가 인기를 얻으면서 일본풍의 취향을 예술에 구현하고자 하였던 미술가들의 미술 운동이 되었다. 일본 판화는 1830년대에 파리에 처음 소개되었고 1850년대에는 그 수가 급속도로 증가하였다(Meech-Pekarik, 1982).

42 러스킨의 드로잉은 과거의 선 위주의 드로잉과는 전혀 다르며 선 이외에 그가 설명한 드로잉의 요소들을 포함한 개념이다. 따라서 이는 미술의 개념으로 확대된 것이라고 말할 수 있다.

43 폐품이나 일상용품 등을 이용하여 다양한 물체를 한데 모아 미술작품을 만드는 기법 및 그 작품을 말한다.

44 절대음악은 "무엇에" 관한 음악이 아닌 비재현적인 음악이다. 추상 음악이라고도 부르

는데, 추상 미술에 상응하는 음악 용어이다.

45 메리 프랭크(Mary Frank)에 의하면, 도우의 『구성』은 1941년까지 출판되었으며 1997년에 재출판되었다(Frank, 2011).

46 뉴바우하우스는 나중에 디자인 연구소(The Institute of Design)로 바뀌었다.

47 라즐로 모홀리-나기는 요하네스 이텐이 바우하우스의 교수직을 사임한 이후 이텐의 후임으로 1923년에 바우하우스에 초대되어 1928년까지 바우하우스의 예비 코스를 담당하였다. 참고로 이텐의 바우하우스 재직 기간은 1919년에서 1923년이었다.

48 조형교육센터는 나중에 미술교육센터로 바뀌었다.

49 메타인지는 자신의 생각에 대해 생각하는 것이다. 한 개인의 이해와 실행에 관한 계획, 모니터링, 평가를 가리킨다. 따라서 교육에서 메타인지는 한 개인을 사고자와 학습자로 간주하는 비평적 자각을 의미하기도 한다.

50 기독교 미술에서 성모 마리아가 십자가에서 내려진 죽은 예수 그리스도를 무릎에 안고 슬픔에 잠긴 모습을 묘사한 것을 말한다.

51 과거에는 얀 반 에이크와 후베르트 반 에이크 형제가 유화 물감을 발명하였다고 알려졌다. 그러나 지금은 유화 물감으로 그림을 그리면서 미술의 새로운 매체인 유화를 널리 알렸다는 것이 학계의 정설이다(P. Murray & L. Murray, 1997).

52 17세기 중반부터 영국의 상류층, 주로 젠트리(gentry) 계층의 자제들이 다양한 문화 체험을 통해 견문을 넓히고자 유럽의 각 지역을 여행하던 관습을 말한다.

53 기운생동은 중국 남북조 시대에 활동하였던 사혁(謝赫)의 『고화품록(古畵品錄)』이라는 화론에서 설명한 6법의 하나이다. 6법은 기운생동, 골법용필(骨法用筆), 응물상형(應物象形), 수류부채(隨類賦彩), 경영위치(經營位置), 전이묘사(傳移模寫)이다. 따라서 동양화를 감상할 때에는 이와 같은 6법을 관찰하면서 작품의 품격을 평한다.

54 벽오청서는 벽오동나무 아래에서 더위를 식히는 선비를 주제로 한 그림이다. 중국의 『개자원화보』에 실린 주제이다. 조선 후기의 강세황, 정선, 허련 등의 문인화들이 이 주제로 그림을 그렸다.

55 『조선일보』, 2019년 9월 19일 A10.

56 "Digital in 2018: World's internet users pass the 4 billion mark."

57 "변상"이라는 번역어는 "네이버 열린 연단"에서 2017년 5월 13일에 있었던 김상환의 강의 "들뢰즈와 철학의 귀환"에 근거한다. 김상환은 이 강의에서 시뮬라크르의 기존 번역어인 "허상"을 "변상"으로 수정하였다.

58 "사이비"라는 번역어는 알랭 바디우의 *Petit manuel d'inesthetique*의 번역서 『비미학』(장태순, 2010, 서울: 이학사)에 근거한다.

59 영어 단어 "text"는 라틴어 "textus"의 동사 "texere(직물을 짜다)"에서 기원하였다. 비슷한 맥락에서 "textile(섬유)"은 17세기 초반에 라틴어 "textilis"에서, 동사 "texere"는 "짠(woven)"을 뜻하는 "text"에서 유래하였다(*Oxford Dictionary of English*, 2010, D. M. E. Thomas, 2016, p. 1에서 재인용).

60 고흐는 자신의 화풍을 형성하는 데 미친 일본 미술의 영향을 표현하기 위해 특별히 "자포네제리(Japonaiserie, 영어로는 Japa-

nesery)라는 용어를 사용하였다.

61 이 내용은 고흐가 동생 테오에게 1888년 7월 15일 아를에서 보낸 편지의 일부이다. 고흐는 이 편지에서 일본의 우키요에에 대한 지식과 애정을 서술하고 있다.

62 비계설정은 "Vygotsky scaffolding" 또는 줄여서 "scaffolding"이라는 용어의 번역이다. 근접 발달 영역과 관련된 방법을 뜻한다. 학생들이 학습 목표를 달성하기 위해 교사 또는 선배와 협력하여 더 많은 것을 배울 수 있도록 돕는 교수·학습 방법이다.

63 하나이면서 여럿으로 존재하는 인간에 대한 이해는 질베르 시몽동이 설명한 "다상적 존재자(l'etre polyphase)"와도 상통한다. 다상적 존재자는 상들이 각각의 고유한 차원을 가지면서 잠재적으로 존재하고 필요한 순간에 자신의 개체성을 드러내는, 자신 안에 다차원적 단일성을 가진 존재이다. 황수영(2014)에 의하면, 다상적 존재자의 개념은 앙리 베르그손의 "복수적 단일성"과 매우 유사하다. 베르그손은 1907년 출판된 『창조적 진화』에서 개체화되려는 생명적 경향은 연합되려는 경향 속에서 그 적을 만난다고 설명하였다. 이는 생명에 내재적인 "복수적 단일성"의 특징 자체로부터 유래한다. 따라서 군체에서 고립된 개체에 이르기까지 다양한 형태의 개체화의 정도가 관찰되는 것은 생명에 내재한 복수성과 단일성 사이의 긴장으로부터 유래한다. 하나이면서 여럿인 양상이다. 이러한 맥락에서 생명계에서 절대적인 의미의 개체성은 존재하지 않는다. 오히려 베르그손에게 하나의 유기체는 전체 외관상 미결정적인 수에 대해 잠재적 개체성들이 연합된 구성체이다(황수영, 2014).

64 포스트휴먼의 정의에는 상충되는 면이 있는데, 초인류(transhuman)와 인류(human)가 그것이다(jagodzinski, 2017).

65 얀 야고진스키(jagodzinski, 2007)에 의하면, "인류(human)"는 신자유주의자들의 생각의 렌즈를 통한 사고이기 때문에 "human"은 반드시 "posthumanism"으로 규명되어야 한다.

66 루소와 흄과 같은 근대 초기 철학자들에게 감각은 "sense"를 뜻하였다. 여기에서 "sense"는 정확하게 감각할 수 있는 능력을 말한다. 이에 비해 후기구조주의에서 "sensation"은 감각기관이 만든 결과를 의미한다. 특별히 질 들뢰즈에게 "sense"는 "의미"로 특정되는 용어이다.

67 질 들뢰즈는 감각에 충격이 가해진 것을 감각 운동 도식(sensory-motor schema)이 불일치를 일으킨 결과라고 하였다.

68 "affect"는 정동 외에 "정감," "감응," 그리고 "변용태" 등으로 번역된다. 이 책에서는 심리학 용어인 "정동"을 선택하고자 한다. 그 이유는 감정이 힘으로 움직인다는 정동이 정감, 감응, 변용태보다 "affect"의 뜻에 보다 가깝기 때문이다.

69 "At that moment I say truly that the vital spirit, that which lives in the most secret chamber of the heart began to tremble so violently that I felt it fiercely in the least pulsation, and, trembling."(*Poetry in Translation*, 2001, Translated by A. S. Kline)

70 현대 철학에서 논하는 "singularity"는 독특성 외에 한 개인 특유의 "단독성," "특이성"으로도 번역된다. "singularity"는 의도와 상관

없이 표현되는 한 사람 특유의 특성을 말한다. 이에 비해 독창성으로 번역되는 "originality" 는 주로 작품에 표현된 개인 특유의 독자적 표현으로서의 창의성을 가리킨다. 따라서 "singularity"가 더 포괄적인 개념이다.

71 트라우마, 즉 정신적 외상은 프로이트 정신분석학의 핵심 개념이다. 프로이트에게 "정신적 외상"이란 우리 자신의 보호막을 뚫을 수 있을 만큼 강한 외부의 자극이다. 그러한 정신적 외상은 유기체의 에너지 기능에 큰 규모의 교란을 일으키게 된다. 프로이트 이론을 계승한 라캉은 이를 발전시켰는데, 라캉 이론의 요점은 우리가 겪는 트라우마가 우리의 정체성 또는 성격 형성에 관여한다는 것이다. 따라서 라캉은 이를 "트라우마 핵심(traumatic kernel)"이라고 부른다.

72 들뢰즈 철학에서는 이를 "자아 분열"이라고 말한다. 의식하고 있는 나와 무의식적인 내가 서로 분열하는 것이다.

73 "idea"는 플라톤에게는 "이데아," 데카르트와 흄에게는 "관념," 칸트에서부터 현대 철학에 이르러서는 "이념"으로 각각 번역된다. 플라톤의 이데아는 특별히 "Idea"로 서술한다.

74 이 표는 질 들뢰즈(Deleuze, 1994)의 『차이와 반복』의 인식론을 토대로 한 것이다. 칸트의 인식론에서는 사물 자체인 "물자체"에 자극을 받아 감성이 일어나 상상을 거쳐 지성에 이른 후 마침내 이성에 도달하게 된다. 이에 비해 들뢰즈의 인식론에서는 이념적인 자극에 의해 상상력이 생겨나고 기억이 떠오르나 사유에 실패한다. 사유의 실패 후 이념이 발생하고 우발점과 특이점을 지나 강도의 현실화인 새로움이 나타난다. 사유의 실패는 이

표에서는 "난관에 부딪힘"으로 서술하였다. 들뢰즈에게 짝짓기, 과거와 비교, 난관에 부딪힘의 단계는 "동적 발생"에 해당한다. 그리고 새로운 독특성의 실현은 강도의 현실화 단계로 "정적 발생"의 단계이다.

75 욕망에 대한 좀 더 자세한 이론은 박정애(2021), "라캉과 들뢰즈의 욕망이론의 해석: 미술교육에의 시사점,"『미술과 교육』22(2), 1-19를 참조하기 바란다.

76 이는 저자가 머리말에서 서술한 어린 시절의 경험과 같다. 저자가 미술가들의 작품을 모방하면서 애매모호한 순간에 미술을 전공하기로 결정하였던 그런 마음의 공간이 바로 호미 바바에게는 "제3의 공간"이다.

77 윌슨(Wilson, 2007a)에게 제1의 교육 장소는 아동이 자신의 미술과 시각문화를 어른의 도움 없이 만드는 곳이다. 제2의 교육 장소는 교사가 학생들에게 미술과 시각문화를 가르치는 공립 또는 사립 학교이다.

78 타자의 요소를 내게 가져오는 "translation"의 개념은 호미 바바(Bhabha, 1994)의 *The Location of Culture*에 의해 널리 소개되었다. 영국의 인류학자 빅터 터너(Turner, 1982)에 의하면, "translation"을 최초로 사용한 학자가 클로드 레비스트로스이다.

79 배치는 프랑스어 "agencement"의 번역어이다. "agencement"는 "조정"과 "맞춤"의 의미를 함축하는 연결 접속을 뜻한다. 기존에 존재하는 것을 이리저리 조정하고 자신에게 맞추면서 배치하는 것이다. 영어로는 "assemblage"가 영어 번역 단어이다.

80 넷카시즘은 인터넷상의 여론 선동을 내포하는 신조어이다.

참고문헌

—— 국문

김미남 (2007). 미술 활동에 대한 사회의 기대와 가치의 내면화: 한국 초등학교 아동의 그림 그리기 경험의 분석과 탐구.『미술과 교육』, 8집 2호, 77-100.

박정애 (1993). 다문화 미술교육을 위한 사회학과 인류학의 방법.『미술교육』, 3호, 3-29.

박정애 (2001).『포스트모던 미술, 미술교육론』. 서울: 시공사.

박정애 (2008).『의미 만들기의 미술』. 서울: 시공사.

박정애 (2015). 펠드만 법칙 미술 감상의 문제점과 그 대안.『미술과 교육』, 16집 3호, 19-38.

박정애 (2016). 리좀 인지와 열린 교육과정.『미술과 교육』, 17집 3호, 1-18.

박정애 (2018).『보편성의 미학: 세계화와 한국미술』서울: 사회평론아카데미.

박정애 (2020). 관계적 다문화주의의 이론과 실제.『미술과 교육』, 21집 1호, 23-40.

박휘락 (1998).『한국 미술교육사』서울: 도서출판 예경.

백승영 (2013). 프리드리히 니체가 제시한 미래 철학의 서곡, 관계론.『처음 읽는 현대 철학』(철학아카데미 편저). (pp. 79-108). 서울: 동녘.

안인기 (2014). 시각적 문해력 이후의 시각문화교육.『미술과 교육』, 15집 1호, 55-74.

이재영 (2010). 시각문화미술교육: 대중문화 이미지와 즐거움.『미술교육논총』, 24집 3호, 1-20.

이창우 (2009). 플라톤의 역사 경험과 철학의 자기 이해.『철학사상』, 31권, 113-141.

진홍섭 (1976).『한국의 불상』서울: 일지사.

최완수 (편역). (1976).『秋史集』. 서울: 현암사.

황수영 (2014).『베르그손, 생성으로 생명을 사유하기』. 서울: 갈무리.

—— 영문 및 번역서

Austein, J. (1816). *Emma*. London: John Murray.

Badiou, A. (2010).『비미학』(장태순 옮김). 서울: 이학사. (원저 출판, 1998).

Barkan, M. (1966). Curriculum problems in art education. In E. Mattil (Ed.), *A seminar in art education for research and curriculum development* (pp. 240-255). (U.S. Office of Education Cooperative Research Project No. V-002). University Park: Pennsylvania State University.

Barrell, J. (1980). *The dark side of the landscape: The rural poor in English painting 1730-1840*. Cambridge, UK: Cambridge University Press.

Barthes, R. (1975). *The pleasure of the text* (R. Miller, Trans.). *Le Plaisir du texte*. New York: Hill and Wang.

Barthes, R. (1977). *Image-music-text* (S. Heath, Trans.). New York: Hill and Wang.

Barthes, R. (1985). Day by day with Roland Barthes. In M. Blonsky (Ed.), *On signs* (pp. 98-117). Baltimore: Johns Hopkins University Press.

Baudelaire, C. (1981). *Baudelaire: Selected writings on art and artists* (P. E. Charvet, Trans.). Cambridge, UK: Cambridge University Press.

Baudrillard, J. (1994). *Simulacra and simulation* (S. F. Glaser, Trans.). Ann Arbor: The University of Michigan Press.

Bauman, Z. (2005). *Liquid life*. Cambridge, UK: Polity Press.

Bell, C. (1914). Art. London: Chatto & Windus.

Benjamin, W. (1968). The work of art in the age of mechanical reproduction. In H. Arendt (Ed.), *Illumination* (pp. 214-218). London: Fontana.

Bergdoll, B. & Dickerman, L. (2009). *Bauhaus 1919-1933: workshops for modernity*. New York: Museum of Modern Art.

Berger, J. (1972). *Ways of seeing*. London: BBC and Penguin Books.

Bhabha, H. (1994). *The location of culture*. London: Routledge.

Bourriaud, N. (2002). *Relational aesthetics* (S. Pleasance & F. Woods with the participation of M. Copeland, Trans.). Paris: Les presses du réel.

Bourriaud, N. (2013). 『레디컨트』 (박정애 옮김). 서울: 미진사. (원저 출판, 2009).

Bradley, F. (1997). *Surrealism*. London: Tate Gallery Publishing.

Bruner, J. (1960). *The process of education*. Cambridge, MA: Harvard University Press.

Burn, R. S. (1857). *The illustrated drawing book*. London: Ward & Lock.

Bush, S. (1971). *The Chinese literati on painting*. Cambridge, MA: Harvard University Press.

Cahan, S. & Kocur, Z. (Eds.). (1996). *Contemporary art and multicultural education*. New York & London: Routledge.

Chalmers, F. G. (1981). Art education as ethnology. *Studies in Art Education, 22*(3), 6-14.

Clark, T. J. (1999). *The painting of modern life: Paris in the art of Manet and his followers*. (Rev. ed.). Princeton: Princeton University Press.

Cook, E. T. (1968). *The life of John Ruskin*. New York: Haskell House Publishers, Ltd. (Original work published 1911)

Cook, E. T & Wedderburn, A. (1904). (Eds.). *The works of John Ruskin, Vol. 5 Modern*

painters. Cambridge, UK: Cambridge University Press.

Csikszentmihalyi, M. (1996). *Creativity: Flow and the psychology of discovery and invention*. New York: Harper/Collins Publishers.

Curtis, W. (1982). *Modern architecture since 1990*. London: Phaidon Press.

Danto, A. (1986). *The philosophical disenfranchisement of art*. New York: Columbia University Press.

Deleuze, G. (1994). *Difference and repetition* (P. Patton, Trans.). New York: Columbia University Press. (Original work published 1968).

Deleuze, G. (2008). 『감각의 논리』 (하태환 옮김). 서울: 민음사. (원저 출판, 1981).

Deleuze, G. & Guattari, F. (1987). *A thousand plateaus: Capitalism and schizophrenia* (B. Masumi, Trans.). Minneapolis: University of Minnesota Press.

Deleuze, G. & Guattari, F. (2009). *Anti-Oedipus: Capitalism and schizophrenia*. (R. Hurley, M. Seem, & H. R. Lane (Trans.) New York: Penguin Books. (Original work published 1972).

Dewey, J. (1997). *Experience and education*. New York: A Touchstone Book. (Original work published 1938)

Dobbs, S. M. (1983). Japanese trail '83: American art education Odyssey to the Orient. *Art Education, 36*(6), 4-17.

Dow, A. W. (1896). The responsibility of the artist as educator. *Lotos: A Monthly Magazine of Literature and Art Education* (February), 611-612.

Dow, A. W. (1913). *Composition: A series of exercises selected from a new system of art education*. Garden City, NY: Doubleday, Page & Company.

Duncan, C. (1983). Who rules the art world? *Socialist Review. 13*(4), 99-119.

Eagleton, T. (2003). *After theory*. New York: Basic Books.

Efland, A. (1976). The school art style: A functional analysis. *Studies in Art Education, 17*(3), 37-44.

Efland, A. (1996). 『미술교육의 역사』 (박정애 옮김). 도서출판: 예경 (원저 출판, 1990).

Eisner, E. (1973-1974). Examining some myths in art education. *Studies in Art Education, 35*(1), 7-16.

Eisner, E. (1982). The relationship of theory and practice in art education. *Art Education, 35*(1), 4-5.

Featherstone, M. (1990). Global culture: An introduction. In M. Featherstone (Ed.), *Global culture* (pp. 1-14). London: Sage.

Foucault, M. (1983). On the genealogy of ethics: an overview of work in progress. In H. L. Dreyfus & P. Rabinow (Eds.), *Michel Foucault: Beyond structuralism and hermeneutics* (pp. 229-252). Chicago, IL: The University of Chicago Press.

Foucault, M. (2000). 『지식의 고고학』 (이정우 옮김). 서울: 민음사. (원저 출판, 1969).

Foucault, M. (2001). 『주체의 해석학』 (심세광 옮김). 서울: 동문선. (원저 출판, 1982).

Foucault, M. (2012). 『말과 사물』 (이규현 옮김). 서울: 민음사. (원저 출판, 1966).

Frank, M. (2011). *Denman Ross and American design theory*. Hanover & London: University Press of New England.

Freire, P. (2002). 『페다고지』 (남경태 옮김). 서울: 도서출판 그린비. (원저 출판, 1968).

Freud, S. (2004). 『꿈의 해석』 (김인순 옮김). 파주: 열린 책들. (원저 출판, 1899).

Froehlick, H. B. & Snow, B. E. (1904-1905). *Text books of art education*. New York: Prang Educational Company.

Gablik, S. (1992). *How modernism failed?* New York: Thames and Hudson.

Garbarino, M. S. (1983). *Sociocultural theory in anthropology: A short history*. Illinois: Waveland Press.

Gollnick, D. M. & Chinn, P. C. (1990). *Multicultural education in a pluralistic society*. Columbus, Toronto, London: Faber & Faber.

Gollnick, D. M & Chinn, P. C. (2009). *Multicultural education in a pluralistic society* (8th ed.). Columbus, OH: Merrill.

Gombrich, E. H. (1995). *The history of art*. London & New York: Phaidon.

Gordon, M. M. (1964). *Assimilation in American life: The role of race, religion, and national origins*. New York: Oxford University Press.

Graham, P. A. (1967). *Progressive education from Arcady to academe: A history of the Progressive Education Association, 1919-1955*. New York: Teachers College Press.

Griswold, W. (2013). *Cultures and societies in a changing world* (4th ed.). Los Angeles, London, New Delhi, Singapore, and Washington DC: Sage.

Habermas, J. (1983). Modernity—An incomplete project (S. Ben-Habib, Trans.). In H. Foster (Ed.), *The anti-aesthetic: Essays on postmodern culture* (pp. 3-15). Seattle, WA: Bay Press. (Origin work published 1981 as "Modernity Versus Postmodernity")

Habermas, J. (1990). *The philosophical discourse of modernity* (F. G. Lawrence, Trans.). Cambridge, MA: The MIT Press.

Hall, S. (1996). Introduction: Who needs "identity"? In S. Hall & P. Gay (Eds.), *Questions of cultural identity* (pp. 1-17). London, Thousand Oaks, New Delhi: Sage Publications.

Hardt, M. & Negri, A. (2001). *Empire*. Cambridge, MA & London: Harvard University Press.

Harvey, D. (1990). *The condition of postmodernity*. Cambridge, MA & Oxford, UK: Blackwell.

Heidegger, M. (1962). *Being and time* (J. Macquarrie & E. Robinson, Trans.). Oxford, UK & Cambridge, MA: Blackwell. (Original work published 1927).

Holt, D. (1995). Postmodernism: Anomaly in art-critical theory. *The Journal of Aesthetic Education, 29*(1), 85-93.

Hooper-Greenhill, E. (1995). *Museums and the shaping of knowledge*. London and New York: Routledge.

Hume, D. (1994). 『오성에 대하여』 (이준호 옮김). 서울: 서광사. (원저 출판, 1748).

Hwa Young Choi Caruso (2004). *Art as a political act: expression of cultural identity, self-identity and gender in the work of two Korean/Korean American women artists*. Unpublished doctoral dissertation. New York: Teachers College, Columbia University.

Itten, J. (1975). *Design and form: the basic course at the Bauhaus and later*. (Rev. ed.). London: John Wiley & Sons, Inc and Thames and Hudson, Ltd.

Jameson, F. (1991). *Postmodernism, or the cultural logic of late capitalism*. Durham, NC: Duke University Press.

Jencks, C. (1989). *What is post-modernism?* London: Academy Edition.

Jervis, J. (1988). *Exploring the modern*. London: Blackwell Publishing.

Kant, I. (1952). *Critique of judgement* (J. C. Meredith, Trans.). Oxford: Clarendon Press.

Kant, I. (1964). Critique of judgement. In A. Hofstadter & A. Kuhns (Eds.), *Philosophies of art and beauty* (pp. 280-343). New York: Modern Library. (Original work published 1790).

Kant, I. (1999). *Critique of pure reason* (P. Guyer & A. W. Wood, Trans.). Cambridge, UK: University of Cambridge Press.

Kelly, J. (1995). Common work. In S. Lacy (Ed.), *Mapping the terrain: New genre public art* (pp. 139-148). Seattle: Bay Press.

Kemp, M. (2012). *Christ to Coke: How image becomes icons*. Oxford, UK: Oxford University Press.

Kristeva, J. (1980). *Desire in language: A semiotic approach to literature and art* (L. S. Roudiez, Ed.), (T. Gora, A. Jardine, & L. S. Roudiez, Trans.). New York: Columbia University Press.

Kristeva, J. (1984). *Revolution in poetic language*. New York: Columbia University Press.

Kroeber, A. L. & Kluckhohn, C. (1952). Culture: a critical review of concepts and definitions. *Peabody Museum of American Archaeology and Ethnology, 47*(1), Cambridge: Harvard University Press.

Kymlicka, W. (1995). *Multicultural citizenship.* Oxford: Oxford University Press.

Lash, S. & Lury, C. (2007). *Global culture industry: The mediation of things.* Cambridge, UK: Polity Press.

Latour, B. (1996). On actor-network theory: A few clarifications plus more than a few complications. *Soziale Welt, 47,* 369-381.

Lippard, L. (2007). No regrets. *Art in America, 6,* 75-79.

Locke, J. (2011).『인간 지성론』(추영현 옮김). 서울: 동서문화사. (원저 출판, 1689).

Lowenfeld, V. (1950). *Creative and mental growth.* (Rev. ed.). New York: Macmillan.

Lyotard, J. F. (1984). *The postmodern condition: A report on knowledge.* Manchester: Manchester University Press.

Macdonald, S. (1970). *History and philosophy of art education.* New York: American Elsevier Press.

Mason, R. (1985). Some student-teacher's experiments in art education and humanistic understanding. *Journal of Art and Design Education, 4*(1), 19-33.

Masuda, K. (1992). The transition of teaching methods in Japanese art textbooks. In P. Amburgy, D. Soucy, M. Stankiewicz, B. Wilson, & M. Wilson (Eds.), *The history of art education proceedings from the Second Penn State Conference, 1989* (pp. 98-103). Reston, VA: National Art Education Association.

McDonald, J. (2007). *American ethnic history: Themes and perspectives.* Edinburgh University Press.

McFee, J. K. (1986). Cross-cultural inquiry into the social meaning of art: Implications for art education. *Journal of Multi-cultural and Cross-cultural Research in Art Education, 4*(1), 6-15.

McLuhan, M. (1962). *The Gutenberg Galaxy.* Toronto, Canada: University of Toronto Press.

McMurry, C. A. (1899). *Special method in natural science.* Bloomington, IL: Public School Publishing Co.

Meech-Pekarik, J. (1982). Early collection of Japanese Prints and the Metropolitan Museum of Art. *Metropolitan Museum Journal, 17,* 93-118.

Millet-Gallant, A. (2010). *The disabled body in contemporary art.* London: Palgrave Macmillan.

Murray, P. & Murray, L. (1997). *Dictionary of art and artist* (7th ed.). London: Penguin Books.

Nancy, J. L. (2000). *Being singular plural*. Stanford, CA: Stanford University Press.

Newman, C. (1985). *The post-modern aura: the act of fiction in an age of inflation*. Evanston, IL: Northwestern University Press.

Okazaki, A. (1991). European modernist art into Japanese art: the Free Drawing Movement in the 1920s. *Journal of Art and Design Education, 10*(2), 189-198.

Osborne, H. (1968). *Aesthetics and art theory*. London: Longmans.

Parekh, B. (2000). *Rethinking multiculturalism: Cultural diversity and political theory*. Houndmills: Palgrave Macmillan.

Pariser, D. (2013). 예외적인 미술 능력을 지닌 아동의 도식적 발달. In Kindler, A. (Ed.). (2013). 『새로운 패러다임으로 바라보는 아동미술 발달』 (박정애, 이재영 옮김). (pp. 185-209). 서울: 미진사. (원저 출판, 1997).

Park, Jeong-Ae (2009). Critical perspectives on colonisation of the art curriculum in Korea. *The International Journal of Art & Design Education, 28*(2), 183-193.

Park, Jeong-Ae (2014). Korean artists in transcultural spaces: Constructing new national identities. *International Journal of Art & Design Education, 33*(2), 223-234.

Park, Jeong-Ae (2016). Considering relational multiculturalism: Korean artists' identity in transcultural spaces. In O. D. Clennon (Ed.), *International perspectives of multiculturalism: Ethical challenges* (pp. 129-152). New York: Nova Science Publishers.

Parsons, M. & Blocker, G. (1993). *Aesthetics and education*. Urbana and Chicago: University of Illinois Press.

Pestalozzi, J. H. (2012). *How Gertrude teaches her children* (L. E. Holland & F. C. Turner, Trans.). Syracuse, NY: C. W. Bardeen Publisher. (Orignal work published 1801).

Ricoeur, P. (1991). Narrative identity. *Philosophy Today, 35*(1), 73-81.

Romans, M. (2005). *Histories of art and design education: Collected essays*. London: Intellects.

Ross, D. (1907). *A theory of pure design*. Boston: Houghton Mifflin.

Rousseau, J. J. (2003). *Émile* (W. H. Payne, Trans.). Amherst, NY: Prometheus Books. (Original work published 1762).

Ruhrberg, K. (2012). Expression and form. In I. F. Walther (Ed.), *Art of the 20th century* (pp. 37-66). Köln: Taschen.

Ruskin, J. (1903-1912). *The works of John Ruskin, vols. 1-38* (E. T. Cook & A. Wedderburn,

Eds.). London: Geroge Allen.

Ruskin, J. (1971). *The elements of drawing*. (Introduction by L. Campbell) New York: Dover Publications, Inc. (Original work published 1857)

Schneckenburger, M. (2012). Constructing the world. In I. F. Walther (Ed.), *Art of the 20th century* (pp. 445-456). Köln: Taschen.

Simondon, G. (2005). *L'individuation à la lumière des notions de formes et d'information*. Grenoble. France: Millon.

Skirbekk, G. & Giije, N. (2016). 『서양 철학사』 1, 2권 (윤형식 옮김). 서울: 이학사. (원저 출판, 2000).

Sleeter, C. E., & Grant, C. A. (1988). *Making choices for multicultural education: Five approaches to race, class, and gender*. Columbus, OH: Merrill.

Sluss, D. & Ashforth, E. B. (2007). Relational identity and identification: Defining ourselves through work relationships. *The Academy of Management Review, 32*(1), 9-32.

Smith, P. (1995). *Impressionism: Beneath the surface*. New York: H. N. Abrams.

Stuhr, P. L., Petrovich_Mwaniki, L., & Wasson, R. (1992). Curriculum guidelines for the multicultural art classroom. *Art Education, 45*(1), 16-24.

Sully, J. (1892). *The human mind: A text-boo of psychology*. London: Longmans, Green & Co.

Tambling, J. (2010). Interrupted traffic: Reading Ruskin. *The Modern Language Review, 105*(1), 53-68.

Taylor, B. (1987). *Modernism, post-modernism, realism*. Winchester: Winchester School of Art Press.

Thomas, D. M. E. (2016). *Texts and textiles: Affect, synaesthesia and metaphor in fiction*. UK: Cambridge Scholars Publishing.

Toku, M. (1998). *Spatial presentation in children's drawings: Why do Japanese children draw in their own particular ways?* Unpublished doctoral dissertation. University of Illinois at Urbana-Champaign.

Tolstoy, L. (2009). 『안나 카레니나 2』 (연진희 옮김). 서울: 민음사. (원저 출판, 1877).

Turner, V. (1982). *From ritual to theatre: The human seriousness of play*. New York, NY: PAJ Publications.

Tylor, E. B. (1958). *Primitive culture: The origins of culture*. New York: Harper.

Ulin, R. C. (1984). *Understanding culture*. Austin, Texas: Texas University Press.

Viola, W. (1944). *Child art* (2nd ed.). London, UK: University of London Press.

Weitz, M. (1970). *Problems in aesthetics* (2nd ed.). Toronto: Macmillan.

Williams, R. (1958). *Culture and society: 1780-1950.* New York: Columbia University Press.

Williams, R. (1976). *Keywords: A vocabulary of culture and society* (Rev. ed.). New York: Oxford University Press.

Wilson, B. (2004). Child art after modernism: Visual culture and new narratives. In E. Eisner & M. Day (Eds.), *Handbook of research and policy in art education* (pp. 299-328). Mahwah, NJ: Lawrence Erlbaum.

Wilson, B. (2007a). Third site bioquiry: Meditations on biographical inquiry and third-site pedagogy. *Journal of Research in Art Education, 8*(2), 51-63.

Wilson, B. (2007b). Child art and other-than child art: A philosophical meditation on adult/child visual cultural collaboration. In Jeong-Ae Park (Ed.), *Art education as critical cultural inquiry* (pp. 134-152). Seoul: Mijinsa.

Wilson, B. & Wilson, M. (1979, May). Drawing realities: The themes of children's story drawings. *School Arts*, 12-17.

Winslow, L. (1939). *The integrated school art program.* New York: McGraw-Hill.

Wolff, J. (1993). *The social production of art* (2nd ed.). London: Macmillan.

Yamada, K. (1995). Development and Problems of art education in modern Japan. *Trends of art education in diverse cultures* (pp. 64-71). Reston, VA: National Art Education Association.

Yasuhiko. I. (1998). Artistic, cultural and political structures determining the educational direction of the first Japanese schoolbook on art in 1871. In K. Freedman & F. Hernandez (Eds.), *Curriculum, culture, and art education* (pp. 13-29). Albany, NY: State University of New York Press.

미술로 이해하는 미술교육